PRINCE d'ESSLING

ÉTUDES SUR L'ART DE LA GRAVURE SUR BOIS A VENISE

LES
LIVRES A FIGURES
VÉNITIENS

de la fin du XV^e Siècle et du Commencement du XVI^e

FLORENCE
LIBRAIRIE LEO S. OLSCHKI
4, Lungarno Acciaioli

PARIS
LIBRAIRIE HENRI LECLERC
219, Rue Saint-Honoré

1909

LES

LIVRES A FIGURES

VÉNITIENS

Fol. Q
235 (2,I)

PRINCE d'ESSLING

ÉTUDES SUR L'ART DE LA GRAVURE SUR BOIS A VENISE

LES
LIVRES A FIGURES
VÉNITIENS

de la fin du XVe Siècle et du Commencement du XVIe

SECONDE PARTIE

★

Ouvrages imprimés de 1501 à 1525

FLORENCE PARIS
LIBRAIRIE LEO S. OLSCHKI LIBRAIRIE HENRI LECLERC
4, Lungarno Acciaioli 219, Rue Saint-Honoré

1909

Bibliothèques
et
Collections citées dans l'ouvrage

AMIENS	M	Collection J. Masson.
AVIGNON	C	Musée Calvet.
BASSANO	C	Museo Civico.
BERLIN	E	Cabinet Royal des Estampes.
»	R	Bibl. Royale.
»	K	Collection P. Kristeller.
BOLOGNE	C	Bibl. Communale.
»	U	» Université.
»	L	» Liceo Musicale.
BRESLAU	D	Bibl. Diocésaine.
BRIXEN (Autriche)	S	Bibl. du Séminaire.
BUDAPEST	A	Académie hongroise des Sciences.
»	M	Musée National.
»	U	Bibl. de l'Université.
CARPENTRAS	M	Bibl. Municipale.
CHANTILLY	C	Musée Condé.
CHATSWORTH	D	Bibl. du Duc de Devonshire.
COPENHAGUE	R	Bibl. Royale.
CRACOVIE	U	Bibl. de l'Université.
DARMSTADT	C	Bibl. de la Cour.
DRESDE	R	Bibl. Royale.
ENGELBERG (Suisse)	C	Bibl. du Couvent de Bénédictins.
EPERNAY	G	Collection H. Gallice.
ERLAU (Hongrie)	A	Bibl. de l'Archevèché.
»	L	Lyceum.
FERRARE	C	Bibl. Communale.
FLORENCE	N	Bibl. Nationale.
»	M	» Marucelliana.
»	R	» Riccardiana.
»	S	» Séminaire.
»	L	» Landau.
FRANCFORT-s/-M	V	Bibl. de la Ville.
GIESSEN	U	Bibl. de l'Université.
GRAN	C	Bibl. de la Cathédrale.
HEIDELBERG	U	Bibl. de l'Université.
HEILIGENKREUZ (Autriche)	C	Bibl. du Couvent de Cisterciens.
LONDRES	BM	British Museum.
»	SP	Bibl. de la Cathédrale St-Paul.
»	L	» du Palais de Justice (Law Library).
»	FM	Collection Fairfax Murray.
»	H	» Henry Huth.
»	A	» Lord Aldenham.
LYON	M	Bibl. Municipale.
MAYHINGEN (Bavière)	O	Bibl. du Prince d'Oettingen-Wallerstein.
MANCHESTER	R	Bibl. John Rylands.
MAYENCE	S	Bibl. du Séminaire.
MIDHURST	F	Collection R. C. Fisher.
MILAN	A	Bibl. Ambrosiana.
»	B	» Brera.
»	M	» Melziana.
»	T	» Trivulziana.

MILAN.	P	Musée Poldi-Pezzoli.
»	Pi	Collection Pirovano.
MODÈNE.	E	Bibl. Estense.
MONT-CASSIN.	A	Bibl. de l'Abbaye de Bénédictins.
MONTPELLIER.	M	Bibl. Municipale.
»	A	Collection d'Albenas.
MUNICH.	R	Bibl. Royale.
NAPLES	N	Bibl. Nationale.
»	U	» Université.
»	B	» Brancacciana.
»	G	» Gerolamini.
NEUSTIFT bei BRIXEN (Autriche).	C	Bibl. du Couvent d'Augustins.
NICE.	M	Bibl. Municipale.
OLMUTZ.	U	Bibl. de l'Université.
OXFORD.	B	Bibl. Bodléienne.
PADOUE.	U	Bibl. de l'Université.
»	C	Museo Civico.
PALERME	C	Bibl. Communale.
PARIS	N	Bibl. Nationale.
»	A	» Arsenal.
»	M	» Mazarine.
»	G	» Ste Geneviève.
»	S	Collection du Vte de Savigny de Moncorps.
»	☆	Bibl. du Prince d'Essling.
PARME.	R	Bibl. Royale.
PÉROUSE	C	Bibl. Communale.
PESARO	O	Bibl. Oliveriana.
PISE.	U	Bibl. de l'Université.
RAVENNE.	C	Bibl. Classense.
RATISBONNE	K	Kreisbibliothek.
ROME	VE	Bibl. Vittorio Emanuele.
»	Ca	» Casanatense.
»	Ch	» Chigi.
»	Co	» Corsini.
»	A	» Alessandrina.
»	An	» Angelica.
»	B	» Barberini.
»	Vl	» Vallicelliana.
»	Vt	» Vaticana.
SAINT-FLORIAN (Autriche).	C	Bibl. du Couvent.
SAINT-PAUL IN KAERNTHEN (Autriche).	A	Bibl. de l'Abbaye de Bénédictins.
SALZBOURG.	SP	Bibl. du Couvent St-Pierre.
»	St	Studienbibliothek.
SÉVILLE.	C	Bibl. Colombine.
SIENNE	C	Bibl. Communale.
STUTTGART.	R	Bibl. Royale.
»	L	Landesbibliothek.
TRÉVISE.	C	Bibl. Communale.
TRIESTE.	C	Bibl. Communale.
UDINE.	C	Bibl. Communale.
VENISE	M	Bibl. Marciana.
»	C	Museo Civico.
»	S	Bibl. du Séminaire.
»	Me	» du Couvent des PP. Mekhitaristes.
VÉRONE.	Ca	Bibl. Capitulaire.
»	C	» Communale.
VIENNE	I	Bibl. Impériale.
»	U	» Université.
»	R	» Rossiana.
»	C	» du Couvent de Bénédictins (Schottenkloster).
»	Me	» du Couvent des PP. Mekhitaristes.
WEIMAR.	GD	Bibl. Grand-Ducale.
WOLFENBUTTEL (Brunswick).	D	Bibl. Ducale.

Abréviations employées dans le texte

s. l.	— Sans indication du lieu d'origine.
s. l. et a.	— Sans lieu ni date.
s. n. t.	— Sans nom d'imprimeur.
f.	— Feuillet.
n. ch.	— Non chiffré.
s.	— Signé.
r.	— Recto.
v.	— Verso
p.	— Page.
col.	— Colonne.
c. g.	— Caractère gothique.
c. rom.	— Caractère romain.
r. et n.	— Rouge et noir.
in. o.	— Initiale ornée.

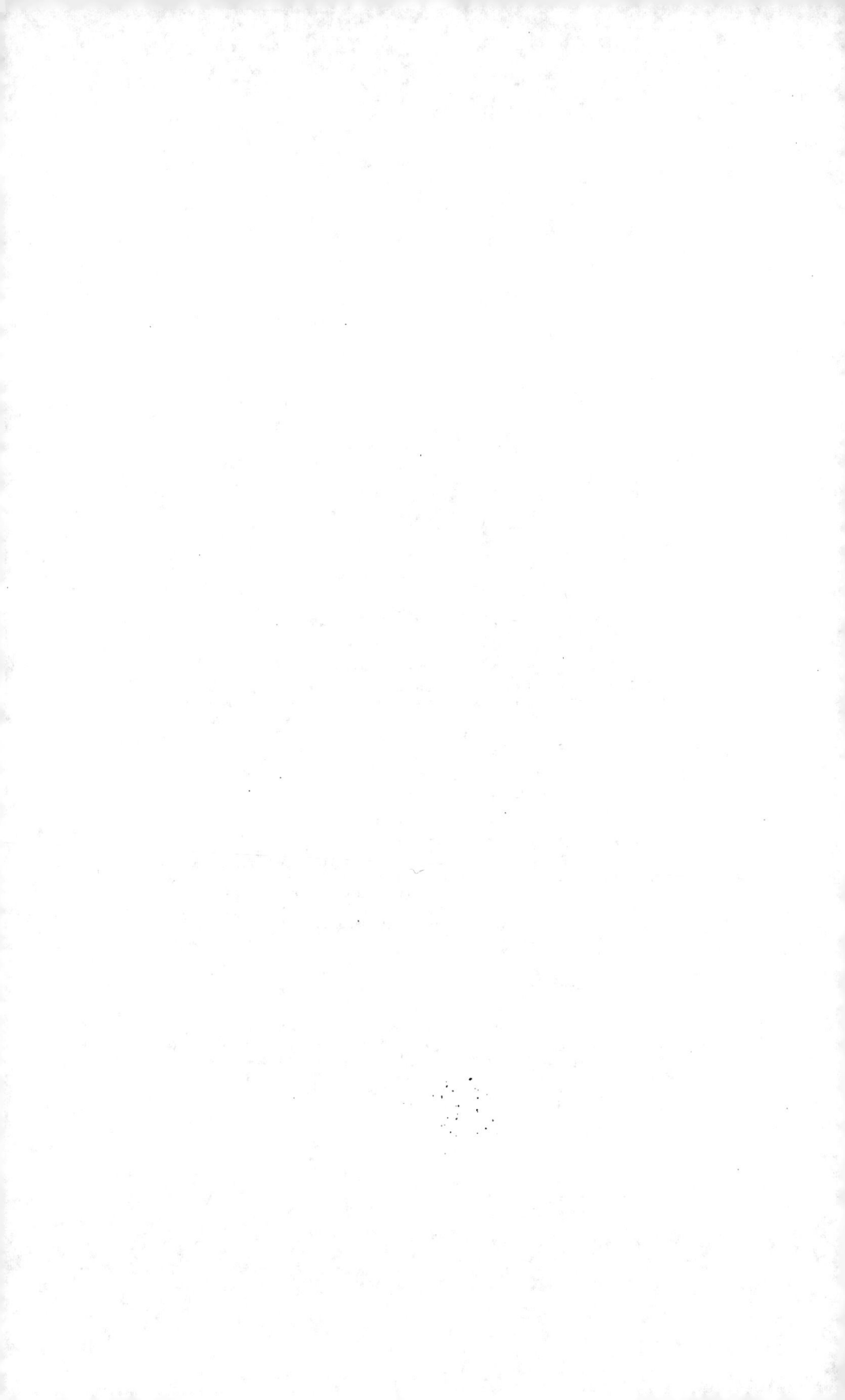

Fin du XVᵉ Siècle

ABANO (Pietro d'). — *Prophetia del re de Francia*.

1256. — S. l. a. & n. t.; 4°. — (Venise, M)
Questa sie la profetia delre de francia cosa/noua.

4 ff. n. ch. et n. s. — C. g. — 2 col. à 50 ll. — Au-dessus du titre, bois au trait, de l'*Altobello*, 5 nov. 1499 (r. a_{ii}). — Au bas de la 2ᵉ col. du r. du 4ᵉ f. : *Questa opera composta per excellentissimo negromante piero dabano*. — Au verso : *Crucifixion*, de style très archaïque (voir reprod. p. 10).

ALMAZAR. — *Cibaldone*.

1257. — Joanne Tacuino, s. a. ; 4°. — (Venise, M)
Libro tertio delo almansore/ chiamato cibaldone.

6 ff. n. ch. et n. s. — C. rom.; titre g. — 2 col. à 44 vers. — Cette plaquette est un recueil de recettes de cuisine, de médecine, d'hygiène domestique, etc. — Au-dessus du titre, bois au trait : *Descente du Sᵗ-Esprit*, emprunté du *Legenda delle SS. Martha e Magdalena*, 1ᵉʳ févr. 1491. Encadrement de page au trait, du Dathus (Aug.), *Elegantiolæ*, 22 août 1495. — Petites vignettes au trait, représentant *David* et les *Apôtres*.
V. du dernier f. : *Stâpato p Mͬo Zoāno da trīo f Veñ*. Au bas de la page, marque de Tacuino.

1258. — Joanne Baptista Sessa, s. a.; 4°. — (Londres, BM)
Libro tertio Delo Alman/ sore Chiamato Cibaldone.

8 (4, 4) ff. n. ch., s. : *A, B*. — C. rom.; titre g. — 2 col. à 26 ll. — Page du titre : encadrement au trait, emprunté de l'Esope, *Fabulæ*, 31 janvier 1491. Au-dessous des deux lignes du titre, marque aux initiales de J. B. Sessa. Le verso, blanc. — Une in. o. à fond noir.
V. B_{4} : ☙ *Stampata in Venetiī ꝑ Maīstro/ Baptista Sessa.*

Attila flagellum Dei.[1]

1259. — S. a. & n. t. ; 4°. — (Munich, R ; Milan, T)
Atila Flagellum dei Vulgar z/ Nouamente Hystoriado.

18 ff. n. ch., dont le dernier est blanc, s. : *A-D*. — 4 ff. par cahier, sauf *D*, qui en a 6. — C. g. — 2 col. à 45 ll. — Au-dessous du titre, bois au

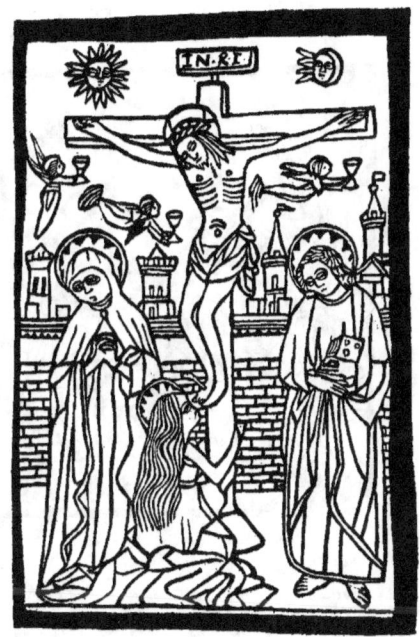

Pietro d'Abano, *Prophetia del re de Francia*, s. a.

trait : *Attila marchant vers Aquilée en flammes* (voir reprod. p. 11). Le verso, blanc. — Dans le texte, 10 petites vignettes du même genre, imprimées avec cinq blocs, dont plusieurs sont répétés.

R. D_5, 2ᵉ col. : ...*Li habitatori de li dicti luoghi fugiendo/ la sua canina rabia ad mõ che nel presen/ te tẽpo coie... neli anni del signore/*

[1]. On trouve, dans des catalogues et chez quelques bibliographes, un certain Roccho degli Ariminesi indiqué comme étant l'auteur de cette légende populaire. L'éminent professeur Alessandro d'Ancona qui, dans son ouvrage : *Poemetti popolari italiani*, a consacré à l'*Attila* une longue étude, alimentée par de nombreux documents puisés aux meilleures sources, conteste cette attribution à un auteur dont il n'est resté aucune trace ou aucun souvenir précis.

del. M.ccclxxxxi. se fuge la crudele & / abhominabile psecutione del pfido ca-/ ne turcho... Plus bas : *FINIS* ; au-dessous : ⁅ *Impressum Uenetijs*. Au verso, la table.

1260. — S. l. a. & n. t. ; 4°. — (Londres, FM ; Oxford, B)
ATILA FLAGELLVM/ DEI PER VVLGARE.

24 ff. n. ch., s. : *a-d.* — 6 ff. par cahier. — C. rom. — 37 ll. par page. — Au-dessus du titre : *Arrestation de Jésus*, bois du S¹ Bonaventure, *Meditationi devotissime*, 27 févr. 1489. Le verso, blanc.

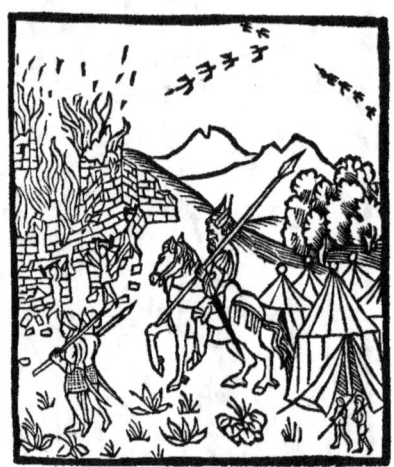

Attila Flagellum Dei, s. u. (p. du titre).

V. d₆ : *...Li habitatori de li dicti / luoghi fugiēdo la sua canina rabia ad modo che nel presente tē/ po Cioe... nelli anni del signore del. M.ccclxxxxi se fuge la cru/ dele & abominabile psecutione del perfido cane Turcho...* Plus bas : *FINIS*.

1261. — S. l. a. & n. t. ; 4°. — (Paris, N ; Ravenne, C)
ATILA FLAGELLVM/ DEI PER VLGARE (sic).

24 ff. n. ch., s. : *a-d.* — 6 ff. par cahier. — C. rom. — 37 ll. par page. — Au-dessus du titre, vignette empruntée du Dante, 3 mars 1491 (r. XXXII, *Inferno*, ch. V). — Le verso, blanc. — R. a_{iii}. Au commencement du texte, in. o. *I* au trait.

1262. — S. a. & n. t. ; 4°. — (Paris, N)

30 ff. n. ch., dont le dernier est blanc, et s. : *A-D.* — 8 ff. par cahier, sauf *D*, qui en a 6 (le f. *A* manque dans cet exemplaire). — C. g. — 2 col. à 45 ll. — Dans le texte, 10 vignettes médiocres.

R. *D₅* : *FINIS./* ⁅ *Impressum Uenetijs*. Au verso, la table des chapitres.

1263. — Joanne Baptista Sessa, 13 septembre 1502 ; 4°. — (Londres, FM ; Oxford, B)

Atila Flagellum Dei Uulgar.

24 ff. n. ch., s. : *A-F*. — 4 ff. par cahier. — C. rom. ; titre g. — 38 ll. par page. — Au-dessous du titre, bois à deux compartiments, emprunté sans doute d'une édition du *Morgante maggiore* imprimée par J. B. Sessa en 1502, et qui nous est restée inconnue (voir reprod. p. 12)[1]. Au bas de la page, petite marque du *Chat*, aux initiales de J. B. Sessa. Le verso, blanc.

Attila Flagellum Dei, 13 sept. 1502 (p. du titre).

R. F_4 : *Impressum Venetiis per Ioânem Baptistam Sessa/ M. D. II. Die. XIII. Mensis Septêbris...* Au-dessous, petite marque à fond noir, aux initiales de de J. B. Sessa. Le verso, blanc.

1264. — Melchior Sessa, 28 juillet 1507 ; 4°. — (Londres, BM, FM)

Atila Flagellum Dei Uulgar.

24 ff. n. ch. s. : *A-F*. — 4 ff. par cahier. — C. rom. ; titre g. — 38 ll. par page. — Au-dessous du titre, bois à deux compartiments, emprunté du Pulci (Luigi), *Morgante maggiore*, du 20 mai, même année ; copie libre du bois signalé ci-dessus dans l'*Attila* de 1502. Au bas de la page, marque du *Chat*, aux initiales de Melchior Sessa. Le verso, blanc.

R. F_4 : ℂ *Impressum. Venetiis per Melchior Ses/ sa. 1507. Die. 28. Mensis Iulii.* Au-dessous, même marque que sur la page du titre. Le verso, blanc.

1. Voir la note mise en renvoi à l'édition du *Morgante Maggiore*, 20 mai 1507 (II, p. 221).

1265. — Joanne Tacuino, 8 juillet 1524; 8°. — (Venise, C)

Atila flagellū Dei vulgar.| Incomincia il libro di Ati| la : el quale fu ingenerato| da uno cane...

32 ff. n. ch., s,: *A.-D.* — 8 ff. par cahier. — C. rom. ; les trois premières lignes du titre en c. g. — 33 ll. par page. — R. *A.* Bordure ornementale, au trait; au-dessous du titre, petite vignette, avec monogramme ‹, empruntée du Boiardo, *Orlando inamorato*, 15 sept. 1511.

R. D_8 : *Stampata in Venetia per Ioāne Tacuino| da Trino nel. M.D.XXIIII.| Adi. 8. Luio.* Le verso, blanc[1].

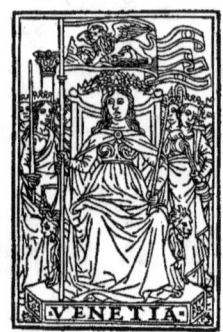

Attila flagellum Dei, Matthio Pagan, s. a. (r. 29).

1266. — Matthio Pagan, s. a.; 8°. — (Venise, M)

ATILA FLAGELLVM DEI| VVLGAR ET NVOVAMENTE| STAMPATA.| Stampata in Venetia per Matthio Pagan in| Freʒaria, al segno della| Fede.

31 ff. ch. et 1 f. blanc, s.: *A.-D.* — 8 ff. par cahier. — C. rom. — 2 col. à 35 ll. — Page du titre, au-dessus de l'indication de lieu, marqué de l'imprimeur : la *Foi* assise, tenant une croix de Passion et un calice. — Le verso, blanc. — V. 28 : *FINIS.* — R. 29 : *SITTO E FORMA DELLA| CHIESA DI SANTO MARCHO| posta in Venetia.* Au-dessus de ce titre, bois au trait ; une femme couronnée, personnification de Venise, assise sur un trône, tenant d'une main un sceptre fleurdelisé, et de l'autre l'étendard de S¹-Marc. Cette vignette, que nous n'avons rencontrée dans aucun autre ouvrage, doit être d'une époque antérieure à l'impression du volume (voir reprod. p. 13). — V. 31 : *FINIS.* [2]

BRULEFER (Stephanus). — *Interpretatio in IV libros sententiarum S. Bonaventuræ.*

1267. — S. l. a. & n. t.; 4°. — (✩)

Clarissimi sacre pagine doctoris Fratris Ste| phani Brulefer ordinis minoꝝ in quatuor| diui seraphiciʒ Bonauenture sententiarum libros interpretatio subtilissima.

122, 52, 54 et 50 ff. num. respectivement pour le 1ᵉʳ, le 2ᵐᵉ, le 3ᵐᵉ et le 4ᵐᵉ livre de l'ouvrage ; s.: *A-X, AA-II, AAA-III, AAAA-HHHH.* — 6 ff. par cahier, sauf *U, X, II*, qui en ont 4, et *CCCC*, qui en a 8. — C. g. — 2 col. à 57 ll.. — Au-dessous du titre de chacun des quatre livres, bois au trait du Rimbertinus (Barthol.), *De deliciis sensibilibus Paradisi*, 25 oct. 1498. — In. o. de divers genres.

1. L'édition M. Sessa & P. Ravani, 17 nov. 1521, n'a qu'un encadrement banal à la page du titre.
2. Le professeur Alessandro d'Ancona (*Poemetti popolari italiani*, p. 270) cite cette édition d'après une communication qui lui a été faite par le professeur Roberto de Visiani, et qui est à la fois erronée et incomplète : elle ne compte, en effet, que 29 ff. au lieu de 32, et elle omet de mentionner les pages contenant la description sommaire de la basilique de S¹-Marc, qu'on retrouve encore dans d'autres éditions de l'*Attila*, notamment dans l'édition Dominico de' Franceschi, 1565 (Venise, M), non citée par M. d'Ancona.

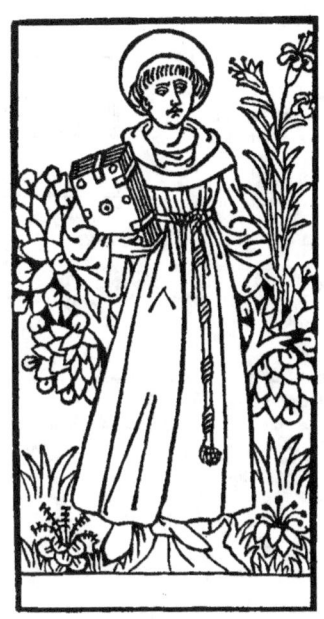

Cherubino da Spoleto, *Spiritualis vitæ regula*, s. a.

CHERUBINO da Spoleto. — *Spiritualis vitæ regula*.

1268. — S. a. & n. t.; 4°. — (Londres, BM ; Venise, M ; Parme, R)

22 ff. n. ch., s.: *a-e*. — 4 ff. par cahier, sauf *e*, qui en a 6. — C. rom. — 38 ll. par page. — R. *a*: *Frate Cherubino da spoleto: homo deuotissimo*. Au-dessous de cette ligne, portrait de l'auteur (voir reprod. p. 14). — R. a_{ii}: ℭ *Venerabilis in christo patris fratris Cherubini de Spoleto ordinis/ minorum spiritualis uitæ compendiosa regula quædam hæc est*.

R. c_6: *Impressa in Venetia*. Le verso, blanc.

1269. — Joanne Baptista Sessa, 20 avril 1503 ; 4°. — (Londres, BM ; Venise, C)

Opera deuotissima del reuerendo pa/ dre Frate Cherubino da Spoliti: dela/ vita spirituale bellissima.

32 ff. n. ch., s.: *a-h*. — 4 ff. par cahier. — C. rom. ; titre g. — 30 ll. par page. — Au-dessous du titre, vignette empruntée du *Fior de virtu*, 14 juin 1499 (p. du titre). — Le verso, blanc.

V. h_4: ℭ *Impresso in Venetia per Io. Baptista Sessa/ Nel anno del nostro signore. 1503. A di. xx. Aprile.*

1270. — Melchior Sessa, 22 septembre 1514 ; 4°. — (Londres, BM — ✩)

Opera deuotissima del Reue⊹/ rendo padre Frate Che⊹/ rubino da Spoliti:/ de la vita spiri/ tuale Bel⊹ lissima./ ✠

32 ff. num., s.: *a-h*. — 4 ff. par cahier. — C. rom. titre g. — 30 ll. par page. — Au-dessous du titre, vignette, copie inverse de celle du *Fior de virtu*, 14 juin 1499 (p. du titre). — Au bas de la page, marque de Sessa. Le verso, blanc.

V. h_4: ℭ *Impresso in Venetia per Melchio* (sic) *Sessa./ Nel anno del nostro signore./ M.D.xiiii. A di. xxii., de Septēbrio.*

1271. — Melchior Sessa & Pietro Ravani, 25 juin 1524 ; 8°. — (Londres, FM)

Opera deuotissima del Re/ uerendo padre Frate/ Cherubino de Spo/ liti: dela vita spi/ rituale Cosa/ bellissima.

40 ff. n. ch., s.: *a-e*. — 8 ff. par cahier. — C. rom. ; titre g. — 28 ll. par page. — Au-dessous du titre, bois de l'édition 22 sept. 1514.

V. e_8: *Impresso in Venetia Per Marchio Sessa &/ Piero de Rauani Compagni. Nel anno del nostro signore. Iesu Chri/ sto. M.CCCCC.XXIIII./ Adi xxv. Zugno.*

Christo dice a sancto Bernardo...

1272. — S. l. a. & n. t.; 8°. — (Séville, C)

Cristo dice a sancto/ bernardo./ Qvalū/ cha p/ sōa di/ ra ogni di quin/ dexe pater no/ stri e quindexe/ aue marie a laude & reuerentia/ de la mia passion...

4 ff. n. ch., s. A. — C. g. et rom.; nombre de ll. par page, irrégulier. — 17 vignettes au trait, réparties sur autant d'alinéas du texte (voir reprod. p. 15).

Christo dice a S. Bernardo, s. a.

Copia (La) d'una lettera dela incoronatione delo Imperator Romano.

1273. — S. l. a. & n. t.; 4°. — (Venise, M)

La copia duna letra dela incoronatiōe de/ lo Imperator Romano col nome de Signori Conti Duchi/ Vescoui che si trouano alla incoronatione.

2 ff. n. ch. et n. s. — C. rom.; la première ligne du titre, en c. g. — Au-dessous du titre, représentation d'une ville maritime, empruntée du *Supplem. chronic.*, 15 déc. 1486.

Dechiaratione de la Messa.

1274. — S. l. a. & n. t.; 8°. — (Rome, Ca)

Dechiaratione d' la Messa.

4 ff. n. ch., s.: A. — C. g. — 26 vers par page. — Au-dessous du titre, et sur la gauche de la première octave, petite vignette à fond criblé : un prêtre à l'autel, de profil, élevant le calice, un enfant de chœur tenant sa chasuble par derrière. — V. du 4ᵐᵉ f.: *FINIS*.

Divota (La) Oratione di S. Francesco d'Assisi.

1275. — S. l. a. & n. t.; 8°. — (Séville, C)

La Diuota Oratione Del/ glorioso Sancto Frā/ cisco Da Sisa.

4 ff. n. ch. s.: a. — C. g. — 3 octaves par page. — Au-dessous du titre, vignette au trait, sans doute copiée d'un bois florentin; cette remarque s'applique surtout à l'encadrement, qui rappelle ceux du Calandri, *De Arithmetica*, 1491 (voir reprod. p. 16). — V. a_4: *F. D. Amen.*

Christo dice a S. Bernardo, s. a.

Enea (Paulo). — Passio domini nostri Jesu Christi.

1276. — S. l. a. &. n. t. (incomplet); 8°. — (Séville, C)

Passio domini nostri iesu christi./ Composto per Paulo enea.

Il ne reste de cet opuscule que le premier cahier de 8 ff. n.

*La Divota Oratione del glorioso
S. Francesco Da Sisa, s. a.*

ch., s. : *a*. — Au-dessous du titre, en tête de la page, une *Crucifixion*, petit bois au trait, et, à côté, en guise de vignette, une in. o. *R*, avec figure du Christ, qui a été employée dans: *Dolori mentali de Jesu benedetto*, imprimé par Alexandro Bindoni, en 1521.

ESTE (Hieronymo di). — *Cronica de la citta d'Este.*

1277. — S. l. a. & n. t.; 4°. — (Venise, M)

Questo e el castello de este. elquale an/ ticamente si chiamaua Ateste : ꝫ era cit/ tade gr̃ada assai e populosa.

12 (4, 4, 4) ff. n. ch., s. : *a-c*, et dont le dernier est blanc. — C. g. — 43 ll. par page. — Au-dessous du titre, vue de ville tirée du *Supplem. chronic.*, 15 déc. 1486. — Petites in. o. à fond noir.

Fioretti di Paladini.

1278. — S. l. a. & n. t.; 4°. — (Londres, BM)

Fioretti Di Paladini.

4 ff. n. ch. et n. s. — C. g. — 3 col. à 6 octaves. — Au-dessous du titre, bois oblong au trait, avec quelques parties légèrement ombrées (voir reprod. p. 17).

1279. — S. l. & n. t., 1524; 4°. — (Chantilly, C)

Fioretti di Paladini.

4 ff. n. ch., s. : *A*. — C. g. — 3 col. à 6 octaves. — Au-dessous du titre, bois ombré (voir reprod. p. 18); copie inverse du bois au trait de l'*Altobello*, 5 nov. 1499 (r. a_{ii}). — V. A_4 : *FINIS. 1524.*

Flores legum.

1280. — Bernardino Benali (pour Lazaro Soardi), s. a; 8°. — (Londres, BM)

Flores legum secun/ dum ordinem al/ phabeti./ Cuȝ additionibus.

48 ff. n. ch., s. : *a-f*. — 8 ff. par cahier. — C. g. — 34 ll. par page. — V. du titre : figure de St *Jérôme* au trait (qui a servi de marque à Benali).
R. f_8 : ℂ *Impressum Uenetijs per Bernardinuȝ Bena/ lium impensis Laȝari Soardis de Sauiliano.* Le verso, blanc.

1281. — Gulielmo de Fontaneto, 15 juin 1532; 8°. — (Rome, Ca)

Flores legum secundum ordi/ nem alphabeti. Cum infinitis/ additionibus ꝫ

concordantijs | doctorum nuper per d. lu | cium Paulum Rosellum | patauinum. I. U. do | ctorem additis.

88 ff. num., s. : *A.-L.* — 8 ff. par cahier. — C. rom.; titre g. — 35 ll. par page. — Au-dessous du titre, bois ombré du Thibaldeo (Antonio) da Ferrara, *Opere*, 10 décembre 1519. Le verso, blanc.

R. LXXXVIII : le registre ; au-dessous : ℭ *Venetiis per Guilielmum de Fonntaneto* (sic) *Montisferrati. Anno domini.* / *M.DXXXII. Die XV.* / *mensis Iunii.* Le verso, blanc.

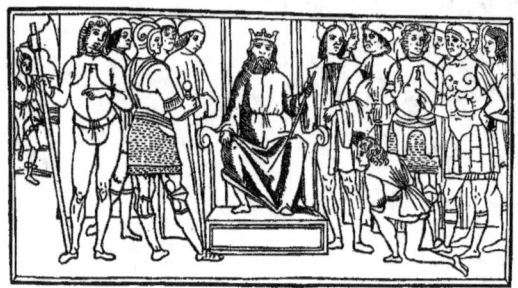

Fioretti di Paladini, s. a.

Hermes Episcopus. — *Centiloquium.*

1282. — Aloisius de S. Lucia, s. a. ; f°. — (Munich, R)
CENTILOQVIVM DIVI HERMETIS.

6 ff. n. ch., s. : *a.* — C. g. — 2 col. à 63 ll. — R. *a.* Page ornée d'un encadrement d'entrelacs à fond noir, copié de celui du Monteregio, *Kalendarium*, 9 août 1482, et déjà signalé dans le *Devote Medit.* de 1487 et dans l'Albubather, *De nativit.*, 1er juin 1492. Au verso : épître d'Antonius Laurus à D. Laurentio Calcagno, avec la souscription : *Uenetijs Idibus Iunij. 1492.* — V. a_3 : ℭ *Per Alouisium de sancta Lucia Uenetijs.* — R. a_4 : ℭ *Registrum super Propositiones Almansoris.* — R. a_5 : ℭ *Almansoris Iudicia seu propositiones Incipiŭt* /.. — V. A_6 : *FINIS*...

Historia celeberrima di Gualtieri Marchese di Salu₃₃o.

1283. — S. l. a. & n. t. ; 4°. — (Milan, M)

ℭ *Historia celeberrima di Gualtieri Marchese* / *di Salu₃₃o il quale elesse di maritarsi in Griselda cõtadina a lui grata ma pouerissima*...

4 ff. n. ch., s. : *A.* — C. rom. ; la 1re ligne du titre, en c. g. — 2 col. à 5 octaves et demie. — Au-dessous du titre, vignette au trait avec monogramme **F**, empruntée du Pulci (Luigi), *Morgante maggiore*, 31 oct. 1494. — V. A_4 : *FINIS*.

1284. — Giovanni Andrea Vavassore, s. a. ; 4°. — (Venise, M)

ℭ *Historia celeberrima di Gualtieri Marche* / *se di Salu₃o il q̃le elesse di maritarsi in Griselda cõtadina a lui grata ma poueressi* / *ma*...

4 ff. n. ch., s. : *A.* — C. rom.; la 1^{re} ligne du titre en c. g. — 2 col. à 5 octaves et demie. — Au-dessous du titre, vignette ombrée (voir reprod. p. 19), encadrée d'une petite bordure ornementale.

V. A_4 : ℂ *Per Guadagnino di Vauassori.*

Historia del Judicio universale.

1285. — S. l. a. & n. t. ; 4°. — (Venise, M)

4 ff. n. ch. et n. s. — C. g. — 2 col. à 5 octaves. — R. du 1^{er} f. : *O Sancta trinita vno solo idio/ senza pcipio z senza fine sete/ quello che fa el bono con lo ·rio/*

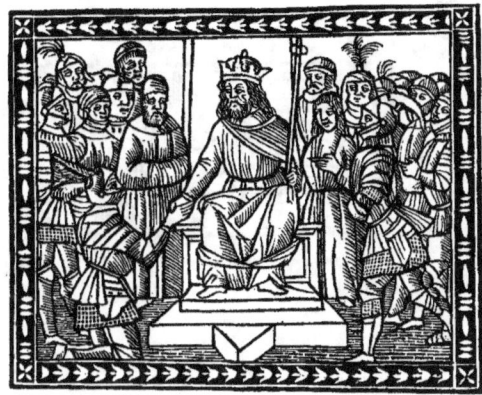

Fioretti di Paladini, 1524.

Impalese z in ascosto voi il sapete/ Ma donima gratia alintellecto mio/ Altissimo signor come volete/ Che io possa star in vostro seruitio/ A dichiarar la hystoria del Iudicio.

Au-dessus de cette première octave, grand bois au trait, avec monogramme ♭ : *Jugement dernier*, qui se retrouve dans le Voragine, *Legendario de Sancti*, 10 déc. 1492, mais qui peut avoir été gravé expressément pour cet opuscule. — Verso du dernier f. blanc.

Historia del piissimo monte de la pietade.

1286. — S. l. a. & n. t. ; 4°. — (Séville, C)

Questa sie la historia e lo processo del piissimo monte de/ la pietade cum li capituli de la sua benedicta schola.

6 ff. n. ch. et n. s. — C. rom. — 29 ll. par page. — Cet opuscule est l'histoire de

la fondation du Mont-de-Piété de Vérone, au mois de septembre 1490, avec le règlement relatif à cet établissement. — Au-dessous du titre, bois (voir reprod. p. 20), emprunté de l'*Arte del ben morire*, s. l. a. & n. t. (Milan, M). — Au bas du verso du dernier f. : FINIS.

In laudem civitatis Venetiarum.

1287. — S. l. a. & n. t. ; 4°. — (Londres, BM)
In laudem ciuitatis Uenetiarum.

4 ff. n. ch. et n. s. — C. g. — 2 col. à 46 vers. — Au-dessous du titre, bois au trait: le doge de Venise assis sous un dais ; à ses côtés, quatre figures emblématiques de Vertus (voir reprod. p. 21).

Historia celeberrima di Gualtieri, Giov. And. Vavassore, s. a.

Inventione (La) della croce.

1288. — S. l. a. & n. t. ; 4°. — (Milan, M)
☾ *La Iuentione della croce.*

2 ff. n. ch. et n. s. — C. g. — 2 col. à 5 octaves. — En tête de la 1ʳᵉ col. du 1ᵉʳ f., petite vignette au trait : S^{te} Hélène étreignant la croix de J. C. (voir reprod. p. 22).

Lamento de Pisa.

1289. — Mattheo Codecha, s. a. (*circa* 1495) ; 4°. — (Naples, N)
El lamento de Pisa con la risposta.

4 ff. n. ch. et n. s. — C. rom. — 2 col. à 38 vers. — Au-dessous du titre, vignette du Dante, 3 mars 1491 (*Parad.*, ch. XVII) avec substitution du mot : PISA au mot : VERONA sur le mur d'enceinte de la ville. — Une in. o. *P*, au trait.

V. du 4ᵐᵉ f. : *Impresso in Venetia per Mattheo da Parma*. Au-dessous, vignette au trait, empruntée du Voragine, *Legendario de Sancti*, 13 mai 1494, où elle est adaptée à plusieurs chapitres (entre autres : *De sancto Lupo, De sancto Petronio, De sancto Athanasio*, etc.) Elle est surmontée ici d'une figure de Dieu le Père en buste, dans un demi-cercle.

Legenda de S. Eustachio.

1290. — S. l. a. & n. t. ; 4°. — (Londres, FM)

⓵ *Legenda & Vita De Sancto Eustachio.*

4 ff. n. ch. et n. s. — C. rom. — 2 col. à 38 ll. — Au-dessous du titre, et sur la gauche de la page, vignette au trait, empruntée du Voragine, *Legendario de sancti,* 10 déc. 1492. — R. du 4ᵐᵉ f. : ⓵ *Finita la Legenda & Vita di san/ cto Eustachio.* Le verso, blanc.

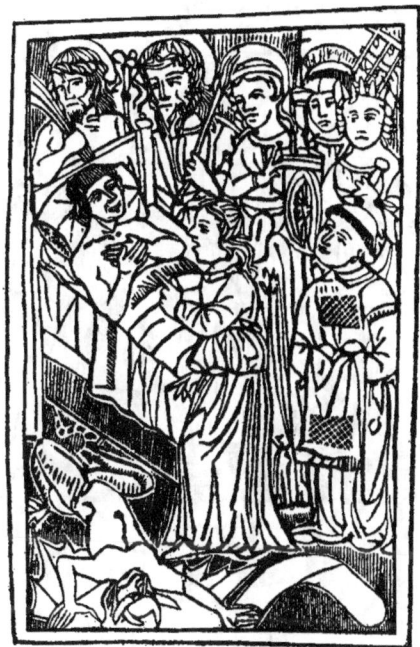

Historia del piissimo monte de la pietade, s. n.

Liga (La) de Venetia con il Re di Franza.

1291. — S. l. a. & n. t. ; 4°. — (Munich, R)

⓵ *La liga de la Illustrissima signoria de Venetia cō il chri/ stianissimo Re di Frāza & la exaltation de le terre/ che non aspetino il guasto...*

2 ff. n. ch. et n. s. — C. rom. de deux grosseurs différentes. — 2 col. à 34 et 42 vers. — Au-dessous du titre : trois écus accolés ; à gauche, celui de Venise, avec

le lion de S¹-Marc, et sommé du *corno* ducal ; l'écu du milieu, blanc ; l'écu de droite, avec trois fleurs de lis, et sommé de la couronne royale. — V. du 2ᵐᵉ f. : *FINIS.*

Madre di nostra salvation.

1292. — S. l. a. & n. t. ; 12°. — (☆)

Madre Di Nostra/ Saluation.

4 ff. n. ch. et n. s. — C. rom. ; titre g. — 3 octaves & demie par page. — Au-dessous du titre, vignette au trait : *Nativité de J. C.* (voir reprod. p. 22). — V. du 4ᵐᵉ f, :... *laqual ci aperse le celeste porte. Finis.*

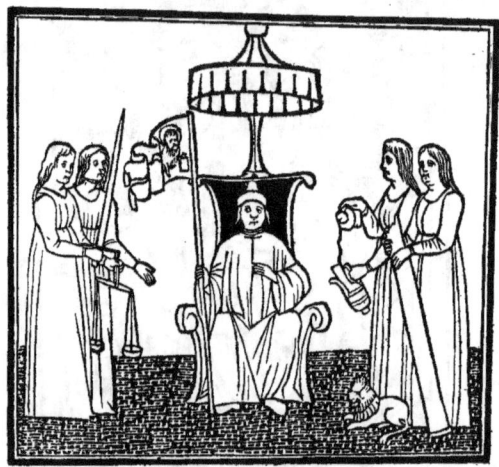

In laudem civitatis Venetiarum, s. a.

1293. — S. l. a. & n. ; 8°. — (Munich, R)

Madre della nostra/ Saluatione

4 ff. n. ch. et n. s. — C. g., sauf les quatre premiers vers, au bas de la première page, qui sont en c. rom. — 36 vers par page. — Au-dessous du titre : *Crucifixion*, avec monogramme ♃ (voir reprod. p. 23).

Modo examinatorio circa la confessione.

1294. — S. l. a. & n. t. ; 8°. — (Londres, FM)

Modo breuissimo & utilissimo examina/ torio circa la confessione insieme con/ el primo capitolo di Esaia pro/ pheta in uolgare.

La Inventione della Croce, s. a.

10 (4, 6) ff. n. ch., s. : *a-b.* — C. rom. — 21 ll. par page. — Au-dessous du titre, bois à terrain noir, probablement copié d'un bois florentin (voir reprod.p. 23). — Au bas du verso b_6 : AMEN. — Opuscule vénitien, comme l'indiquent certaines formes dialectales dans le texte.

Morte (La) del duca Galiaço.

1295. — S. l. a. & n. t. — (Milan, T)

La morte del ducha Galiaço.

2 ff. n. ch. et n. s. — C. g. — 2 col. à 45 vers. — Au-dessous du titre, vignette au trait, empruntée du Tuppo (Francesco del) *Vita Esopi*, 27 mars 1492 (v. E_{10}), et flanquée, pour parfaire la justification, de deux fragments de bordure ornementale, au trait également. — Au bas du v. du 2° f., vignette au trait tirée de l'Esope, *Fabulæ*, 31 janvier 1491 (v. e_6, fab. xxxviij).

Musæus. — Opusculum de Herone & Leandro (gr.-lat.).

1296. — Aldus Manutius, s. a. ; 4°. — (Paris, N ; Munich, R ; Ravenne, C)

Μουσαίου ποιημάτιον τὰ καθήρω καὶ Λέανδρον ὅ' δὴ καὶ εἰς/ των ῥωμαίων διάλεκτον αὐτολεξεὶ μετω-/ γετούθη.

Musæi opusculum de Herone &/ Leandro, quod & in latinam/ linguam ad uer/ bum trala/ tum/ est.

22 ff. n. ch., le premier sans signature, les dix suivants portant les signatures alternées α-α_{iiii} pour le texte grec, et b-b_{vi} (par erreur, au lieu de b_v) pour la traduction latine. — C. grecs et rom. — 20 vers par page. — V. b_{vi}. Bois occupant les deux tiers de la page : Léandre traversant à la nage le Bosphore pour aller retrouver Héro qui le suit des yeux, du haut de la tour de Sestos. — R. du f. suivant : Héro se précipitant d'une fenêtre de la tour, au pied de laquelle gît le corps de Léandre (voir reprod. p. 24). V. de l'avant-dernier f. : ΤΕΛΟΣ./ ΕΓΡΑΦΗ ΕΝ ΕΝΕΤΙΑΙΣ ΔΑΠΑ-/ΝΗι ΚΑΙ ΔΕΞΙΟΤΗΤΙ ἈΛ-/ΔΟΥ ΤΟΥ ΦΙΛΕΛΛΗ-/ ΝΟΣ ΚΑΙ ΡΩ-/ ΜΑΙ/ ΟΥ./ ΘΕΩι ΔΟ/ ΞΑ. (Finis. Impressum Venetiis impensa et arte Aldi Romani cognomine Philogræci. Laus Deo). — R. du f. suivant, au-dessous des derniers vers latins : FINIS. Le verso, blanc.[1]

1297. — Aldus & Andreas Torresanus, novembre 1517 ; 8°. — (Chantilly, C ; Rome, Al — ☆)

Μουσαίου ποιημάτιον τὰ καθ᾽ Ἡρὼ/ καὶ Λέανδρον./ Ὀρφέως Ἀργοναυτικά./ Τοῦ αὐτοῦ ὕμνοι./ Ὀρφεὺς περὶ λίθων.

Musæi opusculum de Herone/ & Leandro./ Orphei argonautica./ Eiusdem hymni./ Orpheus de lapidibus.

80 ff. num. : *a-k.* — 8 ff. par cahier. — C. grecs et

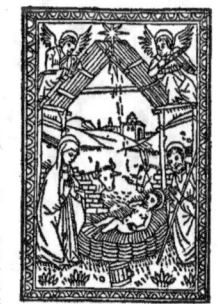

Madre di nostra salvation, s. a.

1. La Bibl. Communale de Ferrare possède une édition s. d., qui ne comporte que le texte grec (10 ff. n. ch. s. : α, 20 vers par page), et dont le colophon est identique à celui de l'édition décrite ici. Les deux bois ne s'y trouvent pas ; l'ornementation ne consiste qu'en une bordure d'arabesques au trait, en tête du r. α_{ii} et une in. o. E du même genre au commencement du texte.

ital., la version latine disposée sur le *recto* des ff. en regard du texte grec. — 31 vers par page. — R. *a*. Au bas de la page, marque de l'*ancre*. — V. 8 et r. 9. Bois copiés de ceux de l'édition s. a. (voir reprod. p. 25).

R. 80 : *VENETIIS IN AEDIBVS ALI DI ET AN-DREAE SOCERI| MENSE NOVEMBRI| M.D.XVII.* Au-dessous, le registre. Au verso, marque de l'*ancre*, comme au r. *a*.

Officio della Passione.

1298. — S. l. a & n. t. ; 16°. — (Venise, C)

Officio| della passi|one de mis| ser Ihesu| Christo...

16 (8, 8) ff. n. ch., s. : *a, b.* — C. g. r. et n. ; les quatre dernières pages en c. rom. — 15 ll. par page. — R. *a* : sur la gauche du titre, petite *Crucifixion* au trait, avec la S^{te} Vierge et S^t Jean debout, la première à gauche, le second à droite de la croix (vignette coloriée). Le verso, blanc. — V. du dernier f. blanc.

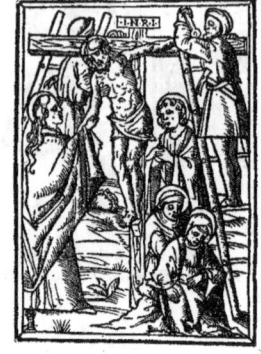

Madre della nostra salvatione, s. a.

Oratione de l'angelo Raphael.

1299. — Joanne Tacuino, s. a. — (Londres, FM)

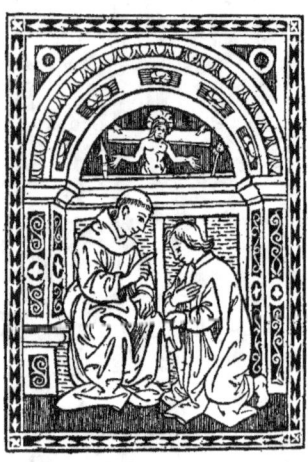

Modo examinatorio circa la confessione, s. a.

Nous donnons la reproduction intégrale de cette pièce, probablement unique, ornée d'un magnifique bois au trait dont le dessin, d'après M. Fairfax Murray, pourrait être attribué à Bartolomeo Vivarini (voir reprod., p. 26).

1300. — S. l. a. & n. t, ; 8°. — (Munich, R)

Oratione de Langelo| Raphael.

4 ff. n. ch., s. : *A.* — C. rom. ; titre g. — 2 octaves & demie par page. — Au-dessous du titre : *l'archange Raphaël conduisant le jeune Tobie,* une des marques des Bindoni (voir reprod, p. 27)

Oratione di S. Cipriano.

1301. — S. l. a. & n. t. ; 8°. — (Rome, Vt)

8 ff. n. ch., dont le dernier est blanc, s. : *a.* — C. g. — 29 ll. par page. — R. du

Ἀντιπάτρου.

Οὗτος ὁ Λειάνδρου διάπλοος. οὗτος ὁ πόρος,
Πόρθμος, ὁ μὴ μούνῳ τῷ φιλέοντι βαρύς.
Ταῦθ' Ἡροῦς τὰ πάροιθε παλαίπνοα. ταῦτα τὸ πύργου
Λείψανον, ὁ προδότην ὧδ' ἐπέκειτο λύχνος.
Κοινὸς δ' ἀμφοτέρους ὅδ' ἔχει τάφος, εἰσέτι καὶ νῦν
Κείνῳ τῷ φθονερῷ μεμφομένους ἀνέμῳ.

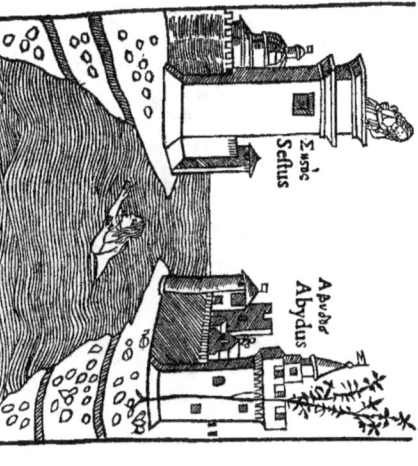

Μusæus, *Opusculum de Herone et Leandro*, s. a. (v. b ij).

Antipatri.

Hic est Leandri tranatus. hoc est ponti
Fretum non soli amanti graue.
Hæc Herûs antiquæ domicilia. hæc turris
Reliquiæ proditrix hic pendebat lucerna.
Cõmuneq; ambos hoc habet sepulchrum, nûcq; quoq;
De illo inuido conquerentes uento.

Clamabat tumidis audax Leander iundis,
Parcite dũ propo. mergite dũ redeo.

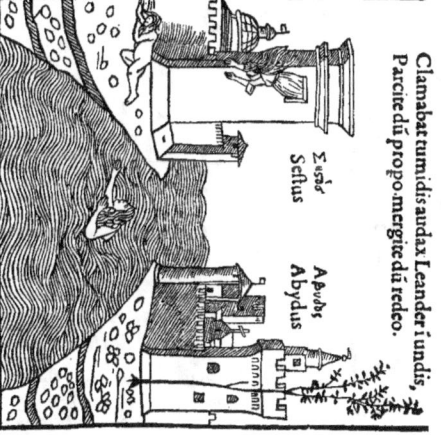

Μusæus, *Opusculum de Herone et Leandro*, s. a. (v. b ij).

1ᵉʳ f. : bois au trait à fond noir, imprimé dans le sens de la hauteur de la page (voir reprod. p. 27). — Au verso : *Incomenza la oratione di sancto/ Cipriano episcopo τ martire.* — V. a_4 : *Finis.* — Opuscule vénitien, comme le prouvent certaines formes dialectales dans le texte.

Oratio dominicalis, etc.

1302. — S. l. a. & n. t. ; 8°. — (Rome, Ca)

In hoc libello continentur./ Oratio dominicalis Salutatio angelica./ Symbolū apostoloᵣ & Decalogi præcepta.

4 ff. n. ch. et n. s. — C. rom. ; la 1ʳᵉ ligne du titre en goth. — 13 distiques latins par page. — Au-dessous du titre, vignette au trait : *Jugement dernier* (voir reprod. p. 28). — Le verso du dernier f., blanc.

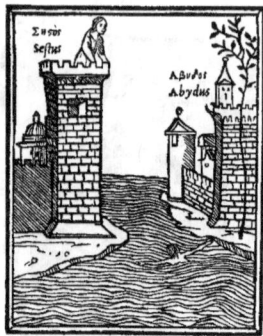

Musæus, *Opusculum de Herone et Leandro*, nov. 1517 (v. 8).

Orationes.

1303. — Nicolo Brenta, s. a. ; 8°. — (Venise, C)

❡ *El fu vna san/cta dōna anticha/ solitaria : laquale/ desideraua di sape/ re il numero delle/ piaghe del nostro/ signor Iesu xpo : le/ quale lui receuet/ te nel tēpo dela sua passiōe :...*

16 (8, 8) n. ch. s. : *a, b.* — C. g. r. et n. — 18 ll. par page. — R. *a* : sur la gauche du commencement du texte, petite *Crucifixion*, au trait, assez grossière.

V. b_8 : *Impresso in Uenetia per/ Nicolo Brenta.*

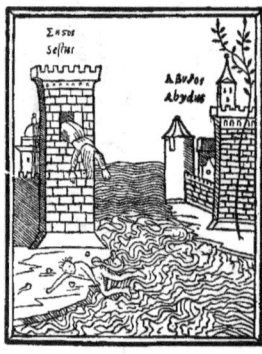

Musæus, *Opusculum de Herone et Leandro*, nov. 1517 (r. 9).

Passione (La) del N. S.[1]

1304. — S. l. a. & n. t. ; 4°. — (Milan, T)

La passione del nostro signor Iesu christo.

16 (8, 8) ff. n. ch., dont le dernier est blanc, s. : *a, b.* — C. rom. — 2 col. à 40 vers. — Au-dessous du titre : *Crucifixion* au trait, du S* Bonaventure, *Devote Medit.*, Bern. Benali, s. a. (r. d_{iiii}).

Poluciis (Frater Joannes Maria de). — *Vita sancti Alberti de Drepano.*

1305. — S. l. a. & n. t. ; 8°. — (Londres, BM)

Vita sancti alberti de abbatibus de drepa/ no sicculo sacræ religionis beate marie de/

1. Ce poème est attribué à Nicolo Cicerchia da Siena.

Al nome fia de dio nostro signore
E de la uergene maria
Che me dia gra(tia) me tene nel core
Che dica cosa che in piace mi sia
A zo che l bo iesu a tute le hore
V e guarde e scampi da ogni cosa ria
Per merito de l agelo raphaelo
Me scampe dio da pena e da fragelo

Spere douere tuti o bona zente
Che l agelo raphaelo e tanochiato
E sta dinanzi a dio continuamente
E stato li e da poi che fu creato
E sempre prega idio omnipotente
Per ogni suo deuoto baptizato
Che lo scampi da ogni offensione
E da tormento e da tribulatione

El glorioso idio benignamente
Concedea mi quello che mi adimandi
Per la salute de la humana zente
Volle lo suo nontio idio ricomperare
E per ho uu l nui ponia mamente
La sancta oratio(n) che uolo co(n)tare
La qual e plena de molte uirtute
De molte proue se ne sono ueduce

Pertho prego questo angelo raphaelo
Che me aco(m)pagni se(m)pre a tuta uia
Con lo suo aiuto precioso e bello
Gli santi propheti in compagnia
E la diuina potentia sia co(n) ello
Sta la mia guarda e in aiuto mi sia
El padre el figliolo el spirito sancto
Mi tolia ogni tormento doia e pianto

Ego anchora questo angelo benedeto
Che me conceda ogni consolatione
Per la pieta del bon Ielu perfecto
E guardami da falsi testimoni
E guardami da ogni altro rio dicto
Da ogni inganno e da ogni traditori
E da u(n) fiel e u(n) nibel inimico
E da fa(m)i e la drini no(n) sia tradito

E go anchora questo angelo gratioso
Che daqua e da foco mi diffenda
E da ogni altro caso periculoso
Che mala co(m)pagnia mai co(m)mi uega
Da ogni arme e ferro furioso
E d ogni grace mi conceda crenda
Guardami da tribulatione forte
E da ce(r)ta e da subitana morte

E go anchora questo angelo lucente
Che a li mei ochi mostra il bo(n) lume
Come il mi alunno ui belmente
Tobia il so fio l a(n)tico uero costume
Mantenga me il lume de la mente
E l mio core il glioso sancto uolume
Che ti piaza al modo che mai fia
Me ediuca a la mia fine i uita eterna

E go anchora questo angelo diuino
Che se(m)pre mai me faza co(m)pagnia
Per pia(n)e pozi e per ogni camino
Per ualli e boschi doue io mai sia
E scampami da ogni rio destino
E campami da ogni sancto fiume
Che li spias al modo che mai fia
E se(m)pre ma(n)tenga alegro e sano
Como fidel e fio bon christiano

E go anchora questo angelo raphaelo
Che me aco(m)pagni p(er) tuto l mondo
Con el suo aiuto precioso e bello
Co(n) lo amor sanctissimo e iocondo
Che tobia acompagno be(n) ello
Ne la cita ni medio(n)a atondo
Sano e saluo con pace e concordia
Ma co(m)pagne per dio misericordia

E go anchora questo angelo benigno
Che mi conduca al sancto paradiso
Co(n) la uoler del spirito maligno
Da ogni uolunta del celesti al regno
Per uoluntá del celestial regno
E conduca in festa in canto e riso
In nel cospecto di dio omnipotente
Mi guardi dal demonio meschredente

Ego anchora questo angelo raphaelo
Che mi guard mi e la mia co(m)pagnia
Da ogni pena e da ogni fragelo
Da ogni altra pestilentia e morta
Aiutami o angelo raphaello
Che non perisca per misima uia
E scapami da morbo amore e sello
E pare e marci mattio fiol e fratelli

E go ancor uu(n) angelo fi sempieme
Che me scampi da li adri e traditor
Guardia i scapi dale pene de li fieri
Co(n)duceme nel cielo fra noue co(r)
Nel paradiso i q(ue)l sancto goueri
La doue l a laterini a magior
Done hel il lucido e l sereno
Mai pu(n) li de poi thi(n)o uega me(n)

A M E N

Maestro Antonio farina remedio

monte carmello:... ordinata & emēdata per ue: bacha fratrē/ ioannē mariam de poluciis de noualaria.

20 (8, 8, 4) ff. n. ch., s. : *a-c.* — C. rom. — 29 ll. par page. — R. *a.* Bois du *Constitutiones Carmelitarum,* 29 avril 1499 ; dans le bas, le nom : *Fr. Io. maria de noualaria.* Le titre est au verso. — In. o. à fond noir. — V. c_4: *Finis. Laus deo.*

Priego a la gloriosa Vergine Maria.

1306. — S. l. a. & n. t.; 8°. — (Londres, FM)

Priego ala gloriosa/ vergine Maria.

Oratione de l'Angelo Raphael, s. a.

4 ff. n. ch. et n. s. — C. rom. ; titre g. — 30 vers par page. — Au-dessous du titre, vignette à deux compartiments, empruntée de la *Bible,* 15 oct. 1490, représentant, à gauche, la *Nativité de Jésus,* à droite, la *Présentation au temple.* Page entourée d'une petite bordure ornementale.

Rapresentatione di Habraam et di Ysaac.

1307. — S. l. a. & n. t.; 4° — (Paris, N)

☾ *LA RAPRESENTATIO/ NE DI HABRAAM ET DI/ YSAAC.*

Oratione di S. Cipriano, s. a.

4 ff. n. ch., s. : *a.* — C. rom. — 2 col. à 42 vers. — En tête du r. *a*, deux vignettes au trait superposées : *Annonciation* et *Sacrifice d'Abraham*, cette dernière empruntée de la *Bible,* 15 oct. 1490 (voir reprod. p. 28). — V. a_4: *FINIS.*

Regolette della vita christiana.

1308. — S. l. a. & n. t.; 8°. — (Londres, FM)

Queste sono sette Regolette/ ouer cōsigli della vera vita christiana : lassa/

Oratio dominicalis, etc., s. a.

te in vltima memoria dal Reuerẽdo padre/ Predicator di sctõ Ioani z Paulo ad tut/ te le psone deuote...

4 ff. n. ch., s. : *A*. — C. rom.; titre g. — 27 ll. par page. — Au-dessous du titre, vignette au trait, empruntée de la *Bible*, 15 oct. 1490 : un religieux écrivant dans une cellule, dont le mur du fond, à gauche, porte une tablette avec le mot : SILENTIUM. — V. A_4, blanc.

Sette (Le) allegrezze de la Madonna.

1309. — S. l. a & n. t.; 8°. — (Munich, R)

Le sette Allegrezze de la/ Madonna.

4 ff. n. ch., s.: *A*. — C. g. — 4 octaves par page. — R. *A*. Au-dessous du titre, jolie vignette au trait: *Annonciation* (voir reprod. p. 29). — V. A_4. Au bas de la page : *Arbre de Jessé*, au trait (voir reprod. p. 29). — Ces deux petits bois, d'une facture si élégante, ont dû être exécutés de 1490 à 1495.

1310. — S. l. a. & n. t.; 8°. — (Munich, R)

LE SETTE ALLEGREZZE/ DELLA MADONNA.

4 ff. n. ch., s. : *A*. — C. rom. — 30 vers par page. — Au-dessous du titre : *Descente du S^t-Esprit*, bois emprunté de l'*Offic. B. M. Virg.*, 1er sept. 1512. — V. A_4 : *FINIS*.

TIPHIS (Leonicus). — Macharonea.

1311. — S. l. a. & n. t.; 4°. — Munich, R)

LA MACHARONEA.

12 (4, 4, 4) ff. n. ch. s. : *a-c*. — C. g. — 31 vers par page. — Poème burlesque, rempli d'obscénités et de trivialités, en latin de cuisine, où l'on reconnaît, à certains termes, le dialecte vénitien. — Au-dessous du titre, bois au trait, emprunté du *Libro de Santo Justo*, 10 juillet 1487. — Le poème débute par ces quatre vers, où, autant qu'on peut le comprendre, l'auteur se désigne lui-même, ainsi qu'un sien collaborateur : *Est auctor tiphis*

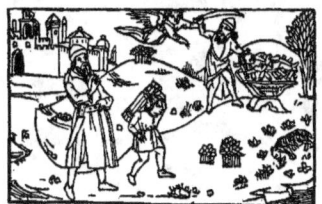

Rapresentatione di Habraam et di Ysaac, s. a.

leonicus. atq3 parenʒus: | Flora leonicum. retinet. phrosina tiphetum.| Sed magne comunis stentat fornara parenʒum| Omnes auctores rufiani siue poete. — V. c_4 : le registre.

La Vendetta di Christo.

1312. — S. l. a. & n. t. ; 4°. — (Milan, M)

ℂ *Lauendecta di Christo che fece Uespasiano z Tito contro a Gierusalem*

6 ff. n. ch., s. : *a*. — C. g. — 2 col. à 4 octaves et demie. — Au dessous du titre, bois au trait avec encadrement, copies inverses d'une vignette et d'un encadrement de l'Esope, *Fabulæ*, 30 janvier 1491. — V. a_6 : ℂ *Finis*.

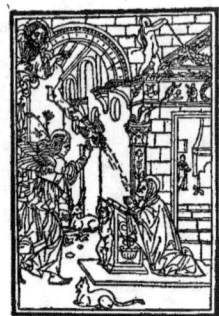

Le sette Allegreʒʒe de la Madonna, s. a.

Vita de S. Alexio.

1313. — S. l. a. & n. t. ; 4°. — (Séville, C)

ǪVi ïcomin| cia la uita de| lo beato &| glorioso sanc| to Alexio posta diligentemente in| rima a laude & gloria del| sopradicto e deuotissimo| sancto.

4 ff. n. ch., s. : — C. rom. — 2 col. à 42 vers. — En tête de la première page, et sur la gauche du titre, vignette au trait du Voragine, *Legendario de sancti*, 10 déc. 1492, représentant la mort de St Alexis.[1] — V. A_4. FINIS.

1314. — Giovanni Andrea Vavassore, s. a. ; 4°. — (Wolfenbuttel, D)

ℂ *Historia z vita de santo Alessio.*

4 ff. n. ch. s. : *A*. — C. g. — 2 col. à 5 octaves et demie. — Au-dessous du titre, bois ombré, imité de la vignette de la précédente édition (voir reprod. p. 30).

V. A_4 : ℂ *Stampata per Giouanni Andrea| Uauassore detto Guadagnino.*

1315. — Francesco de Leno, s. a.; 4°. — (Londres, BM)

Historia et vita de| santo alessio.

4 ff. n. ch., s. : *A*. — C. rom. — 2 col. à 5 octaves et demie. — Au-dessous du titre, en tête des quatre pre-

Le sette Allegreʒʒe de la Madonna, s. a.

1. La légende rapporte qu'Alexis, fils d'Euphémien, un des grands dignitaires de la cour des empereurs Arcadius et Honorius, abandonna sa femme et ses parents dès le lendemain de son mariage, pour se consacrer tout entier aux œuvres pieuses et vivre parmi les pauvres. Après un long séjour à l'étranger, il revint en Italie, et fut recueilli comme un indigent inconnu dans la maison de son père, où il demeura dix-sept ans, confondu avec les esclaves dont il endurait patiemment les railleries et les injures. Lorsqu'il se sentit près de mourir, il écrivit tout le récit de sa vie sur un papier. Euphémien, averti par un serviteur, " voulut prendre le papier qui était dans les mains du mort, mais il ne le put. Et il revint prévenir de tout cela les empereurs et le pape, qui lui dirent : Allons et prenons ce papier, afin que nous lisions ce qui est marqué. Et le pape s'approchant prit le papier, que les doigts du mort abandonnèrent aussitôt. Et le pape le lut en présence d'Euphémien et de tout le peuple." (*Légende dorée*). C'est ce dernier épisode qui fait le sujet de la vignette.

mières octaves, bois ombré, imité de ceux des éditions précédentes (voir reprod. p. 31).
V. A_4 : *In Venetia per Francesco/ de Leno.*

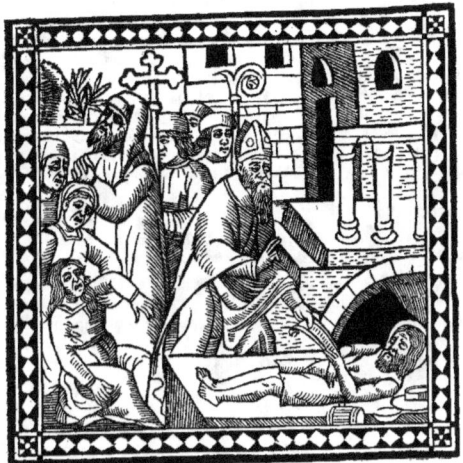

Historia et Vita de S. Alessio, Francesco de Leno, s. a.

ZAMBERTI (Bartolomeo). — *Isolario*.

1316. — S. l. a. & n. t. ; 4°. — (Londres, BM ; Rome, Ca)

56 ff. n. ch. et n. s. — C. g. — Nombre de vers par page, variable. — Le 1er f. commence par cette sorte de charade : *Al Diuo Cinquecento cinque e diece/ Tre cinq3 a do Mil nulla tre e do un cêto/ nulla. questa opra dar piu cha altri lecce/* qui n'est autre chose qu'une dédicace au doge Giovanni Mocenigo[1]. — 48 planches géographiques, au trait, dont deux occupent un verso et un recto placés en regard l'un de l'autre. Vis-à-vis de chaque carte, un sonnet descriptif.

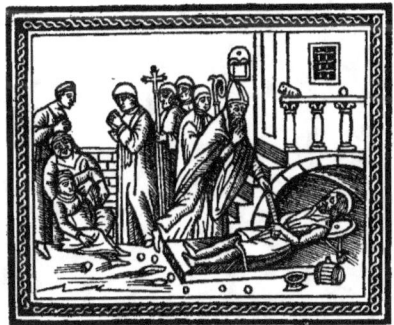

Historia et Vita de S. Alessio, Giov. And. Vavassore, s. a.

[1]. En remplaçant chacun des nombres énoncés par le chiffre qui le représente, on obtient les trois mots : Dvx Zvan Mo-ʒenico, nom du doge qui occupa la magistrature suprême de 1477 à 1485 : *Cinque cento* = D ; *cinque* = V ; *diece* = X ; *tre* = ʒ (même figure que le Z gothique) ; *cinque* = V ; *a* (A) ; *do* (pour *due*) = Z (qui est l'N couché) ; *mil* = M ; *nulla* = O ; *tre* = ʒ ; *e* (E) *do* = Z ; *un* = I ; *cento* = C ; *nulla* = O.

Bartolomeo Zamberti a été surnommé "da li Sonetti", à cause de sa prédilection pour ce genre poétique. Il était vénitien, comme il l'apprend lui-même aux lecteurs dans une *terzina* de la préface ; dans le second sonnet, il raconte qu'il servit quinze fois comme officier sur les galères de la République, et devint ensuite "*padrone di nave*". Quadrio se trompe donc en disant que Zamberti fut secrétaire du Sénat ; cette carrière était toute différente de celle des officiers de marine. La préface de l'œuvre nous avertit aussi qu'elle fut écrite entre 1478 et 1485, durant l'époque où Giovanni Mocenigo était doge. Selon Zeno (*Lettere*, VI, p. 133), cette première édition serait postérieure à 1500 ; d'autres bibliographes, au contraire, l'attribuent au XV° siècle ; et il est à remarquer que le catalogue de la B. Casanatense l'indique comme *incunable*. Quelques exemplaires portent les noms des îles écrits à la plume. — Voir aussi Dibdin (*Aedes Althorp.*, II, n° 1305), et Panizzi (*Biblioth. Grenvill.*, II, 821).

1317. — S. l. & n. t., 1532 ; f°. — (Londres, BM ; Venise, M)

(*Al Diuo Cinquecēto cinque e diece/ Tre cinque a do Mil nulla tre e do vn cento/ nulla. questa opra dar piu cha altri lecce.*

28 ff. n. ch., s. : *A-H.* — 4 ff. par cahier, sauf G et H, qui en ont 2. — C. rom. — 3 col. ; nombre de vers par col., variable — R. A. Encadrement de page ornemental. Au-dessus des trois lignes qui ouvrent le volume, et qui sont imprimées en gothique, le chrisme sur fond noir. — Cartes géographiques des îles de l'Archipel, et, à la fin, mappemonde, sur double page. — R. H_2, au bas de la 3ᵐᵉ col. au-dessous de la mappemonde : *FINIS./ M.D.XXXII.* Le verso, blanc.

1501

ALEGRI (Francesco de). — *La summa gloria di Venetia.*

1318. — S. n. t., 1ᵉʳ mars 1501 ; 4°. — (Venise, M)

La summa gloria di Uenetia con la sũ/ma de le sue uictorie : nobilita : paesi : e di/gnita : z officij : z altre nobilissime illu/stre cose di sue laude e glorie come nela/ presente operetta se contiene...

20 ff. n. ch., dont le dernier est blanc, s. : *a-e.* — 4 ff. par cahier. — C. rom.; titre g. — 32 vers par page. — Au-dessous du titre, grande figure du *Lion de Sᵗ Marc* (voir reprod. p. 34). Le verso, blanc.

V. *e₃* : *Frãciscus de Alegris. q. clarissimi laureati poe/te pelegrini. &c./ Per gratia habuta dala Illustrissima. S. de Ve/netia che niuno stampador si in uenetia quã/to in altre terre & cita de essa Illustrissima. S./ non possi stampar : uender... dicta ope/ra... : & questo p anni cinque proximi che ha/ no auegnire adie primo marcii. M.ccccc.i.*

1501

Bulla plenissimæ indulgentiæ.

1319. — Bernardino Vitali, 14 avril 1501 ; 4°. — (Venise, M)

Bulla plenissimæ Indulgẽtiæ sacri anni Iubilei in Italia :/ usq₃ ad festum Penthecostes pxime uenturum durature : cum diuersis facultatibus : ab Alexãdro. VI. Pont. Max./ & pientissimo : pro animaɞ Christifideliũ salute cõcessa :...

8 ff. n. ch., s. : *a.* — C. rom. — 30 ll. par page. — Au commencement du texte, initiale ornée *A* florale, au trait.

V. *a₈* : *Impressum Venetiis p Bernardinũ Venetũ de Vitalibus/ Anno Domini. M.CCCCCI. die. XIIII. Aprillis.* Au-dessous, petite *Crucifixion* au trait : la Sᵗᵉ Vierge soutenue par les saintes femmes à gauche ; Madeleine au pied de la croix ; Sᵗ Jean à droite.

1501

ALEGRI (Francesco de). — *La summa gloria di Venetia.*

1318. — S. n. t., 1" mars 1501 ; 4°. — (Venise, M)

La summa gloria di Uenetia con la sũ/ma de le sue uictorie : nobilita : paesi : e di/gnita : z officij : z altre nobilissime illu/stre cose di sue laude e glorie come nela/ presente operetta se contiene...

20 ff. n. ch., dont le dernier est blanc, s. : *a-e*. — 4 ff. par cahier. — C. rom.; titre g. — 32 vers par page. — Au-dessous du titre, grande figure du *Lion de S' Marc* (voir reprod. p. 34). Le verso, blanc.

V. *e*₃ : *Frãciscus de Alegris. q. clarissimi laureati poe/te pelegrini. &c./ Per gratia habuta dala Illustrissima. S. de Ve/netia che niuno stampador si in uenetia quã/to in altre terre & cita de essa Illustrissima. S./ non possi stampar : uender... dicta ope/ra... : & questo p anni cinque proximi che ha/ no aueġnire adie primo marcii. M.ccccc.i.*

1501

Bulla plenissimæ indulgentiæ.

1319. — Bernardino Vitali, 14 avril 1501 ; 4°. — (Venise, M)

Bulla plenissimæ Indulgētiæ sacri anni Iubilei in Italia :/ usq3 ad festum Penthecostes ꝓxime uenturum durature : cum diuersis facultatibus : ab Alexãdro. VI. Pont. Max./ & pientissimo : pro animaꝝ Christifideliũ salute cõcessa :...

8 ff. n. ch., s. : *a*. — C. rom. — 30 ll. par page. — Au commencement du texte, initiale ornée *A* florale, au trait.

V. *a*₈ : *Impressum Venetiis ꝑ Bernardinũ Venetũ de Vitalibus/ Anno Domini. M.CCCCCI. die. XIIII. Aprillis.* Au-dessous, petite *Crucifixion* au trait : la Sᵗᵉ Vierge soutenue par les saintes femmes à gauche ; Madeleine au pied de la croix; S' Jean à droite.

1501

Burgensius (Nicolaus). — *Vita Sanctæ Catharinæ Senensis.*

1320. — Joanne Tacuino, 26 avril 1501; 4°. — (☆)
VITA SANCTAE CATHARINAE/ SENENSIS.
60 ff. n. ch., s. *a-o*. — 4 ff. par cahier, sauf *a, o,* qui en ont 6. — C. rom. — 26 ll. par page. — R. *a*. Au-dessous du titre : *EPIGRAMMA in laudem eximii uiri/*

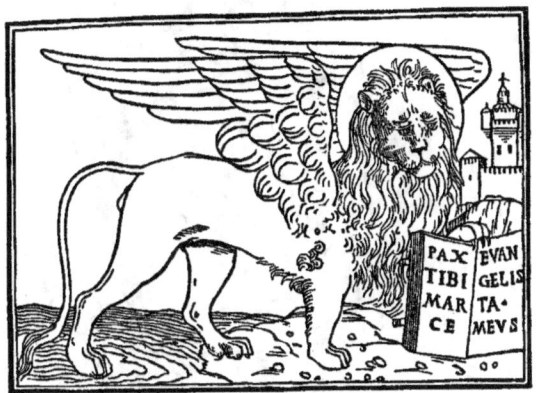

Alegri (Francesco) de, *La summa gloria di Venetia*, 1ᵉʳ mars 1501.

domini nicolai burgensii. au-/ toris huius operis. Au verso, la table, qui se termine au r. *a*ᵢᵢᵢ. — V. *a*ᵢᵢᵢ. DIVAE/ CATHARI/ NAE SENENSIS/ VITA. PER NICOLAVM/ BVRGENSIVM EQVI./ SENEN. AD AVG. BARBA./ ILLVSTRISSI./ VENETIA./ DVCEM. Ce titre est contenu dans un encadrement circulaire à fond noir (voir reprod. p. 35). — Une in. o. à fond noir au v. *a*₄.

R. *o*₆ : *Impressum Venetiis p Io. de Tridino alias Tha/ cuinū. MCCCCC.I. a die xxvi. de aprile.* Au verso, marque à fond noir, aux initiales · Z · T ·.

1501

Apuleius (Lucius). — *Asinus aureus.*

1321. — Simon Bevilaqua, 29 avril 1501; f°. — (Munich, R; Rome, Co)
Commentarij a Philip/ po Beroaldo condi/ ti in asinū aureū/ lucij apuleij.
240 ff. n. ch., dont le dernier est blanc, s. : *a-ʒ, &, ↄ, ꞵ, A-P*. — 6 ff. par cahier, sauf *a, r, P,* qui en ont 4. — C. rom. — Texte encadré par le commentaire ; 60 ll. par

page. — V. du titre, blanc. — R. a_{ii}. Encadrement de page au trait du Dante. *Div. Com.*, 3 mars 1491.

V. P_{ii} : *Impressum Venetiis per Simonem Papiensem dictum Biuilaquam/ Anno Domini Iesu Christi. M.CCCCI. Die. xxix. Aprilis./ Cum Gratia Et Pruilegio.* Au-dessous, marque à fond noir, avec le nom : SIMON BIVILAQVA sur une banderole. — V. P_3 : le registre.

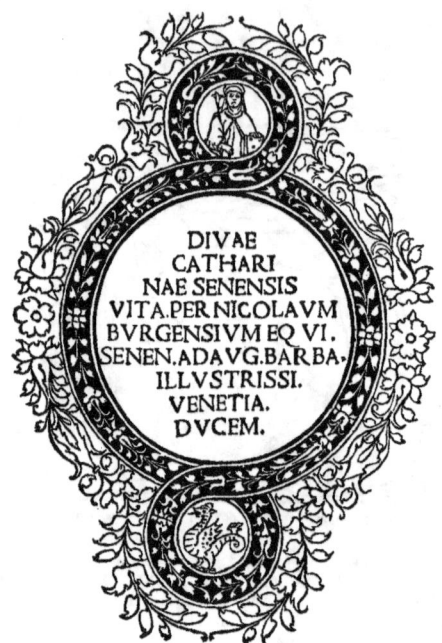

Burgensius (Nicolaus), *Vita S. Catharinæ Senensis*, 26 avril 1501.

1322. — Bartholomeo Zanni, 11 novembre 1504 ; f°. — (Londres, BM)

Commentarij a Philippo Be/ roaldo conditi in asinũ au/ reũ Lusij Apuleij.

242 ff. num. par erreur : 237, s. : a-χ, &, \wp, β, A-O. — 6 ff. par cahier, sauf o, qui en a 8. — C. rom. ; titre g. — Texte encadré par le commentaire ; 60 ll. par page. — V. a, blanc. — R. a_{ii} : le registre. Au verso, encadrement de page au trait du Dante, *Div. Com.*, 3 mars 1491.

R. O_8 : *Impressum Venetiis per Bartholomeum de Zanis de portesio./ Anno domini M.CCCCC.IIII. die. xi. mensis novembris.* Sur la droite, petite marque à fond noir, aux initiales de l'imprimeur.

Apuleio, *L'Asino d'oro*, 3 sept. 1519 (v. *L.*).

1323. — Philippo Pincio, 16 sept. 1510; f°. — (✸)

Apuleius cum cōmento Beroaldi./ z figuris nouiter additis.

236 ff. num. s. : *a-z*, &, *A-P'*. — 6 ff. par cahier, sauf *a*, *P*, qui en ont 8, et *q*, qui en a 4. — C. rom.; titre g. — Texte encadré par le commentaire ; 61 ll. par page. — 37 vignettes assez médiocres. — In. o. à fond noir et autres, de diverses grandeurs.

R. CCXXXVI : ...*Venetiis p Philippū pinciū Mātuanū impssū. Anno dñi/ M.cccccx. Die. xyi. septēbris...* Au-dessous, le registre. Le verso, blanc.

1324. — Joanne Tacuino, 21 mai 1516; f°. — (Florence, N ; Mont-Cassin, A)

Apuleius cum commento Beroaldi: z / figuris nouiter additis.

14 (8, 6) ff. prél., n. ch., s. : *a-b*. — 168 ff. num., s. : *A-Z, AA-EE*. — 6 ff. par cahier. — C. rom.; titre g. — Texte encadré par le commentaire ; 69 ll. par page. — Du r. a_{iiii} au r. b_6 : *VOCABVLORVM INDEX*, disposé sur quatre colonnes. — Dans le texte, 35 vignettes de la largeur d'une colonne. — In. o. à figures.

V. EE_6 : ℭ *Lucii Apuleii in asinum aureum opus explicit. Venetiis in Aedibus Ioannis Tacuini de Tridino/impressum... Anno Domini. M.D.XVI. XII. Kalen. Iunii.* Au-dessous, le registre.

1325. — Nicolo Zoppino et Vicenzo de Polo, 10 septembre 1518 ; 8°. — (Venise, C)

APVLEGIO/ VOLGA/ RE,/ TRADOCTO PER/ EL CONTE MAT/ THEO MARIA/ BOIAR/DO.

104 ff. n. ch., dont le premier est blanc, s. : *A-N*. — 8 ff. par cahier. — C. ital. — 30 ll. par page. — Page du titre : encadrement à motif ornemental sur fond de hachures. — Dans le texte, 32 vignettes ombrées.

V. N_7 : ...*Stampato in la inclita citta de Ve/netia adi. x. de Septembrio. M. D. xyiii. Per/ io Nicolo daristotele da Ferrara, &/ Vincenzo de Polo da Venetia/ mio cōpagno...* Au-dessous, marque du S' Nicolas.

1326. — Nicolo Zoppino & Vicenzo de Polo, 3 septembre 1519; 8°. — (Berlin, E)

APVLEGIO/ VOLGA/ RE/ Diuiso in Vndeci Libri/ Nouamente stampato & in mol/ ti lochi aggiontoui che nella/ prima impressione gli manchaua, & de/ molte piu fi/gure ador/nato...

124 ff. n. ch., s. : *A-Q*. — 8 ff. par cahier, sauf *Q*, qui en a 4. — C. ital. — 29 ll. par page. — Page du titre : encadrement ornemental à fond de hachures. — Dans le texte, 64 vignettes (voir reprod. p. 35).

R. Q_4:... *Stampato f la iclita citta de Ve/ netia adi. iii. d' Septēbrio. M. D. xviiii. Per io Ni/ colo daristotele da Ferrara, & Vincenzo de Polo/ da Venetia mio cōpagno...* Le verso, blanc.

Apuleio, *L'Asino d'oro*, 26 mai 1520 (r. *L*).

Cecho d'Ascoli, *Acerba*, 15 janvier 1501.

1327. — Joanne Tacuino, 26 mai 1520; 8°. — (Munich, Libr. J. Rosenthal, 1899)

APVLEGIO/ VOLGA/ RE/ Diuiso in Vndeci Libri./ Nouamente stampato & in molti lochi/ aggiontoui che nella prima im/ pressione gli manchaua: &/ de molte piu figure/ adornato./...

116 ff. n. ch., s.: *A-P*. — 8 ff. par cahier, sauf *P*, qui en a 4. — C. rom.; titre r. et n. — 30 ll. par page. — Page du titre : bordure ornementale au trait. — Dans le texte, 64 vignettes, dont une au v. *F*, représentant un personnage couché à terre, dormant, en avant d'un bouquet d'arbres, a été imprimée à l'envers. Une autre, au r. *L* : l'âne portant l'image de la déesse Siria, est copiée de l'édition précédente, et signée du monogramme L (voir reprod. p. 36). — Petites in. o. à fond noir.

Cecho d'Ascoli, *Acerba*, 22 mai 1519 (p. du titre).

R. P_4 :... *Impresso in Venetia p Ioanne Ta/ cuino da Trino a di XXVI. Ma₃o. M.D.XX...* Le verso, blanc.

1328. — Nicolo Zoppino & Vicenzo de Polo, 24 janvier 1521; 8°. — (Milan, M)

APVLEGIO/ VOLGARE/ Diuiso in Vndeci Libri/ Nouamente stampato...

104 ff. n. ch.; s.: *A-N*. — 8 ff. par cahier.— C. ital. — 29 ll. par page. — Page du titre : encadrement architectural, avec mascarons, animaux fantastiques, *putti*. — Manquent les ff. A_{iii}, A_6, M_8. — Dans le texte 59 vignettes, telles que dans les autres éditions de Zoppino, de cette époque.

R. N_8:... *Stampato in la ïclita citta de Venetia adi. xxiiii./ de ianuario. M.D.xxi. Per io Nicolo daristotele da Ferra/ ra, & Vincen₃o de Polo da Venetia mio compagno...* Au-dessous, marque du S^t Nicolas. Le verso, blanc.

1329. — Joanne Tacuino, 21 mai 1523; 8°. — (Londres, FM)

APVLEGIO/ VOLGA/ RE/ Diuiso in Undeci Libri./...

116 ff. n. ch., s.: *A-P*. — 8 ff. par cahier, sauf *P*, qui en a 4. — C. rom., titre g. r. et n., sauf les trois premières lignes, qui sont en cap. rom. r. — 30 ll. par page. — Page du titre : encadrement ornemental, au trait, sauf la bordure du haut, qui est à motif ombré. — Dans le texte, 63 vignettes, dont une (r. *L*) porte le monogramme L (voir édition 26 mai 1520). — Petites in. o. à fond noir. R. P_4 : *Impresso in Venetia p Ioanne Ta/ cuino da Trino a di XXI. Ma₃o. M.D.XXIII.* Le verso, blanc. [1]

Cecho d'Ascoli, *Acerba*, 22 mai 1519 (r. VI).

1. Nous signalons simplement les éditions illustrées de 1526 et de mars 1537 (Nicolo Zoppino) ; de 1544 (Bartholomeo l'Imperatore & Francesco Veneziano) ; et de 1549 (Bartholomeo l'Imperatore).

1501

BOIARDO (Mattheo Maria). — *Sonetti e Canzoni.*

1330. — Joanne Baptista Sessa, 26 mai 1501 ; 8°. — (Milan, A)

Sonetti e Câzone Del Poeta Carissimo Ma/ theo Maria Boiardo/ Conte Di Scandiano :

52 ff. n. ch., s. : *A-N.* — 4 ff. par cahier. — C. rom. ; titre g. — 36 vers par page. — Page du titre : encadrement au trait tiré de l'édition des *Fables* d'Esope, 31 janvier 1491 ; au-dessous des quatres lignes du titre, marque du *Chat.*
V. N_4 : ℭ *Impressū Venetiis p Ioāne Baptistā Sessa./ Anno Domini. M. ccccc.i.a.di.xxvi. Mazo.*

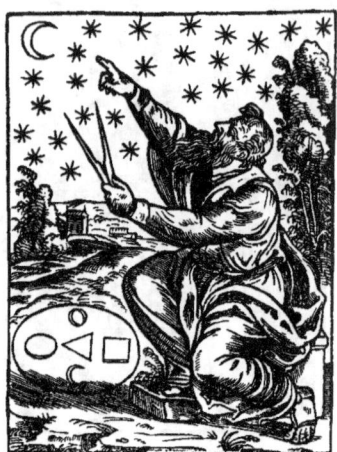

Cecho d'Ascoli, *Acerba*, 20 août 1524 (p. du titre).

1501

STABILI (Francesco de) [Cecho d'Ascoli][1]. — *Acerba.*

1331. — Joanne Baptista Sessa, 15 janvier 1501 ; 4°. — (Séville, C)

Lo illustro poeta Cecho dascoli : con comento no/ uamente trouato : z nobilmente historiado : reuisto :/ z emendato :...

100 ff. num., s. : *A-N.* — 8 ff. par cahier, sauf N, qui en a 4. — C. rom. ; titre g. — 32 ll. par page. — Au-dessous du titre : un maître en chaire, couronné de laurier, enseignant (voir reprod. p. 37). — Dans le texte, figures astronomiques et vignettes représentant les Vertus et les Vices, et quelques animaux.
V. 100 : *Impressa in Venetia per Iohane Baptista Sessa. Anni del signore. 1501. Adi. 15. de Zenaro.*

1332. — Melchior Sessa, 27 avril 1510 ; 4°. — (☆)

Lo illustro poeta Cecho dascoli : con comento no/ uamente trouato : z nobilmente historiato : reuisto : z/ emendato :...

100 ff. num., s. : *A-N.* — 8 ff. par cahier, sauf *N*, qui en a 4. — C. rom. ; titre g. —

[1]. L'auteur de ce curieux ouvrage, surnommé Cecho ou Cecco d'Ascoli, parce qu'il était originaire de cette ville (Marche d'Ancône), avait été dénoncé au tribunal de l'Inquisition à cause de son commentaire sur le *Sphæra Mundi* de John Holywood (Johannes de Sacrobusto). Il n'échappa aux poursuites qu'en reniant publiquement ses assertions entachées d'hérésie. Mais les mêmes accusations furent de nouveau portées contre lui, à Florence, par un médecin nommé Guido del Garbo, à cause des critiques qu'il avait faites de Dante et de Guido Cavalcanti dans son poème de l'*Acerba*. Il fut condamné à être brûlé vif, et subit ce supplice en 1327, dans sa soixante-dixième année.

Cecho d'Ascoli, *Acerba*, 24 déc. 1532 (v. VI).

32 vers par page ; dans les deux premiers livres, le texte du poème est interrompu de place en place par un commentaire, imprimé en c. g. — Au-dessous du titre, bois avec monogramme ʟꜰ, emprunté de l'Albertus magnus, *De virtutibus herbarum*, 25 sept. 1509. Au verso, au-dessous d'un avis au lecteur, en vers, marque du *Chat*. — Dans le texte, figures astronomiques et vignettes, comme dans l'édition de 1501.

R. 100: le registre ; au-dessous: ℂ *Impressum Venetiis per Melchiorem de Sessa.| Anno domini. 1510. die. 27. Aprilis*. Au bas de la page, marque à fond noir, aux initiales ·M· ·S·; au-dessous, la formule : *Cū Gratia ƶ Priuilegio*, en c. g. Le verso, blanc.

1333. — Melchior Sessa & Pietro Ravani, 1516; 4°. — (Venise, M — ☆)

ℂ *Lo illustro poeta Cecho dascoli : con el comento no-| uamente trouato & nobilmente historiato : reuisto : & emendato :...*

Réimpression de l'édition 27 avril 1510. — Le titre est en c. rom. ; pas de marque d'imprimeur au verso.

R. 100 : le registre ; au-dessous: *Impressa in Venetia per Marchio Sessa & Piero| di rauani Bersano Compagni nelano del| Signore. M.CCCCC.XVI.* Au bas de la page, marque du *Chat*, aux initiales ·M· ·S·. Le verso, blanc,

1334. — Joanne Tacuino, 22 mai 1519; 8°. — (Paris, N)

Lo Illustro poeta Cecho Da| scholi : con commento nouamente trouato :| ƶ nobilmente historiato :...

133 ff. num. et 1 f. n. ch., s. : *A-R*. — 8 ff. par cahier, sauf R, qui en a 6. — C. rom.; titre g. r. et n. — 24 vers par page. — Au-dessous du titre, bois représentant deux astronomes. — R. VI. Autre bois, représentant aussi deux astronomes assis à terre (voir les reprod. p. 38). — Dans le texte, 76 vignettes et diagrammes. — In. o. à fond noir.

R. R₆ : *Impresso in Venetia per Ioanne Tacuino| de Trino. Nel. anno. M.D.XIX.| Adi. XX. Maƶo*. Au-dessous, le registre ; au bas de la page, marque à fond noir, aux initiales ·Z·T·. Le verso, blanc.

1335. — S. n. t., 20 août 1524; 8°. — (Venise, M)

Lo Illustre poeta Ceco da| scoli con commento...

125 ff. num. et 3 ff. n. ch. s. : *A-Q*. — 8 ff. par cahier. — C. rom.; titre g. r. et n. — 27 vers par page. — Au-dessous du titre, bois représentant un astronome (voir reprod. p. 39). — V. VI. Autre grand bois, imitation médiocre de celui de l'édition 1510. — Dans le texte, 76 petites vignettes, très négligées.

ius est in armis.

Petramellaria (Jacobus de), *Pronosticon in annum M.ccccci.*

R. Q$_8$: ⌐ *Impresso in Venetia nel anno del signore/ M.D.XXIIII. Adi. XX. Auosto* (sic)./ Au-dessous, le registre; au bas de la page, une vignette. Le verso, blanc.

1336. — Giovanni Andrea Vavassore, 24 décembre 1532; 8°. — (Sienne, C)

Lo Illustre poeta Ceco Dasco/ li cō cōmēto nouamēte trouato τ nobilmē/ te historiato...

116 ff. num. et 4 ff. n. ch., dont le dernier est blanc, s. : *A-P.* — 8 ff. par cahier. — C. g. et rom. — 32 vers par page. — Au-dessous du titre, bois imité d'une gravure de Giulio Campagnola, et précédemment employé par Vavassore dans l'édition du Camillo Leonardi, *Lunario*, 14 avril 1530. — V. VI. Autre bois, copié de celui de l'édition 22 mai 1519 (voir reprod. p. 40). — Dans le texte, nombreuses vignettes, de facture médiocre.

V. P$_7$: Encadrement de page ornemental à fond noir; à l'intérieur, la souscription : ⊄ *Impresso in Venetia per/ Giouāni Andrea Vauas/ sore ditto Guada-*

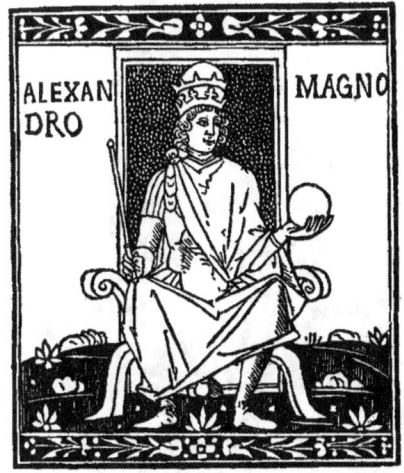

Alexandro Magno, 1501.

gnino/ *Nel anno del Signor*/ *M. D.XXXII.*/ *Adi. XXIIII.*/ *Decembrio*. Au-dessous, le registre[1].

1501

PETRAMELLARIA (Jacobus de). — *Pronosticon in annum M.ccccci*.

1337. — S. n. t., 10 février 1501. — (Florence, L)

ℂ *Ad Illustrissimum ꝛ Magnanimum Dominum. D. Haniballem Benti. ꝛc*/ *Iacobi de Petra : Mellaria : artium ꝛ medicine Doctoris: Pronosticon in*/ *Annum. M. ccccci. Bononie Editum*

4 ff. n. ch. & n. s. — C. g. — 44 ll. par page.

R. du 4ᵐᵉ f. : ℂ *Datum bononie per me magistrum Iacobum de petramellaria Artium. ꝛ*/ *medicĩe doctorẽ Die. 26. Ianuarij. i. ccccci.* (sic) *ꝛ Impressũ Veneciis. die. io. februa.* Au verso, deux bois au trait superposés (représentations de combats) séparés par la légende : *ius est in armis* (voir reprod. p. 41).

1501

Alexandro Magno. Libro de la sua nativitate.

1338. — Joanne Baptista Sessa, 1501; 4°. — (Londres, BM)

Alexandro Magno Imperatore/ *Libro De La Sua Natiuitate : Uita : e*/ *Morte : ꝛ de Magnanimi Facti che Fe*/ *ce Nel Corso Del tempo Suo*...

45 ff. num. et 3 ff. n. ch., s. : *a-m*. — 4 ff. par cahier. — C. rom.; titre g. — 2 col. à 39 ll. — Au-dessous du titre, bois au trait : *Alexandre sur le trône* (voir reprod. p. 42). Le verso, blanc. — R. II. Au commencement du texte, in. o. *E* à fond noir.

V. m_4 : ℂ *Stampata in Venetia del. i5001.* (sic)/ *per Maestro Baptista Sessa*. Au-dessous, marque du *Chat*, aux initiales de l'imprimeur.

1339. — Georgio Rusconi, 9 avril 1502; 4°. — (Ravenne, C)

Alessandro magno che tracta de li fati/ *de Romani cõmenʒando da la sua*/ *natiuita ala sua morte :*...

1. Vavassore a donné en 1546 une réimpression de cette édition, avec les mêmes bois.

Salomonis & Marcolphi Dialogus, 23 juin 1502.

36 ff. n. ch. s. : *A-I*. — 4 ff. par cahier. — C. rom.; titre g. — 2 col. à 43 ll. — Au-dessous du titre, bois de l'édition J. B. Sessa, 1501. Le verso, blanc. — In. o. à fond noir.

V. I_4 : *Stampato in Ve/netia : Per Zorzo di Ruscho/ni Milanese. del./ M.D.II. adi. IX. aprile. Amen.*

1501

ALEGRI (Francesco de). — *Trattato de Astrologia e de Chiromantia.*

1340. -- Bernardino Vitali, 1501; 4°.

(Catal. Libri 1861, p. 78).

1501

Privilegia et indulgentie fratrum minorum.

1341. — Luc'Antonio Giunta, 12 mars 1502; 8°. — (Venise, M)
Priuilegia et indulgen/ tie fratrum mino/ rum ordinis/ scī francisci.

28 ff. n. ch., s. : *a-d*. — 8 ff. par cahier, sauf *d*, qui en a 4. — C. g. — 36 ll. par page. — Au-dessous du titre, marque du lis florentin en noir. — Au verso, bois de page : *S^t François d'Assise recevant les stigmates* (reprod. dans *Les Missels vén.*, p. 90). R. d_4 :... *Impressa ve/ netijs cura ɀ impensis Luceantonij de/ giunta florentini Anno incarna/ tiōis dominice. M.cccccij./ quarto idus Martij./ Laus deo.* Le verso, blanc.

1342. — S. l. a. & n. t.; 8°. — (Londres, FM)
Priuilegia et indulgen/ tie fratrum minorum/ ordinis sancti francisci.

32 ff. n. ch., s. : *A-D*, et dont le dernier est blanc. — 8 ff. par cahier. — C. g. — 34 ll. par page. — Au-dessous du titre : *S^t François d'Assise recevant les stigmates*, vignette du Voragine, *Legendario de Sancti*, 1494. Le verso, blanc.

1501

Salomonis & Marcolphi Dialogus[1].

1343. — Joanne Baptista Sessa, 23 juin 1502; 4°. — (Londres, BM — ☆)
Salomonis ɀ Marcolphi Dyalogus.

8 (4, 4) ff. n. ch., s.: *A, b* (plusieurs pages transposées lors de l'impression du volume). — C. g. — 39 ll. par page. — Au-dessous du titre, bois représentant Marcolphe, avec une apparence et des traits qui rappellent ceux d'Esope (voir reprod. p. 43).

1. *LE ROI SALOMON et son fou MARCOLPHE.* — On a publié, au XV^e siècle, un recueil de dialogues attribués au roi Salomon et à Marcolphe. L'auteur suppose que ce roi renommé par sa sagesse aperçut, un jour qu'il était assis sur son trône, le fou à ses pieds. Celui-ci, ajoute-t-il, était d'une taille petite et difforme, et d'une tournure commune. Il avait le visage épais, ridé, de grands yeux, de longues oreilles, les lèvres pendantes, une barbe de bouc, de grosses mains, des doigts crochus, le nez pointu, des jambes d'éléphant, la chevelure en désordre. Son costume aussi étrange que sa personne, se composait principalement d'une tunique courte, sale et tachée.

A sa vue, le roi demande : Qui es-tu ? — Nomme-moi d'abord ta famille, lui répond Marcolphe ; je te nommerai ensuite la mienne. — Moi, je suis issu de l'une des douze familles de Juda ; de Juda naquit Pharès, etc. Mon père était David : je suis le roi Salomon. — Et moi je suis issu de l'une des douze familles de Rustre ; de Rustre naquit Rustaud ; de Rustaud, Rustique, etc. Mon père était le noble Marquel, et moi je suis Marcolphe, le fou Marcolphe. — Tu me parais un rusé compère ; or sus, causons. Si tu réponds convenablement à mes questions, je te traiterai en roi, tu ne me quitteras plus, et tu seras honoré par tout le royaume. »

Alors la conversation s'engage entre les deux interlocuteurs sur une foule de sujets, sur l'homme, la femme, les amis, le monde, la nature, les arbres, l'herbe, le vin, la médecine, etc. Le fou a réponse à tout. Sa parole fine, railleuse, et toujours libre, hardie, parfois aussi est impertinente et grossière. Salomon continue son espèce d'interrogatoire jusqu'à ce qu'enfin, irrité de l'insolente audace du fou, il le bannit à jamais de sa présence. Marcolphe s'écrie, en se retirant : « Le mensonge qui flatte, plaît aux rois ; la vérité qui éclaire, choque et blesse même les plus sages ! »

(*Magasin Pittoresque*, année 1842, p. 13)

R. b_4 : *Impressum Uenctijs Per Joanně Baptistā Sessam Me/ diolañ. M. CCCCC.II. Die XXIII. Mésis Iunij.* Au verso, petite marque du *Chat*.

1344. — Joanne Baptista Sessa, 26 juillet 1502 ; 4°. — (Londres, BM)

El dyalogo de Salomone e Marcolpho.

8 (4, 4) ff. n. ch., s. ; *A, b*. — C. g. — 38 ll. par page. — Au-dessous du titre, bois de l'édition latine du 23 juin, même année. — V. *A* : jolie in. o. *R*, au trait.

V. b_4 : ℂ *Stampato in Uenetia per Zuanbaptista Sessa/ Milanese. M.cccc. ij. Adi. xxvi Luio.* Au-dessous, petite marque du *Chat*.

1345. — Benedetto & Augustino Bindoni, 6 décembre 1524 ; 8°. — (✩)

El dyalogo de Salomone e de/ Marcolpho.

Dialogo de Salomone e de Marcolpho, 6 déc. 1524.

20 (8, 8, 4) ff. n. ch., dont le dernier est blanc, s. : *A-C*. — C. rom. ; titre g. — 26 ll. par page. — Au-dessous du titre, bois représentant Marcolphe et sa femme devant le roi Salomon (voir reprod. p. 45).

R. C_3 ; ℂ *Stampato in Venetia per Benedetto &/ Agustino de Bindoni./ M D xxiiii a di yi Decembrio.* Le verso, blanc.

1346. — Augustino Bindoni, 1541 ; 8°. — (Florence, L)

Dialogo de Salomone/ z Marcolpho.

20 ff. n. ch., s. : *A-E*. — 4 ff. par cahier. — C. rom. ; titre g. — 28 ll. par page. — Au-dessous du titre, bois de l'édition 6 décembre 1524. Le verso, blanc.

V. E_4 : ⌈ *in Venetia per Augustino/ di Bēdoni. M.D.xxxxi*.

1347. — Augustino Bindoni, 1550 ; 8°. — (Venise, M)

DIALOGO/ DOVE SI RAGIONA/ di molte Sentenze notabili,/ intitulato Salomone,/ & Marcolpho. Di Nuouo Ristampato, & alla/ sua sana Lettione/ ridotto./ IN VINEGGIA,/ Appresso di Agostino Bindoni./ 1550.

18 ff. n. ch., s. : *A-E*. — 4 ff. par cahier, sauf *E*, qui en a 2. — C. ital. — 29 ll. par page. — Page du titre : au-dessous de l'indication de lieu, marque de la *Justice* couronnée. Au verso, bois de l'édition 6 décembre 1524.

R. E_2 : *In Vinegia appresso d'Agostino Bindoni./ L'Anno. 1550.* Le verso, blanc.

1348. — S. l. a. & n. t. ; 4°. — (Rome, Co)

Salomonis et Marcolphi dyalogus.

8 (4, 4) ff. n. ch., s. . *a, b*. — C. g. — 40 ll. par page. — R. et v. *a*, et v. b_8, bois de l'édition 23 juin 1502. — R. b_8 : *Finitum ē hoc opusculum.*

1502

CATTUS (Lydius) Ravennas. — *Opuscula*.

1349. — Joanne Tacuino, 27 juin 1502; 4°. — (Milan, M — ☆)

⁅ *Lydii Catti Rauennatis opuscula : quæ in hoc libello / continentur : sunt infrascripta. /* ⁅ *Pastoralis ægloga : & quædam alia in laudem Leonar/ di Laurodami Serenissimi Venetiarum principis. /* ⁅ *Latina quædam : & materna singularia carmina...*

112 ff. n. ch., s. : *A-O*. — 8 ff. par cahier. — C. rom. — 29 vers par page. — Cet ouvrage n'est illustré que d'une seule figure, placée à la fin du 4ᵐᵉ opuscule, intitulé : *Processus ordine iudiciario inter Lydiũ de suo corde : / & amicam Lydiã latinis & maternis uersibus actitatus.* La pièce qui termine ce débat amoureux, est au r. *K*, sous le titre : ⁅ TABVLARII FIDES. Elle se compose des trois distiques suivants : *Publicus & Michael Placiola tabellio sceptri/ Induperatoris iure creatus ego/ Omnibus his præsens a partibus ante rogatus/ Ipse fui : & manibus sunt ea scripta meis./ Ecce patent cunctis quæ feci publica : meqʒ/ Subscripsi : signum supposuiqʒ/ meum.* Au-dessous de ces vers, un grand *L*, dont la branche verticale est surmontée d'une figure de femme tenant d'une main une flèche et de l'autre un cœur enflammé ; au-dessus de la branche horizontale, s'allonge un dauphin ; entre la tête du poisson et la branche de la lettre, les initiales · M · P, qui doivent être celles du Michael Placiola nommé dans le premier des distiques ci-dessus (voir reprod. p. 46).

V. *O₈* : ⁅ *Ioannis Tacuini de Tridino impressoris / Hexastichon*. Au-dessous, ces trois distiques : *Hoc impressit opus Lydi Tacuina propago/ Ioannes Veneta doctus in urbe typus./ Vis lucem? ter nona fuit : qua Iunius ardet : / Annos? Quingentis millibus adde duos./ Hic omni cura proprio dedit ære libellum/ Sub Laurodano Principe Catte tuo* / Au-dessous, le registre ; plus bas, marque à fond noir, aux initiales : · Z · T ·.

Cattus (Lydius), *Opuscula*, 27 juin 1502 (r. *K*).

1502

GERSON (Jean). — *De Imitatione Christi*.

1350. — Joanne Baptista Sessa, 3 septembre 1502 ; 4°. — (Modène, E)

Ioannes Gerson De Immita/ tione Christi Et De Cons/ temptu Mundi in Uul/ gari Sermone.*

60 ff. n. ch., s. : *A-P*. — 4 ff. par cahier. — C. rom. ; titre g. — 41 ll. par page. — Au-dessous du titre : un maître en chaire enseignant un élève (voir reprod. p. 47). — Quelques in. o. au trait.

R. *P₃* : *Stampato in Venetia per Zuanbaptista / Sessa nel anno del.*

Gerson (Jean), *De Imitatione Christi*, 3 sept. 1502.

M.CCCCCII. adi. III. del mese de Septēbrio/ Regnante lo Illustrissimo/ Principe Misiere Leo/nardo Lore/dano. Au bas de la page, petite marque à fond noir. Au verso, stances : *Anima pellegrina*, etc.

1351. — Melchior Sessa, 8 mai 1516 ; 4° — (Modène, E)

Joannes gerson de immita/tione Christi. Et de con/temptu mundi in vul/gari sermone.

48 ff. n. ch., s. : *A-F.* — 8 ff. par cahier. — C. rom. ; titre g. — 43 ll. par page. — Au-dessous du titre, bois imité de celui de l'édition 1502 (voir reprod. p. 48). — Au bas du v. *A*, petite marque du *Chat*, aux initiales · M · · S ·. — In. o. à fond noir & à fond criblé.

R. F_8 : *Fine del terzo & ultimo libro di Ioanne Gerson de la imitatione de Christo/ & del dispresio del mondo. Stampato in Venetia per Marchio Sessa nel. M.D./XVI. adi. VIII. Mazo.* Au-dessous, le registre. Le verso, blanc.

1352. — Cesare Arrivabene, 24 novembre 1518 ; 8°. — (Venise, C)

Giouanni gerson uulgare/ Libri quatro de mes/ ser giouanni gerson : canzelliere parisiense : & dotto/ re moralissimo : della imitatione d' christo...

Gerson (Jean) *De Imitatione Christi*, 8 mai 1516.

96 ff. num. et 1 f. blanc, s.: *A-M.* — 8 ff. par cahier. — C. rom.; la seconde ligne du titre en lettres g. — 31 ll. par page. — Au-dessous du titre: le Christ parlant à un personnage agenouillé devant lui (voir reprod. p. 49). — Le verso, blanc.

V. XCV.: ⁌ *Finisce li quatro libbri de Giouani gerson : cance/ liere parisiẽse :... stampati in Venetia : & diligentemẽte reui/ sti per Cesaro arriuabeno uinitiano. Ne li ani del no/ stro signoŕ : mille cinquecento disidoto a di uinti-qua/ tro nouembrio.* Au-dessous, le registre. Plus bas, marque à fond noir, aux initiales ·A·
G

1353. — Benedetto & Augustino Bindoni, 9 septembre 1524; 8°. — (Rome, VE)

Libro quatro di messer Gio/ uanni Gerson: canzelliere Parisiense: z dottore/ moralissimo della jmitatiõe de Christo:...

95 ff. num. et 1 f. blanc, s.: *A-M.* — 8 ff. par cahier. — C. g. — 31 ll. par page. — Au-dessous du titre, bois de l'édition 24 nov. 1518.

V. XCV: ⁌ *Finisce li quatro libri de Giouani gerson : stampati in Uenetia : per Benedetto/ z Augustino de bindoni Ne li anni del nostro signo/ re. 1254. a di. 9. Settembrio.* Au-dessous, le registre.

1354. — Augustino Bindoni, 3 octobre 1524; 8°. — (Munich, Libr. J. Rosenthal)

Joannis Gerson pariensis Cancellarij : doctorisq3 moralissimi : de imi/tatiõe christi : de mũdi : & omniũ uanitatũ cõ/tẽptũ : libri ṭuor :...

87 ff. num. et 1 f. n. ch., s. : *A-L.* — 8 ff. par cahier. — C. g. ; les sept dernières lignes du titre de l'ouvrage et les titres courants, en c. rom. — Au-dessous du titre, gravure de l'édition 24 nov. 1518. — Petites in. o. à fond noir.

R. L_8 : ℂ *Finiunt libri quattuor Ioannis Gerson : parisien/ sis Cancellari/ de mundi : τ omnium vanitatum conj temptu :... Impressi Uenetij s sũma dili / gentia per Benedictum τ Augustinum Bindonos./ Anno domini millesimo qngentesimo vigesimo quar/ to die quinq3 octobris.* Au-dessous, le registre ; plus bas, la marque, aux initiales ·A· ·B·. Le verso, blanc.

Gerson (Jean), *Della Imitatione de Christo*, 24 nov. 1518.

1355. — Francesco Bindoni & Mapheo Pasini, novembre 1531 ; 8°. — (Venise, C)

Li quatro libri di misser Giouã/ ni Gerson, Cancelliere Parisiense, & dottore mora/ lissimo : Della imitatione di Christo :...

88 ff. num., s. : *A-L.* — 8 ff. par cahier. — C. rom.; la première ligne du titre en c. g. — 30 ll. par page. — Au-dessous du titre, bois copié de celui de l'édition 24 nov. 1518 (voir reprod. p. 49). — Le verso, blanc.

V. 88 : ℂ *Stampato in Vinegia a santo Moyse al segno di/ l'angelo Raphaelo, per Francesco di Alessandro Bindoni, & Mapheo Pasini cõpagni./ Nelli anni del signore. 1531. Del/ mese di Nouembrio.* Au-dessous, le registre.

Gerson (Jean), *Della Imitatione de Christo*, nov. 1531.

1356. — Francesco Bindoni & Mapheo Pasini, juillet 1534 ; 8°. — (Munich, Libr. J. Rosenthal, 1905)

Li quatro libri di misser Giouã-/ ni Gerson Cancelliere Parisiense, & dottore mora/ lissimo : Della imitatione di Christo : Del dispre/ gio del mõdo, & delle sue vanitate...*

38 ff. num. par erreur : 96, s. : *A-L.* — 8 ff. par cahier. — C. rom.; la première ligne du titre en c. g. — 30 ll. par page. — Au-dessous du titre, bois de l'édition 1531. Le verso, blanc. — In. o. à fond criblé.

V. L_8 (chiffré 96) : ❡ *Stampato in Vinegia a santo Moyse al segno di/ l'angelo Raphaelo, per Francesco di Alessan‑/ dro Bindoni, & Mapheo Pasini cōpagni./ Nelli anni del signore. 1534./ Del mese di Luio.* Au-dessous, le registre.

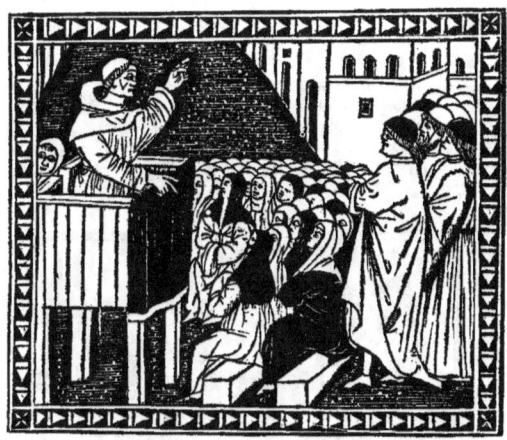

Caracciolo (Fra Roberto), *Prediche*, 10 oct. 1502 (p. du titre).

1502

BONAVENTURA (S.) — *Dialogo di quatro mentali exercitij.*

1357. — Albertino da Lissona, 24 septembre 1502 ; 4°. — (Modène, E)

Dialogo composto per sancto Banauētura/ Cardinal del ordine di frati minori di qua/ tro mentali exercitij vulgariʒato con/ vno altro suo chiamato Itinera/ rio...

44 ff. n. ch., dont le dernier est blanc, s. : *a-f*. — 8 ff. par cahier, sauf *f*, qui en a 4. — C. rom. ; titre g. — 38 ll. par page. — Au-dessous du titre, petite *Crucifixion* au trait, empruntée de l'*Offic. B. M. Virg.*, 4 février 1492. — V. d_7 : ❡ *Finisse el dialogo del beato Bo/ nauentura...* — R. d_8 : ❡ INCOMENZA VNO LIBRO MVLTO VTILE CHIAMA/ TO ITINERARIO...

V. f_3 : *Finisse el libro chiamato Itinerario composto p̄ lo exi/ mio doctore sancto Bonauentura. e stampado/ in Venesia per Albertino da Lisona/ Vercelese. Nel Mille cin/ quecēto e dui. Adi/ uinti e quatro/ d' septēbrio.*

1502

CARACCIOLO (Fra Roberto). — *Prediche*[1].

1358. — Christoforo Pensa, 10 octobre 1502 ; 4°. — (Vienne, R)

Prediche de frate Roberto vulgare no | uamente hystoriate ɿ corepte secūdo | li Euangelij che se contengono | in le ditte prediche.

116 ff. n. ch., s. : *a-p*. — 8 ff. par cahier, sauf *p*, qui en a 4. — C. rom. ; titre g. r. — 32 ll. par page. — Au-dessous du titre, bois à fond noir (voir reprod. p. 50). — R. a_{ij} : ☙ *AL NOME DEL REDEMPTORE NOSTRO | IESV CHRISTO.* Au-

Caracciolo (Fra Roberto), *Prediche*, 10 oct. 1502 (r. a_{ij}).

dessous de ces deux lignes, bois à terrain criblé (voir reprod. p. 51). — Dans le texte, 48 vignettes de diverses provenances, la plupart au trait, dont 5 avec le monogramme ɮ, 3 avec le monogramme ɮ·, et 2 avec le monogramme ·ɮ· ; quelques-unes à terrain noir. — In. o. à fond noir.

V. p_4 : ☙ *Impresso in Venecia per Christofolo di pensa. nel. | . M.CCCCC. II. adi. x. hotubrio.* Au-dessous, le registre. Au bas de la page, marque du *Lion de St Marc*, en forme de médaillon circulaire inscrit dans un carré, avec les initiales : ·P· ·B· ·D· ·R· dans les écoinçons.

1359. — Joanne Rosso Vercellese, 11 août 1509 ; 4°. — (Londres, Libr. Quaritch, 1897).

Prediche de frate Roberto vulgare nouamēte hystoriate...

116 ff. n. ch., s. : *a-p*. — 8 ff. par cahier, sauf *p*. qui en a 4. — 2 col. à 32 ll. — C. rom. ; titre g. — Au-dessous du titre, bois à fond noir de l'édition 10 oct. 1502.

V. p_4 : ☙ *Finisse el quadragesimale... Impresso in Venetia per Ioāne rosso da Vercelle. | Adi. xi. agosto. M. cccc. viiii.*

1. Nous ne faisons que signaler l'édition latine des *Sermons* de Caracciolo, imprimée par Georgio Arrivabene, le 16 mai 1496 ; elle ne contient, en fait d'illustration, que la grande marque de Benedetto Fontana, qui fut l'éditeur du livre.

1360. — Augustino Zanni, 8 novembre 1514 ; 4°. — (Vienne, R)

Prediche de frate Roberto vulgare noua/ mente hystoriate z corepte secundo/ li Euangelii che se contengono/ in le ditte prediche.

120 ff. n. ch., dont le dernier est blanc, s. : *a-p.* — 8 ff. par cahier. — C. rom. — 33 ll. par page. — Au-dessous du titre, bois à fond noir de l'édition 10 oct. 1502. — R. a$_{ij}$: ℂ *AL NOME DEL REDEMPTORE NOSTRO/ MISSER IESV CHRISTO.* Au-dessous de ces deux lignes, bois à terrain criblé de l'édition 10 oct. 1502. — Dans le texte, 48 vignettes, presque les mêmes aussi que dans cette édition, et dont plusieurs portent le monogramme ♭, ou ♭·, ou ·♭· — In. o. à fond noir.

V. *p*$_7$: *...Impresso in Venetia per Augustino de Zanni da / portese. Adi. yiii. Nouĕbrio. M.D. xiiii.*

1361. — Joanne Tacuino, 8 août 1524 ; 4°. — (Venise, M)

Prediche de Fra Ruberto Vul/ gare Nouamente Hystoria/ te z correcte...

100 ff. n. ch., s. : *A-N.* — 8 ff par cahier, sauf *N*, qui en a 4. — C. rom. ; titre g. — 2 col. à 34 ll. — Page du titre : encadrement à fond noir, copie de celui du Lucain, *Pharsalia*, 4 août 1495, mais avec quelques différences dans le détail ornemental. Au-dessous des six lignes du titre, bois emprunté du Gasparinus Bergomensis, *Vocabularium*, 24 décembre 1516. — Dans le texte, 49 vignettes (épisodes de la *Bible*, etc).

V. *N*$_4$: ℂ *Impresso in Venetia p̃ Ioāne Ta/cuino da Trino, Nel. M.D.XXIIII./ Adi. VIII. de Agosto.* Au-dessous, le registre.

1502

Seraphino Aquilano. — *Opere.*

1362. — Manfredo de Monteferrato, 24 décembre 1502 ; 8°. — (Venise, M)

Opere del facūdissimo/ Seraphino Aquila/ no collette per / Francesco/ Flauio...

108 ff. n. ch., s. : *A-O.* — 8 ff. par cahier, sauf *O*, qui en a 4. — C. rom. ; titre g. r. — 30 vers par page. — Page du titre : bordure ornementale à fond rouge.

R. *O*$_4$: ℂ *Impresso in Venetia Per Me Mae/ stro Manfrino de Monfera. M./ CCCCCII. Adi. XXIIII. De Decembrio./ ℂ Cum Gratia & Priuilegio.* Au-dessous, bois au trait, emprunté du Tuppo, *Vita Esopi*, 27 mars 1492 (v. *E*). Le verso, blanc.

1363. — Manfredo de Monteferrato, 30 août 1503 ; 4°. — (Rome, Vt)

Opere Del facundissimo Se/ raphino Aquilano Con La/ ʒonta Collecte Per France/ sco Flauio./...

48 ff. n. ch., s. : *A-M.* — 4 ff. par cahier. — C. rom. ; titre g. — 2 col. à 42 ll. — Page du titre : encadrement au trait, emprunté de l'édition des *Fables* d'Esope, du 31 janvier 1491. Le verso, blanc.

R. *M*$_4$: ℂ *Impresso in Venetia Per Me Mae/ stro. Manfrino de Mõteferrato. M./ CCCCC.III. Adi. XXX./ De Augosto.* Le verso, blanc.

1364. — Manfredo de Monteferrato (pour Nicolo Zoppino), 30 avril 1505 ; 4°. — Rome, VE)

Opere del facondissimo/ Seraphino Aquilano./... Sonetti cxviii./ Egloghe iii./...

48 ff. n. ch., s. : *A-M.* — 4 ff. par cahier. — C. rom. ; titre g. r. — 2 col. à 42 vers. — Page du titre : encadrement à fond noir, emprunté du Lucain, *Pharsalia*, 4 août 1495.
R. M_4 : ℂ *Impresso in Venetia Per Maestro/ Manfredo de Monteferrato/ M. CCCCCV. Adi/ XXX. de/ Arpile./ STampata a pitition de Nicholo Zopino.* Le verso, blanc.

Seraphino Aquilano, *Strambotti novi*, s. l. a. & n. t. (n° 1371).

1365. — Manfredo de Monteferrato, 31 novembre 1505 ; 4°. — (Venise, M)

Opere dello elegante Poe/ ta Seraphino Aquilano/ finite e emendate con la/ gionta zoe Apologia/ et vita desso poeta...

56 ff. n. ch., s. : *a, A-N.* — 4 ff. par cahier. — C. rom. ; titre g. r. — 2 col. à 42 vers. — Page du titre : encadrement à fond noir, emprunté du Lucain, *Pharsalia*, 4 août 1495. Le verso, blanc.
V. N_3 : ℂ *Impresso in Venetia Per Maestro Manfre/ do De Môteferrato del M.CCCCCV./ Adi XXXI. del mese de/ Nouembro.* — R. N_4, blanc. Au verso : ℂ *OPERE DELLO ELEGANTE POETA SERAPHINO AQVILANO FINITE...*

1366. — Manfredo de Monteferrato, 20 mars 1508 ; 4°. — (Londres, BM)

Opere dello elegante Poeta/ Seraphino Aquillano/ Sonetti Egloghe/...

48 ff. n. ch., dont le dernier est blanc, s. : *A-M.* — 4 ff. par cahier. — C. rom. ; titre g. — 2 col. à 42 vers. — Page du titre : encadrement à fond noir, emprunté du Lucain, *Pharsalia*, 4 août 1495 ; au-dessous des six lignes du titre : l'auteur assis à un bureau, écrivant ; vignette empruntée du Bartholomeo Miniatore, *Formulario de epistole*, 5 sept. 1506.
V. M_4 : ℂ *Stampato in Venetia per Manfredo Bono : de Monteferrato : in lanno del nostro Signore. del/ M.CCCC.VIII. adi. XX. del mese/ di Marzo.* ✠.

1367. — Georgio Rusconi, 23 décembre 1510; 4°. — (Rome, A)

Opere dello elegante Poeta/ Seraphino Aquillano./ Sonetti Egloghe/ Epistole...

48 ff. n. ch., dont le dernier est blanc, s. : *A-M*. — 4 ff. par cahier. — C. rom.; titre g. — 2 col. à 52 ll. — Page du titre : encadrement à fond noir, emprunté du Lucain, *Pharsalia*, 4 août 1493, et dont la partie supérieure a été remplacée par une simple

Seraphino Aquilano, *Strambotti novi*, s. l. a. & n. t. (n° 1372).

bordure d'entrelacs, à fond noir. Au-dessous du titre, bois avec monogramme L : un personnage jouant de la mandoline, visé par un petit Amour volant; emprunté du Thibaldeo da Ferrara, *Opere d'amore*, 25 juin 1507.

V. M_3 : le registre; au-dessous : ℭ *Stampato in Venetia per Georgio de Rusconi Mila/ nese. Nel Anno del nostro signore Miser Iesu/ Christo. Del. M.CCCCC.X. Adi XXIII. di Decembre.*

1368. — Alexandro Bindoni, 30 novembre 1516; 8°. — (Londres, BM)

Opere de lo Elegăte Poe/ ta Seraphino Aquillano./ Sonetti Egloge...

112 ff. n. ch., s. : *A-O*. — C. rom.; le titre et les six derniers ff. en c. g. — 32 vers par page. — A partir de O_{iii}, deux col. à 41 vers. — Au-dessous du titre, bois des plus médiocres, au trait, avec quelques hachures : l'auteur, coiffé d'un bonnet rond, écrivant sur un pupitre, à gauche; petite fenêtre au fond; dallage de carreaux alternativement blancs et striés.

R. O_8 : ℭ *Impresso in Uenetia per Alexandro de Bin/ doni. del. M.ccccc.xvj. Adi vltimo nouembrio.* Le verso, blanc.

1369. — Melchior Sessa & Pietro Ravani, 15 octobre 1519; 8°. — (Venise, M)

Opere dello elegante Poeta/ Seraphino Aquillano./ Sonetti Egloghe/ Epistole Capitoli/ Strãbotti Barzellette.

48 ff. n. ch., dont le dernier est blanc, s. : *A-M.* — 4 ff. par cahier. — C. rom.; titre g. — 2 col. à 42 vers. — Au-dessous du titre : portrait d'Aemilius Probus, emprunté du Plutarque, 26 nov. 1516 (voir reprod. II, p. 66). Au bas de la page, marque du *Chat,* aux initiales ·M· ·S·. — Petites initiales ornées à fond noir.

V. M_3 : le registre; au-dessous : ℭ *Stampato in Venetia per Marchio Sessa & Piero de/ Rauani compagni. Nel Anno del nostro signo/ re Miser Iesu Christo. Del. M.D./ XIX. Adi. XV. de/ Octobrio.*

Seraphino Aquilano, *Strambetti novi*, s. l. a. & n. t. (n° 1373).

1370. — Nicolo Zoppino, 1530; 8°. — (Venise, M)

Del seraphi/ no Aquilano poeta ele/ gantissimo l'opere/ d'amore cõ ogni/ diligentia cor/ rette... M D XXX.

208 ff. n. ch., dont le dernier est blanc, s. : *A-Z, AA-CC.* — 8 ff. par cahier. — C. ital.; titre r. et n. — 30 vers par page. — Page du titre : encadrement à figures, avec monogramme G·B (reprod. pour le Boccaccio, *Decamerone,* 24 nov. 1531 ; voir II, p. 105).

V. CC_8 : le registre ; au-dessous : *Stampato in Vineggia per Nicolo d'Aristotile/ detto Zoppino. M D XXX.*

1371. — S. l. a. & n. t. ; 4°. — (Londres, BM)

Strambotti noui sopra ogni preposito. Com/ posti per lo excellentissimo e famoso Poeta/ Seraphino da Laquila.

4 ff. n. ch. s. : *a.* — C. g. — 2 col. à 5 octaves et demie. — Au-dessous du titre, bois à terrain pointillé, sans doute de la main d'un graveur que nous avons signalé à l'occasion d'autres ouvrages, et qui travailla pour l'atelier Sessa dans les premières années du XVI° siècle. On retrouve, en effet, cette figure dans l'édition de l'*Inamoramento de Paris e Viena*, 31 mars 1508, imprimée par Melchior Sessa (voir reprod. p. 53).

Turrecremata (Joannes de), *Expositio in Psalterium*,
26 janvier 1502.

1372. — S. l. a. & n. t.; 4°. — (Munich, R)

Strābotti noui sopra ogni p̄posito Cōposti p/ lo Famosissimo poeta Seraphino da Laqla.

4 ff. n. ch., s.: *A*. — C. rom.; titre g. — 2 col. à 4 octaves et demie. — Au-dessous du titre, bois à terrain pointillé, copie de celui de la précédente édition s. a. (voir reprod. p. 54).

1373. — S. l. a. & n. t.; 4°. — (Chantilly, C)

Stramboti noui sopra ogni preposito:/ Cōposti per lo excellētissimo e famoso Poeta Seraphino da laquila.

4 ff. n. ch., s.: *A*. — C. rom.; titre g. — 2 col. à 4 octaves et demie. — Au-dessous du titre, bois qui se retrouve dans *Frottole nove*, Francesco Bindoni, s. l. & a. (voir reprod. p. 55); il est imité de celui du Justiniano (Leonardo), *Sonetti*, s. l. a. & n. t. — V. A_4: *FINIS*.

1502

TURRECREMATA (Joannes de). — *Expositio in Psalterium*.

1374. — Lazaro Soardi, 26 janvier 1502; 8°. — (Avignon, C; Londres, FM)

Expositio In psalterium Re/ uerēdissimi. D. Ioānis Yspani De Turre Cremata.

132 ff. num., s.: *A-T*. — 8 ff. par cahier, sauf *D*, *E*, *F*, *H*, *S*, qui n'en ont que 4. — C. g. — 2 col. à 40 ll. — Au-dessous du titre: l'auteur écrivant (voir reprod. p. 56). Le verso, blanc.

R. cxxxj: ⟨ *Uenetijs p Laȝarū de Soardis: q obtinuit a dominio vene/ to q null' possit īprimere: nec īprimi facere ī eorū dominio sub/ pena vt patet in suis priuilegijs. die. xxvj. Ianuarij. M. cccccij.* Au-dessous: ⟨ *Excusatio Laȝari*. Plus bas, le registre. — R. cxxxii: marque à fond noir, aux initiales de l'imprimeur. Le verso, blanc.

1375. — Lazaro Soardi, 27 avril 1513; 8°. — (✩)

Expositio In psalterium Re∘/ uerendissimi. D. Ioānis Yspa/ ni de Turre Cremata.

124 ff. num., s.: *A-Q*. — 8 ff. par cahier, sauf *P*, qui en a 4. — C. g. — 2 col. à 40 ll. — Au-dessous du titre, bois de l'édition 26 janvier 1502. — Petites in. o.

Dati (Giuliano), *La Magnificentia del Prete Ianni*, s. l. a. & n. t. (Florence).

R. cxxiiij : ℂ *Uenetijs p Laʒarum de Soardis : q obtinuit a dominio Ueneto/ ꝙ nullus possit imprimere : nec imprimi facere in eoꝶ dominio sub/ pena vt patet in suis priuilegijs. die.xxvij. Aprilis. M. ccccxiij.* Au-dessous : *Excusatio Laʒari* ; plus bas, le registre, et la marque à fond noir, aux initiales de l'imprimeur. Le verso, blanc.

1376. — Stephanus de Sabio, février 1524 ; 8°. — (Vienne, I)

Expositio in Psalterium/ Reuereñ Do. Ioã/ nis Hispani de/ Turre Cre/ mata./ ✠

192 ff. num., s. : *A-Z, AA*. — 8 ff. par cahier. — C. g. — 34 ll. par page. — Au-dessous du titre : *David implorant le Seigneur* ; il est agenouillé de profil, tourné vers la droite, tête nue, les mains jointes ; un violon accoté à droite, presque dans l'angle ; bouquet d'arbres à gauche ; dans l'angle supérieur de droite, figure de Dieu le Père, en buste, entouré d'une auréole de nuages frangés de rayons ; paysage avec édifices au fond, à droite. Le verso blanc. — Quelques in. o. à figures.

R. 192 : le registre : au-dessous : ℂ *Uenetijs per Stephanum de Sabio./ 1524. Mense Februario.* Le verso, blanc.

Dati (Giuliano), *La Magnificentia del Prete Janni*, circa 1502.

1502 *(circa)*

Dati (Giuliano). — *La Magnificentia del Prete Ianni.*

1377. — S. l. a. & n. t. ; 4°. — (Milan, T)
La Magnificentia del Prete Ianni.

4 ff. n. ch., s. : *a*. — C. g. — 2 col. à 4 octaves et demie. — Au-dessous du titre, bois copié de celui de l'édition florentine du même poème, également s. l. a. & n. t.[1] (voir reprod. pp. 57, 58). Comme ce bois se retrouve dans le Piccolomini (Aeneas Sylvius), *Epistole de dui amanti*, 12 janvier 1503, il est probable que l'opuscule de Giuliano Dati, pour lequel il a été fait sans aucun doute, est antérieur au moins d'une année.

V. a_4 : ℭ *Finito e questo tractato del maximo/ prete Iani pontifice z Imperadore de/ lindia et della ethiopia : cõposto in versi/ vulgari per Misser Giuliano Dati Fio/ rentino :...*

[1]. *La gran Magnificentia del Prete Ianni Signore dellindia/ Maggiore & della Ethiopia*. (A la fin) *Finito e q̃sto trattato del massimo/ prete Ianni... cõposto... per Messer Giuliano Dati/ Fiorẽtino... AMEN.* — (Londres, BM)

Omar Astronomus, *Liber de nativitatibus*, 26 mars 1503.

1503

OMAR Astronomus. — *Liber de nativitatibus*.

1378. — Joannes Baptista Sessa, 26 mars 1503; 4°. — (Venise, M; Milan, A — ✩)
Omar Tiberiadis Astronomi Precla/ rissimi liber de natiuitatibus z interrogationibus.

32 ff. num., s.: *a-h*. — 4 ff. par cahier. — C. rom: titre g. — 40 ll. par page. — Au-dessous du titre, représentation allégorique des planètes Jupiter, Saturne et Mars (voir reprod. p. 59). Au bas de la page, marque du *Chat*, aux initiales de l'imprimeur. — In. o. à fond noir.

R. 32: le registre; au-dessous: *Impressum Venetiis per Ioannem Baptistam Sessa./ Anno Domini. M.CCCCC III./ Die XXVI. Marcii.* Au-dessous, marque à fond noir, aux initiales de J. B. Sessa. Le verso, blanc.

1503

BARBARA (Antoninus). — *Oratio.*

1379. — S. n. t., 1ᵉʳ avril 1503; 4°. — (Vienne, I)
ORATIO ANTONINI BARBARAE/ CVM GRATIA ET/ PRIVILEGIO.
16 ff. n. ch., s. : A-D. — 4 ff. par cahier. — C. rom. — 28 ll. par page. — Au verso du titre, bois surmonté de la légende : ℭ CIVITAS CALATAGYRONI[1] (voir reprod.

Barbara (Antoninus) *Oratio*, 1ᵉʳ avril 1503.

p. 60); au bas de la page, petite marque, sans doute de l'éditeur. — R. A_{ii} : ℭ *Antonini Barbaræ legũ studentis ad Clarissimũ/ senatum atq3 gratissimę ciuitatis Calatagyroni uni/ uersitatem. Oratio.*
R. D_{4} : *Explicit oẽo facũdissima Antonini barbare legũ studẽ/ tis ħita in suo. ii. ãno. Impssa Venetiis. Mcccciii. Kaľ. ap̃.* Le verso, blanc.

1503

ALBOHAZEN Haly. — *Liber in judiciis astrorum.*

1380. — Joannes Baptista Sessa, 4 avril 1503; f°. — (Venise, M)
Preclarissimus in Iudiciis Astrorum Albohazen/ Haly filius Abenragel Nouiter Impressum τ fi/ deliter emendatum τc.

1. *Calatagirone*, bourg de Sicile.

98 ff. num., s. : *A-Z, Et.* — 8 ff. par cahier, sauf *Et*, qui en a 6. — C. g. — 2 col. à 73 ll. — Au-dessous du titre, grand bois du Sacrobusto, *Sphæra* Mundi, 3 déc. 1501, surmonté de la représentation des douze signes du Zodiaque, petites figures noires disposées sur une ligne, avec les noms correspondants sur une autre ligne. Au bas de la page, petite marque du *Chat*, aux initiales de l'imprimeur. Le verso, blanc.

Albohazen Haly, *Liber in judiciis astrorum*, 2 janvier 1520.

R. 98 : ℂ *Finit feliciter liber cōpletus in iudicijs stellaruą... Impressus/ arte ι īpēsis p̄. Io. bapti. Sessa./ Anno dn̄i. M. ccccciij./ die. iiij Aprilis.* Au-dessous, le registre. Au bas de la page, marque à fond noir. Le verso, blanc.

1381. — Luc'Antonio Giunta, 2 janvier 1520; f°. — (Paris, N ; Munich, R)

Haly de iuditijs/ Preclarissimus in Iuditiis astrorum Albo/ haʒen Haly filius Abenragel No/ uiter Impressus ι fideliter/ emendatus ʒc.

107 ff. num. et 1 f. blanc, s. : *A-O*. — 8 ff. par cahier, sauf *N, O*, qui en ont 6. — C. g. — 2 col. à 67 ll. — Au-dessous du titre, bois avec monogramme ⚜ ; copie, avec quelques modifications de détails, d'une gravure en taille-douce de Giulio Campagnola[1] (voir reprod. pp. 61, 62). — In. o. à figures, et autres, de diverses grandeurs.

1. Paris, Cab. des Est. — Voir l'étude de Paul Kristeller : *Giulio Campagnola*, publiée par la *Graphische Gesellschaft*, Berlin, 1907.

V. O_5 : *Finit feliciter liber completus in iudicijs stellaruȝ qué composuit albohaȝen Haly filius Aben/ragel* :... *Impésis vero nobilis viri Luceãtonij de giúta florẽtini Uenetijs/ĩpressus Anno a natiuitate dñi. 1520. die. 2 mẽsis Ianuarij.* Au-dessous, le registre ; plus bas, marque du lis florentin, en noir.

Gravure de Giulio Campagnola.

1382. — Bernardino Vitali, 4 avril 1523 ; f°. — (Bologne, C)

Haly de iuditiis/ PRECLARISSIMVS/ In Iuditijs Astrorum Albohaȝen/ Haly filius Abenragel Nouiter/ Impressus Et fideliter/ Emendatus ꝛc./ ✠

84 ff. num. et 2 ff. n. ch., s. : *A-N, a.* — 6 ff. par cahier, sauf *A, B, C*, qui en ont 8. — C. g. ; la seconde ligne du titre en cap. rom. r. — 2 col. à 75 ll. — Au bas de la page du titre, bois emprunté du *Regimen sanitatis*, s. a., du même imprimeur. Le verso, blanc.

V. LXXXIIII :... *Impssis* (sic) *vero p̄ Bernardinuȝ/ Uenetũ de vitalib̄. An. d. M.ccccc.xxiij. die. iiij. mẽ. Aṗlis.* Le verso du dernier f., blanc.

1503

BERNARD (S^t). — *Opuscula*.

1383. — Luc'Antonio Giunta, 1" juin 1503 ; 8°. — (Munich, R)

Opuscula Diui Ber/nardi Abbatis/ Clareuallensis.

16 (8, 8) ff. prél., avec signatures *1, 2, 3, 4*, au bas du recto des quatre premiers ff. de chaque cahier. — 384 ff. n. ch., s. : *a-ȝ, ꝛ, ↄ, ꝗ, A-Y*. — 8 ff. par cahier. — C. g.

— 2 col. à 39 ll. — V. du dernier f. prél. : *Annonciation* (reprod. dans *Les Missels vén.*, p. 167). — In. o. à fond noir.

R. Y₈ : ℂ *Impressum Uenetijs per nobilem virum/ Luceantonium de Giunta Flo/rentinum. 1503. die pri/mo Iunij...* Le verso, blanc.

Pucci (Ant.), *Historia de la regina d'Oriente*, 28 juin 1503.

1503

Pucci (Antonio). — *Historia de la regina d'Oriente.*

1384. — Joanne Baptista Sessa, 28 juin 1503 ; 4°. — (Séville, C)

Hystoria Dela Regina Doriente/ Cosa Bellissima.

12 (4, 4, 4), ff. n. ch., s. : *a-c.* — C. g. — 2 col. à 4 octaves et demie. — Au-dessous du titre, bois à terrain noir : la reine d'Orient implorant le secours du ciel contre l'empereur romain (voir reprod. p. 63). Au bas de la page, petite marque du *Chat*, aux initiales de J. B. Sessa. Le verso, blanc.

V. c₄ : *Impressa in Uenetia per Ioã Baptista/ sessa adi. xxyiij. del mese de ʒugno. i5o3.* Au-dessous, marque à fond noir, aux initiales de l'imprimeur.

1503

Petrarca (Franciscus). — *Opera latina.*

1385. — Simon Bevilaqua, 15 juillet 1503 ; f°. — (Rome, Ca)

Librorum Francisci Petrar/che Impressorum Annotatio./ ℂ Uita Petrarche edita per Hieronymum/ squarzaficum Alexandrinum./ Epistole rerum senilium. C.xxviij. diuise in/ libris. xviij./...

Caracini (Baptista), *El Thebano*, 31 juillet 1503 (p. du titre).

494 ff. n. ch., s. : ✠, A-Z, AA-CC, aa-dd, ℂ, a-ʒ, &, ꝑ, 1-8. — 8 ff. par cahier, sauf ✠, ꝑ, qui en ont 4 ; ℂ, qui en a 10 ; L, BB, CC, 1-7, qui en ont 6. — C. rom. ; la première page, donnant la liste des œuvres contenues dans le volume, en c. g. — 2 col. à 62 ll. — R. A. Encadrement de page au trait, emprunté du Dante, 3 mars 1491.

R. 8₈ : ℂ *Impressum Venetiis per Simonem Papien/ sem dictum Biuilaquam. Anno domini. 1503. die/ uero. 15 Iulii.* Au-dessous, le registre. Au bas de la page, marque à fond noir, avec le nom : SIMON BIVILAQVA. Le verso, blanc.

1503

Paxi (Bartholomeo di). — *Tariffa de pesi e mesure.*

1386. — Albertino da Lissona, 26 juillet 1503 ; 4°. — (✩)

TARIFFA DE PESI E MESVRE./ CON GRATIA ET PRIVILEGIO.

156 ff. n. ch., dont le dernier est blanc, s. : *a-ʒ, &, ɔ, ꞗ, A-M*. — 8 ff. par cahier, sauf *a*, qui en a 8. — C. rom. — 2 col. à 38 ll. — Au-dessous du titre : bois reproduit pour l'Alexander Grammaticus, *Doctrinale*, 8 juin 1513 (voir I, p. 294). — R. a_{ii}, au commencement du texte, belle in. o. *H* à fond noir.

V. K_4 : *Stampado in uenesia per Albertin/ da lisona uercellese regnante lin-/ clyto principe miser Leonardo Io/ redano* (sic). *Anno domini. 1503. A di/ 26. del mese de luio./ CON GRATIA ET PRIVILE.* — Le registre, au verso du f. M_3.

Caracini (Baptista), *El Thebano*, 31 juillet 1503 (v. a_n).

1503

CARACINI (Baptista). — *El Thebano*[1].

1387. — Joanne Baptista Sessa, 31 juillet 1503 ; 4°. — (Londres, BM)

Libro Chiamato El Thebano Qual Tratta/ Deli Infelici E Suenturati Edippo E Di soi/ Figlioli Etiochri E Polinici Et Dela Madre/ De Thideo E De Manalipo E De Anfirago/ Con Molte Infinite Bataglie Asperissime.

40 ff. num. s. : *a-k*. — 4 ff. par cahier. — C. g. — 2 col. à 5 octaves. — Au-dessous du titre, bois à terrain noir : combat de deux chevaliers, assistés de leurs écuyers (voir reprod. p. 64). Au bas de la page, petite marque du *Chat* aux initiales de J. B. Sessa. — Le verso, blanc. — V. a_{ii} : ℭ *Incomincia El Nobilissimo Libro Chiamato Thebano Qual Tratta De Molte/ Asperissime Et Uere Bataglie Et In Questo Primo Canto Tratta Come Edippo/ Figliol de Re Layo Re De Thebe Fo Mandato Come Fo Nato Dal Padre/ A Morire...* En tête du 1ᵉʳ chant, bois de la largeur de la justification, représentant deux épisodes de la légende d'Œdipe (voir reprod. p. 65). — En tête de chacun des seizes autres chants du poème, une petite vignette, de la largeur d'une colonne, et de facture médiocre.

R. xxxx : ℭ *Stampata in Uenetia per Zuāba/ ptista Sessa nel mille cinquecento e tre/ Adi vltimo Luio.* Au-dessous, petite marque à fond noir, aux initiales de J. B. Sessa. Le verso, blanc.

1. Traduction de la *Thébaïde*, de Stace.

1503

Campanus,[1] etc. — *Tetragonismus.*

1388. — Joanne Baptista Sessa, 28 août 1503 ; 4°. — (Venise, M — ✩)

Tetragonismus idest circuli quadratura per Cā/ panū archimedē Syracusanū atqȝ boetium ma/ thematicae perspicacissimos adinuenta.

Campanus, *Tetragonismus*, 28 août 1503.

32 ff. num., s. : *a-h.* — 4 ff. par cahier. — C. rom. ; titre g. — 31 ll. par page. — Au-dessous du titre, bois très curieux (voir reprod. p. 66), de la même main que celui de l'Omar Astronomus du 26 mars, même année, imprimé aussi par Sessa (voir reprod. p. 59). Au bas de la même page, petite marque du *Chat*, aux initiales de J. B. Sessa. Le verso, blanc. — R. 3. *Campani viri clarissimi tetragonismus/ idest circuli quadratura rome edita/ cum additionibus Gaurici.* — R. 15 : *Archimedis Syracusani Te/ tragonismus.* — Figures géométriques dans le texte. — Jolies in. o. au trait et à fond noir.

V. 32 : ℭ *Impressum Venetiis per Ioan./ Bapti. Sessa. Anno. ab/ incarnatione Domi/ ni. 1503. Die/ 28. augu-/ sti.* Au-dessous, marque à fond noir aux initiales de l'imprimeur.

1. Campanus de Novare vivait au XIII^e siècle.

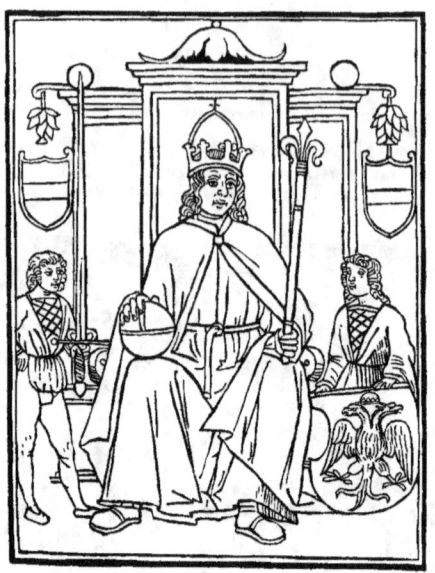

Stella (Joannes), *Vita Roman. Imperatorum*, 25 nov. 1503.

1503

BERNARD (S^t). — *Flores.*

1389. — Luc' Antonio Giunta, 31 août 1503 ; 8°. — (✩)
Flores San•/ cti Ber•/ nardi./ Cum Priuilegio.

20 (8, 8, 4) ff. prél., avec signatures *2, 3, 4,* aux 2°, 3° et 4° ff. du 1^{er} cahier; *5-8,* aux quatre premiers ff. du 2° cahier; *9, 10,* aux deux premiers ff. du 3° cahier. — 186 ff. n. ch., dont le dernier est blanc, s. : *a-e, fgh* (en un seul cahier), *i-ʒ, z, ꝑ.* — 8 ff. par cahier, sauf *fgh,* qui en a 10. — C. g. — 2 col. à 39 ll. — V. du titre, blanc. — V. du dernier f. prél.: *Annonciation* (reprod. dans *Les Missels vén.,* p. 167). — In. o. à fond noir.

V. ɔ₇ : ℂ *Impressum Uenetijs per nobilem virum/ Luceantonium de Gionta Flo/ rentinum. 1503. die vl-/ timo Augusti...*

1503

STELLA (Joannes). — *Vita Romanorum Imperatorum.*

1390. — Bernardino Vitali, 25 novembre 1503 ; 4°. — (Londres, FM)

Uita Romanoŗ Imperatorũ.

32 ff. n. ch., s. : *A-H.* — 4 ff. par cahier. — C. rom. ; titre g. — 23 ll. par page. — Au-dessous du titre, grand bois au trait (voir reprod. p. 67). Le verso, blanc. — Deux in. o. au trait, et une à fond noir.

R. H_4 : *Augustalis libellus. Ioannis stellæ. Sacer Ve/ neti... VII. Kaľ. Decē./ Anno Xpianæ Salutis. M.D.III./ Explicit feliciter : ac Impressum/ Venetiis per Bernardiñũ Ve/ netum de Vitalibus...* Le verso, blanc.

1503

GRATIADEI (Frater) Esculanus. — *De physico auditu.*

1391. — Petrus de Quarengis, 13 décembre 1503 ; f°. — (Rome, V E)

Acutissime questiones de physico au/ ditu fratris gratiadei esculani or/ dinis predicatoŗ...

4 ff. prél. n. ch., s. : *aa.* — 131 ff. num. et 1 f. blanc, s. : *A-Y.* — 6 ff. par cahier. — C. g. — 2 col. à 66 ll. — Au-dessus du titre, marque de l'*archange Gabriel.* — R. aa_2. En tête de la page, bois au trait, emprunté du Sᵗ Thomas d'Aquin, *Commentaria in libros Aristotelis,* 28 sept. 1496. — In. o. à fond noir.

R. 131 : ℂ *Hic lector suauissime diuina ope preclarissime que/ stiones de physico auditu fratris Gratiadei Esculani/ sacri ordinis fratrum predicatorum : finem accipiunt/ ...studio vero et/ impensa nobilis viri domini Alexandri Calcedonij ciuis/ Pisaurensis : arte vero et industria magistri Petri de/ quarengijs ciuis Bergomensis : Impresse : ăno a nati/ uitate dñi Millesimo quingētesimo tertio Idibus De / cembris : Uenetijs...* Au verso, le registre ; au-dessous, même marque que sur la page du titre.

1392. — Hæredes Octaviani Scoti, 10 octobre 1517 ; f°. — (Rome, A)

Acutissime questiones de/ Physico auditu Fratris/ Gratiadei Esculani/ ordinis Predi/ catorum./...

4 ff. n. ch., & 106 ff. num., s. : *A-T.* — 6 ff. par cahier, sauf *A* et *T*, qui en ont 4. — C. g. — 2 col. à 74 ll. — V. du titre, blanc. — R. A_2. En tête de la page, bois emprunté du Sᵗ Thomas d'Aquin. *Commentaria in libros Aristotelis,* 16 mai 1517. — In. o. de divers genres.

R. 106 : *Uenetijs impensa hereduȝ quondam Do/ mini Octauiani Scoti Modoe/ tiensis : ac sociorum./ 10. Octobris 1517.* Au-dessous, le registre ; au bas de la colonne, marque aux initiales d'Octaviano Scoto. Le verso, blanc.

1503

VALLA (Laurentius). — *Opuscula*.

1393. — Christoforo Pensa, 21 décembre 1503; 4°. — (Rome, Ca)

❧ *Laurentii uallensis oratoris clarissimi opuscula quædam nu/ per i lucem edita./...*

28 ff. n. ch., s : *A-G.* — 4 ff. par cahier. — C. rom. — 31 ll. par page. — En tête du r. *A*, bois au trait, emprunté du Cicéron, *Epistolæ famil.*, 22 sept. 1494 (voir reprod. I, p. 40); le personnage en robe debout, à droite, a été supprimé; les noms gravés au-dessus des têtes des divers personnages ont été remplacés par les suivants, imprimés en caractères mobiles : *Laurētiu' Vallēsis*, au-dessus du personnage du milieu; *Auditores*, au-dessus des deux hommes assis à gauche; *patriť Roman'*, au-dessus de celui de droite. — In. o. à fond noir.

R. G$_4$: ❧ *Impressum Venetiis Per Xpofo/rum de Pensis. M.CCCCIII./ Die. XXI. Mensis Decembris...* Au verso : *Errata...*

1503

PICCOLOMINI (Aeneas Sylvius). — *Epistole de dui amanti*.

1394. — Joanne Baptista Sessa, 12 janvier 1503; 4°. — (Pérouse, C — ☆)

Epistole de dui amanti Composte dala feli/ce memoria di Papa Pio. tradute in vulgar.

1 f. n. ch. et 27 ff. num., s. : *a-g.* — 4 ff. par cahier. — C. rom.; titre g. — 2 col. à 41 ll. — Au-dessous du titre, bois emprunté du Giuliano Dati, *La Magnificentia del Prete Ianni*, circa 1502 (voir reprod. p. 58). Au bas de la page, petite marque du Chat, aux initiales de J. B. Sessa. Le verso, blanc. — R. a$_{ii}$, 1re col. : in. o. *B*, avec figure de David jouant du psaltérion.

R. 27 : *Impresse ī Venetia p Io. Bap. Sessa/ Adi. 12. zenaro.* 1503. Le verso blanc.[1]

1395. — Joanne Baptista Sessa, 17 décembre 1504; 4°. — (Venise, M)

Hystoria Pii Pape de duobus amantibus./ Cum multis epistolis amatoriis.

16 ff. num., s. : *A-D.* — 4 ff. par cahier. — C. rom. — 2 col. à 40 ll. — Au-dessous du titre, bois de l'édition 1503.

V. D$_4$: *Impressum Venetiis per Io. Baptistam Sessa./ Anno Domini. M.CCCCC. IIII. die/. xyii. mensis decembris.* Au-dessous, marque à fond noir, aux initiales de J. B. Sessa.

1. Nous avons retrouvé dans nos notes la mention d'une édition de 1502, ornée du même bois que celle de 1503. Serait-ce une édition latine, qui aurait précédé d'un an la version italienne ? Comme elle n'a été signalée par aucun bibliographe, il est possible que nous ayons commis une erreur de transcription quant à la date; nous ne donnons donc cette indication que sous toutes réserves.

1396. — Melchior Sessa, 17 septembre 1514 ; 4°. — (☆)

Hystoria Pii Pape de duobus amantibus.| Cum multis epistolis amatoriis.

16 ff. n. ch., s. : *A-D*. — 4 ff. par cahier. — C. rom. — 2 col. à 40 ll. — Au-dessous du titre, bois copié de celui de l'édition 1503 (voir reprod. p. 70). Au bas de la page, marque du *Chat*, aux initiales ·M· ·S·. — Petites in. o. à fond noir.

V. D_4 : ❦ *Impressum Venetiis per Merchiorē* (sic) *Sessam.| Anno Domini. M.CCCCC.XIIII. die|. xvii. mensis Septembris.* Au-dessous, marque à fond noir, aux initiales ·M· ·S·.

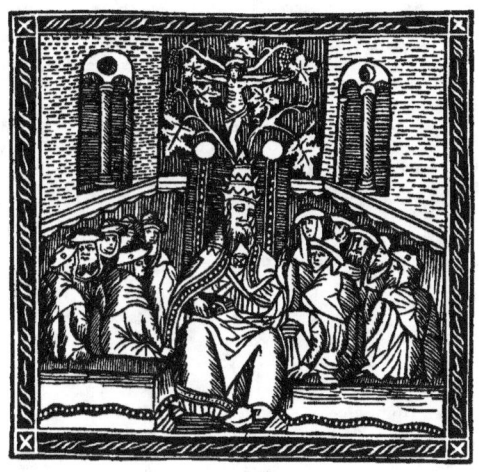

Piccolomini (Aen. Sylvius), *Hystoria de duobus amantibus*, 17 sept. 1514.

1397. — Melchior Sessa, 26 septembre 1514 ; 4°. — (Venise, M)

Epistole de dui amāti Cōposte dala felice| memoria di Papa Pio : traducte ſ vulgar.

28 ff. n. ch., s. : *a-g*. — 4 ff. par cahier. — C. rom. ; titre g. — 2 col. à 41 ll. — Au-dessous du titre, bois de l'édition latine du 17 septembre, même année. Au bas de la page marque du *Chat*, aux initiales ·M· ·S·. — Petites in. o.

R. G_4 : *Impresse in Venetia per Merchio* (sic)| *Sessa adi. xxyi. Septē. M.D. XIIII.* Le verso, blanc.

1398. — Melchior Sessa & Pietro Ravani, 4 novembre 1521; 4°. — (Milan, M)

Epistole de dui amanti Composte dela| felice memoria di Papa Pio :| traducte in vulgare.| cosa noua.

28 ff. n. ch., s. : *a-g*. — 4 ff. par cahier. — C. rom.; titre g. — 2 col. à 41 ll. — Au-dessous du titre, bois des deux éditions de 1514. Au bas de la page, marque du *Chat*, aux initiales ·M· ·S· . Le verso, blanc. — Petites in. o. à fond noir.

R. g_4 : ❦ *Stampate in Venetia p̄ Merchio* (sic)| *Sessa & Piero de Rauani cōpa| gni. Nel anno del signore| M.D. xxi. adi. 4. nouēb.* Le verso, blanc.

1503

STAGI (Andrea). — *Amaʒonida*.

1399. — S. n. t., 18 janvier 1503; 4°. — (Rome, Vt)

Opera de Andrea Stagi Anco•/ nitano Intitolata Amaʒonida/ La Qual Tracta Le grã/ Bataglie e Triumphi/ che fece Queste/ Dõne Ama/ ʒone./ ✠ / Con Gratia ʒ priuilegio.

Stagi (Andrea), *Amaʒonida*, 18 janvier 1503 (p. du titre).

125 ff. num. par erreur CXXIIII, et 1 f. blanc, s. : *A-Q*. — 8 ff. par cahier, sauf *Q*, qui en a 6. — C. rom.; titre g. — 3 octaves par page. — Au bas de la page du titre, vignette au trait, qui doit être empruntée d'un roman de chevalerie de date antérieure (voir reprod. p. 71). — In. o. à fond noir.

V. Q_5 (chiffré : CXXIIII) : ❡ *Qui Finisse le Aspre Bataglie de le Dõne/ Amaʒone. Stampato in Venetia... Nel Anno del Signore/ .M.CCCCC.III. Adi XVIII. Zenaro.* Au bas de la page, vignette à terrain noir (voir reprod. p. 71); même observation que pour la gravure de la page du titre.

1503

CAVALCA (Domenico). — *Fructi della lingua*.

1400. — S. n. t., 23 janvier 1503; 4°. — (Venise, M — ☆)

Libro molto denoto (sic) *ʒ spirituale de/ fructi della lingua. ʒ galante ʒ vtillissi/ me cose dentro nouamẽte stampato.*

138 ff. num., s. : *a-r*. — 8 ff. par cahier, sauf *r*, qui en a 10. — C. rom.; titre g. — 2 col. à 31 ll. — Au-dessous du titre : *Assomption* (voir reprod. p. 72). La page est encadrée d'une bordure à fond noir; une bande semblable sépare la gravure elle-même du titre.

R. CXLVII : ❡ *Impresso ĩ Venetia nel An/ no del Signore.M.ccccc. iii./ adi. xxiii. Zenaro.* Au-dessous, le registre. Au verso, la table. Le verso du dernier f., blanc.

Stagi (Andrea), *Amaʒonida*, 18 janvier 1503 (v. Q_5).

1503

ANTONIN (St). — *Summa major*.

1401. — Lazaro Soardi, juillet-février 1503; 4°. — (Mont-Cassin, A)

Ouvrage en 4 volumes.

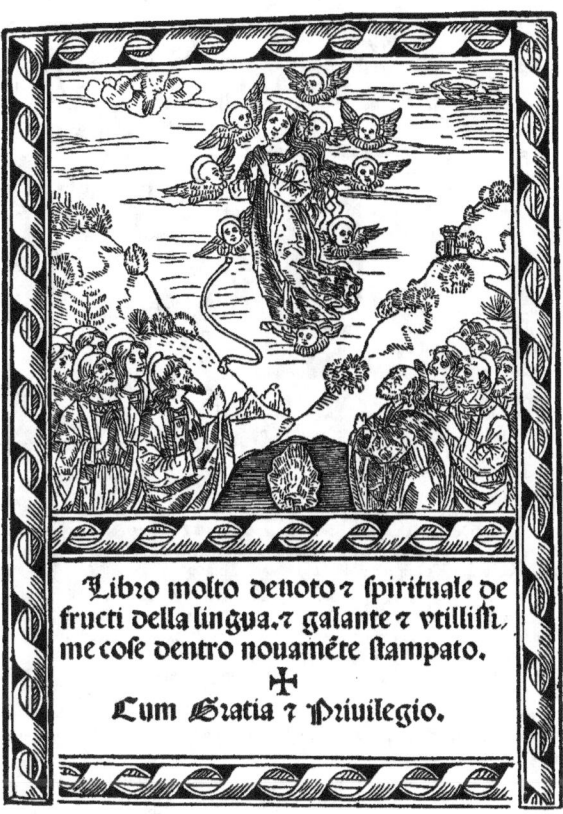

Cavalca (Domenico), *Fructi della lingua*, 23 janvier 1503.

1ᵉʳ vol. — *Tabula nuper diligenter correcta totius sum/me beati Antonini archiepiscopi Florenti/ni ordinis predicatorum./...*

149 ff. num. & 1 f. n. ch., s. : *a-t*. — 8 ff. par cahier, sauf *t*, qui en a 6. — C. g. — 2 col. à 55 et 56 ll. — Au-dessous du titre, bois au trait : *S¹ Antonin prêchant* (voir reprod. p. 73). — In. o. à fond noir.

V. t_5 (CXLIX) : le registre; r. t_6 : ℂ *Uenetijs per Laʒaruʒ de Soardis... Die vltiᵒ Februarij. 1503.* Au-dessous : *Excusatio Laʒari.* Au bas de la page, marque à fond noir, aux initiales de l'imprimeur. Le verso, blanc.

A la suite : *Prima pars totius summe/maioris beati Antonini.*

255 ff. num. & 1 f. n. ch., s. : *a-ʒ, ꝛ, ꝑ, ꝗ, aa-ff*. — 8 ff. par cahier. — Au-dessous du titre, même bois. Le verso, blanc. — In. o. à fond noir.

V. *ff*₇ (chiffré par erreur: CCLIIII):
le registre; r. *ff*₈: ℂ *Uenetijs per Laʒarum
de Soardis... Die pᵒ septēb. 1503*. Au-
dessous: *Excusatio Laʒari*. Au bas de la
page, marque, comme ci-dessus. Le verso,
blanc.

2ᵐᵉ vol. — *Secunda pars totius
summe/maioris beati Antonini.*

321 ff. num. par erreur: CCCXXV,
et 1 f. blanc, s.: *A-Z, AA-SS*. — 8 ff. par
cahier, sauf *Z*, qui en a 4, et *SS*, qui en
a 6. — Au-dessous du titre, même bois. Le
verso, blanc. — In. o. à fond noir.

V. *SS*₅: ℂ *Uenetijs p̄ Laʒarū de
Soardis:... Die. xv. Iulij. 1053* (sic). *Amen.*
Au-dessous: *Excusatio Laʒari*. Au bas de
la page, petite marque à fond noir.

3ᵐᵉ vol. — *Tertia pars totius summe
ma/ioris beati Antonini.*

463 ff. num. et 1 f. n. ch., s.: *a-ʒ,
aa-ʒʒ, A-N*. — 8 ff. par cahier, sauf *a, b*,
qui en ont 6, et *N*, qui en a 4. — Au-
dessous du titre, même bois. Le verso,
blanc. — Les 4 ff. suivants sont imprimés
en c. rom. — In. o. à fond noir.

Sᵗ Antonin, *Summa major*, juillet-février 1503.

V. CCCCLXIII: le registre; au-dessous: ℂ *Uenetijs per Laʒarum de Soardis...
Die. xxiiij. Februarij. 1503.* Au-dessous: *Excusatio Laʒari*. Au bas de la page, grande
marque comme au premier volume. Le verso, blanc.

4ᵐᵉ vol. — *Quarta pars totius summe ma/ioris beati Antonini.*

405 ff. num. p. erreur: CCCXCV, et 1 f. n. ch., s.: *A-Z, AA-ZZ, AAA-EEE*. —
8 ff. par cahier, sauf *A*, qui en a 6. — Au-dessous du titre, même bois. Le verso, blanc.
— Les 2 ff. suivants sont imprimés en c. rom. — In. o. à fond noir.

V. *EEE*₇: (chiffré: CCCXCV): le registre; au-dessous: ℂ *Uenetijs per Laʒa-
rum de Soardis... Die sexto nouēbr̄. 1503.* Au-dessous: *Excusatio Laʒari*. Au bas de
la page, grande marque, comme au premier volume. Le verso, blanc. — A la suite,
4 ff. n. ch., s.: ✠, pour le registre de l'œuvre complète. — Le verso du dernier f., blanc.

1503

Antiphonarium Romanum.

1402. — Luc'Antonio Giunta, 1503; gᵈ in-fᵒ. — (Venise, M; Bologne, C)

Ouvrage en trois volumes.

1ᵉʳ vol. — *Antiphonariū p̄m morem sancte/ Romane ecclesie cōpletū : ͻtinēs/
dn̄icale : sanctuariū : ͻ̄e : ⁊ hymna/riū/:... Impres/sum Uenetijs cū priuilegio./
Cuius obtentu etiā impri/mit̄ psalmista: Graduale p̄o iamdudum impres/sum
venale habetur./... M.d.iij.*

190 ff. num., s.: *a-ʒ, ʒ*. — 8 ff. par cahier, sauf *ʒ*, qui en a 6. — Magnifiques c. g. r.

Antiphonarium Romanum, 1503 (r. II).

et n., et portées de musique imprimées également en r. et n. — 20 ll. par page. — Au-dessous du titre, marque du lis rouge florentin. Le verso, blanc. — R. II. Grande in. o. *E*, avec représentation de *Dieu apparaissant à Moïse* (voir reprod. p. 74). — R. III. In. o. *A*, moins grande, avec figure de *David implorant le Seigneur* (voir reprod. p. 75). — Plusieurs gravures, employées comme bois de page dans les livres de liturgie in-8° sortis de l'imprimerie de L. A. Giunta vers cette époque. — R. XXXVII. *Nativité de J. C.* (reprod. pour l'*Offic. B. M. V.*, 26 juin 1501; voir I, p. 419). — R. XXXVIII. Même sujet, composition différente (reprod. dans *Les Missels vén.*, p. 111). — V. LXIV. *Présentation au temple* (*id.*, p. 176). — R. LXXII. *Adoration des Mages* (*id.*, p. 103). — V. CLVIII. *Entrée à Jérusalem* (reprod. pour le *Brev. Rom.*, 6 juin 1505; voir II, p. 308).

2ᵈ vol. — Pas de titre. — 135 ff. num. et 1 f. n. ch., s. : *A-R*, et dont la pagi-

nation fait suite à celle du précédent volume, de CXCI à CCCXXV. — 8 ff. par cahier.
— R. CXCI. *Résurrection* (reprod. dans *Les Missels vén.*, p. 126). — R. CCXX.
Ascension (reprod. pour le *Brev. Rom.*, 6 juin 1505; voir II, p. 311). — V. CCXLII.
Grande in. o. *B*, avec représentation de la S^{te} *Trinité* (employée précédemment dans
le *Graduale*, 1499-1500).

R. R_8 : *Impressum/ Uenetijs Impensis nobilis viri/ Luce Antonij de giunta
flo/ rentini. Anno incarnatio/ nis dominice M. CCCCC. III. Idibus Martij*. Au-dessous, le registre pour les deux volumes. Le verso, blanc.

Antiphonarium Romanum, 1503 (r. III).

3^{me} vol. — *Antiphonarium proprium et cō/ mune sanctoȩ ēm ordinē sancte/
Romane ecclesie* :...
198 ff. num. s. : *1-25*. — 8 ff. par cahier, sauf le dernier cahier, qui en a 6. —
R. III. Une main harmonique, avec les indications des tons du plain-chant, imprimées
en noir et rouge. — R. XXIII. *Présentation au temple* (comme dans le 1^{er} vol.). —
R. XXXVI. *Annonciation* (reprod. dans *Les Missels vén.*, p. 167). — V. XLVII.
Crucifixion (id , p 289) — V. LXIIII. *S^t Pierre et S^t Paul* (reprod. pour le *Brev. Præd.*,
23 mars 1503; voir II, p. 306). — R. XCI. *Assomption* (reprod. dans *Les Missels vén.*,
p. 25). — R. CII. *Nativité de la S^{te} Vierge* (reprod. pour le *Brev. Rom.*, 6 juin 1505;
voir II, p. 308). — V. CXXI. *Toussaint* (reprod. pour le *Brev. Præd.*, 23 mars 1503;
voir II, p. 306).

Comme on le voit par le titre du 1^{er} vol., cet *Antiphonaire* faisait partie de la
série des grands livres de chœur pour lesquels Luc'Antonio Giunta avait obtenu le
privilège de la Seigneurie de Venise. Il avait commencé en 1499-1500 par le *Graduel*,
et il avait probablement sous presse en 1503 le *Psautier* (puisqu'il dit : " ...*etiam*

imprimitur Psalmista ") ; cependant, nous n'avons rencontré de ce dernier livre qu'une édition établie dans le même format, avec les mêmes caractères et la même ornementation que le *Graduel* et l'*Antiphonaire :* c'est l'édition du 21 juillet 1507, décrite dans notre t. I, p. 168 [1].

1403. — Petrus Liechtenstein, 1524 ; f°. — (Berlin. Libr. Gottschalk, 1907)

Antiphonarium scḗ Romane ecclesie continēs̄/ dn̄icale z feriale et festiuū. vz Natiuita.chri-/ sti : z solennitatū infra eius oct. Epiphanie/ Resurre. Ascen. Pḗte. Trinita. Corpo-/ ris christi... Anno 1524 Uenetijs in edi-/ bus Petri Liechtenstein.

203 ff. num. et 1 f. blanc, s. : *A, B, a-z*, z. — 8 ff. par cahier, sauf *A* et *B*, qui en ont 6. — C. g. r. et n. — 30 ll. ou 10 portées de musique par page. — 8 grandes in. o. à figures, et 53 de moindre dimension, et du même genre.

V. 203 : ℭ *Antiphonarium sancte Roma/ ne ecclesie de tempore : vna/ cum aliquibus hymnis/ notatis explicit./ Anno 1524 Uenetijs in edi/ bus Petri Liechtenstein.* Au-dessous, le registre.

1504

BOIARDO (Matheo Maria). — *Timone*.

1404. — Manfredo de Monteferrato, 15 mars 1504 ; 8°. — (Naples, G)

ℭ *TIMONE COMEDIA DEL/ Magnifico Conte Matheo Maria Boyardo...*

40 ff. n. ch. s. : *a-e.* — 8 ff. par cahier. — C. rom. — 30 vers par page. — R. *a.* Encadrement de page formé de fragments provenant des encadrements de l'Esope, 31 janvier 1491. Le verso, blanc.

R. *e*ii : ℭ *Qui finisse una comedia dicta Timone : Stā/ pata in Venetia per mi Manfrino Bono de mō/ fera : del. M.CCCCCIIII. adi. XV. de Marzo.* — R. *e*8 : ℭ *Finis.* Le verso, blanc.

1405. — Joanne Tacuino, 10 juin 1513 ; 8°. — (Florence, N)

Timone comedia del/ Magnifico Conte Matheo/ Maria Boyardo Conte de/ Scandiano traducta de/ uno dialogo de Lu/ ciano...

40 ff. n. ch., s. : *A-K.* — 4 ff. par cahier. — C. rom. ; la première ligne du titre en c. g. — 30 vers par page. — Page du titre : jolie bordure ornementale au trait (feuillage, vases, rinceaux). Le verso, blanc. — In. o. à fond noir.

R. *I*ii : *...Stā/ pata in Venetia p̄ Zuane Tacuino de Cereto/ da Trin* (sic) *del. M.D.XIII. Adi.X. de Zugno.* — La fin du volume est occupée par une épître de Sapho à Phaon, " *interprete Iacobo Philippo de pellibvs nigris troianʋ.* " Le verso du dernier f., blanc.

1406. — Joanne Tacuino, 20 septembre 1517 ; 8°. — (Londres, FM)

Timone Comedia del/ Magnifico Conte Matheo/ Maria Boyardo Conte de/ Scandiano traducta de/ uno dialogo de Lu/ ciano...

1. M. Castellani, ancien directeur de la Marciana, a consacré à ces magnifiques spécimens des impressions vénitiennes un intéressant article dans la *Rivista delle Biblioteche*, Année 1888, sous le titre : *D'un Graduale e di alcuni Antifonari editi in Venezia sulla fine del XV e sul principio del XVI secolo.*

40 ff. n. ch., s. : *A-K*. — 4 ff. par cahier. — C. rom. ; la première ligne du titre en c. g. — 30 vers par page. — Page du titre : bordure ornementale et petite vignette : deux couples de gens du peuple marchant vers la droite, où se tiennent deux musiciens jouant de la clarinette (voir reprod. p. 77). Le verso, blanc. — In. o. à fond noir.

R. *I*$_{ii}$: ...*Stă/ pata in Venetia per Zuane Tacuino de Cereto/ da Trin* (sic) *del. M. D. XVII. Adi. XX. de setembrio.* A la suite : *Epistola de Sapho a Phaone, interprete Iacobo Pellenegra.* — R. *K*$_4$: *FINIS*. Le verso, blanc.

1407. — Georgio Rusconi, 3 décembre 1518; 8°. — (Pérouse, C)

Comedia de Timone/ Per el Magnifico Con/ te Matheo Maria Boyardo cõ/ te de Scandiano traducta de/ uno Dialogo de Luciano...

40 ff. n. ch., s. : *A-E*. — C. rom. — 30 vers par page. — Au-dessous du titre, bois avec monogramme ⚓·C·, emprunté du Tuppo, *Vita de Esopo*, s. l. a, et n. t. (re-

Boiardo (Matheo Maria), *Timone*, 20 sept. 1517.

prod. II, p. 85). Autour de la page, bordure ornementale à fond noir. Le verso, blanc. R. *E*$_{ii}$: ..*Stă/ pata in Venetia per Georgio di Rusconi Mi/ lanese del. M. D. XVIII. Adi. III. d Decĕbŕ.* (sic). A la suite, vient *l'Epistola de Sapho a Phaone, interprete Iacobo Philippo Pellenegra.* — R. *E*$_8$: *FINIS*. Le verso, blanc.

1408. — S. l. a. & n. t. ; 8°. — (Naples, G)

Comedia de Timone/ Per el Magnifico Con/ te Matheo Maria Boyardo cõ/ te de Scandiano...

Réimpression de l'édition 3 déc. 1518.

1504

Ambrogini (Angelo) [Angelo Poliziano]. — *Cose vulgari.*

1409. — Manfredo de Monteferrato, 16 mars 1504; 8°. — (Naples, G)

Cose Uulgari del/ celeberrimo me/ ser angelo po/ litiano no/ uamēte ĩpresse.

40 ff. n. ch., dont le dernier est blanc, s. : *A-E*. — C. rom. ; titre g. — 30 vers par page. — R. *A*. Encadrement formé de fragments de bordures provenant de l'Esope, 31 janvier 1491 (comme dans le Boiardo, *Timone*, du 15 mars, même année).

V. e_7 : ⟨⟨ *Finiscono le stanze della giostra di Giu/ liano di Medici :... Stá-pate in Vene/ tia ⁊ mi Māfrino Bono de mō/ ferra : del. M. CCCCCIIII./ Adi. XVI. de Marʒo.*

1410. — Manfredo de Monteferrato, 10 octobre 1505 ; 8°. — (Pérouse, C)

Cose vulgaŕ del/ celeberrimo me/ ser Angelo Po/ liciano nouamen/ te impresse.

Même description que pour l'édition 16 mars 1504.
V. K_2 : *Stampate in Venetia per Maestro/ Manfredo de Bonello de/ monte-ferrato. del. M./CCCCC.V. a di. X/ del Mese de./ Octobro.*

1411. — Georgio Rusconi, 12 mai 1513 ; 8°. — (Rome, Co)

Cose vulgare Del/ Celeberrimo Me/ ser Angelo Polli/ ciano Nouamen/ te impresse.

40 ff. n. ch., dont le dernier est blanc, s. : *A-K*. — 4 ff. par cahier. — C. rom. ; titre g. — 28 vers par page. — Au-dessous du titre, petite vignette ombrée, à deux compartiments, tirée d'une édition des *Epistole & Evangeli* ; dans le compartiment de gauche : S¹ Paul assis à un bureau, écrivant, une épée nue accotée à droite, au premier plan ; dans celui de droite, un messager, posé de profil, tourné vers la droite, remettant une lettre à deux personnages, tournés vers la gauche. La page est encadrée d'une bordure ornementale dont les blocs, sauf celui du bas, sont à fond noir. — Une in. o. à fond noir.
V.K_2 : ⟨⟨ *Stampate in Venetia per Zorʒi di/ Rusconi Milanese Del/ M. ccccc. xiii. Adi./ xii. de Ma/ ʒo.*

1504

Sabadino (Giovanni) degli Arienti. — *Settanta novelle.*

1412. — Bartholemeo Zanni, 20 mars 1504, f°. — (Paris, A)
Settanta nouelle.

65 ff. num. et 1 f. blanc, s. : *A-L*. — 6 ff. par cahier. — C. rom. ; titre g. — 2 col. à 61 ll. — V. A. *Tabula dela opa notata Nouelle poretane.* — R. A_{iii}. *Prohemio de le Settanta Nouelle del Famoso & doctissimo nele arti de humanita Misser Iouanni Sa/ badino degli Arienti Bolognese intitulate Poretane :...* En tête de la page, grand bois à deux compartiments de la *Quarta Giornata* du Boccaccio, *Deca-merone,* 20 juin 1492 (reprod. II, p. 99). — 33 vignettes au trait, empruntées du même ouvrage, et dont cinq portent le monogramme ხ.
V. 65 : *Qui finiscono el dolce & amorose Settanta no/ uelle del preclaro homo Misser Ioāne Sabadino de/ gli Arienti bolognese... in la in/ clyta citade de Venetia stampate per Bartholomeo/ de Zanni da Portese nel. M. CCCCC. IIII. Adi. xx./ de Marʒo.* Au-dessous, le registre ; plus bas, petite marque à fond noir, aux initiales de l'imprimeur.

1413. — S. n. t., 16 mars 1510 ; f°. — (Venise, M — ✤)
Settanta nouelle.

65 ff. num. et 1 f. blanc, s. : *A-L*. — 6 ff. par cahier. — C. rom. ; titre g. — 2 col. à 61 ll. — Au-dessous du titre, grand bois à deux compartiments, signalé précédemment

dans le Boccaccio, *Decamerone*, 5 août de la même année (voir reprod. II, p. 101). — Le verso du f. *A* et les deux pages du f. *A*ᵢᵢ sont occupés par la table. — R. *A*ᵢᵢᵢ. En tête de la page, répétition du grand bois de la page du titre. Au-dessous : ℂ *Prohemio de le Settanta Nouelle del Famoso : & doctissimo nele arti de humanita Misser Iouanni Sa-/ badino degli Arienti Bolognese intitulate Poretane...* — 43 vignettes, dont la plupart (avec détails traités en noir plein) se retrouvent dans le *Decamerone* de 1510, et quelques autres sont empruntées de la *Bible*, 15 oct. 1490, du Tite-Live, 11 févr. 1493, etc. — In. o. à fond noir.

V. LXV : ℂ *Qui finiscono le dolce: & amorose. Settanta no-/ uelle del preclaro homo misser Iohanne Sabadino/ de gli Arienti Bolognese... Nouamẽ/ te historiade... Et con grande attentione in la In-/ clyta Cita de Venetia stampate. Nel. M. CCCCCX./ adi. xyi de Marʒo.* Au-dessous, le registre.

Inamoramento de Paris e Viena, 30 avril 1504.

1504

Albertus Magnus. — *Mariale*.

1414. — Lazaro Soardi, 24 avril 1504 ; 8°. — (Rome, An)

Mariale Alberti Magni in euã/ geliuʒ super : Missus est Ga/ briel angelus.

8 ff. n. ch., 127 ff. n. ch., & 1 f. n. ch., s. : *a-y*. — 8 ff. par cahier, sauf *c, e, g, i, l, n, p, r, t, x*, qui en ont 4. — C. g. — 2 col. à 40 ll. — Au-dessous du titre, bois au trait, emprunté du Voragine, *Sermones*, 1497. Le verso, blanc.

V. 127 : ℂ *Excellentissimi z sanctissimi vi/ ri domini Alberti magni episco/ pi Ratisponensis... aureum z de/ uotissimuʒ opus feliciter explicit./... im/ pressum Uenetijs per Laʒaruʒ de Soardis... Die. 24. Aprilis. 1504.* Au bas de la page, petite marque à fond noir, aux initiales de l'imprimeur. — R. *y*₈ : le registre ; le verso, blanc.

1504

Inamoramento de Paris & Viena.

1415. — Joanne Tacuino, 30 avril 1504 ; 4°. — (Londres, BM)
Inamoramento de Paris e Viena.

40 ff. n. ch., s. : *A-E*. — 8 ff. par cahier. — C. rom. ; titre g. — 40 ll. par page. — Au-dessous du titre, bois d'origine française ou copié d'un bois français (voir reprod.

p. 79). Le verso, blanc. — R. A_{ij}. Au commencement du texte, jolie in. o. *N* à fond noir, avec figures d'un oiseau, d'un *putto* & d'un dauphin.

R. E_8 : *...Impressum Venetiis/ per Ioannem de Tridino del anno. 1504. Adi ultimo de Aprile.* Le verso, blanc.

1416. — Melchior Sessa, 31 mars 1508; 4°. — (Milan, T)
Inamoramento De Paris e Uiena.

40 ff. n. ch., s. : *a-e*. — 8 ff. par cahier. — C. rom. ; titre g. — 40 ll. par page. — Au-dessous du titre, bois à terrain pointillé, emprunté d'une des éditions s. l. a. & n. t. du Seraphino Aquilano, *Strambotti* (n° 1371). — Au-dessous, petite marque du *Chat*. Le verso, blanc. — R. a_{ij}. Au commencement du texte, jolie in. o. *N* au trait.

R. e_8 : *Impressum Venetiis per Melchiorem Sessa./ M. y. yiii. Die ultimo Mensis Martii./ FINIS.* Le verso, blanc.

1417. — Piero Quarengi, 1ᵉʳ mars 1511 ; 4°. — (Londres, BM)
Inamoramento de Paris/ e Uiena. Nouamen/ te Historiado.

36 ff. n. ch., s. : *A-E*. — 8 ff. par cahier, sauf *E*, qui en a 4. — C. g. — 2 col. à 46 ll. — Au-dessous du titre, bois emprunté du Pulci (Luca), *Driadeo d'Amore*, édition Baptista Sessa, s. a. Au verso : *Triomphe de la Chasteté*, emprunté du Pétrarque, édition Codecha, 1492-1493. — Dans le texte, 22 vignettes, les unes ombrées, tirées d'éditions des *Satires* de Juvénal ou des *Heroïdes* d'Ovide ; les autres, au trait, provenant du Tite-Live de 1493, et parmi ces dernières, cinq portant le monogramme ₣ .

R. E_4 : *Impresso in Ue/ netia per Piero di Quarēgij/ da Bergamo. Del āno./ M. D. XI. Adi. i./ Marʒo.* Le verso, blanc.

1418. — Joanne Tacuino, 9 février 1512 ; 4°. — (Milan, M)
Inamoramento De Paris / e Viena Nouamen/ te Historiado.

38 ff. n. ch., s. : *A-E*. — 8 ff. par cahier, sauf *E*, qui en a 6. — C. rom.; titre g. — 2 col. à 46 ll. — Au-dessous du titre, bois, avec monogramme Ɫ, représentant un cortège triomphal à la tête duquel marche Lucrèce; emprunté du Boccace, *De claris mulieribus*, 6 mars 1506. Le verso, blanc. — R. A_{ij}. Même bois en tête de la page. — Dans le texte, 24 vignettes, de provenances diverses (plusieurs à trois compartiments, sont tirées de l'édition des *Heroïdes* d'Ovide, 10 juillet 1501).

R. E_6 : ⊄ *Finisse la historia de li nobili amanti/ Paris e Viena. Impresso in Vene/ tia per Ioanne Thacuino/ da Trino. del anno./ M. cccc. xii. Adi/ ix. Febraro.* Le verso, blanc.

1419. — Comin de Luere, 23 février 1512 ; 4°. — (Londres, BM)
Hystoria molto piaceuole/ de doi amanti Paris/ et Uiena inamorati Hystoriata.

36 ff. n. ch., s. : *A-E*. — 8 ff. par cahier, sauf *E*, qui en a 4. — C. g. — 2 col. à 46 ll. — Au-dessous du titre, bois avec monogramme Ɫ, employé antérieurement dans le Thibaldeo da Ferrara, *Opere*, 25 juin 1507 (reprod. II, p. 482). Au verso : *Triomphe de la Chasteté*, au trait, emprunté du Pétrarque, édition Codecha, 1492-1493. — Dans le texte, 22 vignettes, de provenances diverses, dont 9 ombrées, imprimées avec six blocs différents, et 13 au trait, imprimées avec onze blocs. Parmi ces dernières, quatre, avec monogramme ₣, sont empruntées du Tite-Live, 1493. — Petites in. o. florales.

R. E_4 : *In Uenetia per Comino/ de Luere Adi. xxiij./ Febraro./ M. D./. XII.* Au-dessous, le registre. Le verso, blanc.

1420. — Joanne Tacuino, 6 septembre 1516; 4°. — (Londres, Libr. Quaritch, octobre 1907)

Inamoramento De Paris/e Viena Nouamen/te Historiado.

Réimpression de l'édition 9 février 1512.
(A la fin) : *...Impresso in Vene•/tia per Ioanne Tacuino da/ Trino. Del Anno. M./ DC.XVI.* (sic) *Adi. VI./ De Septem•/bro.*

Inamoramento de Paris e Viena, 10 oct. 1519.

1421. — Melchior Sessa et Pietro Ravani, 10 octobre 1519; 4°. — (☆)

Inamoramento De/ Paris e Uiena/ Historiato.

48 ff. n. ch., dont le dernier est blanc, s. : *A-E.* — 8 ff. par cahier. — C. rom.; titre g. — 41 ll. par page. — Au-dessous du titre, bois représentant une des scènes du roman (voir reprod. p. 81). Au bas de la page, marque du *Chat*, aux initiales M S. Le verso, blanc. — Dans le texte, douze vignettes de la même facture que le bois de la page du titre. — In. o. à fond noir.
V. E_7 : ℂ *Finisse la Historia de li nobilissimi amanti Paris & Viena.* Au-dessous, le registre. Plus bas: *Stampato in uenetia per Marchio Sessa : &/ Piero de Rauani Compagni. Del. M./ CCCCC.XIX. adi. x. Otubrio.*

Les bois de cette édition ont été exécutés par un graveur que nous avons signalé à l'occasion de plusieurs autres ouvrages, et qui travailla pour l'atelier Sessa pendant les quatre ou cinq premières années du xvi° siècle. C'est à lui, notamment, que fut confiée la taille des bois employés dans le Cornazano, *Vita de la Madonna,* du 5 mars 1502. Comme il est hors de doute que le bois de la page du titre de notre *Historia de Paris e Viena* — sans parler des vignettes du corps du volume — a été taillé expressément pour illustrer le paragraphe qui commence par ces mots : *Facto questo Paris se buto poi inʒenochioni auāti ali piedi de mis/ser lo Dolfino con la cētura al collo & tolse uno cortello per la pon/ta; e poi incomēcio a parlare in lingua latina in q̄sta*

forma dicēdo... », il y a lieu d'en conclure que J. B. Sessa a dû publier une édition antérieure à celle-ci d'environ une quinzaine d'années, et qui est restée ignorée de tous les bibliographes.

1422. — Joanne Francesco et Joanne Antonio Rusconi, 19 juillet 1522; 4°. — (Londres, BM)

Innamoramento de Paris e di Uie/na. Nouamente Hystoriato : τ Correcto diligentemente.

Innamoramento de Paris e Viena, 19 juillet 1522.

36 ff. n. ch., dont le dernier est blanc. s. : *A-E*. — 8 ff. par cahier, sauf *E*, qui en a 4. — C. g. — 2 col. à 45 ll. — Au-dessous du titre, grand bois : AVDIENTIA SALOMONIS, emprunté de la *Bible*, 2 mars 1517. Le verso, blanc. — R. A_{ij}. En tête de la page, bois de la largeur de la justification : combat singulier entre deux cavaliers (voir reprod. p. 82). — Dans le texte, 26 autres vignettes ombrées, tirées de la *Bible*. — In. o. à fond noir.

V. E_2 : ...*Impressa in Ui/netia per Ioāne Francisco τ Io/anne Antonio di Rusconi./ Fratelli. Del Anno. M./ ccccxxij. Adi. xix. Lu/io*... Au-dessous, le registre. Au bas de la page, petite marque à fond noir, aux initiales ·G· R· ·M·

1423. — Venturino Roffinelli, 1544; 8°. — (✩)

Paris : e Uiena/ Innamoramēto delli/ nobilissimi amanti/ Paris : e Uiena./ Nuouamente histo/riato : e con dili/gentia cor/retto./M.D.XLIIII.

80 ff. n. ch., s. : *A-K*. — 8 ff. par cahier. — C. rom.; le titre, sauf la date, en c. g. — 30 ll. par page. — Page du titre : encadrement ornemental, dont la partie inférieure contient la marque du *St Georges combattant le dragon*. Le verso, blanc. — Dans le texte, 29 vignettes.

R. K_8 : le registre; au-dessous : *In Vinegia per Venturino Roffinello/ Nel anno del nostro signor./M.D.XXXXIIII*. Le verso, blanc.

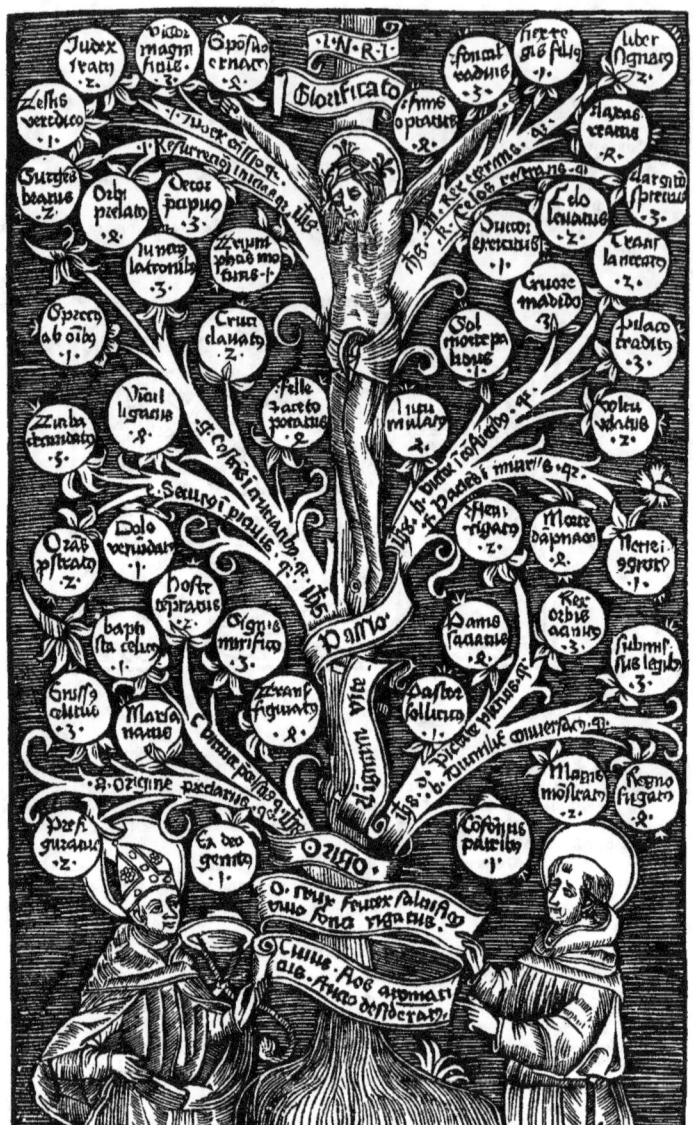

St Bonaventure, *Opuscula*, 2 mai 1504 (v. du titre).

1424. — Augustino Bindoni, 1549; 8°. — (Munich, R)

Paris e Uiena./ Innamoramento delli nobi/ lissimi Amanti Paris e/ Uiena. Nuouamente/ hystoriato e cō diligentia corretto./ 1549.

80 ff. n. ch., s. : *A-K*. — 8 ff. par cahier. — C. rom.; titre g. — 30 ll. par page. — Page du titre, au-dessus de la date, marque de la *Justice couronnée;* de ce bois, employé précédemment dans nombre d'ouvrages, il ne reste que le personnage même de la Justice, les deux lions et le livre à gauche; le dossier de la *cathedra*, le socle, les deux petits écus placés en haut, à droite et à gauche, et enfin le double filet d'encadrement, ont été supprimés. Le verso, blanc. — Dans le texte, 29 vignettes très médiocres.

R. K_8 : le registre; au-dessous : ℂ *In Venetia per Agustino de Bindoni./ Anno. 1549.* Le verso, blanc.

1504

BONAVENTURE (S*t*). — *Opuscula*.

1425. — Jacobus de Leuco (pour L. A. Giunta), 2 mai 1504; f°. — (Venise, M)
Ouvrage divisé en deux parties.

Seraphici doctoris scī Bonauenture/ de balneo : regio : epī albanensis... paruoɋ/ opusculorū./ ✠ / Pars prima...

20 (8, 6, 6) ff. prél. n. ch., s. : ✠, ✠✠, ✠✠✠. — 221 ff. num. et 1 f. n. ch., s. : *a-ɋ, ʓ, ↄ, ɳ, A, B*. — 8 ff. par cahier, sauf *B*, qui en a 6. — C. g. — 2 col. à 68 ll. — Au verso du titre, grand bois : un arbre à la partie supérieure duquel Jésus est crucifié, etc. (voir reprod. p. 83). Il est répété au v. ✠✠✠$_6$. — V. CCXXI : ℂ *Finiunt tractatus q̄ʓplurimi sancti Bonauenture/ de volumine prime partis. Impressi Uenetijs. Anno do/ mini. M. cccc. iiij.* — R. B_6 : le registre; le verso, blanc.

Egregium opus subtilitate ʓ deuoto/ exercitio precellens paruorum/ opusculorum Doctoris/ Seraphici Sancti/ Bonauenture./ Secunda pars.

16 (8, 8) ff. prél. n. ch., s. : *1, 2*. — 233 ff. num. et 1 f. blanc, s. : *A-Z, AA-FF*. — 8 ff. par cahier, sauf *FF*, qui en a 10. — V. du titre : même grand bois que dans la 1ᵣₑ partie, il est répété au v. CCXXI. — V. CCXXVI : grande figure de chérubin hexaptéryge (voir reprod. p. 85).

R. CCXXXIII : ℂ *Secunda pars opusculoɋ seraphici doctoris san/ cti Bonauenture... impensis dñi Luce Antonij de giunta florentini:/ per magistrum Iacobum de Leuco. In florentissima/ Uenetiarum vrbe sub annis dñi. M. ccccciiij. die. 2°./ mēsis Maij : studiosissime impressa feliciter explicit.* Au verso, le registre; au-dessous marque du lis florentin, en noir.

1504

BACIALLA (Ludovico). — *Tachuino perpetuo*.

1426. — Albertino Vercellese (pour Francesco de Baldasaro da Perosa), 17 mai 1504; 8°. — (Londres, BM)

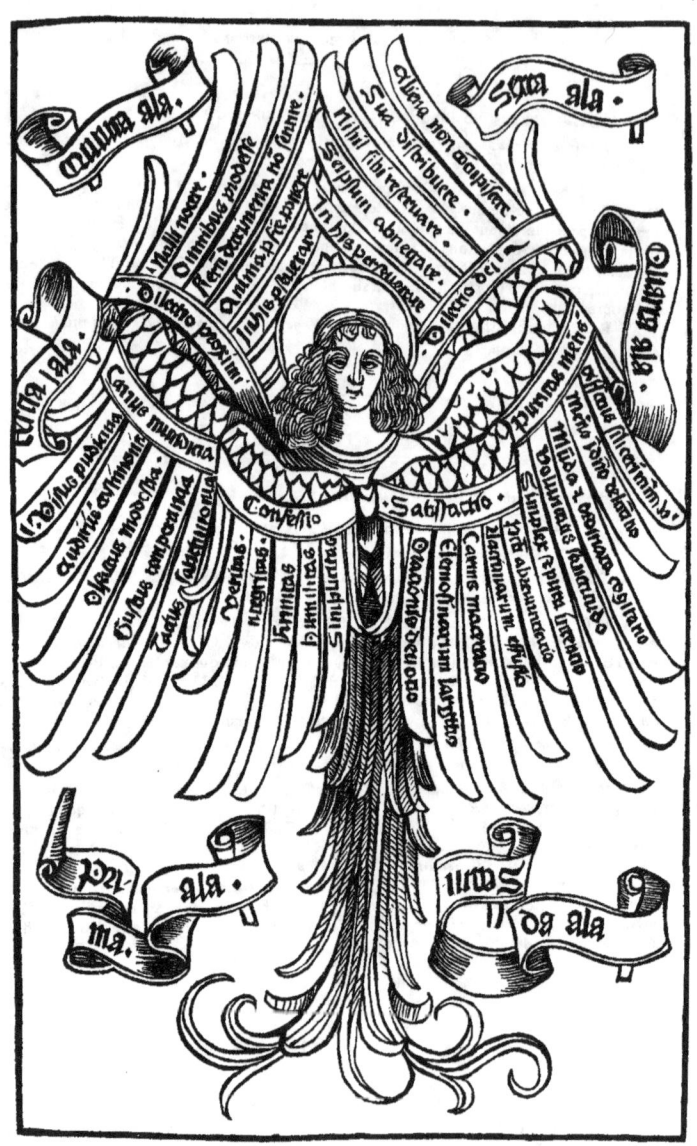

St Bonaventure, *Opuscula*, 2 mai 1504 (v. CCXXVI).

Tachuino per anni. ccccc./xxxii. cõposto p Ludouico/Bacialla da Perusia de tutte le feste mobile./Et finiti li 532 anni reprincipia da capo mu/tati li anni e la inditione : e cosi uiene a essere/perpetuo.

136 ff. n. ch., s. : *a-r.* — 8 ff. par cahier. — C. rom.; les deux premières lignes du titre en c. g. — 29 ll. par page. — Au-dessous du titre, bois surmonté de l'indication : *Augusta Perusia* en c. g.; emprunté probablement d'une édition du *Supplementum chronicarum;* mais il est à remarquer qu'il ne se rencontre pas dans l'édition du *Supplem. chron.*, imprimée par le même Albertino da Lissona en 1503.

R. r_8 : *Stãpato f Ve/netia p Albertino da Vercelle : ad instātia de/ Francesco de Baldasaro da perosa. Adi. 17./de Magio. 1504.* Le verso, blanc.

1504

PECKHAM (Joannes). — *Perspectiva communis.*

1427. — Joanne Baptista Sessa, 1ᵉʳ juin 1504; f°. — (Venise, C)

Io. Archiepiscopi Cantuariensis/ Perspectiua communis.

20 ff. num. s. : *a-e.* — 4 ff. par cahier. — C. rom.; titre g. — 56 ll. par page. — Au-dessous du titre, grand bois emprunté du Cecho d'Ascoli, *Acerba*, 15 janvier 1501[1]. Au bas de la page, petite marque du *Chat.* — Dans le texte et dans les marges, nombreuses figures géométriques. — In. o.

V. 19 : *Impressum hoc opus Venetiis per Io. Baptistam Sessam. Cal. Iunii./ M. CCCCC IIII....* Au-dessous, le registre. Au bas de la page, marque à fond noir, aux initiales de J. B. Sessa. Le verso du dernier f., blanc.

1504

BRULEFER (Stephanus). — *Formalitatum textus.*

1428. — Lazaro Soardi, 31 juillet 1504; 4°. — (Rome, VE — ☆)

Uenerabilis Magistri Fratris Stepha/ni Brulefer Parisiensis ordinis Mi/ norum Formalitatuȝ Textus Una/cuȝ ipsius commento perlucido.

38 ff. num., s. : *a-g.* — 6 ff. par cahier, sauf *f* et *g*, qui en ont 4. — C. g. — 2 col. à 57 ll. — Au-dessous du titre, bois au trait du Rimbertini (Bartol.), *De deliciis sensibilibus Paradisi*, 25 octobre 1498 (reprod. II, p. 452). Le verso, blanc. — Quelques in. o.

V. XXXVII : le registre. — R. XXXVIII : ⁋ *Uenetijs per Laȝarum de Soardis :... Die vltimo Iulij. 1504.* Au bas de la page, grande marque à fond noir, aux initiales .L.ₒ.S. Le verso, blanc.

[1]. Une copie servile de cette gravure a été faite pour une édition du même ouvrage, s. l. a. et n. t., mais imprimée à Naples. — (Londres, BM)

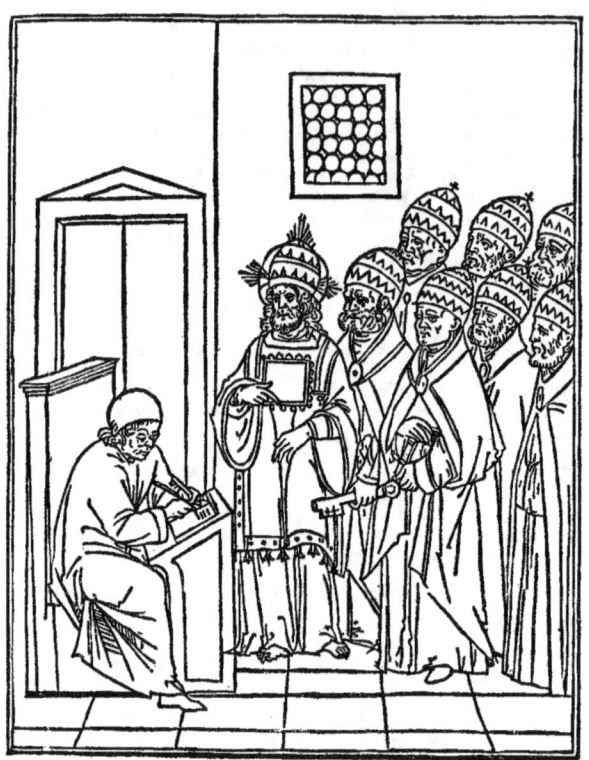

Platyna (Barthol.), *Hystoria de Vitis Pontificum*, 22 août 1504.

1504

Platyna (Bartholomæus.) — *Hystoria de Vitis Pontificum*.

1429. — Philippo Pincio, 22 août 1504; f°. — (☆)

CVM PRIVILEGIO / PLATYNAE hystoria de Vitis pontificum periu- / cunda : diligenter recognita : & nunc / tantum integre impressa.

146 ff. num., s. : *a-s.* — 8 ff. par cahier. — C. rom. — 45 ll. par page. — Au-dessous du titre, grand bois au trait : l'auteur écrivant son ouvrage devant un groupe de

papes, au premier rang desquels se reconnaît S¹ Pierre (voir reprod. p. 87). — Le verso, blanc. — In. o. à fond noir; une in. o. *N* au trait, au commencement du texte, au r. a_{iii}.

R. cxlyi:... *Venetiis Impressum a Philippo/ pincio Mantuano. Anno Domini. M. CCCCCIIII. die. XXII. Augusti...* Au-dessous, le registre; au verso, la table.

A la suite :
⁅ *Diuo Sixto. iiii Pont. Max. Platynæ dialogus de falso & uero bono. Incipit:*
54 ff. n. ch., dont le dernier est blanc, s. : *A-G*. — 8 ff. par cahier, sauf G, qui en a 6. — C. rom. — 45 ll. par page. A partir du f. F_8, impression sur deux colonnes.

V. G_7: *Venetiis a Philippo pincio Mantuano. anno/ Dñi. M. CCCCCIIII. die. XXII. Augu/ sti...* Au-dessous, le registre.

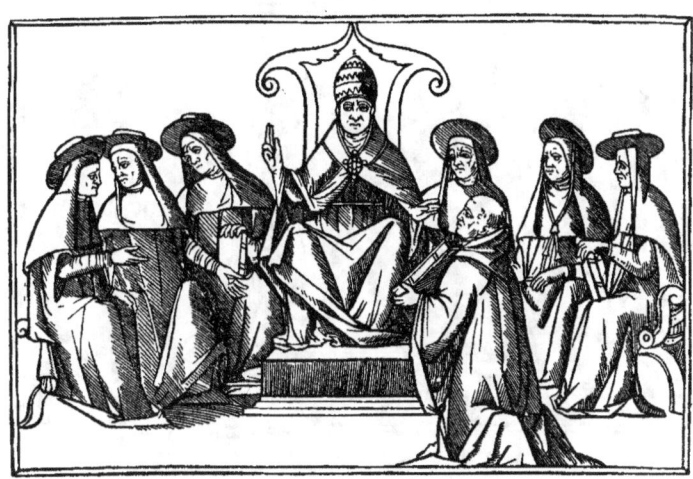

Platyna (Barthol.), *Historia de Vitis Pontificum*, 7 nov. 1511.

1430. — Philippo Pincio, 29 octobre-7 novembre 1511 ; f°. — (Milan, A)

In hoc volumine hec continentur./ Platyne de vitis maxi. ponti. historia periocunda :... Raphaellis volaterrani historia. de vita quattuor ma/ xi. ponti... Platyne de falso z vero bono dialogus...

168 ff. num., s. : *a-x*, suivis de 58 ff. n. ch., s. : *A-G*. — 8 ff. par cahier, sauf G, qui en a 10. — C. rom. ; titre g. — 44 ll. par page. — En tête de la page du titre, bois oblong; *l'auteur offrant son ouvrage au Pape Sixte IV* (voir reprod. p. 88). — In. o. à fond noir.

R. 168: ⁅ *Explicit historia Raphaellis Volaterrani: in uitas quattuor summorum pontifi/ cum. Venetiis a Philippo pincio Mātuano impressa. Anno. dñi. M. CCCCC. XI./ Die. XXIX. Octobris.* Au verso, la table. — R. A : ⁅ *Diuo Sixto. iiii. Pont. Max. Platynæ dialogus de falso & uero bono. Incipit.* — R. G_{10} : ⁅ *Venetiis a Philippo pincio Mātuano. An/ no Dñi. M. CCCCCXI. die. VII. No/ uebris...* Au-dessous, le registre. Le verso, blanc.

1431. — Guglielmo de Fontaneto, 15 décembre 1518; f°. — (Venise, C)

In hoc volumine hec continentur./ Platyne de vitis maxi. ponti. Historia periocunda :... Raphaellis Uolaterrani historia. De vita quattuor Maxi. ponti.... Platyne de falso z vero bono Dyalogus...

223 ff. num. faussement jusqu'à ccxxv, et 1 f. blanc, s. : *a-x*, *A-G*. — 8 ff. par cahier, sauf *x*, qui en a 6, et G, qui en a 10. — C. rom.; titre g. — 45 ll. par page. — R. *a*. En tête de la page, bois oblong, copie de celui de l'édition 7 nov. 1511 (voir reprod. p. 89). — R. *a*$_{ii}$. Au commencement du texte, jolie in. o. *N* à fond noir, avec

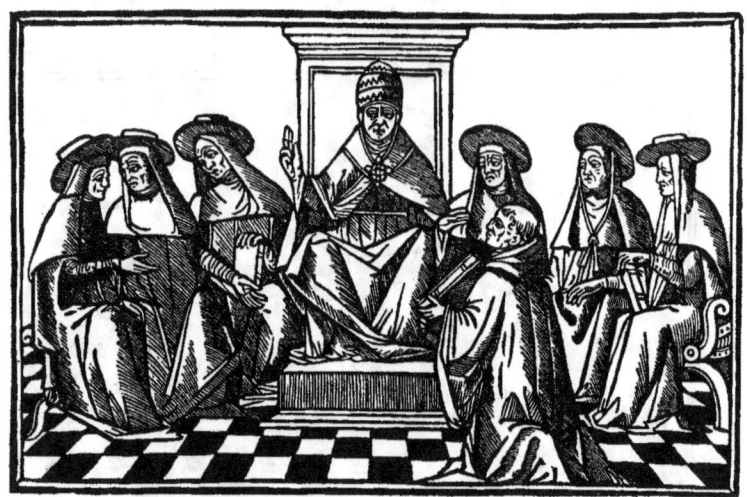

Platyna (Barthol.), *Historia de Vitis Pontificum*, 15 dec. 1518.

deux figures de *putti*, un oiseau et un chien. — Dans le corps du volume, petites in o. à fond noir.

V. G$_9$: ℂ *Impressum Venetiis per Gulielmum de/ Fontaneto de Monteferrato Anno Dñi. M./ D. XVIII. die. XV. Decembris.* Au-dessous, le registre.

1504

SAVONAROLA (Hieronymo). — *Opere diverse.*[1]

Tractato dello amore di Jesu Christo, etc.

1432. — Lazaro Soardi, 12 octobre 1504; 8°. — (✶)

1. Pour plus de commodité, nous avons réuni, en suivant l'ordre chronologique, toutes les éditions illustrées des diverses œuvres de Savonarole, imprimées à Venise à partir de 1504.

Savonarola (Hieron.), *Libro della vita viduale*, 12 oct. 1504.

Opere cõposte dal Ue/ nerando padre Frate Hieronymo da Ferrara/ del ordine di predicatori./ Primo Tractato dello amore di Iesu Christo./ Lauda della consolatione del crucifixo./ Oratione breue τ deuota al crucifixo./...

116 ff. num., s. : *A-Z, AA-FF.* — 4 ff. par cahier. — C. g. — 27 ll. par page. — Page du titre, au-dessous de la 3ᵉ ligne : petite *Crucifixion* au trait, à deux personnages. La même vignette est répétée deux fois dans le corps du volume; jusqu'au v. lxiij, cinq autres petits bois du même genre et sans importance. — R. lxiiij. ℭ *Comincia el libro della vita Uiduale...* Au-dessous de ce titre, bois au trait, de la largeur de la justification : deux moines recevant un groupe de religieuses au seuil d'un monastère (voir reprod. p. 90). — V. xcij. ℭ *Predica dellarte del bene morire facta dal re/ uerendo padre Frate Hieronymo da Ferrara/ del ordine de predicatori.* Au-dessous de ce titre, bois imité du frontispice de l'édition florentine s. a. et n. t. (*circa* 1496) : la Mort, portant sa faux sur l'épaule de la main droite, et de la main gauche tenant une banderole avec l'inscription : EGO SVM, vole de gauche à droite au-dessus d'un terrain où sont étendus quatre cadavres : un pape, un artisan, un roi, et un autre personnage dont on ne voit que la tête, sans aucun signe distinctif; un tronc d'arbre mort au fond, à droite. — V. xcix. Bois de la hauteur de la page, sauf deux lignes, copie du bois de l'édition florentine (voir reprod. pp. 90, 91). — V. cvij. En tête de la page, bois au trait : un malade couché sur un lit, la tête reposant sur sa main droite; au chevet du lit, à gauche, un démon debout, la main droite ouverte au-dessus de la tête du malade; sur la droite, au premier plan, dans l'angle de la composition, un autre démon, posé de profil, tourné vers la gauche, un genou à terre, les mains portées en avant; au pied du lit, un homme et une femme debout, tournés vers le malade; contre le mur du fond, dans un cadre ovale, une image en buste de la Sᵗᵉ Vierge portant l'enfant Jésus; une tête d'ange ailée de chaque côté de cette image; au fond, à droite, une porte ouverte, par laquelle apparaît la Mort, armée d'une faux. — R. cx. Au milieu de la page, bois au trait (voir reprod. p. 92). — Ces deux dernières vignettes sont également imitées des bois correspondants de l'édition de Florence.

R. cxvj : ℭ *Finisse li notabili tractati del venerãdo padre/ frate Hierõymo de ferrara d'l ordĩe de p̃dicatori.* ℭ *Impresso in Uenetia per Laʒaro de Soardi./ adi. xij. octubrio. M.D. iiij.* Au-dessous, petite marque à fond noir, aux initiales de l'imprimeur. Le verso, blanc.

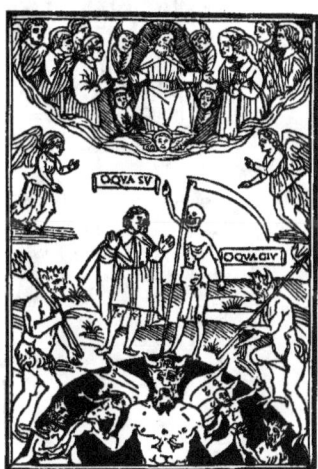

Savonarola (Hieron.), *Predica dell'arte del bene morire*, 12 oct. 1504 (v.xcix).

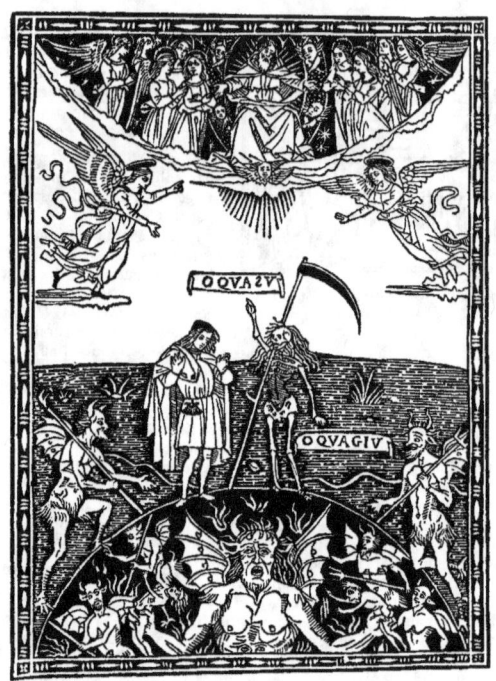

Savonarola (Hieron.), *Predica dell' arte del bene morire*; Firenze, s. a. & n. t. (v. a_5).

Expositione sopra il psalmo : Miserere mei deus.

1433. — Manfredo de Monteferrato, 9 décembre 1504 : 8°. — (Rome, Co)

ℂ *EXPOSITIONE DI FRATE/ HIERONIMO DA FERRA/ ra sopra il psalmo. L. Misere/ re mei deus : qñ era f pgiõe/ del mese di Maggio. M./ cccclxxxxiii...*

24 ff. n. ch., s. : *A-C.* — 8 ff. par cahier. — C. rom. — 30 ll. par page. — Page du titre : encadrement formé de fragments de bordures provenant de l'édition des *Fables* d'Esope, 31 janvier 1491.

V. C_8. ℂ *Impresso in Venetia p maestro Manfredo de/ Moteferrato de Streuo Nel Anno del nostro/ Signore Mccccciiii. Adi. ix. Decembrio.*

Triumphus crucis.

1434. — Lazaro Soardi, 4 janvier 1504 ; 8°. -- (Avignon, C)

Manque le f. du titre, où devait sans doute se trouver une gravure. — 96 ff. num.

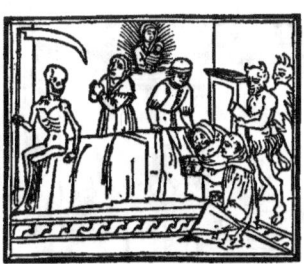

Savonarola (Hieron.), *Predica dell' arte del bene morire*, 12 oct. 1504 (r. cx).

par erreur : 92, s. : *AA, A-Z*. — 4 ff. par cahier. — C. g. — 33 ll. par page. — V. 3 : au bas de la page, marque à fond noir de Lazaro Soardi.

V. 91 : ℂ *Uenetijs p̄ Laƶarum de Soardis :* ... *Die. 4. Ianuarij. 1504.* — R. 92 : le registre ; le verso, blanc.

De simplicitate vitæ christianæ.

1435. — Lazaro Soardi, 28 février 1504 ; 8°. — (Avignon, C ; Milan, A)

Fratris Hieronymi Sauonae/ role de Ferraria de Simplici∗/ tate vite xp̄iane. Aureus liber./ ℂ *Item eiusdem expositio quadruplex sup̄ oratio∗/ nem dominicam...*

104 ff. num. par erreur : 100, s. : *A-Z, AA-CC*. — 4 ff. par cahier. — C. g. — 27 ll. par page. — Au-dessous du titre : *Savonarole écrivant dans sa cellule* ; bois copié de celui de l'édition imprimée à Florence, le 31 oct. 1496, par Lorenzo Morgiani, pour Piero Pacini (voir reprod. pp. 92, 93). — In. o. à fond noir.

R. *CC*₄ (chiffré 100) : ℂ *Uenetijs p Laƶarū So/ ardū. Anno domini. 1504/. die vltimo februarij.* Au-dessous, le registre. Sur la gauche, petite marque à fond noir. Le verso, blanc.

Prediche per anno.

1436. — Lazaro Soardi, 11 avril 1505 ; 4°. — (Séville, C)

Prediche per anno del Reuerēdo/ padre frate Hieronymo da Ferra/ ra del ordine deli frati predicatori.

186 ff. num., s. : *A-Z, AA*. — 8 ff. par cahier, sauf *A*, qui en a 4, et *AA*, qui en a 6. — C. g. — 2 col. à 39 ll. — Page du titre : encadrement emprunté du *Vita della preciosa Vergine Maria*, 24 septembre 1493 ; et vignette du traité *De simplicitate vitæ christianæ*, 28 février 1504. — In. o. à fond noir.

R. CLXXXVI. ... *In Uenetia per La/ ƶaro di Soardi nel anno. 1505. adi. II. Aprile*... Au-dessous, le registre ; et, dans le bas de la page, sur la droite, grande marque à fond noir, aux initiales de l'imprimeur. Le verso, blanc.

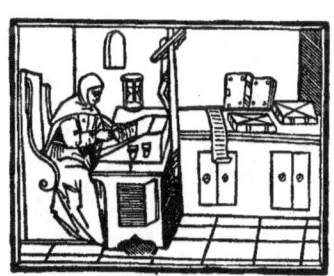

Savonarola (Hieron.), *De simplicitate vitæ christianæ*, 28 févr. 1504.

Prediche per anno.

1437. — Lazaro Soardi, 28 avril 1505 ; 4°. — (Milan, A)

Prediche per anno del Reuerēdo/ padre frate Hieronymo da Ferra/ ra del ordine deli frati predicatori.

Réimpression de l'édition du 11 avril, même année.
R. clxxxvj : ...*In Uenetia per La/ȝaro di Soardi nel āno. 1505. adi. 28. Aprile...*

Prediche quadragesimali.

1438. — Lazaro Soardi, 23 juillet 1505 ; 4°. — (Rome, Ca)

Prediche vtilissime per/ quadragesima del Uenerando Padre Frate Hiero/ nymo Sauonarola da Ferrara... Sopra Amos propheta z sopra Zacharia prophe/ ta : z parte etiam sopra lo sacro euangelio.

Savonarola (Hieron.), *Della Semplicita della vita christiana* ; Firenze, 31 oct. 1496.

264 ff. num. à partir du second cahier, et avec pagination erronée ; s. : *a-ȝ, ʒ, ͻ, ꝗ, aa-hh*. — 8 ff. par cahier, sauf *a* et *gg*, qui en ont 6, et *hh*, qui en a 4. — C. g. — 2 col. à 40 ll. — Page du titre : encadrement et vignette comme dans le *Prediche per anno* du 11 avril, même année. — In. o. à fond noir.

R. *hh*$_4$: ...*In Uenetia per Laȝaro di Soardi nel an/ no 1505. Adi. 23. Luio...* Au-dessous, le registre. Au bas de la page, marque à fond noir, aux initiales de Soardi. Le verso, blanc.

Triumpho della Croce.

1439. — Lazaro Soardi, 21 février 1505 ; 8°. — (Rome, VE)

Lo sottilissimo & deuotissimo libro della Ve/ rita della Fede Christiana dimandato Triū/ pho della Croce di Christo : composto in la/ tino per el Reuerendo Padre Frate Hierony/ mo Sauonarola...

116 ff. num. s. : *A-Z, AA-FF*. — 4 ff. par cahier. — C. rom. — 30 ll. par page. — Au-dessous du titre, vignette du traité *De simplicitate vitæ christianæ*, 28 févr. 1504. — Petites in. o. à fond noir.

R. 116 : ℂ *Impresso in Venetia per Laȝaro di Soardi Nel āno/ del. 1505. Adi. 21. di Febraro...* Au-dessous, marque à fond noir. Le verso, blanc.

Confessionale.

1440. — Lazaro Soardi, 18 août 1507 ; 8°. — (Rome, Ca)

Confessionale p̄ instructiõe cõ/ fessoꝝ Reuerēdi Patris Fratris/ Hieronymi Sauonurole de Fer/ raria : ordinis predicatorum.

94 ff., chiffrés par erreur : 93, s. : *A-X, x, y*. — 4 ff. par cahier, sauf *y*, qui en a 6. — C. g. — 33 ll. par page. — Au-dessous du titre, vignette du traité *De simplicitate vitæ christianæ*, 28 févr. 1504. — Le verso, blanc.

R. 93 : ℭ *Supraposita p̄clara τ vtilia valde opuscula studiosissi/ me emendata τ castigata per Laẓarum Soardum diligē/ tissime in alma Uenetiaruȝ vrbe anno salutis. M. D. 7./ Die. 18. Augusti...* Au bas de la page, marque à fond noir. — Le verso, blanc.

Molti devotissimi tractatelli.

1441. — Lazaro Soardi, novembre 1511 ; 4°. — (Séville, C)

Molti deuotissimi tra/ ctatelli composti dal Reuerendo patre Frate Hieronymo Sauo/ narola da Ferrara...

144 ff. num., s. : *A-T*. — 8 ff. par cahier, sauf *B* et *S*, qui en ont 4. — C. g. — 2 col. à 47 ll. — Page du titre ; encadrement et vignette comme dans le *Predice per anno*, 11 avril 1505. — In. o. à fond noir.

V. 143 :... *In Uene/ tia per Laẓaro di Soardi: nel Anno. M.D.XI. de Nouembrio...* — R. 144 : le registre ; au bas de la page, marque à fond noir. Le verso, blanc.

Tractato dello amore di Jesu Christo, etc.

1442. — Lazaro Soardi, 1ᵉʳ décembre 1512 ; 8°. — (Venise, M)

Opere cōposte dal Ue/ nerando padre Frate Hieronymo da Ferrara/ del ordine di predicatori./ Primo Tractato dello amore di Iesu Christo./ Lauda della consolatione del crucifixo...

116 ff. num., s. : *A-P*. — 8 ff. par cahier, sauf *P*, qui en a 4. — C. g. — 27 ll. par page. — Au-dessous des trois premières lignes du titre, petite *Crucifixion* au trait. — Au verso, en tête de la page, *Annonciation*, vignette à fond criblé : Marie à droite, agenouillée devant un prie-Dieu, les mains jointes ; l'ange debout à gauche, la main droite bénissante, tenant une branche de lis de la main gauche, tous deux nimbés ; l'ange a de plus un diadème. — Dans le corps de l'ouvrage, bois de l'édition 12 octobre 1504.

R. cxvj : ℭ *Impresso in Ucnetia per Laẓaro de Soardi./ adi. j. Decēbrio. M.D.xij.* Au-dessous, marque à fond noir. Le verso, blanc.

De simplicitate vitæ christianæ.

1443. — Lazaro Soardi, 12 janvier 1512 ; 8°. — (Rome, Ca)

Fratris Hieronymi Sauona/ role de Ferraria de Simplici/ tate vite xp̄iane. Aureus liber...

104 ff. num., s. : *A-N*. — 8 ff. par cahier. — C. g. — 27 ll. par page. — Au bas de la page du titre, vignette de l'édition 28 fév. 1504.

R. 104 : ℭ *Venetijs p Laẓarum Soardum. Anno domi/ ni. 1512. die. 12. Ianuarij.* Au verso, le registre. Sur la gauche, marque à fond noir. Au verso : *Oratio deuotissima ad virginem Mariam.* En tête de la page, petite vignette : la Sᵗᵉ Vierge *in cathedra*, tenant sur son genou droit l'enfant Jésus.

Expositiones in psalmos : Qui regis Israel, etc.

1444. — Lazaro Soardi, 25 mai 1513 ; 8°. — (Rome, An)

Fratris Hieronymi/ Ferrariensis. Expositiones in psalmos./ Qui regis israel. Miserere dei deus./...

56 ff. num., s. : *A-G.* — 8 ff. par cahier. — C. rom. ; titre g. — 28 ll. par page. — Au-dessous du titre, vignette du traité *De simplicitate vitæ christianæ*, 28 fév. 1504. — V. III. Au commencement du texte du psaume : *Qui regis Israel...*, à gauche de l'in. o. Q, petite vignette au trait, représentant David en prière. — Quelques in. o.

R. LVI : *Venetiis per Laʒarum Soardum. Anno do/mini/ M.D.XIII. Die. xxv. Maii.* Au-dessous, marque à fond noir. Au bas de la page, le registre. Le verso, blanc.

Prediche per anno.

1445. — Lazaro Soardi, 11 juillet 1513 ; 4°. — (Vienne, R)

Prediche per anno del Reuerēdo/ padre frate Hieronimo da Ferrara/ ra del crdine deli deli frati predicatori.

186 ff. num., s. : *A-Z, AA.* — 8 ff. par cahier, sauf *A*, qui en a 4, et *AA*, qui en a 6. — C. g. — 2 col. à 39 ll. — Page du titre : encadrement et vignette comme dans l'édition 11 avril 1505. — In. o. à fond noir.

R. CLXXXVI : ℭ *Finisse le p̄diche sopra gli p̄pheti : cioe sopra Ruth : Michea : τ Dauid τč... In'Uenetia per La/ʒaro di Soardi nel anno. 1513. adi. 11. Luio...* Au-dessous, le registre ; au bas de la page, sur la droite, marque à fond noir. Le verso, blanc.

Tractatus in quo dividuntur omnes scientiæ.

1446. — Lazaro Soardi, 28 septembre 1513 ; 8°. — (Rome, VI)

Fratris Hieronymi Sauo/ narole Ferrariensis tra/ ctatus : in quo diui/ dūtur omnes sciē/ tie nuperrime in/ lucem edi/ tus.

23 ff. num. par erreur 27, et 1 f. n. ch., s. : *A-F.* — 4 ff. par cahier. — C. g. — 32 ll. par page. — Au-dessous du titre, vignette du traité *De simplicitate vitæ christianæ*, 28 févr. 1504. — Petites in. o.

V. F_3 (chiffré : 27) : ℭ *Impressum Uenetijs per Laʒarum de Soardis Anno/ domini. 1513. Die. 28. Septembris.* Au-dessous, le registre. — R. F_4 : ℭ *Oratio deuotissima ad virginem Mariam.* Au bas de la page, petite marque à fond noir. Le verso, blanc.

Opera singulare contra l'Astrologia.

1447. — Lazaro Soardi, 6 octobre 1513 ; 8°. — (Rome, A)

Opera singulare del doctissimo Padre/ F. Hieronymo sauonarola di Fer/ rara cōtra Lastrologia diuina/ trice...

36 ff. num. s. : *A-I.* — 4 ff. par cahier. — C. g. — 32 ll. par page. — Au-dessous du titre, vignette du traité *De simplicitate vitæ christianæ*, 28 févr. 1504. — Petites in. o. à fond noir.

R. 36 : ℂ *Finisse el Tractato contra li Astrologi. In Uinetia/ per Laçaro de Soardi nel anno. 1513. adi. 6. Octubrio.* Au-dessous, le registre. Au bas de la page, petite marque à fond noir. Le verso, blanc.

Prediche quadragesimali.

1448. — Lazaro Soardi, 9 septembre 1514 ; 4°. — (Venise, M)

Prediche Vtilissime per quadragesima del Vene/ rando Padre Frate Hieronymo Sauonarola da Fer/ rara de lordine di frati Predicatori Sopra Amos p/ pheta: & sopra Zacharia propheta: & parte etiam so/ pra lo sacro Euangelio.

234 ff. num., s. : *A-Z, a-g.* — 8 ff. par cahier, sauf *A*, qui en a 6, et *g*, qui en a 4. — C. rom. — 2 col. à 42 ll. — Page du titre : encadrement et vignette comme dans le *Prediche per anno*, 11 avril 1505.

R. CCXXXIIII : le registre ; au-dessous, marque à fond noir. Le verso, blanc.

Tractato delle revelatione della reformatione della chiesa.

1449. — Lazaro Soardi, 20 octobre 1515 ; 8°. — (Rome VI)

Tractato delle reuelatione della re/ formatione della chiesa diuini/ tus facte dal Reueren. z/ deuotissimo padre. F./ Hieronymo da/ Ferrara.

54 ff. num., s. : *A-I.* — 8 ff. par cahier, sauf *B, D, F, H*, qui en ont 4, et *I*, qui en a 6. — C. g. — 33 ll. par page. — Au-dessous du titre, vignette du traité *De simplicitate vitæ christianæ*, 28 févr. 1504. Le verso, blanc. — Petites in. o. à fond noir.

R. 54 : ℂ *In Uenetia per Laçaro di Soardi del. 1515. Adi. 20./ Octobre...* Au-dessous, le registre ; au bas de la page, petite marque à fond noir. Le verso, blanc.

Prediche sopra alcuni psalmi & evangelii.

1450. — Lazaro Soardi, 16 novembre 1515 ; 4°. — (Rome, Co)

Prediche facte in diuersi tempi : sopra al/ cuni psalmi z euāgelii : z della reforma/ tione della chiesa : del. R. P. Frate Hie/ ronymo Sauonarola da Ferrara dello/ ordine delli frati Predicatori.

2 ff. prél. n. ch. et n. s. — 100 ff. num., s. : *Aa-Rr.* — Les cahiers *Aa, Cc, Ee, Gg, Ii, Ll, Nn, Pp, Rr*, sont de 4 ff. ; les autres de 8 ff. — C. g. — 2 col. à 39 ll. — Page du titre : encadrement et vignette comme dans le *Prediche per anno*, 11 avril 1505. — Petites in. o. à fond noir.

R. 100 :... *In Uenetia/ per Laçaro di Soardi nelanno. M./ D. xv. adi. xvj. Nouēbrio...* Au-dessous, le registre. Au bas de la col., petite marque à fond noir. Le verso, blanc.

Expositione & Prediche sopra l'Esodo.

1451. — Lazaro Soardi, 4 janvier 1515 ; 4°. — (Paris, A)

Expositione & Prediche sopra Lexodo : & ad altri diuersi ppositi : ultimamēte composte/ & predicate : dal. R. P. F. Hieronymo Sauo/ narola da Ferrara dellordine delli Frati Pre.

2 ff. prél., n. ch., et n. s. — 144 ff. num., s.: *aa-yy*. — 8 ff. par cahier, sauf *aa, dd, gg, kk, nn, qq, tt, yy,* qui en ont 4. — C. rom. — 2 col. à 42 ll. — R. du 1ᵉʳ f. prél.: encadrement et vignette, comme dans le *Prediche per anno*, 11 avril 1505. — In. o. de divers genres.

R. 144 : ℂ *Finisse le Prediche del Reuerendo Pa/dre Frate Hieronymo Sauonarola... In la inclyta cipta di Venetia/per Laʒaro di Soardi stampate nellanno M. D. XV. Adi. 4. Genaio...* Au-dessous, le registre ; plus bas, petite marque à fond noir, surmontée de la légende : ℂ *Deo & candidissimæ Virgini gratie,* et soulignée de cette autre légende : ℂ *Nemo confidat nimium secundis.* Le verso, blanc.

Savonarola (Hieron.), *Triumphus Crucis,* 8 juin 1517.

Triumphus Crucis.

1452. — Luca Olchiensis, 8 juin 1517; 8°. — (Rome, VE)

Fratris Hieronymi./ Sauonarolæ, Ferrariensis, Ordinis prædicato/rum, Triumphus crucis, de fidei ueritate....

112 ff. num., s. : *A-O.* — 8 ff. par cahier. — C. rom. ; la 1ʳᵉ ligne du titre en c. g. — 32 ll. par page. — Au-dessous du titre, copie inverse de la vignette du traité *De simplicitate vitæ christianæ,* 28 févr. 1504 (voir reprod. p. 97). — Petites in. o. de différents genres.

R. CXII :... *Impressumqʒ Venetiis accurata diligentia per Lucā/ olchiensem artium & legum professorem. Anno dñi/ M.CCCCCXVII. Die uero octauo mēsis Iunii.* Au-dessous, le registre. Le verso, blanc.

Confessionale.

1453. — Cesare Arrivabene, 27 août 1517; 8°. — (Rome, A)

Confessiõale pro istru/ctione cõfessorũ reuerēdi patris fratris Hieronymi/ sauonarolę ferrariēsis ordinis prędicatoʀ...

104 ff. num., s. : *A-N.* — 8 ff. par cahier. — C. rom. ; la 1ʳᵉ ligne du titre en c. g. — 32 ll. par page. — Au bas de la page du titre, vignette du *Triumphus crucis,* 8 juin 1517. — R. II. Au commencement du texte, près de l'in. o. *P,* petite vignette représentant David en prière. In. o.

R. CIIII :... *Im/ pressaqʒ uenetiis exqsita diligentia per Cęsarem ar/ riuabenũ uenetũ. Anno dñi. M.CCCCCXVII./ Die uero uigesimo septimo mensis Augusti.* Au-dessous, le registre. Au bas de la page, marque à fond noir, aux initiales ·A· / G. Le verso, blanc.

Prediche quadragesimali.

1454. — Bernardino Benali, 10 décembre 1517; 4°. — (Paris, N)

☙ *Prediche utilissime per la quadragesima del re/uerēdo padre frate hieronymo Sauonarola da Fer/rara de lordine de frati predicatori sopra Eʒechiel/ propheta : & etiam sopra lo sacro Euangelio.*

12 ff. prél. n. ch., s. : ✠. — 152 ff. num., s. : *a-u*. — 8 ff. par cahier, sauf *b*, *u*, qui en ont 4. — C. rom. — 2 col. à 43 ll. — R. ✠. Page ornée d'un encadrement à fond noir (reprod. pour le *Miracoli della Madonna*, 6 nov. 1505; voir II, p. 75). — Au-dessous du titre, vignette du *Triumphus crucis*, 8 juin 1517. — In. o. de divers genres.

R. 152 : le registre; au-dessous : ☙ *Stampata in Venetia per 'Bernar/dino Benalio. Nellanno del signore/ MCCCCXVII. Adi. X. Decembrio.* Le verso, blanc.

Tabula sopra le prediche.

1455. — Bernardino Benali, 12 février 1517; 4°. — (Venise, M)

☙ *Tabula sopra le prediche del Reuerēdo. P./frate Hieronymo sauonarola da ferrara de lordi/ne de predicatori sopra diuersi Psalmi & Euan/gelii :...*

2 ff. prél., n. ch. et n. s. — 108 ff. num., s. : *a-o*. — 8 ff. par cahier, sauf *o*, qui en a 4. — C. rom. — 2 col. à 43 ll. — Page du titre : encadrement ornemental à fond noir, et vignette du *Triumphus crucis*, 8 juin 1517. — Petites in. o. de différents genres.

R. 108 : le registre; au-dessous : ☙ *Stampata in Venetia per Bernar/dino Benalio. Nellanno del signore./ M.CCCCXVII. Adi. XII./ De Febraro.* Le verso, blanc.

Expositiones in psalmos: Qui regis Israel, etc.

1456. — Cesare Arrivabene, 1517; 8°. — (Venise, M)

Fratris Hieronymi./ Sauonarolæ Ferrariēsis expositiōes in psalmos./ Qui regis israel./ Miserere mei deus./ In te domine speraui...

51 ff., num. par erreur LIII, et 1 f. blanc, s. : *A-N*. — 4 ff. par cahier. — C. rom.; la 1ʳᵉ ligne du titre, en c. g. — 31 ll. par page. — Au-dessous du titre, vignette du *Triumphus crucis*, 8 juin 1517.

R. N_3 (chiffré LIII) : ☙ *Finiūt expositiōes Reuerendi Patris Fratris Hie/ronymi sauonarolæ... Impressēqʒ Venetiis accurata diligentia per Cęsarem Arriuabenū Venetum : Anno christi. M.D.XVII.* Au-dessous, marque à fond noir. Le verso, blanc.

Triumpho della Croce.

1457. — Bernardino Benali, 5 mars 1519; 8°. — (Florence, N)

☙ *Lo sottilissimo & deuotissimo libro del/ la Verita della fede Christiana dimandato/ Triumpho della croce di Christo cōposto/ in latino per el Reuerēdo Padre Frate Hie/ronymo Sauonarola... E dapoi traducto in uulgare per esso frate hieronymo :...*

118 ff. num., s. : *A-P*. — 8 ff. par cahier, sauf *A*, qui en a 4, et *P*, qui en a 10. —

Savonarola (Hieron.), *Prediche Quadragesimali*, 20 août 1519.

C. rom. — 28 ll. par page. — Au-dessous du titre, vignette de l'édition latine, 8 juin 1517. — In. o. à fond criblé.

R. CXVIII : le registre ; au-dessous : ℂ *Impresso in Venetia per Bernardino Benalio/ Nel anno del Signore. MCCCCCXVIIII./ Adi. V. di Marzo.*

Prediche Quadragesimali.

1458. — Cesare Arrivabene, 20 août 1519 ; 4°. — (Rome, Ca)

Prediche de fra hieronymo/ per quadragesima...

4 ff. n. ch., s. : ✠. — 252 ff. num., s. : *a-z, &, ɔ, aa-ff.* — 8 ff. par cahier, sauf *ff*, qui en a 4. — C. rom. ; les deux premières lignes du titre en c. g. — 2 col. à 47 ll. — Au-dessous du titre, bois représentant le *supplice de Savonarole* (voir reprod. p. 99). — Le verso, blanc. — In. o. de divers genres.

R. CCLII : ℂ *Finisse le prediche per quaresima del reuerendo padre frate hieronymo sauona/ rola... stampate in/ Venetia con gran diligentia per Cesaro arriuabeno uenitiāo nelli/ anni del nostro signore. 1519. adi uinti auosto.* Au-dessous, le registre. Au bas de la page, marque à fond noir. Le verso, blanc.

Prediche per tutto l'anno.

1459. — Cesare Arrivabene, 6 avril 1520; 4°. — (Rome, Co)

Prediche de fra hierony/do per tutto lanno...

4 ff. prél., n. ch., s. : ✠. — 195 ff. num. et 1 f. blanc, s. : *A-Z, &, ⸗*. — 8 ff. par cahier, sauf ⸗, qui en a 4. — C. rom. ; les deux premières lignes du titre en c. g. — 2 col. à 46 ll. — Au bas de la page du titre, vignette ombrée du *Triumphus crucis*, 8 juin 1517. Le verso, blanc. — R. I. Au commencement du texte, dans la première col., petite vignette, représentant David en prière. — In. o. de différents genres.

R. CXCIIII :... *Stampate in/ Venetia per Cesaro arriuabeno uenetiano nelli anni/del nostro signore. 1520. a di sie* (sic) *aprile.* Au-dessous, le registre. — V. CXCV, au bas de la page, marque à fond noir.

Prediche sopra Ezechiel.

1460. — Cesare Arrivabene, 12 juin 1520; 4°. — (Rome, Ca)

Prediche de fra hieronymo/ sopra ezechiel propheta...

4 ff. prél. n. ch., s. : ✠. — 154 ff. num. et 2 ff. n. ch., s. : *A-V*. — 8 ff. par cahier, sauf V, qui en a 4. — C. rom.; titre g. — 2 col. à 45 ll. — Au bas de la page du titre, vignette du *Triumphus crucis*, 8 juin 1517. Le verso, blanc. — In. o. à fond noir.

V. CLIII :... *Stampate in Venetia per Cesaro/ arriuabeno : nelli anni del nostro si/gnore. 1520. adi dodese zugno.* Au-dessous, le registre. — V. CLV : au bas de la page, marque à fond noir.

Prediche sopra li psalmi.

1461. — Cesare Arrivabene, 22 juillet 1520; 4°. — (Rome, Ca)

Prediche de fra hieronymo/ sopra li psalmi... Azonta di nouo la so tauola integra, & reposto ai suoi/pprii luochi tutte le cose trūchade p la crassa ignorātia de/ lultīa rustica īpressiōe ueneta fctā dī. 1517. adi. 12. di febraio[1].

4 ff. prél. n. ch., s. : ✠ 115 ff. num. et 1 f. blanc, s. : *A-P*. — 8 ff. par cahier, sauf *P*, qui en a 4. — C. rom.; les deux premières lignes du titre en c. g. — 2 col. à 46 ll. — Au bas de la page du titre, vignette du *Triumphus crucis*, 8 juin 1517. Le verso, blanc. — In. o. de différents genres.

R. CXIIII :... *Stampate in uenetia con gra* (sic) *diligentia per Cesaro arriuabeno ue/nitiano nelli anni del nostro signore. 1520. a di. 22. luio.* Au-dessous, le registre. Au bas de la page, marque à fond noir.

Confessionale.

1462. — Alexandro Bindoni, 11 février 1520; 8°. — (Rome, VI)

Cōfessionale pro instructio/ne cōfessoṟ reuerendi patris fratris Hieronymi/ sauonarole ferrariēsis ordinis pdicatoṟ...

103 ff. num. par erreur : 104, et 1 f. blanc; s. : *A-N*. — 8 ff. par cahier. — C. g. —

[1]. L'édition de 1517, appréciée avec cette aménité toute confraternelle, est de Bernardino Benali.

32 ll. par page. — Au bas de la page du titre, vignette du traité *De simplicitate vitæ christianæ*, 28 févr. 1504. — In. o. de divers genres.

R. N_7 (chiffré 1004) :... *Impressaqȝ Uenetijs exquisita diligentia per Alexandrum/ bindonum. Anno Dñi. M. cccccxx. Die. xj. Februarij.* Au-dessous, le registre.

Triumphus crucis.

1463. — Alexandro Bindoni, 14 novembre 1521; 8°. — (Venise, M)

Fratris Hieronymi Sa/ uonarole Ferrariensis Ordinis Predicatoruȝ.../ Triumphus crucis de fidei veritate...

107 ff. num. et 1 f. blanc, s. : *A-O.* — 8 ff. par cahier, sauf *O*, qui en a 4. — C. g. — 33 ll. par page. — Au-dessous du titre, vignette du traité *De simplicitate vitæ christianæ*, 28 févr. 1504.

R. 107 : le registre ; au-dessous : ...*Impressumqȝ Uene/ tijs per Alexandrum de bindo/ nis. Anno dñi. M.cccc./ xxj. Die. xiiij. mensis/ Nouēbris.* Au verso, marque de la *Justice couronnée*, avec les initiales ·A·B·.

Expositiones in psalmos : Qui regis Israel, etc.

1464. — Francesco Bindoni, 24 mars 1524; 8°. — (Londres, BM)

Fratris Hieronymi Sauona/ rolæ Ferrariēsis expositiones in psalmos./ Qui regis israel./ Miserere mei deus./ In te domine speraui...

47 ff. num. et 1 f. blanc, s. : *A-F.* — 8 ff. par cahier. — C. g. ; le titre, sauf la première ligne, en c. rom. — 33 ll. par page. — Au-dessous du titre, vignette du traité *De simplicitate vitæ christianæ*, 28 févr. 1504. — Belles in. o. à fond criblé ou à fond noir.

R. 47 : le registre ; au verso... *Uenetijs vero p Franciscuȝ/ de bindonis accuratissime/ īpresse. Anno dñi. 1524./ Dic. 24. mēsis martij.* Au-dessous, marque de la *Justice couronnée*, avec les initiales : ·F· ·B·.

Confessionale.

1465. — Francesco Bindoni, 21 avril 1524; 8°. — (Venise, C)

Confessionale pro instructio-/ ne confessoȝ Reuerendi patris fratris Hieronymi Sauonarole Ferrariēsis ordinis predicatoȝ...

96 ff. num. par erreur jusqu'à 98, s. : *A-M.* — 8 ff. par cahier. — C. g. — 33 ll. par page. — Au-dessous du titre, vignette du *Triumphus crucis*, 8 juin 1517.

R. M_8: ...*Uenetijs vero per/ Francisuȝ* (sic) *de Bindonis summa di-/ ligentia impressus. Anno do-/ mini, 1524. Die. 21. mē-/ sis Aprilis.* Au-dessous, le registre. Le verso, blanc.

Triumpho della Croce.

1466. — Francesco Bindoni & Mapheo Pasini, juin 1524; 8°. — (Venise, C)

Triūpho della Croce di/ Christo volgare : della Verita della fede Christiana. Composto per/ il Reuerendo Padre Frate/ Hieronymo Sauonaro/ la da Ferrara, del or/ dine delli Frati/ Predicatori.

142 ff. num. et 2 ff. n. ch., s.: *A-S*. — 8 ff. par cahier. — C. rom.; la première ligne du titre, le *Prohemio* et la table, en c. g. — 27 ll. par page. — Au-dessous du titre : petite *Crucifixion*, assez médiocre. Bordure ornementale autour de la page. — R. $A_{\overline{11}}$. Au commencement du texte, in. o. *E*, à fond criblé.

V. CXLII: ℂ *Stampato in Vinegia presso la Parochia di/ San Moyse, nelle case nuoue Iustiniane, sotto le forme & diligença di Francesco Bindoni, &/ Mapheo Pasini, compagni, nell' anno. M.D./ XXIIII. del Mese di Giugno.* — V. S_8, blanc.

Prediche sopra Amos propheta, etc.

1467. — Cesare Arrivabene, 30 avril 1528; 4°. — (Munich, Libr. L. Rosenthal, 1900)

Prediche de fra hieronymo/ sopra amos propheta./ Prediche utilissime per quadragesima del sacro theologo frate Hie/ ronymo sauonarola da ferrara de lordene di frati predicatori: so/ pra amos propheta: & sopra zacharia propheta: & parte/ etiam sopra li euangelii occorrenti:...

4°. — 4 ff. prél. n. ch. s.: ✠. — 252 ff. num., s.: *a-z*, &, ?, ꝶ, *aa-ff*. — 8 ff. par cahier, sauf *ff*, qui en a 4. — C. rom.; les deux premières lignes du titre en c. g. — 2 col. à 47 ll. — Au-dessous du titre, bois du *Prediche quadragesimali*, 20 août 1519. — In. o. de divers genres.

R. CCLII: ℂ *Finisse le prediche per quaresima del reuerendo padre frate Hieronymo sauo/ narola da Ferrara:... Stampate in Venetia con gran diligentia/ per Cęsaro Arriuabeno Venitiano nelli anni del nostro/ signore. 1528. a di ultimo Aprile.* Au-dessous, le registre. Au bas de la page, marque à fond noir. Le verso, blanc.

Prediche sopra il salmo: Quam bonus Israel Deus.

1468. — Augustino Zanni, juin 1528; 4°. — (Venise, M)

PREDICHE NVOVA/ MENTE VENVTE IN LVCE. DEL RE/ *uerendo Padre Fra Girolamo Sauonarola da Ferrara,/ dell'ordine de Frati predicatori, sopra il Salmo/* QVAM BONVS *Israel Deus*,...

10 ff. prél. n. ch., s.: ✠. — 179 ff. num. et 1 f. blanc, s.: *A-Z*. — 8 ff. par cahier, sauf *Z*, qui en a 4. — C. rom. — 2 col. à 41 ll. — Au-dessous du titre, vignette du *Triumphus crucis*, 8 juin 1517. Le verso, blanc. — Quelques in. o. de différents genres.

V. CLXXIX: ℂ *Stampata in Vinegia per Agostino de Zanni/ Nel mese di Giugno del. M.D.XXVIII.*

De simplicitate vitæ christianæ.

1469. — Bernardino de Viano, 14 novembre 1533; 8°. — (Munich, R)

FRATRIS/ HIERONYMI SAVONAROLÆ/ FERARIENSIS : ORDINIS PRÆ/ DICATORVM DE SIMPLI/ CITATE VITÆ CHRI/ STIANÆ. AVREVS LI/ BER. NOVITER RE/ COGNITVS./ ✠

63 ff. num. et 1 f. blanc, s.: *A-Q*. — 4 ff. par cahier. — C. rom. — 30 ll. par page.

— Au-dessous du titre, vignette du *Triumphus crucis*, 8 juin 1517. — In. o. à figures.

V. 63: ⊄ *In Venetiis per Bernardinum de Vianis de/ Lexona Vercellensem. Anno dñi. M.D./ XXXIII. Die. XIIII. Mensis/ Nouembris.*

De la semplicita de la vita christiana.

1470. — Bernardino de Viano, 10 février 1533; 8°. — (Venise, M)

Libro del Reuerendo Padre/ Fra Hieronymo Sauona/ rola da Ferrara: de la/ Semplicita de la vi/ ta christiana :/ Tradotto in/ volgare.

84 ff. n. ch., s.: *A-L.* — 8 ff. par cahier, sauf *L*, qui en a 4. — C. rom.; titre g. — 29 ll. par page. — Au-dessous du titre, vignette du *Triumphus crucis*, 8 juin 1517. — Quelques in. o. de différents genres.

R. *L*₄: ⊄ *Stampato in Venetia per Bernardino de Via/ no de Lexona Vercellese. Ne li anni de la Na/tiuita del Signore. M.D.XXXIII./ Adi. X. Febraro.* Le verso, blanc.

Savonarola (Hieron.), *Molti devotissimi trattati*, sept. 1535.

Triumpho della Croce.

1471. — Benedetto Bindoni, mai 1535; 8°. — (Venise, M)

Triumpho della Croce di/ Christo uolgare: della Verita della/ fede Christiana. Composto per/ il Reuerendo Padre Frate/ Hieronymo Sauonaro/ la da Ferrara...

142 ff. num. et 2 ff. n. ch. s.: *A-S.* — 8 ff. par cahier. — C. rom.; la première ligne du titre en c. g. — 27 ll. par page. — Au-dessous du titre: *Crucifixion*, médiocre.

V. CXLII: *Stampato in Vinegia per Benedetto de Bendoni. M.D.XXXV./ del mese de Ma₹o.* — R. *S*₇: la table. — V. *S*₈, blanc.

Molti devotissimi trattati.

1472. — Thomaso Ballarino de Ternengo, septembre 1535; 8°. — (Florence, N)

Pas de bois. — Page du titre: encadrement ornemental, avec monogramme ᴀᴛ dans un petit cartouche, à la partie supérieure (voir reprod. p. 103). Cet encadrement a été employé dans le Pietro da Lucha, *Arte del ben pensare*, imprimé par Alvise de Torti, au mois de juin de la même année 1535. — In. o.

Expositione sopra il Psalmo: Miserere mei Deus.

1473. — Thomaso Ballarino de Ternengo, 1535; 8°. — (Florence, N)

Pas de bois. — Page du titre : encadrement, comme dans le *Molti devotissimi trattati* du mois de septembre, même année. — Au v. du dernier f. ; la marque.

Oracolo della renovatione della chiesa.

1474. — Pietro Nicolini da Sabio, août 1536 ; 8°. — (Rome, Vt)

Savonarola (Hieron.), *Oracolo della renovatione della chiesa*, août 1536.

ORACOLO DELLA RE/ NOVA-TIONE DELLA CHIESA : SECON/ DO la⟩ dottrina del Riuerendo Padre Frate/ Hieronimo Sauonarola da Ferra/ ra : dell' ordine de predica/ tori : per lui predica/ ta in Firenʒe. M D XXXVI.

8 ff. prél., n. ch. s. : ✠. — 216 ff. num. & 4 ff. n. ch., dont les deux derniers sont blancs, s. : *A-Z, AA-EE*. — 8 ff. par cahier, sauf *EE*, qui en a 4. — C. rom. — 29 ll. par page. — Page du titre, au-dessus de la date, portrait-médaillon de Savonarole (voir reprod. p. 104). Le verso, blanc. — In. o. florales.

V. 216 : le registre ; au-dessous : *In Vinegia. Nelle case di Pietro de Nicoli/ ni da Sabio. M.D.XXXVI./ Del mese d'Agosto.*

Molti devotissimi trattati.

1475. — All'insegna di San Bernardino, 1538 ; 8°. — (Rome, Vt)

Pas de bois. — Page du titre : encadrement, comme dans l'édition de septembre 1535.

Prediche per tutto l'anno.

1476. — Brandino & Ottaviano Scoto, 1ᵉʳ mars 1539 ; 8°. — (Milan, B)

PREDICHE DEL REVERENDO PADRE/ FRA IERONIMO DA FER-RARA/ per tutto l'anno nuouamente con somma/ diligentia ricorretto./ Venetijs M D XXXIX.

4 ff. prél. n. ch., s. : ✠. — 401 ff. num. et 3 ff. n. ch., s. : *A-Z, AA-ZZ, AAA-EEE*. — 8 ff. par cahier, sauf *EEE*, qui en a 4. — C. rom. — 34 ll. par page. — Page du titre, au-dessus de l'indication de lieu et de date : *Savonarole prêchant* (voir reprod. p. 105). — In. o.

R. EEE_2 : ...*Stampata in Vinegia per Brandino & Otta/ uiano Scoto a di primo di/ Marʒo. 1539.* Au-dessous, le registre. — R. EEE_4 : marque aux initiales des imprimeurs ; au-dessous : *Venetijs. M D XXXIX*. Le verso, blanc.

Prediche sopra il Salmo :
Quam bonus Israel Deus.

1477. — Brandino & Ottaviano Scoto, 16 mai 1539; 8°. — (Rome, Vt)

PREDICHE DEL REVE-/RENDO PADRE/ *Fra Girolamo Sauonarola da Ferrara, sopra il Salmo/ QVAM BONVS Israel Deus, Predicate in/ Firenze, in santa Maria del Fiore invno aduen/ to, nel. M. CCCCXCIII. del medesi/ mo... MDXXXIX.*

Savonarola (Hieron.), *Prediche per tutto l'anno*, 1er mars 1539.

8 ff. prél. n. ch., s. : ✠. 302 ff. num. & 2 ff. n. ch., s. : *A-Z, AA-PP.* — 8 ff. par cahier. — C. rom. — 34 ll. par page. — Page du titre, au-dessus de la date, vignette du *Prediche* du 1er mars, même année. — Le verso, blanc. — In. o. de divers genres.

R. PP_8 : le registre; au-dessous : *Stampata in Vinegia per Brandino & Ottauiano Scoto a di sedese di Mazo. 1539.* Au-dessous, marque des imprimeurs. — Le verso, blanc.

Prediche sopra li salmi, &c.

1478. — Bernardino Bindoni, 1539; 8°. (Londres, FM)

LE PREDICHE DIL REVE/ RENDO FRATE HIERONIMO/ *Sauonarola sopra li salmi & molte altre/ notabilissime materie: ...Venetiis. MD XXXIX.*

8 ff. prél. n. ch. dont le dernier est blanc, s. : ✠. — 219 ff. num. par erreur : 130, et 1 f. blanc, s. : *a-z, &, ϸ, ꝫ, A-B.* — 8 ff. par cahier, sauf *B*, qui en a 4. — C. rom. — 35 ll. par page. — Page du titre, au-dessus de l'indication de lieu et de date, portrait-médaillon de Savonarole, de l'*Oracolo della renovatione della chiesa*, août 1536. Le verso, blanc.

V. 219 (chiffré : 130) : *Stampata in Venetia per Bernardino / de Bindoni Milanese, nel an/ no del nostro Signore./ M.D.XXXIX.* Au bas de la page, petite marque du St Pierre « in cathedra. »

Prediche sopra l'Esodo, etc.

1479. — Giovanni Antonio Volpini, 2 mars 1540; 8°. — (Florence, N)

PREDICHE DEL REVE•/ RENDO PADRE FRATE GIERONI•/ *mo Sauonarola de l'ordine di San Domenico/... sopra L'ESO•/ DO. Et questi Salmi. In exitu Israel./ Qui habitat./ In domino confido./... In Venetia. M D XL.*

8 ff. prél. n. ch., s. : ✠. — 307 ff. num. et 1 f. blanc, s. : *A-Z, AA-QQ.* — 8 ff. par cahier, sauf *QQ*, qui en a 4. — C. rom. — 34 ll. par page. — Page du titre, au-dessus de l'indication de lieu et de date, vignette du *Prediche*, 1er mars 1539. — Le verso, blanc. — In. o. à figures.

R. 307 : le registre; au-dessous : *Stampate in Venetia da Giouanantonio de/ Volpini detto il Rizo stampadore./ Adi. 2. Marzo. M D XL.* Le verso, blanc.

Prediche per tutto l'anno.

1480. — Giovanni Antonio Volpini, 1" juin 1540 ; 8°. — (Rome, Vt)

PREDICHE DEL REVERENDO/ PADRE FRA GIERONIMO DA/ FERRARA PER TVTTO L'AN/NO NVOVAMENTE CON/ SOMMA/ DILIGEN/TIA RICOR/ RETTO. IN VINEGIA. M.D.XL.

4 ff. prél. n. ch., s. : ✠. — 401 ff. num. & 3 ff. n., ch., dont le dernier est blanc, s. : A-Z, AA-ZZ, AAA-EEE. — 8 ff. par cahier, sauf EEE, qui en a 4. — C. rom. — 34 ll. par page. — Page du titre, au-dessus de l'indication de lieu, vignettes du *Prediche*, 1" mars 1539. — In. o. à figures.

R. EEE$_{ii}$: *Stampata in Vinegia per Giouann'Antonio di Volpini. A di primo di Giugno./ M. D. XL.*

Prediche sopra Ezechiel.

1481. — Giovanni Antonio Volpini, 1541 ; 8°. — (Venise, M)

PREDICHE DI FRA GIROLA/ MO DA FERRARA SO/ PRA EZECHIEL. M D XXXXI.

333 ff. num. par erreur jusqu'au chiffre 331 seulement, et 3 ff. n. ch., dont les deux derniers sont blancs ; s. : A-Z, AA-TT. — 8 ff. par cahier. — C. rom. — 33 ll. par page. — Page du titre, au-dessus de la date, vignette du *Prediche*, 1" mars 1539. — Le verso, blanc. — In. o. de style moderne.

R. TT$_6$: le registre ; au-dessous : *Stampato in Venetia, Per Zuan'Antonio di Vol/ pini da Castel Giuffredo. Nel anno del/ Signore. M D XXXXI.* Le verso, blanc.

Oracolo della renovatione della chiesa.

1482. — Bernardino Bindoni, 1543 ; 8°. — (Vienne, I)

ORACOLO DELLA RE/ NOVATIONE DELLA CHIESA :/ Secondo la doctrina del Reuerendo P. F./ Hieronimo Sauonarola de Ferra/ra : ...In Venetia al Segno del Pozzo. M D XLIII.

4 ff. prél., n. ch., s. : ✠. — 163 ff. num. et 1 f. blanc, s. : A-X. — 8 ff. par cahier, sauf X, qui en a 4. — C. rom. — 35 ll. par page. — Page du titre, au-dessus de l'indication de lieu et de date, portrait-médaillon de Savonarole ; copie de celui de l'édition août 1536. — Une in. o. à figures.

V. 163 : le registre ; au-dessous : *In Vinegia per Bernardino de Bendoni./ Nel M D XLIII.*

Prediche quadragesimali.

1483. — Venturino Roffinelli (pour Thomaso Bottietta), 1543 ; 8°. — Bologne, C)

PREDICHE/ QVADRAGESIMALI DEL REVERENDO/ P. F. Ieronimo Sauonarola da Ferrara : sopra Amos/ ppheta : & sopra Zacharia : & parte sopra li Euan/ gelii occorrenti : & molti Psalmi di Dauid :/... In Vinegia : ad instantia di Thomaso Bottietta : al segno/ del Leone & del Orso. M D XLIII.

4 ff. prél., n. ch., s. : ✠. — 507 ff. num. avec erreurs de pagination, et 1 f. blanc ; s. : a-z, &, ɔ, ȝ, aa-zz, &&, ɔɔ, ȝȝ, aaa-mmm. — 8 ff. par cahier, sauf mmm, qui en a 4 (les indications du registre sont fausses). — Page du titre, au-dessus de l'indication de

lieu et de date, portrait-médaillon de Savonarole, de l'*Oracolo della renovatione della chiesa*, 1543.

V. *mmm*₃ (chiffré par erreur : 505) : le registre ; au-dessous : *In Vinegia : per Venturino Roffinelli./ Nelanno M.D.XLIII.*

Prediche sopra li Salmi, etc.

1484. — Bernardino de Viano, 1543 ; 8°. — (Florence, M)

LE PREDICHE/ DIL REVERENDO PADRE FRA/ TE HIERONIMO SAVONARO/ le da Ferrara, Sopra li Salmi, &/ molte altre notabilissime ma/ terie... IN VENETIA AL SEGNO DEL POZZO/ M.D.XLIII.

8 ff. n. ch., s. : ✠. — 224 ff. num. avec erreurs de pagination ; s. : *A-Z, AA-EE*. — 8 ff. par cahier. — C. rom. — 34 ll. par page. — Page du titre, au-dessus de l'indication de lieu et de date, marque de *Jésus et la Chananéenne au puits de Jacob*. Le verso, blanc. — V. ✠₈ (dont le recto est blanc), portrait-médaillon de Savonarole, de l'*Oracolo della renovatione della chiesa*, août 1536. — In. o.

V. *EE*ᵢᵢᵢ : le registre ; au-dessous : *Stampata in Venetia per Bernardino de Via de Leso/ na Vercelese nel anno del Nostro Signore. M. D./ XXXXIII...* La fin du volume est occupée par : *Deffensiõe de frate Hieronymo*.

Confessionale.

1485. — Bernardino de Viano, 1544 ; 8°. — (Vienne, l)

CONFESSIONA/ LE PRO INSTRVCTIONE CONFES/ sorum Reuerendi patris fratris Hieronimi Sauo/ narolæ ordinis prædicatorum...

88 ff. num., s. : *A-L*. — 8 ff. par cahier. — C. rom. — 36 ll. par page. — Au bas de la page du titre, petite *Crucifixion*, sans importance. Le verso, blanc.

R. 88 : ℂ *Venetiis per Bernardinum de Vianis de Lexso/ na* (sic) *Vercelensem Anno domini./ M.D.XXXXIII*. Le verso, blanc.

Prediche quadragesimali.

1486. — Venturino Roffinelli (pour Thomaso Bottietta), 1544 ; 8°. — (Paris, A)

PREDICHE/ QVADRAGESIMALI DEL REVERENDO/ P. F. Ieronimo Sauonarola da Ferrara : sopra Amos/ ppheta : & sopra Zacharia :... In Vinegia : ad instantia di Thomaso Bottietta : al segno/ del Leone & del Orso. M D X L IIII.

Réimpression de l'édition 1543.

V. *mmm*ᵢᵢᵢ : le registre ; au-dessous : *In Vinegia : per Venturino Roffinelli./ Nel anno M. D. XLIIII.*

Prediche quadragesimali.

1487. — Alvise de Tortis, 1544 ; 8°. — (Rome, Ca)

PREDICHE/ QVADRAGESIMALI DEL REVE./ P. F. Ireonimo (sic) *Sauonarola da Ferrara, sopra Amos/ propheta, & sopra Zacharia, & parte sopra/ li Euangelii occorrenti... Apud Venetijs per Alouixe/ de Tortis/ M D XXXX. IIII*

4 ff. prél. n. ch., s. : ✠. — 507 ff. num. par erreur 505, et 1 f. blanc; s. : *A-Z, AA-ZZ, AAa, RRr*. — 8 ff. par cahier, sauf *RRr*, qui en a 4. — C. rom. — 33 ll. par page. — Page du titre, au-dessus de l'indication de lieu et de date, vignette du *Prediche*, 1" mars 1539.
V. *RRr₂* : le registre; au-dessous : *In Venegia, per Aluuixio* (sic) *de Tortis./ Nel anno M.D.XXXXIIII.*

Prediche sopra il salmo : Quam bonus Israel Deus.

1488. — Bernardino Bindoni, 1544; 8°. — (Rome, Ca)

PREDICHE DEL REVE/ RENDO PADRE FRA GIROLAMO/ Sauonarola da Ferrara, sopra il Salmo QVAM BO/ NVS Israel Deus, Predicate in Firenze... . nel 1493... M. D. XXXXIIII.

8 ff. prél. n. ch., s. : *a*. — 302 ff. num. et 2 ff. n. ch., s. : *A-Z, AA-PP*. — 8 ff. par cahier. — C. rom. — 34 ll. par page. — Page du titre, au-dessus de la date, vignette du *Prediche*, 1" mars 1539. Le verso, blanc. — In. o. à figures.
R. *PP₈* : le registre; au-dessous : *Stampata in Vinegia per Bernardino/ de Bindoni Milanese./ Anno Domini. MDXLIIII.* Au bas de la page, petite marque du S' Pierre « in cathedra ». Le verso, blanc.

Prediche sopra Job.

1489. — Niccolo Bascarini, 1545; 8°. — (Vienne, I)

PREDICHE SOPRA/ IOB/ DEL R. P. F. HIERONIMO/ Sauonarola da Ferrara./ FATTE IN FIRENZE/ l'anno. 1494./... In Venetia per Niccolo Bascarini./ M D XLV.

4 ff. prél., n. ch., s. : ✠. — 416 ff. num., s. : *A-Z, AA-ZZ, AAA-FFF*. — 8 ff. par cahier. — C. rom. — 33 ll. par page. — Page du titre, au-dessus de l'indication de lieu et de date, petite vignette sans importance, représentant Job sur son fumier. — In. o. — R. 416 : le registre. Le verso, blanc.

Expositiones in psalmos : Qui regis Israel, etc.

1490. — S. l. a. & n. t.; 8°. — (Londres, BM)

Fratris Hierōymi Fer/ riarensis (sic) *Expositiones In psalmos./ Qui regis israel/ Miserere mei deus/...*

58 ff. num., s. : *a-o*. — 8 ff. par cahier, sauf *o*, qui en a 6 (le dernier feuillet manque dans cet exemplaire). — C. g. — 37 ll. par page. — Au-dessous du titre, vignette du traité *De simplicitate vitæ christianæ*, 28 févr. 1504. Le verso, blanc. — V. ᵢᵢⱼ. Au commencement du texte, à gauche de l'initiale Q, qui commence le psaume : *Qui regis Israel*, petite vignette représentant David en prière. Plusieurs in. o. de différents genres. — V. *o₅* (chiffré par erreur *lv*) : ⊄ *Expliciunt expōnes Reuerendi. p. Fratris hie/ ronymi super psal̄. vj. Qui regis israel... Et quedā regule/ valde vtiles ad omnes religiosos.*

Expositiones in psalmos: Qui regis Israel, etc.

1491. — S. l. a. & n. t. ; 12°. — (Munich, Libr. L. Rosenthal, 1902)

Fratris hieronymi ferrarië/ sis. Expositiones In psalmos./ Qui regis israel/ Miserere mei deus/ In te domine speraui/...

56 ff. num., s. : *a-o.* — 4 ff. par cahier. — C. rom. ; la 1ʳᵉ ligne du titre en c. g. — 28 ll. par page. — Au-dessous du titre : Savonarole écrivant dans sa cellule ; mauvaise

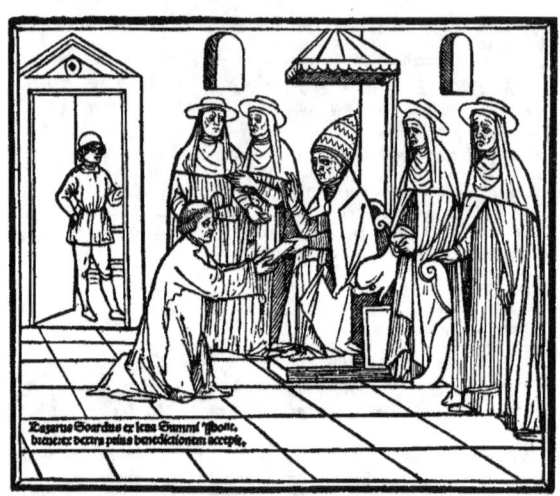

S¹ Grégoire le Grand, *Epistolæ*, 18 déc. 1504.

copie de la vignette du *De simplicitate vitæ christianæ*, 28 févr. 1504. Le verso, blanc. — Dans le texte, trois petites vignettes à fond criblé, d'une jolie facture. — R. 56 :..., *ego uero de/ lectabor in domino. Amen. Finis.* Le verso, blanc.

1504

GRÉGOIRE (S¹) le Grand. — *Epistolæ.*

1492. — Lazaro Soardi, 18 décembre 1504 ; f°. — (Rome, Co — ☆)

Epistole ex Registro beatissimi Gregorij/ Pape primi...

20 (6, 6, 8) ff. prél. n. ch., s. : ✠*a*, ✠*b*, ✠*c*. — 197 ff. & 1 f. blanc, s. : *A-Z AA-KK*. — 6 ff. par cahier, sauf *II*, qui en a 4, et *KK*, qui en a 8. — C. rom. ; titre g. r.; les deux dernières pages et les titres courants en g. n. — 46 ll. par page. — Page du

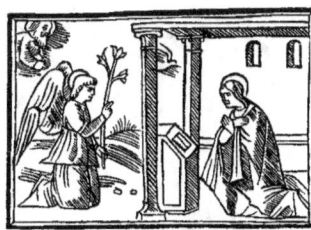

Oratione alla Virgine Maria, 13 mars 1505.

titre : encadrement au trait de la *Bible*, 23 avril 1493, dont l'entablement a été évidé pour loger les cinq lignes du titre, et, au-dessous, deux hexamètres latins. A l'intérieur de l'encadrement, au-dessous de la frise : ⦗ *Christophorus Pierius Gigas ad lectorem.*; au-dessous, quatre distiques latins sur St Grégoire & ses épîtres, surmontant un bois oblong : Lazaro Soardi, à genoux, recevant du pape Jules II le bref qui lui concède le privilège d'impression de l'ouvrage (voir reprod. p. 109). — R. 1. Au commencement du texte, in. o. *U*, avec portrait en buste de St Grégoire, la colombe céleste près de son oreille droite.

R. 197 : *Gloriosissimi doctoris sancte ecclesie dei beatissimi pape Grego-/ rij huius nominis primi Epistole :... ac magna cum diligentia per Laʒarum Soardum... Die. xviij. Decembris. M.D. iiij.* Au-dessous : *Excusatio Laʒari.* Au bas de la page, grande marque à fond noir, aux initiales de l'imprimeur. Au verso, le registre.

1505

Oratione alla Virgine Maria.

1493. — S. n. t., 13 mars 1505 ; 8°. — (Londres, FM)

4 ff. n. ch., s. : *a*. — C. rom. — 25 ll. par page. — Le texte commence par : ⦗ *Qualunque persona che uole impetrař alcu-/ na gratia dala gloriosa uergine Maria : dica de / uotamente questi psalmi...* En tête de la page : *Annonciation* (voir reprod. p. 110).

R. a₄ : *Questa deuota oratiõe e sta stapada ĩ Venetia p / ρcuratiõe del reuerẽdo padre maestro Antõio / di bñdecti de Venetia del ordine deli frati p̃dica / tori priore del cõuento de san ʒuane e paulo ne / li ãni del signor mille cinque cento e cinque a di / tredeci de Marʒo.* Le verso, blanc.

1505

MONTAGNONE (Jeremias de). — *Compendium moralium notabilium.*

1494. — Petrus Liechtenstein, 29 avril 1505 ; 4°. — (Rome, VE)

(Le titre manque). — 12 (8, 4) ff. prél. n. ch., s. : *i*, *ij*, *iij*, *iiij* et *. — 152 ff. num. par erreur : 146, s. : *A-H*, *HH*, *I-S*. — 8 ff. par cahier, sauf *HH*, qui en a 6, et *S*, qui en a 10. — C. g. — 2 col. à 45 ll. — R. ij : ⦗ *Incipit compendiũ moraliũ notabiliũ cõ / positum per Hieremiã iudicem de monta / gnõe ciuem Paduanũ :...* — R. 1 : *Prime partis mo/ ralis compendij. | Liber primus in/ cipit* : ... Jolie in. o. *P* au trait, avec représentation de la *Nativité de J. C.*

R. 146 : ...*impressum Uenetiis : impensa Petri Liechtensteyn Coloniensis : Anno nata/ lis domini. M. d. v. Tertio kal'. Maias.* Au-dessous, le registre. Au verso : *Cum Priuilegio./ Uenetiis Impressum Anno M D U ;* au-dessous, la grande marque des *deux sphères.*

1505

FLISCUS (Stephanus). — *De componendis epistolis.*

1495. — Christoforo Pensa, 25 juin 1505 ; 4°. — (✩)
Stephanus Fliscus de/ Componendis/ Epistolis.

56 ff. n. ch., dont le dernier est blanc, s. : *A-G.* — 8 ff. par cahier. — C. rom.; titre g. — 40 ll. par page. — Au-dessous du titre, vignette au trait, signée du monogramme b, empruntée de la *Bible*, 15 octobre 1490 (r. CC$_{ii}$, *Ecclesiastico*, chap. I). — In. o. de différents genres.

V. G$_7$: le registre ; au-dessous : *Impressnm* (sic) *Venetiis per Christophorum de/ Pensis. Anno. M.CCCCC.V. die. XXV./ Zugno. Ad laudem & gloriam/ Domini nostri Iesu/ Christi.*

1505

JUSTINIANO (Leonardo). — *Pianto de la Madonna.*

1496. — Bartholomeo Zanni, 27 juin 1505 ; 8°. — (Milan, M ; Séville, C)
Pianto deuotissimo de la Ma/ dona hystoriado. Côposto/ per el magnifico misser/ Leonardo Iustiniano/ in terza rima:...

32 ff. n. ch., s. : *A-H.* — 4 ff. par cahier. — C. rom. —28 vers par page.— Page du titre : bordure étroite, formée de quatre fragments de motif ornemental à fond noir. — V. A$_{iii}$. *Arrestation de Jésus*, vignette précédemment signalée dans le St Bonaventure, *Devote Medit.*, 28 août de la même année. — R. B$_{ii}$. Vignette à deux compartiments : *Couronnement d'épines* et *Portement de croix* ; de la même provenance que la précédente (reprod. I, p. 378). — R. C. Répétition de la vignette du r. B$_{ii}$. — V. C$_{iii}$. *Crucifixion*, vignette employée dans le *Legenda delle SS. Martha e Magdalena*, 1er fév. 1491 (reprod. II, p. 72). — R. E$_4$. Répétition de la vignette du v. C$_{iii}$. — R. G$_{ii}$. *Mise au tombeau*, vignette empruntée du *Devote Medit.*, 27 février 1489.

R. H$_4$: ... *Impresso in Venecia/ Per Bertholomio de Zanni da Portese nel./ M. CCCCC. V. Adi. xxvii. de Zugno.* Le verso, blanc.

1505

VALLA (Laurentius). — *Elegantie de lingua latina.*

1497. — Christoforo Pensa, 7 août 1505 ; f°. — (Rome, An)

Decreta Marchionalia Montisferrati, 15 sept. 1505.

Hoc in volumine hec continentur./ Laurentii Uallensis Elegantie de lingua latina./...

4 ff. prél. n. ch., s. : *A*. — 84 ff. num. s. : *a-o*. — 6 ff. par cahier. — C. rom.; titre g. — 59 ll. par page. — Au-dessus du titre, bois au trait, emprunté du Perottus (Nicolaus), *Regulæ Sypontinæ*, 29 mars 1492. — In. o. à fond noir.
R. LXXXIIII : le registre ; au-dessous : ℂ *Impressum fuit opus Venetiis per xpoforum de pensis Anno domini. M. CCCCC. V./die. yii. Agusti...* Le verso, blanc.

1505

Decreta Marchionalia Montisferrati.

1498. — Joanne Tacuino, 15 septembre 1505 ; f°. — (Vienne, I)

Decreta Marchionalia/ nuper impressa/ cum gratia ℞ priuilegio.

25 ff. num. et 1 f. blanc, s. : *a-e*. — 6 ff. par cahier, sauf *d, e*, qui en ont 4. — C. g. — 42 ll. par page. — Au-dessus du titre, bois d'origine sans doute milanaise, représentant le marquis de Montferrat en guerrier à la romaine, tenant de la main gauche une épée, et la main droite posée sur un écu qui porte une marque aux initiales `.I.G.S.` (voir reprod. p. 112)[1]. Au verso : *Priuilegium./* G *Uilielmus Marchio Montisferrati ℞é...* (privilège accordé à « *Nicolaus de panibus : alias de ossula : bibliopola : ℞ ciuis huius nostre ciuitatis Casalis* »). — In. o. à fond noir.
R. 25 : ℂ *Finis Decretoȝ tam ciuilium qȝ criminalium Illust./ Domini Marchionis Montisferrati :/ accuratissime impressorum/ Uenetijs per Ioãnem de Tridino/ 1505. die. xv. Septẽbris.* Le verso, blanc.

[1]. Cette figure, qui a dû être à l'origine une marque typographique, offre un curieux exemple de la transmigration des bois d'illustration aux xv° et xvi° siècles. On la voit en 1506, à Pavie, dans un ouvrage de Nicolo Spinelli: *Lectura super toto Institutionum libro*, imprimé par Bernardino Garaldi; en 1517, chez le même imprimeur, dans : *Disputationes diversorum auctorum* (Kristeller, *Die Italien. Buchdrucker und Verlegerzeichen bis 1525*). On la retrouve dans un recueil de jurisprudence s. l. a. & n. t., probablement imprimé à Rome : *Solēnis repetitio notabilis auc. preterea. C. vnde/ vir ℞ uxor. per Clarissimum... do/ ctorem dominũ Franciscum de Pepis/ Florentinũm in almo studio Pisano/ iura ciuilia legentẽ... Solennis Repetitio Auctentice Nouissima. C. de/ in offi. testa. Edita Rome per Egregium... doctorẽ... d. Fabianũ de Giocchis de monte san/ cti Sabini...* (Munich, R). Entre temps, ou postérieurement à la publication des ouvrages précédemment cités, elle a passé à Paris dans un autre livre s. a. : *Lectura Aurea Excellentissimi ac Fa∗/ mosissimi viri dñi Petri de Bellaper/ tica Iuris Cesarei interpretis ac/doctoris Acutissimi super li∗/ brum Institutionum... Impressum Parisiis, sub signo duorum cygnorum in vico diui Iacobi, impensis Nicolai Vuautierii et Charoli Dudecii.* (Florence, Libr. Olschki, catal. LXII, 1906)

1505

PULCI (Luca). — *Epistole al magnifico Lorenzo de Medici.*

1499. — Manfredo de Monferrato, 21 octobre 1505; 8°. — (Florence, Collection Torre, 1898)

Epistole di Lu/ ca de Pulci al/ magnifico Lorē/ ʒo de medici.

S¹ Grégoire le Grand, *Omelie sopra li Evangelii*, 21 janvier 1505.

40 ff. n. ch., s. : *A-K*. — 4 ff. par cahier. — C. rom. ; titre g. — 31 ll. par page. — Page du titre: encadrement, formé de fragments de bordures provenant de l'édition des *Fables* d'Esope, 31 janvier 1491. Le verso, blanc.

R. K_4 : ℂ *Impresso in Venetia per Maestro Mãfrino bon da Monferra. del M. CCCCC. V./ Adi. XXI. del mese de Octobro.* Le verso, blanc.

1500. — Georgio Rusconi, 25 novembre 1518; 8°. — (Venise, M)

EPISTOLE/ Di Luca de Pulci/ Fiorentino...

40 ff. n. ch., s. : *A-E*. — 8 ff. par cahier. — C. rom. ; le titre, sauf la première ligne, en c. g. — 32 vers par page. — Au-dessous du titre, bois emprunté du Cicéron, *Epistolæ familiares*, 20 mars 1517.

R. E_8 : ℂ *Impresso in Venetia per Zorʒi di Rusconi./ Nel. M. D. XVIII. Adi. XXV. de Nouēbre.* Le verso, blanc.

1505

AUGUSTIN (S¹), BERNARD (S¹), etc. — *Meditationes*, etc.

1501. — Christoforo Pensa, 12 novembre 1505 ; 8°. — (Milan, A)

Libellus meditationum/ sancti Augustini/ episcopi./ Hec sunt que in hoc opusculo continentur./ ℂ *In primis carmina in laudem huius operis./* ℂ *Item carmina pij pape ij in laudem beati augusti/ni episcopi...* ℂ *Meditationes sancti augustini episcopi hyponēsis/* ℂ *Soliloquia eiusdem./... ℂ Meditationes sancti anselmi cantuariensis archi/ episcopi./* ℂ *Meditationes sancti bernardi abbatis...*

S¹ Grégoire le Grand, *Omelie sopra li Evangelii*, 21 janvier 1505.

160 ff. n. ch., s. : ✠, *A-T*. — 8 ff. par cahier, sauf ✠, qui en a 6, et *T*, qui en a 10. — C. g. — 2 col. à 33 ll. — V. ✠$_6$: S¹ *Augustin* (reprod. pour le *Breviarium Rom.*, 6 juin 1505, L. A. Giunta). — In. o. à fond noir.

R. T_{10} : *Preclara hec et deuotissi/ ma opuscula... per/ christophorum in alma ve/ netiarum vrbe anno salu/ tis. M. CCCCC. U. pridie/ ydus nouembris impressa/ et perfecta fuerunt...* Le verso, blanc.

1505

GRÉGOIRE (St) le Grand. — *Omelie sopra li Evangelii.*

1502. — Nicolo Brenta, 21 janvier 1505; 8°. — (✶)
Omelie di Sancto/ Gregorio Papa/ sopra li euāgelij.

2 ff. n. ch. et 218 ff. avec pagination erronée depuis le f. 101, qui est chiffré : 171 ; s. : a-ʒ, &, ꝓ, ꝗ, A-Z, AA-FF. — 4 ff. par cahier, sauf a, qui en a 2, et FF, qui en a 6. —

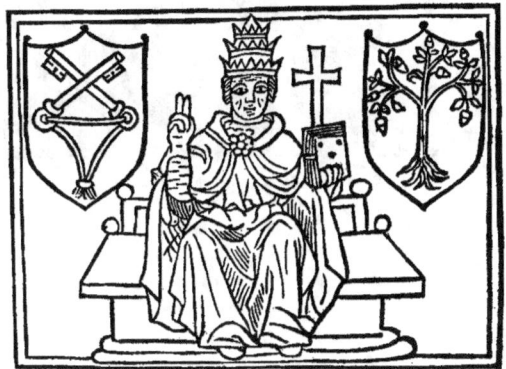

Stella (Joannes), *Vitæ ducentorum & triginta summorum Pontificum*, 23 janvier 1505.

C. rom.; le titre du volume et une partie des titres courants en c. g. — 28 ll. par page. — Au-dessous du titre, en guise de vignette, in. o. *U* enfermant une figure en buste de Sᵗ Grégoire; cette initiale est répétée au v. 1. — R. 1. *Dñica prima de Aduētu/ ⁋ Incomincia il libro delle Omelie di sancto Gre¯/ gorio papa...* Au-dessous de ce titre : *Jugement dernier*, bois au trait emprunté de l'*Epistole et Evangelii*, 15 mars 1494 (reprod. I, p. 175). — Dans le texte, vignettes au trait empruntées de la *Bible*, 23 avril 1493 (dont une, au v. K₄, porte le monogramme N); en outre, au r. 13, un *Sᵗ Jean-Baptiste*, et au v. 22, une *Nativité de J. C.*, deux vignettes également au trait, mais plus petites, d'une taille très fine, et d'une autre provenance (voir reprod. p. 113); au v. y₃, une vignette ombrée, tirée sans doute d'un des ouvrages de liturgie imprimés par L. A. Giunta. — In. o. à fond noir.

R. FF₆ : ⁋ *Finisse le Omelie di sancto Gregorio Papa sopra li/ euāgelii. Impresse in Venetia per Nicolo Brenta: Nel/ anno. 1505. Adi. 21. di Zenaro.* Au-dessous, le registre. Le verso, blanc.

Cherubino da Spoleto, *Conforto spirituale*, 7 févr. 1505.

1505

STELLA (Joannes). — *Vitæ ducentorum & triginta summorum Pontificum.*

1503. — Bernardino Vitali, 23 janvier 1505 ; 4°. — (Venise, M — ☆)

Uite ducētoɤ z triginta summoɤ/ pontificum : a beato Petro / apostolo : vsq3 ad Iuliū/ Secūdū/. modernū/ Pontificem.

46 ff. n. ch., s. : *A-M*. — 4 ff. par cahier, sauf *M*, qui en a 2. — C. g. — 46 ll. par page. — Au-dessous du titre, bois au trait, représentant un pape *in cathedra* (voir reprod. p. 114). In. o. à fond noir.

V. *M* : ...*Impressum venetijs p̄ Bernardinū venetū de vitalib'. Anno/ a salute xp̄iana millesimo q̄ngētesimo q̄nto. x. Kl'. februarias.* — R. *M₂* : *Ioānes stella Uenetus...* : *Antonio/ Suriano patriarche Uenetiaɤ...* Le verso, blanc.

1505

CHERUBINO da Spoleto. — *Conforto spirituale*, etc.

1504. — Melchior Sessa, 7 février 1505 ; 4°. — (☆)

℺ *Conforto spirituale de caminanti a porto di Salute.* / ℺ *Regole del viuere*

*nel stato Uirginale z côtemplatiuo.| ℭ Regola z modo del viucre nel stato Uiduale.|
ℭ Uersi deuotissimi de laīa inamorata in miser Iesu xp̄o.*

64 ff. n. ch., s. : *a-q*. — 4 ff. par cahier. — C. g. — 37 ll. par page. — Au-dessous du titre, bois à terrain noir, de la même facture — toute particulière — que plusieurs autres gravures signalées dans des ouvrages imprimés par les Sessa au commencement du XVIᵉ siècle (voir reprod. p. 115). Au bas de la page, marque du *Chat*, aux initiales de J. B. Sessa. Le verso, blanc. — Une in. o. au trait, au r. a_{ij}.

R. q_4 : ℭ *Impresso in ve-| netia : per Mar-| chion Sessa : a| di. vij. fe| braro.| 1505.* Sur la droite de cette souscription, marque à fond noir, aux initiales de Melchior Sessa. Le verso, blanc.

Boccaccio (Giovanni), *De mulieribus claris*, 6 mars 1506 (p. du titre).

1506

Boccaccio (Giovanni). — *De mulieribus claris.*

1505. — Joanne Tacuino, 6 mars 1506; 4°. — (☆)
Lopera de misser Giouan|ni Boccacio de mulie|ribus claris.

154 ff. n. ch., s. : *A-V*. — 8 ff. par cahier, sauf *A*, qui en a 6, et *V*, qui en a 4. — C. rom.; titre g. — 27 ll. par page. — Au-dessous du titre, bois oblong, avec monogramme **L**, représentant un *Triomphe de la Renommée* analogue à ceux qui illustrent les *Triomphes* de Pétrarque (voir reprod. p. 116). — Dans le texte, nombreuses figures de femmes célèbres dans la fable ou dans l'histoire; plusieurs de ces vignettes sont signées du même monogramme que la gravure du titre : au r. *B, Eve*; au r. B_{ij}, *Sémiramis;* au r. B_8, *Minerve;* au r. C_{iiii}, *Europe;* au v. C_7, *Pyrame & Thisbé*. La plupart des figures sont tirées avec deux blocs, l'un contenant le corps du personnage à partir

des épaules, l'autre superposé au premier, et contenant la tête et l'attache du buste; de telle sorte que le même bloc, par l'adaptation d'une tête ou d'une autre, sert à représenter différentes femmes[1]. — In. o. à fond noir.

V. V_4 : *Stampado in Venetia per maistro Zuanne/ de Trino : chimato* (sic) *Tacuino : del anno/ de la natiuita de Christo. m. d. yi. adi. yi./ de marzo :....*

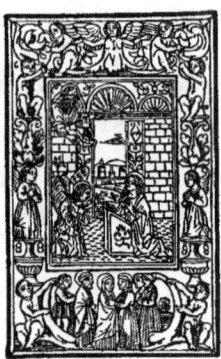

Justiniano (Leonardo), *Laude devotissime*, 16 sept. 1517.

1506

Compendiolum monastici cantus.

1506. — Luc'Antonio Giunta, 1506; 24°.

136 ff. — C. g. r. et n. ; musique notée. — Marque typographique et petit bois représentant David jouant du violon.

(Extrait d'un catalogue de librairie).

1506

JUSTINIANO (Leonardo). — *Laude devotissime.*

1507. — Bernardino Vitali, 25 mai 1506; 8°. — (Naples, N).

Laude deuotissime z san/ctissime : cõposte p el nobile z magnifico misser Leonar/do Iustiniano di Uenetia.

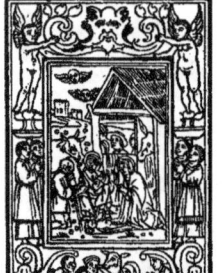

120 ff. n. ch., s. : *a-q.* — 8 ff. par cahier, sauf *f* et *g*, qui en ont 4. — C. rom. ; titre g. — 20 vers par page. — Au-dessous du titre : *Crucifixion* au trait, copiée de l'édition du St Bonaventure, *Devote Medit.*, *circa* 1493 — Dans le corps du volume, 44 bois de diverses grandeurs, les uns au trait, les autres ombrés, et provenant d'ouvrages différents.

V. q_7 : *Stampata in Venetia per Bernardin/ Venetiã di Vidali habita in la contra de/ sancta Marina in la corte da cha corner/ Del. M.CCCCC.VI. Adi. xxv. Mazo.* — R. q_8. *Fuite en Égypte*, avec monogramme L (reprod. pour l'*Officium B. M. V.*, 10 avril 1517; voir I, p. 456). Le verso, blanc.

1508. — Bernardino Vitali, 16 septembre 1517; 8°. — (✩)

LAVDE/ DEVOTISSIME ET SANCTIS-/ SIME

Justiniano (Leonardo), *Laude devotissime*, 16 sept. 1517.

1. Nous avons signalé, dans plusieurs autres ouvrages, des représentations de personnages exécutées par le même procédé.

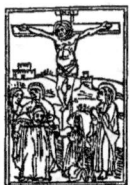

Justiniano (Leonardo)
Laude devotissime,
16 sept. 1517.

COMPOSTE PER EL/ NOBILE ET MAGNIFICO/MISIER LEONARDO/IVSTINIANO DI/VENETIA.

120 ff. n. ch., s. : *a-p.* — 8 ff. par cahier. — C. rom. — 20 vers par page. — V. *a. Crucifixion* (de l'atelier L. A. Giunta; reprod. dans *Les Missels* vén., p. 289). — Dans le corps du volume, 32 vignettes de provenances diverses, parmi lesquelles plusieurs sont à signaler d'une façon particulière : au v. c_{iiii}, au r. k_6, et au m_{iiii}, *Mise au tombeau*, copie d'une vignette du St Bonaventure, *Devote Medit.*, 26 avril 1490 ; au r. k_{iiii}, *Crucifixion*, copie d'une vignette du *Devote Medit.*, circa 1493; au r. d_5, *Adoration des Mages*, bois d'origine française, employé précédemment dans le Voragine, *Legendario de Sancti*, 30 décembre 1504; au v. h_{iiii}, une *Scène de Martyre*, et au v. h_5, une *Ste Catherine d'Alexandrie*, de même origine; au r. h_6, *Martyre de Sta Lucie*, d'une autre facture, mais empruntée également du *Legendario* de 1504 ; au v. l et au v. m_{iiii}, *Crucifixion* à terrain noir, de la même édition du *Legendario*; au v. g_{iii}, une *Ste Madeleine*, et au v. h_{iii}, une *Messe miraculeuse de St Grégoire*, dont nous ne saurions préciser la provenance, mais qui, en tout cas, ne sont pas de facture vénitienne; enfin, quatre petites vignettes au trait, de taille assez fine, et qui doivent faire partie d'une série préparée pour un livre de liturgie : r. b_{ii}, r. c_8, r. *g, Annonciation* (avec encadrement seulement à la dernière de ces trois pages); r. c_{ii} et v. d_{ii}, *Nativité de J. C.* (sans encadrement); v. e_{ii}, v. i_{iiii} et r. o_{iiii}, *Crucifixion* (sans encadrement); r. *f, Descente du St-Esprit*, qui se retrouve, avec un *David* appartenant à la même série, dans un *Diurnum Rom.* de 1523, imprimé aussi par Bernardino Vitali (voir les reprod. pp. 117-119).

V. p_8 : ℭ *Stampata in Venetia per Bernadin/ Venetian di Vidali habita in la cõ-/tra de san Giulian Del. M./ CCCCC. XVII./ Adi. xvi. septẽ-/brio/.* ✠

1506

Historia di Carlo Martello [1].

1509. — Melchior Sessa, 8 juin 1506; 4°. — (Bologne, U)

68 ff. n. ch., s. : *A-I*. — 8 ff. par cahier, sauf *I*, qui en a 4. — C. rom. — 2 col. à 5 octaves. — Le premier f. manque dans l'exemplaire. — R. A_2 : ℭ *Incomincia una famosa & anticha hi/storia chiamata Carlo Martello & molti/altri gran Signori come uederiti aperta/mente in questo libro.* — Dans le texte, 21 vignettes à terrain noir, qu'on retrouve dans d'autres romans de chevalerie, et dont une, répétée cinq fois, porte le monogramme ⸺.

R. I_4 : ℭ *Impresso in Vinetia per maestro Marchio/Sessa : nel año del nostro signore. M.ccccvi./Adi. viii. del mese de zugno.* Au-dessous, marque du *Chat*, aux initiales de l'imprimeur. Le verso, blanc.

1. Du même auteur, resté anonyme, que l'*Aiolpho del Barbicone*.

1506

NATALIBUS (Petrus de). — *Catalogus Sanctorum*.

1510. — Bartholomeo Zanni (pour L. A. Giunta), 11 juillet 1506; f°. — (Rome, VE)

Catalogus sanctorum ⁊/ gestorum eorū ex diuer-/sis voluminibus collectus :/ editus a reuerēdissimo in/xp̄o patre domino Pe-/tro de natalibus de/venetijs dei gratia/ep̄o Equilino./ Cum gratia ⁊ priuilegio.

4 ff. prél. n. ch., s. : *aa*. — 275 ff. num. et 1 f. blanc, s. : *a-ʒ, &, ↄ, ꝶ, A-I*. — 8 ff. par cahier, sauf *I*, qui en a 4. — C. rom.; titre g. r. — 2 col.

Justiniano (Leonardo), *Laude devotissime*, 16 sept. 1517.

à 62 ll. — Au-dessous du titre, marque du lis rouge florentin. — V. *aa*₄. Encadrement de page du Dante, 3 mars 1491, enfermant les quatre vignettes employées précédemment au v. *a* du *Legendario de Sancti*, 13 mai 1494. — R. 1. Même encadrement. Au commencement du texte, belle in. o. *A*, à fond noir, avec une figure de David priant le Seigneur (reprod. dans *Les Missels vén.*, p. 79). — Dans le texte, vignettes au trait, empruntées de la *Bible*, 15 octobre 1490, et du *Legendario* de 1494. — In. o. à fond noir.

V. 275 (chiffré par erreur : 274) :... *Venetiis per Bartholomeum de Zanis de Portesio impensis domini Luceantonii de Giunta flo-/rentini solerti cura impressum... Anno salu/tis. M. CCCCC. vi. v. idus iulii. Laus deo.* Au-dessous, le registre [1].

1511. — Nicolaus de Franckfordia, 1ᵉʳ décembre 1516; 4°. — (✶)

Catalogus/ sanctorū ⁊/gestorum eoruȝ ex/diuersis voluminibus collectus :/...

8 ff. prél. n. ch., s. : ✠. — 504 ff. num., s. : *a-ʒ, ⁊, ↄ, ꝶ, aa-ʒʒ, ⁊⁊, ↄↄ, ꝶꝶ, AA-HH, I-3*. — C. g. — 2 col. à 44 ll. — V. du titre, blanc. — V. ✠₈. Encadrement composé de petites vignettes, dont une est signée du monogramme ⋵ ; à l'intérieur, *Crucifixion* (reprod. dans *Les Missels vén.*, p. 211). — R. 1. Encadrement de page formé de bordures de feuillage sur les côtés supérieur et inférieur, et de petits bois à figures sur les deux autres côtés. — Dans le texte, vignettes hagiographiques, comme celles qui composent les deux encadrements ci-dessus; quelques-unes portent le monogramme ⋵. — In. o. de divers genres.

R. 480 : ⊄ *Cathalogus scōꝝ nupime p̄ venerabi-/lē p̄reȝ frēȝ Albertū castellanū ordīs p̄di-/ catoꝝ diligētissime recogniť...*

Justiniano (Leonardo), *Laude devotissime*, 16 sept. 1517.

[1]. Les vignettes du *Catalogus Sanctorum* de 1506 ont été copiées à Lyon, pour les deux éditions de 1508 et de 1519, imprimées par Jacques Sacon.

per Nicolaũ de/ frăckfordia solertissime ĩpressus explicit./ calendis decē. Anno dñi. M.ccccc.xvj./... Au-dessous, le registre ; plus bas, marque à fond noir, aux initiales ·N· ·F· Le verso, blanc.

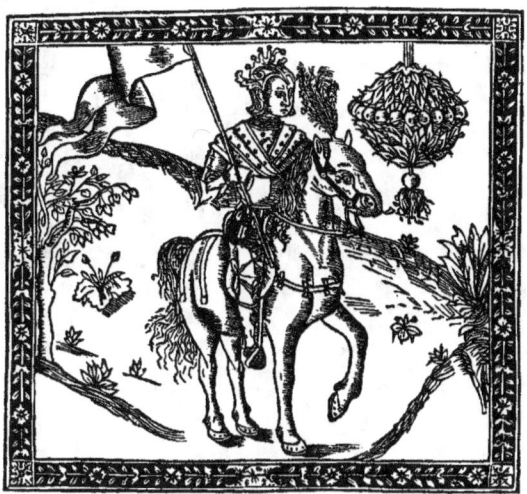

Fioravante, 30 juillet 1506.

1506

Fioravante[1].

1512. — Melchior Sessa, 30 juillet 1506; 4°. — (Londres, BM)
Libro che tratta Di bataglia : Chia/mato Fiorauante.

64 ff. n. ch., s. : *A-I.* — 8 ff. par cahier, sauf *H* et *I*, qui en ont 4. — C. rom.; titre g. — 2 col. à 5 octaves. — Au-dessous du titre : figure de chevalier portant un pennon (voir reprod. p. 120). Le verso, blanc.

V. *I₄* : ℂ *Impresso in Venetia per Marchio Sessa : nel anno del nostro/ Signore. M.ccccyi. Adi. XXX. del mese de luio.* Au-dessous, marque aux initiales de Melchior Sessa.

1. Cf. Pio Rajna, *Ricerche intorno ai Reali di Francia, seguite dal Libro delle Storie di Fioravante e dal Cantare di Bovo d'Antona*; Bologna, Gaetano Romagnoli, 1872.

1506

Ockham (Gulielmus). — *Summulæ in libros Physicorum.*

1513. — Lazaro Soardi, 17 août 1506; 4°. — (Rome, VE)

Uenerabilis inceptoris fratris/ Guliel mi de villa Hocchă Anglie :/... Summule in lib. Physicorum adsunt./...

2 ff. prél. n. ch. et n. s. — 32 ff. num., s. : A-D. — 8 ff. par cahier. — C. g. — 2 col. à 58 ll. — Au-dessous du titre, bois au trait, emprunté du Rimbertinus (Bartholomeus), *De deliciis sensibilibus Paradisi,* 25 oct. 1498. Au verso : *la S^{te} Vierge au rosaire,* bois fréquemment employé dans les livres imprimés par Lazaro Soardi (voir reprod. p. 121). — Quelques in. o. de différents genres.

Ockham (Gulielmus), *Summulæ in libros Physicorum,* 17 août 1506 (v. du titre).

R. 32 : ⊄ *Expliciunt auree summule in lib. physicoӡ... Impresseӡӡ Uenetijs per Laӡarum de Soardis. Anno. 1506. Die. 17 Augusti.* Au verso, au bas de la page, grande marque à fond noir, aux initiales de l'imprimeur.

1506

Justiniano (Leonardo). — *Canӡonette e strambotti d'amore.*

1514. — Melchior Sessa, 22 octobre 1506; 4°. — (Venise, M)

Questi strambotti scrisse de sua mão in prepo/sito d' ciascaduno amatore il nobile misser/ Leonardo Justiniano.

2 ff. n. ch. et n. s. — C. g. — 2 col. à 5 octaves. — Au-dessous du titre, bois à terrain noir : un jeune homme attaché à un arbre ; une femme brandissant contre lui un javelot, et visée elle-même par un petit amour volant (voir reprod. p. 122); copie inverse du bois d'une édition florentine s. l. a. & n. t.[1] (voir reprod. p. 123).

A la suite :

Queste Sono le Canӡonette et/stramboti damore compo/ste per el Magnifico mi/ser Leonardo Justi/niano di Uenetia.

16 (4, 4, 4, 4) ff. n. ch., s. : *a-d.* — C. rom.; titre g. — 2 col. à 40 vers. — Au-dessous du titre, bois au trait, de taille rude et épaisse : quatre personnages, dont un assis à droite, jouant de la musique; une femme à gauche (voir reprod, p. 124).

R. d₄ : *Impresso in Venetia per marchion Sessa nel. M. CCCCC. VI. adi. xxii. octobrio.*

1. *Questi strambotti scrisse Di sua mano in pre/ posito di ciascaduno amatore il nobile/ Misser Leonardo Justiniano.* 2 ff. n. ch. et n. s. (Chantilly, C). — Le même bois a été employé dans un autre opuscule de 4 ff. s. l. & a., également florentin : *Stramotti ӡ Fioretti nobilissimi damore... composti/ per el notabel homo Aluise/ Pulci Fiorentino ӡc.* (Milan, M)

A la suite :
Suenturato Pelegrino.
2 ff. n. ch. et n. s. — C. rom.; titre g. — 2 col. à 42 vers. — Au-dessous du titre : *Orphée devant Cerbère à l'entrée des Enfers*, bois au trait, qui a été employé dans une *Historia di Orpheo*, imprimée par Francesco Bindoni & Mapheo Pasini, en 1550 (voir reprod. p. 125).

Justiniano (Leonardo), *Strambotti*, 22 oct. 1506.

1515. — S. l. a. & n. t. ; 4°. — (Londres, BM)

Questi strambotti scrisse de sua mano in prepo/ sito de ciascaduno amatore il nobile misser/ Leonardo Justiniano.

Même description que pour l'édition 22 oct. 1506.

1516. — S. l. a. & n. t. ; 4°. — (Milan, M)

Questi sonetti scrisse con sua mano in preposito de ciaschum (sic)/ *amatore il nobil miser Leonardo Justiniano.*

2 ff. n. ch., s. : *a*. — C. rom. — 29 et 30 vers par page. — Au-dessous du titre, bois au trait du *Canzonette et Stramboti damore* du 22 oct. 1506. Au commencement de la première stance, in. o. *A*. — V. *a₂*, au bas de la page : *Finis*. Au-dessous, trois vers : *Chi se dilecta de seguitar amore/ Per un marcheto dhauer questo non stia/ Che son apreposito a ciaschun amatore.*

1517. — Giovanni Andrea Vavassore, s. a. ; 4°. — (Séville, C)

☙ *Questi Strambotti scrisse di sua mano in/ proposito di ciascaduno amatore il no/ bile Messer Leonardo Justiniano./* ✠

4 ff. n. ch. et n. s. — C. rom. ; titre g. — 2 col. à 5 octaves. — Au-dessous du titre, bois avec monogramme ℐ emprunté du *Fior de cosa nobilissime*, 14 oct. 1514,

encadré de fragments de blocs d'ornement. — R. du 3ᵐᵉ f., en tête de la page : ℭ *Suenturato Pelegrino.* / ✠ Au-dessous de ce titre, mauvais bois, emprunté d'une édition de Salluste, et entouré aussi de fragments de bordures.

V. du 4ᵐᵉ f. : *FINIS.* / ℭ *Per Guadagnino di Vauassori.*

Justiniano (Leonardo), *Strambotti*, s. l. a. & n. t. (Florence).

1518. — S. l. & n. t., 25 octobre 1518 ; 4°. — (Chantilly, C)
Suenturato Pellegrino.

2 ff. n. ch. et n. s. — C. rom. ; titre g. — 2 col. à 42 vers. — Au-dessous du titre, vignette de taille grossière, représentant quatre hommes d'armes (voir reprod. p. 126). — V. du 2ᵐᵉ f., au bas de la 2ᵐᵉ col. : *Finis. 1518. Adi. 25/ Octubrio.*

1519. — S. l. a. & n. t. ; 4°. — (Londres, BM)
Suenturato pellegrino.

2 ff. n. et n. s. — C. g. — 2 col. à 41 vers. — Au-dessous du titre : *Orphée devant Cerbère*, bois au trait de l'édition 22 oct. 1506.

1506

BOIARDO (Matheo Maria) et AGOSTINI (Nicolo degli). — *Orlando inamorato.*

1520. — Georgio Rusconi, 25 octobre 1506 ; 4°. — (Venise, M)
Tutti li Libri De Orlando. / *Inamorato.* / *Del Conte de Scandiano Mattheo* /

Maria Boiardo Tratti Fidelmen/ te Dal suo Emendatissimo exem/ plare Noua- mente stampato/ τ historiato.

272 ff. n. ch., dont le dernier est blanc, s. : *a-z, &, ↄ, ჩ, A-I*. — 8 ff. par cahier. — C. rom. ; titre g. — 5 octaves par page. — Au-dessous du titre : bois de la première *Décade* du Tite-Live, 11 fév. 1493, sans encadrement. Au verso, répétition du même bois. — Dans le texte, 74 vignettes au trait, dont une partie est empruntée du Tite-Live (quelques-unes avec monogramme **F**) ; les autres, de provenance différente.

V. I_7 : le registre ; au-dessous : ℂ *Impresso in Venetia per Georgio de Rusconi nel. 1506. die. 25. Octobre.*

Justiniano (Leonardo), *Canzonette e Strambotti d'amore*, 22 oct. 1506.

1521. — Georgio Rusconi, 15 septembre 1511 ; 4°. — (Londres, BM)

280 ff. n. ch., dont le dernier est blanc. s. : *a-z, &, ↄ, ჩ, A-I*. — 8 ff. par cahier. — C. rom. — 2 col. à 5 octaves. — Le titre manque dans cet exemplaire. — 219 vignettes, de la largeur d'une colonne, les unes au trait, d'autres à terrain noir, d'autres ombrées légèrement en certaines parties, et de valeur inégale ; il semble, malgré les défectuosités du tirage, que les vignettes à terrain noir soient dues à un artiste plus habile et plus soigneux. Bon nombre des premières portent le monogramme **c**, entre autres, au r. *o*, 1ʳᵉ col,, un petit bois plus large que la justification de la colonne du texte, et qui se retrouve dans un *Attila flagellum Dei*, 8 juillet 1524, imprimé par Tacuino.

V. I_7 : le registre ; au-dessous : ℂ *Impresso in Venetia per Georgio de/ Rusconi nel. 1511. adi. XV. Septébre.* Au-dessous, marque à fond noir aux initiales de l'imprimeur.

1522. — { Georgio Rusconi, 13 août 1513 ; 4°.
{ Georgio Rusconi (pour Nicolo Zoppino & Vicenzo de Polo, 1ᵉʳ mars 1514 ; 4°. — (☆)

1ʳᵉ partie (les quatre premiers livres).

Tutti li Libri de Orlando./ Inamorato./ Del côte de Scädiano Mattheo/

Maria Boiardo tratti fidelmē/te dal suo Emēdatissimo exē/plare Nouamēte stampa/to τ Correcto./ Cum Gratia τ Priuilegio.
280 ff. n. ch., dont le dernier est blanc, s. : *a-z*, &, ꝑ, ꝓ, *A-I*. — 8 ff. par cahier. — C. rom., titre g. — 2 col. à 5 octaves. — Au-dessous du titre, bois à terrain noir (voir reprod. p. 127); copie réduite du bois du Durante da Gualdo, *Leandra*, 23 mars 1508 (p. du titre). La page est entourée d'un encadrement ornemental dont un bloc, celui de droite, a été imprimé à l'envers. Au verso, en c. g. : *Incomincia el Primo Libro de Orlando/ Inamorato...* Au bas de la page, copie inverse du bois du *Fioretti di*

Justiniano (Leonardo), *Sventurato Pellegrino*, 22 oct. 1506.

Paladini, s. l. a. & n. t. (voir reprod. p. 128). — Dans le texte, nombreuses vignettes, dont plusieurs signées des monogrammes ꜩ et ꜫ.

V. I_7 : le registre ; au-dessous : ℭ *Impresso in Venetia per Georgio de/ Rusconi/ nel. 1513. Adi 13. Augusto.* Au-dessous, marque à fond noir.

2ᵉ partie (5ᵉ livre).

El Quinto e Fine de tutti li Libri/ de lo inamorameto de Orlando/ Nouamēte ꝓposto e hystoriato./ Cum Gratia τ Priuilegio.

76 ff. n. ch., s. : *aa-tt*. — 4 ff. par cahier. — (Les ff. cc_{ij} et cc_{iij}, ainsi que le cahier *ll*, font défaut dans l'exemplaire). — Au-dessous du titre, bois représentant un combat entre un chevalier et un géant (voir reprod. p. 129). Encadrement de page du même genre que celui de la première partie. Le verso, blanc. — Quelques vignettes dans le texte.

R. tt_4 : ℭ *El Quinto Libro e fine de Tutti li Li-/ bri De Lo Inamoramento De/ Orlando Nouamēte Cō/posto & Stāpato ĩ Ve/netia ꝑ me Zorȝi/ de Rusconi*

ad/ instantia de Nicolo dicto Zopino./ & Vincentio Compagni adi/ primo Marzo. M./ ccccc. xiiii. / ✠/ Au-dessous, le registre. Le verso, blanc.[1]

1523. — G. Rusconi, 6 octobre 1514; 4°. — (Londres, BM)

Il Quinto Libro Dello ina/moramento de Orlando Cosa/ Noua./...

90 ff. n. ch., dont le dernier est blanc, s. : *A-X*. — 4 ff. par cahier, sauf *X*, qui en a 6. — C. rom. ; titre g. — 2 col. à 5 octaves. — Page du titre : encadrement ornemental (rinceaux de feuillage, animaux fantastiques, *putti*, etc). Au-dessous du titre, médaillon circulaire avec figure de *Roland à cheval* (voir reprod. p. 130).

V. X_4 : *Sampato* (sic) *in Venesia per Zorzi di Ru/sconi Milanese, Nel. M D.XIIII. A di/ yi Octobrio...*

Justiniano (Leonardo), *Sventurato Pellegrino*, 25 oct. 1518.

1524. — Nicolo Zoppino & Vicenzo de Polo, 21 mars 1521 ; 4°. — (Londres, FM)

Libri tre de Orlando inamorato del Conte de/ Scandiano Mattheo Maria Boiardo tratti Fidelmente dal suo/ emēdatissimo exēplare...

226 ff. n. ch., s. : *A-Z*, &, ɔ, ꝶ, *AA*, *BB*. — 8 ff. par cahier, sauf *BB*, qui en a 10. — C. rom. ; titre g. r. et n. — 2 col. à 5 octaves. — Au-dessous du titre, grand bois, s. : ·IO·B·P· (voir reprod. p. 131). — V. A_{ij}. *Battaglia del primo libro del Conte matteo Maria Boiardo*. Au-dessous de ce titre, grand bois, s. : ·I·B·P· (voir reprod. p. 132). — V. N_{iij}. *Battaglia del secondo libro...* Au-dessous, grand bois avec monogramme ·3·A· (voir reprod. p. 132). — R. ɔ_8. *Battaglie* (sic) *del terzo Libro...* Au-dessous, autre grand bois signé du même monogramme que le précédent (voir reprod. p. 133).

1. Le texte de ce cinquième livre n'est pas celui qui fut composé (comme le livre IV) par Nicolo degli Agostini, et qui figure dans les éditions postérieures. Il a pour auteur un certain Raphaël de Vérone, qui se fait connaître dans une des stances de la dernière page du poème :

> altrui narrera poi mia conditione
> che uantarse se stesso el non e bono
> acio el mio nome sapia ogni persona
> mi chiamo Raphael nato a Verona.

P. A. Tosi, dans sa revision de la *Bibliografia dei romanzi di cavalleria*, de G. Melzi, indique cette particularité à propos de l'édition publiée à Milan, le 2 mars 1518, et qui contient le même cinquième livre. Tosi n'a pas eu connaissance de l'édition vénitienne de 1513-1514 ; il a seulement été induit à en soupçonner l'existence par deux vers d'une autre stance de la fin du poème, où l'auteur dit :

> posta lho in man a Nicolo Zopino
> acio che la trasporta in ogni clima.

Cet exemplaire, qu'a bien voulu nous céder M. le Baron d'Albenas, est le seul connu jusqu'à présent.

R. BB_{10}: ...*In Venetia per Nicolo zopino e Vincentio/ cōpagno. Nel. M. ccccc.xxi. adi xxi. de Marzo*... Au-dessous. marque du S^t *Nicolas*. Le verso, blanc.[1]

1525. — Nicolo Zoppino et Vicenzo de Polo, 22 juin 1521 ; 4°. — (Londres, FM)

El Quinto Libro Dello inamoramento/ de Orlando nouamente stampato...

86 ff. n. ch., s. : *A-L*. — 8 ff. par cahier, sauf *L*, qui en a 6. — C. rom. ; titre g. — 2 col. à 5 octaves. — Au-dessous du titre, grand bois signé ·**3·8**· : *Dévouement de Curtius* ; copie d'une gravure de Marc' Antonio Raimondi (voir reprod. pp. 133, 134).

Boiardo (Matteo Maria), *Orlando inamorato*, 13 août 1513 (p. du titre).

R. L_6 : *Qui finisse el quinto libro de Orlando inamora/ to stāpato in Uenetia p Nicolo zopino e Ui/ cētio cōpagno Nel. M.ccccc. xxi. A di/ xxii. de zugno cōposto p Nicolo di/ Augustini*... Au-dessous, marque du S^t *Nicolas*. Plus bas : *Lettori se hauete piacere di vedere lvltimo, e fine de tutti/li libri de Orlando composto per il medesimo Auto/re nouamente lhabiamo stampato./ LAVS DEO*. Le verso, blanc.

1526. — Nicolo Zoppino & Vicenzo de Polo, 10 décembre 1524 ; 4°. — (Milan, T)

Ultimo z fine de tutti li libri de or/lando inamorato cosa noua z mai piu non stampata :...

40 ff. n. ch., dont le dernier est blanc, s. : *A-K*. — 4 ff. par cahier. — C. rom. ; titre g. — 2 col. à 5 octaves. — Au-dessous du titre, bois avec monogramme ·**3·8**· : *Scipion l'Africain* ; copie d'une gravure de Marc'Antonio Raimondi (voir reprod. pp. 135, 136). — Dans le texte, cinq petites vignettes.

V. K_3 : *...Stampato ne la inclita/ citta di Venetia per Nicolo Zoppino e Vicentio com/ pagno. Nel. M.D.XXIIII. Adi. X. de Decem/ brio...*

1527. — Francesco Bindoni & Mapheo Pasini, mars-février 1525 ; 8°. — (Florence, N)

1er vol. — (Le titre manque). — 224 ff. n. ch., s. : *A-Z, AA-EE*. — 8 ff. par cahier. — C. g. — 2 col. à 5 octaves. — R. A_2 : *Incomencia il Primo Libro di Orlādo ina/ morato .: Composto per Mattheomaria Boiardo Conte di/ Scandiano : Tratto da lhistoria di Turpino Arci/ uescouo Remense : z dedicato allo Illustris/ simo*

[1]. P. A. Tosi (*op. cit.*, p. 89) dit que l'unique exemplaire connu de cette édition — contenant également le quatrième livre (le premier d'Agostini) avec la date : *nel M. ccccc.xxi. Adi viii de Marzo*, et le cinquième, décrit ci-après — fut acquis par lui à la vente de la bibliothèque du Comte Archinto, puis vendu à Paris, d'où il revint plus tard dans la collection du marquis Girolamo d'Adda, à Milan. Cette dernière collection a passé, dans ces dernières années, chez M. Fairfax Murray, à Londres.

Le même bibliographe attribue les gravures signées : ·**IO·B·P**· et **JB·P**· à Giovanni Battista Porta (le Maître à l'oiseau). — Le second de ces monogrammes se voit au bas d'une figure de Ste Catherine de Sienne, dans le *Vita de S. Catherina da Siena*, imprimé à Sienne, le 10 mai 1524, « *per Michelāgelo di Bart. F. Ad instantia di Maestro Giouāni di Alexādro Libraro.* »

Signore Hercule Estense :/ Ducha di Ferrara. En tête des deux premières strophes, bois représentant un combat singulier entre deux chevaliers dont le casque est sommé d'une couronne à l'antique ; au fond, hommes d'armes à pied, portant des lances et des hallebardes. — V. N_2 : *Libro secondo di orlando inamorato...* Vignette : au premier plan, combat de soldats à pied ; au fond, combat de cavalerie. — R. BB_7 : *Incomincia il terzo libro di orlãdo inamorato...* Autre représentation de combat (voir reprod. p. 137). — Dans le texte, quelques petites vignettes tenant la justification d'une colonne, toutes médiocres, comme les trois grandes.

V. EE_8 : ℂ *Qui finisse il terzo libro di Orlan/ do inamorato. Sampato* (sic) *in Ui/ neggia per Francesco Bin/ ni* (sic) *⁊ Mapheo Pasini/ cõpagni : nel anno/. 1525. del me/ se di zena/ ro.*

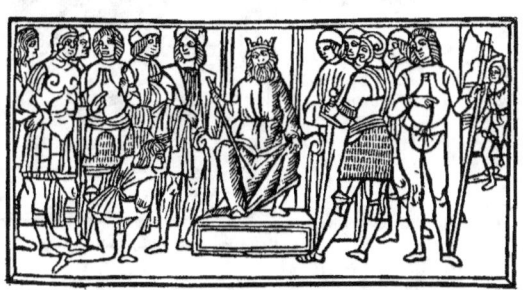

Boiardo (Matteo Maria), *Orlando inamorato*, 13 août 1513 (v. du titre).

2ᵉ vol. — (Le titre manque). — 200 ff. n. ch., s. : *FF-YY, A-H.* — 8 ff. par cahier. — R. FF_2 : ℂ *Incomincia il quarto libro de lo inamoramẽ/ to di Orlando :...* Même vignette qu'au commencement du 3ᵉ livre.

R. LL_8 : ℂ *Qui finisse il qrto libro di Orlan/ do inamorato. Stampato in Ui/ neggia per Francesco Bin/ doni ⁊ Mapheo Pasi/ ni cõpagni : nel ãno/. 1525. del me/ se di febra/ ro.* Le verso, blanc.

R. *MM* : *El Quinto Libro Dello Inamora/ mento di Orlando nouamente stampato ⁊ diligentemente corretto.* Au-dessous de ce titre, bois emprunté du Durante da Gualdo, *Leandra*, 3 juin 1522 (p. du titre). Le verso, blanc.

V. YY_7 : *Finito el quinto libro de lo Inamoramento di Orlan/ do : composto per misser Nicolo de li Augustini./ Stãpato nella inclita citta di Uineggia per/ Frãcesco Bindoni ⁊ Mapheo Pasi/ ni compagni. Nel anno. 1525/ del mese di Marzo.* — Le f. YY_8 est blanc.

R. *A* : *Il sexto Libro delo Inamoramẽ/ to di Orlãdo doue si narra del figliol di Ru/ giero ⁊ Bradamãte excelse proue :...* Au-dessous de ce titre, bois d'une facture meilleure que celle des précédents (voir reprod. p. 137). Au verso : *El sexto Libro delo Inamoramẽto di Orlãdo : Intitulato Rugino : Cõ/ posto per Pierfrãcesco deto el Cõte da Camerino :...* — R. H_7 : *Finis.* Au verso : *Parlamento di Lautore al Libro.* — Le f. H_8 manque. — Dans le texte, petites vignettes, comme dans le 1ᵉʳ volume.

1528. — Nicolo Zoppino, 19 mai 1525 ; 4°. — (Paris, N; Milan, M)

⁋ *Incomincia il quarto li/ bro de lo inamora/ mento de Orlando nel quale se contiene/ diuerse bataglie... Composto per/ Nicolo di Augustini,*

46 ff. n. ch., s : *AA-FF.* — 8 ff. par cahier, sauf *FF*, qui en a 6. — C. rom. ; titre g. — 2 col. à 5 octaves. — Au-dessous du titre, grand bois, avec monogramme •3•a•, de l'édition *(Ultimo libro)* 10 décembre 1524. Le verso, blanc.

R. *FF$_8$* : *Stampato nella Iclyta Citta di Venetia/ per Nicolo Zopino de Aristotile de/ Ferrara. Nel. M. D. XXV. Adi/ XIX. de Maʒo...* Au-dessous, marque du St *Nicolas*. Le verso, blanc.

Boiardo (Matteo Maria), *Orlando inamorato*, 1er mars 1514, (p. du titre).

1529. — Nicolo Zoppino, 27 mars 1526 ; 4°. — (Milan, M)

Il Quinto Libro Dello in/ namoramento/ di Orlando nouamente stampato 2/ diligentemente corretto.

86 ff. n. ch., dont le dernier est blanc, s. : *A-L.* — 8 ff. par cahier, sauf *L*, qui en a 6. — C. rom. ; titre g. — 2 col. à 5 octaves. — Au-dessous du titre, grand bois, avec monogramme •3•a•, de l'édition (5me livre) 22 juin 1521.

R. *L$_5$* : *Qui finisse il quinto libro de Orlando inna/ morato stapato in Uinegia p Nicolo/ di Aristotile detto Zoppino Nel/ M.ccccc.xxvi. A di. xxvii marʒo./ composto per Nicolo di Au/ gustini...* Au-dessous, marque du St *Nicolas.* Le verso, blanc.

1530. — Francesco Bindoni & Mapheo Pasini, 20 septembre 1527 ; 8°. — (Londres, BM ; Milan, M)

Orlădo Inamorato/ Di Mattheomaria Boiardo/ Côte di Scandiano:... M.D.XXVII.

280 ff. n. ch., s. : *A-Z, AA-MM.* — 8 ff. par cahier. — C. ital. ; la première ligne du titre en c. g. — 2 col. à 4 octaves. — Page du titre : encadrement architectural. — R. *A$_{ii}$*. Représentation de combat singulier (bois du 1er livre de l'édition mars-février 1525). — V. *Q$_{ii}$*. Combat de soldats à pied (bois du 2me livre de la même précédente édition). — V. *HH$_7$*. Autre représentation de combat, de la même provenance.

V. *MM$_7$* :... *Stampato nell' inclita Citta di/ Vinegia per Francesco di Alessandro Bindoni, &/ Mapheo Pasini, compagni : Con l'autorita/ del Pruilegiato. Nell' Anno. 1527./ Adi. xx Di Settembre.* — R. *MM$_8$* : le privilège accordé par la Seigneurie de Venise. Le verso, blanc.

1531. — Nicolo Zoppino, novembre 1528 ; 4°. — (Milan, T)

Libri tre de Orlando inamorato del Conte/ di Scandiano Mattheo maria Boiardo.../ .M.D.XXVIII.

Boiardo (Matteo Maria), *Orlando inamorato*, 6 oct. 1514.

226 ff. n. ch., s. : *AA-ZZ*, *&&*, *ꝛꝛ*, *ꞵꞵ*, *AAA*, *BBB*. — 8 ff. par cahier, sauf *BBB*, qui en a 10. — C. rom. ; titre g. r. et n. — 2 col. à 5 octaves. — Mêmes bois que dans l'édition 21 mars 1521.

R. BBB_{10} :... *Impresso/ ſ Venetia p Nicolo de Aristotile di Ferrara detto Zoppino/... Del anno: M.D. XXVIII. del mese di Nouēbre*. Au-dessous, marque du S^t *Nicolas*. Le verso, blanc.

1532. — Nicolo Zoppino, 26 février 1529 ; 4°. — (Paris, N ; Milan, M)

Ultimo ꝛ fine de tutti li libri de Orlando/ inamorato. Con gratia ꝛ Priuilegio.

40 ff. n. ch., dont le dernier est blanc, s.: *A-E*. — 8 ff. par cahier. — C. rom. ; titre g. — 2 col. à 5 octaves. — Au-dessous du titre, grand bois : un chevalier assis sur un tronc d'arbre, écrivant (voir reprod. p. 138). — Dans le texte, six vignettes, médiocres.

V. E_7 : ℂ *Fine de tutti li libri Dorlando inamorato Stampato ne la inclita/ citta di Venetia per Nicolo Daristotile detto Zopino Nel/ M.D.XXIX. Adi. XXVI. de Febraro*... Au bas de la page, marque du S^t *Nicolas*.

1533. — Francesco Bindoni & Mapheo Pasini, mars 1530 ; 8°. — (Milan, B)

Incomincia il quarto libro de lo inamoramen/ to de Orlando nel qual se contiene di/ uerse bataglie come in quel legen/ do intenderete. Cōposto per/ Nicolo di Augustini.

58 ff. n. ch., dont le dernier est blanc, s.: *A-G*. — 8 ff. par cahier, sauf G, qui en a 10. — C. ital. ; titre g. — 2 col. à 4 octaves. — Au-dessous du titre, bois copié de la gravure signée : **·ᴛo·ᴃ·ᴘ·**, qui orne la page du titre de l'édition 21 mars 1521 (voir reprod. p. 139). Le verso, blanc.

R. G_9 : *Stampato nella inclita Citta de Ve/ netia per Francesco Bindoni/ & Mapheo Pasini compa/ gni. Nel. M. D. XXX. del/ mese di Marʒo*... Au verso, marque de *l'archange Raphaël conduisant le jeune Tobie*, avec monogramme **ƀ**.

1534. — Francesco Bindoni & Mapheo Pasini, avril 1530 ; 8°. — (Milan, B)

Il Quinto Libro Dello innamoramento di/ Orlando nouamente stampato ꝛ dili/ gentemente corretto.

106 ff. n. ch., dont le dernier est blanc, s.: *A-N*. — 8 ff. par cahier, sauf *N*, qui en a 10. — C. ital. ; titre g. — 2 col. à 4 octaves. — Au-dessous du titre, bois emprunté du Durante da Gualdo, *Leandra*, 3 juin 1522 (p. du titre).

V. N_9 : *Stampato in Vinegia, nella parrochia di santo Moyse, nelle/ case noue Iustiniane, Per Francesco di Alessan/ dro Bindoni, & Mapheo Pasini, com/ pagni. Nel anno. M. D. XXX./ Del mese di Aprile*.

1535. — Francesco Bindoni & Mapheo Pasini, avril 1530 (?) 8°. — (Milan, B)

Ultimo ꝛ Fine de tutti li Libri di Orlando/ inamorato cosa noua ꝛ piaceuo/ le nouamente Stampato.

Boiardo (Matteo Maria), *Orlando inamorato*, 21 mars 1521 (p. du titre).

48 ff. n. ch. ; s. : *A-F*. — 8 ff. par cahier. — C. ital. ; titre g. — 2 col. à 4 octaves. — Au-dessous du titre, bois du 6ᵐᵉ livre de l'édition mars-février 1525 (voir reprod. p. 137). — Le dernier f., où doit se trouver le colophon, a été remplacé par un autre, où la souscription, manuscrite, est ainsi conçue : *Stampato in Vinegia, nella parrochia di Santo Moise nelle case noue Iustiniane, per Francesco d'Alessandro Bindoni, e Mapheo Pasini, compagni. Nell' anno. M D XXX. Del mese d'Aprile.*

1536. — Nicolo Zoppino, s. a. (*circa* 1530) ; 4°. — (Paris, N)

Libro Quinto dello innamoraméto di Orládo/ nuouamente stápato z diligentemête corretto.

84 ff. n. ch., s. : *A-L*. — 8 ff. par cahier, sauf *L*, qui en a 4. — C. rom. ; titre g. — 2 col. à 5 octaves. — Au-dessous du titre, grand bois, avec monogramme ·**ƺ·ᴀ·**, du 3ᵐᵉ livre de l'édition 21 mars 1521.

V. *L*₄ : ℂ *Qui finisse il quinto libro d'Orlando/ innamorato, nuouamente stampa/ to & diligentemente corretto.* Au-dessous, marque du Sᵗ *Nicolas*.

Boiardo (Matteo Maria), *Orlando inamorato*, 21 mars 1521 (v. A_{ij}).

Boiardo (Matteo Maria), *Orlando inamorato*, 21 mars 1521 (v. N_{iij}).

Boiardo (Matteo Maria), *Orlando inamorato*, 21 mars 1521 (f. 2 v).

Boiardo (Matteo Maria), *Orlando inamorato*, 29 juin 1521.

Dévouement de Curtius, gravure de Marc'Antonio Raimondi.

1537. — Aurelio Pincio, septembre 1532; 8°. — (Londres, BM)

TVTTI/ Li libri d'Orlando ina/ morato, del Conte/ de Scandiano/ Mattheo Maria/ boiardo/... M D XXXII.

416 ff. n. ch., dont le dernier est blanc, s.: *A-Z, AA-ZZ, AAA-FFF*. — 8 ff. par cahier. — C. rom. — 2 col. à 5 octaves. — Page du titre: encadrement architectural, avec une marque comprise dans le milieu de l'entablement. — R. A_{ii} *(Libro primo)* et r. LL_6 *(Quinto Libro)*: copie du bois du 1er livre de l'édition mars-février 1525. — V. N_{ii} *(Libro secondo)*: copie du bois du 2me livre, même édition. — V. BB_6 *(Libro terzo)*: copie du bois du 5me livre, même édition. — R. *FF (Quarto libro)*: copie du bois du

Boiardo (Matteo Maria), *Orlando inamorato*, 10 déc. 1524 (p. du titre).

3ᵐᵉ livre, même édition. — R. YY$_{ii}$ *(Sesto libro)*: copie du bois du 6ᵐᵉ livre, même édition (voir reprod. p. 139).

V. FFF$_7$:... *Stampati in Venetia per Aurelio/ Pincio Venetian. Nel Anno/ M D XXXII/ Il Mese di Set/ tembre.*

1538. — Nicolo Zoppino, 1532-mars 1533 ; 4°. — (Paris, N ; Londres, BM ; Milan, M)

Libri tre di Orlando inamorato del Conte/ da Scandiano Mattheomaria Boiardo... M D XXXII.

Réimpression de l'édition 21 mars 1521.

R. 226 :... *Impres/ so in Vinegia p Nicolo d'Aristotile di Ferrara detto Zop/ pino. Nel l'anno. M. D. XXXIII. del mese di Marzo.* Au bas de la page, marque du Sᵗ *Nicolas*. Le verso, blanc[1].

1. L'exemplaire de la Bibl. Melzi contient, à la suite des trois livres de Boiardo, le 4ᵐᵉ livre (19 mai 1525), le 5ᵐᵉ (27 mars 1526) et le 6ᵉ (26 févr. 1529) décrits précédemment.

Scipion l'Africain, gravure de Marc'Antonio Raimondi.

1539. — Pietro Nicolini da Sabio, 1534-1535; 4°. — (Londres, BM)

Orlando innamorato.| I tre libri del innamoramento di Orlan| do di Mattheomaria Boiardo Conte di Scandiano.|... M. D. XXXV.

226 ff. num., s. : *A-Z, &, ↄ, ꝶ, AA, BB*. — 8 ff. par cahier, sauf *BB*, qui en a 10. — C. rom ; titre rouge, avec la seconde ligne en c. g. n. — 2 col. à 5 octaves. — Au bas de la page du titre, bois oblong au trait, emprunté du Francesco da Fiorenza, *Persiano*, 12 sept. 1522. — V. A_{ij}. *Triomphe de la Renommée*, emprunté du Pétrarque, édition Piero Veronese, 22 avril 1490. — V. N_{iii}. *Triomphe de l'Amour*, de la même édition. — R. ↄ₈. *Triomphe de la Chasteté*, de la même édition.

R. 226 : ℭ *Qui finisse i tre Libri d'Orlando inamorato,... Impres| so in*

Vinegia per Pietro de Nicolini da Sabio./ Nel l'anno. M. D. XXXIIII. del mese di Nouember. Le verso, blanc[1].

INCOMINCIA IL QVARTO LIBRO/ *dello innamoramento di Orlando, nel quale se contiene di/ uer se battaglie, ...Composto per Nicolo di Agustini, & nuouamente stampato.*

46 ff. num., s.: *AA-FF.* — 8 ff. par cahier, sauf *FF*, qui en a 6. — C. rom. — 2 col. à 5 octaves. — Au-dessous du titre, grand médaillon circulaire enfermant une figure de *Roland à cheval* (voir reprod. p. 140)[2]. Le verso, blanc. — R. XLVI: *FINIS.* Le verso, blanc.

Boiardo (Matteo Maria), *Orlando inamorato*, mars-février 1525 (r. BB₃).

Il Quinto Libro Dello inna-moramento/ di Orlando nouamente stampato z/ diligentemente corretto.

86 ff. n. ch., dont le dernier est blanc, s.: *A-L.* — 8 ff. par cahier, sauf *L*, qui en a 6. — C. rom.; titre g. — 2 col. à 5 octaves. — Au-dessous du titre, grand bois ombré, avec monogramme ⋅ℨ⋅ᴂ⋅, de l'édition 22 juin 1521 (p. du titre).

R. *L₅*: *Stampata in Vinegia per Pietro de Nicolini da Sabio/ M. D. XXXV. Del mese di Febraro.* Au-dessous, un avis au lecteur, l'avertissant que le dernier livre du poème, composé par le même Nicolo di Agustini, est également imprimé. Le verso, blanc.

Ultimo z fine de tutti li libri de Orlando in/ namerato. Stampato nuoua-mente.

40 ff. n. ch., dont le dernier est blanc, s.: *A-E.* — 8 ff. par cahier. — C. rom., titre g. — 2 col. à 5 octaves. — Au-dessous du titre, grand médaillon circulaire, enfermant une figure de *Roland à cheval*, comme au 4ᵐᵉ livre. Le verso, blanc. — Dans le texte, deux petites vignettes à terrain noir, reproduites, l'une trois fois, l'autre deux fois.

Boiardo (Matteo Maria), *Orlando inamorato*, mars-février 1525 (2ᵉ vol., r. A).

1. P. A. Tosi (*op. cit.*, p. 92) dit que cette édition est une copie de celle de 1532-1533, de Nicolo Zoppino. Il n'a voulu parler, sans doute, que de la pagination et des signatures des cahiers; car on voit que les sujets d'illustration sont tout différents.

2. Le même bois se rencontre dans une édition de l'*Inamoramento de Rinaldo de Monte Albano*, de 1533, où le nom: ORLANDO, gravé sur la banderole, a été couvert d'encre d'imprimerie, pas assez toutefois pour qu'on ne puisse le déchiffrer. Il y a donc lieu de croire que cette figure a été faite pour une édition de Boiardo antérieure à 1533, et dont nous n'avons pas connaissance.

Boiardo (Matteo Maria), *Orlando inamorato*, 26 févr. 1529 (p. du titre).

V. E$_7$: ℂ *Fine de tutti i libri d'Orlando innamorato Stampato ne la inclita/ citta di Venetia per Pietro de Nicolini da Sabio. M. D./ XXXV. Del mese de Febraro.*

1540. — Augustino Bindoni, 1538 ; 8°. — (Londres, BM — ✭)

1er vol. — *Li primi tre libri del/ Conte Orlando/ inamorato/ Cōposti p el Cōte Matteo/ maria Boiardo Conte/ di Scandiano Poe/ ta preclaris/ simo.*

100 ff. num. par erreur jusqu'à 108, suivis de 132 ff. n. ch., s. : A-Z, &, ꝑ, ꝗ, a-d. — 8 ff. par cahier, sauf N et d, qui en ont 4. — C. g. — 2 col. à 5 octaves. — Page du

titre : encadrement ornemental à fond criblé ; au-dessous du titre, petite vignette, médiocre. Au verso, au bas de la page, deux autres vignettes du même genre. — R. 2 : *Libro Primo de Orlando inamorato...* En tête du commencement du poème, vignette copiée d'un bois du Pline, *Hist. nat.*, 20 août 1513 (reprod. I. p. 30). — R. O : *Secondo Libro de Orlando ina/ morato...* Même gravure. — R. a : *Libro terzo de Orlando inamorato...* Vignette plus petite, d'une taille moins lourde : un combat entre cavaliers. — R. d_3 : *Finito e' l terzo libro de Orlando Inamorato.* — R. d_4. Bois très médiocre : groupe de soldats, armés de lances & de hallebardes, à gauche ; édifices au fond, à droite. Le verso, blanc. — Dans le texte, 143 petites vignettes, de différentes mains, mais toutes de facture peu artistique.

2me vol. — *Il quarto Libro de Orlando ina/ morato...*

176 ff. n. ch., dont le dernier est blanc, s. : *A-Y*. — 8 ff. par cahier. — C. g. — 2 col. à 5 octaves. — R. A.

Boiardo (Matteo Maria), *Orlando inamorato*, mars 1530.

Au-dessous du titre, et en tête des deux premières octaves, gravure à fond noir : *un camp devant Rome* (reprod. pour l'édition 13 août 1513). — V. E. Même vignette qu'au r. *a* du 1er vol. (*Libro terzo*). — F. F_8, blanc. — R. G : *El Quinto Libro del Conte/ Orlando Inamorato.* Au-dessous de ce titre, bois emprunté du Durante da Gualdo, *Leandra*, 3 juin 1522 (p. du titre). — R. S : *El sesto Libro de Orlando inamorato...* Au-dessous de ce titre, bois copié de celui du 6me livre de l'édition mars-février 1525 (voir reprod. p. 141). — Dans le texte, 100 petites vignettes, telles que dans le premier volume.

V. Y_7 : ℂ *Fine del sesto Libro de Orlando Inamorato./ Impresso nella inclita Citta di Venetia per Augustino di/ Bendoni nel Anno del Signore. M D xxxviij.* Au-dessous, le registre.

1541. — Pietro Nicolini da Sabio, mars-avril 1539 ; 4°. — (Londres, BM — ☆)

1re partie. — *Orlando Innamorato./ I TRE LIBRI DELLO IN/ namoramento di Orlando di Mat/ theomaria Boiardo Conte di/ Scandiano... M.D.XXXIX.*

226 ff. num., s. : *A-Z, AA-EE*. — 8 ff. par cahier, sauf *EE*, qui en a 10. — C. rom. ; titre r. et n., avec la

Boiardo (Matteo Maria), *Orlando inamorato*, sept. 1532 (r. YY_{11}).

Boiardo (Matteo Maria), *Orlando inamorato*, 1534-1535 (liv. IV).

première ligne en c. g. — 2 col. à 5 octaves. — Page du titre: encadrement architectural. — V. 2, v. 99 et r. 200: carte géographique des contrées où se passent les événements du poème.

R. 226: le registre; au-dessous: *In Vinegia. Nelle case de Piero di Nicolini da Sab/ bio. Nellanno della Salutifera Circoncisione./ M.D.XXXIX. Del mese di Aprile.* Le verso, blanc.

2ᵐᵉ partie (4ᵐᵉ, 5ᵐᵉ, et 6ᵐᵉ livres). — *IL QVARTO LIBRO DELLO INNA/ moramento di Orlando:... Composto per Nicolo delli Ago/ stini, nuouamente ristampato...*

167 ff. num. et 1 f. blanc, s.: *Aa-Kk, L-Q, Rr-Xx*. — 8 ff. par cahier. — Au-dessous du titre, grand médaillon circulaire, avec figure de *Roland à cheval* (reprod. pour l'édition Nicolini, 1534-1535). — V.XLVI: carte géographique, comme dans la 1ʳᵉ partie.

V. 167: le registre; au-dessous: ℭ *In Vinegia. Nelle case de Pietro di Nicolini da Sab/ bio. Neglianni della Salutifera Incarnatione./ M.D.XXXIX. Del mese de Marzo.*

1542. — Alvise de Torti, février 1543; 8°. — (Stuttgart, L)

TVTTI/ Li libri d'Orlando ina/ morato, del Conte/ de Scandiano/ MATTHEO MARIA/ BOIARDO/ Al vero ridulti,/ Et vltimamente/ stampai* (sic)/ *MDXLIII.*

2 parties réunies en un seul volume. — La 1ʳᵉ partie (liv. I-III), incomplète à la

fin, comprend 226 ff. num. par erreur: 227,
s.: *A-Z, Aa-Ff*; 8 ff. par cahier, sauf *Ff*,
qui en a deux. — La 2ᵐᵉ partie (liv. IV-VI,
de Nicolo degli Agostini) se compose de
167 ff. num. et 1 f. n. ch., s.: *Aa-Xx*; 8 ff.
par cahier. — C. g. — 2 col. à 40 vers. —
Page du titre: encadrement à figures. —
Gravures en tête des chants du poème.

R. *Xx*₈: le registre de la seconde
partie; au-dessous: ℭ *In Vineggia per
Aloise de Tortis. Nell, anni della/
Salutifera Incarnatione del nostro Si-
gnore/ Iesu Christo. M.D.XXXXIII./
Del mese di Febraro*. Le verso, blanc.

Boiardo (Matteo Maria), *Orlando inamorato*, 1538
(2ᵉ vol., r. S).

1543. — S. l. a. & n. t. (1543); 8°. —
(Londres, BM)

*IL QVARTO LIBRO DELLO/
INNAMORAMENTO DI ORLANDO/ nel quale
si conteneno molte, e diuerse/ battaglie...
Composto/ per Nicolo delli Agostini...*

129 ff. num. s.: *Aa-Rr*. — 8 ff. par
cahier. — Du cahier *Rr*, il n'y a que le
1ᵉʳ feuillet, où se termine le 5ᵐᵉ livre du poème. — C. g.; le titre du 4ᵐᵉ livre en c.
rom.; le titre du 5ᵐᵉ livre, de même, sauf la 1ʳᵉ ligne. — 2 col. à 5 octaves. — Au-dessous
du titre de l'un et de l'autre livre, bois emprunté du Durante da Gualdo, *Leandra*,
3 juin 1522 (p. du titre).[1]

1544. — Giovanni Antonio et Pietro Nicolini da Sabio, 1544; 4°. — (Londres, BM)

1ʳᵉ partie. — *Orlando Innamorato./ I TRE LIBRI DELLO/ INNAMORA-
MENTO DI/ Orlando di Mattheomaria Boiardo/ Conte di Scandiano... M D
XXXX IIII.*

226 ff. num., s.: *A-Z, AA-EE*. — 8 ff. par cahier, sauf *EE*, qui en a 10. — C. rom.;
la première ligne du titre en c. g. r. — 2 col. à 5 octaves. — Page du titre: encadrement
formé de quatre blocs angulaires; rinceaux de feuillage, *putti*, oiseaux, etc. — V. *A*ᵢᵢ.
Carte des contrées où se passe l'action du poème; elle est répétée au v. *N*ᵢᵢᵢ & au r. *BB*₈.

R. 226: le registre; au-dessous: *In Vinegia. Per Giouan Antonio & Pietro
Fratelli di Nicolini da Sab/ bio. Nellanno della Salutifera Circoncisione./ M D.
XXXXIIII. Del mese di/ Febraro*. Le verso, blanc.

2ᵐᵉ partie. — *IL QVARTO, QVIN/ TO, E SESTO LIBRI/ DELL'INNA-
MORAMENTO/ di Orlando,... Composti per/ Nicolo de gl'Agostini,... IN VENETIA.*

168 ff. num., s.: *Aa-Xx*, et dont le dernier est blanc. — 8 ff. par cahier. — Page
du titre: encadrement à figures, médiocre. Au-dessus de l'indication de lieu, petite
vignette à terrain noir, représentant deux chevaliers. Le verso, blanc. — V. XLVI.
Même carte géographique que dans la 1ʳᵉ partie.

V. CLXVII: le registre; au-dessous: *In Vinegia. Nelle case de Giouan'Ant.
& Pietro Fratelli de Nicolini da Sa/ bio. Negli anni della Salutifera Incarna-
tione. M D XLIIII.*

1. Ce quatrième livre doit appartenir à l'édition décrite sous le numéro précédent.

1545. — Girolamo Scoto, 1545; 4°. — (Londres, BM)

1re partie. — ORLANDO INNAMORATO DEL / SIGNOR MATTEO MARIA BOIARDO/ conte di Scandiano, insieme co (sic) i tre libri di Nicolo de/ gli Agostini... In Vinegia appresso Girolamo Scotto./ M D XXXXV.

242 ff. num., s. : *A-Z, AA-HH*. — 8 ff. par cahier, sauf *H*, qui en a 2. — C. ital. — 2 col. à 5 octaves. — Page du titre, au-dessus de l'indication de lieu, marque ornementale, avec la devise : IN TENEBRIS FVLGET. — 69 vignettes, de différentes grandeurs, de style moderne, et généralement d'une jolie facture.

R. 242 : *In Vinegia appresso Girolamo Scotto./ M D X L V*. Le verso, blanc.

2me partie. — *IL QVARTO / LIBRO D'OR/ LANDO INNAMORA / to Composto per Nicolo degli Agostini... In Vinegia appresso Girolamo Scotto. / M. D. XXXXV.*

179 ff. num. & 1 f. blanc, s. : *a-ʒ*. — 8 ff. par cahier, sauf *ʒ*, qui en a 4. — Verso du titre, blanc. — 43 vignettes, telles que dans la première partie.

1546. — Girolamo Scoto, 1546-1547 ; 8°. — (Munich, R)

1re partie. — *ORLANDO INAMORATO/ DEL S. MATTEO MARIA BOIARDO/ Conte di Scandiano, insieme co* (sic) *i tre Libri/ di Nicolo de gli Agostini... In Vinegia appresso Girolamo Scotto./ M. D X L VI.*

242 ff. num. s. : *A-Z, AA-GG*. — 8 ff. par cahier, sauf *GG*, qui en a 10. — C. rom. — 2 col. à 5 octaves. — Page du titre, au-dessus de l'indication de lieu et de date, marque de la *Salamandre*. Le verso, blanc. — Dans le texte, vignettes et in. o. de style moderne.

R. G₁₀ (chiffré par erreur : 244) : *In Vinegia appresso Girolamo Scotto./ M D X L VII*. Le verso, blanc.

2me partie. — *IL QVARTO / LIBRO D'ORLANDO/ INAMORATO COMPOSTO/ PER NICOLO DE GLI AGOSTINI./... In Venetia appresso Girolamo Scotto./ 1547.*

184 ff., chiffrés par erreur : 186, s. : *a-ʒ*. — 8 ff. par cahier. — Marque du titre, vignettes et in. o. comme dans la première partie.

R. ʒ₈ (chiffré 186) : *In Venetia appresso Girolamo Scotto./ 1547*. Le verso, blanc.

1547. — Girolamo Scoto, 1548-1549; 4°. — (Berlin, E)

1re partie. — *ORLANDO INAMORATO/ DEL SIGNOR MATEO MARIA BOIARDO Conte di Scandiano, insieme co* (sic) *i tre Libri/ di Nicolo de gli Agostini, nuouamente riformato/ per Messer Lodouico Domenichi. /... In Vineggia appresso Girolamo Scotto./ M D XLVIII.*

208 et 154 ff. num., 1 f. n. ch., & 1 f. blanc, s. : *A-Z, Aa-Cc, aa-uu*. — 8 ff. par cahier, sauf *uu*, qui en a 4. — C. ital. — 2 col. à 6 octaves. — Page du titre, au-dessus de l'indication de lieu, marque ornementale, avec la devise : IN TENEBRIS FVLGET. Le verso, blanc. — Vignettes de style moderne.

V. 208 : *In Vinegia appresso Girolamo Scotto./ M.D.XLIX.*

2me partie. — *IL QVARTO LIBRO D'ORLANDO IN/ NAMORATO DEL SIGNOR MATTEO MARIA BO/ tardo Conte di Scandiano, insieme coi tre libri di/ Nicolo de gli Agostini,... In Vinegia appresso Girolamo Scotto. M.D.XLIX.*

Marque sur le titre, et vignettes comme dans la 1re partie.

V. *uu₂* : le registre ; au-dessous : *In Venetia appresso Girolamo Scotto./ M.D.XLVIIII.* Au-dessous, petite marque avec la devise : IN TENEBRIS FVLGET.

1548. — Bartolomeo detto l'Imperatore, 1550 ; 8°. — (Rome, Vt)

ORLANDO INA/ MORATO DEL S. MAT/ teo Maria Boiardo Conte di Scandia/ no, insieme coi tre libri di Nicolo de / gli Agostini... IN VINEGIA/ M.D.L.

242 ff. num. s. : *A-Z, AA-GG*; suivis de 176 ff. num. par erreur : 168, et 8 ff. n. ch., s. : *a-ʒ*. — 8 ff. par cahier, sauf *GG*, qui en a 10. — C. g.; titre rom. — 2 col. à 5 octaves. — Page du titre : encadrement architectural, avec statues d'un guerrier à gauche et d'une femme à droite portant le cadre à volutes où est imprimé le titre. Le verso, blanc. — Une vignette, de style moderne en tête de chaque chant.

R. \bar{z}_8 : le registre; au-dessous : *In Venetia appresso Bartolomeo detto lo Imperatore. M.D.L.* Le verso, blanc.[1]

1506

NARCISSO (Giovanni Andrea).[2] — *Passamonte.*

1549. — Melchior Sessa, 7 novembre 1506 ; 4°. — (Milan, T)

Libro di bataglia chiamato Passamon / te nouaměte tradutto di prosa in rima.

84 ff. n. ch., dont le dernier est blanc, s. : *A-L*. — 8 ff. par cahier, sauf *L*, qui en a 4. — C. rom.; titre g. — 2 col. à 5 octaves. — Au-dessous du titre, grande figure de *Passamonte*, avec monogramme ·Io·6· (voir reprod. p. 144). Le verso, blanc. — Dans le texte, 53 vignettes presque toutes à terrain noir, de diverses grandeurs, et de différentes mains ; une d'elles, qui se trouve au r. G_6 et au v. I_6, porte le monogramme ⚹.

V. L_3 : ℂ *Stampato in Venetia per Melchion/* (sic) *Sessa. nel. M.CCCCCVI. Adi VII/ de Nouembrio.* Au-dessous, marque du *Chat*, aux initiales de Melchior Sessa.

1550. — Melchior Sessa, 20 mai 1514 ; 4°. — (Milan, M)

Libro di bataglia chiamato Passamon/ te nouamente tradutto di prosa/ in rima historiato.

84 ff. n. ch., dont le dernier est blanc, s. : *A-L*. — 8 ff. par cahier, sauf *L*, qui en a 4. — C. rom.; titre g. — 2 col. à 5 octaves. — Au-dessous du titre, grand médaillon circulaire, avec une figure de chevalier, emprunté du *Libro del Troiano*, 20 mars 1509. Le verso, blanc. — Dans le texte, 54 vignettes, dont un certain nombre à terrain noir ; plusieurs de ces petits bois portent le monogramme ⚹ ou l⚹.

V. L_3 : ℂ *Stampato in Venetia per Melchion* (sic)/ *Sessa. nel M.CCCCCXIIII. Adi/ XX. de Maʒo.* Au-dessous, marque du *Chat*, aux initiales · M · · S ·.

1. A signaler encore les éditions suivantes : 1560 et 1565, 4° (Comin da Trino) ; 1574-1583, 8° (Vicenzo Vianni) ; 1580, 4° (Fabio & Agostino Zoppini).

2. L'auteur de ce poème chevaleresque, tiré d'un roman français du cycle de Charlemagne, s'est fait connaître dans la dernière stance :

> *Lo libro qual uedeti o auditori*
> *Non lo compose gia per alcun fato*
> *Voi che sapiati ancor uoi legitori*
> *Per ʒanandrea narcisso si fu fato...*

Cf. Ferrario, *Romanʒi e poemi romanʒeschi*; Milano, 1828 ; t. II, p. 271.

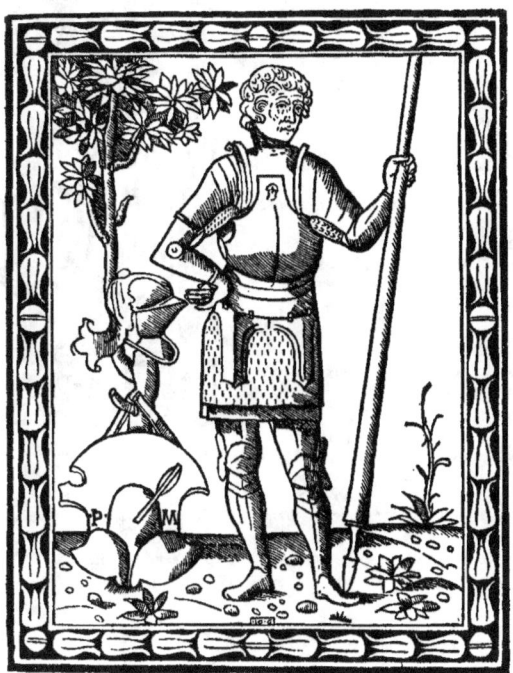

Narcisso (Giovanni Andrea), *Passamonte*, 7 nov. 1506 (p. du titre).

1506

Vita del Beato Patriarcha Josaphat.

1551. — Alexandro Bindoni, 27 novembre 1506; 8°. — (Florence, N)
La vita del Beato Patriar/cha Iosaphat Conuer/tito per Barlaam.

40 ff. n. ch., s. : *a-k*. — 4 ff. par cahier. — C. rom.; titre g. — 30 ll. par page. — Au-dessous du titre, vignette empruntée du Voragine, *Legendario de Sancti*, 13 mai 1494 (chap. CXXX, *De sancto Barlaam*).

V. *k*iiii : le registre : au-dessous : ℭ *Qui finisse la uita del glorioso sancto/ iosaphat cōuertito p sācto Barlaam./ Impressa in Venetia per Alexan/dro de bandoni* (sic). *Mcccccvi./ adi xxvii. de No/uembrio.*

1552. — Joanne Rosso Vercellese, 24 décembre 1512; 4°. — (☆).

La vita del Beato Patriarcha Iosaphat/ Conuertito per Barlaam.

20 ff. n. ch., s. : *A-E*. — 4 ff. par cahier. — C. rom.; titre g. — 40 ll. par page. — Au-dessous du titre, vignette au trait avec monogramme ♭, empruntée de la *Bible*, 15 oct. 1490. — In. o. à fond noir.

V. E_4 : ℂ *Qui finisse lauita del glorioso sancto iosaphat conuertito p Barlaam./ Stampata in Venetia per Ioanne Rosso da Vercelle. Mille. CCC CC.XII./ Adi. XXIIII. Decembrio.*

1553. — Benedetto & Augustino Bindoni, 20 juin 1524; 8°. — (☆).

La vita de san Iosaphath/ Conuertito per Barlam.

32 ff. n. ch., s. : *A-D*. — 8 ff. par cahier. — C. g. — 2 col. à partir du r. B; 34 ll. par page ou par col. — Au-dessous du titre : *St Josaphat et l'ermite Barlaam* (voir reprod. p. 145). Le verso, blanc.

La Vita de San Josaphath, 20 juin 1524.

R. D_8 : ℂ *Qui finisse la Uita del Glorioso sancto Iosaphat con-/ uertito per Barlaam. Stampata in Uenetia per/ Benedetto τ Augustino de Bendoni. Nel an/ no del Signore. 1524. Adi. 20. Zugno.* Le verso, blanc.

1506

FRANCESCO da Fiorenza. — *Persiano, figliolo di Altobello.*

1554. — Georgio Rusconi, 4 décembre 1506; 4°. — (Munich, Libr. L. Rosenthal, 1900).

140 ff. n. ch., s. : *A-S*. — 8 ff. par cahier, sauf *S*, qui en a 4. — Le titre manque dans cet exemplaire, ainsi que les ff. A_8, L_{iii}, L_6, M, M_8. — C. rom. — 2 col. à 5 octaves. — Dans le texte, 23 vignettes au trait, dont six portent le monogramme **F**, empruntées du *Trabisonda istoriata*, 5 juillet 1492, et du Pulci, *Morgante maggiore*, 31 oct. 1494.

R. S_4 : *Stampado in Venetia per Georgio de Ruscói Milanese. M.ccccc.yi. Adi.iiii./ Decembrio.* Au-dessous, le registre. Le verso, blanc.

1555. — Gulielmo de Fontaneto, 12 septembre 1522; 4°. — (Venise, M; Milan, A)

Libro chiamato Persiano figliolo de Alto/ bello : qual tratta de Carlo magno im/ peradore : τ de tutti li paladini : τ/ de molte battaglie crudelissi/ me :...

140 ff. n. ch., dont le dernier est blanc, s. : *A-S*. — 8 ff. par cahier, sauf *S*, qui

en a 4. — C. rom. ; titre g. — 2 col. à 5 octaves. — Au-dessous du titre, grand médaillon circulaire, avec une figure de chevalier, emprunté du *Libro del Troiano*, 20 mars 1509. Le verso, blanc. — R. A_{ii}. En tête de la page, bois avec monogramme L : *Charlemagne assisté de guerriers et de légistes*, emprunté du Pulci, *Morgante maggiore*, 20 juillet 1521 (voir reprod. II, p. 225) — Dans le texte, 52 vignettes d'inégale valeur et de différentes mains, la plupart avec terrain noir.

V. S_3 : ℂ *In Venetia per Gulielmo de Fonta/ netto de Monfera adi. xii. de Setem/ brio. M.D.XXII*... Au-dessous, le registre. Au bas de la page, bois au trait : *Charlemagne et ses barons*, copie libre du bois de l'*Altobello*, 5 nov. 1499 (voir reprod. p. 146).

Francesco da Fiorenza, *Persiano*, 12 sept. 1522 (v. S_3).

1556. — Pietro Nicolini da Sabio, septembre 1536 ; 4°. — (Paris, N ; Munich, R)

Libro chiamato Persiano figliuolo de Al/ tobello : qual tratta de Carlo magno im/ peradore : ϱ de tutti li paladini :...

140 ff., dont le dernier est blanc, s. : *A-S*. — 8 ff. par cahier, sauf S, qui en a 4. C. rom. ; titre g. — 2 col. à 5 octaves. — Au-dessous du titre, grand médaillon circulaire, de l'édition 12 sept. 1522. Le verso, blanc. — R. A_{ii}. En tête du chant I, bois à deux compartiments, emprunté d'une édition de Plutarque. — Dans le texte, 52 vignettes.

V. S_3 : le registre ; au-dessous : *In Vinegia. Nelle case di Pietro di Nicolini da Sabio. Nelli anni dil/ Signore. M D XXXVI. Dil mese di Settembrio*...

1507

Antonin (S^t). — *Confessionale*.

1557. — Nicolo Brenta & Alexandro Bindoni, 1^er avril 1507 ; 8°. — (Naples, N)

Confessionale del beato Antonino/ Arciuescouo de Firenze del ordi/ ne de frati predicatori.

4 ff. n. ch., s. : *a*. — 88 ff. num. faussement jusqu'à 104, avec signatures: *b-o*. — 8 ff. par cahier, sauf *b, c, d, m*, qui en ont 4. — C. g; titre rom. — 29 ll. par page. — Au-dessous du titre, bois au trait du St Antonin, *Summa major*, juillet-février 1503. Le verso, blanc.

R. o_8: ℂ *Impresso in Uenetia per Nicolo Brëta ⁊ Ale/ xandro di Bindoni. Nel âno. 1507. adi pmo aple.* Le verso, blanc.

Tostatus (Alphonsus), *Explanatio in primum librum Paralipomenon*, 20 avril 1507.

1558. — Piero Quarengi, 1er juin 1514; 8°. — (Vienne, R)

Confessionale del beato Antonino Ar/ ciuescouo de Firenze del ordine/ de frati predicatori.

80 ff. num., s. : *a-l*. — 8 ff. par cahier, sauf *a, l*, qui en ont 4. — C. g.; titre rom. — 32 ll. par page. — Au-dessous du titre, bois de l'Affrosoluni, *Cantica vulgar*, 31 janvier 1510. Le verso, blanc.

R. 80 : ℂ *Impresso in Uenetia per Piero di quarengij Ber/ gamasco. Nel anno. 1514. adi primo Zugno.* Le verso, blanc.

1559. — Cesare Arrivabene, 6 juin 1522; 8°. — (Rome, Ca)

Defecerunt./ Summa perutilis cõ/ fessionis Defecerunt nûcupata: que miro ordine nõ/ solum formam: modum: & uiam recte cõfitendi pec/ cata tractat: uerum etiam per omnes quottidianos/ casus: q̃ sunt preter conscientiam: breuiter discurrit./...

8 ff. prél., n. ch. s. : ✠. — 223 ff. et 1 f. n. ch., s. : *A-Z, &, ɔ, ȝ, Aa-Bb*. — 8 ff. par cahier. — C. rom.; la 2me ligne du titre en c. g. — 31 ll. par page. — Au-dessous du titre, bois avec monogramme **G**, emprunté du Pacifico, *Summa de confessione*, 31 janvier 1518.

R. Bb_8: ℂ *Finit perutilis summa confessionum : que defece/ runt nuncupatur : edita per reuerendissimum domi/ num Antoninum archiepiscopum Florentinum :... Nouissime impressa Venetiis per Cesarem Arriuabe/ num Venetum. Anno dñi. 1522. die. 6. mêsis iunii.* Au-dessous, le registre ; au bas de la page, marque à fond noir, aux initiales : $\frac{A}{G}$. Le verso, blanc.

1560. — Benedetto & Augustino Bindoni, 1524; 8°. — (Londres, FM)

Confessionale del Beato/ Antonino Arciuesco/ uo de Firenze del/ Ordine de Pre/ dicatori.

78 ff. num. & 2 ff. n. ch., s. : *A-K*. — 8 ff. par cahier. — C. g. — 32 ll. par page. — Au-dessous du titre : *St Antonin*, bois provenant du matériel de Jean du Pré (reprod. pour le Voragine, *Legendario de Sancti*, 30 déc. 1504 ; voir II, p. 132). Le verso, blanc.

R. K_8: ℂ *...Stãpato in Uenetia per Benedetto ⁊ Au/ gustino fradelli di Bindoni. Nel anno del Signore./ 1524...* Le verso, blanc.

De Sorte hominum, 4 mai 1507.

1561. — S. l. a. & n. t.; 8°. — (Munich, R)

Confessione generale delo/ arciuescouo Antonino.

4 ff. n. ch., s.: *A*. — C. rom.; titre g. — 28 ll. par page. — Au-dessous du titre, vignette (voir reprod. p. 148).

1507

Tostatus (Alphonsus). — *Explanatio in primum librum Paralipomenon, etc.*

1562. — Bernardinus Vercellensis, 20 avril 1507; f°. — (Vienne, I)

Fidissimi sacraȝ litteraȝ/ Interpretis Diui Alphōsi Thosta/ tı Epi Abulensis suȝ Paralipo/menon Opus preclarissimū./...

407 ff. num. et 1 f. blanc, s.: *a-ȝ, z, ꝓ, ꝗ, aa-pp*. — 10 ff. par cahier, sauf *pp*, qui en a 8. — C. g. — 2 col. à 75 ll. — Au-dessus du titre, imprimé en rouge, grand écu des armes impériales, avec la devise : PLVS VLTRA. — R. 2, 1ʳᵉ col., bois avec monogramme L : l'auteur écrivant (voir reprod. p. 147). — In. o. à fond noir.

V. 407 :... *In al/ ma ciuitate Uenetiaruȝ : summo studio z magno labore dili/ gēter impressa : arte : typis z characteribus prestātis ingenij/ viri Magistri Bernardini Uercellensis: Currētibus annis/ domini. M.D.VII. xxᵐᵒ Aprilis*. Au-dessous, le registre.

1563. — Gregorius de Gregoriis (pour Joannes Jacobus de Angelis), 13 octobre 1507; f°. — (Vienne, I)

Opera pclarissima bea/ti Alphonsi Thostati epi Albulē/ sis...

4 ff. n. ch. et n. s., dont le 1ᵉʳ est blanc. — 318 ff. num. par erreur : 217, s.: *Aa-Zȝ, AA-II*. — 10 ff. par cahier, sauf *II*, qui en a 8. — C. g.; titre r. et n. — 2 col. à 75 ll. — En tête de la page du titre, grand écu des armes impériales, avec la devise : PLVS VLTRA. — R. du 4ᵐᵉ f. Encadrement de page et bois de la *Création*, empruntés de la *Biblia bohem.*, 5 déc. 1506 (reprod. I, pp. 141, 144). — R. 1, 1ʳᵉ col. Bois avec monogramme L, de l'édition du 20 avril, même année. — V. 53 et r. 54. Figure de l'*arche de Noé*. — In. o., de divers genres.

R. II₈ : ℂ *Impressum Uenetijs per Gregorium de gregorijs sumptibus*

Sᵗ Antonin, *Confessione generale*, s. l. a. & n. t.

*dñi ioãnis iacobi de angelis Ciuis/
veneti. Anno domini. 1507. Die. 14. mē-
sis octobris.* A la suite, le registre. Au-
dessous, la marque. Le verso, blanc.

1507

De sorte hominum.

1564. — Georgio Rusconi,
4 mai 1507; 8°. — (✩)

*De sorte hominum nouamen/
te Historiato ɀ diligen/ temente
cor/ recto./ Cum gratia ɀ Priuilegio.*

24 ff. n. ch. s.: A-E. — 4 ff.
par cahier. — C. rom.; titre g. —
2 col. à 30 ll. — Au-dessous du titre:
*un astrologue tirant l'horoscope d'un
nouveau-né* (voir reprod. p. 148)[1]. Au
verso, bois emprunté du Granolachs,
Summario de la luna, 26 août 1506
(voir II, p. 466). — Dans le texte,

Correggio (Nicolo da), *La Psyche & la Aurora*,
10 juin 1507 (p. du titre).

figures allégoriques des planètes et des constellations, et douze vignettes représentant les occupations agricoles et ménagères pour les mois de l'année.

V. F_4 : ℂ *Qui compisse il libro de Sorte Hominum tracto dal/ philosopho de latino in uulgare acio che li igno/ ranti possano intendere & hauerne/ qualche constructo./* ℂ *Stampato in Venetia Per Georgio de Rusco/ ni. A di quatro Maʒo. M.cccc.vii.*

1565. — Georgio Rusconi, 28 avril 1513 ; 8°. — (Rome, Vt)

De sorte hominum nouamen/ te Historiato ɀ diligen/ te mente cor/ recto./...
Réimpression de l'édition 4 mai 1507.

V. F_4 : ℂ *Stampato in Venetia per Georgio de Rusco/ ni. Adi. xxyiii. de Aprile. M.cccc.xiii.*

1507

Correggio (Nicolo da)[2]. — *La Psyche & la Aurora.*

1566. — Manfredo de Monteferrato, 10 juin 1507 ; 8°. — (Rome, An — ✩)

1. Ce bois a été copié dans le : *Pronostico diuino di messer Antonio/ Arcoato Ferrarese: fatto dello anno. M.CCCC.LXXX. al Serenissi/ mo Re di Vngaria : delle cose che succederanno fra Turchi: &/ Christiani: & de la reuolutione de li stati de Italia: & re/ nouatione de la chiesa: per tutto lanno. M.D./XXXVIII. cosa mirabillissima.* S. l. a. et n. t., in-4°; 4 ff. n. ch. — (Francfort, Libr. Baer, 1907)

2. Sur Nicolo da Correggio (et non : *Correggia*), voir une étude de M. Luzio-Renier dans le *Giornale storico della letteratura italiana* (t. XXI, pp. 205 et suiv.; t. XXII, pp. 65 et suiv.)

Correggio (Nicolo da), *La Psyche & la Aurora*,
10 juin 1507 (v. G.).

Opere del Illustre & Excellentissimo Signor Nico/ lo da Corregia Intitulate la Psyche & la Aurora/ Stampate nouamente : & ben corrette.

48 ff. n. ch., s. : *A-M*. — 4 ff. par cahier. — C. rom. — 28 vers par page. — Au-dessous du titre : *Psyché et Cupidon* (voir reprod. p. 149). — V. G$_3$. *Céphale et l'Aurore* (voir reprod. p. 150).

R. M$_4$: ℂ *Stampata in Venetia per Manfrino bo/ no de Monteferrato. A di. X. del/ Mese de Zuno del. M.cccc.vii.* Le verso, blanc[1].

1567. — Georgio Rusconi, 4 décembre 1510 ; 8°. — (Venise, M)

OPere del Illustre & Excellentissimo Signor/ Nicolo da Corregia ititulate la Psyche & la Aurora Stampate nouamente : & ben correcte.

48 ff. n. ch., s. : *A-M*. — 4 ff. par cahier. — C. rom. — 3 octaves et demie par page. — Au-dessous du titre : *Psyché & Cupidon*, copie du bois de l'édition 10 juin 1507 (voir reprod. p. 151). — V. G$_{iii}$. Pour la pièce de *Céphale et l'Aurore*, bois avec monogramme **L**, emprunté du Virgile, édition Zanni da Portesio, 3 août 1508, où il représente les deux bergers Tityre & Mélibée. — R. G$_4$: ℂ *Fabula di Cæphalo cõposta dal Signore Ni/ colo da Corregia...*

R. M$_4$: ℂ *Impressa in Venetia per Geor/ gio de Rusconi. M.D.X./ Adi. IIII. di Decêbre.* Le verso, blanc.

1568. — Georgio Rusconi, 20 avril 1513 ; 8°. — (Venise, M)

OPere Del Illustre & Excellentissimo Si/ gnor Nicolo da Corregia intitulate la Psy/ che & la Aurora. Stampate Nouamente : &/ ben correcte.

Réimpression de l'édition 4 déc. 1510.

R. M$_4$: ℂ *Impressa in Venetia per Geor/ gio de Rusconi. M.D.XIII./ Adi. XX. di Aprile.*

1569. — Georgio Rusconi, 20 décembre 1515 ; 8°. — (Londres, B M — ✭)

Opere Del Illustre & Excellentissimo Si/ gnor Nicolo da Corregia intitulate la Psy/che & la Aurora. Stampate Nouamente : &/ ben correcte...

Réimpression de l'édition 4 déc. 1510.

R. M$_4$: ℂ *Impressa in Venetia p Georgio de/ Rusconi Milanese. Ne lãno del nro Si/ gnor. M.cccc. xy. adi. xx. Decembrio.* Le verso, blanc.

[1] Ces deux pièces, d'une grande rareté, ne sont pas mentionnées dans la *Drammaturgia* d'Allacci ; la seconde fut représentée à Ferrare, le 27 janvier 1486 (Catal. Soleinne, t. IV. p. 15).

1570. — Georgio Rusconi, 15 octobre 1518 ; 8°. — (Venise, M)

Opere del Illustre ꝫ Excellē/ tissi-mo Signor Nicolo da Corregia intitulate/ la Psyche & la Aurora. Stampate Noua/ mente : & ben Correcte.

48 ff. n. ch., s. : *A-F.* — 8 ff. par cahier. — C. rom. ; la première ligne du titre en c. g. — 3 octaves et demie par page. — Au-dessous du titre, bois de l'édition 4 déc. 1510. — V. D_{iii}. Bois au trait, emprunté de l'édition des *Fables d'Esope*, 31 janvier 1491 *(De juvene et Thayde*, fab. li); au-dessus de la vignette, les deux noms : ℂ *Cæphalo.* ℂ *Aurora.* Dans le haut et dans le bas de la page, pour parfaire la justification, bordure ornementale. — R. D_{iiii}. ℂ *Fabula di Cæphalo.*

R. F_8 : ℂ *Impressa in Venetia per Georgio de Rusco/ ni Milanese. Ne lanno del nostro Signor/ M.cccc.xviii. Adi. xv. de Octobre.* Le verso, blanc.

Correggio (Nicolo da), *La Psyche & la Aurora*, 4 déc. 1510 (p. du titre).

1571. — Nicolo Zoppino & Vicenzo de Polo, 1521 ; 8°. — (Paris, A ; Venise, M)

Opere del Illustre & Excellentissimo Signor Nico/ lo da Corregia intitulate la Psyche & la Aurora./ Stampate Nouamente : & ben corrette./ ℂ *Cum gratia & Priuilegio.*

48 ff. n. ch., s. : *A-F.* — 8 ff. par cahier. — C. rom. — 27, 28 et 29 ll. par page. — Au-dessous du titre; *Psyché & Cupidon*, bois de l'édition 10 juin 1501. — R. D_{iii} : *FINIS.* Au verso : *Céphale et l'Aurore*, second bois de l'édition 1507. — R. D_{iiii} : ℂ *Fabula di cęphalo...*

R. F_8 : ℂ *Stăpata in Venetia per Nicolo Zopino/ e Vincentio cõpagno. nel. M.cccc.xxi.* Le verso, blanc.

1507

GUARINI (Battista) [Bartholomeus Philalites]. — *Institutiones grammaticæ.*

1572. — Bernardino Vitali, 10 juillet 1507 ; 4°. — (Rome, A)

Institutiones grammatice pro/ Illustrissimo domino Ioanne/ Araganeo : Illustrissimi regis/ Ferdinandi filio : per Bartho/ lomeum philalitē poetam atqȝ/ oratorem composite.

34 ff. n. ch., s. : *A-D.* — 8 ff. par cahier, sauf *D*, qui en a 10. — C. rom.; titre g. — 29 ll. par page. — Page du titre : joli encadrement à fond noir (voir reprod. p. 152)[1].

[1]. Le bloc inférieur de cet encadrement a été employé par le même imprimeur pour un autre encadrement, signalé dans le Perottus, *Regulæ Sypontinæ*, 5 nov. 1517, et dans le Pylades, *Grammatica*, s. a. (voir reprod. II, p. 275).

Guarini (Battista), *Institutiones grammaticæ*, 10 juillet 1507.

R. D₁₀ : *Venetiis per Bernardinum Venetum de Vitalibus./ Anno Dñi. M. D. VII. Die. X. Iulii.* Le verso, blanc.

1573. — Gulielmo de Monteferrato (pour Hieronymo de Gilberti & Joanne Brissiano), 31 août 1518; 4°. — (Rome, Libr. Nardecchia, 1905)

Institutiones grāmatice ꝑ Illustrissi•/ mo dño Ioanne Araganeo: Illu/ strissimi regis Ferdinādi fi•/ lio: ꝑ Bartholomeū phi/ lalitē poetā atqʒ ora/ torem cōposite.

32 ff. n. ch., s. : *A-D.* — 8 ff. par cahier. — C. rom.; titre g. — 32 ll. par page. —

R. *A* : encadrement de page à motifs d'ornement sur fond noir ; in. o. *O* du même genre au commencement du texte. — Dans le corps de l'ouvrage, autres in. o., plus petites, également à fond noir.

R. D_8 : *Venetiis per Gulielmū de Mōteferrato : Mādato & impēsis Hie / ronymi de Gilbertis : & Ioānis Brissiani socioᶢ : Anno dn̄i. / M. D. XVIII. Die XXXI. Augusti.* Le verso, blanc.

1507

LULLUS (Raymundus). — *Sententiarum Libellus.*

1574. — Joanne Tacuino, 12 juillet 1507 ; 4°. — (Rome, A)

Illuminati doctoris Raymondi Lull. om / nium disciplinarum consumatissimi. Qui / Deum : τ seipsum cognoscere docet. / ... sen / tentiarum li / bellus.

75 ff. num. & 1 f. n. ch., s. : *A-K*. — 8 ff. par cahier, sauf *K*, qui en a 4. — C. rom. ; titre g. — 40 ll. par page. — Au bas de la page du titre, bois emprunté du Barbara (Antoninus), *Oratio*, 1ᵉʳ avril 1503. — In. o. à fond noir.

V. LXXV : ℂ *Impressum Venetiis per Ioannem Tacuinum de Tridino : Anno domini / M. D. VII. Die. XII. Iulii.* Au-dessous, le registre ; puis la table.

1507

JOHANNITIUS. — *Isagogæ in medicina.*

1575. — Pietro Quarengi, 13 juillet 1507 ; 8°. — (Florence, Libr. De Marinis, 1907)

ℂ *Incipiāt Hysagoge Ioannitii in medi / cina.*

260 ff. n. ch., s. : *a-z, τ, ꝝ, ꝫ, aa-ii*. — 8 ff. par cahier. — C. g. — 40 ll. par page. — V. du titre, blanc. — V. ii_3. Bois au trait : figure de l'homme anatomique. — Quelques in. o. dans le texte.

V. ii_7 : *Impressum venetiis per Petrum bergo / mensem de quarengiis. M. ccccc. vii. die / xiii. Mensis Iulii.* Au-dessous, le registre. Le verso du f. ii_8 est blanc.

1507

LULLUS (Raymundus). — *Quæstiones dubitabiles.*

1576. — Joanne Tacuino, 15 juillet 1507 ; 4°. — (Séville, C)

Quaestiones dubitabiles super / quattuor libris sententiarū / cum quaestionibus so / lutiuis Magistri / Thomae at / trabatē / sis.

84 ff. num. et 2 n. ch., s. : *AA-LL*. — 8 ff. par cahier, sauf *LL*, qui en a 6. —

C. rom.; titre g. — 40 ll. par page. — Au-dessous du titre, bois emprunté du Barbara (Antoninus), *Oratio*, 1ᵉʳ avril 1503. — Quelques petites in. o. à fond noir.

V. LXXXIIII : ❡ *Opera : & Impensa Ioãnis Tacuini Tridinẽsis : Acuratissimi chalcographi / cusum est : hoc opus : ex Autoris exemplari : Anno a recõciliata diuinitate. M./CCCCC. VII. die. XV. Iulii.* Au-dessous, le registre. Les deux derniers ff. sont occupés par la table.

1507

CALMETA (Vicenzo) etc. — *Compendio de cose nove.*

1577. — Nicolo Zoppino, 18 juillet 1507 ; 8°. — (Venise, C)

❡ *Compendio de cose noue de Vicêʒo Cal / meta & altri auctori cioe Sonetti Capitoli / Epistole Egloghe pastorale Strambotti Bar / ʒelette Et una Predica damore.*

48 ff. n. ch., s. : *A-M*. — 4 ff. par cahier. — C. rom. — 30 vers par page. — Au-dessous du titre, bois avec monogramme **L**, emprunté du Thibaldeo da Ferrara, *Opere*, du 25 juin, même année.

V. M_3 : ❡ *Stampato in Venetia per Nicolo dicto Zopino nel anno del no / stro signore. M. CCCCC.VII / Adi. XVIII. de Luio.* — R. M_4 : ❡ *Strambotti de Paulo Danʒa.* Au bas de la page : *FINIS.* Le verso, blanc.

1578. — Manfredo de Monteferrato, 8 juillet 1508 ; 8°. — (Rome, An)

❡ *Compendio de cose noue de Vicêʒo Cal / metta & altri auctori cioe Sonetti Capitoli / Epistole...*

48 ff. n. ch., dont le dernier est blanc, s. : *A-M*. — 4 ff. par cahier. — C. rom. — 30 vers par page. — Au-dessous du titre, même bois que dans l'édition 18 juillet 1507. Le verso, blanc.

V. M_3 : ❡ *Stampato in Venetia per Man / fredo de Môteferrato Nel an / no del nostro signore. M. D. VIII. Adi. VIII. de Luio.*

1579. — Alexandro Bindoni, 4 novembre 1515 ; 8°. — (Modène, E)

Compendio de cose noue Vicenʒo Calmeta & / altri auctori cioe : Sonetti Capitoli Epistole / Egloghe pastorale Strambotti Barʒellete. Et / una Predica damore.

48 ff. n. ch., s. : *AA-FF*. — 8 ff. par cahier. — C. rom. — 30 vers par page. — Au-dêssous du titre, mauvais bois, emprunté de l'*Opera nova del giovene Pietro pictore Aretino*, 22 janvier 1512. — Le verso, blanc.

V. F_7 : *Stampato in Venetia per Ale / xandro di Bindoni. Nel / anno del signore. M. / D. XV. Adi. iiii. / Nouêbrio.* — R. F_8 : *Strambotti de paulo Danʒa.* — Le verso, blanc.

1580. — Georgio Rusconi, 24 janvier 1516 ; 8°. — (Venise, M)

Compêdio de cose noue de / Vincêʒo Calmeta & altri auctori cioe Sonet / ti Capitoli Epistole Egloghe pastorale Stram / botti Barʒeletti Et una Predica damore.

48 ff. n. ch., s. : *A-M*. — 4 ff. par cahier. — C. rom., la première ligne du titre en c. g. — 30 vers par page. — Au-dessous du titre, même bois que dans l'édition 4 nov. 1515. Le verso, blanc.

V. M_3 : ⊄ *Impresso in Venetia per Geor/gio de Ruschŏi Milanese./ Ne li ani del nr̃o signor/ M. CCCCC. XCI* (sic)./ *Adi. 24. Zenaro.* — V. M_4, blanc.

1581. — Joanne Tacuino, 10 octobre 1517; 8°. — (Rome, Co)

Compendio de cose no/ue Uicenzo Ca]meta/ z altri auctori cioe./ Sonetti./ Capitoli/ Epistole/...

48 ff. n. ch., s. : *AA-FF*. — 8 ff. par cahier. — C. rom.; titre g. — 30 vers par page. — Page du titre, jolie bordure au trait (vases, rinceaux de feuillage, etc.). Le verso, blanc.

V. F_7 : *Stampato in Venetia per Ioanne/ Tacuino de tridino del/. M.D.XVII. Adi. Xii/ octobrio.* — R. F_8 : *Strambotti de paulo Danza.* Le verso, blanc.

1582. — S. l. a. & n. t., 8°. — (Munich, R; Florence, L)

⊄ *Compendio de cose noue die Vicenzo Ca]/ metta & altri/ auctori cioe Sonetti Capito/ li Epistole Egloghe pastorale Strãbot/ ti Barzelette & una p̃dica damore.*

48 ff. n. ch., dont le dernier est blanc. s. : *A-M*. — 4 ff. par cahier. — C. rom. — 30 vers par page. — Au-dessous du titre, même bois que dans l'édition 18 juillet 1507. Le verso, blanc. — V. M_3 : *FINIS*.

1507

AUREOLUS (Petrus). — *Aurea sacræ scripturæ commentaria.*

1583. — Lazaro Soardi, 29 octobre 1507 ; 4°.— (Munich, Libr. L. Rosenthal, 1899)

Aurea ac pene diuina totius sa/ cre pagine Commentaria compendiose edita per Clarissimum/ Theologum Fratrem Petrum Aureolum Seraphici or/dinis alũnum : ac Sancte Romane Ecclesie Cardi/nalem...

93 ff. num., avec erreurs de pagination, et 1 f. n. ch., s. : *A-Z*. — 4 ff. par cahier, sauf *Z*, qui en a 6. — C. g. — 2 col. à 47 ll. — Au-dessous du titre, bois emprunté du Turrecremata, *Expos. in psalterium*, 26 janvier 1502. — V. Z_5. En tête de la page : la *S^{te} Vierge au rosaire* (reprod. pour le Guglielmus, Ockham, *Summulæ in libros Physicorum*, 17 août 1506).

V. Z_2 : le registre ; au-dessous, en c. rom. : ⊄ *Compendi͡um declarationis omnium librorum sacre/ scripturæ... per Lazarum Soardum diligentissime Venetiis im/ pressum... die. xxix. Octobris. M. D. vii.* — R. Z_6 : au bas de la page, marque à fond noir, aux initiales de Lazaro Soardi. Le verso, blanc.

1507

CASTELLANUS (Frater Albertus). — *Constitutiones et privilegia ordinum.*

1584. — Lazaro Soardi, 2 octobre 1507; 8°. — (Paris, N ; Carpentras, M ; Munich, R)

Accursius (Gulielmus), *Casus Institutionum*, 15 nov. 1507.

In hoc volumine cõti-/ nen∘/ tur infrascripta/ Re-/ gula beati Augustini episco-/ pi./ Constitutiones fratrum/ ordinis predicatorum: cum/ suis decla∘/ rationibus inser-/ tis: ...Constitutiones Monia-/ lium ordinis predicatorum./ Regula z priuilegia fratrum/ z soroꝝ de penitẽtia bti/ Dñici./ ...

5 ff. n. ch. et 97 ff. num. faussement: 107, s.: *A*-ʒ, z, ꝑ, ꝗ; 4 ff. par cahier, sauf ꝗ, qui en a 2. A la suite, 104 ff. avec pagination nouvelle, et mêmes signatures aux cahiers, qui sont tous de 4 ff.; puis 84 ff. avec une autre pagination, s.: *A-E, e, F-T*; 4 ff. par cahier, sauf *H* et *T*, qui en ont 6; enfin, 2 ff. n. ch., s.: *A*. — C. g. — La première partie est imprimée en caractères de deux grosseurs différentes, sur 2 col. qui en ont de 34 à 41 ll.; dans le reste du volume, 34 ll. par page. — En tête de la page du titre, mauvaise vignette représentant S^t *Dominique*. — Quelques in. o. à fond noir.

V. 8₃ (dernière partie): ℂ *Preclara z vtilia opuscula supraposita diligentissime/ reuisa z castigata per venerabilem patrem fratrem Al/ bertum castellanum Uenetum: ordinis predicatorum:/ ac per Laʒarum de Soardis accuratissime impressa in/ clarissima Uenetiarum vrbe feliciter expliciunt./ Die. 2. Octobris. M. D. 7./...* — R. 84: *Excusatio Laʒari*, en quatre distiques latins. Au-dessous, marque à fond noir; plus bas: *Cum gratia z priuilegio*. Le verso, blanc. — R. *A* (avant-dernier f.): ℂ *Reuerẽdissimo in Christo patri ...Magistro/ Thome de Uio Caietano: totius ordinis Pre∘/ dicatoꝝ generali Uicario bñmerito: Frater Al/ bertus Castellanus Uenetus. S. P. D.* — V. *A*₂. Bois au trait du Rimbertinus (Bartholomeus), *De deliciis sensibilibus Paradisi*, 25 oct. 1498 (voir reprod. II, p. 452).[1]

1507

Accursius (Gulielmus). — *Casus Institutionum*.

1585. — Simon de Luere, 15 novembre 1507; 4°. — (Londres, FM — ☆)

Casus Institutionum Claris. dñi/. Guilielmi dñi Accursii f. I. LI./ Doc. nouiter impressi.

109 ff. num. et 1 f. blanc, s.: *a-ç* (pour: ʒ), z, ꝑ, ꝗ, *b'*. — 4 ff. par cahier, sauf *b'*, qui en a 6. — C. g. — 2 col. à 45 ll. — Au-dessous du titre, bois au trait: Justinien assisté de deux légistes; un personnage agenouillé au pied du trône (voir reprod. p. 156). — Petites in. o. de divers genres.

1. Dans l'exemplaire de la B. Nat., les deux ff. n. ch., s.: *A*, au lieu d'être à la fin de l'ouvrage, se trouvent intercalés dans le premier cahier; dans l'exemplaire de Munich, ces deux ff. sont entre la seconde et la troisième partie.

V. 108 : *Venetijs per Simonem de Lue/re In Contrata Sancti Cassiani/ XV Novembris. M. D VII.* Au-dessous, le registre ; plus bas, le monogramme de Simon de Luere. — R. 109 : la table.

Durante da Gualdo, *Leandra*, 23 mars 1508 (p. du titre).

1508

NANUS (Dominicus). — *Polyanthea*.

1586. — Petrus Liechtenstein, 17 février 1507 ; f°. — (Vienne, I)

Polyanthea/ Opus suauissimis floribus exorna/ tum compositum per Dominicum/ Nanum Mirabellium : Ciuem Al/ bensem : ...Anno 1507 Uenetijs.

8 ff. n. ch., 219 ff. num. et 1 f. blanc, s. : *a-z, A-F*. — 8 ff. par cahier, sauf *D, E*, qui en ont 6. — C. g. — 2 col. à 69 ll. — Au-dessous du titre : la *S^{te} Vierge au rosaire* (reprod. pour le *Brev. Herbipol.* du 27 août, même année ; voir II. p. 317). — In. o. à fond noir.

V. CCXXIX : ... *Uenetijs arte z impensis Petri Liechtenstein Colonien/ sis Germani. Anno salutigero. 1507. die. 17. Februarij.* Au-dessous, le registre.

1587. — Georgio Rusconi, 1507-3 mars 1508 ; f°. — (Rome, VE)

Polyanthea/ Opus suauissimis floribus exorna/ tum compositum per Dominicum/ Nanum Mirabellium : Ciuem Al/ bensem : ...Anno 1507 Uenetijs.

8 ff. n. ch., 219 ff. num. et 1 f. blanc, s. : *a-z, A-F*. — 8 ff. par cahier, sauf *D, E*, qui en ont 6. — C. g. — 2 col. à 69 ll. — Au-dessous du titre, grande marque du *S^t Georges combattant le dragon*, avec monogramme **L**. Au-dessus de la tête du saint, pendentif accroché à une guirlande de feuillage, et portant l'inscription : OB / CRĪ / CHA / RI. — In. o. à fond noir.

V. CCXIX : ...*Uenetijs arte z impensis Georgij de Rusconib'/ Mediolanensis. Anno Incarnationis Domini. 1508./ die. 3. Martij.* Au-dessous, le registre.

Durante da Gualdo, *Leandra*, 23 mars 1508.

1508

Platina (Bartholomæus). — *De Honesta voluptate.*

1588. — S. n. t., 2 mars 1508; 4°. — (Florence, N)

Cette édition n'a d'autre illustration que la belle in. o. *C*, au trait, avec figure d'homme assis, lisant, reproduite précédemment pour le Dathus (Augustinus), *Elegantiolæ*, s. a. (voir II, p. 29).

1508

Riccho (Antonio). — *Fior de Delia.*

1589. — Manfredo de Monteferrato, 7 mars 1508; 8°. — (Brunet, IV, col. 1276)

60 ff. n. ch., s. : *A-P*. — C. rom.; titre imprimé en rouge. — Fig. s. bois.

(A la fin) : *Impressum Venetiis per maestro Manfredo Bono da Monteferrato da Sustreuo del M. D. VIII. Adi vii. del mese de Marzo.*

1508

Durante (Piero) da Gualdo. — *Leandra.*

1590. — Jacobo Pentio da Lecho, 23 mars 1508; 4°. — (Milan, T)

Libro chiamato Leandra. Qual tracta delle/ battaglie ɀ gran facti de li baroni di fran/ cia. composto in sexta rima...

146 ff. num., s.: *A-T*. — 8 ff. par cahier, sauf *T*, qui en a 2. — C. rom.; titre g. — 2 col. à 6 stances de six vers. — Au-dessous du titre, bois à terrain noir : *un camp devant Rome* (voir reprod. p. 157). Le verso, blanc. — R. *A*ᵢᵢ : *Incomenza el Libro dicto Lean/ dra... Retracto da/ la uerace Cronica di Turpino/ arciuescouo parisiense. & p mae/ stro pier durāte da gualdo com/ posto in sexta rima.* — Dans le texte, 44 vignettes au trait, provenant du *Trabisonda istoriata* de 1492, du Tite-Live de 1493,

Durante da Gualdo, *Leandra*, 23 mars 1508.

etc., et dont deux portent le monogramme **F** ; en outre, 8 vignettes ombrées, et trois plus petites, à terrain noir, de la même facture que le bois de la page du titre (voir reprod. p. 158).

V. T_{ii} : *...Impresso in Venetia/ per Iacobo da Lecho stampatore nel. 1508. a di. 23. del me/se di marzo*[1]*...*

1591. — Alexandro Bindoni, 5 juillet 1517 ; 4°. — (Paris, N)

Libro chiamato Leandra. Qual tracta delle/ battaglie ɀ gran facti de li baroni di fran/ cia : composto in sexta rima : ...Opera noua.

142 ff. num. et 2 ff. blancs, s. : *A-S*. — 8 ff. par cahier. — C. rom. ; titre g. —

Durante da Gualdo, *Leandra*, 5 juillet 1517 (p. du titre).

2 col. à 6 stances. — Au-dessous du titre, quatre vignettes juxtaposées deux à deux : scènes de tournois, etc. (voir reprod. p. 159). Le verso, blanc.

R. A_{ii} : *Incomincia el libro dicto Leã/dra... per mae/stro pier durante da gualdo com/posto in sexta rima.* — Dans le texte, 61 vignettes, de différents graveurs, la plupart très médiocres.

V. S_6 : *...Impresso in Vene/tia per Allexandro di Bindoni nel 1517. a di. 5. del mese/ di Luio...* Au-dessous, le registre.

1592. — Alexandro Bindoni, 3 juin 1522 ; 8°. — (Naples, N)

Libro chiamato Leandra : Nelquale se tratta delle battaglie ɀ gran fatti deli baroni di Francia ɀ principal/ mête di Orlando ɀ di Rinaldo :...

143 ff. num. et 1 f. blanc, s. : *A-S*. — 8 ff. par cahier. — C. g. ; titre r. et n. — 2 col. à 6 stances. — Au-dessous du titre : *combat singulier de deux chevaliers* (voir reprod. p. 160). Le verso, blanc. — Dans le texte, petites vignettes ombrées très médiocres.

1. La suite de la souscription annonce l'impression prochaine de plusieurs autres poèmes « *con el segno infrascripto del detto Iacobo de Lecho.* » L'exemplaire de la Trivulziana, d'après Melzi & Tosi *(op., cit.* p. 144), est incomplet des deux derniers ff., dont un devait porter la marque de l'imprimeur.

Durante da Gualdo, *Leandra*, 3 juin 1522 (p. du titre).

V. 143 : ...*Stampato in Uenetia p Alexãdo* (sic) *de bin/ doni nel anno de la natiuita del re/ dentore. 1522. Adi. 3. del mese di Zugno...* Au bas de la page, le registre.

1593. — Francesco Bindoni & Mapheo Pasini, août 1525 ; 8°. — (Séville, C)

Libro darme z damore chiamato Leandra : Nel/ quale se tratta delle battaglie z gran fatti delli baroni di/ Francia : z principalmente di Orlando z di Rinaldo :...

Réimpression de l'édition 3 juin 1522.

V. 143 : ...*Stampato in Uenetia p Francesco di/ Alexãdro de bindoni z Mapheo pasini cõpagni : nel anno del/ Signore. 1525. Del me/ se di Agosto.* Au bas de la page, le registre.

1594. — Gulielmo de Monteferrato, 24 avril 1534 ; 8°. — (Paris, N)

Libro Darme: z damore. Chiama/ to Leandra. Nel quale se tratta delle battaglie, & gran fatti/ delli Baroni di Franʒa... Composto per Maestro Piero Durãte/ da Gualdo in sesta rima... 144 ff. num., s. : *A-S*. — 8 ff. par cahier. — C. g. ; le titre, sauf la 1ʳᵉ ligne, en c. rom. r. — 2 col. à 6 stances. — Au bas de la page du titre, *combat entre un chevalier et une amaʒone* (voir reprod. p. 161). Le verso, blanc. — R. II. En tête du 1ᵉʳ chant, quatre vignettes juxtaposées deux à deux. — Dans le texte, 22 vignettes, médiocres.

R. CXLIII : ...*Stãpato ĩ Vinegia nelle case di Guiliel/ mo da Fõtaneto de Mõteferrato. Nelli anni del signore. M.D.XXXIIII./ A di vintiquatro Aprile...* Au-dessous, le registre. Le verso, blanc.

1595. — Francesco Bindoni & Mapheo Pasini, septembre 1536 ; 8°. — (Venise, M)

Libro darme z damore chiamato Leandra. Nel/ quale se tratta delle battaglie & gran fatti delli Baroni di/ Francia, & principalmente di Orlando & di Rinaldo... Cõposto p maestro/ Pier durãte da gualdo in sesta ri/ ma...

Réimpression de l'édition 3 juin 1522.

V. 143 : ...*Stampato in Uinetia per Francesco/ Bindoni z Mapheo Pasini/ compagni. nel anno del Si/ gnore. 1536. Del me/ se di Settẽbrio.* Au-dessous, le registre.

1508

OCKHAM (Guglielmus). — *Summa totius logice.*

1596. — Lazaro Soardi, 15 mai 1508; 4°. — (Rome, VE; Venise, Libr. Olschki, 1890)

Summa totius logice Magistri/ Guielmi Occham Anglici/ logicorum argutissimi/ nuper Correcta.

6 ff. prél. n. ch. & n. s. — 107 ff. num. & 1 f. blanc, s. : A-R. — 8 ff. par cahier, sauf A, B, C, qui en ont 4. — C. g.

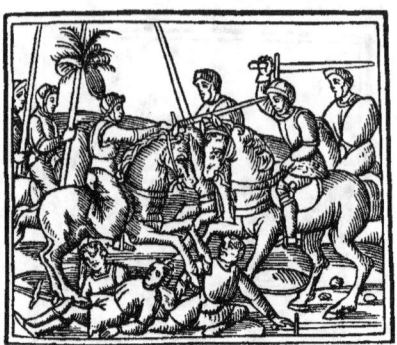

Durante da Gualdo, *Leandra*, 24 avril 1534 (p. du titre).

2 col. à 59 ll. — Au-dessous du titre, bois au trait emprunté du Rimbertinus (Barthol.), *De deliciis sensilibus Paradisi*, 25 oct. 1498 (voir reprod. II, p. 452). Cette gravure est répétée au r. du 5ᵉ f., qui suit la table. Au verso : la *S^te Vierge au rosaire* (reprod. pour le *Summulæ in libros Physicorum*, du même auteur, 17 août 1506).

R. 107 : ℂ *Impressum Uenetijs per Laʒarum de Soardis/ die. 15. Maij. 1508...* Au verso, au bas de la page, marque à fond noir, aux initiales de Lazaro Soardi.

1508

MICHAEL SCOTUS. — *Liber physionomiæ.*

1597. — Melchior Sessa, 23 mai 1508; 4°. — (Vienne, I)

Liber Phisiono/ mie Magistri/ Michaelis/ Scoti./ ✠

32 ff. n. ch. dont le dernier est blanc, s. : A-H. — 4 ff. par cahier. — C. rom. ; titre g. — 41 ll. par page. — Au-dessous du titre : *Adam et Eve après le péché, dans le Paradis terrestre* (voir reprod. p. 162). Ces deux vignettes sont du même style que celles qui représentent les exploits de Samson, dans le *Trabisonda istoriata*, 17 nov. 1512 ; les unes et les autres sont attribuables au graveur qui a illustré, pour Sessa, entre autres livres, le Cornazano, *Vita de la Madonna*, 5 mars 1502. Le verso, blanc. — In. o. de divers genres.

V. H₃ : ℂ *Impressum Venetiis per Melchiorem Sessa./ Anno. Domini. M. CCCCC. VIII. Die./ xxiii. Mēsis Maii.* Au bas de la page, marque du *Chat*, aux initiales de Melchior Sessa.

1508

Antonio de Lebrija. — *Grammaticæ introductiones.*

1598. — Gregorius de Gregoriis (pour Michael Riera, de Barcelone), 1ᵉʳ-20 juillet 1508; f°. — (✰)

Aelii Antonii Nebrissēsis Gra/ maticae Introductiōes cū aliis/ eiusdē et aliorū de re littera/ ria opusculis. Quae tibi/ lector in ipso volumi/ ne patebunt.

Michael Scotus, *Liber physionomiæ*, 23 mai 1508 (p. du titre).

135 ff. num. & 1 f. n. ch., s. : *a-r.* — 8 ff. par cahier. — C. g. ; titre rouge. — Texte encadré par le commentaire ; 66 ll. par page. — Du r. CX au v. CXXVII, deux colonnes à 67 ll. ; le reste du volume, à trois colonnes. — Page du titre : encadrement à fond noir, de l'Hérodote de 1494, modifié par l'introduction, dans la partie supérieure, d'une figure du Christ assis, de face, la main droite levée, et tenant de la main gauche un livre dressé sur son genou ; et dans la partie inférieure d'un cartouche où deux *putti* ailés debout, tiennent un écu souligné du nom de l'éditeur : MICHAEL RIERA. Au dessous des six lignes du titre, grand écu des armes d'Espagne. — Au verso : *Antonij nebrissensis/ salutatio ad patriā su/ am multis annis non/ visam...* Sur la gauche de ce titre, bois avec monogramme **L**, du Tostatus (Alphonsus), *Explanatio,* etc., 20 avril 1507 (voir reprod. p. 147). — In. o. de divers genres.

V. CXXV : ☙ *Aelij Antonij Nebrissensis ars grāmatica cum eiusdem vberrimis comētarijs... Duo pterea donati atq₃/ Mācinelli opuscula de figuris. Impēsis Dñi Michaelis Riera mercatoris Barchinone quā emēdatissime ipssa/ Uenetiis per Gregorium de Gregoriis. Fœliciter finiuntur. kalen. Iulij. An/ no salutis christiane. M. quingen/ tesimo octauo.* — R. r_8 : épître dédicatoire de Joannes Morellus (correcteur de la présente édition) à Philippe Ferrera, ambassadeur du roi d'Aragon près de la République de Venise ; à la fin : *Vene/ tiis. xiii. Kalen. Augusti a uirginis puerperio. M.D.VIII.* Le verso, blanc.

Tostatus (Alphonsus), *Paradoxa*, août 1508 (p. du titre).

1508

Tostatus (Alphonsus). — *Paradoxa*.

1599. — Joannes et Gregorius de Gregoriis (pour Joannes Jacobus de Angelis) août 1508; f°. — (Rome, VE).

Alphonsi Thostati Episco / pi Abulen. in librum / Paradoxarum.

83 ff. num. et 11 ff. n. ch., dont le premier et le dernier sont blancs, s. : *a-i*, A. — 10 ff. par cahier, sauf *h*, qui en a 8, et *i*, qui en a 6. — C. g. — 2 col. à 75 ll. — Page du titre : encadrement à fond noir de l'Hérodote de 1494, modifié par l'introduction, dans

la partie supérieure, d'un médaillon avec figure du Christ, *in cathedra;* et dans la partie inférieure, d'un cartouche, avec figures de S¹ Mathieu et de l'auteur, tous deux assis, écrivant. Dans cet encadrement est enfermé le titre, au-dessous duquel est placé un bois (voir reprod. p. 163). — R. 2, 1ʳᵉ col. Bois avec monogramme **L**, de l'*Explanatio*, etc., 20 avril 1507, du même auteur (voir reprod. p. 147). — In. o, à fond criblé.

V. 83 : *Impressum Uenetijs per Ioannem & Gregorium/ de Gregorijs, 1508, die j. Augusti.* — Le f. suivant, blanc. — R. A : *Incipit tabula...* — V. A₉ : le registre; au-dessous : *Impressum Venetiis per Gre/gorium de Gregoriis sumptibus dñi/ Ioā. Iacobi de/ angelis. Anno dñi M.cccc.viij. die. xxv. augusti.*

Galien, *Recettario*, 15 avril 1514 (p. du titre).

1508

GALIEN. — *Recettario.*

1600. — Simon de Luere, 15 septembre 1508 ; 4°. — (Bologne, U)

Recettario di Galieno a tutte le infirmi/ ta acadeno ali corpi humani : cosi di dē/ tro como di fora...

33 ff. num. et 1 f. blanc. s. : *a-i.* — 4 ff. par cahier, sauf *c*, qui en a 2. — C. g. — 2 col. à 44 ll. — Sur le verso 6 et le recto 7, grande figure de l'homme anatomique, avec les signes du Zodiaque. — In. o.

V. 33 : le registre; au-dessous : *Stampato in Uenetia p Simone de/ Luere adi. 15. septembrio. 1508.*

1601. — Alessandro & Benedetto Bindoni, 25 août 1510; 8°. — (Florence, N)

Recettario di Galieno Op/ timo e pbato a tutte le infirmita che acha/ deno a Homini z a Dõne di dentro z di/ fuora li corpi...

55 ff. num. et 9 ff. n. ch., dont le dernier est blanc, s. : *A-H.* — 8 ff. par cahier. — C. g. — 2 col. à 33 ll. — Au-dessous du titre, bois reprod. pour le Pline, *Hist. Nat.*, 20 août 1513 (voir I, p. 30). — V. 10. *Lhomo con le vene.* Figure de l'homme anatomique avec les signes du Zodiaque.

R. H_7 : le registre ; au-dessous : ⊄ *Stampato in Uenetia/ per Alessandro z Bene/ detto de Bindoni./ Fratelli. Adi. xxv./ de Agosto. M./ D. xx./ ✠.* Au verso, marque de la *Justice*, aux initiales ·A·B·.

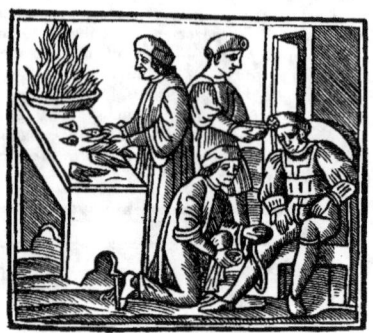

Galien, *Recettario*, 16 nov. 1524 (p. du titre).

1602. — Comin de Luere, 10 janvier 1512 ; 4°. — (Florence, Libr. De Marinis, 1906)

Recetario/ di Galieno optimo e probato a tut/ te le infirmita acadeno a homini z a/ donne de dentro z di fora li corpi...

33 ff. num. & 1 f. blanc, s. : *a-h.* — 4 ff. par cahier, sauf *h*, qui en a 6. — C. g. — 2 col. à 44 ll. — R. 7. Figure anatomique pour l'étude des veines du corps humain. Au verso, dans le bas de la page, diagramme pour l'indication des phases de la lune. — In. o. de différents genres.

V. 33 : le registre ; au-dessous : *Stampato in Uenetia per Comino / de Luere adi. 10. Zenaro. 1512.*

1603. — Georgio Rusconi, 15 avril 1514 ; 8°. — (Florence, L)

R̄ *ecetario de Galieno / Optimo e probato a tutte le imfirmita che / achadeno a Homini z a Dõne / de dentro z di fuo/ra li cor/pi./...*

31 ff. num. et 1 f. blanc, s. : *a-h.* — 4 ff. par cahier. — C. g. — 2 col.; nombre de lignes variable. — Au-dessous du titre, grand bois divisé en trois compartiments par deux colonnes : *intérieur d'une boutique d'apothicaire* (voir reprod. p. 164). — R. 7 : Figure anatomique pour l'étude des veines. Au verso, dans le bas de la page, cadran pour trouver le nombre d'or. — In. o. à fond noir.

V. h_3 : le registre ; au-dessous : *Stãpato in Unetia p Georgio d' ruscõi / Milanese adi. 15. de Aprile. 1514.* Au-dessous, marque à fond noir, aux initiales de Georgio Rusconi.

1604. — Joanne Tacuino, 14 janvier 1516; 4°. — (Modène, E)

RECETARIO DE GALIENO / OPTIMO PROBATO ATVT / *te le infirmitade che acadeno a Ho / mini z a Dõne de dentro / z di fuora li corpi/ tradutto in Uulgare Per Maestro Zuane Sara / cino Medico Excellentissimo Ad Instan / tia De lo Imperatore.*

31 ff. num. et 1 f. blanc, s. : *a-h.* — 4 ff. par cahier. — C. rom., titre g., sauf les deux premières lignes. — 2 col. à 43 ll. — Au-dessous du titre, bois en forme de

Alegri (Francesco de), *Tractato della Prudentia & Justitia*, 7 nov. 1508 (p. du titre).

médaillon circulaire, emprunté du Gasparinus Bergomensis, *Vocabularium*, du 24 décembre, même année. La page est encadrée d'une bordure à motif ornemental sur fond noir. Au verso : ℂ *Tabula del Recetario di Ga / lieno translatato de Latino in Vulgare.* — R. 7. Figure anatomique pour l'étude des veines. Au verso, diagramme pour indiquer le cours de la lune. Cette page, et les suivantes jusqu'au v. 10 inclusivement, sont imprimées en lignes pleines.

V. h_2 : le registre ; au-dessous : ℂ *Impresso in Venetia per Ioanne Tacui / no da Trino Adi. xiiii. Zenaro 1516.*

1605. — Georgio Rusconi, 29 juillet 1518 ; 4°. — (Londres, BM).

Recetario de Galieno / Optimo e probato a tutte le infirmita che / acadeno a Homini z a dõne de dentro z / di fuora alli corpi humani Traduto / in Uulgar Per Maestro Zuane / Saracino...

32 ff. n. ch., dont le dernier est blanc, s. : *a-h*. — 4 ff. par cahier. — C. rom. ;

titre g. — 2 col. à 43 ll. — Au-dessous du titre, bois à trois compartiments de l'édition 15 avril 1514. — In. o. à fond noir.

V. h_2 : le registre ; au-dessous : ℂ *Stāpato ĩ Venetia p̄ Georgio de Ru/sconi Milanese Adi. 29 de Luglio. 1518.* Plus bas, marque à fond noir, aux initiales de Georgio Rusconi.

Alegri (Francesco de), *Tractato della Prudentia & Justitia*, 7 nov. 1508 (r. *b*).

1606. — Alexandro Bindoni, 12 mai 1519; 8°. — (Rome, Vt)

Recetario de Galieno Opti/mo e probato a tutte le infirmita che achade/no a Homeni ꝛ a Donne de dentro ꝛ di fuo/ra li corpi...

55 ff. num. & 1 f. n. ch., s. : *A-G*. — 8 ff. par cahier. — C. g. — 2 col. à 33 ll. — Au-dessous du titre, bois de l'édition 25 août 1510. — V. 10. *Lhomo con le vene*. Figure anatomique avec les signes du Zodiaque.

V. 55 : le registre ; au-dessous : ℂ *Stampato in Uenetia/ per Alexandro di Bindo/ni. A di. xij. de Maꝫo. M./ ccccxix.* — R. G_8 : marque de la *Justice*, aux initiales · A · B ·. Le verso, blanc.

1607. — Joanne Tacuino, 16 novembre 1524; 8°. — (Parme, R)

Recetario di Galieno Opti/mo e probato a tutte le infirmita che acha/deno a Huomini ꝛ a Dōne di dentro ꝛ di/fuori li corpi...

63 ff. num. et 1 f. blanc, s. : *A-H*. — 8 ff. par cahier. — C. g. — 2 col. à 33 ll. — Au-dessous du titre, bois copié de celui de l'édition 25 août 1510 (voir reprod. p. 165).

— V. B_2. Figure de l'homme anatomique pour l'étude des veines. — R. B_4. Cadran garni de lettres, dit « *Table de Salomon* », avec figure de la lune rayonnante, dans le milieu. — Petites in. o. à fond noir.

R. 63 : le registre ; au-dessous : ℂ *Stampato in Venetia/ per Ioãne tachuino da/ Trino. Anno dñi / M. D. xxiiij./ a di. 16. no/ uēbrio.* Le verso, blanc.

Alegri (Francesco de), *Tractato della Prudentia & Justitia*, 7 nov. 1508 (v. c_{ii}).

1508

NARNESE Romano. — *Opera nova.*

1608. — Alexandro Bindoni, 30 octobre 1508 ; 8°. — (Naples, G)

Opera noua del Nar/ nese Romano.

16 ff. n. ch., s. : *A-D*. — 4 ff. par cahier. — C. rom. ; titre g. — 30 vers par page. — R. *A*. Encadrement de page ornemental, avec figures de *putti*, etc.

V. D_4 : ℂ *Stampata in Venesia per Alexandro di/ Bindoni. Nel. M. D. VIII. Adi. xxx./ Nel mese de Octobrio.*

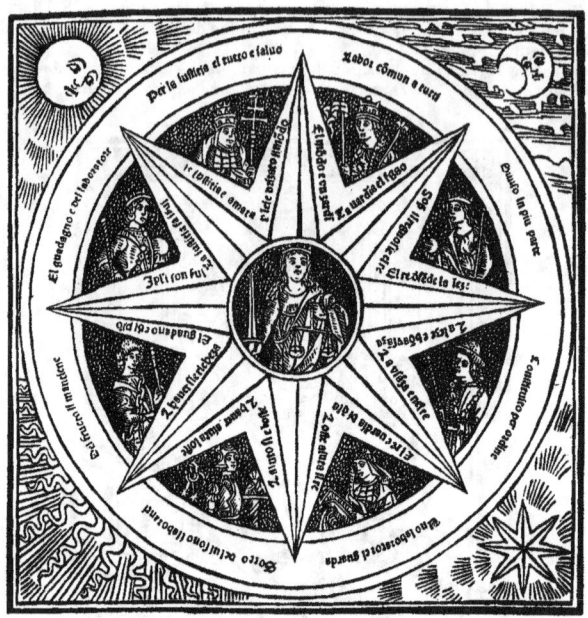

Alegri (Francesco de), *Tractato della Prudentia & Justitia*, 7 nov. 1508 (r. e).

1508

ALEGRI (Francesco de). — *Tractato della Prudentia & Justitia.*

1609. — Melchior Sessa, 7 novembre 1508 ; 4°. — (Paris, N)

TRACTATO NOBILISSIMO DELLA PRVDENTIA ET IV/ STITIA Laqual debbe hauere chadauno Iusto signore: Re: Principi: Duci: Po/ testati...

20 ff. n. ch., s. : *a-e.* — 4 ff. par cahier. — C. rom. — 41 ll. par page. — Au-dessous du titre, grand bois : un prince rendant la justice, assis entre les deux figures allégoriques de la Justice et de la Prudence (voir reprod. p. 166). Au verso : ℂ *INCIPIT tractatus Frācisci de Alegris clarissimi Pelegrini laureati poetæ &c̄. De regimine iudicum potestatum & prætorum totius mundi/ ubicunque iustitia ministreĩ...* — R. *a*ii. Au bas de la page, sur la gauche, petite figure de la Justice assise. — V. *a*ii. Au bas de la page, sur la droite, vignette à fond noir : interprétation d'un passage du texte, où l'auteur dit qu'il errait un jour dans une forêt peuplée d'animaux de toute sorte, etc. — R. *a*iii. Petite figure allégorique de la Prudence, assise, à triple visage.

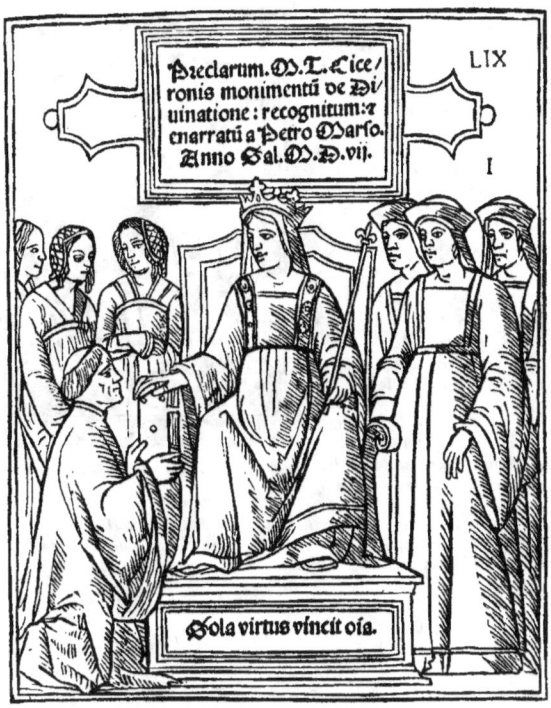

Cicéron, *De divina natura & divinatione*, 1507-29 nov. 1508.

Cette vignette est répétée au verso. — R. a_{iiii}. Répétition de la vignette du v. a_{ii}. — R. *b*. Grand bois : figure allégorique de la Prudence (voir reprod. p. 167). Cette gravure est répétée au r. *c*. — V. *b*. Répétition de la vignette du r. a_{iii}. — V. c_{ii}. Grand bois : figure allégorique de la Justice (voir reprod. p. 168). Cette gravure est répétée au r. *d*. — V. c_4. Mucius Scævola faisant brûler sa main droite au dessus d'un brasier, devant Porsenna. — V. d_{ii}. Supplice de Régulus, serré entre des planches garnies de pointes de fer. — R. d_4. Répétition de la vignette du r. a_{ii}. — R. *e* : ℂ *Qui si ha adimostrare in una bellissima ruota tutto el pficto & guber/ no : & quel che e : & cio che nasce dala sacra iustitia &č*. Au-dessous de ces deux lignes, une grande étoile, dont le centre est occupé par une figure de la Justice ; entre les rayons, figures de personnages en buste, sur fond criblé (voir reprod. p. 169). — V. e_{ii}. Interprétation d'un passage du texte où l'auteur rappelle un trait de l'histoire de Cambyse, roi de Perse : un ministre prévaricateur ayant été écorché vif, sa peau fut suspendue, par ordre du souverain, au dossier du trône où siégeait le magistrat chargé de rendre la justice. — R. e_{iii}. Suicide d'un consul romain, d'après Valère-Maxime. — In. o. à figures.

R. e_4: ℭ *Finito el nobel tractato della sacra Iustitia. Impresso nella inclyta citta*⟨*!*⟩ *di Venetia p̄ Melchior Sessa. Del. M.CCCCC.VIII. Adi. yii. nouēbrio.* Au-dessous, marque du *Chat*, aux initiales de Melchior Sessa. Le verso, blanc.

Les bois de ce livre sont de la main du graveur qui a illustré, entre autres ouvrages, le Cornazano, *Vita de la Madonna*, 5 mars 1502, imprimé par J. B. Sessa.

1610. — S. a. & n. t.; 4°. — (Milan, T — ☆)

Tractato nobilissimo della Prudentia z̄ Iustitia/ *Laqual debbe hauere chadauno Iusto signore: Re: Principi: Duci: Potestati*:...

Titre g. — Réimpression de l'édition 7 nov. 1508.

R. e_4: ℭ *Finito el nobel tractato de la sacra Iu*/ *stitia: Cōpilato & cōposto p̄ el notabel*/ *homo Francesco di Aliegri: nelalma &*/ *inclyta cittade di Venetia. Cum gratia*/ *& priuilegio concesso per anni dieci: cō*/ *la pena constituita* : *ut patet in ea dalla*/ *Illustrissima Signoria di Venetia.* Sur la gauche de cette souscription, marque de l'*aigle héraldique* aux initiales F D, sans doute de l'éditeur de l'ouvrage. Le verso, blanc.

Fioretto de cose noue nobilissime, 31 janvier 1508.

1508

PERGERIUS (Bernardus). — *Grammatica*.

1611. — Petrus Liechtenstein (pour Léonard Alantse), 7 novembre 1508; 4°. — (Vienne, I)

Grāmatica Noua Magr̄i Bernhardi Pergerij viri/ *doctissimi...*

4 ff. prél. n. ch.; 87 ff. num. et 1 f. n. ch.; s.: *a-m*. — 8 ff. par cahier, sauf *a*, qui en a 4. — C. g. — 44 ll. par page. — Au verso du titre: *la S^{te} Vierge au rosaire* (reprod. pour le *Brev. Herbipol.*, 27 août 1507). — R. 1. Au commencement du texte, in. o. *G*, avec figure de *S^t Marc*. — Dans le corps du livre, plusieurs autres initiales du même genre.

V. lxxxvij: *Impressum Uenetijs in edibus Petri Liechtenstein.*/ *expensis p̄o Leonardi Alantse Ciuis Uien*/ *neñ. Anno incarnationis dn̄ice.*/ *M. cccc. viij. die p̄o*/ *vij. Nouem*/ *bris.* Au-dessous, le registre. — R. m_8: marque de Léonard Alantse. Le verso, blanc.

1508

Cicero (M. Tullius). — *De divina natura et divinatione.*

1612. — Lazaro Soardi, 1507-29 novembre 1508 ; f°. — (Londres, FM)

Illustria Monimenta. M. T. Cice/ ronis de Diuina natura: ꝛ Diui/ natione a Petro Marso recō/ cīnata : castigata ꝛ enarrata./ An. Sa. M. D. VII.

Fior de cose nove nobilissime, 14 oct. 1514.

105 ff. num. par erreur CXV, et 1 f. n. ch., s. : *A O.* — 8 ff. par cahier, sauf *F-H*, qui en ont 6. — C. rom. ; titre g. r. — 59 ll. par page ; texte encadré par le commentaire. — Page du titre : grand encadrement & bois au trait *(Audience de Salomon)*, empruntés de la *Bible*, 23 avril 1493. — R. *I.* Même encadrement, surmonté d'un cartouche contenant le titre : *Preclarum. M. T. Cice/ ronis monimentū de Di/ uinatione :...* à l'intérieur, bois représentant l'hommage du commentateur Petrus Marsus à la reine Anne de Bretagne (voir reprod. p. 170).

V. du f. ch. CXV : ☾ *Venetiis per Laʒarum Soardum die penultima No- uembris. M. D. VIII...* Au-dessous, sur le côté droit de la page, marque à fond noir, aux initiales de Lazaro Soardi. — R. O_8 : le registre. Le verso, blanc.

1508

Fioretto de cose nove nobilissime de diversi auctori.

1613. — Nicolo Zoppino, 31 janvier 1508 ; 8°. — (Rome, An)

Fioretto de cose nove nobilissime & degne/ de diuersi auctori nouiter stampati cioe: ☾ *Sonetti/* ☾ *Capitoli/* ☾ *Epistole/*...

48 ff. n. ch., s. : *A-M.* — 4 ff. par cahier. — C. rom. — 30 vers par page. — Au- dessous du titre : figure de *la Vertu foulant aux pieds les péchés capitaux* (voir reprod. p. 171). Le verso, blanc.

R. M_4 : ☾ *Impressa in Venetia per Nicolo/ ditto el Zopino. M. D. VIII. A/ di Vltimo di Zenaro.* Le verso, blanc.

1614. — Georgio Rusconi, 26 novembre 1510 ; 8°. — (Milan, M ; Venise, M)

Fioretto de cose noue nobilissime & degne/ de diuersi auctori nouiter stampate cioe./ ☾ *Sonetti* ☾ *Capitoli* ☾ *Epistole*...

Réimpression de l'édition 31 janvier 1508.

R. M_4 : ☾ *Impressa in Venetia per Geor/ gio de Rusconi. M.DX./ Adi. XXVI. di No/ uembre.* Le verso, blanc.

1615. — Simon de Luere, 14 octobre 1514; 8°. — (Venise, M)

Sola virtus fior de cose no/ bilissime z degne de di/ uersi Auctori cioe So/ netti: Capituli: Epi/ stole: Egloghe:...

48 ff. num., s.: *aa-mm.* — 4 ff. par cahier. — C. rom.; titre g. — 29 vers par page. — Au-dessous du titre, bois avec monogramme ℞ (voir reprod. p. 172). Le verso, blanc.

R. 48: ℂ *Impressa in Venetia per Simone/ de Luere. M.D.XIIII. Adi. XIIII. Octo/ brio.* Le verso, blanc.

1616. — Georgio Rusconi, 24 janvier 1516; 8°. — (Londres, BM)

Fioretto de cose noue nobi/ lissime & de diuersi auctori nouiter stăpate cioe./ ℂ *Sonetti* ℂ *Capituli* ℂ *Epistole...*

Réimpression de l'édition 31 janvier 1508.

R. M_4: ℂ *Impresso in Venetia per Geor/ gio de Ruschōi Milanese./ Ne li āni del nr̄o signo₹/ M.CCCCC.XVI./ Adi. 24. Zenaro.* Le verso, blanc.

1617. — Georgio Rusconi, 28 septembre 1518; 8°. — (Rome, Co)

Fioretto de cose noue nobi/ lissime & de diuersi auctori nouiter stampate cioe./ ℂ *Sonetti* ℂ *Capituli* ℂ *Epistole/...*

48 ff. n. ch. s.: *A-F.* — 8 ff. par cahier. — C. rom.; la première ligne du titre en c. g. — 30 vers par page. — Au-dessous du titre, bois de l'édition du 31 janvier 1508.

R. F_8: ℂ *Impressa ĩ Venetia per Georgio/ de Rusconi Milanese. M.D./ XVIII. Adi. XXVIII./ Septembrio.* Le verso, blanc.

1618. — Nicolo Zoppino & Vincenzo de Polo, 12 février 1521; 8°. — (Naples, N)

Fioretto de cose noue nobilissime & degne de diuersi/ auttori nouiter stampate...

Réimpression de l'édition 28 septembre 1518.

R. F_8: ℂ *Impressa in Venetia per Nicolo/ ditto el ʒopino e Vincenʒo cõ/ pagno. M.D. xxi. Adi. xxi. di Febraro.* Au verso, marque du St Nicolas, aux initiales · N · Z ·.

1619. — Joanne Francesco & Joanne Antonio Rusconi, 14 août 1522; 8°. — (Weimar, GD — ☆)

Fioretto de cose noue nobilis / sime & de diuersi auctori nouiter stampate cioe/ ℂ *Sonetti* ℂ *Capituli* ℂ *Epistole/* ℂ *Egloghe...*

56 ff. n. ch., s.: *A-G.* — 8 ff. par cahier. — C. rom. — 30 vers par page. — Au-dessous du titre, bois de l'édition 31 janvier 1508.

R. G_8: ℂ *Stampata in Venetia per Zoanne Fran-/ cisco & Zoanne Antonio: Fratelli. De/ Rusconi. Ne li anni del Nostro si*/ gnore. M. D. XXII. Adi/ XIIII. Agosto.* Le verso, blanc.

1508

Narcisso (Giovanni Andrea). — *Fortunato, figliolo de Passamonte.*

1620. — Melchior Sessa, 10 février 1508; 4°. — (Milan, T)

Libro chiamato Fortunato figliol de / Passamonte el qual fece vende/ ta de suo padre contra ma/ gancesi.

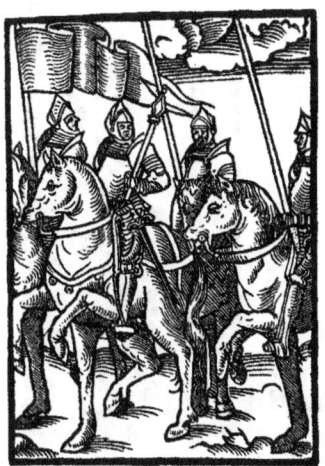

Narcisso (Giov. And.), *Fortunato*, s. l. & a. (p. du titre).

42 ff. n. ch., s. : *A-K*. — 4 ff. par cahier, sauf *K*, qui en a 6. — C. g. — 2 col. à 5 octaves. — Au-dessous du titre, figure empruntée du Julius Firmicus, *Astronomica*, octobre 1499 (voir reprod. II, p. 457). Le verso, blanc. — Dans le texte, 24 petites vignettes, la plupart à terrain noir.

R. K_6 : ℂ *Impresso in Uenetia per Melchior Sessa. M. v. viij. / Adi. x. de Feuraro.* Au-dessous, marque du *Chat*, aux initiales de Melchior Sessa. Le verso, blanc.

1621. — Joanne Tacuino, 1519 ; 4°. — (Bibliotheca Heberiana, IX, 1261)

Libro chiamato Fortunato figliól de Passamonte el quale fece vendetta de suo padre contra de Magancesi.

Fig. en bois. — A la fin : *In Vinegia per Io. Tacuino da Trino, 1519.*

1622. — Melchior Sessa, 15 janvier 1528 ; 4°. — (Londres, BM)

LIBRO CHIA/ mato Fortunato figliolo de Passa/ monte el quale fece vendeta de / suo padre contra de Ma/ gancesi.

40 ff. n. ch., s. : *A-K*. — 4 ff. par cahier. — C. rom. ; titre g., sauf la première ligne. — 2 col. à 5 octaves et demie. — Page du titre: encadrement à figures (reprod. pour le Scelsius, *Foscarilegia*, 7 mai 1523). Au-dessous des cinq lignes du titre, bois emprunté d'une édition de Salluste, et représentant le meurtre d'Hiempsal. Le verso, blanc. — Dans le texte, 39 petits bois, généralement très médiocres, copiés de divers ouvrages analogues, et cinq vignettes plus larges que la justification d'une colonne, dont une avec monogramme **F**, provenant du *Trabisonda istoriata* de 1492 et d'autres romans de chevalerie.

V. K_3 : ℂ *Impresso in Venetia per Melchior Sessa. M. D. XXVIII. / Adi. XV. Genaro.* — R. K_4 : marque aux initiales · M · S ·. Le verso, blanc.

1623. — Alessandro de Viano, s. l. & a. ; 8°. — (Londres, BM)

LIBRO CHIAMATO/ FORTVNATO FIGLIOLO/ de Passamonte, elquale fece vendetta di/ suo padre contra de Magancesi...

40 ff. n. ch., s. : *A-E*. — 8 ff. par cahier. — C. g. ; le titre en c. rom. r. et n. — 2 col. à 5 octaves. — Au-dessous du titre, bois de taille un peu rude et épaisse, représentant quatre chevaliers (voir reprod. p. 174). — Dans le texte, 8 petites vignettes, médiocres.

V. E_8 : ℂ *Stãpato per Alessandro de Viano.*

1508

DATI (Juliano), etc. — *Representatione della Passione*.

1624. — Georgio Rusconi, 18 février 1508; 8°. — (Paris, A)

⊄ *Incomencia la passione de/ Christo Historiato in rima/ uulgari secondo che reci/ ta e representa de pa/ rola a parola la di/ gnissima com/ pagnia de lo/ confallo/ ne di/ Roma lo Venerdi sancto in lo lo/ co dicto Coliseo.*

32 ff. n. ch., s. : *A-H.* — 4 ff. par cahier. — C. rom. — 31 vers par page. — Au bas de la page du titre, au-dessus de l'indication : ⊄ *Dice Langelo*, petite vignette représentant un ange qui parle à S' Joachim pendant son sommeil. Au verso: *Crucifixion*, du Cavalca, *Spechio de la croce*, 11 janvier 1497. — Dans le texte, 20 vignettes de diverses grandeurs, provenant d'éditions du S' Bonaventure, *Devote meditationi*, et d'autres ouvrages de piété.

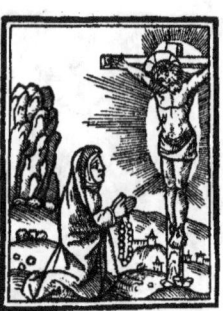

Dati (Juliano), etc., *Rappresentatione de la Passione*, 17 mars 1526 (p. du titre).

R. H_4 : ⊄ *Finita la representatiõe della passio/ ne cõposta p misser Iuliano Dati Florẽ/ tino e p misser Bernardo di maistro An/ tonio Romão e p misser Mariano par/ ticappa Impresso in Venetia per Zorʒi/ di Rusconi Milanese Ne lanno del no/ stro Signor Mille e cinquecento e otto/ Adi. 18. de Febraro.* Le verso, blanc.

1625. — Georgio Rusconi, 2 juin 1514; 8°. — (Florence, N)

⊄ *Incomencia la passione de/ Christo Historiata in rima/ uulgare Secondo che/ recita e representa de parolla a parolla la/ dignissima com/ pagnia de lo/ confallo/ ne de/ Lalma Citta de Roma lo Vener/ di Sancto in lo Amphithea/ tro fabricato da Tito & Domitiano Impatori il/ qual loco hogi di se/ chiama Colloseo./*

Réimpression de l'édition 18 février 1508.

R. H_4 : ⊄ *Finita la representatione della passio/ ne cõposta p miser Iuliano Dati Floren/ tino e per miser Bernardo di maistro An/ tonio Romano e p miser Mariano par/ ticappa. Impressa in Venetia per Zorʒi/ di Rusconi Milanese. Ne lanno del no/ stro Signor Mille e cinquecento e qua/ tordeci. Adi. ii. de ʒugno.* Le verso, blanc.

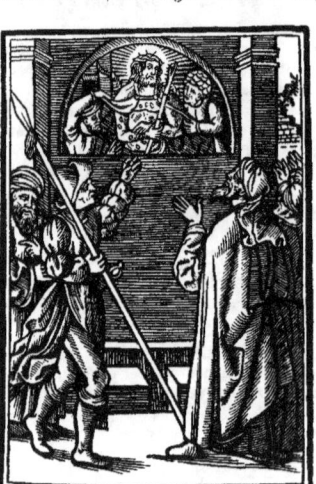

Dati (Juliano), etc., *Rappresentatione de la Passione*, 17 mars 1526 (r. B_5).

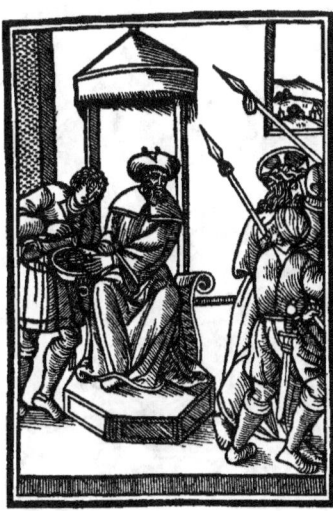

Dati (Juliano), etc., *Rappresentatione de la Passione*,
17 mars 1526 (v. B_2).

1626. — Paulo Danza, 17 mars 1526; 8°. — (Séville, C)

❡ *Incomincia la passione de/ Christo historiata ī rima vul/ gare secōdo che recita e representa de parola ī parola : la dignissima cōpagnia del cōfallone di Ro/ ma lo Venerdi Santo in lo loco detto Coliseo./ Corretta & expurgata... per Paulo Danza.*

48 ff. n. ch. s.: *A-F.* — 8 ff. par cahier. — C. rom.; les deux premières lignes du titre en c. g. r. — 31 ll. par page. — Au-dessous du titre : *une religieuse priant devant un crucifix* (voir reprod. p. 175). La page est encadrée d'une petite bordure ornementale. — V. A_{iii}. *Veillée au jardin de Gethsemani* (emprunté du S' Bonaventure, *Devote Medit.* s. a.; voir reprod. I, p. 382). — V. A_5. *Arrestation de Jésus* (emprunté de la *Biblia pauperum*; reprod. pour le *Devote Medit.* s. a.; voir I, p. 382). — V. A_7. *Jésus devant Caïphe* (id.; voir I, p. 383). — V. B_{iii}. *Flagellation* (emprunté du *Devote Medit.* s. a.; voir reprod. I, p. 383.) — V. B_{iiii}. *Couronnement d'épines*, emprunté de la *Biblia pauperum*. — R. B_5. *Ecce homo* (voir reprod. p. 175). — V. B_6. *Pilate se lavant les mains* (voir reprod. p. 176). — V. B_8. *Portement de croix* (emprunté de la *Biblia pauperum*; reprod. pour le *Devote Medit.* s. a.; voir I, p. 384). — V. C_6. *Crucifixion* (emprunté de la *Biblia pauperum*; voir reprod. I, p. 207). — V. D_{iiii}. *Descente de croix* (emprunté du *Devote Medit.* s. a.; voir reprod. I, p. 385). — V. D_5. *Pietà* (id.; id). — R. D_7. *Mise au tombeau* (emprunté de la *Biblia pauperum*; voir reprod. I, p. 208).

V. D_8: ❡ *Finita la representatione della passione./ Composta per messer Iuliano Dati Flo/ rentino : e p messer Bernardo de Mae/ stro Antonio Romano : e per mes/ ser Mariano particappa. &/ per Paulo Danza Stam/ pata & correta & zō/ to alcuni miste/ rii che man/ cauano./* ✢ — R. E: ❡ *Incomincia la resurrettione de Christo.* — V. E_6. *Résurrection* (employé d'abord dans le Cherubino da Firenze, *Confessionario*, 1er mars de la même année).

V. F_7: ❡ *Stampata in Venetia p Paulo Danza neli/ anni del Signore. 1526. adi. 17. Marzo.* — R. F_8 : *Baptême de Jésus* (emprunté de la *Biblia pauperum*; voir reprod. I, p. 203). Au verso : *Décollation de S' Jean Baptiste* (voir reprod. p. 177).

1627. — Francesco Bindoni & Mapheo Pasini, décembre 1543 ; 8°. — (Munich, R)

La representatione del no/ stro signore Iesu Christo laqual/ se Representa nel Colliseo de/ Roma il Uenerdi Santo/ Con la sua santissima/ Resurrettione/ hystoriata.

48 ff. n. ch., s.: *A-F.* — 8 ff. par cahier. — C. rom.; titre g. r. et n. — 31 vers par page. — Au-dessous du titre: *Crucifixion*, avec monogramme ⋒·, empruntée du S' Bonaventure, *Devote Medit.*, mars 1526 (voir reprod. I, p. 381). Le verso, blanc. — Dans le

texte 19 vignettes, copies de bois parus dans d'autres ouvrages. — R. D_8: ℭ *Finita la representatione della pas/ sione. Composta per messer Giu/ liano dati Fiorentino : e per/ messer Bernardo de mae/ stro Antonio Romano :/ e per messer Mariano/ particappa.* Au verso : ℭ *Incomincia la resurrettione de CHRI/STO historiata...* Au-dessous: *Résurrection de J. C.*, du *Devote Medit.*, mars 1526 (voir reprod. I, p. 381).

R. F_8 : ℭ *Stampata in Vineggia per Francesco/ di Alessandro Bindoni, & Mapheo Pa/ syni compagni, nel anno. 1543./ Del Mese di Decembre.* Au bas de la page, marque de l'*archange Raphaël conduisant le jeune Tobie.* Le verso, blanc.

1508

Aspramonte[1].

1628. — S. n. t., 27 février 1508 ; 4°. — (Milan, M)

Dati (Giuliano), etc., *Rappresentatione de la Passione*, 17 mars 1526 (v. F_8).

Incomincia el. Libro chiamato Aspramōte/ nouamente riueduto et racŏcio le sue rime/ et ridoctole al uolgar fiorētino...

124 ff. n. ch., dont le dernier est blanc, s.: *AA-QQ*. — 8 ff. par cahier, sauf *QQ*, qui en a 4. — C. rom.; titre g. — 2 col. à 5 octaves. — Au-dessous du titre, bois au trait, de facture très médiocre : *conseil tenu sous une tente, dans un camp* (voir reprod. p. 178). Le verso, blanc. — Dans le texte, 53 vignettes, dont quelques-unes à terrain noir. R. QQ_{iii} : *Finite le bataglie daspramonte./ Impressa in uenetia. del/ M. ccccc. viii. adi. 27./ de febrar.* Au-dessous, le registre. Le verso, blanc.

1629. — Guglielmo de Monteferrato, 16 décembre 1523 ; 4°. — (Venise, M)

Libro chiamato Aspramonte. Nelqual si con/ tieneno molte battaglie : massimamente de/ lo aduenimento de Orlando: z de mol/ ti altri reali di Francia...

124 ff. n. ch., dont le dernier est blanc, s.: *A-Q*. — 8 ff. par cahier, sauf *Q*, qui en a 4. — C. rom.; titre g. — 2 col. à 5 octaves. — Au-dessous du titre : *Charlemagne et ses barons*, bois au trait emprunté du Francesco da Fiorenza, *Persiano*, 12 sept. 1522. Le verso, blanc. — R. *A*. Au-dessous du titre, qui est répété en tête de la page, vignette oblongue, avec monogramme **L**: *Charlemagne assisté de guerriers et de légistes*; bois emprunté du Pulci, *Morgante maggiore*, 20 juillet 1521 (voir reprod. II, p. 225). — 61 vignettes ombrées, la plupart avec terrain noir, et de différentes mains ; toutes, d'ailleurs, empâtées par de nombreux tirages ; un de ces petits bois, au r. *A*, porte le monogramme **c**.

1. Ce poème est une continuation du *Reali di França*.

V. Q$_3$: *Stampato in Venetia per Guliel/ mo de fontaneto de Monfe/ ra. del. M.D.23. Adi/ 16. decembrio.*

1630. — Benedetto Bindoni, 17 août 1532 ; 4°. — (Londres, BM)

Libro Chiamato Aspramonte Nouamente/ Impresso : Nelqual si contiene di molte/ battaglie : maxime delo Adueni/ mento de Orlando ⁊ de mol/ ti altri reali di Francia./...

Aspramonte, 27 février 1508 (p. du titre).

124 ff. n. ch., dont le dernier est blanc, s. : *a-q*. — 8 ff. par cahier, sauf *q*, qui en a 4. — C. rom. ; titre g. — 2 col. à 5 octaves. — Au-dessous du titre : *Charlemagne et ses barons*, bois à terrain noir, emprunté du *Danese Ugieri*, du 10 mai de la même année 1532, et copié du bois de *l'Altobello*, 5 mai 1499.

R. q$_3$: *Finite le battaglie d'Aspramonte/ Impresse in Venetia per Be/ nedetto de Bendoni nel/ M. D. XXXII./ Adi. XVII./ Agosto.* Au-dessous, le registre. Le verso, blanc.

1631. — Agostino Bindoni, 1547 ; 4°. — (Catal. de la vente Maglione, 1894)

Aspramonte/ nel quale si contiene di molte battaglie :/ massime de lo adve- nimento de Or/ lando et di molti altri Reali di/ Francia. Come legendo chia/ ro potrà ciaschaduno in/ tendere./ M.D.XLVII.

123 ff. n. ch. à 2 col. — C. rom. — Titre orné d'une figure sur bois ; 52 vignettes dans le texte.

A la fin : ¶ *Finite le battaglie d'Aspramonte, impresse in Venetia per Agostino Bindone. M.D.XLVII.*

Libro de Galuano.

Fossa da Cremona, *Libro de Galuano*, 28 févr. 1508.

1632. — Giovanni Padavano, 1553 ; 4°. — (Catal. de la vente Maglione, 1894)

Aspramonte/ nel quale si contiene di molte battaglie : massime de lo/ advenimento de Orlando et de molti altri/ Reali di Francia. Come legendo/ chiaro potra ciaschaduno/ intendere :/ M.D.LIII.

124 ff. n. ch. à 2 col., dont le dernier est blanc. — C. rom. — Sur la page du titre, grande figure de *Roland*. — Dans le texte, 53 vignettes différentes de celles de l'édition de 1547.

A la fin : ℭ *Finite le battaglie d'Aspramonte. Impresse in Venetia per Gioanne Padoano./ M D L III.*

1633. — Bartolomeo detto l'Imperatore & Francesco suo genero, 1556; 8°. — (☆)

Aspramonte : nelquale si con/ tiene di molte Battaglie : massime dello auueni*/mento de Orlando τ de molti altri Reali di/ Francia. Come legendo chiaro potra/ ciaschaduno intendere.*

120 ff. n. ch., s. : *A-P*. — 8 ff. par cahier. — C. g., titre r. & n. — 2 col. à 5 octaves.
— Au-dessous du titre, bois emprunté du Durante da Gualdo, *Leandra*, 3 juin 1522 (p. du titre). Le verso, blanc. — Dans le texte, quelques vignettes.

V. P_8 : le registre; au-dessous : ℂ *Stampato in Venetia per Bartholameo detto l'Impera-/tore, z Francesco suo genero.*, *M. D. LVI.*

Libro del Troiano, 20 mars 1509 (p. du titre).

1508

FOSSA da Cremona. — *Libro de Galvano.*

1634. — Melchior Sessa, 28 février 1508; 4°. — (Florence, N)
Libro de Galuano.

32 ff. n. ch., s. : *a-h*. — 8 ff. par cahier. — C. rom.; titre g. — 2 col. à 5 octaves.
— Au-dessous du titre, grand bois au trait : *un chevalier* (St Georges?) *combattant un dragon* (voir reprod. p. 179). — R. a_{ii} : ℂ *Comēcia il primo libro del inamo/ rato Galuano composto per il laurea/ to poeta Fossa da cremona ad instan/ tia & petitione dil magnifico Miser/ Lorenzo Loredano q. del Magnificho/ Miser Fantino Loredano zentilho/ mo Venetiano.*

R. h_4 : *Impressum Venetiis per Melchiorem/ Sessa. M.ccccc.viii. Die. xxyiii. Fe/bruarius* (sic). Au-dessous, pièce de seize vers latins, et, sur la droite, marque du *Chat*, aux initiales de Melchior Sessa. Au bas de la page : *LAVS OMNIPOTENTI DEO*. Le verso, blanc.

Libro del Troiano, 20 mars 1509.

1508

Bonromeus (Antonius). — *Clypeus Virginis.*

1635. — Petrus Liechtenstein, 1508; 4°. — (Vienne, R)

Clypeus // Uirginis.

6 ff. n. ch., s. : *a.* — C. g. — 43 ll. par page. — Entre les deux mots du titre : *La S^{te} Vierge au rosaire*, bois emprunté du *Brev. Herbipol.*, 27 août 1507. Au-dessous, huit distiques latins, où l'auteur se nomme. — 2 in. o. à fig.

V. a_5 : ℂ *Uenetijs Ex officina Petri Liechtenstein./. 1508.* — R. a_6 : autre pièce de vers latins d'Albertus Veronensis, « *prior monasterij Diui Ioannis viridarij Patauini.* » Le verso, blanc.

1509

Libro del Troiano.

1636. — Manfredo de Monteferrato, 20 mars 1509 ; 4°. — (Londres, FM)

Libro chiamato el troião in rima hystoriado el/ qual tratta la destrution de troia fatta p li greci :...

114 ff. n. ch., s. *a-o*. — 8 ff. par cahier, sauf *o*, qui en a 10. — C. rom. ; les cinq premières lignes du titre en c. g. — 2 col. à 5 octaves. — Au-dessous du titre, bois en forme de médaillon circulaire : figure de chevalier (voir reprod. p. 180). Le verso, blanc. — 66 vignettes, les unes au trait, d'autres ombrées, d'autres à fond noir ; 36 portent le monogramme c ; une porte le monogramme ʙ (voir reprod. p. 181).

V. o_8 : ...*Impresso in Venetia per Maestro manfri/no de monte Ferato da Streuo nel :/ anno del nr̃o Signore. M.CCCCC./IX. Adi. xx. Marʒo*... Plus bas, le registre.

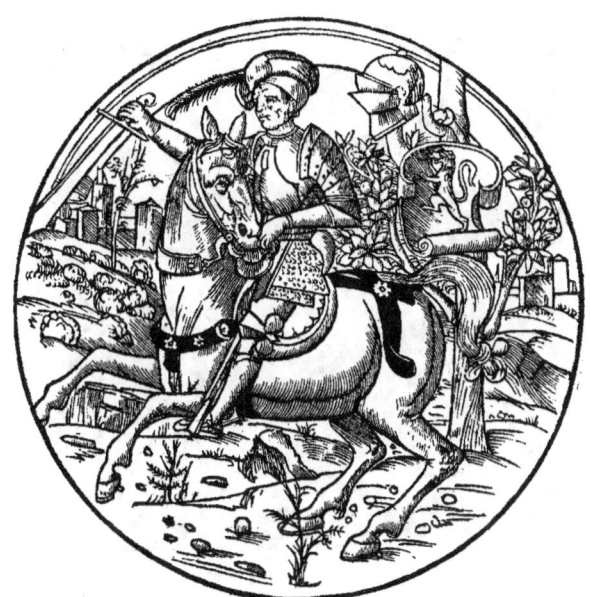

Libro del Troiano, 18 oct. 1511 (p. du titre).

1637. — S. n. t., 18 octobre 1511 ; 4°. — (Florence, R)

Libro Di Troiano Com/posto in lingua Fioren/tina Nouamente/ Istoriato.

120 ff. n. ch., s. : *a-p*. — 8 ff. par cahier. — C. rom. ; titre g. — 2 col. à 5 octaves. Au-dessous du titre, grand médaillon circulaire : figure de chevalier (voir reprod. p. 182). Le verso, blanc. — R. a_{ij}. *Libro de le batalie di Troiano/ cõposto in lingua toscana cũ/ molte historie stãpato*. Au-dessous de ce titre : *Charlemagne et ses barons*, bois au trait de l'*Altobello*, 5 nov. 1499. — Dans le texte, 61 vignettes, au trait, la plupart empruntées du Tite-Live de 1493, et d'un très mauvais tirage ; 14 de ces petits bois portent le monogramme ꜰ, et un le monogramme ʙ. — In. o. *N*, à fond noir, au commencement du poème.

R. p_8 : ...*Impresso in Venetia Nel anno del Si/ gnore. M.ccccc.xi. ad.xyiii*.

de Otu / brio. Au-dessous, le registre ; au bas de la page, une vignette tirée du Tite-Live. Le verso, blanc.

1638. — Bernardino Vitali, 1518 ; 4°. — (Vienne, R)

Libro chiamato el Troiano in rima hysto/ riado el qual tratta la destrution de Troia/ fatta per li Greci : Et come p̄ tal destrution fo/ edifichada Roma Padoa e Uerona :...

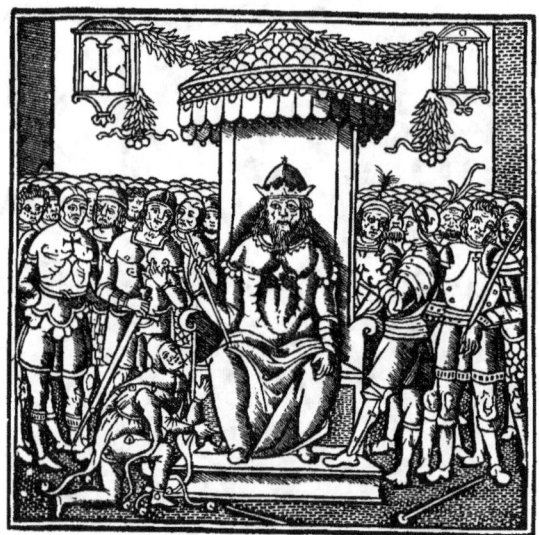

Libro del Troiano, 1518 (p. du titre).

114 ff. n. ch., dont le dernier est blanc, s. : *A-O.* — 8 ff. par cahier, sauf O, qui en a 10. — C. rom. ; titre g. — 2 col. à 5 octaves. — Au-dessous du titre, grand bois : un roi sur son trône abrité par un dais ; chevaliers à gauche et à droite ; un bouffon de cour, un genou à terre, à gauche du trône (voir reprod. p. 183). Le verso, blanc. — R. A$_{ij}$. En tête de la page : *le cheval de bois introduit dans Troie* (voir reprod. p. 184). — Dans le texte, nombreux petits bois, dont plusieurs avec le monogramme **M** (voir reprod. p. 185.)

V. O$_9$: ⹋ *...Stăpato p̄ Bernardin Venetiă. 1518.* Au-dessous, le registre.

1639. — Joanne Tacuino, 1522 ; 4°.

Libro ditto Troiano : oue se contengono tutte le battaglie che fecieno li Greci con li Troiani : & al fine come i Greci ruinorno Troiani : & si la abbruciorno : & come Enea uene da Troia in Italia...

A la fin : *Stampato in Vinegia ne le case di Ioanne Tacuino da Tridino. 1522.*

Fig. s. bois. — Edition très rare, inconnue aux bibliographies. (Extrait d'un catalogue de librairie.)

1640. — Francesco Bindoni & Mapheo Pasini, novembre 1528; 4°. — (Paris, N)

Libro chiamato el Troiano in rima historiato: el/ qual tratta la destruttion de Troia fatta per li Greci : τ come per/ tal destruttion fu edificata Roma : Padoa : e Uerona ; τ mol/ te altre cittate in Italia :...

112 ff. n. ch., s. : *A-O*. — 8 ff. par cahier. — C. rom.; titre g. — 2 col. à 5 octaves. — Au-dessous du titre : *Charlemagne et ses barons*; bois du *Guerrino*, 11 mars 1522. Au bas de la page, petite marque de *l'archange Raphaël conduisant le jeune Tobie*. Le verso, blanc. — Dans le texte, 41 vignettes, médiocres.

V. O_8 : *...Stampato in Venegia p Francesco/ di Alessandro Bindoni, & Ma/ pheo Pasini. compagni./ Nell'anno. 1528./ Del mese di No/ uembrio.* Au-dessous, le registre. Au bas de la page, marque de *l'archange Raphaël*.

Libro del Troiano, 1518 (r. A_ij).

1641. — Francesco Bindoni & Mapheo Pasini, janvier 1536; 4°. — (Milan, A)

Libro chiamato el Troiano in rima historiato : el/ qual tratta la destruction de Troia fatta per li Greci...

Réimpression de l'édition novembre 1528.

V. O_8 : *...Stampato in Vinegia p Francesco/ di Alessandro Bindoni, & Ma/ pheo Pasini, compagni./ Nell' anno. 1536./ Del mese di Zenaro.* Au-dessous, le registre. Plus bas, la marque.

1642. — Bernardino Bindoni, février 1549; 4°, — (Londres, BM)

LIBRO CHIAMATO/ EL TROIANO IN RIMA HISTORIATO/ EL QVAL TRATTA LA DESTRVTION/ de Troia fatta per li Greci, & come per tal destrution fu edifica/ ta Roma, Padoa, & Verona... Stampato in Venetia per Bernardino de i Bindoni Milanese, l'Anno/ Della Nostra Salute. M.D.XLIX.

Réimpression de l'édition nov. 1528 (moins la marque sur la page du titre).

V. O_8 : *Stampato in Vinegia per Bernardino Bindoni Milanese/ L'anno del nostro signore. M.D.XLIX./ Del mese di Febraro.* Au-dessous le registre ; plus bas, marque avec légende : PRAVORVM LINGVA PERIBIT.

1643. — S. l. a. & n. t.; 4°. — (Milan, M)

Libro Chiamato el Troiano in rima historiato: el/ qual tratta la destruttion de Troia fatta p li Greci: ꝛ come p/ tal destruttion fu edificata Roma: Padoa: e Uerona: ꝛ/ molte altre cittate in Italia :....

Réimpression de l'édition novembre 1528 (moins la marque sur la page du titre). — R. O_8, au bas de la 2ᵐᵉ col. : *IL FINE*. Le verso, blanc.

Libro del Troiano, 1518.

1509

GELLIUS (Aulus). — *Noctes atticæ.*

1644. — Joanne Tacuino, 20 avril 1509 ; f°. — (Rome, Co)

Accipite stu/ diosi omnes Auli Gellii noctes micantissimas :/ In quibus vigilias ꝛ sommum pacatissime re/ ponatis...

18 (10,8) ff. prél. n. ch. s. : *Aa-Bb.* — 135 ff. num. et 1 f. blanc, s. : *A-R.* — 8 ff. par cahier. — C. rom. ; titre g. — 42 ll. par page. Au bas de la page du titre, marque du Sᵗ *Jean Baptiste*, avec monogramme ▓▓▓. — R. I. Encadrement de page (reprod. dans *Les Missels vén.* p. 139). — Belles in. o. à fond noir ; deux à fond rouge, sur le r. I.

V.CXXXV : *Impressum Venetiis p Ioāně de Tridino alias/ Tacuinū. Anno dñi. M.D.IX. die xx. Aprilis.* Au-dessous, le registre. Sur la droite, marque à fond noir, aux initiales : ·Z· ·T·

1509

PACIOLI (Luca) di Borgo S. Sepolcro. — *Divina proportione.*

1645. — Paganinus de Paganinis, 1ᵉʳ juin 1509 ; f°. — (Paris N ; Florence, N ; Venise, C — ✶)

Diuina/ proportione/ Opera a tutti glingegni perspi/ caci e curiosi necessaria que cia/ scun studioso di Philosophia :/ Prospectiua Pictura Sculptu/ ra : Architectura : Musica : e/ altre Mathematice : sua-/ uissima : sottile : e ad-/ mirabile doctrina/ consequira : e de/ lectarassi : cõua/ rie questione/ de secretissi/ ma scien-/ tia.

Libro del Troiano, 1518.

6 ff. prél. n. ch., s. : *A*, contenant le titre, plusieurs pièces de vers latins et italiens, une épître dédicatoire, et la table. — 33 ff. num. et 1 f. blanc, pour la première partie, s. *B-E.* — 8 ff. par cahier, sauf *E*, qui en a 10. — Caractères particuliers de l'imprimerie de Paganini ; dans la 2ᵉ partie, les titres et les énoncés des propositions de géométrie sont en c. g. ; titre g. r. et n. — 57 et 59 ll. par page.

Pacioli (Luca), *Divina Proportione*, 1ᵉʳ juin 1509.

Au-dessous du titre, en c. rom. : *M. Antonio Capella eruditiss. recensente :/ A. Paganius Paganinus Characteribus elegantissimis accuratissi/ me imprimebat.* — Nombreuses figures de géométrie dans les marges. — Belles in. o. à entrelacs sur fond criblé.

V. 33 : ℂ *Venetiis Impressum per probum virum Paganinum de paganinis/ de Briscia. Decreto tamen publico vt nullus ibidem totiqȝ dominio an/ norum xv. curriculo Imprimat aut imprimere faciat et alibi impres./ sum sub quouis colore ĩ publicum ducat sub penis in dicto priuilegio cō/ tentis. Anno Remdemptionis* (sic) *nostre. M.D.IX. Klen. Iunii...*

2ᵐᵉ partie. — ℂ *Libellus in tres partiales tractatus diuisus qnqȝ corpoȝ regu/ larium ɀ depēdentiũ actiue perscrutatiōis. D. Petro Soderino/ principi perpetuo populi florētini a. M. Luca paciolo. Burgense/ Minoritano particulariter dicatus. feliciter Incipit.*

Leonardi (Camillo), *Lunario*, 1ᵉʳ août 1509 (p. du titre).

26 (8, 8, 10) ff. num. par erreur jusqu'à 27, s. : *a-c.* — Figures de géométrie dans les marges.

R. du f. chiffré 27 : *Venetiis Impressum per probum virum Paganinum de paganinis de/ Brixia Decreto tamen publico vt nullus ibidem totiqȝ dominio annorum/ xv. curiculo imprimat vel ĩprimere faciat... Anno Re/ demptionis nostre. M.D.VIII. Klen. Iunii...* Le verso, blanc. A la suite, 89 planches imprimées seulement au recto, les cinq premières n. ch. : 1° le beau profil léonardesque, avec légende : *Divina proportio* (voir reprod. p. 186) ; 2° une colonne corinthienne et un stylobate avec un fragment de colonne ; 3° détails du chapiteau ; 4° façade d'édifice au fronton duquel se lit l'inscription : HIEROSOLIMIS : PORTA TEMPLI DOMINI DICTA SPECIOSA ; 5° figure explicative, avec légende : ARBOR PROPORTIO ET PROPORTIONALITAS. — 59 planches num. en chiffres rom., avec figures géométriques (la dernière de ces planches est numérotée : LXI, au lieu de : LIX). — 23 planches n. ch., donnant des modèles de lettres capitales de A à Y (la lettre O ayant deux figures différentes consécutives). — L'ordre de ces planches diffère dans les divers exemplaires.[1]

[1]. L'exemplaire du Musée Correr, de Venise, contient une note de Cicogna, dont voici le résumé. On remarque dans cet ouvrage plusieurs figures gravées d'après les dessins de Léonard de Vinci ; mais A. F. Rio a commis une erreur dans son *Arte Christiana* en attribuant le livre lui-même à ce grand peintre. Cicognara, dans son catalogue, a prétendu, d'après Vasari, que le véritable auteur serait Piero della Francesca, et que le Franciscain Luca Pacioli, né comme ce dernier à Borgo San Sepolcro, n'en serait que le plagiaire. La fausseté de cette assertion, — déjà soupçonnée par Pungileoni dans le *Giornale Arcadico* de 1835 (cf. Gaye, dans le *Kunstblatt*, 1836, p. 69, et Fiorillo, *Kleine Schriften*, I, p. 322) — a été prouvée par E. Hanen, *Weigel Archiv fur die zeichn. Kunste*, 1856 (II, pp. 231-244). — A ces observations de Cicogna, nous ajouterons, pour notre part, qu'en ce qui concerne la gravure de certaines planches d'après les dessins de Léonard de Vinci, le doute ne semble guère possible, si l'on se rapporte à ces mots de la dédicace de Pacioli à Pietro Soderino : « ...tanto ardore ut schemata quoque sua Vincii nostri Leonardi manibus scalpta, quod opticen instructiorem reddere possent addiderim. »

Leonardi (Camillo), *Lunario*, 14 avril 1530.

1509

Leonardi (Camillo). — *Lunario*.

1646. — Nicolo Zoppino, 1" août 1509; 12°. — (Vienne, R)

(Titre déchiré) ℂ *Sūmario nouam.../ Italia in la cita de Pesaro per lo.../ doctore de le arte & medicīa maestro.../ ...e leonardis.* ℂ *Cum gratia.*

24 ff. n. ch., s. : *A-F.* — 4 ff. par cahier. — C. g.; titre rom. — Nombre de lignes, variable. — Au-dessous du titre, bois représentant deux astronomes et trois autres personnages (voir reprod. p. 187).

R. F_4 : ℂ *Impresso in Uenetia per Nicolo dicto Zopino/ ferrariense. Anno Domini. M.CCCCC./ VIIII. Die vero. I. mensis Augusti./...* Le verso, blanc.

1647. — Nicolo Zoppino, septembre 1525 ; 8°. — (Venise, M)

Lunario al modo de Italia/ Calculato. Composto nella Citta di Pesaro per lo ec/ cellentissimo dottore Maestro Camillo de Leonardis...

24 ff. n. ch., s. : *a-c.* — 8 ff. par cahier. — C. g.; titre r. et n. — 35 ll. par page. — Au-dessous du titre : bois emprunté du Cecho d'Ascoli, *Acerba*, 20 août 1524.

R. c_8 : ℂ *Stampato in Uinegia per Nicolo/ Zopino nel anno del signore./ 1525. del mese di Settembre.* Le verso, blanc.

1648. — Nicolo Zoppino, juin 1528 ; 4°. — (Florence, L)

Lunario al modo de Italia/ Calculato secondo Almanach : qual/ dura infino al MDLV. nuo•/ uamente stampato./ MDXXVIII.

20 ff. n. ch., s. : *a-e.* — 4 ff. par cahier. — C. g. — Nombre de ll. par page, variable. — Au-dessous du titre, bois emprunté du Cecho d'Ascoli, *Acerba*, 20 août 1524.

R e_4 : ℂ *Stampato in Uinegia per Ni•/ colo Zoppino di Aristotile. Nel/ anno del Signore. 1528. del/ mese di Zugno.* Le verso, blanc.

1649. — Giovanni Andrea Vavassore, 14 avril 1530; 8°. — (Pérouse, C)

ℂ *Lunario al modo de Italia/ Calculato. Composto nella Cita de Pe/ saro p lo excellentissimo doctore Mae/ stro Camillo de Leonardis...*

24 (8, 8, 8) ff. n. ch., s. : *A-C.* — C. rom.; les trois premières lignes du titre en c. g. r. et n. — 35 ll. par page. — Au-dessous du titre, bois imité d'une gravure de

Giulio Campagnola¹, et représentant un astronome qui prend une mesure sur une sphère (voir reprod. p. 188).

R. C₈ : ℂ *Stampato in Venetia per Giouanni Andrea Va/ uassori ditto Guadagnino. Anno domini./ M. D. XXX. Adi. XIIII. Aprile.* Le verso, blanc.

1509

Ovide, *De Arte amandi*, 19 sept. 1509 (liv. I).

OVIDIUS (Publius) Naso. — *De arte amandi et De remedio amoris.*

1650. — Joanne Tacuino, 19 septembre 1509 ; f°. — (Londres, BM)

P. *Ouidii Nasonis Libri de arte Amandi τ de reme/ dio amoris cum luculentissimis cõmētariis Reuerē/ dissimi dñi Bartholomei Merulae...*

52 ff. num., s. : *A-I*. — 6 ff. par cahier, sauf *I*, qui en a 4. — C. rom. ; titre g. — Texte encadré par le commentaire ; 62 ll. par page. — Au bas de la page du titre, marque du S*ᵗ Jean Baptiste*, avec monogramme ▬. — En tête de chacun des trois livres du poème, une vignette de la largeur de la moitié de la justification. — 1ᵉʳ livre. Groupe de femmes, dont une, assise au milieu, au premier plan, suspend une couronne de fleurs aux cornes d'un bœuf couché (voir reprod. p. 189). — 2ᵐᵉ livre. Groupe de quatre femmes, dont une chevauche un bœuf ; la première des trois femmes qui viennent à sa suite, fouette la croupe de l'animal avec une branche d'arbre. — 3ᵐᵉ livre. Un homme, en tunique courte, tenant une femme par la main, l'entraîne vers une grotte qui s'ouvre sur la droite. — R. XXXIX : *P. OVIDII NASONIS DE RE/ MEDIO AMORIS LIBER PRI/ MVS INCIPIT.* Au-dessus de ce titre, vignette : une femme assise à droite, sur une souche d'arbre, et jouant de la flûte ; une femme debout à gauche, de face, avec un casque et une armure, et tenant une lance dressée ; dans le milieu, entre ces deux femmes, un petit Amour, assis à terre. — 2ᵐᵉ livre. Groupe de neuf femmes (les Muses ?) assises en demi-cercle, jouant de divers instruments. — Jolies in. o. à fond noir.

V. L : *Enarratioēs in Ouidiũ de arte amandi. & de remedio amoris... impressit Venetiis uir solers & industrius Ioānes de Tridino alias Tacui/ nus.*

Ovide, *De Arte amandi*, 16 oct. 1516.

1. Voir Albohazen Haly, *Liber in judiciis astrorum*, 2 janvier 1520 (reprod. p. 62).

Anno salutis. M.ccccc.ix. die. xix. Septēbris... Au-dessous, le registre. — R. LI :
RERVM AC VOCVM INDEX. — V. LII, blanc.

1651. — Melchior Sessa et Piero Ravani, 16 octobre 1516 ; 8°. — (✱)
Ouidio de Arte Amandi/ vulgare historiado.

48 ff. n. ch., s. : *A-M.* — 4 ff. par cahier. — C. rom. ; titre g. — 30 vers par page.
— Au-dessous du titre : un jeune homme remettant un rouleau de papier à une femme, que vise d'une flèche un petit Amour volant (voir reprod. p. 189). — Dans le corps du poème, cinq vignettes copiées de celles de l'édition 19 septembre 1509. — Petites in. o. à fond noir.
R. M_4 : ⊄ *Impresso in Venetia per Marchio Sessa &/ Piero di Rauani compagni Del. M. D./ XVI. Adi XVI. de Octobrio.* Le verso, blanc.

1652. — S. n. t., 4 janvier 1516 ; f°. — (Venise, M)
P. Ouidij Nasonis Libri de arte Amandi z de Reme/ dio amoris...

53 ff. num. et 1 f. blanc, s. : *A-I.* — 6 ff. par cahier. — C. rom. ; titre g. — Texte encadré par le commentaire sur 2 col. à 58 ll. — R. II : *P. OVIDII NASONIS SVLMO/ NENSIS DE ARTE AMAN/ DI LIBER PRIMVS/ INCIPIT.* Cinq vignettes (une par livre), très médiocres, tenant la largeur d'une colonne.
V. LIII : ⊄ *Impressum Venetiis. M. CCCCCXVI. Die iiii Ianuarii.*

1653. — Georgio Rusconi, 22 novembre 1518 ; 8°. — (Rome, A)
OVIDIO DE/ Arte Amandi Uulgare z Hy/storiato. Nouamente Impresso.

48 ff. n. ch. s. : *A-F.* — 8 ff. par cahier. — C. rom. ; les deux dernières lignes du titre en c. g. — 30 vers par page. — Au-dessous du titre, bois avec monogramme L, du Thilbaldeo da Ferrara, *Opere*, 25 juin 1507. — R. A_{ij}. Livre I. *Orphée charmant les animaux.* — V. B_{iii}. En tête de la page : *Aventure d'Actéon.* — R. C_5. *Aventure de Narcisse.* — R. D_5. Livre II. En tête de la page : *Jupiter et Calisto*, avec monogramme •M (reprod. pour l'édition des *Métamorphoses* de 1521 ; voir I, p. 236). — V. F_{iiii}. En tête de la page : *Enlèvement d'Europe par Jupiter changé en taureau.* Ces vignettes sont empruntées des *Métamorphoses*, du même imprimeur.
R. F_8 : ⊄ *Impresso in Venetia per Zorzi di Rusconi/ Milanese. Nel. M.D.XVIII. adi. XXII./ de Nouembre.* Le verso, blanc.

1654. — Joanne Tacuino, 20 février 1518 ; f°. — (Rome, A)
P. OVIDII NA/ SONIS LIBRI DE ARTE/ AMANDI ET DE REME/ DIO AMORIS./...

46 ff. num. & 2 ff. n. ch., dont le dernier est blanc, s. : *A-H.* — 6 ff. par cahier. — C. rom. ; le titre, sauf les quatre premières lignes, en c. g. — Texte encadré par le commentaire, sur 2 col. à 66 ll. — Page du titre : encadrement ornemental avec fond de hachures obliques, et figures de deux dauphins affrontés sur les côtés. — Vignettes de l'édition 19 sept. 1509. — In. o. à fond noir.
V. 46 : *Impressum Venetiis in Aedibus Ioannis Tacuini de Tridino Anno Domini MDXVIII./ Die. XX. Februarii.* Au-dessous, le registre.

1655. — Joanne Tacuino, 26 juillet 1522 ; 8°. — (Londres, FM)
Ouidio de Arte Amā/ di vulgare historia/ to. Nouamente/ stampato.

46 ff. n. ch., s. : *A-F.* — 8 ff. par cahier, sauf *F*, qui en a 6. — C. rom. ; titre g. — 30 vers par page. — Page du titre : petite bordure ornementale ; au-dessous des quatre lignes du titre, vignette à terrain noir, représentant un homme et une femme qui se tiennent embrassés et que vise d'une flèche un petit Amour volant dans le haut, à

gauche. — Dans le corps du volume, vignettes de l'édition 19 sept. 1509.

R. F_6 : ℂ *Stampata in Vinegia per Ioanne Tacuino/ da Tridino. M. D.XXII. Adi/ XXVI. de Iulio*. Le verso, blanc.[1]

1509

JOANNES Anglicus. — *Primarum & secundarum intentionum libellus.*

Colletanio de cose nove spirituale, 31 janvier 1509 (r. B).

1656. — Lazaro Soardi, 15 octobre 1509 ; 4°. — (Rome, A)

Monumen/ torum Ioãnis an/glici minoritani./ Aureum opusculum/ p̄mis z scd̃is intentiõibus cõ/flatum...

6 ff. prél., dont le 2°, le 3° et le 4° seulement portent les signatures : *2, 3, 4*. — 46 ff. num., s. : *A-L*. — 4 ff. par cahier, sauf *L*, qui en a 6. — C. g. — 47 ll. par page. — Le titre est enfermé dans une couronne de feuillage, inscrite elle-même dans un carré, dont les écoinçons sont remplis par des rinceaux émanant de la couronne centrale. — In. o. à fond noir.

R. 46 : le registre ; au-dessous : ℂ *Impressum Uenetis per Laçarum/ soardum. Die. 15. Octobris. 1509*. Au-dessous : *Excusatio Laʒari* ; au bas de la page, sur la droite, petite marque à fond noir, aux initiales de l'imprimeur. Le verso, blanc.

1509

CALEPINUS (Ambrosius). — *Dictionarium græco-latinum.*

1657. — Petrus Liechtenstein, 3 janvier 1509 ; f°. — (Vienne, I)

Calepinus/ Ad librum./ Mos est putidus : z nouus repertus : / Ingens materia vt queat videri :/...

336 ff. n. ch., s. : *a-ʒ, A-T*. — 8 ff. par cahier. — C. g. — 2 col. à 69 ll. — Page du titre : encadrement à colonnes entourées de feuillage, avec figures de la S^{te} Trinité, de S^t Mathieu et de S^t Marc dans la partie supérieure. — In. o. à figures.

V. T_7 : *Finit hoc præclarum opus... impressum Uenetijs in ædibus/ Petri Liechtenstein Coloniensis : Anno./ Uirginei Partus. M. D. VIIII./ Die. 3. Ianuarij.* — R. T_8 : le registre. Le verso, blanc.

Colletanio de cose nove spirituale, 31 janvier 1509 (v. E_{ii}).

1. Nous ne faisons que signaler les éditions illustrées in-8° de 1526 (Melchior Sessa), du 23 juin 1542 (Augustino Bindoni), et de 1547 (Francesco Bindoni & Mapheo Pasini).

Colletanio de cose nove spirituale,
31 janvier 1509 (v. I).

1658. — Alexandro Paganini (pour Léonard Alantse), 18 juin 1513; f°. — (Vienne, I)

Ambro/ sius Calepinus/ bergomates pro/ fessor deuotissimus ordinis Eremitarum sancti Augustini : Dictionum latinarum : τ/ graecarum tterpres perspicacissimus : om/ niumqʒ Cornucopiae vocabulorum tser/ tor sagacissimus :...

326 ff. num. s. : a-ʒ, A-K. — 8 ff. par cahier, sauf K, qui en a 6. — Caract. particuliers de Paganini; titre g. r. et n. — 2 col. à 70 ll. — Page du titre : encadrement d'entrelacs sur fond criblé. — In. o. du même genre.

R. 326 : ⌈ *Explicit Ambrosii Calepini dictionarium, Venetiis impen/ sis Leonardi Alantsee Viennensis, typis vero Alexandri de/ Paganinis Brixiensis chalcographi diligentissimi feliciter ex/ cussum, anno, ab incarnatione Dominica. M.D.xiii. quarto/ decimo kalendas Iulias...* Au-dessous, le registre. Au bas de la page, grande marque, à fond noir, de Léonard Alantse. Le verso, blanc.

1659. — Bernardino Benali, 10 mars 1520 ; f°. — (Milan, A)

Ambrosius Calepinus Ber/ gomésis professor deuotissi/ mus ordinis Eremitarū san/ cti Augustini obseruātiæ Di/ ctionum latinarum : τ græcaruʒ inter/ pres perspicacissimus :...

389 ff. num. & 1 f. blanc, s. : a-ʒ, &, ꝑ, ꝗ, A-N. — 10 ff. par cahier. — C. rom.; titre g. r. & n. — 2 col. à 70 ll. — Page du titre : encadrement ornemental, dont les blocs latéraux portent le monogramme ⚹⸱⚘ (reprod. pour le Salluste, 15 nov. 1521; voir I, p. 57). — In. o. à fond criblé.

R. 389 : le registre; au-dessous, marque à fond noir, avec initiale B. Au verso, dans le bas de la page : *...Ue/ netijs opera τ impensa diligentiqʒ cura Bernardini Be/ nalij Bergomensis impressum... Anno salutis Dominicae. M. D. xx. Die. x. Martij /...*

1509

Colletanio de cose nove spirituale.

1660. — Nicolo Zoppino, 31 janvier 1509 ; 8°. — (Séville, C)

Colletanio de cose Noue/ Spirituale ʒoe Sonetti Laude Capituli &/ Stantie cō la sententia di Pilato Com/ poste Da diuersi & Preclarissimi/ Poeti Hystoriato. Con Gratia.

48 ff. n. ch., s. : A-M. — 4 ff. par cahier. — C. rom.; la première ligne du titre en c. g. — 30 vers par page. — Au-dessous du titre : *Crucifixion*, avec monogramme ł (reprod. pour le Cavalca, *Spechio di Croce*, 1515; voir II, p. 426). — R. B. En tête de la page : *Triomphe de la Mort* (voir reprod. p. 191). — R. C. *Visitation*, du Cornazano, *Vita de la Madonna*, 23 janvier 1498. — R. C₃, *Mort de la S^{te} Vierge*, du même ouvrage. — V. E. *Fuite en Égypte*, du même ouvrage. — V. E_ii. Deux vignettes juxtaposées : *Christ de pitié* et *Immaculée*

Conception (voir reprod. p. 192). — V. F$_{ii}$. *Présentation au temple*, du Cornazano, *Vita de la Madonna*, 1498. — V. F$_{iii}$. *Pietà*, du *Devote Medit.*, 28 août 1505. — R. G. *Mise au tombeau*, du même ouvrage. — R. G$_{ii}$. *Marie enfant amenée au temple par ses parents*, vignette au trait. — V. G$_3$. *Crucifixion*, du *Devote Medit.*, 1505. — V. H. *Résurrection de Laȥare*, du même ouvrage. — V. H$_{ii}$. *Entrée à Jérusalem*, du même ouvrage. — V. H$_4$. *Résurrection de J. C.*, du même ouvrage. — V. I. *Baptême de Jésus*, vignette à fond noir (voir reprod. p. 192). — R. K. Deux vignettes à fond criblé, juxtaposées : *Présentation au temple* et *Annonciation*. — V. K$_{ii}$. *Résurrection de Laȥare*, vignette à fond noir. — V. K$_3$. *Prédication de St Jean Baptiste*, vignette à fond noir (voir reprod. p. 193). — R. L$_{ii}$. *L'archange Raphaël apparaissant à St Joachim*, vignette à fond noir (voir reprod. p. 193). — V. L$_3$. *La Cène*, du *Devote Medit.*, 1505. — R. M. Deux vignettes juxtaposées : *Christ de pitié* (comme au v. E$_{ii}$) et figure d'une sainte martyre. — V. M. *Veillée au jardin de Gethsemani*, du *Devote Medit.*, 1505. — V. M$_3$. *Jésus devant Pilate*, du même ouvrage.

R. M$_4$: ℂ *Impressa in Venetia per Ni/ colo ditto el Zopino. M./ DVIIII. A. di Vlti/mo di Zenaro.* Le verso, blanc.

Colletanio de cose nove spirituale,
31 janvier 1509 (v. K$_3$).

1661. — Georgio Rusconi, 9 décembre 1510 ; 8°. — (Venise, M)

Manquent, dans cet exemplaire, le 1er et le 4e f., le cahier F entier, et le dernier f. L'ouvrage complet doit comprendre 48 ff. n. ch., s. : A-M. — 4 ff. par cahier. — C. rom. — 10 *terȥine* par page. — 20 vignettes, de diverses grandeurs et de provenances différentes ; entre autres, au r. B, en tête de la page, petit *Triomphe de la Mort*, de l'édition Zoppino, 31 janvier 1509.

R. M$_3$: ℂ *Impressa in Venetia per Geor/ gio de Rusconi. M. DX./ Adi. IX. di Decébre.* Le verso, blanc.

1662. — Georgio Rusconi, 5 mai 1513 ; 8°. — (☆)

Colletanio De cose Noue/ Spirituale ȥoe Sonetti Laude Capituli &/ Stantie con la Sententia de Pilato/ Composte Da Diuersi &/ Preclarissimi Poe/ ti H vstoriato./ ✠ / ℂ *Recollecto per mi Nicolo dicto Zopino.*

48 ff. n. ch., s. : A-M. — 4 ff. par cahier. — C. rom.; la première ligne du titre, en c. g. — 30 vers par page. — Au-dessous du titre : la Ste Vierge *in cathedra*, tenant l'enfant Jésus ; deux groupes d'hommes et de femmes agenouillés à droite et à gauche ; bois emprunté du Pollio (Joannes), *De la vita e morte de S. Catarina da Siena*, 13 févr. 1511. Le verso, blanc. — Dans le texte, 20 vignettes, la plupart au trait, quelques-unes légèrement ombrées, dont deux à fond noir ; (la dernière a été imprimée à l'envers) ; et trois autres bois de provenance différente : au v. F$_3$, petite *Crucifixion* du S. Bonaventura, *Devote Medit.*, 26 avril 1490 (voir reprod. I, p. 361) ; au r. G, *Mise au tombeau* du *Devote Medit.*, Benali et Codeca, s. a. (voir reprod. I, p. 365) ; au v. G$_3$, autre *Crucifixion*, du *Legenda delle SS. Martha e Magdalena*, 1er févr. 1491 (voir reprod. II, p. 72).

Colletanio de cose nove spirituale,
31 janvier 1509 (r. L$_{ii}$).

R. M_4 : ❧ *Impressa in Venetia per Geor*/ *gio de Rusconi. M. D. XIII.*/ *Adi. V. di Ma*ʒ*o.* Le verso, blanc.

1663. — Georgio Rusconi, 10 février 1514; 8°. — (Milan, T)

Collectanio De cose Noue/ *Spirituale* ʒ*oe Sonetti Laude Capituli &*/ *Stantie con la Sententia de Pilato*/ *Composte Da Diuersi &*/ *Preclarissimi Poe*/ *ti Hysto*/ *riato.*/ ❧/ ❧ *Recollecto per mi Nicolo dicto Zopino.*

Réimpression de l'édition 5 mai 1513 ; mais la *Crucifixion* du v. F_3 a été remplacée par une autre empruntée du *Devote Medit.*, 28 août 1505 (voir I, p. 378); de même, à la *Crucifixion* du v. G_3, a été substituée une *Pietà*, provenant aussi du *Devote Medit.* de 1505.

R. M_4 : *Impressa in Venetia per Geor*/ *gio de Rusconi M.D.XIIII.*/ *Adi. X. di Febraro.* Le verso, blanc.

1664. — Simon de Luere, 1514; 8°. — (Modène, F)

Collectanio de cose Spiri/ *tuale : Zoe Sonetti : Laude :*/ *Capituli : Stā*ʒ*e* ʒ *cātico del*/ *dispresio del mūdo con la*/ *Sentētia de Pilato. De di*/ *uersi* ʒ *Preclari Auctori.*

48 ff. num., s. : *a-m*. — 4 ff. par cahier. — C. rom. ; titre g. — 29 vers par page. Au-dessous du titre : *Couronnement de la S*te *Vierge*, copie d'un bois des *Heures a lusage de Rome*, Thielman Kerver, 28 oct. 1498[1]. Au verso : *Job tourmenté par les démons*, copie d'un autre bois du même livre. — V. 22. Vignette au trait, avec quelques détails du fond légèrement ombrés : une femme tenant un cierge, agenouillée au pied d'un crucifix ; au fond, monticules, bouquet d'arbres et, sur la gauche, un mur percé d'une double fenêtre cintrée. — R. 24. *Pietà*, bois en forme de médaillon circulaire. — V. 26. *Crucifixion*, copie d'un bois français, employée précédemment dans l'*Horologio della sapientia*, 1511, du même imprimeur. — V. 28. *S*t *Jérôme*, bois emprunté de la *Bible*, 23 avril 1493 (voir reprod. I, p. 135). — V. 29. *Nativité de J. C.*, copie d'un bois des *Heures*, 28 oct. 1498. — V. 31. *Descente du S*t *Esprit*, copie d'un autre bois du même livre (voir les reprod. pp. 195-197).

R. 48 : ❧ *Impresso in Venetia per Simon de Luere M.D.XIIII.* Au-dessous, le registre. Le verso, blanc.

1665. — Nicolo Zoppino & Vicenzo de Polo, 15 juillet 1521 ; 8°. — (Milan, M)

Colletanio de cose Noue/ *Spirituale* ʒ*oe Sonetti Laude Capitu*/ *li & Stātie Composte Da diuersi &*/ *Preclarissimi Poeti Historiato*/...

48 ff. n. ch.. s. : *A-F*. — 8 ff. par cahier. — C. rom. ; la première ligne du titre, en c. g. — 30 vers par page. — Au-dessous du titre : *Crucifixion*, copie d'une gravure des livres de liturgie de Stagnino. — Au verso : *Mort de la S*te *Vierge*, copie d'un autre bois de la même série. — Dans le texte, 23 vignettes ombrées, de diverses grandeurs, dont la plupart sont empruntées du Carmignano, *Cose vulgare*, 23 déc. 1516, du Castellano de Castellani, *Opera spirituale*, 4 mars 1521, et du Cornazano, *Vita et Passione de Christo*, 20 août 1517 ; entre autres : au r. A_5, une vignette signée du double monogramme ❧ et ℐ, et qui représente la Mort interpellant un groupe de personnages ; au v. *E*, une vignette à deux compartiments : *Tentation de Jésus dans le désert* et *Baptême de Jésus*, avec monogramme ❧. Les vignettes du r. *D* : *Crucifixion*, et du r. D_{ii} : *Pietà*, sont d'une autre provenance (voir reprod. p. 198).

R. F_8 : marque du *S*t *Nicolas ;* au-dessous : ❧ *Stampata in Venetia per Nicolo*/

[1]. Musée du Palais de la Ville de Paris, Collection Dutuit, n° 39. Cf. Claudin, *Hist. de l'Impr.*, II, pp. 101-103.

Collectanio de cose spirituale, 1514.

Heures à l'usage de Rome, Thielman Kerver, 28 oct. 1498.

Zopino e Vincentio suo com/ pagno Del. M.D./ xxi. Adi. xv de luio... Le verso, blanc.

1666. — Nicolo Zoppino & Vicenzo de Polo, 10 octobre 1524 ; 8°. — (Milan, T)

Colletanio de cose Noue/ Spirituale ʒoe Sonetti Laude Capi/ tuli & Stātie Composte da di/ uersi & Preclarissimi Poe/ ti Historiato...

Réimpression de l'édition 15 juillet 1521. — Au verso du titre, on a répété la *Crucifixion* du recto, au lieu du bois de la *Mort de la S^{te} Vierge*. — Au verso F_{iii}, une vignette plus grande que les autres, et d'une facture différente : *S^t François d'Assise recevant les stigmates* (voir reprod. p. 199).

R. F_8 : marque du *S^t Nicolas* ; au-dessous : ⓵ *Stampata nella inclita citta di Venetia per/ Nicolo ʒopino e Vicentio compagno./ Nel. M.D. XXIIII. Adi XX de/ Ottubrio...* Le verso, blanc.

1667. — S. l. a. & n. t. ; 8°. — (Rome, Ca)

Heures a lusage de Rome, Thielman Kerver, 28 oct. 1498.

Heures a lusage de Rome, Thielman Kerver, 28 oct. 1498.

⓵ *Compendio De Cose Noue Spirituale/ Zoe Sonetti Laude Capituli & stan/ tie Composte Da diuersi/ & Præclarissimi poe/ ti Historiato.*

48 ff. n. ch., dont le dernier est blanc, s. : *A-M.* — 4 ff. par cahier. — C. rom. — 30 vers par page. — Au-dessous du titre : *Triomphe de la Mort*, de l'édition 31 janvier 1509. Le verso, blanc. — R. *B. Crucifixion*, du *Devote Medit.*, 28 août 1505. — R. B_2. *Fuite en Egypte*, du Cornazano, *Vita de la Madonna*, 23 janvier 1498. — R. *C. Annonciation* (voir reprod. p. 199). — R. C_{ii}. *Résurrection*, du *Devote Medit.*, 1505. — R. *D. S^{te} Catherine de Sienne*. — R. D_{ii}. *Immaculée Conception*, de l'édition 31 janvier 1509. — R. E_{ii}. Vignette à deux compartiments : *Couronnement d'épines* et *Portement de croix*, du *Devote Medit.* 1505. — R. E_3. *Pietà*, du *Devote Medit.*, 1505. — R. *F. Triomphe de la Mort*, comme sur la page du titre. — R. *G. Verbum caro :* le Christ en buste, les bras ouverts, issant d'un calice dont le pied est tenu par deux anges en buste ; dans le haut, frange demi-circulaire de rayons filiformes, et trois étoiles de chaque côté. — R. G_3. Petite *Crucifixion*, à fond criblé. —

Colletanio de cose nove spirituale,
15 juillet 1521 (r. D).

R. H_{ii}. *L'archange Raphaël apparaissant à St Joachim*, vignette à terrain noir (différente de celle de l'édition 31 janvier 1509). — R. A. *Immaculée Conception*, comme au r. D_{ii}. — V. I_{ii}. *Crucifixion*, comme au r. G_3. — V. I_3. *Annonciation*, vignette à terrain noir. — R. K. Petite *Crucifixion* au trait, du *Devote Medit.*, 26 avril 1490. — V. K_{ii}. *Mise au tombeau*, du *Devote Medit.*, Benali & Codeca, s. a. — R. K_4. *La Ste Vierge et l'enfant Jésus*, petite vignette à fond criblé. — R. L. *Visitation*, du Cornazano, *Vita de la Madonna*, 23 janvier 1498. — V. L_{ii}. *Mort de la Ste Vierge*, du même ouvrage. — V. L_3. *St Roch et l'archange Raphaël*, vignette au trait (voir reprod. p. 200). — V. L_4. Deux vignettes juxtaposées : *St Bernardin de Sienne* et *Crucifixion* (comme au r. G_3). — R. M_{ii}. *Crucifixion*, comme au r. B. — R. M_3. *St Bernardin de Sienne*, vignette à fond criblé (différente de celle du v. L_4). Le verso de ce f., blanc.

1509

CICERO (Marcus Tullius). — *Rhetorica*.

1668. — Philippo Pincio, 12 février 1509 ; f°. — (Pérouse, C)

M. T. C. Rhetoricoȝ Libri recenter castigati.

106 et 56 ff. num. s. : *a-o, A-G*. — 8 ff. par cahier, sauf *n*, qui en a 6, et *o*, qui en a 4. — C. rom. — Texte encadré par le commentaire ; 60 ll. par page. — Au-dessous du titre, bois emprunté du Suétone, 8 janvier 1506 (voir reprod. I, p. 212), et dont le monogramme ι a été supprimé. Le verso, blanc. — In. o. à fond noir, de diverses grandeurs.

R. LVI (dernière partie): *Venetiis a Philippo Pincio Mantuano Anno dñi. M.ccccyiiii. Die. xii. Februarii...* Au-dessous, le registre. Le verso, blanc.

1669. — S. l. a. & n. t. ; 4°. — (Florence, Libr. De Marinis, 1908)

℄ *Rhetorica noua delo excellentissimo Marco Tullio Cice-/ rone quale e in preposito di ciascaduno che desidera de par-/ lare elegantissimamente. In ogni stado pertinente alhomo./*

26 ff. n. ch., s. : *a-f*. — 4 ff. par cahier, sauf *f*, qui en a 6. — C. rom. — 40 ll. par page. — Au-dessous du titre : un maître en chaire, bois emprunté du Cecho d'Ascoli, *Acerba*, 15 janvier 1501. — Petites in. o.

R. f_6 : ℄ *Finisse qui la rhetorica nuoua de lo/ excellentissimo Marco Tullio/ Cicerone in uulgare.* Le verso, blanc.[1]

Colletanio de cose nove spirituale,
15 juillet 1521 (r. D_{ii}).

1. Nous ne faisons que signaler l'édition du 19 mai 1536, in-16°, de Bernardino Stagnino, ornée d'un portrait de Cicéron. — (Londres, BM)

1510

ADIMARI (Thaddeo), abbate di Marradi. — *Vita di S. Giovanni Gualberto.*

1670. — Luc' Antonio Giunta, 6 mars 1510 ; 4°. — (Milan, A)

Uita di sam (sic) *Giouāni gualberto glorio/ so cōfessore τ institutore del/ ordine di valembrosa.*

Colletanio de cose nove spirituale,
10 oct. 1524 (v. F_{iii}).

4 ff. prél. n. ch., s. : ✠. — 35 ff. num. & 1 f. blanc, s. : *A-E*. — 8 ff. par cahier, sauf *E*, qui en a 4. — C. rom. ; titre g. — 40 ll. par page. — Au-dessus du titre : figure de S' *Jean Gualbert foulant aux pieds le démon* (reprod. dans *Les Missels vén.* p. 30 ; la légende de la banderole a été supprimée). Au bas de la page, marque du lis rouge florentin. — V. ✠$_4$. *Crucifixion* (reprod. dans *Les Missels vén.*, p. 275). — R. I. Au commencement du texte, in. o. *N*, renfermant une *Crucifixion.*

V. 35 :... *In Venetia per Lucantonio/ di giunta fiorentino diligentemente impressa/ Nel anno da la natiuita di Iesu; christo M. D. x. adi. 6./ di Martio.* Au-dessous, le registre.

1510

MARTIALIS (Marcus Valerius). — *Epigrammata.*

1671. — Philippo Pincio, 7 mai 1510 ; f°. — (Rome, VE)

151 ff. num. et 1 f. blanc, s. : *A-V.* — 8 ff. par cahier, sauf *V*, qui en a 10. — C. rom. — Texte encadré par le commentaire ; 61 ll. par page. — R. A. Bois emprunté du Suétone, 8 janvier 1506 (voir reprod. I, p. 212), et dont le monogramme L a été supprimé. Au-dessous, les noms de l'auteur et des deux commentateurs Domitius Calderinus et Georgius Merula. Le verso, blanc. — V. III : *M. VALE. MAR. EPIGRAMMATA CVM DO. CHAL. AC GEO. ME. COMMENTARIIS.* En tête du livre I : vignette représentant une partie du Colisée. — R. XXI. En tête du livre II : char traîné par trois chevaux, et sur lequel sont assis trois personnages, portant la couronne à l'antique, le sceptre dans la main droite, une branche d'arbre dans la main gauche. — R. XXXIII. En tête du livre III : un haruspice penché au-dessus d'un bouc qu'il se prépare à égorger ; à gauche, un paysan tenant un couteau ; à droite, un troisième personnage ; au fond, un autel où flambe un brasier. — V. XL. En tête du livre IV : un autel où se consume un agneau sur un brasier ; trois personnages agenouillés de chaque côté de l'autel ; en avant, un enfant nu, assis, couronné de feuillage.

Compendio de cose nove spirituale, s. l. et a. (r. C).

Compendio de cose nove spirituale,
s. l. et a. (v. L_3).

— V. L. En tête du livre V : vignette avec monogramme ƀ, empruntée de la *Bible*, 15 oct. 1490 (v. t_{iiii}, ch. IV du I" livre d'Esdras) ; le nom : ARTAXERSES gravé dans le haut du bois a été supprimé (voir reprod. p. 200). — R. LVII. Un aigle portant Jupiter. — R. LXI. En tête du livre VI : même vignette qu'au v. XL. — R. LXXI. En tête du livre VII : l'empereur, en costume militaire, assis dans une *cathedra* à haut dossier, et tenant un sceptre ; sur sa cuirasse, une tête de Méduse ; à droite et à gauche, deux légistes debout. — V. LXXXII. En tête du livre VIII vignette empruntée du Tite-Live, 11 févr. 1493 : un personnage coiffé du bonnet phrygien, assis sur un trône ; à gauche, deux femmes, dont une agenouillée ; au fond, une baie ouverte, par laquelle on aperçoit un paysage montueux. — V. XCIII. En tête du livre IX : même vignette qu'au v. III. — V. CVI. En tête du livre X, vignette empruntée du Tite-Live, 1493 : un char surmonté d'un dais, sous lequel est assis un prince couronné de laurier, tenant un sceptre ; le char est attelé de trois chevaux, dont deux sont montés ; il est précédé de trois sonneurs de trompette, et suivi d'une troupe de soldats. — V. CXVIII. En tête du livre XI : un personnage couronné de laurier, assis dans une *cathedra* et tenant un sceptre ; à gauche et à droite, un roi avec couronne à l'antique. — V. CXXIX. En tête du livre XII, vignette au trait, empruntée de la *Bible* 1490 (r. t_8, ch. VI du livre de Néémias) ; le nom : NEEMIA a été supprimé. — V. CXXXIX : *M. Valerii Martialis Xenia.* Vignette au trait, avec monogramme ƀ (voir reprod. p. 201) empruntée de la *Bible* 1490 (r. CC_{ij}, ch. I. de l'Ecclésiaste). — V. CXLVII : *M. Val. Mar. Apophoreta.* cinq personnages assis, dont trois jouant de divers instruments de musique ; l'un de ceux-ci porte une couronne à l'antique. — In. o. à fond noir, de diverses grandeurs.

V. CLXI : le registre ; au-dessous : *Venetiis per Philippum pincium Mātuanum : Anno dñi. M. ccccx. Die. yii. Maii*:... Au-dessous, marque du S^t Antoine surmontée de la légende : *Defende nos beate pater Antoni*.

1672. — Georgio Rusconi, 5 décembre 1514 ; f°. — (Vienne, I)

Marci Ualerij Martialis/ *Epigrammata Libri. xiii. Una cum*/ *Commentarijs Domitij Chal*/ *derini z Georgij Merule*:/ *z cum figuris suis*/ *locis appo*/ *sitis* :...

150 ff. num. par erreur : CXLIX, s. : *A-T.* — 8 ff. par cahier, sauf *A*, qui en a 10, *S* et *T*, qui en ont 6. — C. rom. ; titre g.
— Texte encadré par le commentaire ; 62 ll. par page. — Page du titre : encadrement ornemental (rinceaux de feuillage, *putti*, animaux fantastiques) ; au-dessous du titre, marque du S^t *Georges combattant le dragon*, avec monogramme FV. — R. IV. Figure d'une partie du Colisée, copie de la vignette de l'édition 7 mai 1510. Elle est répétée au verso, en tête du livre I. — V. VIII. Grand bois, emprunté du Cicéron, *Epist. famil.*, 27 mai 1511 (voir reprod. I, p. 42). Encadrement à fond criblé, avec monogramme ■, du Foresti,

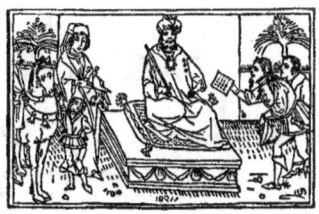

Martial, *Epigrammata*, 7 mai 1510 (v. *L*).

Supplem. chronic., 4 mai 1506 (voir reprod. I, p. 310). — Les autres bois sont des copies de ceux de l'édition 7 mai 1510 (voir reprod. pp. 201, 202). — In. o. de divers genres.

R. T_6 : ℭ *Impressum Venetiis per Georgium de Rusconibus Mediolañ. Anno dño* (sic). *M. D. XIIII. Die. y. Decēbris/*... Au-dessous, le registre.

1673. — Guglielmo de Fontaneto, 5 novembre 1521 ; f°. — (Rome, VE)

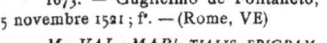
Martial, *Epigrammata*, 7 mai 1510 (v. CXXXIX).

M. VAL. MAR/ TIALIS EPIGRAMMATON/ Libri. xiiij. *Interpretantibus Do/ mitio Calderino. Georgioq3/ Merula. Una Cum/ figuris suis locis/ appositis/:...*

2 ff. n. ch., 133 ff. num. par erreur : CXXVI, et 1 f. blanc, s. : *A-R*. — 8 ff. par cahier, sauf C, qui en a 6, et R, qui en a 10. — C. rom. — Texte encadré par le commentaire ; 70 ll. par page. — Page du titre : encadrement ornemental avec fond de hachures obliques et figures de deux dauphins affrontés sur les côtés. Au-dessous du titre, représentation d'une partie du Colisée, vignette de l'édition 5 déc. 1514. — V. III. Répétition de la vignette de la page du titre. — R. VII : *VAL. MARTIALIS LIBER PRIMUS*. En tête de la page, grand bois oblong, emprunté de l'édition d'Horace, 7 avril 1520 (voir reprod. II, p. 446). — Les autres bois, dans le corps du volume, sont ceux de l'édition 5 déc. 1514. — In. o. à fond noir.

V. CXXXVI : ℭ *Venetiis per Guilielmum de Fontaneto Montisferrati Anno Domini. M.D.XXI./ Die. V. Nouembris*... Au-dessous, le registre.

1510

BONAVENTURA de Brixia. — *Regula musice plane*.

1674. — Jacomo di Penzi da Lecho, 31 mai 1510 ; 4°. — (Milan, A)

Regula Musice plane/ Uenerabilis fratris/ Bonauenture de/ Brixia ordinis/ Minorum...

16 ff. n. ch., s. : *a-d*. — 4 ff. par cahier. — C. g. — 34 ll. par page. — Au-dessus du titre, jolie vignette au trait : S' Jean Baptiste, debout, de face, nimbé, le bras gauche replié soutenant une longue croix de roseau, et montrant de l'index tendu l'agneau divin debout sur un livre qu'il porte de la main gauche ; l'agneau est nimbé et retient de sa patte gauche la hampe d'une croix de résurrection ; arbres et plantes sur le terrain. — V. a_{ii}. Figure de la main harmonique.

Martial, *Epigrammata*, 5 déc. 1514.

V. d_4 : ℭ *Impresso in Uenetia*

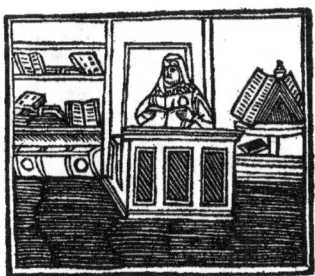

Martial, *Epigrammata*, 5 déc. 1514.

p Iacomo di Penzi da lecho. Nel / áno del nostro signore. M ccccx. Adi. vltimo di Mazo.

1675. — Jacomo di Penzi da Lecho, 20 mars 1511; 4°. — (Bologne, L)

Regule Musice plane/ Uenerabilis fratris/ Bonauentura de/ Brixia ordinis/ Minorum.

Réimpression de l'édition 31 mai 1510.

V. d_4 : ℂ *Impresso in Uenetia p Iacomo di Penzi de lecho. Nel / anno del nr̄o signore. M. ccccxj. Adi. 20. de Marzo.*

1676. — Georgio Rusconi, 1515; 8°.

« Lettres rondes ; fig. s. bois sur le titre, et musique notée. »
(Extrait d'un catalogue de librairie).

1677. — Georgio Rusconi, 17 mai 1516; 8°. — (Rome, VE)

Regula Musi/ ce plane venerabilis fratris/ Bonauenture de Brixis ordinis/ Minorum.

32 ff. n. ch., s. : *A-H*. — 4 ff. par cahier. — C. rom. ; titre g. — 22 ll. par page. — Au-dessous du titre: le chant au lutrin (voir reprod. p. 202). Le verso, blanc. — V. A_4. Figure de la main harmonique. — In. o. à fond noir.

R. H_4 : ℂ *Impresso in Venetio per Georgio de/ rusconi Milanese. Nelli anni del si/ gnore. M. D. XVI. A di. xyii./ Magio...* Au bas de la page, petite marque du St Georges combattant le dragon; au-dessous, autre marque à fond noir ; les deux marques flanquées des mots: *Cuz/ Gra/ tia z/ Pri/ uile/ gio.*

1678. — Georgio Rusconi, 21 juillet 1518; 8°. — (Florence, L)

[R]*egula Musi/ ce plane venerabilis fratris/ Bonauenture de Brixia ordinis/ Minorum.*

Réimpression de l'édition 17 mai 1516.

R. H_{iii} : ℂ *Impresso in Venetia per Georgio de/ Rusconi Milanese. Nelli anni del si/ gnor̄. M. D. XVIII. Adi. xxi./ Luio...* Au-dessous, le registre. Au verso, les deux marques, comme dans l'édition précédente. Le dernier f., blanc.

1679. — Joanne Tacuino, 14 mai 1523 ; 8°. — (Bologne, L)

REGVLA MVSICE/ plane venerabilis fratris/ Bonauenture de Bri/ xia ordinis Mino.

Bonauentura de Brixia, *Regula musice plane*,
17 mai 1516.

32 ff. n. ch., dont le dernier est blanc, s. : *A-D*. — 8 ff. par cahier. — C. rom.; les trois dernières lignes du titre en c. g. r. — 22 ll. par page. — Au-dessous du titre, copie du bois de l'édition 17 mai 1516. Au verso, marque du *S' Jean Baptiste*, avec monogramme [·I·M·]. — V. A$_{iiii}$. Figure de la main harmonique. — In. o. à fond noir.

R. D$_7$: *Impresso in Venetia per Ioanne Ta/cuino de Trino. Nelli anni del signo/re. M. D. XXIII. Adi. xiiii. de/ Maço...* Au-dessous, le registre. Au verso, marque à fond noir, aux initiales ·Z·T·.

1680. — Joanne Francesco & Joanne Antonio Rusconi, 10 octobre 1524 ; 8°. — (Bologne, L)

Regula musice plane venerabi/ lis fratris Bonauenture/ de Brixia ordinis/ Minorum.

Réimpression de l'édition 17 mai 1516.

R. D$_7$: ℂ *Impressa in Venetia per Io. Francisco &/ Io. Antonio de Rusconi Fratelli. Nelli/ anni del signore. M. D. XXIIII. Adi. X Octobrio...* Au-dessous, le registre. — Au verso, petite marque du *S' Georges combattant le dragon*, et au-dessous, autre marque à fond noir, aux initiales $\frac{F. \&. A \mid R}{·M·}$ (les initiales F. &. A, caractères mobiles, à gauche de la barre verticale, ont été substituées à la lettre G gravée sur le bois primitif).

1510

STRABON. — *De situ orbis.*

1681. — Philippo Pincio, 13 juillet 1510 ; f°. — (Paris, A ; Venise, M)

Strabo de situ orbis.

16 (8, 8) ff, prél., dont les 2°, 3°, 4°, sont chiffrés respectivement dans le bas : *ii, iii, iiii*; et les 9°, 10°, 11°, 12°, sont chiffrés : *v, vi, vii, viii*. — 150 ff. num., s. : *a-ʒ, &* ; le cahier *s* est double. — 6 ff. par cahier. — C. rom., titre g. — 62 ll. par page. — Au-dessous du titre; bois emprunté du Suétone, 8 janvier 1506 (voir reprod. I, p. 212), et dont le monogramme L a été supprimé. Le verso, blanc. — In. o. de différents genres.

R. CL : *...Venetiis a Philippo pincio Mantuano/ impressum. Anno dñi. MCCCCCX. Die. XIII. Julii...* Au-dessous, le registre. Le verso, blanc.

1510

Imperiale.

1682. — Simon de Luere, 31 août 1510; 4°. — (Venise, M)

Imperiale che tratta gli Triumphi ho/ nori e feste chebbe Iulio Cesaro nela citta di Roma : dappuoi per la inui/ dia : et per le cose soperchie Bru/ to e Cassio con cinquanta Se/ natori a che modo gli diero/ la morte :...

Cicéron, *Tusculanæ quæstiones*, 27 sept. 1510 (liv. I).

Cicéron, *Tusculanæ quæstiones*, 27 sept. 1510 (liv. II).

Cicéron, *Tusculanæ quæstiones*, 27 sept. 1510 (liv. III).

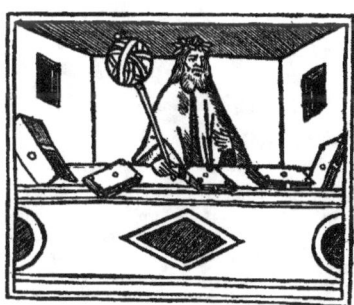
Cicéron, *Tusculanæ quæstiones*, 27 sept. 1510 (liv. IV).

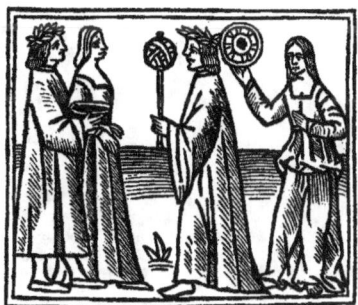
Cicéron, *Tusculanæ quæstiones*, 27 sept. 1510 (liv. V).

53 ff. num. et 1 f. blanc, s. : *a-n*. — 4 ff. par cahier, sauf *n*, qui en a 6. — C. rom.; titre g. — 2 col. à 38 ll. — Au bas de la page du titre, bois au trait, emprunté de l'Accursius, *Casus Institutionum*, 15 nov. 1507 (voir reprod. p. 156).

V. 53 : *In Venetia per Simone de Luere nela contrata di san Cassano/ Vltimo Agosto. M.D.X.* Au-dessous, marque de l'imprimeur; plus bas, le registre.

1510

Compendio delli Abbati Generali di Vallombrosa.

Cicéron, *Tusculanæ quæstiones*, 15 févr. 1516 (liv. IV).

1683. — Luc' Antonio Giunta, 10 septembre 1510; 4°. — (Rome, VI)

Compendio delli Abbati generali/ di Ualembrosa : ι di alcuni/ monaci ι conuersi di epso ordine.

20 (8, 8, 4) ff. num., s. : *AA-CC*. — C. rom.; titre g. — 40 ll. par page. — Au-dessus du titre, les armes de Vallombrosa : une main tenant la crosse abbatiale, surmontée d'une mitre, dans un écu sommé d'une banderole avec légende : ARMA. VALLIS. VMBROSE. Bordure de feuillage sur fond noir. — Une in. o. à figure, et d'autres initiales, plus petites, à fond noir.

R. 20:... *In Venetia per Lucantonio di giũ/ ta fiorētino diligētemēte ipressa. Ne lāno. M.D.x. adi. x. septēbre.* Au-dessous, le registre. Au verso : figure de S^t Jean Gualbert foulant aux pieds le démon (reprod. dans *les Missels vén.*, p. 30); la légende de la banderole a été supprimée.

1510

Cicero (Marcus Tullius). — *Tusculanæ quæstiones.*

1684. — Philippo Pincio, 27 septembre 1510; f°. — (Rome, VE)

M.R.C. Tusculane questiones cum com/ mento Philippi Beroaldi.

113 ff. num. & 1 f. blanc, s. : *a-t*. — 6 ff. par cahier. — C. rom.; titre g. — Texte encadré par le commentaire ; 62 ll. par page. — Au-dessous du titre, bois emprunté du Suétone, 8 janvier 1506 (voir reprod. I, p. 212), et dont le monogramme **L** a été supprimé. — Une gravure en tête de chacun des cinq livres de l'ouvrage (voir reprod. p. 204). — In. o. de différents genres.

V. CXIII:... *Venetiis a Philippo Pincio Mantuano Impressæ An/ no dñi. M.ccccx. die. xxyii. Septembris...* Au-dessous, le registre.

1685. — Augustino Zanni, 15 février 1516; f°. — (Londres, BM)

Tusculanae q̃stio/ nes Marci Tullij Cicero/ nis nouissime: post omnes t̄pressiões vbiq̄ loco/ rum excussas : adamussim recognitae :...

6 ff. prél. n. ch., s. : aa. — 124 ff. num., s. : A-P. — 8 ff. par cahier, sauf *O* et *P*, qui en ont 10. — C. rom.; titre g. — Texte encadré par le commentaire, sur 2 col. à 62 ll. — Au-dessous du titre, marque du St *Barthélemi*. — Cinq vignettes de la largeur d'une colonne. — R. I. 1er livre. Deux personnages vêtus d'une longue robe, coiffés d'un turban, assis l'un vis-à-vis de l'autre, celui de gauche montrant un squelette debout au second plan. Terrain vallonné; plusieurs livres à terre; bouquets d'arbres au

Cicéron, *Tusculanæ quæstiones*, 15 févr. 1516 (liv. V).

fond, à droite. — R. XXX. 2me livre. Les deux mêmes interlocuteurs; un bœuf debout sur un autel, au milieu des flammes, légende : DOLORĒ EXISTIMO MAXIMV̄ MALORVM. — V. XLVIII. 3me livre. Les deux mêmes personnages près du lit d'un malade; légende : VIDETVR MIHI CA/ DERE IN SAPIEN/ TEM EGRITVDO. — R. LXI. 4me livre (voir reprod. p. 205). — R. XCII. 5me livre (voir reprod. p. 206). — In. o. de diverses grandeurs, à fond criblé et à fond noir.

R. CXXIIII : le registre; au-dessous :... *Im/ pressæq̄ Venetiis summa diligentia per Augustinum de Zannis de Portesio. Anno do/ mini. M. D. X. Die XV. Februarii.* Le verso, blanc.

1686. — Benedetto & Augustino Bindoni, 10 novembre 1525 ; f°. — (Rome, VE)

Tusculanae q̃stio/ nes Marci Tullij Cicero/ nis nouissime: post omnes impressiones/ vbiq̄ locorum excussas: adamussim/ recognitę :...

6 ff. prél. n. ch., s. : aa. — 124 ff. num., s. : A-P. — 8 ff. par cahier, sauf *O* et *P*, qui en ont 10. — C. rom.; titre g. r. — Texte encadré par le commentaire ; 59 ll. par page. — Au bas de la page du titre, bois emprunté de l'Alexander Grammaticus, *Doctrinale*, 8 juin 1513 (voir reprod. I, p. 294). — En tête des cinq livres, bois de l'édition 27 sept. 1510. — In. o. à fond criblé, de diverses grandeurs.

R. CXXIIII : le registre; au-dessous : ℭ *Finiunt Tusculanæ quæstiones Marci Tullii Ciceronis... Impressæq̄ Venetiis sum/ ma diligentia per Benedictum Augustinumq̄ Bindonos. Anno domini. M. D. XXV. Die X./ Nouembris.* Le verso, blanc.

1687. — Benedetto & Augustino Bindoni, 10 février 1525 ; f°. — (Pérouse, C)

Tusculanae q̃stio/ nes Marci Tullij Cicero/ nis...

Réimpression de l'édition du 10 novembre, même année.

R. CXXIIII : le registre; au-dessous:... *Impressæq̄ Venetiis sum/ ma diligentia per Benedictum Augustinumq̄ Bindonos. Anno domini. MDXXV. Die. X./ Februarii.* Le verso, blanc.

1510

CORDO. — *La obsidione di Padua.*

1688. — S. n. t., 3 octobre 1510; 4°. — (Paris, N ; Londres, BM ; Milan, T)

La obsidione di Padua ne la quale se tra/ ctano tutte le cose che sonno occorse dal/ giorno che per el prestantissimo messe/ re Andrea Gritti

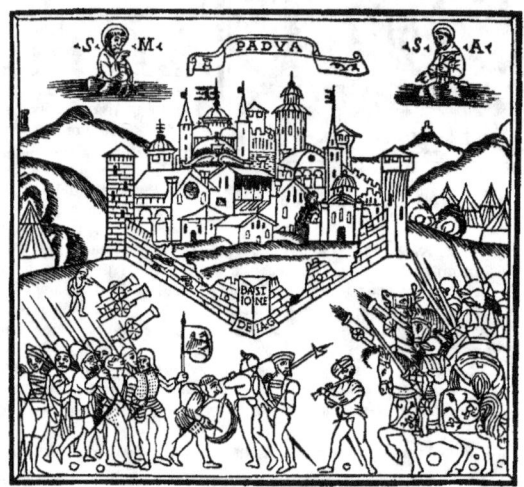

Cordo, *La obsidione di Padua*, 3 oct. 1510.

Proueditore ge/ nerale fu reacquistata : che fu adi. 17. Luio. 1509. per insi/ no che Maximiliano/ imperatore da quel/ la sileuo.

20 ff. num., le premier cahier sans signature, les cahiers suivants s.: *b-c.* — 4 ff. par cahier. — C. rom.; titre g. — 2 col. à 5 octaves. — Au-dessous du titre, bois représentant *le siège de Padoue* (voir reprod. p. 207). — Une in. o. au v. 2.
V. 20 : *Impressa in Venetia nel. M.D.X. Adi.iii. Octobrio.* [1]

1689. — Alexandro Bindoni, 22 novembre 1515; 4°. — (Milan, T)

La obsidione di Padua ne laquale se tra/ ctano tutte le cose che sonno occorse dal/ giorno che per el prestantissimo misse/ re Andrea Gritti Prouedi- tore ge / nerale fu reacquistata : che fu/ adi. xvij. Luio. M.D.IX...

[1] « Ce poème, en six chants et en *ottava rima*, raconte en détail et jour par jour les progrès et les accidents de ce siège célèbre. Dans une lettre de L. Lampridio à L. Balbi, placée au verso du premier feuillet, on certifie la vérité de ce récit, et l'on nomme l'auteur du poème qu'on appelle Cordo. Nous ne savons quel est ce poète, qu'il ne faut pas confondre avec le célèbre Urceus Codrus, mort neuf ans avant le commencement du siège dont il s'agit ici. Si ce poème, que l'imprimeur a rempli de fautes intolérables, était reproduit correctement, nous ne doutons pas qu'il ne fût lu avec plaisir et fruit. L'auteur promet une suite qui, probablement, n'a jamais vu le jour.

20 ff. n. ch., *A-E*. — 4 ff. par cahier. — C. rom.; titre g. — 2 col. à 5 octaves. — Au-dessous du titre, copie servile du bois de l'édition 3 oct. 1510, mais inférieure à l'original (voir reprod. p. 208).

V. E_4: *Impressa in Venetia per Alexandro di/ Bindoni. Nel anno del nostro Si/ gnore. M.D. XV. adi. xxii./ Nouembrio.*

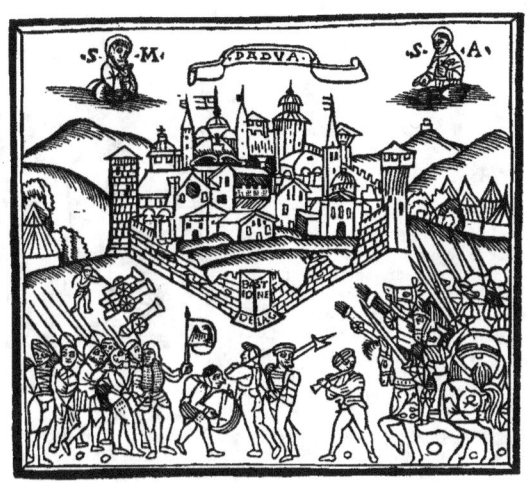

Cordo, *La obsidione di Padua*, 22 nov. 1515.

1510

Seneca (Lucius Annæus). — *Tragœdiæ*.

1690. — Philippo Pincio, 29 octobre 1510; f°. — (Venise, M; Mont-Cassin, A) *Tragedie Senece cum duobus commentariis.*

149 ff. num. et 1 f. blanc, s.: *a-ʒ*, &. — 6 ff. par cahier, sauf *a*, *b*, &, qui en ont 8. — C. rom.; titre g. — Texte encadré par le commentaire; 63 ll. par page. — Au-dessous

Dans cette annonce, il dit qu'il ne parlera ni de Roland ni de Renaud, et qu'il faut s'occuper de l'Italie. Les 14 dernières stances de ce poème sont consacrées à prêcher la paix entre les Italiens et la haine de l'étranger. En voici une qui fera juger du reste; nous corrigeons les fautes d'impression :

> O *Miei Italiani su che si faccia alto,*
> *Nè siate più di voi stessi ribelli;*
> *Levate via lo adamantino smalto*
> *Che vi ricopre i cuori, o poverelli!*
> *Insieme uniti omai si faccia assalto*
> *Contro chi guasta d'Italia i gioielli,*
> *E spoglisi ciascun d'ira e rancore,*
> *E sia un solo ovile et un pastore.*»

(Catal. Libri, 1847, p. 206).

du titre, bois emprunté du Suétone, 8 janvier 1506 (voir reprod. I, p. 212), et dont le monogramme L a été supprimé. — Dans le corps de l'ouvrage, dix vignettes médiocres. — In. o. à fond noir.

V. CXLIX : *Impssum Venetiis a Philippo pincio Mantuano./ Anno dñi. M.ccccx. die. xxix. Octobris.* Au-dessous, le registre.

1691. — Bernardino Viano, 6 novembre 1522 ; f°. — (Rome, VE)

L. ANNEI SE/ necae Clarissimi Stoici Philosophi:/ Nec non poetae accutissimi. Opus/ Tragoediaᷓ aptissimisqᷓ figuris/ excultum.

140 ff. num., s. : *A-R*. — 8 ff. par cahier, sauf *Q* et *R*, qui en ont 10. — Texte encadré par le commentaire ; 69 ll. par page. — Page du titre : encadrement ornemental avec fond de hachures obliques et figures de deux dauphins affrontés sur les côtés. — Dans le texte, dix vignettes d'une taille rude et grossière. — In. o. à fond noir et à fond criblé.

V. 139 : *Impressum Venetiis per Bernardinum de Vianis de Lexona*

Affrosoluni, *Cantica vulgar*, 31 janvier 1510.

Vercellensem./ Anno Domini. M.D. XXII. die. VI. Nouembris. Au-dessous, le registre. — R. 140 : exposé des sujets des dix tragédies. Le verso, blanc.

1510

AFFROSOLUNI (Natalino). — *Cantica vulgar*, etc.

1692. — S. n. t., 31 janvier 1510 ; 8°. — (Venise, M)

Nata. Affrosoluni Ue/ ne. Mino./ ☾ Cantica vulgar explanante el symbolo di scō Athanasio... ☾ Cātica sopra lo euāgelio di san ʒuane...

40 ff. n. ch., s. : *a-k*. — 4 ff. par cahier. — C. g. — 33 vers par page. — V. du titre : figure de S¹ Athanase (voir reprod. p. 209). — Dans le texte, deux vignettes, un *S¹ Jean l'Evangéliste* et une *Annonciation*, sans importance.

V. k_4 : *☾ Impressi. M.CCCCC.X. Uenetijs/ vltimo Ianuarij.*

Pontificale, 14 février 1510.

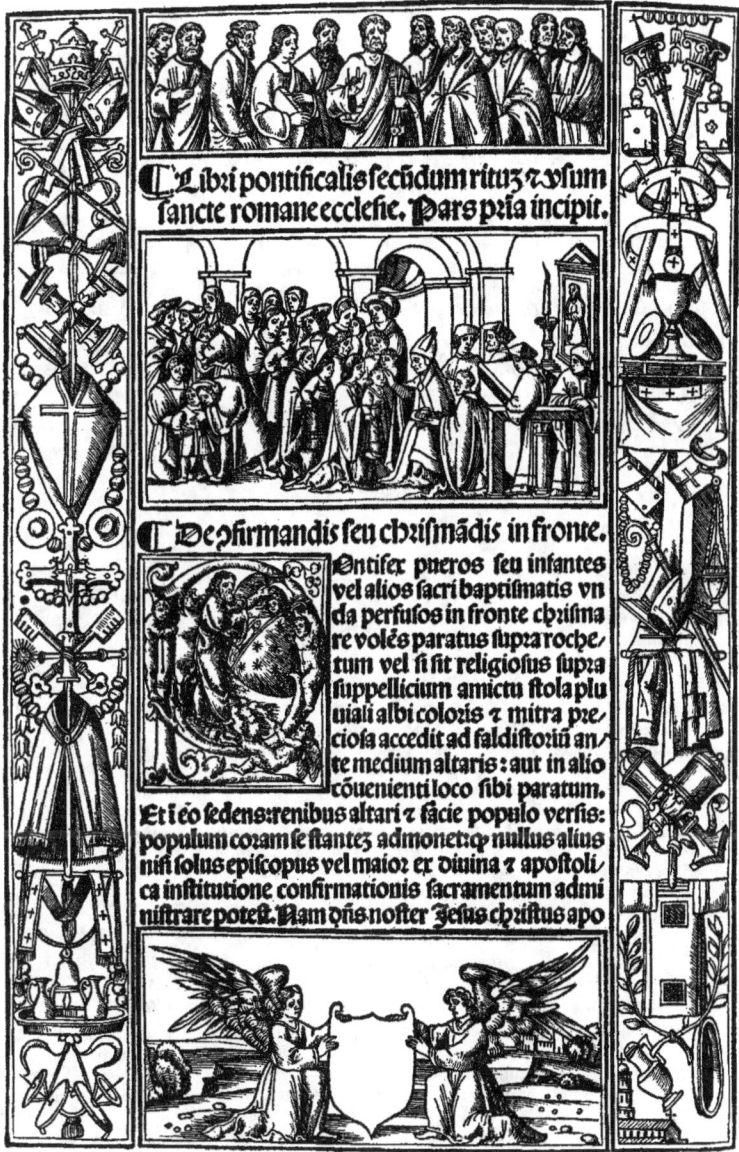

Pontificale, 15 sept. 1520 (r. a, 1ʳᵉ partie).

1510

GERSON (Jean). — *De gli remedii contra la pusillanimita*, etc.

1693. — Simon de Luere, 8 février 1510 ; 12°. — (Pérouse, C)

Gioanni Gerson de gli re/ medij cõtra la pusillanimi/ ta : scropulosita : et decepto/ rie ꝑsolation et suttile tẽtati/ on del inimico : In vulgare.

18 ff. n. ch., s. : *a-d.* — 4 ff. par cahier, sauf *d*, qui en a 6. — C. g., sauf au v. *a*, au r. et au v. *a*ᵢᵢ, qui sont imprimés en c. rom. — Au-dessous du titre, bois emprunté de l'Albertus Magnus, *De virtutibus herbarum*, 23 déc. 1508 (voir reprod. II, p. 267). — In. o.

V. d₆ : *In Uenetia per Simon de Luere./ Nella contrata di sancto Cas/ siano. Adi. VIII. Febraro./ M.CCCCCX.* Au-dessous, le monogramme de Simon de Luere. Au bas de la page, le registre.

1510

Pontificale.

1694. — Luc'Antonio Giunta, 14 février 1510 ; f°. — (Londres, BM ; Rome, A)

Pontificale nouiter impres•/ sum : ꝑpulchrisq3 chara•/ cteribus diligentissi•/ me annotatum.

2 ff. prél. n. ch., s. : *A.* — 209 ff. num. et 1 f. blanc, s. : *a-ʒ, τ, ꝑ, ꝗ.* — 8 ff. par cahier, sauf *a*, qui en a 10 (le registre indique faussement 12 ff. pour ce cahier). — C. g. r. et n. — 2 col. à 37 ll. — Au-dessous du titre : *cérémonie du couronnement d'un roi* (voir reprod. p. 209). Au bas de la page, marque du lis rouge florentin. — Jolies in. o. florales ou à figures, dont deux avec longue bordure marginale.

V. 209 : *Pontificalis liber Reuerẽdi in christo patris dñi Iacobi de/ Lucijs vtriusq3 iuris doctoris epĩ Caiaceñ. Et domini Io•/ annis Burkardi Capelle. S. D. N. pape Cerimonia/ rũ magistri olim summa diligẽtia emendatus/ feliciť explicit. Uenetijsq3 nõ minori cura :/ arte : atq3 sumptib' Nobilis viri dñi Lu/ ceantonij de giũta florẽtini nouissime/ ĩpressus :... Anno a dñi nñi natiui/ tate quingentesimo de•/ cimo supra millesi•/ mum. xvj. calẽ•/ das Mar•/ tias.* Au-dessous, le registre.

1695. — Luc'Antonio Giunta, 15 septembre 1520 ; f°. — (Londres, BM — ☆)

Pontificale ſm Ritu3 ʃa•/ crosancte Romane ecclesie cũ multis additionibus/ opportunis ex aplĩca bibliotheca sũptis ʒ alias/ nõ ĩpressis :... Aptissimis figuris gestus ʒ motus/ psonarũ ex officioꝗ decoro exprimẽtibus excultu3...

6 ff. prél. n. ch., s. : ✠. — 253 ff. num. & 1 f. blanc, s. : *a-ʒ, τ, ꝑ, ꝗ, A-F.* — 8 ff. par cahier, sauf *a*, qui en a 6. — C. g. r. & n. — 2 col. à 39 ll. — Page du titre : encadrement à figures ; ornements pontificaux dans les montants ; dans le haut, groupe des Apôtres, représentés à mi-corps ; dans le bas, groupe des cinq grands docteurs de l'église latine, assis. — V. ✠₆. *Crucifixion* (reprod. dans les Missels vén., p. 67). Encadrement : cinq vignettes sur le côté extérieur ; bloc ornemental sur le côté intérieur ;

dans le haut, Dieu le Père entouré d'anges musiciens; dans le bas, représentation de la Cène. — R. *a.* 1ʳᵉ partie. Encadrement à figures; en tête du texte, bois oblong : *cérémonie de la confirmation* (voir reprod. p. 210). — R. 104. 2ᵉ partie. Même encadrement qu'au r. *a* ; en tête du texte : *cérémonie de la bénédiction de la première pierre d'une église.* — R. 174. 3ᵉ partie. Même encadrement qu'au r. *a* ; en tête du texte : *cérémonie de l'imposition des cendres.* — Dans le texte, nombreuses vignettes ; in. o. à figures.

V. 253 : ...*In florētissima/ Uenetiarū vrbe per spectabilez virū dn̄m/ Lucamantoniū de giūta florentinum/ Anno dn̄i. M. D. xx. Die. xv. Sep·/ tēbris studiosissime z diligentissi/ me Impressus explicit feliciter.* Au-dessous, le registre.

1696. — Hæredes L. A. Juntæ, mai 1543 ; f°. — (Rome, Libr. Nardecchia, 1906)

PAVLO III PONT. MAX. (Pontificale Romanum/ In quo (vltra ea que in Alijs pontificalibus hactenus/ impressis habenī) nup addita sunt : Solēne matutina/ le officiū natiuitatis Dn̄i cū modo z ordine cantādi/ que in illo ad pontificē maxime pertinēt... VENETIIS APVD IVNTAS M D XLIII.

6 ff. prél. n. ch., s. : ✠. — 261 ff. num. & 1 f. blanc, s. : *a-z, z, ꝑ, ꝯ, A-G.* — 8 ff. cahier, sauf *a*, qui en a 6. — C. g. r. et n. — 2 col. à 39 ll. — Page du titre : encadrement, de l'édition 15 sept. 1520 ; au-dessus de l'indication de lieu, marque du lis rouge florentin. — V. ✠₆. *Crucifixion*, au trait (reprod. dans *Les Missels vén.*, p. 274); bordure ornementale à fond noir. — R. 1, v. 105, et r. 176, encadrements et vignettes de l'édition 15 sept. 1520. — Les figures, dans le corps du volume, sont aussi les mêmes, sauf le *David* du r. 54. — In. o. à figures, de diverses grandeurs.

V. 261 : ❡ *Pontificalis secundum ritum sancte Romane ecclesie :... finis.* Au-dessous, le registre. Plus bas: ❡ *Uenetijs apud heredes Luceantonij Iunte Flo-/ rentini anno 1543 mense Maio.*

1510

BERNARD (Sᵗ). — *Epistola alo avunculo suo*, etc.

1697. — Simon de Luere, 1510 ; 8°. — (Séville, C)

Epistola di sancto Bernar/ do alo aunculo suo Rai/ mundo Caualieri : del mo/ do de gouernare la sua fa/ miglia :...

6 ff. n. ch. et n. s. — C. rom. ; titre g. — 28 ll. par page. — Au-dessous du titre, bois emprunté de l'Albertus Magnus, *De virtutibus herbarum*, 23 déc. 1508 (voir reprod. II, p. 267). Le verso, blanc.

V. du 6ᵐᵉ f. :... *Impressa in Venetia per Simo/ ne de Luere nel. M.CCCCC.X.*

1510

Tractatulus ad convincendum Judeos de errore suo.

1698. — Simon de Luere, 1510 ; 8°. — (Londres, FM)

Tractatulus ualde utilis ad/ conuincendum Iudeos/ de errore suo : quem/ habent de Messia/ adhuc uenturo :...

32 ff. num., s. : *a-h.* — 4 ff. par cahier. — C. g. — 30 ll. par page. — Au-dessous du titre, bois au trait employé pour la première fois par Nicolo de Balager, dit « Castilia », au bas d'un calendrier sur feuille volante imprimé en 1488 (voir reprod. I, p. 289).[1] — Petites in. o.

V. 32 : *Uenetijs per Simonem de Luere. 1510. | In contrata sancti Cassiani.*

1511

PTOLEMÆUS (Claudius). — *Liber Geographiæ.*

1699. — Jacobus Pentius de Leucho, 20 mars 1511 ; f°. — (Rome, C)

Ptolemeo, *Geographia*, 1547-1548.

CLAVDII PTOLEMAEI ALEXANDRINI LI/ BER GEOGRAPHIAE CVM TABVLIS ET/ VNIVERSALI FIGVRA ET CVM AD/ DITIONE LOCORVM QVAE A/ RECENTIORIBVS REPERTA SVNT...

62 ff. n. ch., s. : ✠, *A-I*. — 6 ff. par cahier, sauf ✠, qui en a 4 ; *A* et *I*, qui en ont 8. — C. rom.; titre en rouge. — 2 col. à 60 ll. — R. A_7, r. A_8, v. A_8 : figures de projections. — R. *I*. Figure de la sphère terrestre.

R. I_8 : *Venetiis per Iacobum Pentium de leucho/ Anno domini. M. D. XI. Die. xx./ Mensis Martii.* Au-dessous, le registre. Le verso, blanc. — A la suite, 28 cartes géographiques, occupant chacune un recto et un verso.

1700. — Nicolo Bascarini (pour Giovan Battista Pedrezano), octobre 1547-1548 ; 8°. — (Venise, M)

PTOLEMEO/ La geografia di clavdio ptolemeo/ alessandrino./ Con alcuni comenti & aggiunte fat/teui da Sebastiano munstero Ala/manno... In Venetia, per Gioā. Baptista Pedreẓano... M. D. XLVIII.

8 ff. prél. n. ch., s. : ✠. — 214 ff. num., et 2 ff. n. ch., dont le dernier est blanc, s. : *A-Z, AA-DD*. — 8 ff. par cahier. — C. rom. et it. — 36 ll. par page. — Page du titre : petite bordure ornementale à droite et à gauche. Le verso, blanc. — R. ✠$_{ij}$: *Ptolemeo de gli Astronomi prencipe, dili/gentissimo inuestigator & osseruator del/ li moti celesti, uisse in Egytto nel/ tempo di Adriano & Anton/nino Imperatori.* Au-dessous, vignette représentant un astronome (voir reprod. p. 213). — In. o.

R. DD_7 : le registre ; au-dessous : *In Venetia, ad Instantia di misser Giouā-battista Pedreẓano/ libraro al segno della Torre a piè del ponte di Rialto./ Stampato per Nicolo Bascarini nel Anno del/ Signore. 1547. del mese di Ottobre.* Au-dessous, la marque. Le verso, blanc. — A la suite, 60 cartes gravées sur métal, tenant chacune le verso d'un f. et le recto opposé ; puis 64 ff. n. ch. pour la table générale, s. : *a-h* ; 8 ff. par cahier. — R. h_8 : le registre de la table ; au verso, la marque, comme au r. DD_7.

1. Une copie ombrée de cette jolie vignette se trouve dans un Morlini (Hieron.), *Novellæ*, 4°, imprimé à Naples par Joannes Pasquet, 8 avril 1520. — (Venise, M)

Vitruvius (Marcus), *De Architectura*, 22 mai 1511 (r. 13).

1511

RUVECTANUS (Petrus). — *Tractatus.*

1701. — S. n. t., 24 avril 1511 ; 4°. — (Venise, M)

TRactatus Reuerendi baccalari primi cōuen/tus santi Antoni de Padua fratris petri siculi/ ruuectani minoritani ordinis ꝭ quo impugnatur de/ punto ad puntum. Tractatulus cuiusdā fratris sa/ muelis...

4 ff. n. ch. et n. s, — C. rom. — 39 ff. par page. — Au-dessous du titre : *S^t François d'Assise recevant les stigmates*, bois emprunté du *Fioretti*, 27 mars 1509 (voir reprod. I, p. 287).

V. du 4^{me} f. : ℂ *Impressum Venecciis* (sic). *1511. die uigesima/ quarta aprilis.*

Vitruvius (Marcus), *De Architectura*, 22 mai 1511 (r. 81).

1511

VITRUVIUS (Marcus) Pollio. — *De Architectura*.

1702. — Joanne Tacuino, 22 mai 1511; f°. — (Rome, A; Milan, A)

M. VITRVVIVS/ PER IOCVNDVM SO/ LITO CASTIGA/ TIOR FAC-TVS/ CUM FIGVRIS...

4 ff. prél. n. ch., s.: *AA*. — 110 ff. num. et 10 ff. n. ch., dont le dernier est blanc, s.: *A-P*. — 8 ff. par cahier, sauf *O*, qui en a 6, et *P*, qui en a 10. — C. rom. — 41 ll. par page. — Page du titre: encadrement ornemental avec fond de hachures obliques, et figures de deux dauphins affrontés sur les côtés. — R. 2. Figures de trois cariatides-femmes. — V. 2. Figures de trois cariatides-hommes. — R. 13. Tableau de la vie des premiers hommes (voir reprod. p. 214). — R. 76. Un homme couché à terre, observant les vapeurs qui s'élèvent de sources d'eau chaude. — R. 81. Un aqueduc (voir reprod. p. 215). — R. 83. Ouvriers occupés à faire les fondations d'une maison. — V. 85. Archimède trouvant le poids spécifique de l'eau (voir reprod. p. 216). — R. 86. Architas & Eratosthène assis à terre, l'un à droite, tenant un cylindre suspendu par un fil, l'autre à gauche, tenant l'instrument appelé " mesolabium ". — R. 89. Partie du ciel, avec figures de constellations. — R. 90. Autre partie du ciel. — R. 96. Quatre hommes manœuvrant un cabestan pour enlever une grosse pierre. — R. 97. Manœuvre du rouleau pour aplanir un terrain. — V. 99, r. 100, v. 100, r. 101, v. 101, r. 102, v. 102: divers

appareils hydrauliques. — V. 103. Un orgue hydraulique. — R. 104. Figure explicative pour la mesure des distances parcourues par un véhicule. — V. 104. Figure explicative pour la même mesure appliquée aux navires. — Quantité d'autres figures et plans.

R. P_9 : le registre ; au verso : *Impressum Venetiis ...sumptu miraq3 diligentia Ioannis de Tridino alias Ta/ cuino. Anno Domini. M.D.XI. Die. XXII. Maii...* Au-dessous, marque à fond noir, aux initiales .Z.T.

Vitruvius (Marcus), *De Architectura*, 22 mai 1511 (v. 85).

1703. — Joanne Antonio & Pietro Nicolini da Sabio, mars 1524 ; f°. — (Rome, Ca)

M.L.VITRV / uio Pollione de Architectura tra / ducto di Latino in Uulgare dal/ vero exemplare con le figure a/ li soi loci con mirâdo ordine/ insignito:... M.D.XXIIII.

22 (8, 8, 6) ff. prél. n. ch., s. : *AA-CC.* — 110 ff. n. s. : *A-O.* — 8 ff. par cahier, sauf O, qui en a 6. — C. rom.; titre g. r., sauf la première ligne et la date, qui sont imprimées en grandes cap. rom. — 45 ll. par page. — Page du titre : encadrement ornemental avec fond de hachures obliques, et figures de deux dauphins affrontés sur les côtés. Le verso, blanc. — Gravures de l'édition de 1511. — In. o. à figures.

R. CC_6 : le registre ; au-dessous : *Stampata in Venetia, in le Case de Ioâne Antonio & Piero/ Fratelli da Sabio. Nel Anno del Signore. M.D.XXIIII. Del Mese di Martio.* Le verso, blanc. — R. 110 : *Qui Finisse Marco Vitruuio traducto di/ Latino in Vulgare.* Le verso, blanc.

1704. — Nicolo Zoppino, mars 1535 ; f°. — (Berlin, E)

M.L.VITRV / uio Pollione di Architettura dal vero/ esemplare latino nella volgar lingua/ tradotto : e con le figure a suoi/ luo / ghi con mirâdo ordine insigni / to... M D XXXV.

12 (6,6) ff. prél. n. ch. s. : *AA-BB*. — 110 ff. num. s. : *A-O*. — 8 ff. par cahier, sauf *O*, qui en a 6. — C. rom. ; le titre, moins la première ligne, en c. g. r. — 45 ll. par page. — Page du titre : encadrement à figures, sur fond de hachures. — 136 bois dans le corps de l'ouvrage. — In. o. à figures.

R. *BB*₆ : le registre ; au-dessous : *In Vinegia per Nicolo de Aristotile detto Zoppino. Nelli/ anni del Signor nostro messer Giesu Christo dopo/ la sua natiuita. M.D.XXXV./ del mese di Marzo.* Le verso, blanc.

Falconetto, 1512 (p. du titre).

1511

Falconetto.

1705. — Melchior Sessa, 30 mai 1511 ; 4°.

Falconeto de le bataie che lui fece con li/ Paladini de Franza E de la sua morte.

20 ff. num., s. : *A-E*. — 4 ff. par cahier. — C. rom. — 2 col. à 5 octaves. — Au-dessous du titre, figure de chevalier, encadrée d'une bordure. Le verso, blanc. — Dans le texte, vignettes occupant la justification d'une octave.

R. *E*₄ : *Qui finisse il libro de Falconeto : nel qual tracta de molte nobilissime bataglie. Stampato ĩ Venesia per Marchion Sessa. Nel M.D.XI. Adi. xxx. de Mazo.* Au-dessous, marque de Sessa. Le verso, blanc.

Le bois du frontispice doit être le même que dans l'édition de 1512 ; Melzi dit, en

Vendetta di Falchonetto, 28 oct. 1513.

effet, de cette dernière : « Elle est imprimée en caractères gothiques ; mais pour le reste, elle est entièrement conforme à la précédente de 1511. »

(Melzi, *op. cit.*, n° 142).

1706. — S. n. t., 1512 ; 4°. — (Paris, N)

Falconeto dele bataglie che lui fece/ Con li Paladini In franza/ E de la sua morte.

20 ff. n. ch., s. : *A-E*. — 4 ff. par cahier. — C. g. — 2 col. à 5 octaves. — Au-dessous du titre : figure de chevalier portant un pennon, copie du bois du *Fioravante*, 30 juillet 1506 (voir reprod. p. 217). — Le verso, blanc. — Dans le texte, 21 vignettes à terrain noir, médiocres.

R. E_4 : *Stampato in Venetia. 1512.* Le verso, blanc.

1707. — S. n. t., 28 octobre 1513 ; 4°. — (Londres, BM ; Rome, Co ; Milan, T)

Libro di Mirandi Facti di Paladini/ Intitulato Uendetta di Falchonetto. No/uamente Historiato.

80 ff. n. ch., s. : *A-K*. — 8 ff. par cahier. — C. rom. ; titre g. — 2 col. à 5 octaves. — Au-dessous du titre, bois en forme de médaillon circulaire : *l'Empereur Charlemagne à cheval* (voir reprod. p. 218). Au verso, bois au trait, à deux compartiments, emprunté du *Guerrino*, 20 sept. 1503 (voir reprod. II, p. 184). — Dans le texte,

Libro del Gigante Morante, 20 juin 1511.

19 vignettes ombrées, dont plusieurs avec monogramme є, signalées dans d'autres ouvrages du même genre.

R. k_8 : ❡ *Qui finisse il Libro chiamato la Vendeta di Falchoneto. Stampata/ in Venetia nel. M. D. XIII. Adi. XXVIII. de Octobrio.* Au-dessous, le registre. Le verso, blanc[1].

1708. — Bernardino Bindoni, 1543 ; 8°. — (Paris, A)

FALCONETO/ LIBRO CHIAMATO/ Falconetto delle Battaglie/ che lui fece con li Pa/ ladini di Franza, & della sua morte./ M D X L III.

[1]. Cette édition є ne comprend qu'une petite partie du poème tel que le donne l'édition milanaise de 1512, avec adjonction de la dernière octave, où se trouve annoncée la prochaine impression d'un autre poème intitulé : *Tiburgo*. Ce personnage est un héros dont les prouesses sont relatées dans l'édition de Milan. Nous ignorons s'il existe aucun poème avec ce titre ; mais quand cela serait, il y aurait lieu d'indiquer que le *Tiburgo* est extrait du *Vendetta di Falconeto*, comme le *Salione* a été tiré de l'*Innamoramento di Carlo*, ce que nous avons noté ailleurs. ъ — (Melzi, *op. cit.*, n° 147).

L'édition de Milan (Giovanni da Castiglione, 7 juin 1512), dont nous possédons un exemplaire, est une des plus rares dans la série des poèmes et romans de chevalerie. La page du titre est ornée d'une grande figure de chevalier, au trait, d'un très beau style et d'une remarquable exécution.

48 ff. n. ch., s. : *A-F.* — 8 ff. par cahier. — C. rom.; titre r. et n. — 4 octaves par page. — 27 vignettes, la plupart très grossières.

R. F$_8$: ⊄ *Stampata in Vinegia per Ber/ nardino de Bendoni Mila/ nese. M. D. XLIII.* Le verso, blanc.

1511

Libro del Gigante Morante.

1709. — Melchior Sessa, 20 juin 1511 ; 4°. — (Amiens, M)

Libro Del Gigante morante. ɀ de re Carlo. ɀ de tutti/ li paladini. ɀ del conquisto che orlando Fece de/ la cita de sannia.

16 ff. n. ch. s. : *a-d.* — 4 ff. par cahier. — C. rom. — 2 col. à 5 octaves. — Au-dessous du titre : figure en pied d'un chevalier tenant une masse d'armes (voir reprod. p. 219). — Dans le texte, six vignettes ombrées, telles que dans tous les romans de chevalerie de cette époque.

V. d$_4$: ⊄ *Impresso in Venetia per marchion Sessa/ nel. M.CCCC.XI. adi. xx. de Zugno.* Au-dessous, marque aux initiales · M · S ·.[1]

1511

Ovidius (Publius) Naso. — *Tristium Libri.*

1710. — Joanne Tacuino, 25 juin 1511, f°. — (Rome, Vl ; Florence, N)

P. Ouidii Nasonis Libri de tristibus cum Iucu/ lentissimis commentariis Reuerendissimi do/ mini Bartholomei Merulae...

69 ff. num., 2 ff. n. ch., et 1 f. blanc, s. : *A-M.* — 6 ff. par cahier. — C. rom.; titre g. — Texte encadré par le commentaire ; 62 ll. par page. — Au-dessous, du titre, privilège du pape Jules II ; au bas de la page, marque du St Jean Baptiste, avec monogramme ▮▮. — 5 vignettes (une en tête de chaque livre du poème). — R. 2. *Ouidius exul li/ brum alloquit'.* Le cartouche portant cette légende est suspendu à un arbre, à gauche duquel est assis Ovide, la main droite posée sur son livre, et parlant à un homme en tunique courte ; au fond, à droite, édifices, avec le nom : ROMA. — R. 17. *Oui. mœst' allo/ quit' sua carmia.* Le cartouche portant cette inscription est suspendu au-dessus de la tête du poète, assis auprès d'un arbre, la tête appuyée sur la main droite ; plusieurs livres sont épars à droite et à gauche d'Ovide et devant lui, au premier plan. A droite, une femme et deux hommes, debout ; à gauche, un homme et trois femmes ; au-dessus du groupe de droite, s'étale le feuillage d'un autre arbre ; bouquet d'arbres, au fond, entre ce même groupe et le poète ; quelques plantes sur le terrain. — V. 30. *Ab Ouidio/ exule.* Ce cartouche est appliqué contre un mur formant une partie du fond de la composition, et au-dessus d'une petite porte à fronton triangulaire, dans laquelle on aperçoit un personnage vêtu d'une longue robe ; sur la gauche,

1. Melzi ne cite pas cette édition, d'une extrême rareté. Libri (Cat. 1847, n° 1095) dit, à propos d'une édition milanaise du milieu du XVI° siècle : « ...un des plus rares romans de chevalerie qui aient été écrits en italien. »

un large pilastre ; au premier plan, un esclave présente le livre du poète à un groupe de personnages assemblés en avant d'un pan de muraille qui ferme le fond à droite, et qui porte l'inscription : ROMA. Terrain pavé de dalles noires & blanches. — R. 46. *Ouidius carmine / Tristitiam lenit.* Cartouche suspendu à une branche d'un arbre, qui se dresse vers la gauche, et au pied duquel est assis Ovide, couronné de laurier, écrivant ; au fond, du même côté, une chèvre couchée ; une autre debout, en avant d'un bouquet d'arbres ; au premier

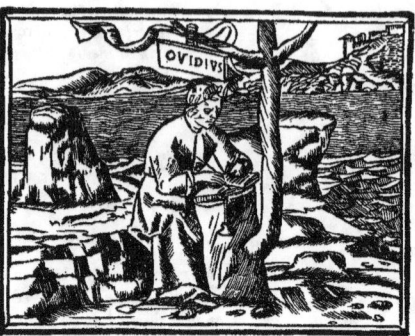

Ovide, *Tristium Libri*, 25 juin 1511 (v. 58).

plan, au milieu et à droite, petits bouquets de feuillage ; au second plan, vers la droite, troupeau de moutons, gardé par deux bergers dont l'un a les deux bras passés au cou de l'autre ; au fond, bouquets d'arbres et monticules. — V. 58. OVIDIVS. Cartouche suspendu à une branche d'arbre, au-dessus de la tête du poète écrivant, au bord de la mer (voir reprod. p. 221).

V. 69 : *Enarrationes in Ouidiũ de Tristibus... Ipressit Venetiis Vir diligentissimus & industrius Ioannes de Cereto de Tridino : alias Tacuinus : / Anno salutis. M. D. xi. die. XXV. Iunii...* Au-dessous, le registre ; plus bas, marque à fond noir, aux initiales ·Z·T·. — R. M_4 : *VOCVM AC RERVM INDEX*, disposé sur cinq colonnes, jusqu'au v. M_6 inclusivement.

1711. — Joanne Tacuino, 25 février 1524 ; f°. — (Munich, R)

PV. OVIDII / NASONIS TRISTIVM LIBRI / cum luculentissimis commẽtariis Re/uerẽdissimi domini Bartholomei Me/rulae...

4 ff. prél. n. ch., s. : ✠. — 54 ff. num., s. : *A-I.* — 6 ff. par cahier. — C. rom. ; titre g. r. et n. ; sauf les deux premières lignes, imprimées en cap. rom. r. et n. — Texte encadré par le commentaire ; 2 col. à 68 ll. — Page du titre : encadrement ornemental, avec fond de hachures obliques et figures de deux dauphins affrontés sur les côtés. Au-dessous du titre, petite marque du *S¹ Jean Baptiste.* — En tête des cinq livres, mêmes bois que dans l'édition 25 juin 1511. In. o. à fond noir.

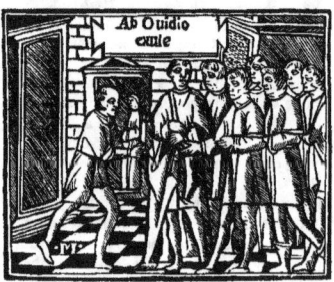

Ovide, *Libri De Tristibus*, s. l. a. & n. t. (v. XXX).

R. LIII : *Venetiis. In Aedibus Ioannis Tacuini de Tridino. Anno Domini. M.D.XXIIII. die. XXV./ Februarii...* Au-dessous, le registre. Le verso, blanc.

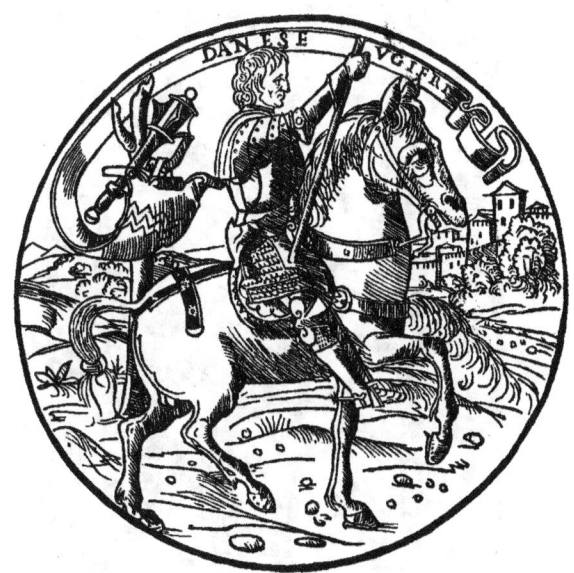

Libro del Danese, 4 juillet 1511 (r. A).

1712. — S. l. a. & n. t.; f°. — (Venise, M)

P. Ouidii Nasonis Libri de tristibus cum lucu/ lentissimis commentaris...

69 ff. num., 2 ff. n. ch. et 1 f. blanc, s. : *A-M*. — 6 ff. par cahier. — C. rom.; titre g. — 2 col. à 45 vers ou 60 ll. de commentaire. — Cinq vignettes médiocres, dont une, au v. XXX, porte le monogramme ▬▬ (voir reprod. p. 221). — R. LXIXX : le registre ; au verso : la table, disposée sur 4 colonnes.[1]

1511

Libro del Danese.

1713. — S. n. t., 4 juillet 1511 ; 4°. — (Milan, M)
Danese.

212 ff. n. ch., s. : *A-Z, &, ↄ, ꝫ, aa*. — 8 ff. par cahier, sauf *aa*, qui en a 4. — C. rom.; titre g. — 2 col. à 5 octaves. — R. *A*. Grand médaillon circulaire avec figure

1. Nous mentionnons simplement une édition in-4°, imprimée en 1526, à Toscolano, par Alexandro Paganini, avec un encadrement d'arabesques sur la page du titre, et cinq vignettes médiocres dans le corps de l'ouvrage.

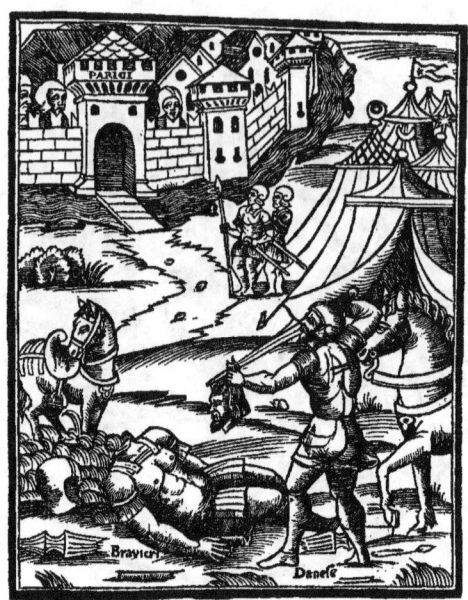

Libro del Danese, 10 mai 1532 (p. du titre).

d'*Ogier le Danois* (voir reprod. p. 222). Le verso, blanc. — R. A$_{ii}$. *Incomincia el Libro del Danese*. Au-dessus de ce titre, bois au trait, emprunté de l'*Altobello*, 5 nov. 1499 (voir reprod. II, p. 459). — Dans le texte, 106 vignettes au trait, presque toutes empruntées du Tite-Live de 1493, et dont 22 portent le monogramme F.

R. aa$_4$: le registre ; au-dessous : *Impresso in Venetia del. M. ccccc.xi. / adi. iiii. de Luio*. Le verso, blanc.

1714. — Benedetto Bindoni, 10 mai 1532 ; 4°. — (☆)

DANESE VGIERI/ *Opera bella z piaceuole darni e damore/ nouamente ristampata z corretta con/ la morte del gigante Mariottola./ qual nelli altri non se ritrouaua./* ✠

202 ff. n. ch., dont le dernier est blanc, s. : *A-Z*, &, ꝯ. — 8 ff. par cahier, sauf ꝯ, qui en a 10. — C. rom. — 2 col. à 5 octaves. Au-dessous du titre, grand bois : *Bravieri tué par Ogier le Danois sous les murs Paris* (voir reprod. p. 223). Le verso, blanc. — R. A$_{ii}$: ℭ *INCOMINCIA il libro del danese vgiere il/ qual tratta del conquisto de Verona & de Bressa & come combattendo/ amazzo el re Mansimion & similmēte sotto parigi amazzo el re bra/ uieri...* En tête de la page : *l'Empereur Charlemagne et ses barons*, copie du bois de l'*Altobello*, 5 mai 1499 (voir reprod. p. 224)[1]. Dans le texte, vignettes médiocres, dont bon nombre à terrain noir.

1. Ce bois se retrouve sur une couverture illustrée, que nous possédons dans notre collection, et qui a servi probablement pour quelque édition d'un roman de chevalerie.

V. ρ_9 : le registre ; au-dessous : ❡ *Impresso in Venetia per Benedetto di Bendoni. M.D.XXXII.*/ *Adi. io. Mazo.*

1715. — Heredi di Giovanni Padovano, 1553 ; 4°. — (Milan, T)

DANESE VGIERI/ OPERA BELLA ET PIACEVOLE/ D'ARMI ET D'AMORE NOVAMENTE RI/ stampata, & corretta con la morte del gigante Ma/ riotto laqual nelli altri non si ritroua./ M. D. LIII.

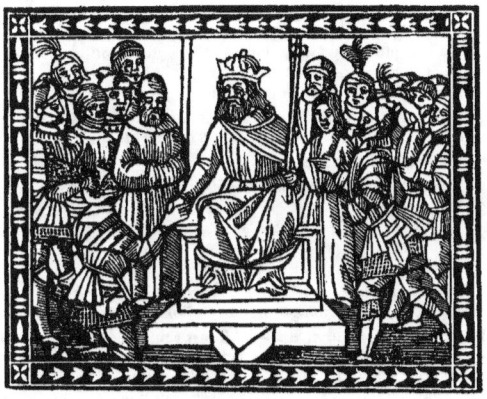

Libro del Danese, 10 mai 1532 (r. A_{ii}).

202 ff. n. ch., s. : *A-Z, &, ↄ.* — 8 ff. par cahier, sauf ↄ, qui en a 10. — C. rom. ; titre r. et n. — 2 col. à 5 octaves. — Au-dessous du titre, grand bois de l'édition 10 mai 1532. Le verso, blanc. — R. A_{ij}. En tête du texte, bois tiré d'une édition de Plutarque, avec la légende : AGIDIS CLEOMENISQ. CONSTĀTIA. — Dans le texte, petites vignettes, généralement très médiocres, dont quelques-unes signées du monogramme ℯ.

V. ρ_9 : le registre ; au-dessous : *Impresso in Venetia per gli Heredi di Gioanne Paduano.*/ M.D LIII. — R. du dernier f. : marque de la *Tempérance*, en forme de médaillon ovale, avec la légende : MEDIVM TENVERE BEATI. Le verso, blanc.

1511

BELLO (Francesco) detto Cieco. — *Mambriano*.

1716. — Georgio Rusconi, 9 août 1511 ; 4°. — (Rome, Vt)

Libro Darme e Damore No/ mato Mambriano Com/ posto per Francisco/ Cieco da/ Ferra/ ra./ Nouamente stampato.

236 ff. n. ch., dont le dernier est blanc, s. : *A-Z, a-g.* — 8 ff. par cahier, sauf *g*, qui en a 4. — C. rom. ; titre g. — 2 col. à 5 octaves. — Page du titre : encadrement

ornemental (vases, rinceaux de feuillage, animaux fantastiques, *putti*). Au-dessous du titre, bois au trait, avec monogramme **F**, emprunté du Tite-Live, 11 févr. 1493, et représentant un combat singulier entre deux hommes nus. — Dans le texte, 112 vignettes de la largeur d'une colonne, dont un certain nombre à terrain noir; 81 de ces petits bois sont sans signature; 29 portent le monogramme ϵ, et 2 le monogramme **Ic** (voir reprod. p. 225).

Bello (Francesco), *Mambriano*, 9 août 1511.

V. g_3 : ⊄ *Stampato in Venetia per Georgio/ de Rusconi Adi. ix. Ago/sto. Mccccxi.* Au bas de la page, grande marque à fond noir, aux initiales de Georgio Rusconi.

1717. — Georgio Rusconi, 19 septembre, 1513; 4°. — (Londres, BM)

Libro Darme e Damore No/ mato Mambriano Com/ posto per Francisco/ Cieco da/ Ferra/ ra./ Nouamente Stampato/ Cum Gratia.

Réimpression de l'édition 9 août 1511.

V. g_3 ; ⊄ *Stampato in Venetia per Georgio/ di Rusconi Adi. xix. Septem/ brio. M. CCCCC./ XIII.* Au-dessous, le registre. Au bas de la 2ᵐᵉ col., marque à fond noir.

1718. — Joanne Tacuino, 16 juillet 1520; 4°. — (Paris, N)

Libro Darme e Damore no/ mato Mãbriano Com/ posto per Francisco/ Cieco Da/ Ferra/ ra/ Nouamente stampato./ et historiãto.

216 ff. n. ch., s. : *A-Z, &, ꝯ, ꝶ, Aa*. — 8 ff. par cahier, sauf &, qui en a 6, et *Aa*, qui en a 10. — C. rom.; titre g. — 2 col. à 5 octaves et demie. — Au-dessous du titre, bois ombré emprunté du Salluste, 19 mai 1511, du même imprimeur; la légende : *Massinisse regis cum Scipione amicitia*, disposée dans un cartouche qui se développe au-dessus des personnages, a été remplacée par celle-ci : *Mambriano che ando da Renaldo*. La page est entourée de l'encadrement à fond noir du Lucain, 4 août 1495. — R. A_{ii}. En tête du chant I, répétition du bois du recto précédent. — Dans le texte, 119 vignettes, de différents graveurs, et dont 24 portent le monogramme ϵ, et 9 le monogramme ʙ; ces dernières sont à terrain noir, comme la plus grande partie de ces petits bois.

R. Aa_{10} : ⌐ *Stampato in Venetia per Ioanne Ta/ chuino da Trin* (sic) *A di. xvi. De Luio/. M. CCCCC. XX.* Au-dessous, le registre. Le verso, blanc.

1719. — Benedetto & Augustino Bindoni, 21 juillet 1523; 8°. — (Londres, BM)

Libro Darme e Damore Nomato Mambria/ no Composto Per Francisco Cieco/ Da Ferrara./ Nouamente Stampato ʓ Hystoriato.

240 ff. n. ch., dont le dernier est blanc, s. : *a-ʓ, ꝯ, ꝰ, ꝶ, A-D*. — 8 ff. par cahier. — C. g. — 2 col. à 5 octaves. — Au-dessous du titre : combat singulier d'un chevalier et d'un géant au corps de satyre, bois employé précédemment dans le Boiardo. *Orlando inamorato*, 1513-1514 (voir reprod. p. 129). — R. a_2. En tête de la page, vignette représentant un tournoi. — Dans le texte, 191 vignettes de différentes mains, dont une, qui est reproduite huit fois, porte le monogramme ϵ.

V. D_7 : *Impresso in Uenetia p̄ Benedet/ to ʓ Augustino Fratelli de Bindoni. Adi. xxj. de Luio./ M. d. xxiij.* Au-dessous, le registre.

1720. — Francesco Bindoni & Mapheo Pasini, 1527 - septembre 1528; 8°. — (Séville, C)

Mambriano di Francesco/ Cieco da Ferrara. Nel/ quale si tratta d'arme/

Cuba (Joanne), *Hortus sanitatis*, 11 août 1511.

e d'amore. Nuo/ uamente stam/ pato & cor/ retto. Con gratia & priuilegio./ M. D. XXVII.

288 ff. n. ch., dont le dernier est blanc, s. : *A-Z, AA-NN*. — 8 ff. par cahier. — C. ital. — 2 col. à 4 octaves. — Page du titre : encadrement ornemental. — R. A_{ij}. En tête du 1ᵉʳ chant du poème, vignette représentant : à droite, un personnage nu, velu de la tête aux pieds, portant une statuette ; au milieu, un personnage, les mains liées derrière le dos ; à gauche, un autre personnage, près d'un cheval visible seulement en partie.

R. NN_7 : ⋆ *Stampato nella inclita citta di Vinegia, appresso santo Moyse nelle/ case nuoue Iustiniane, per Francesco di Alessandro Bindoni &/ Mapheo Pasini compagni. Nelli anni del signore./ M. D. XXVIII. del mese di Settembre...* Au-dessous, le registre. — Au verso, au bas de la page, marque de l'*Archange Raphaël conduisant le jeune Tobie*, avec monogramme **b**.

1721. — Bartolomeo detto l'Imperatore, 1549, 8°. — (Venise, M)

MAMBRIANO/ Composto per M./ Francesco Cieco da Ferrara... M. D. XLIX.

239 ff. num. et 1 f. blanc, s. : *a-ʒ, z, ƥ, ꝗ, AA-DD*. — 8 ff. par cahier. — C. g.; le titre de l'ouvrage, et les titres courants, dans le corps du volume, en c. rom. — 2 col. à 5 octaves. — Page du titre : encadrement du Paris de Puteo, *Duello*, 23 avril 1523, avec la signature : ·EVSTACHIVS·. — Dans le texte, 45 vignettes. R. 239 : *Stampato in Vinegia per Bartholomeo ditto l'Imperador. M. D. XLVIIII.* Le verso, blanc.

1722. — Bartholomeo detto l'Imperatore, 1554, 8°. — (☆)

MAMBRIANO/ COMPOSTO PER M. FRAN•/ cesco Cieco da Ferrara./ CON IL PROPRIO ESEMPLAR/ reuisto, corretto, & historiato./ ET NUOVAMENTE RISTAMPATO.

Au-dessous du titre, bois du Boiardo, *4° libro de lo inamoramento de Orlando*, mars 1530. — Pour le reste, même description que pour l'édition n° 1721.

R. 239 : ⋆ *Stampato in Vinegia per Bartho/ lomeo ditto l'Imperadore./ M. D. LIIII.* Le verso, blanc.

1511

CUBA (Joanne). — *Hortus Sanitatis.*

1723. — Bernardino Benali & Joanne Tacuino, 11 août 1511 ; f°. — (☆)

Ortus Sa•/ nitatis./ De herbis z plantis./ De Animalibus z reptilibus/ De Auibus z volatilibus./ De Piscibus z natatilibus./...

368 ff. n. ch., dont le dernier est blanc, s. : *a-ʒ, Aa-Ii, A-U, aa-ff*. — 6 ff. par cahier, sauf *a, l, s, Bb, Ff, A, D, I, R, U*, qui en ont 8. — C. g. — 2 col. à 53 ll. — Page du titre : encadrement ornemental. Au verso, grand bois : *consultation de médecin* (voir reprod. p. 226). — R. *A* : *Tractatus de/ Animalibus*. Au verso : grande figure du squelette humain, surmontée de la légende : *Homo natus de muliere breui viuens tempore*. — V. U_8. A la fin du traité *De Lapidibus* : ⋆ *Impressum Uenetijs per Ber•/nardinum Benalium.* — R. *aa* : *Tractatus/ de Urinis*. Au verso, autre grand bois, représentant une *consultation de médecins*, copie libre de la planche au trait du Ketham de 1493 (voir reprod. pp. 228, 229). — Dans le texte, très nom-

Cuba (Joanne), *Hortus sanitatis*, 11 août 1511 (v. *aa*).

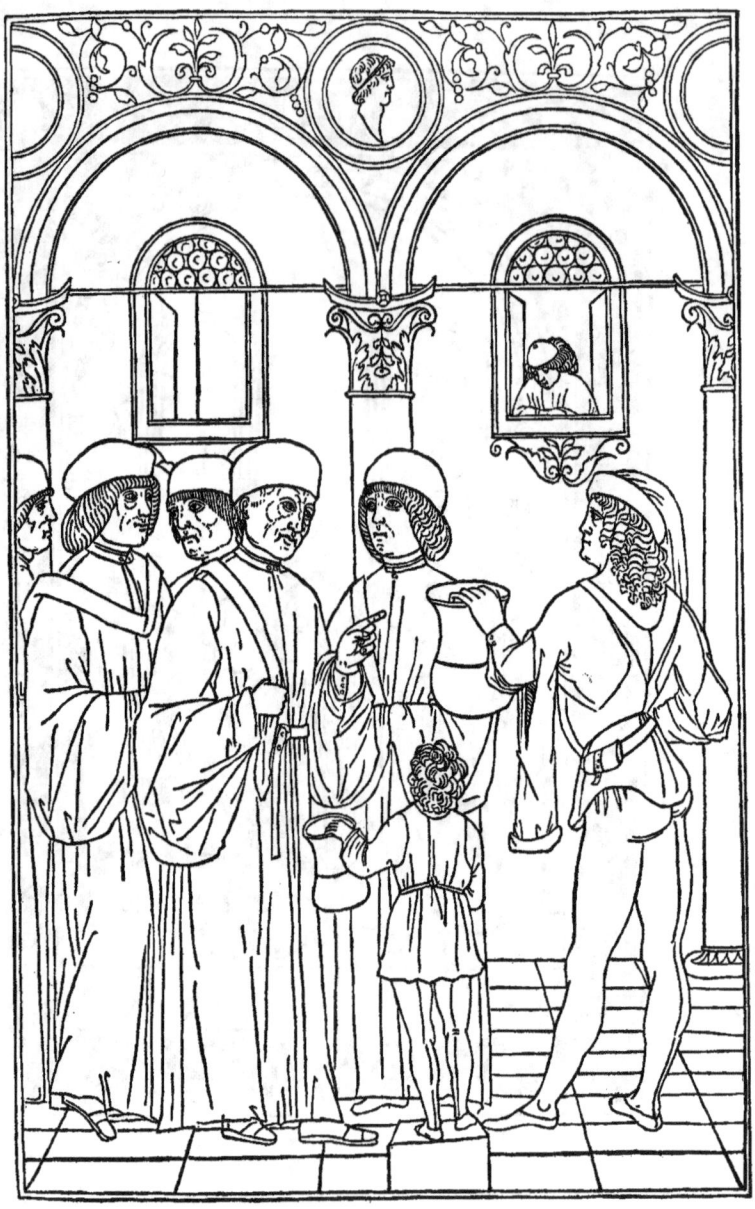

Ketham, *Fasciculo de medicina*, 5 févr. 1493 (v. a).

breuses figures de plantes, d'animaux, etc., copiées de l'édition s. l. a. & n. t., imprimée probablement à Cologne.

V. *ff*₅ : *Impressum Uenetijs per Bernardinum Benalium : Et/ Ioannem de Cereto de Tridino alias Tacuinum./ Anno Domini. M. cccccxi. Die. xi. Augusti./...* Au-dessous, le registre.[1]

1511

PLAUTUS (Marcus Accius). — *Comœdiæ*.

1724. — Lazaro Soardi, 14 août 1511; f°. — (Florence, N)

⊄ *Ex emendationibus, adque/ cōmentariis Bernardi Saraceni,/ Ioannis Petri Vallæ Plauti Co / mœdiæ. XX. recens singulari di / ligentia formulis excusæ...*

228 et 89 ff. num., et 1 f. blanc, s, : *aa, A-Z. a-d, AA — LL.* — 8 ff. par cahier, sauf *aa, d, AA*, qui en ont 10. Pagination erronée au dernier cahier *LL*. — C. rom. — Texte encadré par le commentaire; 59 ll. par page. — Le titre est disposé à l'intérieur d'un médaillon circulaire, inscrit lui-même dans un carré avec ornements de feuillage. La page est ornée du grand encadrement au trait de la *Bible* de 1493 (reprod. I, p. 131). — V. *aa*₁₀. Grand bois du Térence, 5 juillet 1497, représentant le théâtre antique (reprod. II, p. 278). — Dans le texte, plus de 300 vignettes, représentant des personnages des comédies. — In. o. à fond noir.

V. *LL*₇ : le registre; au-dessous : ⊄ *Impressum Venetiis per Lazarum soardum./ Die. xiiii. Augusti. M. D. XI./* ⊄ *Cum gratia ob figuras ut patet apud Scribas Dominii.* Au-dessous : ⊄ *Excusatio Lazari.* Sur la droite, marque à fond noir, aux initiales de l'imprimeur.

1725. — Melchior Sessa & Pietro Ravani, 12 août 1518; f°. — (Rome, VE; Milan, A)

Marci Actii Plau/ ti linguae latinae principis:/ comœdiae vigīti : viuis pene imaginibus recēs excultae./...

10 ff. prél. n. ch. s. : *aa.* — 367 ff. num. & 1 f. blanc, s. : *a-z, &, ɔ, ʁ, A-V.* — 8 ff. par cahier. — C. rom.; titre g. r. & n. — Texte encadré par le commentaire; 65 ll. par page. — Au bas de la page du titre, marque aux initiales ·M·S·. — Dans le texte, 87 vignettes ombrées, oblongues, représentant des personnages isolés ou des scènes à plusieurs personnages; 3 de ces bois portent le monogramme L (r. LXIII, v. LXXX, r. CXLIIII; le premier et le dernier sont répétés). — In. o. à fond noir et à fond criblé.

V. CCCLXVII : le registre; au-dessous : *Finiunt uiginti Plauti comœdiæ... īpres/ sæq͡ȝ Venetiis per Melchiorē sessam/ & Petrū de rauanis socios. An/ no dn̄i. M.D.XVIII. die/ duodecio Augusti.* Au bas de la page, petite marque aux initiales ·M··S·.

1726. — Nicolo Zoppino, 1530; 8°. — (Londres, FM)

IL PENOLO./ COMEDIA ANTICA/ di Plauto, nella commune lin/ gua nouamente tradotta,/ ⁊ con diligentia/ stampata./ M D XXX.

1. L'édition mentionnée par Deschamps (I, col. 336) doit être précisément celle que nous décrivons ici, et dont il n'aura vu, sans doute, qu'un exemplaire incomplet.

24 (8,8,8) ff. num. s. : *A-C.* — C. ital. — 30 ll. par page. — Au bas de la page du titre, figure de personnage vêtu à la romaine, employée comme portrait de Cicéron, dans plusieurs éditions de ses œuvres; ici, le nom : PLAVTO remplace les initiales M.T.C. qui désignaient l'orateur romain.

R. 24 : *Stampata in Vinegia per Nicolo d'Ari/ stotile detto Zoppino. M D XXX.* Au verso, marque du St Nicolas.

COMEDIA DI PLAVTO/ intitolata l'Amphitriona. tradotta dal la/ tino al uolgare, per Pandolfo Colon/ nutio,... MDXXX.

64 ff. num., s. : *A-H.* — 8 ff. par cahier. — C. ital.; titre r. et n. — 29 vers par page. — Au bas de la page du titre, même figure.

R. 64 : *Stampata in Vinegia per Nicolo/ d'Aristotile detto Zoppino./ MDXXX.* Au verso, marque du St Nicolas.

CASSINA/ COMEDIA DI PLAVTO/ tradotta di latino in uolgare, per Gi/ rolamo Berrardo Ferrarese,... MDXXX.

62 ff. num. par erreur 54, 1 f. n. ch., et 1 f. blanc, s. : *A-H.* — 8 ff. par cahier. — C. ital.; titre r. et n. — 28 vers par page. Au bas de la page du titre, même figure.

R. H$_8$: *Stampata in Vinegia per Nicolo/ d'Aristotile detto Zoppino./ MDXXX.* Au-dessous, le registre. Au verso, marque du St Nicolas.

MENECHINI./ COMEDIA DI PLAVTO/ intitolata Menechini, dal latino in lin/ gua uolgar tradotta,... MDXXX.

39 ff. num. et 1 f. n. ch., s. : *A-E.* — 8 ff. par cahier. — C. ital. — 28 vers par page. — Au bas de la page du titre, même figure.

R. 39 : le registre; au-dessous : *Stampata in Vinegia per Nicolo di/ Aristotile detto Zoppino./ M D XXX.* Le verso, blanc. — V. E$_8$: marque du St Nicolas.

MVSTELLARIA./ COMEDIA DI PLAVTO/ intitulata la Mustellaria dal latino al/ uolgare tradotta per Geronimo/ Berardo nobile Ferrarese,... MD XXX.

67 ff. num. et 1 f. n. ch., s. : *A-I.* — 8 ff. par cahier, sauf *I*, qui en a 4. — C. ital.; titre r. et n. — 28 vers par page. — Au bas de la page du titre, même figure. Les deux parties de la date : *M D* et *XXX*, en rouge, sont disposées à droite et à gauche du bois. Le verso, blanc.

R. 67 : *Stampata in Vinegia per Nicolo di/ Aristotile detto Zoppino./ M D XXX.* Au-dessous, le registre. Le verso, blanc. — V. *I*$_4$: marque du St Nicolas.

1511

Cæsar (Caius Julius). — *Commentaria.*

1727. — Augustino Zanni, 17 août 1511, f°. — (Florence, N; Venise, M, C)

Caij Iulij Cæsaris : Inuictissimi īperatoris/ cōmentaria : ... Additis/ de de nouo apostillis : Una cū figuris suis locis apte/ dispositis...

4 ff. prél., n. ch.; s. : *a.* — 110 ff. num., et 8 ff. n. ch., s. : *b-q.* — 8 ff. par cahier, sauf *g*, qui en a 10; *o* et *p*, qui en ont 6. — C. rom.; titre g. r. — 42 ll. par page. Au-dessus du titre, grand bois (combat de cavalerie) emprunté du Tite-Live, 11 févr. 1493 (1re Décade), et encadré d'une bordure ornementale rouge. — R. I. En tête du 1er livre, répétition du bois précédent, avec bordure en noir. — Au commencement des sept autres livres *De bello gallico*, vignettes au trait, tirées également du Tite-Live. — R. 51. En tête du 1er livre *De bello civili*,

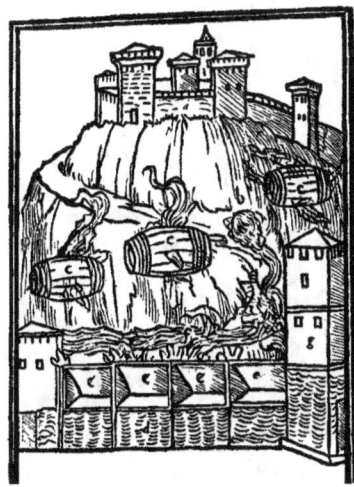

Cæsar (C. J.), *Commentaria*, avril 1513 (r. C).

grand bois oblong, ombré : Lentulus assis, la main gauche levée, faisant le geste de l'indication ; au-dessus de sa tête : LENTVLVS ; de chaque côté, trois personnages assis ; au second plan, groupe de personnages massés à droite et à gauche, et dont on ne voit que le buste et la tête. Encadrement à motif ornemental. — Au commencement des cinq autres livres, vignettes, les deux premières ombrées, les trois autres au trait, provenant du Tite-Live. — In. o. à fond noir.

V. 110 : ... *Impressa mira/ diligentia Venetiis per Augustinū de Zannis da/ Portesio Anno reconciliatæ natiuitatis/. M.D. XI. die. XVII. Augusti.* — R. q : *Index cōmentariorum. C. Iulii Cæsaris :...* — V. q_8, blanc.

1728. — Aldus & Andreas Torresanus, avril 1513, 8°. — (Londres, BM)

HOC VOLVMINE CON/ TI-NENTVR HAEC./ Commentariorum de bello Gallico libri VIII/ De bello ciuili pompeiano : libri IIII./...

20 (8,8,4) ff. prél., n. ch., s. : *A-C*. — 296 ff. num., s. : *a-z, aa-oo*. — 8 ff. par cahier. — C. ital. — 30 ll. par page. — R. *A*, au bas de la page : marque de l'*ancre*. — V. A_{ij} et r. A_{iij} : carte montrant une partie de la Bretagne, la Gaule, la Germanie, l'Helvétie, et le nord de l'Italie. — V. B_4. Représentation d'une partie du pont jeté par César sur le Rhin. — V. B_6. Tours et autres ouvrages élevés par César devant Avaricum. — V. B_7. Travaux du siège d'Alesia. — R. *C*. Siège d'Uxellodunum (voir reprod. p. 232). — V. *C*. Siège de Marseille.

V. 262 : le registre. — Le f. suivant, et le r. 264, blancs. — V. 264 : *VENETIIS IN AEDIBVS ALDI,/ ET ANDREAE SOCERI/ M. D XIII. MENSE/ APRILE.* Au-dessous, marque de l'ancre. — R. 265 : *INDEX EORVM QUAE IN COMMEN/ tarijs C. Iulij Cæsaris habentur...* — R. 296 : *Venetijs in œdibus Aldi & Andreæ Soceri*. Au-dessous, le registre. Au verso, marque de l'*ancre*.

1729. — Augustino Zanni, 13 juin 1517 ; f°. — (Venise, M)

COMMENTARIA CAESARIS PRIVS A IOCVN/ do impressioni data : posterius a nobis diligentissime reuisa : ...

8 ff. prél., n. ch., s. : *a*. — 110 ff. num. et 8 ff. n. ch., dont le dernier est blanc, s. : *b-q*. — 8 ff. par cahier, sauf *g*, qui en a 10 ; *o*, *P*, qui en ont 6. — C. rom. — 45 ll. par page. — V. du titre, blanc. — V. a_{ii}. Carte géographique pour les campagnes de César. — R. a_{iii}. Figure de la construction du pont sur le Rhin. Au verso : figures pour les sièges d'Avaricum et d'Alesia. — R. a_{iiii}. Figures pour les sièges d'Uxellodunum et de Marseille. Au verso : carte d'Espagne. — Du r. a_5 au r. a_8, les tables. Le verso a_8, blanc. — Le reste de la description, comme pour l'édition 17 août 1511.

V. CX : ... *Impressa mirā/ diligentia Venetiis per Augustinū de Zannis de/*

Portesio Anno reconciliatæ natiuitatis/ .M.D.XVII. die. XIII. Iunii. Au-dessous, le registre.

1730. — Jacobo Penzio da Lecho (pour Agostino Ortica Genovese), 26 octobre 1517; 8°. — (Milan, B)

COMMENTARII DI .C. IVL. CE / SARE TRADOTTI IN VOLGA / RE PER AGOSTINO OR / TICA DELLA POR / TA GENOVESE.

8 ff. prél., n. ch., s. : ✠. — 295 ff. num. et 1 f. blanc, s. : *A-Z, AA-OO*. — 8 ff. par cahier. — C. ital. — 28 ll. par page. — V. du titre, blanc. — V. A_7. Deux vignettes superposées, représentant, l'une la machine de guerre appelée *vinea*, l'autre le bélier (*ariete*), employé pour ouvrir une brèche dans les murailles. — R. A_8. Deux autres vignettes, disposées de même, et représentant, l'une la *testudine*, l'autre le pont édifié par César sur le Rhin. Le verso, blanc.

R. 295 : *Stampato in Venetia per Iacopo penzio de Lecho. Ad instantia de M. Agostino/ Genouese nel. M. cccc.xvii./ Adi. xxvi. de Ottobrio.* Le verso, blanc.

1731. — Bernardino Vitali, 30 novembre 1517; 4°. — (Rome, VE)

COMMENTA / RII DI .C. IVLIO CESARE TRADOTTI / PER AGOSTINO VRTICA DELLA / PORTA GENOVESE...

240 ff. n. ch., dont le dernier est blanc, s. : *a-ʒ, &, ꝏ, ꝯ A-D*. — 8 ff. par cahier. — C. rom. — 30 ll. par page.

R. D_7 : quatre vignettes juxtaposées deux à deux représentant la *vinea*, la *testudine*, l'*ariete*, et le pont jeté par César sur le Rhin. Au verso: *Venetiis per Bernardinum Venetum de Vitalibus/ Anno Domini. M.D.XVII. Die Vltimo/ Mensis Nouembris...* Au-dessous, grande marque, aux initiales ·B· ·V·

1732. — Jacobo Penzio da Lecho, 4 février 1517; 8°. — (Venise, M)

COMMENTARII DI. C. IVL. CE / SARE TRADOTTI IN VOLGA / RE PER AGOSTINO OR / TICA DELLA POR / TA GENOVESE.

Réimpression de l'édition du 26 octobre, même année.

R. 295 : *Stampato in Venetia per Iacopo pen/ ʒio da Lecho nel. M.cccc. xvii./ adi. iiii. de Feuraro.* Le verso, blanc.

1733. — Aldus et Andreas Torresanus, janvier 1518; 8°. — (Vienne, R)

HOC VOLVMINE CON / tinentvr haec./ *Commentariorum de bello Gallico libri VIII./ De bello ciuili pompeiano. libri IIII./* ...

16 (8, 8) ff. prél., n. ch. s.: *A-B*. — 296 ff. num., s.: *a-ʒ, aa-oo*. — 8 ff. par cahier. — C. ital. — 30 ll. par page. — Au bas de la page du titre, marque de l'*ancre*. — Bois de l'édition avril 1513.

R. 296 : le registre ; au-dessous : *VENETIIS IN AEDIBVS ALDI,/ ET ANDREAE SOCERI, MEN / SE NOVEMB. M.D.XIX.* Au verso, marque de l'*ancre*.

1734. — Aldus et Andreas Torresanus, novembre 1519; 8°. — (Londres, BM)

HOC VOLVMINE CON/ TINENTVR HAEC./ *Commentariorum de bello Gallico. libri VIII./ De bello ciuili pompeiano. libri IIII./*...

Réimpression de l'édition janvier 1518.

R. 296 : le registre ; au-dessous : *VENETIIS IN AEDIBVS ALDI,/ ET ANDREAE SOCERI, MEN / SE NOVEMB. M.D.XIX.*

1735. — Gregorio de Gregorij, novembre 1523 ; 8°. — (Londres, BM)
COMMENTARII/ DI C. IVLIO CESARE TRADOTTI/ IN VOLGARE PER AGOSTI / NO ORTICA DELLA / PORTA GENO / VESE.

8 ff. prél. n. ch., s.: ✠. — 231 ff. num. et 1 f. blanc, s: *A-Z, AA-FF*. — 8 ff. par cahier. — C. ital. — 30 ll. par page. — V. ✠₇. Représentations de la *vinea* et de l'*ariete*. — R. ✠₈. Représentation de la *testudine*, et, au-dessous, partie du pont jeté sur le Rhin. Le verso, blanc.
V. CCXXXI: *In Venegia per Gregorio de Grego / rii. nel. M. cccc.xxiii. del/ mese de nouembre.*

1511

ANDREA da Barberino. — *Reali di Franẓa*[1].

1736. — S. n. t., 1ᵉʳ octobre 1511 ; f°. — (Florence, N)
Real di Franẓa cum figure nouamente stampato.

6 ff. prél., s.: *A*. — 106 ff. n. ch., s.: *a-r*. — 6 ff. par cahier, sauf *r*, qui en a 4. — C. rom.; titre g. — 2 col. à 60 ll. — Au-dessous du titre : *Charlemagne et ses barons*, bois au trait emprunté de l'*Altobello*, 5 nov. 1499 (voir reprod. II, p. 459). Le verso, blanc. — Dans le texte, 95 vignettes au trait, provenant pour la plupart du Tite-Live de 1493, et dont 18 portent le monogramme **F**. — Nombreuses in. o., la plus grande partie à fond noir.
R. *r*₄ : le registre ; au-dessous: *Stampata in Venetia del M.CCCCCXI. Adi primo de octubrio.* Le verso, blanc.

1737. — Francesco Bindoni & Mapheo Pasini, 14 décembre 1532 ; 4°. — (Milan, M — ☆)
Libro chiamato Reali di Frã / ẓa : Nelquale si cōtiene la ge / neratione de tutti li Re :/ Duchi : Principi : ʒ ba / roni de Frãẓa : ʒ de/ li Paladini : cō le/ battaglie da/ loro fatte/ Nuouamente hystoriato/ ʒ cō somma diligen / tia corretto./ M D XXXII.

8 ff. prél., n. ch., s.: ✠. — 131 ff. num. et 1 f. blanc, s.: *A-R*. — 8 ff. par cahier, sauf *R*, qui en a 4. — C. g. — 2 col. à 48 ll. — Page du titre: encadrement ornemental (rinceaux, *putti*, oiseaux, animaux fantastiques). Le verso, blanc. — Dans le texte, vignettes de valeur inégale, dont quelques-unes à terrain noir.
V. 131 : le registre; au-dessous: ℂ *Stampato in Uenetia a Santo Moyse : al segno de Lanẓolo Raphael :/ per Frãcesco di Alexandro Bindoni : ʒ Mapheo Pasini cōpagni./ Nelli anni del signore. 1532. Adi. 14. di Decembrio.* Au bas de la page, marque de l'*Archange Raphaël conduisant le jeune Tobie*.

1738. — Melchior Sessa, 1537 ; 4°. — (Paris, A ; Milan, M)
Libro chiamato Reali di Frãẓa : Nelquale si cōtiene la ge / neratione de tutti li Re :/ Duchi : Principi : ʒ ba / roni de Frãẓa : ʒ de/ li Paladini :...

Réimpression de l'édition 14 déc. 1532. — Page du titre: encadrement ornemental, contenant, à la partie inférieure, la marque du *Chat*.

[1]. Compilation tirée principalement du *Fioravante* (pour les trois premiers livres), vers le milieu du XIVᵉ siècle.

Vita S. Pauli primi heremitæ, 1ᵉʳ déc. 1511 (r. 2ᵉ f.).

V. 131 : le registre; au-dessous : ℭ *Stampato in Venetia per Marchio Sessa. Nelli anni del| Signore. M. D. XXXVII.* Au bas de la page, marque du *Chat* avec la devise : *Disimiliux infida societas.*

1511

Vita S. Pauli primi heremitæ.

1739. — Jacobus Pentius de Leucho (pour Mathias Milcher, de Buda), 1ᵉʳ décembre 1511; 4°. — (Rome, An)

Uita diui Pauli| primæ heremite| Translatio eiusdem sancti viri... Matthias Milcher| librarius Budensis.

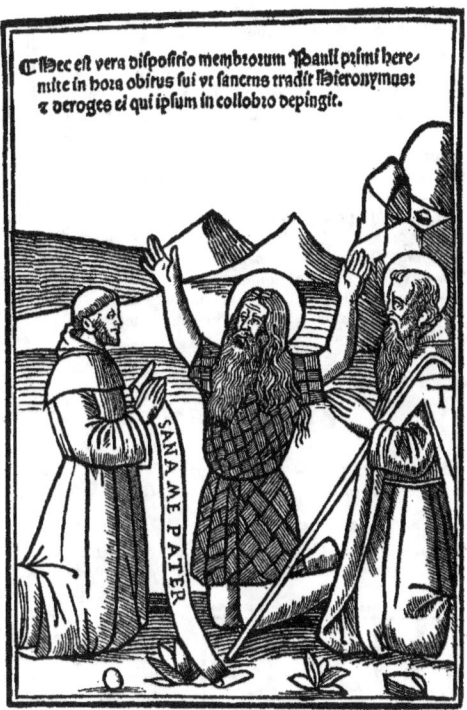

Vita S. Pauli primi heremitæ, 1ᵉʳ déc. 1511 (v. 2ᵉ f.).

2 ff. prél. n. ch. & n. s. — 61 ff. num. et 1 f. blanc, s. : *a-p*. — 4 ff. par cahier, sauf *p*, qui en a 6. — C. g. — 37 ll. par page. — Sur la page du titre, au-dessus du nom de l'éditeur, une grande majuscule romaine M surmontée d'une croix fleuronnée. — R. du 2ᵉ f. : grande figure de guerrier armé de pied en cap (voir reprod. p. 235). — Au verso, autre grand bois : Sᵗ Paul ermite, représenté dans l'attitude où Sᵗ Antoine le trouva mort, à genoux, les mains levées vers le ciel ; à droite, Sᵗ Antoine agenouillé, mains jointes ; à gauche, un moine, à genoux, tenant entre ses mains jointes l'extrémité d'une banderole qui porte les mots : SANA ME PATER (voir reprod. p. 236). — 12 vignettes dans le texte. — R. 1. Un martyr décapité au pied du trône de l'empereur romain. Au verso : un martyr enduit de miel, attaché à un tronc d'arbre, assailli par les guêpes. — R. 2. Sᵗ Antoine rencontrant un centaure qui lui indique son chemin. Au verso : Sᵗ Antoine tenté par le démon. — R. 3. Dans le haut de la page : un loup faisant découvrir à Sᵗ Antoine la caverne qui sert de retraite à Sᵗ Paul ; dans le bas : Sᵗ Paul partageant avec Sᵗ Antoine un pain apporté par un corbeau. — R. 4. Dans le haut de la page : Sᵗ Antoine, agenouillé, mains jointes, suivant des yeux l'âme de Sᵗ Paul

enlevée au ciel par deux anges ; dans le bas : deux lions creusant dans le sable du désert la fosse où S^t Antoine va enterrer S^t Paul. — R. 5. Deux évêques, coiffés de la mitre, la crosse à la main, marchant vers un groupe de personnages en robe assis sur une estrade. — R. 7 : un novice, à genoux, présentant un livre à un moine. — R. 46. Une femme gravissant la pente d'un monticule où se dresse la croix de Jésus, au bas de cette vignette : *Uadam ad montes myrrhe/ vt ibi lilia colligam* (voir reprod. p. 237). — V. 53. *Annonciation* au trait, empruntée de l'*Offic. B.M.V.*, Jo. Hamman de Landoia, 1493. — In. o. à fond noir.

V. 61 : ❡ *Expliciunt preclara Opuscula q̃3 luculentissime im | pressa... Uenetijs anno virginei partus. 1511./ die primo Decembris Impensis/ Matthei Milcher librarij Budensis : arte au/ tem Iacobi pen / tij de leu/ cho.*

Ouvrage de la plus grande rareté, inconnu à tous les bibliographes, et dont nous n'avons rencontré que ce seul exemplaire.

Vita S. Pauli primi heremitæ,
1^er déc. 1511 (r. 46).

1511

Boccaccio (Giovanni). — *Fiammetta*.

1740. — S. n. t., 22 décembre 1511 ; 8°. — (Londres, FM)

Fiametta./ Opera Gentile & Elegante Nomina/ ta Fiametta Alamorose Donne/ Mandata...

144 ff. n. ch., s. : A-S. — 8 ff. par cahier. — C. rom. — 26 ll. par page. — Au-dessous du titre, bois au trait : un jardin, dans lequel se tiennent une jeune femme debout au milieu, et un jeune homme assis à droite, jouant de la mandoline ; copie d'une vignette du *Decamerone* de 1492. — Le verso, blanc.

R. S_8 : ❡ *Impresso in Venetia ne gli anni del signo/ re. M. CCCCC. XI. Adi. XXII. Decembrio.* Le verso, blanc.

1511

Rosiglia (Marco). — *Opera nova*.

1741. — Nicolo Zoppino, 29 janvier 1511 ; 8°. — (☆)

Opera Noua del Facundissimo

Rosiglia (Marco), *Opera nova*, 29 janvier 1511.

Rosiglia (Marco), *Opera nova*, 1515.

Poeta Maestro/ Marcho Rasilia da Fo-ligno Nouamente Stã/ pata Zoe Sonetti Capituli Egloge e/ una Frottola de Cento/ Rimitti.

40 f. n. ch., s. : *a-k*. — 4 ff. par cahier. — C. rom. — 30 vers par page. — Au-dessous du titre, bois représentant cinq ermites dans un paysage (voir reprod. p. 237). Le verso, blanc.

R. k_4 : ℂ *Impresso in Venetia per Nicolo dicto/ Zopino. Anno ab Incarnatione/ Domini nostri Iesu Christi/ M. CCCCC. XI. Adi./ XXIX. Zenaro.* Le verso, blanc.

1742. — Nicolo Zoppino, 1515 ; 8°. — (Rome, A, Vt)

ℂ *Opera del dignissimo doctore medico & poeta maestro Marcho Rosiglia da fuligno :... Nouamẽte y Nicolo Zopino stãpata. 1515.*

64 ff. n. ch., s. : *A-Q*. — 4 ff. par cahier. — C. rom. — 30 vers par page. — Au-dessous du titre, portrait de l'auteur écrivant (voir reprod. p. 238). Le verso, blanc. — Verso du f. Q_4, blanc.

1743. — Georgio Rusconi, 10 janvier 1516 ; 8°. — (Milan, B)

Opera noua del preclarissimo/ Poeta Mastro Marcho Rosiglia da Foligno & altri auctori. Nouamente stampata cioe Sonetti Capitu/ li Egloge Strãboti :...

72 ff. n. ch., s. : *a-s*. — 4 ff. par cahier. — C. rom. ; la première ligne du titre, en c. g. — 31 vers par page. — Au-dessous du titre, bois de l'édition 29 janvier 1511. Le verso, blanc.

R. s_4 : ℂ *Impresso in Venetia per Geor/ gio de Ruschõi Milanese./ Ne li ãni del nr̃o signor̃/ M. CCCCC. XVI./ Adi. X. Zenaro.* Le verso, blanc.

1744. — Joanne Tacuino, 28 octobre 1517 ; 8°. — (Rome, Co)

Opera noua del precla / rissimo Poeta Mastro / Marcho Rosiglia da/ Foligno z altri aucto / ri...

72 ff. n. ch., s. : *A-S*. — 4 ff. par cahier. — C. rom. ; titre g. — 31 vers par page. — Page du titre : jolie bordure au trait (vases, rinceaux de feuillage, etc.). — Le verso, blanc.

R. S_4 : ⌈ *Impresso in Ve-*

Pollio (Joanne), *Della vita & morte della S. Catharina da Siena*, 13 févr. 1511 (p. du titre).

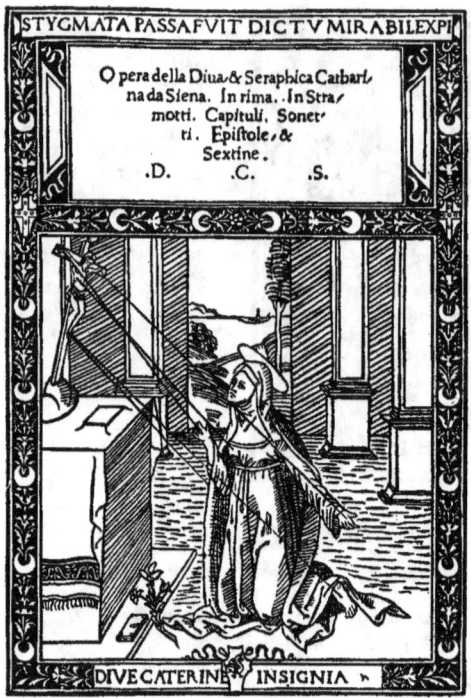

Pollio (Joanne), *Opera della Diva & Seraphica Catharina da Siena*; Sienne, 1505.

netia per Ioane/ Tachuino de tridino nel/ M. CCCCC. XVII. Adi/ XXVIII. octubrio. Le verso, blanc.

1745. — Nicolo Zoppino & Vicenzo de Polo, 19 février 1521 ; 8°. — (Rome, Vt)

OPERA DE MAESTRO MARCHO/ ROSIGLIA DA FVLIGNO / NOVAMENTE CORRET/TA CON ADITIONE.

60 ff. n. ch., s. : *A-H*. — 8 ff. par cahier, sauf *H*, qui en a 4. — C. ital. — 31 vers par page. — Au-dessous du titre : portrait de l'auteur, de l'édition 1515 ; il est répété au verso.

R. H_4 : *Stampato in uenetia per Nicolo Zopino e Vincen/tio compagno nel. M. CCCCC. XXI. Adi. xix./ de febraio...* Le verso, blanc.

1511

Pollio (Joanne) Aretino. — *Della vita & morte della S. Catharina da Siena.*

1746. — Georgio Rusconi (pour Nicolo Zoppino), 13 février 1511; 4°. — (Milan, M)

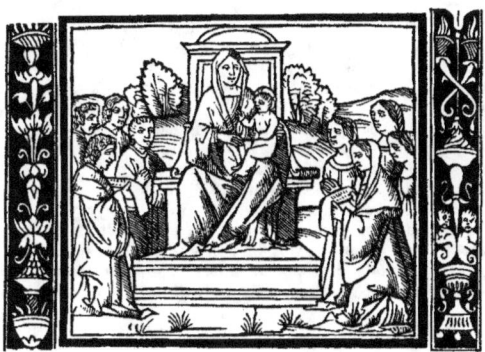

Pollio (Joane), *Della vita & morte della S. Catharina da Siena*, 13 févr. 1511 (r. V).

⦅ *Opera Noua della Vita & morte della Diua & Seraphica. S. Catharīa da Siēa cōposta p lo ex/ cellētissimo & famosissimo Poeta miser Io. Pol/lio Arretino. In rima...*

4 ff. prél. n. ch., s. : *a*. — 39 ff. num. & 1 f. blanc, s. : *a-k*. — 4 ff. par cahier. — C. rom. — 2 col. à 42 vers. — Au-dessus du titre : *S^{te} Catherine de Sienne recevant les stigmates* (voir reprod. p. 238).[1] La page est entourée d'un encadrement à motif ornemental; dans la partie inférieure, deux vignettes représentant Adam et Eve et Jonas sortant du corps de la baleine. Le verso, blanc. — V. IIII. *Crucifixion*, empruntée du S^t Bonaventure, *Devote Medit.*, 14 déc. 1497. Encadrement ornemental. — R. V. En tête de la page : *la S^{te} Vierge* « in cathedra »; groupes d'hommes et de femmes en adoration (voir reprod. p. 240). — Dans le texte, petites vignettes; in. o. à fond noir.

V. XXXIX : ⦅ *Stampato in Venetia per Zorƶi/ de Rusconi Milanese A instan/tia de Nicolo Zopino nel. M./ cccc. xi. Adi. xiii. Febraro.* Au bas de la page, grande marque à fond noir, aux initiales de Georgio Rusconi.

1. Cette représentation est copiée d'un bois (voir reprod. p. 239) de l'édition du même ouvrage publiée à Sienne, en 1505, « per donna Antonina de Maestro Eurigh da Cologna et Andrea Piasentino. » — (Milan, T).

1511

Suso (Henricus). — *Horologio della sapientia.*[1]

1747. — Simon de Luere, 1511; 4°. — (✥).

Horologio della Sa•/ pientia : Et Medita•/ tioni sopra la Pas/ sione del nostro/ Signore Ie•/ su Christo/ vulgare/ Cum Priuilegio.

8 ff. n. ch., et 88 ff. num., s. : *a-z*. — 4 ff. par cahier, sauf *a*, qui en a 8. — C. rom.; le titre du volume & les titres courants, en c. g. — 2 col. à 39 ll. — Page du titre : au-dessus des mots : *Cum Priuilegio*, bois au trait précédemment employé pour un calendrier sur feuille volante, imprimé par Nicolo Balager « detto Castilia », en 1488 (voir reprod. I, p. 289), et dans le *Tractatulus ad convincendum Judaeos de errore suo*, imprimé par Simon de Luere, en 1510. Au verso : lettre du R. P. Hieronymo Eremita, traducteur de l'ouvrage, à D. Christina Bemba, abbesse du monastère de S¹ Laurent, de Venise. — R. *a*ᵢᵢ, 1ʳᵉ col.: *Crucifixion*, copie d'un bois français (voir reprod. p. 241). — In. o.
V. *z*₄ : *In Venetia per Simon de Luere / nela contrata di sancto Cas•/ siano. M. D. XI.* Au-dessous, le registre ; sur la droite, le monogramme de l'imprimeur.

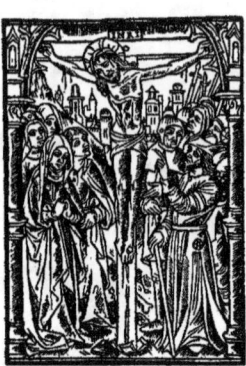

Suso (Henricus), *Horologio della sapientia*, 1511 (r. *a*ᵢᵢ).

1512

Laude spirituali.

1748. — Georgio Rusconi (pour Nicolo Zoppino), 4 mars 1512; 4°. — (Milan, T, P; Venise, M)

Opera nova de Laude facte & composte da piu per/ sone spirituali a honore dello Omnipotente Idio & della/ Gloriosa Virgine Maria & di molti altri Sancti & Sancte/...

4 ff. prél. n. ch. et n. s. — 122 ff. num., s. : *a-p*. — 8 ff. par cahier, sauf *p*, qui en a 10. — C. rom. — 2 col. à 41 vers. — Au-dessous du titre: la *S*ᵗᵉ *Vierge* « in cathedra », bois du Pollio, *Vita et morte della S. Catharina de Siena*, 13 février 1511. Encadrement de page à motifs d'ornement en haut et sur les côtés ; à la partie inférieure, figures de JOSEPH et de DAVID, avec leurs noms inscrits sur des phylactères au-dessus de leurs têtes. Le verso, blanc. — Dans le texte, 58 vignettes, dont un certain nombre employées déjà dans le *Colletanio de cose nove spirituali*, 9 déc. 1510, du même imprimeur.
R. CXXII : ℂ *Stampata in Vinegia per Georgio/ de Rusconi a instantia de Nicolo/ dicto Zopino. M. D. xii./ Adi iiii. Marzo.* Le verso, blanc.

1. Traduit du latin de Heinrich Suso (ou von Seussen), moine dominicain originaire de la Souabe, mort en 1365 (Graesse, V. p. 50). Le traducteur, Fra Hieronymo de Padua, moine franciscain, est l'auteur d'un traité *De Confessione*, imprimé en mars 1515, et d'un autre opuscule: *De conservanda mentis et corporis puritate*, publié en 1519 sous le nom de Hieronymo Regino Eremita.

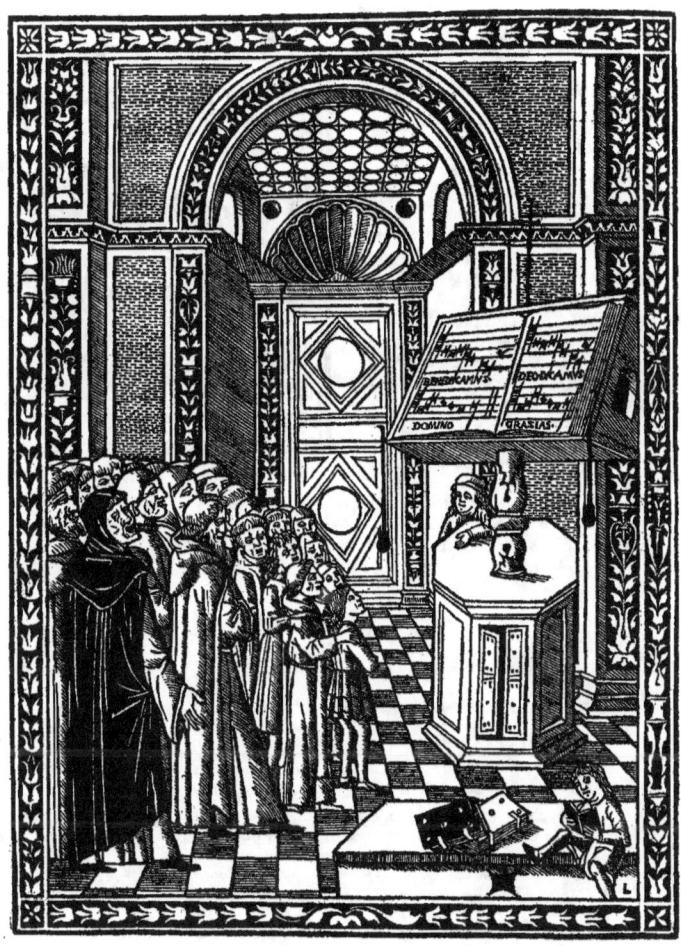

Gafforius (Franchinus), *Practica musicæ*, 28 juillet 1512.

1512

GAFFORIUS (Franchinus). — *Practica musicæ*.

1749. — Augustino Zanni, 28 juillet 1512; f°. — (Rome, VE — ☆)

Practica musicae vtriusq3 cātus excellētis Frā⁃/ chini Gaffori laudēsis. Quattuor libris modula/ tissima : Sūmaq3 diligētia nouissime ĩpressa. /

82 ff. num., s. : *A-K.* — 8 ff. par cahier, sauf *K*, qui en a 10. — C. rom.; titre g. — Au-dessous du titre, grand bois avec monogramme L : *le chant au lutrin* (voir reprod. p. 242). Le verso, blanc. — Quatre grandes in. o. à fond noir, et nombre d'autres, plus petites.

R. K_{10} : ...*Impressa nouissime Ve⁃/ netiis : multisq3 erroribus expurgata per Au⁃/ gustinum de Zannis de Portesio bi⁃/ bliopolam accuratissimum. An⁃/ no dominicæ incarnatio⁃/ nis. M.D.XII. Die./ XXVIII. Iulii.* Le verso, blanc.[1]

Pietro Aretino, *Strambotti*, 22 janvier 1512.

1512

PIETRO Aretino. — *Strambotti, Sonetti, etc.*

1750. — Nicolo Zoppino, 22 janvier 1512; 8°. — (Venise, M)

☙ *Opera Noua del Fecūdissimo Giouene Pietro Pi/ ctore Arretino ʒoe Strambotti Sonetti/ Capitoli Epistole Barʒellete &/ una Desperata.*

24 ff. n. ch., s. : *A-F.* — 4 ff. par cahier. — C. rom. — 28 et 30 vers par page. — Au-dessous du titre, bois de facture grossière : un poète couronné par une femme en présence de quatre autres personnages (voir reprod. p. 243).

R. F_4 : ☙ *Impresso in Venetia per Nicolo Zopino/ Nel. M.CCCCC.XII. Adi. XXII./ De Zenaro.* Le verso, blanc.

1. Graesse (III, p. 3), dit qu'une réimpression a été faite à Venise, en 1522. Nous n'avons pas rencontré cette édition.

1512

Alexandreida in rima.

1751. — Comin de Luere, 21 février 1512; 4°. — (Séville, C)

' *Alexandre/ida in Rima cauata dalla/tino nelaquale se tra / cta el nascimento : pueritia : adolescentia ʑ gio / uẽtu de Alexandro Magno: con tutte lesoi fa/tiche: battaglie e guerre cosi danimali come de homini* :...

50 ff. n. ch., s. : *a-m.* — 4 ff. par cahier, sauf *m*, qui en a 6. — C. rom.; titre g. — 2 col. à 5 octaves. — Au-dessous du titre, bois au trait, à terrain noir, avec monogramme **L**: *Alexandre à cheval* (voir reprod. p. 244).

R. m_6 : *In Venetia per Comino de/ Luere Adi. xxi. Febraro/ M.D.XII.* Au-dessous, le registre ; le verso, blanc.

Alexandreida, 21 févr. 1512.

1752. — Bernardino de Viano, 6 avril 1521; 4°. — (Milan, M)

Alexandreida in Rima cauata dal latino : nelaquale se tracta el nascimento : pueri/ tia : adolescẽtia ʑ giouentu de Alexan / dro Magno: cõ tutte le soi fatiche :/ battaglie e guerre cosi danimali/ come de homini; ʑ come conquisto tuttol mondo : ʑ come an/ do al Paradiso terrestro : ʑ infinite altre belle ʑ mirande/ cose : con la morte sua. Nouamente historiato.

44 ff. n. ch., dont le dernier est blanc, s. : *A-F.* — 8 ff. par cahier, sauf *F*, qui en a 4. — C. rom.; titre g. — 2 col. à 6 octaves. — Au-dessous du titre : figure d'*Alexandre à cheval* (voir reprod. p. 245). Le verso, blanc. — Dans le texte, 35 petites vignettes, médiocres.

V. F_3 : *Stampato ĩ Venetia p Bernardino de Viano de Lexona Vercellese. Anno/ a resurrectione. M.D.XXI./ Adi. VI. Aprile.* Au-dessous, le registre.

1753. — Giovanni Andrea Vavassore & fratelli. 1535; 4° — (Bologne, C)

Alexandro Magno./ ALEXANDREIDA IN/ Rima cauata dal latino : ne laquale se tratta/ el nascimento : pueritia : adolescentia & giouentu de Alexandro/ Magno :...

48 ff. n. ch., dont le dernier est blanc, s. : *A-F.* — C. rom.; la première ligne du titre en c. g. — 2 col. à 5 octaves. — Au bas de la page du titre : figure d'*Alexandre à cheval*, de l'édition 6 avril 1521. Le verso, blanc. — R. A_{ii} : ℭ *Incomincia el libro de Alexandro Magno/ Con tutte le sue fatiche* :... Au-dessous de ces quatre lignes, bois au trait avec monogramme **F**, emprunté du *Trabisonda istoriata* de 1492; pour parfaire la justification, deux fragments de bordure de rinceaux, à droite et à gauche; petite bordure au-dessus et au-dessous du bois. — Dans les colonnes, 35 vignettes, d'une facture grossière.

V. F_7 : ℭ *Stampato in Vinegia per Giouanni/ Andrea de Vauassore detto Gua/ gnino* (sic) *& fratelli. Anno do/ mini. M.D.XXXV.* Au-dessous, petite marque aux initiales z_v^A.

Alexandreida, 6 avril 1521.

1512

Perossino dalla Rotanda. — *El fatto d'arme fatto ad Ravenna nel M.D.xii.*

1754. — S. l. a. & n. t.; 4° — (Séville, C)
El fatto darme fatto ad Rauena nel/ M.D.xii. Adi. xi. de apprile.

4 ff. n. ch. et n. s. — C. g. — 2 col. à 4 octaves. — Au-dessous du titre, bois au trait, de facture grossière : rencontre de deux troupes de cavalerie; au premier plan, soldats à pied combattant; canons braqués à droite et à gauche (voir reprod. p. 246). — V. du 4ᵐᵉ f. : *F I N I S./* ℂ *Cōposta ꝑ el perusino dala retōda.*

1512

Danza (Paulo). — *Il fatto d'arme fatto a Ravenna.*

1755. — S. l. & a.; 4°. — (Londres, BM)
Il Fatto Darme fatto a Rauena col nōe de Tutti Icōdutieri.

2 ff. n. ch. & n. s. — C. rom. — 2 col. à 5 octaves. — R. du 2° f., en tête de la 2° col., vignette au trait : un chevalier, à genoux, devant une troupe de cavaliers, rendant son épée au chef d'une autre troupe (voir reprod. p. 247). Au verso, 1^{re} col., vignette avec monogramme **c** : un combat; en tête de la 2° col., vignette à terrain noir : autre représentation de combat. — La dernière strophe se termine ainsi :

 altro nõ dico : se nõ lhistoria ĩ stãʒa
 si la composta Paulo ditto danʒa.

Perossino dalla Rotanda, *El fatto d'arme fatto ad Ravenna nel M.D.XII*.

1512

El fatto d'arme fatto in Romagna sotto Ravenna.

1756. — Agustino Bindoni, s. l. & a.; 4°. — (Londres, BM)

 El Fatto darme fatto in Romagna sotto Ra/ uenna Con el nome de tutti li Signori ⁊/ Capitani morti feriti ⁊ presi de/ luna ⁊ laltra Parte. [1]

 4 ff. n. ch. et n. s. — C. rom.; titre g. — 2 col. à 5 octaves et demie. — Au-dessous du titre; un roi à cheval, au milieu de ses cavaliers, dans une enceinte fortifiée; bois au trait, qui a été employé dans le *Trabisonda istoriata*, 25 oct. 1518, et qui a dû servir d'abord pour l'opuscule décrit ici, la bataille de Ravenne ayant eu lieu en 1512[2].

 V. du 4° f. : ⳽ *Per Agustino Bindoni.*

1757. — Giovanni Andrea Vavassore, s. a.; 4° — (Venise, M)

 ⳽ *El fatto Darme fatto in Romagna sotto/ Rauenna. Con el nome de tutti gli Si/ gnori ⁊ Capitanei che furno mor/ ti feriti ⁊ presi de luna ⁊ de/ lal tra parte.*

 4 ff. n. ch., s. : *A.* — C. rom.; titre g. — 2 col. à 5 octaves et demie. — Au-dessous du titre, bois oblong (voir reprod. p. 248).

 V. A₄ : ⳽ *Per Giouanni Andrea Vauassore/ detto Guadagnino.*

1. Ce poème est différent de celui de Paulo Danza.
2. Voir II, p. 115, la description du *Trabisonda istoriata* de 1518, et la note où est signalée la provenance de ce bois particulièrement intéressant.

1758. — S. l. a. & n. t.; 4° — (Milan, T)

❡ *El fatto Darme fatto in Romagna sotto/ Rauenna. Con el nome de tutti li Si/ gnori τ Capitanei che furno mor/ ti feriti τ presi de luna τ de lal/ tra parte.*

Réimpression de l'édition Vavassore, s. a.

Danza (Paulo), *Il fatto d'arme fatto a Ravenna.*

1512 (circa)

Papa Julio secondo che redriza tutto el mondo.

1759. — S. l. a. & n. t.; 4°. — (Londres, BM)

❡ *Papa Iulio secundo che redriza tuto el mondo./ Lamento dil Re di Frāza cōtra le Cita de Lombardia :/ Et della morte de gli soi baroni E de la uictoria del Re/ dingilterra come ha rotto il campo delli francesi schiera per schiera.*

2 ff. n. ch. et n. s. : — C. rom. — 2 col. à 44 vers. Au-dessous du titre, bois avec monogramme « (voir reprod. p. 249).

1513

Ariosto (Frate Alexandro). — *Enchiridion Confessorum.*

1760. — Philippo Pincio, 7 mars 1513; 8°. — (Florence, Libr. Olschki, 1902)

Enchiridion siue interroga/ toriū putile p aīab' regēdis v3 De. vij. virtutib' Sacer/ dotis aīaɽ curā hn̄tis :... Ueñ. P. F. Alexan/ dri d' Ariostis Ordi/ nis Minoɽ de/ Obseruātia.

153 ff. num., 2 ff. n. ch. & 1 f. blanc, s. : *a-v*. — 8 ff. par cahier, sauf *v*, qui en a 4. — C. g. — 2 col. à 39 ll. — Page du titre : petite bordure ornementale; au bas de la page, marque du S\ Bernardin portant le chrisme, accostée des mots : *In Biblio/ theca // ·S· Ber/ nardini.* — Au verso : S\ François d'Assise recevant les stigmates (reprod. dans *Les Missels vén.* p. 92); bordure ornementale.

V. 153 : ❡ *Explicit Enchyridiō : seu Interrogatoriū Cōfessoɽ : a Uenerā/ do Pr̄e Frate Alexādro Ariosto:... editū. Uenetijs a Philippo Pin/ cio Mātuano Impressum. Anno dn̄i. 1513./ Die. 7. Martij...* Au-dessous, le registre. — R. v₂ : la table.

1513

Marsicanus (Leo). — *Chronica Casinensis cœnobii.*

1761. — Lazaro Soardi, 12 mars 1513; 4°. — (Munich, R; Rome, A; Venise, C)

CHRONICA SACRI CASINENSIS/ COENOBII NVPER IMPRES/ SORIAE ARTI TRADI/ TA AC NVNQVAM/ ALIAS IMPRES/ SA :...

8 ff. n. ch., 215 ff. num. & 1 f. blanc, s. : *A-Z*, &, ⁊, ꝫ, *AA, BB*. — 8 ff. par cahier. — C. rom. — 33 ll. par page. — Au-dessous du titre : *St Benoît entre St Placide & St Maur* (reprod. dans *Les Missels vén.*, p. 32). Au verso, au bas de la page : *la Ste Vierge au rosaire* (reprod. pour l'Ockham, *Summulæ*, 17 août 1506 ; voir p. 121). — In. o. de divers genres.

V. 215 : ℭ *Impressum Venetiis per Lazarum de Soardis die. xii. Mar/ tii. M. D. xiii...* Au-dessous : *Excusatio Lazari.*; plus bas, le registre ; au bas de la page, petite marque à fond noir, aux initiales de Lazaro Soardi.

El fatto d'arme fatto in Romagna sotto Ravenna, Vavassore, s. a.

1513

Rosiglia (Marco). — *La Conversione de S. Maria Magdalena.*

1762. — Nicolo Zoppino & Vicenzo de Polo, 14 mars 1513 ; 8°. — (Naples, N)

ℭ *La Conuersione De Sancta Maria Magda/ lena e La Vita De Lazaro e Martha In octa/ ua Rima Hystoriata. Cōposta p el Dignissi/ mo Poeta Maestro Marcho Rasiglia Da Fo/ ligno...*

44 ff. n. ch., s. : *a-l*. — 4 ff. par cahier. — C. rom. — 3 octaves & demie par page. — Au-dessous du titre : *Madeleine écoutant la prédication de Jésus* (voir reprod. p. 249). — Dans le texte, 13 vignettes.

R. *l$_4$* : ℭ *Stampata in Venetia per Nicolo dicto/ Zopino & Vincentio compagni. Nel/ M. D. XIII. Adi. xiiii. de Marzo.* Le verso, blanc.

1763. — (Ancona) Bernardino Guerralda (pour Nicolo Zoppino & Vicenzo de Polo), 20 avril 1514 ; 8°. — (Florence, L)

ℭ *La Conuersione De Sancta Maria Magda/ lena e La Vita de Lazaro e*

Marta In octa/ ua Rima Hystoriata. Cōposta p el Dignissi/ mo Poeta Maestro Marcho Rasiglia Da/ Foligno. Opera Noua & Deuotissima.

Réimpression de l'édition 14 mars 1513.

R. l_4 : ⟨ *Stāpata in Ancona per Bernardino Guer/ ralda ale spesi de Nicolo picto Zopino &/ Vincentio. compagni. Nel. M. D. XIIII. die/ xx. del meso de apprile.* Le verso, blanc.

1764. — Giacomo Pentio da Leccho (pour Nicolo Zoppino & Vicenzo de Polo), 3 avril 1515; 8°. — (Milan, M)

La conuersione de Sancta/ Maria Magdalena : E la uita de Laʒaro e de Martha : In octaua Rima historiata Cō/ posta p el Dignissimo Poeta maestro/ Marcho Rasilia da Foligno. Ope/ ra noua & Deuotissima.

Papa Julio secondo che redriʒa tutto el mondo, s. a.

44 ff. n. ch. s. : A-F. — 8 ff. par cahier, sauf F, qui en a 4. — C. rom.; la première ligne du titre en c. g.; les cinq lignes suivantes en c. rom. r. — 3 octaves et demie par page. — Au-dessous du titre, bois de l'édition 14 mars 1513. Au verso, en tête de la page, marque du St Nicolas. — Dans le texte, 12 vignettes de diverses provenances.

R. F_4 : ⟨ *Stāpata in Venetia per Iacomo Pētio/ da Leccho. Ad īstātia de messer Nicolo/ decto Zopino & Vincētio com/ pagni. Nel anno. M. D. XV./ Adi. iii. del mese daprile.* Le verso, blanc.

1765. — Nicolo Zoppino & Vicenzo de Polo, 27 octobre 1518; 8°. — (Londres, BM)

La conuersione de Sancta/ Maria Magdalena : E la vita de Laʒaro e de Martha : In octaua Rima hystoriata Cōpo/ sta per el dignissimo Poeta maestro/ Marcho Rasilia da Foligno. Ope/ ra noua & deuotissima.

Réimpression de l'édition 3 avril 1515.

R. F_4 : ⟨ *Stampata in Venetia per Nicolo Zopi/ no e Vicentio cōpagno nel anno. M. ccccc. xviii. adi. xxvii. de octubrio.* Le verso, blanc.

Rosiglia (Marco), *La Conuersione de S. Maria Magdalena*, 14 mars 1513.

Rosiglia (Marco), *La Conversione de S. Maria Magdalena*, s. a.

1766. — S. l. a. & n. t. (incomplet); 8°. — (Venise, M)

LA CONVERSIONE DE/ Santa Maria Madalena, e la uita de/ Laʒaro e di Marta, in ottaua rima/ historiata. Composta per Mae/ stro Marco Rasilia da Fo/ ligno, opera deuotissima,/ nuouaměte stăpate.

52 ff. n. ch., s. : *A-G.* — 8 ff. par cahier, sauf G, qui en a 4. — C. ital.; titre en c. rom. r. et n. — 3 octaves par page. — Au-dessous du titre: *Prédication de Jésus*, bois signé : [illisible] (voir reprod. p. 250). — Dans le texte, 11 vignettes médiocres. — Ce volume est incomplet des ff. G et G₄, dont le dernier peut-être contenait la souscription. Libri (cat. 1847, p. 194) cite une édition in-8° de 1518, de Zoppino & Vicenzo, qui pourrait bien être celle-ci. Cette supposition est rendue plus probable par la présence du bois de la page du titre dans le *Thesauro spirituale*, imprimé aussi en 1518 par les deux mêmes associés.

1513

LEONICENI (Eleutherio). — *Carmen in funere Domini Nostri J. C.*

1767. — Simon de Luere, 17 mars 1513; 8°. — (Venise, M)

Eleutherij Leoniceni vicenti/ ni Cano. Regul. Carmen in/ funere dñi nostri Iesu Chri/ sti :...

34 ff. n. ch., s, : *a-h.* — 4 ff. par cahier, sauf h, qui en a 6. — C. rom.; titre g. — 28 vers par page. — Au-dessous du titre, vignette ombrée : *Crucifixion*, copie d'un bois français, employée précédemment dans le Suso, *Horologio della sapientia*, 1511, du même imprimeur.

R. h_6 : *Venetiis Ex officina Simonis de/ Luere. xvii. Martii. M. D. xiii.*

1513

Officium Hebdomadæ sanctæ.

1768. — Luc ' Antonio Giunta, 19 mars 1513; 8°. — (Vienne, R)

❡ *Officium Hebdomade sancte : se/ cundum Romanam curiam.*

96 ff. num., s. : *a-m.* — 8 ff. par cahier. — C. g. r. et n. — 25 ll. par page. —

Au-dessous du titre : S' *Benoît entre S' Placide &
S' Maur* (reprod. dans *Les Missels vén.*, p. 32). Au
verso : *Crucifixion*, avec monogramme **L**, copie
d'un bois des livres de liturgie de Stagnino (voir
reprod. p. 251). — Petites vignettes & in. o. dans
le texte.

R. 96 : ℂ *Uenetijs arte z impēsis Luceanto/
nij de giunta florentini impressum. An/ no a
salutifera incarnatione. M. ccccc./ xiij. die.
xix. Martij.* Au-dessous, marque du lis rouge
florentin. Le verso, blanc.

Officium hebdom. sanctæ. 19 mars 1513
(v. du titre).

1769. — Luc' Antonio Giunta, 2 mars 1518;
16°. — (Munich, Libr. L. Rosenthal, 1895.)

*Officiuȝ Hebdomade/ sancte : secundum
romanā curiam.*

179 ff. num. et 1 f. blanc, s. : *a-p*. —
12 ff. par cahier. — C. g. r. et n. — 25 ll. par
page. — Au-dessous du titre : S' *Benoît entre
S' Placide et S' Maur* (reprod. pour le S' Gré-
goire, *Secundus dialog. lib.*, 13 mars 1505; voir
I, p. 503). Au verso : *Entrée à Jérusalem* (voir
reprod. p. 252). — V. 39. *Jésus chez Simon le
Pharisien* (voir reprod. p. 252). — V. 68. *La Cène*. avec monogramme •**Ȝ•8•** (voir
reprod. p. 252). — V. 97. *Crucifixion*. La croix, très haute, ne porte pas de *titulus*.
Le Christ, sans nimbe, a la couronne d'épines, le *perizonium* noué sur la hanche
gauche. A gauche et au pied de la croix qu'elle tient embrassée, Madeleine, à genoux,
en partie cachée par le corps de la S'⁰ Vierge, que soutient une femme; près de ce
dernier personnage, une autre femme. A droite de la croix, S' Jean, la main droite
posée à plat sur la poitrine; derrière lui, deux soldats, dont l'un tient une lance dressée.
Paysage vallonné, avec bouquets d'arbres; au fond, Jérusalem. — V. 127. *Mise au
tombeau* (reprod. pour l'*Offic. B.M.V.*, 1ᵉʳ sept. 1512 ; voir I, p. 441). — V. 158. *La
S'ᵉ Communion*, bois du même *Office*. — Dans le texte, vignettes et in. o. de diffé-
rents genres.

V. 179 : *Uenetijs Impensis nobi/ lis viri Luceantonij de/ giunta florentini. 1518./
die. 2. mēsis martij.* Au-dessous, le registre; au bas de la page, marque du lis rouge
florentin.

1770. — Joanne Antonio Nicolini & fratelli, avril 1522; 12°. — (Munich, Libr.
L. Rosenthal, 1895.)

Officium Hebdomade sancte : secundum Romanam curiam.

138 ff. num. s. : *a-m*. — 12 ff. par cahier, sauf *m*, qui en a 6. — C. g. r. & n. —
30 ll. par page. — Au-dessous du titre, petite vignette : *Nativité de J. C.* Au verso :
Entrée à Jérusalem, copie du bois de l'édition 2 mars 1518. — V. 32. *Jésus chez Simon
le Pharisien* (même observation). — V. 54. *La Cène*, avec monogramme **L** (id.). —
V. 76. *Crucifixion*, avec monogramme **L** (id.; voir reprod. p. 252). — V. 100. *Mise au
tombeau*, avec monogramme **L** (id.). — V. 132. *La S'ᵉ Communion* (id.). — Dans le texte,
petites vignettes à fond criblé, et in. o. de divers genres.

R. 138 : le registre; au-dessous : *Impressum Uenetijs per Io. Antoniū z Fratres
de Sabio. Anno dñi. M. D. xxij. Mensis Aprillis.* Au verso, la marque.

Officium hebdom. sanctæ,
2 mars 1518 (v. du titre).

Officium hebdom. sanctæ,
2 mars 1518 (v. 39).

Officium hebdom. sanctæ,
2 mars 1518 (v. 68).

Officium hebdom. sanctæ,
avril 1522 (v. 76).

1771. — Luc'Antonio Giunta, 12 janvier 1524 ; 12°. — (Londres, BM ; Vienne, R)

℃ *Officiū Hebdomade/ sancte a dñica in ramis palmarum/ vsq3 ad mane diei pasche inclusiue :/...*

Réimpression de l'édition 2 mars 1518.

V. 179 : *Uenetijs Impensis nobi-/ lis viri Lucean tonij iunta/ florentini. 1524. die/ 12. Ianuarij.* Au-dessous, le registre; plus bas, marque du lis rouge florentin [1].

1513

Proba Falconia. — *Centonis Virgiliani Opusculum* [2].

Proba Falconia, *Centonis Virgiliani opusculum*, 3 juin 1513.

1772. — Joanne Tacuino, 3 juin 1513 ; 8°. — (Londres, FM)

Probae Falconiae Centoni3/ Clarissimæ fœminæ excerptum e Maronis Carminibus ad testimõiū ueteris nouiq3/ Testamenti opusculum a Diuo Hie/ ronymo comprobatum.

16 ff. n. ch., dont le dernier est blanc, s. : *A-D*. — 4 ff. par cahier. — C. rom. ; la première ligne du titre, en c. g. — 32 vers par page. — Au-dessous du titre : *Proba Falconia écrivant*, etc. (voir reprod. p. 253). — In. o. à fond noir.

V. D_2 : ⌐ *Finis Probæ Centonæ... Venetiis impressæ in of/ ficina Ioannis Tachuini de Tri/ dino. 3. Iuni. M.D.XIII.* Au-dessous, le registre.

1773. — Joanne Tacuino, 24 avril 1522 ; 8°. — (Rome, Ca — ☆)

Probae Falconiae Centonis / Clarissimæ Fœminæ excerptum e Maronis/ Carminibus; ad testimõiū ueteris, nouiq3/ Testamenti opusculum a Diuo Hie/ ronymo comprobatum.

Réimpression de l'édition 3 juin 1513.

V. D_2 : ⌐ *Finis Probæ Centonæ... Venetiis impressæ in of/ ficina Ioannis Tacuini de Tri/ dino. M.D.XXII. Die/ XXIIII. Aprilis.* Au-dessous, le registre.

1. Nous ne faisons que signaler, parmi les nombreuses éditions postérieures du XVIe siècle, celles de 1531 (Thomas Ballarinus de Ternengo, 12°); janvier 1534 (L. A. Giunta, 12°); mars 1543 (Hæredes L. A. Juntæ, 12°); janvier 1549 (id.). Ces trois dernières reproduisent le bois de *La Cène*, signé du monogramme ⌐**3·ᗺ**.

2. Ce *centon*, sorte d'abrégé de l'Ancien et du Nouveau Testament, composé de vers empruntés des poèmes de Virgile, a été imprimé pour la première fois en 1472, à Venise, à la suite des œuvres d'Ausone. L'attribution à Proba Falconia, femme du proconsul Adelphius Probus, qui vécut au commencement du IVe siècle de l'ère chrétienne, n'est rien moins que certaine.

1513

Infantia Salvatoris.

1774. — Joanne Tacuino, 27 juin 1513; 4°.

Libro chiamato Infantia sal/ uatoris: in loquale se contiene la vita e li miracoli et passione/ de Iesu Christo E la cre/ atione de Adamo: et/ molte altre cose: le q̃le lezẽdo si poterano ĩtẽdere.

56 ff. n. ch., dont le dernier est blanc, s.: A-O. — C. rom.; 2 col.; titre g. — Sur la page du titre, un beau bois dans un très riche encadrement à fond noir. — 40 jolies vignettes dans le texte. — Petit poème en octaves. Les dix derniers ff. contiennent *Il Pianto de la Virgine Maria* en *terza rima*.

A la fin : *Stampato in Venetia per Ioanne Tacuino da Trin de Cereto M D XIII. Adi XXVII de Zugno.*

(Extrait d'un catalogue de librairie).

S. Bonaventura, *Legenda de Sancta Clara*,
7 juillet 1513.

1513

Bonaventura (S.). — *Legenda de Sancta Clara.*

1775. — Simon de Luere, 7 juillet 1513; 4°. — (Venise, M)

Legenda dela Gloriosa Uerzene San/ cta Clara: Traducta de latino in pu/ ro et simplice vulgare. Cõpo / sta per lo Angelico docto/ re Theologo Sancto/ Bonauentura.

37 ff. num., et 1 f. blanc, s.: *a-i.* — 4 ff. par cahier, sauf i, qui en a 6. — C. rom.: titre g. r. — 2 col. à 40 ll. — Au-dessous du titre: figure de S^{te} Claire (voir reprod. p. 254). Le verso, blanc. — Petites in. o. de différents genres.

V. 37 : *In Venetia (nela Cõtrata de San/ cto Cassiano) per Simo/ ne de Luere./ Adi. VII. Luio./ M. D. XIII.* Au-dessous, le monogramme de l'imprimeur; plus bas, le registre.

1513

Paulus de Middelburgo. — *De recta Paschæ celebratione.*

1776. — (Fossombrone) Octaviano Petrucci, 8 juillet 1513; f°. — (✩)

PAVLINA/ DE RECTA PASCHAE/ CELEBRATIONE:/ ET DE DIE PASSIONIS/ DOMINI NOSTRI/ IESV/ CHRISTI:

396 ff. n. ch., dont le dernier est blanc, s.: *a-t, A-O, ω, P-Z, AA-GG.* — S ff. par cahier, *b*, ω, *GG*, qui en ont 6, et *t*, qui en a 10. — C. rom. — 39 ll. par page. — V. du titre, au-dessous du bref apostolique accordant le privilège à l'auteur: bois à fond criblé représentant deux anges qui soutiennent un écu aux armes du pape Léon X, surmonté de la tiare et des clefs de S' Pierre en sautoir. — R. a_{ij}. Encadrement de page à fond criblé, d'origine certainement vénitienne, et dont le bloc inférieur est le bois du verso précédent (voir reprod. p. 256). — V. b_5. Même encadrement, avec transposition des deux blocs latéraux, et, dans le bas, un autre bloc, représentant deux *putti* ailés qui soutiennent un écu aux armes de l'auteur (évêque de Fossombrone), surmonté de la mitre épiscopale. — R. *A*: *Ad sacratissimam cæsaream maiestatem, libri de/ die passionis domini nostri Iesu Christi dedicatio.* Même encadrement, avec un autre bloc inférieur, représentant deux anges qui soutiennent un écu aux armes de l'Empereur, surmonté de la couronne. — R. A_{ij}. Même encadrement, avec bloc inférieur comme au v. b_5. — R. P_5. Grand bois divisé en trois compartiments superposés, interprétation de la vision racontée par l'auteur dans les pages précédentes (voir reprod. p. 257). — In. o. à fond noir, de diverses grandeurs, et de facture vénitienne, comme toute l'ornementation du livre.[1]

V. GG_5: le registre; au-dessous: ⓒ *Impressum Forosempronii per spectabilē uirū Octauianū petru/ tiū ciuē Forosemproniēsem īpressoriæ artis peritissimū Anno/ Domini. M.D.XIII. die octaua Iulii...* Au bas de la page, marque à fond noir, aux initiales .O. P.
.F.

1513

Legenda de Sancto Bernardino.

1777. — Simon de Luere, 16 juillet 1513; 4°. — (Venise, M)

Legēda de Sancto/ Bernardino.

20 ff. num., s.: *A-E.* 4 ff. par cahier. — C. rom.; titre g. — 2 col. à 40 ll. — Au-dessous du titre, dans la 1ʳᵉ col., figure de *S' Bernardin portant le chrisme.*

V. E_4: *...In Venetia stam/ pata per Simone de Lue/ re nela contrata de/ Sancto Cassia/ no./ Adi. xvi. Luio. M. D. XIII.* Au-dessous, le monogramme de l'imprimeur, plus bas, le registre.

1. « Ottaviano de' Petrucci, imprimeur de Venise, auquel on doit une innovation importante dans l'art typographique, l'impression de la musique en caractères mobiles de fonte, était né à Fossombrone en 1466. Une requête adressée par lui à la Seigneurie de Venise, en 1498, dit qu'il a trouvé « quello che molti, non solo in Italia, ma etiamdio de fuora de Italia za longamente indarno hanno investigato, che è stampare comodissimamente Canto figurato et per consequens molto piu facilmente Canto fermo »... Petrucci, en 1511, vint installer une typographie dans sa ville natale, à la requête, croit-on, de l'évêque de ce diocèse, Paul Adrien de Middelburgo, dont il publia en 1513 le superbe ouvrage,... très bien imprimé, et avec de jolis ornements gravés pour les bordures et initiales, qu'on a dit être l'œuvre de François de Bologne. Ce François, qui était graveur de caractères et l'inventeur de ce caractère cursif ou italique, dit *cancelleresco*, qui fit la fortune d'Alde, a été récemment découvert le bibliothécaire A. Rossi, tranchant ainsi le long débat élevé entre Panizzi, qui identifiait ce François de Bologne avec le peintre et orfèvre François Raibolini, dit « le Francia », et Jacques Manzoni qui soutenait le contraire. Il paraît que Grifi était associé à Petrucci dans l'atelier qu'il ouvrit à Fossombrone... Petrucci mourut en 1539 à Venise, où il était revenu en 1536, car son atelier de Fossombrone ne fonctionna plus après la guerre d'Urbino. Petrucci avait été plusieurs fois chargé par ses concitoyens de remplir certaines fonctions publiques: il fut même deux fois chef des Anciens, c'est-à-dire le premier magistrat de la ville, ce qui est assez rare dans l'histoire des imprimeurs. » — (G. Fumagalli, *Lexicon Typographicum Italiæ*, pp. 162-164).

⁋ Ad summū christianæ aristocratiæ principe, maximūq; sacrorum antistitem, Leonem decimū: Pauli germani de Middelburgo dei & apostolicæ sedis gratia episcopi sorosemproniensis ī libros suos de recta paschæ obseruatione, & de die passionis Christi præfatio in qua exponit causam, quæ eū ad scribēdū impulit.

Vm sacri collegii uoto ad messem euāgelicā nuper uocatus fuerim iugumq; dñi assūpserim, & cor pectusq; totū deo dicauerim: uisum est mihi rationem aliquā uillicationis meæ sanctitati tuæ reddere debere: atq; in gazophylacio domini si non talentū saltem didrachmum, aut quadrantem minimum apponere oportere. nā ut euangelica testatur doctrina talentū nobis creditū haudquaquam terræ suffodiēdum est, sed elaborādum potius ut domino a quo accepimus duplicatū (si fieri potest) restituamus: ne torpore oppressi, & inertia notati comminātis dei uocem audire mereamur: qua seruum nequam increpat, quod talentū sibi creditum terræ suffoderit: ociosos quoq; in theatro inuentos saluator noster obiurgat, atq; in uineam suam properare iubet. Itaq; colonus & seruus Christi factus, messemq; domini ingressus, altam illam ac æditissimam speculam christianæ religionis propugnaculum caluariæ montis uerticem ascendi, ex qua lōge lateq; prospiciens multa speculatus plæraq; perlustrās sciscitatus sum si forte parte aliquam a messoribus neglectam conspicerem: quā cum inuenire non ualere ne tamen uacuus tabernaculum dñi

a ii

Paulus de Middelburgo, *De recta Paschæ celebratione*, 8 juillet 1513 (r. a ij).

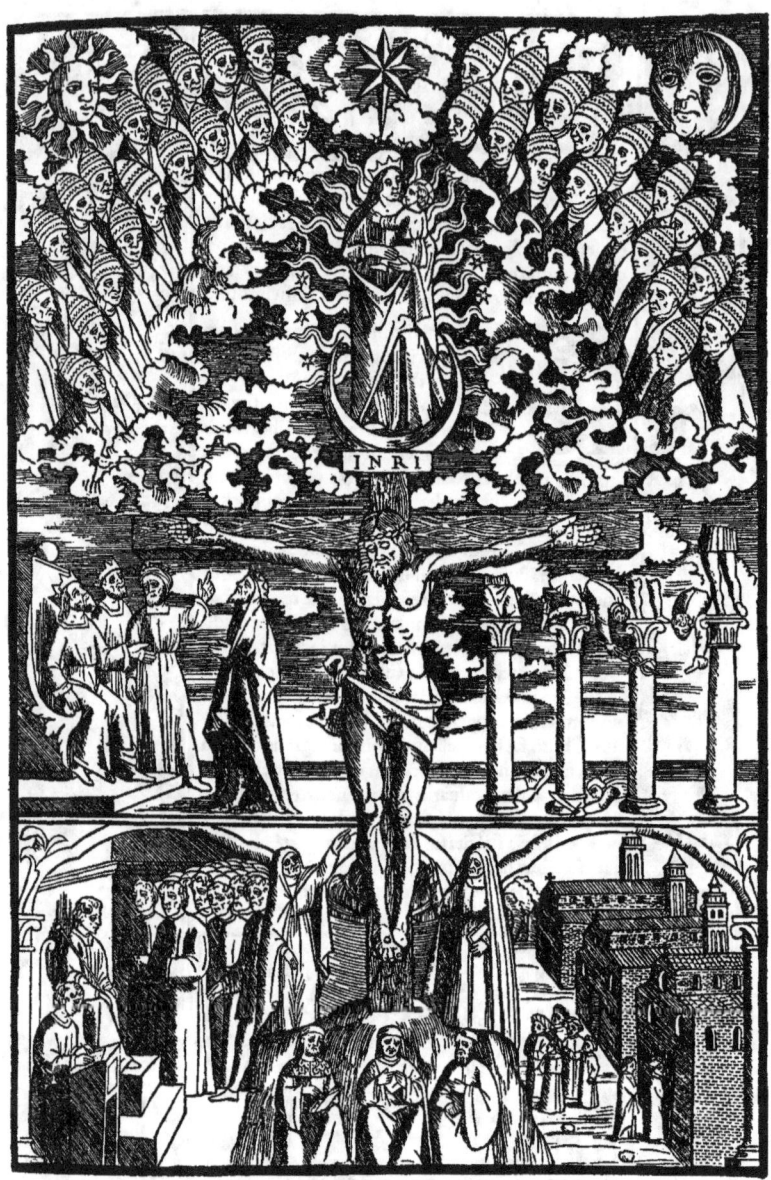

Paulus de Middelburgo, *De recta Paschæ celebratione*, 8 juillet 1513 (r. P₄).

1513

Sacrarium.

1778. — Luc' Antonio Giunta, 2 août 1513 ; 8°. — (*)

Sacrarium siue sanctuarium/ deuotissimaɋ orationũ de nouo cõpilatũ ex diuer/ sis libris autẽticis :...

8 ff. prél. n. ch., s. : ✠. — 336 ff. num., s. : *a-ʒ, ꞇ, ꝓ, ꝗ, A-Q*. — 8 ff. par cahier.— C. g. r. & n. — 25 ll. par page. — Page du titre : petite bordure ornementale. — V. ✠₈. *Crucifixion*, avec monogramme L, de *l'Offic. hebdom. sanctæ* du 19 mars, même année (voir reprod. p. 251). — Dans le texte, 50 petites vignettes, dont trois portent le monogramme ɛ, et 13 bois plus importants, mais n'excédant pas en largeur la moitié de la justification. — R. 67. *S^t Dominique*. — V. 76. *S^t Michel terrassant le démon*. — V. 77. *S^{te} Catherine d'Alexandrie*. — V. 80. *S^{te} Catherine de Sienne*. — R. 83. *Le Christ ressuscité apparaissant à Madeleine*. — R. 86. *Descente du S^t-Esprit*, avec monogramme ℔ (*Offic. B.M.V.*, 4 mai 1506 ; voir reprod. I, p. 433). — R. 88. *Prêtre portant un ostensoir*, au trait. — V. 189 et v. 182. *Crucifixion*, au trait. — R. 162. *Christ de Pitié*, au trait. — R. 165. *S^{te} Brigitte*, au trait. — R. 171. *S^{te} Véronique*, au trait. — V. 183. *Crucifixion*, avec monogramme ℔ (*Orarium eccl. S. Mariæ Antwerp.*, 23 juillet 1502 ; voir reprod. I, p. 241). — V. 310. *La S^{te} Vierge in cathedra, tenant l'enfant Jésus*. — Nombreuses in. o. à figures et autres, de diverses grandeurs.

R. 336: ⟨ *Sacrarium seu sanc tuarium deuotarũ/ orationum... per dominuum* (sic) *Lu/ cam antonium de giunta floren-/ tinum impressum ꞇ diligentis/ sime castigatum explicit an/ no dñi. M.D.xiij. die/ ij. augusti. Laus deo*. Le verso, blanc.

1513

FREGOSO (Antonio). — *Opera nova de doi Philosophi.*

1779. — Georgio Rusconi, 1^{er} septembre 1513 ; 8°. — (Munich. Libr. J. Rosenthal, mars 1900)

Opera Noua del Magnifico Caualiero Miser/ Antonio Phileremo Fregoso laq̃le tracta de/ doi Philosophi : *Zoe Democrito cñ ridena de le pa/ cie di q̃sto mondo & Heraclyto che piãgeua de le/ miserie hũane*...

28 ff. n. ch., s. : *A-G*. — 4 ff. par cahier. — C. rom. — 30 vers par page. — Au-dessous du titre : *Démocrite et Héraclite* (voir reprod. p. 259).

R. G₄ : *Stampata in Venetia per Zeorgio di Rusconi Milanese Del/ M. ccccc.xiii. Adi./ primo de se/ tẽbrio*. Le verso, blanc.

1780. — Georgio Rusconi, 14 mai 1514 ; 8°. — (Londres, BM)

Opera Noua del Magnifico Caualiero Miser/ Antonio Phileremo Fregoso laquale tracta de/ doi Philosophi : *ʒoe Democrito che rideua de le pa/ cie di questo mondo & Heraclyto che piangeua de/ le miserie hũane*...

Réimpression de l'édition 1" sept. 1513.

R. G_4 : *Stampata in Venetia per Zorʒi di/ Rusconi Milanese Del/ M.ccccc. xiii. Adi./ xiiii. de Maʒo.* Le verso, blanc.

1781. — Georgio Rusconi, 10 juillet 1514; 8°. — (Rome, Co)

Opera Noua del Magnifico Cauagliero Misere/ Antonio Phileremo Fregoso la qual tracta de/ doi Philosophi: ʒoe Democrito che rideua de le pa/ cie di questo mondo: & Heraclyte che piangeua de/ le miserie hūane :...

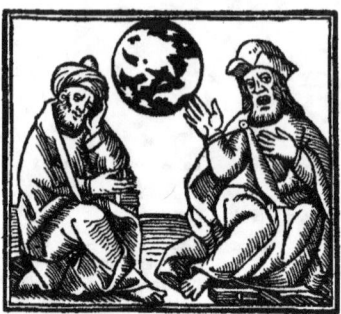

Fregoso (Antonio), *Opera nova de doi Philosophi*,
1" sept. 1513.

48 ff. n. ch., s. : *A-M*. — 4 ff. par cahier. — C. rom. — 31 vers par page. — Au-dessous du titre, bois de l'édition 1" sept. 1513.

R. M_4 : ℂ *Impresso in Venetia per Georgio de/ Rusconi in la cōtrada de san Moyse/ Nel. M. D. XIIII. A di. X./ Luio.* Le verso, blanc.

1782. — Georgio Rusconi, 10 juillet 1517; 8°. — (Rome, Vt)

Opera noua del Magnifico Caualiero Miser/ Antonio Phileremo Fregoso : laq̄l tracta de/ doi Philosophi: ʒoe Democrito ch rideua dele pa/ cie di q̄sto mōdo & Heraclyto che piāgeua de le/ miserie hūane...

Réimpression de l'édition 10 juillet 1514.

R. M_4 : ℂ *Impresso in Venetia per Zorʒi di Rusco/ ni Milanesi. Nel. M.D. XVII. Adi./ X. del mese de Luio.* Le verso, blanc.

1783. — Alessandro & Benedetto Bindoni, 1" octobre 1520; 8°. — (Londres BM)

Opera noua del Magnifico Caualiero Messer/ Antonio Phileremo Fregoso : laqual tratta de/ doi Philosophi : cioe Democrito che rideua dele pa/ cie di q̄sto Mōdo : ʒ Heraclyto che piāgeua de le/ miserie hūane :...

56 ff. n. ch., s. : *A-G.* — 8 ff. par cahier. — C. rom.; titre g. — 39 vers par page. — Au-dessous du titre, copie du bois de l'édition 1" sept. 1513 (voir reprod. p. 259).

R. G_8 : ℂ *Impresso in Venetia per Alessandro & Be/ nedetto di Bindoni. Fratelli. Nel. M./ D. e XX. Adi Primo. de Octubrio.* Le verso, blanc.

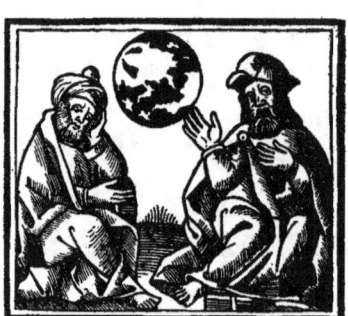

Fregoso (Antonio), *Opera nova de doi Philosophi*,
1" oct. 1520.

1784. — Heredi di Georgio Rusconi, 27 septembre 1522; 8°. — (Milan, T)

Opera noua del Magnifico

Corvo (Andrea), *Chiromantia*, 1ᵉʳ sept. 1513.

Caualiero Messer/ Antonio Phi-leremo Fregoso laqual tracta de/ doi Philosophi :...

48 ff. n. ch. s. : *A-F*. — 8 ff. par cahier. — C. rom. — 30 & 31 vers par page. — Au-dessous du titre, bois de l'édition 1ᵉʳ octobre 1520. — In. o. à fond noir.

R. F_8 : ℂ *Stampata in Venetia per li heredi de Zor/ ʒi di Rusconi. Nel. M. D. XXII. Adi/ XXVII. del Mese di Setembre.* Le verso, blanc.

1513

Corvo (Andrea). — *Chiromantia.*

1785. — Augustino Zanni (pour Nicolo & Domenico dal Jesu), 1ᵉʳ septembre 1513; 8°. — (Londres, BM)

2 ff. n. s.; 90 ff. n. ch., s. : *a-ʒ*. — 4 ff. par cahier, sauf *a* et ʒ, qui en ont 2. — C. rom. 30 ll. par page. — R. du 1ᵉʳ f. Bois de page : deux personnages consultant un chiromancien, au-dessus de la tête de ce dernier, est suspendu à une branche d'arbre un écu aux armes de l'auteur du traité (voir reprod. p. 260). Au verso : *Andreas Coruus. Ioanni francis-cho/ Gonʒahe Mantuæ marchioni*..., épître dédicatoire de 25 ll. — R. du 2ᵐᵉ f. : le *chrisme*, figuré par un ruban disposé sur fond noir, marque des frères dal Jesu. Au-dessous : ℂ *Excellentissimi & singularis uiri : in Chi / romancia exercitatissimi magistri Andreæ/ Corui Mirandulensis.* Au verso, une main avec les noms des doigts et des principales lignes. — Du v. c_{iii} au r. $ʒ_{ii}$, à chaque page, une figure de la main, et, au-dessous, l'explication des signes.

V. $ʒ_{ii}$: marque à fond noir des éditeurs, avec la légende : SOLI.DEO. ONOR/ ET.GLORIA. Au-dessous : *Venetiis per Augustinum de Zannis/ de Portesio : ad instantiam Nicolai/ & Dominici dal Iesus fratrum/ M. D. XIII. die primo/ mensis Setēbris./* ℂ *Cum gratia & priuilegio.*

1786. — Nicolo & Domenico dal Jesu, 24 janvier 1519; 8°. — (Venise, M — ✩)

Opera Noua de Maestro/ Andrea coruo da Carpi/ habita a la Mirandola/ Tratta de la Chiro-/ mantia stampata/ con gratia./ ✠

2 ff. prél. s. s.; 88 ff. n. ch. s. : *A-Y*. — 4 ff. par cahier, sauf *A*, qui en a 2, et *Y*, qui en a 6. — C. rom.; titre g. — 30 ll. par page. — V. du titre : le *chrisme* sur fond noir,

Corvo (Andrea), *Chiromantia*, s. l. a. & n. t. (Nicolo & Domenico dal Jesu).

comme dans l'édition 1ᵉʳ sept. 1513. — R. du 2ᵐᵉ f. : une main, avec les noms des doigts et des principales lignes. Au verso : bois de l'édition 1513. — Du v. D_1 au r. Y_6, à chaque page, une figure de la main, et, au-dessous, l'explication des signes.

V. Y_6 : marque à fond noir, avec légende : SOLI. DEO. ONOR/ ET. GLORIA. Au-dessous : ⟪ STampata in Marʒaria Alla Libraria/ dal Iesus Apresso san ʒulian Ad instantia/ de Nicolo Et Dominicho Fradeli./ M D XIX Adi xxiiii Zener.

1787. — Georgio Rusconi, 22 mai 1520; 8°. — (Berlin, E)

EXCELLENTISSI | MI ET SINGVLA/ RIS VIRI: IN CHI/ ROMANTIA EX/ ERCITATISSIMI | MAGISTRI AN/ DREE CORVI MI/ RANDVLENSIS.

88 ff. n. ch., s. : A-L. — 8 ff. par cahier. — C. g. — 33 ll. par page. — Le titre est dans un cartouche à motif ornemental, inscrit lui-même dans un cadre à fond criblé. — R. A_{ij}. Une main, avec les noms des doigts et des principales lignes. — V.

Corvo (Andrea), *Chiromantia*, 22 mai 1520.

A_{ij}. Copie du bois de page de l'édition 1513, avec la signature : MATIO DA-TRE VIXO F (voir reprod. p. 261). — Du v. B_{ij} au r. L_8, à chaque page, une figure de la main, et, au-dessous, l'explication des signes.

R. L_8, au bas de la page : ⟪ *Impressum Uenetijs per Georgium de Rusco/ nibus. Anno. M. D. XX. die. xxij. Maij.* Le verso, blanc.

1788. — S. l. a. & n. t. (Nicolo & Domenico dal Jesu); 8°. — (✱)

Opera noua de maistro/ andrea coruo da car/ pi habita ala mirã | dola trata dela/ chiromancia/ stampada/ cuʒ gra/ tia.

2 ff. prél. n. ch. et n. s. — 88 ff. n. ch., s. : a-ʒ. — 4 ff. par cahier, sauf a et ʒ, qui n'en ont que 2. — C. rom.; titre g. — 31 ll. par page. — Au bas de la page du titre, écu des armes de l'auteur : un corbeau et une étoile. Au verso, le *chrisme* figuré par un ruban disposé sur fond noir. — R. du 2ᵐᵉ f. n. s. : une main avec les noms des doigts et des principales lignes. Au verso, bois de l'édition 1513, imprimé en couleurs (voir reprod. hors texte). — R. a. Page encadrée d'un ornement de feuillage sur fond noir; petite in. o. Q du même genre. — Du v. d au r. ʒ$_{ii}$, à chaque page, une figure de la main, et, au-dessous, l'explication des signes.

Corvo (Andrea), *Chiromantia*, s. a.

V. z_{ii} : marque à fond noir, avec la légende : SOLI. DEO. ONOR/ ET. GLORIA. Au bas de la page : *Stampada Cum Gractia* (sic)./ .z: *priuilegio*.

1789. — Nicolo & Domenico dal Jesu (incomplet); 8°. — (✭)

Excellētissimi et singula-ris/ viri. in chiromantia exerci∘/ tatissimi magistri. Andree/ corui mirandulensis.

2 ff. n. s.; 88 ff. n. ch., s. : *a-y*. — 4 ff. par cahier, sauf *a*, qui en a 2, et *y*, qui en a 6 (le dernier f. manque dans l'exemplaire). — C. rom.; titre g. — 32 ll. par page. — Au-dessus du titre, le *chrisme* sur fond noir, comme dans l'édition 1513. Au verso : une main, avec les noms des doigts et des principales lignes. — R. du 2ᵐᵉ f. : bois de page de l'édition 1513. Au verso, l'épître dédicatoire : *Andreas. Cornus. Ioāni francisco./ Gon-ʒahe. Mātuæ marchiōi...* — R. *a*. Encadrement de page à fond noir (voir reprod. p. 262). Du v. c_4 jusqu'à la fin, à chaque page, une figure de la main, et, au-dessous, l'explication des signes.

1513

Speculum Minorum ordinis S. Francisci.

1790. — Lazaro Soardi, 15 septembre 1513; 4°. — (Munich, R; Rome, VE)

Singulare Opus Ordinis Seraphici Francisci a/ Spiritu sancto approbati... (Quod/ Speculum Minorum seu Firma/ mētum trium ordinuʒ intitulaī)... magna cum diligentia fideliter reuisum.

L'ouvrage est divisé en trois parties, qui ont chacune leur pagination distincte. — 1ʳᵉ partie : 4 ff. n. ch., et 46 ff. num., s. : *aa, A-F*; 8 ff. par cahier, sauf *aa*, qui en a 4, et *E*, qui en a 6. — 2ᵐᵉ partie : 142 ff. num. s. : ℭ, *A-R*; 8 ff. par cahier, sauf ℭ, qui en a 10 (et non 12, comme l'indique faussement le registre), et *A*, qui en a 4. — 3ᵐᵉ partie : 275 ff. num. et 1 f. n. ch., s. : *A-Z, AA-MM*; 8 ff. par cahier, sauf *MM*, qui en a 2. — C. g. — 2 col. à 48 ll. — Au bas de la page du titre : *Sᵗ François d'Assise recevant les stigmates* (reprod. dans *Les Missels vén.*, p. 92). — In. o. à fond noir.

R. MM_4 : ℭ *Impressum Uenetijs per Laʒarum de Soardis Die. xv. Septembris/ M. D. XIII...* Au-dessous, le registre; plus bas : *Excusatio Laʒari*, et, à droite de ces trois distiques latins, marque à fond noir, aux initiales de l'imprimeur. Le verso, blanc.

Drusiano dal Leone, octobre 1513 (p. du titre).

1513

Drusiano dal Leone.

1791. — S. n. t., octobre 1513; 4°. — (Séville, C)

Drusiano dal Leone Elquale tracta dele Bataglie dapoi la morte/ di Paladini. Et de molte ɿ infinite bataglie scriuendo/ damore : ɿ di molte cose bellissime.

40 ff. n. ch., s. : *a-k.* — 4 ff. par cahier. — C. rom. ; titre g. — 2 col. à 6 octaves. — Au-dessous du titre, grand bois représentant le héros du poème, appuyé sur son écu

Carmina ad statuam Pasquini Anno M. d. xii conversi, s. l.

marqué d'un lion (voir reprod. p. 263)[1]. — Le verso, blanc. — R. a_{ii}. En tête du premier chant du poème: *un conseil tenu sous une tente*, bois médiocre, emprunté de l'*Aspramonte*, 27 févr. 1508. — Dans le texte, 14 vignettes, dont 13 à terrain noir. R. k_4 :... *Impresso in Ve/netia nel Anno. Mccccc. xiii. Octubrio.* Le verso, blanc.

1792. — Melchior Sessa & Pietro Ravani, 28 novembre 1516; 4°. — (Londres, FM)

Manque le f. du titre. — 40 ff. num., s. : *A-K*. — 4 ff. par cahier. — C. g. — 2 col. à 6 octaves, — R. A_{ii} : *Canto Primo/ ℂ Incomincia il Libro De Drusian Dal/ Leone & tratta In questo Primo Canto come Gallerano & Orgã-/ tino Poseno Lasedio a Roma & a Parise Dapoi la morte di Pala-/ dini. Et come Polisena dala zoiosa guarda ando per soccorso al/ Reame dela Stella &c.* Au-dessous de ce titre, bois avec légende :

1. Ce bois paraît être une copie de celui qui sert de frontispice à l'opuscule: *Carmina ad statuam Pasquini in figuram/ Martis presenti Anno. M.d.xii. conuersi*, 4°, 10 ff. n. ch., s. l. & n. t., mais imprimé à Rome (Pérouse, C). Nous croirions plutôt que cette dernière figure (voir reprod. p. 264) a été copiée d'après le bois vénitien qui aurait paru dans une édition antérieure du *Drusiano*, restée inconnue jusqu'à présent à tous les bibliographes.

AGESILAI RELIGIO, emprunté du Plutarque publié par les mêmes associés deux jours avant le *Drusiano;* il est entouré d'une petite bordure ornementale à fond criblé. — Dans le corps de l'ouvrage, 15 vignettes médiocres.

R. 40 : ⊄ *Impresso in Uenetia p Melchior sessa/ e Piero Rauā. Compagni. Anno. M./ ccccc.xvi. adi. xxviij. Nouembrio.* Au-dessous, marque du *Chat,* aux initiales ·M· ·S·. Le verso, blanc.

1793. — Giovanni Andrea & Florio Vavassore, 1545; 8°. — (Londres, BM)

⊄ *Drusiano dal Leone: El qual/ tratta delle Battaglie dapoi lo morte/ di Paladini. Et de molte ϩ infinite / battaglie scriuendo damore : ϩ di / molte cose bellissime.*

48 ff. n. ch. s. : *A-F.* — C. g. — 2 col. à 5 octaves. — Au-dessous du titre, imprimé en rouge et noir, bois représentant le héros du poème ; dans

Drusiano dal Leone, 1545 (p. du titre).

le haut, un cartouche portant les initiales ·A· ·V· (voir reprod. p. 265). Le verso, blanc. — Dans le texte, 23 vignettes, dont plusieurs à terrain noir.

R. F$_8$: *Impresso in Venetia per Giouanni Andrea Vauassore detto Gua/ dagnino & Florio Fratello. M.D.XXXXV.* Au-dessous, marque aux initiales Z A. Le verso, blanc.

V.

1513

Cantorinus Romanus.

1794. — Luc'Antonio Giunta, 3 décembre 1513 ; 8°. — (Florence, L — ☆)

Compendiū musices/ confectū ad faciliorē instructionē can-/ tum choralē discentiū : necnō ad intro-/ ductionē huius libelli : qui Cātorinus/ intitulatur :...

Cantorinus Romanus, 3 déc. 1513 (r. 97).

120 ff. num. s. : *A-P.* — 8 ff. par cahier. — C. g. r. et n. — 30 ll. ou 6 portées de plain-chant par page. — Au-dessous du titre, vignette représentant le *chant au lutrin.* — (V. A$_{ij}$ et v. A$_{iij}$. Figures explicatives de la notation musicale. — V. 16. *Procession de l'arche d'alliance,* avec monogramme Ł (reprod. pour le *Brev. Rom.,* 7 juillet 1510 ; voir II, p. 323). — V. 71. *Annonciation,* avec monogramme Ł, copie d'une gravure des livres de liturgie de Stagnino (reprod. pour le *Brev. Casin.,* 22 oct. 1511 ; voir II, p. 323). — R. 97. *Office des Morts,* vignette au trait qui a dû paraître dans quelque ouvrage de la fin du XVe siècle (voir reprod. p. 265). — Quelques in. o. à figures, & nombreuses petites in. o. florales.

R. 120 : ⊄ *Finis Cantorini Romani* : *impressi/ Uenetijs p dñm Lucantoniũ de/ Giunta Florentinuʒ : Anno/ dñi millesimo qngente/ simo tertiodecimo/ die ⅌o tertia/ decēbris./.✠./* Au-dessous, le registre ; au bas de la page, marque du lis rouge florentin. Le verso, blanc.

1795. — Petrus Liechtenstein, 1538 ; 8°. — (Francfort, Libr. Baer, 1898)

Compēdium musices/ confectũ ad faciliorē instructio/nē cantum choralē discentiũ :/ necnõ ad ĩtroductionē hu/ ius libelli : q̃ Cantorinus/ intitulaĩ : oĩb͡ diuino/ cultui deditis perutilis ɀ/ necessariĩ : vt in tabu/ la hic immediate/ sequēti latius/ apparet. M.D.XXXVIII./ Uenetijs. Sub signo/ Agnus Dei.

16 ff. prél. n. ch. et 88 ff. num., s. : *A-N*. — 8 ff. par cahier. — C. g. r. et n. — 31 ll. ou 7 portées de plain-chant par page. — Page du titre, au-dessous de l'indication de lieu et de date : marque de l'*Agnus Dei*. — V. A_{ij} & v. A_{iij}, diagrammes pour la notation musicale. — V. B_8. *Procession de l'Arche d'alliance* (reprod. pour le *Brev. Patav.*, 25 mai 1515 ; voir II, p. 336). — V. 46. *Annonciation* (reprod. dans *Les Missels vén.*, p. 210). — R. 68. *Jugement dernier*, petite vignette avec encadrement à colonnes et à fronton triangulaire, comme en en voit dans nombre de livres de Liechtenstein. — Plusieurs in. o. à figures.

R. 88 : *Finis Cantorini Romani : Anno/ Salutis. 1538. Uenetijs. Apud/ Petrũ Liechtenstein Colo/ niensem Germanum.* Au-dessous, le registre. Au verso, marque des *trois sphères*, soulignée du nom de l'imprimeur : *Petrus Liechtenstein.*

1796. — Hæredes L. A. Juntæ, janvier 1540 ; 8°. — (Londres, BM)

Cantorinus/ Ad eorũ instructionē : qui cantum ad/ chorũ pertinentē breuiter : ɀ *q̃ʒfacilli/ me discere cōcupiscunt : ... M.D.XL.*

16 ff. n. ch., 87 ff. num. et 1 f. n. ch. : *A-N*. — 8 ff. par cahier. — C. g. r. et n. — 31 ll. par page. — Au bas de la page du titre, entre les deux parties de la date *M. D.* et *XL*, marque du lis rouge florentin. — V. A_{ij} et v. A_{iij}. Figures explicatives de la notation musicale. — V. B_8. *Procession de l'Arche d'alliance*, avec monogramme L (reprod. pour le *Brev. Rom.*, 7 juillet 1510 ; voir II, p. 323). — V. 46. *Annonciation*, avec monogramme VGO, copie d'une gravure des livres de liturgie de Stagnino (reprod. dans les *Missels vén.*, p. 7). — R. 68. Sur la gauche de la page, petite vignette : *Pietà*, avec monogramme ⅃Ɑ (reprod. pour l'*Orarium eccl. S. Mariæ Antwerp.*, 23 juillet 1502 ; voir I, p. 421). — Quelques in. o.

R. N_8 : *Explicit Cantorinũ ad cōmodũ noui/ tioʠ clericorũ factũ :... Sum/ ptibus heredũ domini Luce/ antonij Iunte florētini Uene/ tijs Anno Salutis. 1540/ Mense Ianuarij.* Au-dessous, le registre. Au bas de la page, marque du lis rouge florentin, comme sur la page du titre. Le verso, blanc.

1513

RODERICUS Episcopus Zamorensis. — *Speculum vitæ humanæ.*

1797. — Lazaro Soardi, 19 janvier 1513 ; 4°. — (Rome, Co)

Speculum vite humane/ In quo discutiuntur cōmoda ɀ *incom/ moda : dulcia* ɀ *amara :... omnium/ Statuum./ Au/ctor No/ bilissimi hu/ ius libri fuit dñs/ Rodericus Ep̃us/ Zamoreñ. Castellanus :/* ɀ *Referendarius Pape Pau/ li. II...*

8 et 58 ff. num., s. : *A-K*. — 8 ff. par cahier, sauf *A*, *B*, *C*, qui en ont 4, et *K*, qui en a 6. — C. semi-gothiques. — 2 col. à 45 ll.

R. 58 : *Impressum Venetijs per Laʒarum de Soardis Die. 19. Ianuarij. 1513...* Au-dessous : le registre. Plus bas, sur la gauche : *Excusatio Laʒari*, et sur la droite, grande marque à fond noir, aux initiales de l'imprimeur. Au verso, en tête de la page : la *S^{ta} Vierge au rosaire* (reprod. pour l'Ockham, *Summulæ*, 17 août 1506; (voir p. 121). Au-dessous: *Oratio deuotissima ad virginem Mariam*.

1513

Passione (La) de N. S. Jesu Christo.

1798. — (Pesaro) Hieronymo Soncino, 17 février 1513; 4°. — (Séville, C)

La passione del nostro signor/ iesu Christo.

La Passione de N. S. Jesu Christo, 17 févr. 1513 (p. du titre).

18 ff. n. ch., s. : *A-D*. — 4 ff. par cahier, sauf *D*, qui en a 6. — C. rom.; titre g. — 2 col. à 4 octaves et demie. — Au-dessous du titre : *Crucifixion*, bois précédemment signalé dans le Cherubino da Spoleto, *Fior di virtu*, 1534 (Francesco Bindoni & Mapheo Pasini), et qui a été employé, d'autre part, dans *Privilegia fratrum eremitarû Sâcti Augustini*, 18 mai 1515, imprimé aussi par Hieronymo Soncino (voir reprod. p. 267). — Dans le texte, 15 vignettes de diverses grandeurs, généralement médiocres, les unes au trait, les autres ombrées; parmi ces dernières, au r. A_{ii} : *Apparition de Jésus ressuscité à Madeleine*, qui se retrouve dans *Ballata del paradiso*, s. a., imprimé par Comin de Luere.

R. D₆ : ☊ *Stampata in Pesaro per/ Hieronymo Son/ cino nel Anno del nostro/ Signore. M.D.XIII./ Adi. XVII. De/ Febraro*. Au bas de la page, médaillon circulaire à fond noir, avec figure du *Christ de pitié*. Le verso, blanc.

1513

Expositio pulcherrima hymnorum.

1799. — Simon de Luere, 1513; 8°. — (Naples, N)

Expositio/ Pulcherrima hymnorum / per annum ȝm Curiam / non amplius impressa.

56 ff. num., s. : *a-o.* — 4 ff. par cahier. — C. g. — 30 ll. par page. — Au-dessous du titre, bois au trait précédemment employé sur un calendrier en feuille volante, imprimé par Nicolo Balager « detto Castilia », en 1488 (voir reprod. I, p. 289), et plus tard dans le *Tractatulus ad convincendum Iudæos de errore suo*, 1510 et dans le Suso, *Horologio della sapientia*, 1511, imprimés par Simon de Luere. — Petites in. o. à figures.

V. 56 : *Uenetijs per Simonem de Luere. In/ contrata sancti Cassiani. 1513.* Au-dessous, le registre.

1800. — Georgio Rusconi, 14 février 1515 ; 8°. — (Milan, A)

Expositio pul/ cherrima hymnorum per/ annum ẽm Curiam/ non amplius/ impressa.

56 ff. n. ch., s. : *a-o.* — 4 ff. par cahier. — C. rom. ; titre g. — 2 col. à 30 ll. par col. — Au-dessous du titre, bois emprunté de l'édition du Cicéron, *Epistolæ famil.*, 27 mai 1511 (liv. I). — In. o. à fond noir.

R. o_4 : *Venetiis per Georgium de/ Rusconibus Anno domini/ 1515. Die. 14. Februarii.* Au-dessous, le registre. Le verso, blanc.

1801. — Alexandro Paganini, 1516 ; 8°.

Expositio pulcherrima hymnoruʒ per annũ sm Curiaʒ nouiter impressa.

44 ff. n. ch., s. : *a-l.* — 4 ff. par cahier ; — Caract. particuliers de Paganini ; titre g. — Au-dessous du titre : *Annonciation*, avec monogramme L.

A la fin : *Venetiis in edibus Alexandri paganini. Anno dni. M.D.XVI.* Au-dessous, le registre.

(Extrait d'un catalogue de librairie.)

1802. — Georgio Rusconi, 6 novembre 1518 ; 8°. — (Rome, Co)

Expositio pul/ cherrima hymnorum per/ annum ẽm Curiam/ non amplius/ impressa.

56 ff. n. ch., s. : *a-g.* — 8 ff. par cahier. — C. rom. ; titre g. — 2 col. à 30 ll. — Au-dessous du titre, même bois que dans l'édition 14 févr. 1515. — In. o. à fond noir.

R. g_8 : *Venetiis per Georgium de Rusconibus anno domini/ 1518. Die. 6. Nouẽbris./* Au-dessous, le registre. Le verso, blanc.[1]

1513

PEROSSINO dalla Rotanda. — *La rotta de Todeschi in Friuoli.*

1803. — S. l. a. & n. t. ; 4°. — (Séville, C)

La rotta De Todeschi receputa no/uamente da Uenetiani in Friuoli ɀ la presa del Conte/ Christopharo Fraccapane.[2]

[1]. L'édition du 5 oct. 1524, des frères Rusconi, n'a que la petite marque du St Georges combattant le dragon sur la page du titre. — (Séville, C)

[2]. Le personnage ainsi désigné est le comte Christophe Frangipan, qui a été l'objet d'une note particulière dans notre t. II, p. 352, à propos du *Brev. Rom.*, 31 oct. 1318, imprimé par Gregorius de Gregoriis. Frangipan ayant été fait prisonnier en 1513, la même date doit être attribuée à cet opuscule, qui fut, sans aucun doute, une publication d'actualité.

4 ff. n. ch., s. : *A*. — C. g. — 2 col. à 4 octaves. — Au-dessous du titre, grand bois au trait : au premier plan, rencontre de deux troupes de cavalerie ennemies ; au second plan, sur la gauche, partie d'une forteresse. (voir reprod. p. 269). — R. A_4 : *FINIS.*/ ([*Composta per Lautore Perossino dala Rotanda*. Le verso, blanc.

Perossino della Rotanda, *La rotta de Todeschi in Friuoli* (1513).

1513

Ourbathakirkh (Livre du Vendredi).

1804. — S. n. t. (Imprimerie arménienne, 1513); 8°. — (Venise, Me; Vienne, Me)

96 ff. n. ch. — 4 ff. par cahier. — C. arméniens ; titre r. — Livre de liturgie, contenant des exorcismes et des prières contre les maléfices du démon, des sorciers et des enchanteurs. — Au commencement, bois représentant un abbé arménien lisant des prières au chevet d'un malade (voir reprod. p. 270). Cette gravure est répétée en tête de la seconde partie. — Nous donnons comme spécimen le fac-similé de la première page (voir p. 271), ainsi que de la formule où est nommé l'acheteur du livre, et qui se

Ourbathakirkh (1513).

traduit ainsi : *Le Christ Dieu, venant avec toutes ses troupes, poursuit les démons. Que la sainte Croix et le saint Evangile soient en aide au serviteur de Dieu Martyros et à sa famille. Ainsi soit-il!* (voir p. 271). — A la fin, marque typographique, aux initiales .D..I. .Z. .A.[1]

1513

Akhtarkh (Astrologie).

1805. — S. n. t. (Imprimerie arménienne, 1513); 8°. — (Venise, Me)

192 ff. n. ch. — 8 ff. par cahier. — C. arméniens r. et n. — P. 119. Figure de la sphère astronomique, avec les signes du Zodiaque. — A la suite du traité d'astrologie, à la p. 167, commence l'*Indicateur des songes, composé par un philosophe.* — Page 194: *Traité de médecine et pharmacologie, contenant la doctrine juste et admirable du grand médecin Galien.* — R. du dernier f. : marque typographique, comme dans le précédent ouvrage, tirée en rouge. Au verso, le registre, sur 4 col.; au-dessous : « Ce livre entier est composé de 24 feuilles, et chaque feuille de 8 ff. »[2]

1513 *(circa)*

Epistola del Re di Portogallo.

1806. — S. l. a. et n. t.; 4°. — (Venise, M)

EPISTOLA DEL POTENTISSIMO ET/ Inuictissimo Hemanuel Re de Porto-/ gallo & de al/garbii &c. De le uictorie hauute in Iudia (sic) & Ma/lacha : al. S. In Christo Patre & signor no/stro signor Leone decimo Pontifi/ ce Maximo.

2 ff. n. ch. et n. s. — C. rom. — 41 ll. — Au-dessous du titre, représentation d'une ville, empruntée d'une édition du *Supplementum chronicarum.* — A la fin : *Data nela cita n̄ra de Vlixbona adi. vi./ de Iunio nel anno del signore. M. D. xiii.*

1. Cf. *Histoire de l'Imprimerie arménienne* (1513-1895); Venise, Imprimerie des PP. Mékhitaristes, 1895. — M. T. De Marinis, libraire à Florence, dans un article sur *Les Débuts de l'Imprimerie arménienne* à Venise, placé en tête d'un de ses catalogues (1906), signale deux autres exemplaires de l'*Ourbathakirkh* : l'un dans le couvent de S^t-Jacques, à Jérusalem; l'autre chez M^{gr} Terdat Balian, diocésain de Kaiserli (Asie-Mineure).

2. M. T. De Marinis, dans l'article cité, mentionne un autre exemplaire de cet ouvrage dans le couvent de S^t-Jean-Baptiste, à Kaiserli (Asie-Mineure).

1513 (circa)

Justinianus (Augustinus). — *Precatio pietatis plena.*

1807. — S. l. a. & n. t. (Paganinus de Paganinis); 8°. — (✩)

PRECATIO PIETATIS PLE-| NA AD DEVM OMNIPOTEN-| TEM COMPOSITA EX DVO|BVS ET SEPTVAGINTA| NOMINIBVS DIVINIS| HEBRAICIS ET LA-| TINIS VNA CVM| INTERPRETE| COMMENTA| RIOLO.

1 f. pour le titre, dont le verso est blanc; et 16 (8,8) ff. n. ch., dont le dernier est blanc, s. : *A*, *B*. — Caract. particulier de l'imprimerie de Paganini. — 18 ll. par page dans le premier cahier, et 30 dans le second. — R. *A* : épître dédicatoire, qui se termine au verso par : *Vale Bononia Cal| len. Aug. M. D. XIII.* — Le v. A_{iiii} et le r. A_5 sont occupés par un bois oblong, de la largeur de la justification des deux pages: *Passage de la mer Rouge*, et au-dessous, cinq vignettes représentant des épisodes du Nouveau Testament et de la Vie des Saints (voir reprod. p. 272). — R. B_7 : *FINIS.* le verso, blanc.

Ourbathakirkh (1513), 1^{re} page.

1513 (circa)

Morte (La) de Papa Julio.

1808. — S. l. a. & n. t.; 4°. — (Londres, BM; Milan, T)

⊄ *La morte de Papa iulio con altre Barzelette cosa noua.*

2 ff. n. ch. et n. s. — C. rom. — 2 col. à 42 vers. — Au-dessous du titre : *Triomphe de la Mort* (reprod. pour le *Colletanio de cose nove spirituale*, 31 janvier 1509; voir p. 191).

Ourbathakirkh (1513).

1514

Hylicinio (Bernardo). — *Opera della Cortesia, Gratitudine, et Liberalità.*

1809. — Georgio Rusconi (pour Nicolo Zoppino et Vicenzo de Polo), 6 mars 1514; 8°. — (Rome, A)

❡ *Opa dilecteuole & nuoua della Corte/sia Gratitudine & Liberalita./*
❡ *Composta in parlare elegantissimo dallo Exi/mio Philosopho Maestro Bernardo Hylicini/ cipta dino Senese.*

24 ff. n. ch., s. : *a-f.* — 4 ff. par cahier. — C. rom. — 2 col. à 30 ll. — Au-dessous du titre : portrait de l'auteur, avec monogramme 🕮 (voir reprod. p. 274).

R. f_4 : ❡ *Stāpata in Venetia per/ Georgio di Rusconi Mila/nese ad instantia de Nico* (sic)/ *Zopino & Vicenzo com/pagni. Adi. yi. Marzo del/ M CCCCC. XIII...* Le verso, blanc.

Justinianus (Augustinus), *Precatio pietatis plena*, s. l. a. & n. t. *(circa* 1513).

1810. — Georgio Rusconi (pour Nicolo Zoppino et Vicenzo de Polo), 6 juin 1515 ; 8°. — (Londres, FM)

❡ *Opa dilecteuole & nuoua della Corte/ sia Gratitudine & Liberalita./*
❡ *Composta in parlare elegantissimo dallo Exi/ mio Philosopho Maestro Bernardo Hylicini/ ciptadino Senese.*

Réimpression de l'édition 6 mars 1514. — Le monogramme a été supprimé sur le bois de la page du titre.

R. f_4 : ❡ *Stāpata in Venetia per/ Georgio di Rusconi Mila/ nese ad instantia de Nico/lo Zopino & Vicenzo cõpagni. Adi. yi. Zugno del/ M CCCCC. XV...* Le verso, blanc.

1514

VALLA (Georgius). — *Grammatica*.

1811. — Simon de Luere (pour Lorenzo Lorio), mars 1514 ; 4°. — (Venise, M)
Gramatica Georgij / Uallae / Placentini.

94 ff. n. ch., s. : *a-m.* — 8 ff. par cahier, sauf *m*, qui en a 6. — C. rom. ; titre g. — 41 ll. par page. — Au-dessous du titre, bois emprunté de l'Alexander Grammaticus, *Doctrinale*, 8 juin 1513 (voir reprod. I, p. 294).

R. m_6 : *Venetiis arte Simonis de Luere : Sumptibus uero Laurentii Orii de Portesio / Anno incarnationis Domini M. D. XIIII. Mensis Martii.* Au-dessous, le registre. Le verso, blanc.

1514

Inamoramento de Re Carlo.

1812. — Alexandro Bindoni, 20 juillet 1514 ; 4°. — (Londres, BM)
Inamoramento De / Re Carlo.

148 ff. n. ch., dont le dernier est blanc, s. : *a-s.* — 8 ff. par cahier, sauf *s*, qui en a 12. — C. g. ; 3 col. à 7 octaves. — A partir du r. s_7 : impression en c. rom., sur 2 col. à 5 octaves. — Page du titre : encadrement du *Vita de la preciosa Vergene Maria*, 30 mars 1492, enfermant, au-dessous du titre, une vignette empruntée du *Morgante maggiore* de 1494 : *Charlemagne assisté de ses barons* (voir reprod. II, p. 219). Le verso, blanc. — Dans le texte, 153 petites vignettes, dont un certain nombre à terrain noir, et telles que dans les autres romans de chevalerie de cette période.

V. s_{11} : *Finisse le Bataglie delo Inamoraméto de re Carlo Impresso in Venetia p Ale / xandro de Bindonis. M. D. xiiii. Adi / xx. Luio.* Au-dessous, le registre.

1813. — Bernardino Bindoni, 4 novembre 1533 ; 4°. — (Londres, BM)
Libro de lo innamoramento di Re Carlo / magno imperatore di Roma : z de Orlando e Ri / naldo : e tutti li suoi paladini... M. D. XXXIII.

304 ff. n. ch., dont le dernier est blanc, s. : *a-ʒ, &, ɔ, ꝫ, A-M.* — 8 ff. par cahier. — C. rom., titre g. — 2 col. à 5 octaves. — Page du titre : bois en forme de médaillon circulaire, emprunté du *Vendetta di Falchonetto*, 28 oct. 1513. — Dans le texte, 154 vignettes, dont un grand nombre à terrain noir.

V. M_7 : le registre ; au-dessous : *Impressum Venetiis per Bernardinum de Bindo / nis. De l'Isola del laggo maggiore. Anno do / mini. M D XXXIII. Die quarta Nouembris.* Au bas de la page, grande marque du St Pierre « in cathedra ».

1514

Boniface VIII. — *Sextus Decretalium liber.*

1814. — Luc'Antonio Giunta, 20 mai 1514; 4°. — (Londres, BM)

Sextus decretalium / liber a Bonifacio. viij. in concilio / Lugdunensi editus...

288 ff. num., s. : *A-Z, AA-NN.* — 8 ff. par cahier. — C. g. r. et n. — Texte encadré par le commentaire, sur 2 col. à 68 ll. — Au bas de la page du titre, marque du lis rouge florentin. — V. ij : *Arbor consanguinitatis*, et r. iij : *Arbor affinitatis*; deux arbres généalogiques montrant les degrés de parenté. — R. v.: *Proemium.* En tête de la page, bois oblong : cortège militaire escortant Boniface vers Rome, précédé de l'étendard des Colonna (voir reprod. p. 275). — Dans le texte, 76 vignettes.
V. cclxxxv : ℂ ...*Uenetijs nuper impressum per dn̄m/ Lucantonium de Giunta florētinum anno domini. M. cccc. xiiij. die. xx. Maij.*

Hylicinio (Bernardo), *Opera della Cortesia,*
6 mars 1514.

1815. — Hæredes Octaviani Scoti, 22 novembre 1525; 4°. — (Naples, U)

Sextus decretalium li/ber a Bonifacio octauo in concilio/ Lugdunensi editus./...

276 ff. num., s. : *A-Z, AA-LL.* — 8 ff. par cahier, sauf *KK* et *LL*, qui en ont 10. — C. g. r. & n. — Texte encadré par le commentaire, sur 2 col. à 68 ll. — Au bas de la page du titre, marque rouge, à fond blanc, aux initiales d'Octaviano Scoto. — V. 2 : *Arbor consanguinitatis*, et r. 3 : *Arbor affinitatis.* — R. 5. Bois en tête de la page : Boniface VIII sur son trône, assisté de six cardinaux (voir reprod. p. 276). — V. 7. *S^{te} Trinité* : Dieu le Père et Jésus-Christ assis, l'un à droite, l'autre à gauche, chacun dans une *cathedra* posée sur des nuages, et soutenant une sphère au-dessus de laquelle est figurée la colombe céleste rayonnante. — In. o. de divers genres.
V. 275 : ...*Uenetijs nup̄ īpressus per heredes nobilis viri.q. dn̄i/ Octauiani Scoti ciuis Modoetiēsis. anno dn̄i. M.CCCCXXV. Decio cal̄ decēbris.*

1514

Clément V. — *Constitutiones in concilio Viennensi editæ.*

1816. — Luc'Antonio Giunta, 20 mai 1514; 4°. — (Londres, BM)
Clementis quinti cō/stitutiones in concilio vienensi edite.

(Suite du *Sextus Decretalium liber Bonifacii VIII*, de la même date.) 120 ff. num. s. : *OO-ZZ, &&, ꝓꝓ, ꝭꝭ, AAA-BBB*. — 8 ff. par cahier. — C. g. r. & n. — Texte encadré par le commentaire, sur 2 col. à 68 ll. — Au bas de la page du titre, marque du lis rouge florentin. — R. ij. *Proemium*. En tête de la page, bois oblong, de facture banale : le pape à cheval, et son cortège. — Dans le texte, 51 vignettes.

V. cxiij : ☧ *Hoc preclarissimū clemen/tinarum opus Uenetijs nup/rime impressum fuit per dn̄m/ Lucāantonium de Giunta flo/rentinum. Anno domini. M. ccccxiiij. die. xx. Maij.*

Boniface VIII, *Sextus Decretalium liber*, 20 mai 1514 (r. v.)

1817. — Hæredes Octaviani Scoti, 22 novembre 1525 ; 4°. — (Naples, U)
Clementis quinti cōsti/tutiones in concilio Uienensi edite.

(Suite du *Sextus Decretalium liber Bonifacii VIII* de la même date.) 112 ff. num. s. : *MM-ZZ, AAA-BBB.* — 8 ff. par cahier. — C. g. r. et n. — Texte encadré par le commentaire, sur 2 col. à 68 ll. — Au bas de la page du titre, marque rouge sur fond blanc, aux initiales d'Octaviano Scoto. — R. 2. En tête de la page : Clément V sur son trône, assisté de quatre cardinaux et de deux évêques. — R. 4. *Sᵗᵉ Trinité*, comme au v. 7 du *Sextus Decret. liber* cité plus haut. — 4 autres vignettes dans le texte. — In. o. florales. — V. 112 : *FINIS*. Le verso, blanc.

1514

Grégoire IX. — *Decretales.*

1818. — Luc'Antonio Giunta, 20 mai 1514 ; 4°. — (Rome, Co — ✭)
Decretales dn̄i pape Gregorij noni acu/rata diligentia nouissime qʒ plu-ribus/ cum exemplaribus emendate : aptis/ simisqʒ imaginibus exculte :...

4 ff. n. ch., s. ; ✠. — 536 ff. num. & 56 ff. n. ch., dont le dernier est blanc, s. : *a-ʒ, ꝛ, ꝓ, ꝯ, aa-ʒʒ, ꝛꝛ, ꝓꝓ, ꝯꝯ, aaa-yyy.* — 8 ff. par cahier. — C. g. r. & n. — Texte encadré par le commentaire, sur 2 col. à 68 ll. — Page du titre : encadrement ornemental (vases, rinceaux de feuillage, *putti*, oiseaux). Au-dessous du titre, marque du lis rouge florentin. — V. ✠₄. *Jésus devant Pilate*, copie inverse d'une planche

d'Urs Graf (voir reprod. p. 277).[1] — Dans le texte, 182 vignettes, de diverses grandeurs, interprétant certains sujets traités dans l'ouvrage. — V. ccccxv : *Arbor consanguinitatis*, et r. ccccxvj : *Arbor affinitatis*.

V. cccccxxxvj : ❡ *Habes lector candidissime Decretales* : ...*Impressas Ue/netijs sũma cũ diligẽtia ⁊ edib' / Luce Antonij de Giõta flo/rentini. Anno recõciliate/ natiuitatis. M. cccc./ xiiij. Die. xx./ Maij.* — Au r. *qqq*, commence la table, disposée sur trois col. — V. *yyy*₇ : le registre.

Boniface VIII, *Sextus Decretalium liber*, 22 nov. 1525 (r. 5).

1514

ATRI (Antonio de). — *Meditatione overo Exercitio spirituale.*

1819. — Jacobo Penci da Lecco, mai 1514 ; 4°. — (Séville, C)

❡ *In questo libro se cõtengono li quattro prin/cipali beneficii Elargiti dal summo optimo ma/ximo dyo al humana generatione : Videlicet/ Creatione Gubernatione Redẽptione & Glo/rificatione :...*

219 ff. num. par erreur : ccxviii, et 3 ff. n. ch., s. : *a-ʒ, A-E* ; les deux derniers ff. sans signature. — 8 ff. par cahier, sauf *E*, qui en a 4. — C. rom. — 2 col. à 41 ll. — R. 1 : encadrement de page à l'imitation des livres de Gregorius ; bloc de droite : quatre médaillons circulaires avec figures en buste de S*t* *Grégoire*, S*t* *Jérôme*, S*t* *Ambroise*, S*t* *Augustin* ; bloc de gauche : quatre médaillons plus petits, avec figures des prophètes *Jérémie, Habacuc, Daniel, Jonas* ; bloc supérieur : *Nativité de J. C.* ; bloc inférieur : *la S*te* Vierge enfant, conduite au temple par ses parents.* — In. o. à figures.

R. ccxviii : le registre ; au-dessous : ❡ *Finiscono le Meditatione over Exercitio spirituale : Composto nouamente/ dal Venerabile Patre frate Antonio de Atri : de la obseruantia de sancto/ Frãcisco. In Vinegia stampato per Iacobo de Penci de da Lecco : Nel anno. M. D. XIIII. Del mese di maggio :... Le verso, blanc.* —

1. Cette copie, non signée, est de la main du monogrammiste ⚿, comme le bois de l'*Arrestation de Jésus*, employé dans le Gratianus, *Decretum*, que L. A. Giunta achevait d'imprimer le même jour que le recueil des *Decretales* de Grégoire IX (voir I, p. 496). L'original allemand, dont nous donnons une reproduction (voir p. 278), fait également partie de la *Passio D. N. Jesu Christi* imprimée à Strasbourg, par Johann Knobloch, en 1507.

Grégoire IX, *Decretales*, 20 mai 1514 (v. ✠₄).

R. et v. du f. suivant : la table. — R. du dernier f., en c. g. : *Exercitio spirituale.* / *In questo libro se ɔtengono li quattro prin/cipali beneficij elargiti dal sũmo : optimo : maximo dio al / humana generatione...* Le verso, blanc.

1514

Vocabulista ecclesiastico.

1820. — Georgio Rusconi, 20 août 1514; 8°. — (Naples, N)
Uocabulista / Ecclesiastico Latino e Uulgare / Utile ɹ necessario a molti.

Passio D. N. J. D.; Strasbourg, Johann Knobloch, 1507.

56 ff. num., s. : *a-o.* — 4 ff. par cahier. — C. g. — 2 col. à 40 ll. — Au-dessous du titre, imprimé en rouge, bois emprunté du Cicéron, *Epist. famil.*, 27 mai 1511 (liv. III). — In. o. à fond noir.

V. 56 : ⓒ *Uenetijs impressum Opere ~ impensa Georgij de Rusconibus.*/ *Anno Domini M.ccccc.xiiij. Die. xx. Augusti.*

La Spagna, 9 sept. 1514 (p. du titre).

1514

Spagna (La).

1821. — Gulielmo da Fontaneto, 9 septembre 1514; 4°. — (Florence, L)

Incomincia il libro vulgar dicto la / spagna in quaranta cantare diui / so doue se tratta le battaglie / che fece Carlo magno in / la prouincia de Spagna.

96 ff. n. ch., s. : *A-M.* — 8 ff. par cahier. — C. g. — 2 col. à 5 octaves. — Au-dessous du titre : *Charlemagne chevauchant, suivi de son escorte* (voir reprod. p. 279). Le verso, blanc. — Dans le texte, 51 vignettes la plupart à terrain noir, très médiocres.

R. M$_8$: ...*Impresso i Uenetia per Guielmo da / Fontane. Nel. M.ccccc.xiiii. adi. ix./ de setembrio.* Au-dessous, le registre. Le verso, blanc.

1822. — Alouise de Torti, avril 1543 ; 8°. — (Munich, R)

LIBRO VOLGARE / INTITVLATO LA SPAGNA, NEL QVA / le se tratta gli gran fatti, & le mirabil battaglie qual fece / il magnanimo Re Carlomano nella prouincia della Spagna,...

La Spagna, 1549 (p. du titre).

96 ff. n. ch., s.: *A-M*. — 8 ff. par cahier. — C. g.; titre rom. — 2 col. à 5 octaves. — Au-dessous du titre, copie du bois du Durante da Gualdo, *Leandra*, 3 juin 1522 (p. du titre). Le verso, blanc. — Dans le texte, petites vignettes grossières.

R. M_8 : *Stampata in Vinegia per Alouise / de Tortis Nel anno del Si/gnore. M.D.XXXXIII./ del mese daprile./* Au-dessous, le registre. Le verso, blanc.

1823. — Bartolomeo l'Imperatore, 1549; 8°. — (✭)

Libro volgare intitulato la Spa⊘/ gna nelquale se tratta gli gran fatti, & le mirabil / battaglie qual fece il magnanimo Re Carlo/mano nella Prouincia della Spagna,/ Nouamente stampato historiato,/ & con diligentia corretto.

96 ff. num., s. : *A-M.* — C. g.; titre r. & n. — 2 col. à 5 octaves. — Au-dessous du titre : quatre chevaliers, dont un porte une masse d'armes et les trois autres des lances (voir reprod. p. 280).[1] Le verso, blanc. — Petites vignettes dans le texte.

R. 96 : *Stampata in Venetia per Bartolomeo | detto l'Imperador 1549.* Au-dessous, le registre. Le verso, blanc.

1514

FANTI (Sigismondo). — *Theorica & pratica de modo scribendi.*

1824. — Joannes Rubeus Vercellensis, 1ᵉʳ décembre 1514; 4°. — (Paris, N; Sienne, C)

THEORICA ET PRA-TICA PERSPI/CACISSIMI SIGISMVNDI DE / FANTIS FERRARIENSIS IN / ARTEM MATHEMATICE / PROFES-SORIS DE MO/DO SCRI-BENDI FA/BRICANDIQVE / OMNES / LIT/TERARVM / SPECIES.

76 ff. n. ch., s. : ✠, *A-I.* — 8 ff. par cahier, sauf *C*, qui en a 4. — C. rom. — 28 ll. par page.

Fanti (Sigismondo), *Theorica & pratica de modo scribendi*, 1ᵉʳ déc. 1514 (p. du titre).

1. Comparer avec le bois du Narcisso, *Fortunato*, s. a. (voir p. 174).

Fanti (Sigismondo), *Theorica & pratica de modo scribendi*, 1ᵉʳ déc. 1514 (r. ✠ᵢᵢ).

— Au-dessous du titre : représentation de la position de la main pour écrire ; la main ici figurée est une main gauche (voir reprod. p. 280). — R. ✠ᵢᵢ. Encadrement de page à fond noir, et, au commencement du texte, in. o. I du même genre (voir reprod. p. 281). Cet encadrement est répété aux pages r.*A*, r.*D*, v. *F*ᵢᵢ, v. *H*. — V. ✠₈. Figure du buste d'un écrivain vu de face, montrant la position des deux mains sur le papier ; la main qui tient la plume est la main gauche (voir reprod. p. 282). Cette figure est répétée au r. *B*ᵢᵢ. — R. *A*₇. Figure au trait, réunissant les divers instruments nécessaires pour écrire : ciseaux, grattoir, compas, plume, encrier, équerre. — Figures et

Fanti (Sigismondo), *Theorica & pratica de modo scribendi*,
1ᵉʳ déc. 1514 (v. ✠₄).

diagrammes pour montrer la formation des lettres. — In. o. à fond noir, de diverses grandeurs.

R. I_8 : *Impressum Venetiis per Ioannem Rubeum Vercellē / sem. Anno Domini. M. ccccc. Xiiii. Kalen. Decembris.* Le verso, blanc.

1514

JACOPONE da Todi. — *Laude devote.*

1825. — Bernardino Benali, 5 décembre 1514; 4°. — (Florence, N — ☆)

Laude de lo contemplatino z extatico / B. F. Iacopone de lo ordine de lo / Seraphico. S. Francesco : deuote z vtele a cōso/latione de le persone deuote e spirituale : ...

8 ff. prél. n. ch., s. : ✠. — 128 ff. num., s. : *a-q*. — 8 ff. par cahier. — C. g. — 2 col. à 36 ll. — V. ✠₈. *S* François d'Assise recevant les stigmates*, copie inverse de la gravure des livres de liturgie de Stagnino, que nous avons reproduite dans Les *Missels vén.*, p. 92; le copiste a donné le nimbe à S' François. Petite bordure ornementale à droite et à gauche de la vignette. — R. 1. ☾ *Incipiūt laudes quas cō / posuit Deuotissimus frater / Iacobus de Tuderto*... Dans la 1ʳᵉ col., petite vignette : Jésus, debout sur une pierre, prêchant devant un groupe d'auditeurs dont on ne voit que la tête ou le buste.

R. 128 : ☾ *Uenetijs per Bernardinū Benalium Bergomensem./ Anno Dn̄i. 1514. Die qnto / mensis Decembris.* Au-dessous, le registre. Le verso, blanc.

1514

JEAN (S') Damascène. — *Liber de Orthodoxa fide.*

1826. — Lazaro Soardi, 23 janvier 1514; 4°. — (Lyon, M)

44 ff. num., s. : *A-F*. — 8 ff. par cahier, sauf *A*, qui en a 4. — C. g. — 2 col. à 48 ll. — R. I, 1ʳᵉ col. : ☾ *Sancti patris Ioānis Damasce/ni Orthodoxe fidei accurata editio / īterprete Iacobo Fabro stapulēsi.*

R. XLIIII : ☾ *Sancti patris Ioānis Damasceni de Orthodoxa Fide liber :... consūmatus est z absolutus : effor-/motusq3 Uenetijs per Laʒarum de Soardis die. 23. Ianuarij. 1514./* ... Au-dessous, le registre; plus bas : *Excusatio Laʒari*, en trois distiques latins, et, sur la droite de ces six vers, marque à fond noir, aux initiales de l'imprimeur. Au verso : *la S¹ᵉ Vierge au rosaire* (reprod. pour le Guglielmus Ockham, *Summulae*, 1506 (voir p. 121); au-dessous de ce bois : ☾ *Oratio deuotissima ad virginem Mariam;* dans le bas de la page : ☾ *Oratio deuotissima contra pestem.*

A cet opuscule est joint un cahier de 4 ff. num., s. ; ℂ, contenant : *IOANNIS DAMASCENI IN | THEOGONIAM| PRINCIPIVM VERSVVM*, et plusieurs autres pièces latines, imprimées sur 2 col. à 45 vers, en caractère semi-gothique, comme l'*Excusatio Lazari* et les deux oraisons qui terminent le précédent traité.

Gasparinus Bergomensis, *Vocabularium breve*, 24 déc. 1516.

1514

MANFREDI (Hieronymo). — *Libro de l'homo ditto « Perche. »*

1827. — Simon de Luere, 1514; 4°. — (Rome, Vt — ★)

Libro de lhomo in lingua materna Cōpi/lato per misser Hieronymo di Manfre/di da Bologna ad utilita z delectatiōe del genere humano :... ditto vul-garmente / Perche.

10 ff. n. ch., 67 ff. num. & 1 f. n. ch., s. : *A-K.* — 8 ff. par cahier, sauf *A*, qui en a 10 et *K*, qui en a 4. — C. g. — 2 col. à 45 ll. — Au bas de la page du titre, figure au trait d'un homme nu, posé de face, les bras écartés du corps, avec des lignes droites partant des différentes parties du corps et qui devaient aboutir, sur le livre d'anatomie dont cette figure est empruntée, à des désignations qui ont été supprimées ici ; joli dessin, mais taille un peu épaisse. — Le verso, blanc. — Quelques in. o.

R. K_4 : ℂ *In Uenetia per Simon de Luere./. 1514.* Au-dessous, le registre. La seconde col. de cette page, et le verso du même f., blancs.[1]

1514

K. C. M. H. *Eremita...*

1828. — Simon de Luere, 1514; 8°. — (Venise, M)

10 (4, 6) ff. n. ch., s. : *a-b.* — C. rom. — 2 col. à 36 ll. — R. a. *S¹ Jérôme*, vignette au trait, empruntée de la *Bible*, 23 avril 1493 (voir reprod. I, p. 135). Au verso : *K. C. M. H. Eremita. S. D. / IN SPIRITO DI uera Humilita e man/suetudine pace e salute a uoi sia sempre / nel Signore figliola mia in Christo Iesu / obseruan-dissima :...* — R. a_{ii}. Au commencement du texte, jolie initiale *S* au trait, avec figure de la Sᵗᵉ Vierge, en buste.

R. b_6 : *Venetiis per Simonem / de Luere. M. D./ XIIII.* Le verso, blanc.

1. L'édition du 8 avril 1512, imprimée par Georgio Rusconi, n'a que la marque du *S¹ Georges combattant le dragon*, avec monogramme FV. — (Paris, A)

Accolti (Bernardo), *Sonetti*, 12 mars 1515.

1514

PIETRO da LUCA. — *Regule de la vita spirituale.*

1829. — Simon de Luere, 1514; 4°. — (Venise, M)

Regule de la vita Spirituale et Secreta / Theologia : Compilate per el R.do Pa/tre Dom Pietro da Luca Cano ni/co regulare...

31 ff. num. et 1 f. blanc, s. : *a-h*. — 4 ff. par cahier. — C. rom.; titre g. — 2 col. à 39 ll. — Au bas de la page du titre : *Crucifixion*, copie d'un bois français, employée précédemment dans le Suso, *Horologio della sapientia*, 1511, et dans le Leoniceni, *Carmen in funere D. N. J. C.*, 17 mars 1513, du même imprimeur.

V. 31 : *In Uenetia per Si/mone de Luere./ M. CCCCC. XIIII.* Au-dessous, le registre.

1514

GASPARINUS Bergomensis. — *Vocabularium breve.*

1830. — Georgio Rusconi, 1514; 8°. — (Rome, VE)

Uocabularium/ Breue Magistri Gaspa/rini Pergomensis/...

36 ff. n. ch. s. : *A-I*. — 4 ff. par cahier. — C. rom. ; titre g. — 30 ll. par page. — Au-dessous du titre, bois emprunté du Cicéron, *Epist. famil.*, 27 mai 1511 (liv. II). — In. o.

R. I_4 : *Venetiis per Georgiū de Rusconibus./ In cōtrata scī Moysi. M.D.XIIII.* Le verso, blanc.

1831. — Joanne Tacuino, 24 décembre 1516; 8°. — (☆)

Vocabularium Breue Magi/stri Gasparini Pergomēsis / ⁋ In quo continentur omnia genera uocabulorum :...

32 ff. n. ch., s. : *A-H*. — 4 ff. par cahier. — C. rom.; les deux premières lignes du titre en c. g. — 33 ll. par page. — Au-dessous du titre, bois en forme de médaillon circulaire, copié de celui de l'Albertus Magnus, *De virtutibus herbarum*, 28 déc. 1508 (voir reprod. p. 283).

R. H_4 : ⁋ *Venetiis Per Ioannes Tacuinum De Trino/ MD.XVI. Die. XXIIII./ Decembris.* Le verso, blanc.

1832. — Georgio Rusconi, 1516; 8°. — (Venise, C)

Uocabularium / Breue Magistri Gaspa/rini Pergomensis./...

Réimpression de l'édition 1514.

R. I_4 : *Venetiis per Georgiū de Rusconibus./ In cōtrata scī Moysi. M.D.XVI.* Le verso, blanc.

1515

Accolti (Bernardo). — *Sonetti, Strambotti,* etc.

1833. — Nicolo Zoppino & Vicenzo de Polo, 12 mars 1515 ; 8°. — (Londres, BM ; Venise, M)

☙ *Opera noua del p̄clarissimo messer Bernardo / Accolti Aretino Scriptore Apostolico & Abre/uiatore Zoe soneti capitoli strāmoti & una / comedia Recitata nelle solēne No3e del / Magnifico Antonio Spannocchi / nella inclyta Cipta di Siena.*

56 ff. n. ch., s. : *Aa-Oo.* — 4 ff. par cahier. — C. rom. — 3 octaves et demie par page. — Au-dessous du titre : portrait de l'auteur, avec monogramme ♃ (voir reprod. p. 284).

R. Oo_4 : ☙ *Stampato in Venetia Adi. xii. Mar3o. MCC./CCCXV. a īstātia del Zopīo e Vicē3o cōpagni.* Le verso, blanc.

1834. — Nicolo Zoppino & Vicenzo de Polo, 12 novembre 1519; 8°. — (Paris, A)

☙ *Opera noua del preclarissi/mo Messer Bernardo Accolti Aretino... So/neti capitali strāmoti & vna comedia / con dui capitoli vno in laude dela / Madonna Laltro de la Fede.*

56 ff. n. ch. s. : *a-g.* — 8 ff. par cahier. — C. rom. ; la première ligne du titre en c. g. — 26 et 31 vers par page. — Au-dessous du titre, bois de l'édition 12 mars 1515.

R. g_8 : ☙ *Stampata in Venetia Adi. xii. de Nouēbre. M./ccccc.xix. p Nicolo 3opino e Vincētio cōpagno.* Le verso, blanc.

1515

Medici (Lorenzo de). — *Selve d'amore.*

1835. — Georgio Rusconi (pour Nicolo Zoppino et Vicenzo de Polo), 13 mars 1515 ; 8°. — (Venise, M)

☙ *Stan3e Bellissime & ornatis/sime intitulate le selue da/more Composte dal Magnifico Lo/ren3o di Pie/ro de medi/ci. / Opera Nuoua.*

24 ff. n. ch., dont le dernier est blanc, s. : *aa-ff.* — 4 ff. par cahier. — C. rom. — 3 octaves et demie par page. — Page du titre : bordure ornementale ; au-dessous du titre, petite vignette : un paysage, avec bouquet d'arbres sur la gauche, et un lapin. Le verso, blanc. — V. ff_{ii}. Au bas de la page, vignette à terrain noir, empruntée probablement d'une édition de Tite-Live (voir reprod. p. 286).

R. ff_{iii} : ☙ *Stampata in Venetia per Georgio / di Rusconi Milanese. Ad instan/*

Medici (Lorenzo de), *Selve d'amore*,
13 mars 1515 (v. *ff*ij).

tia di Nicolo Zoppino & / Vicenzo compagni.
Adi / xiiii. Marzo. M. CC. / CCC. XV... Le
verso, blanc.[1]

1515

Narnese Romano. — *Operetta amorosa*.

1836. — Georgio Rusconi (pour Nicolo Zoppino & Vicenzo de Polo), 14 mars 1515; 8°. — (Milan, T)

Operetta Amoro/sa del Narnese Ro/mano :... cioe./ Sonetti. xij./ Capitoli. iiij./ Desperata. j./ Strābotti. xxxij.

24 ff. n. ch., dont le dernier est blanc, s. : A-*ff*. — 4 ff. par cahier. — C. rom. ; titre g. — 3 octaves et demie, ou deux sonnets, ou dix *terzine* par page. — Page du titre : encadrement à motif ornemental sur fond noir ; au-dessous du titre, petite vignette au trait : à droite, près d'une tente, un homme en tunique courte ; à gauche, un personnage vêtu d'une armure et nu-tête, parlant à une femme. Le verso, blanc. — V. *ff*ii. Au-dessous du mot : FINIS, même vignette qu'à la dernière page du n° 1835.
R. *ff*iii : ℂ *Stampata in Venetia per Georgio / di Rusconi Milanese. / Ad instan/tia di Nicolo Zopino & / Vicenzo compagni. Adi/xiiii. Marzo. M.CC/ CCC.XV...* Le verso, blanc.

1515

Hieronymo (R. P. Fra) de Padoa.[2] — *Confessione*.

1837. — Alexandro Bindoni, mars 1515; 8°. — (Londres, Libr. Tregaskis, 1905)

Confessione del reuerendo padre fra hiero/nimo de Padoa de lordine de sancto Frā/cesco de obseruantia.

8 ff. par cahier, s. : *a*. — C. rom.; titre g. — 34 ll. par page. — Au-dessous du titre, petit bois au trait, médiocre : un prédicateur en chaire, etc. (voir reprod. p. 286).
V. *a*₈ : *In Venetia p̄ Alexādrū de Bin/donis. M D XV. Mař.*

Hieronymo (Fra) de Padoa, *Confessione*, mars 1515.

1. L'édition des frères Rusconi, du 6 mai 1522, n'a qu'un encadrement ornemental, de médiocre importance, sur la page du titre.

2. Ce moine franciscain, qui a publié en 1519, sous le nom de Hieronymo Regino Eremita, un traité *De conseruanda mentis et corporis puritate*, a traduit aussi du latin l'*Horologium sapientiæ* de Heinrich Suso (ou von Seussen) ; voir à 1511 l'édition illustrée de cette version italienne.

1838. — Guglielmo da Fontaneto, 23 mars 1520; 8°. — (Londres, BM)

Cõfessione breuissima per Dõ/ne precipue: cõposta nel Heremo de/ Ancona : ad instantia de Alchu/na Nobilissime Matro-/ne Uenete.

8 ff. n. ch., s. : *A.* — C. rom. ; titre g. — 29 ll. par page. — Au-dessous du titre, bois au trait : *Annonciation* (reprod. pour le *Vita de la gloriosa Virgine Maria*, 2 mai 1521 ; voir II, p. 94).

R. *A₈* : ⊄ *Stampata in Venetia per Gulielmo da Fonta-/neto de Monteferrato. Nel. M.D.XX. adi./ XXIII. del mese de Marʒo.* Le verso, blanc.

Gangala (Frate Jacomo), *Confessione*, s. a. (Bern. Benali).

1515

GANGALA (Frate Jacomo) de la Marcha. — *Confessione.*

1839. — Alexandro Bindoni, mars 1515; 8°. — (Rome, A)

Confessione del beato Frate / Iacomo dela Marcha delordine ʒ dela / obseruantia de san francesco.

8 ff. n. ch., s. *A.* — C. rom. ; titre g. — 33 ll. par page. — Au-dessous du titre, même bois que dans le n° 1837.

V. *A₈* : *In Venetia p̄ Alexãdrũ de Bin/donis. M D.XV. Maṛ.*

1840. — Bernardino Benali, s. a. ; 8°. — (Milan, Pi)

Confessione del beato fra/te iacomo della Marcha / del ordine ʒ obseruãtia de / Sancto Francesco.

8 ff. n. ch., s. *a.* — C. g. — 37 ll. par page. — Au-dessous du titre : *Embrassement devant la Porte Dorée,* avec monogramme vco (voir reprod. p. 287), copie du bois signé ta, des livres de liturgie de Stagnino.

R. *a₈* : *Impresso in Venetia p̄ Bernardino benalio.* Au verso, les articles de la foi chrétienne d'après le nombre des douze apôtres, qui sont représentés en buste, avec leurs attributs, sur deux blocs placés, l'un au bord extérieur, l'autre au milieu de la page.

Gangala (Frate Jacomo), *Confessione*, s. a. (Vavassore).

1841. — Giovanni Andrea Vavassore, s. n.; 8°. — (Londres, BM)

Vita della B. Chiara da Montefalco, 15 mai 1515.

Confessione del beato Frate Ia/como della Marcha del ordine ⁊ obser/uantia de Sancto Francescho.

8 ff. n. ch., s. : *A*. — C. rom.; titre g. — 33 ll. par page. — Au-dessous du titre : un religieux confessant un pénitent, derrière qui se tient le diable (voir reprod. p. 287).
V. A_8 : ℂ *Per Giouanni Andrea Vauassore detto Guadagnino.*

1842. — S. l. a. & n. t.; 8°.
Confessione del beato Frate / Iacomo de la Marcha del ordine dela obseruantia de Santo Francischo.

8 ff. n. ch., s. : *A*. — C. rom.; la première ligne du titre en c. g. — Au-dessous du titre, bois de l'édition Vavassore, s. a.
(Extrait d'un catalogue de librairie).

1515

Vita della Beata Chiara da Montefalco.

1843. — Jacobo Penci da Lecco, 15 mai 1515 ; 4°. — (Bologne, C)

Vita : Miracoli & Reuelationi della Btã Chiara da Montefalco:/ del ordine di Sancto Augustino. Examinate da. xii. Cardinali.

2 ff. n. ch., sans signature ; 40 ff. num., s. : *B-L.* — 4 ff. par cahier. — C. g., sauf les deux premiers ff., y compris le titre, qui sont imprimés en c. rom. — 2 col. à 40 ll. — Au-dessous du titre : figure de *S^te Claire* (voir reprod. p. 288). — Une in. o. au trait, et deux à fond noir.

R. 40 : ℂ *Impresso in Uenetia : Per Iaco/po di Penci da Leccho. 1515. Adi / 15. de Maggio...* Le verso, blanc.

Vita della B. Chiara da Montefalco, 9 oct. 1515.

1844. — Lazaro Soardi, 9 octobre 1515 ; 12°. — (☆)

Uita : Miracoli ⁊ Reuelationi della / Beata Chiara da Monte Falco : / de lordine di Sancto Augustino. / Examinate da. xii. Cardinali.

60 ff. num., *A-K.* — Cahiers de 4 et 8 ff. alternativement. — C. g. — 33 ll. par page. — Au-dessous du titre : figure de *S^te Claire,* copie réduite du bois de l'édition du 15 mai, même année (voir reprod. p. 289). — In. o. à fond noir.

R. 60 : ℂ *Impresso in Uenetia : Per Laʒaro de / Soardi. 1515. Adi. 9. de Octobre.* Au-dessous, le registre ; au bas de la page, marque à fond noir, aux initiales de Soardi. Le verso, blanc.

1515

Castellani (Castellano de) etc. — *Opera nova spirituale.*

1845. — Nicolo Zoppino & Vicenzo de Polo, 25 mai 1515 ; 8°. — (Milan, M)

Opa noua diuotissima spirituale : del Di/gnissimo Doctore Meser Castellano de / castellani Fiorentino : Et del eximio mes/ser Alexandro Brunetto da Macerata : / In Sonetti : In Stantie : ⁊ In Capitoli.

48 ff. n. ch., s. : *A-M.* — 4 ff. par cahier. — C. rom. ; titre g. r. — 30 vers par page. — Au-dessous du titre : *une procession,* avec monogramme ℐ (voir reprod. p. 290). — Dans le texte, 16 vignettes ombrées et 3 vignettes au trait, de diverses grandeurs ; un de ces petits bois au r. *A_{ii},* porte le monogramme ✿ ; un autre, au v. *C,* a le même monogramme, accompagné de la colonnette.

Castellani (Castellano de), *Opera nova spirituale*,
25 mai 1515 (p. du titre).

R. M_4 : *In Venetia ad instātia de Nicolo Zopino e Vicē/ʒo cōpagni. Nel. M. ccccc XV. die. xxy. Maii.* Le verso, blanc.

1846. — Nicolo Zoppino & Vicenzo de Polo, 4 mars 1521 ; 8°. — (Milan, M)

Opera Spirituale de messer Ca/stellano de Castellani Fiorentino e de messer Alle/sandro brunetto de Macerata Sonetti Stantie / Capitoli Laude e la Traslatione de Sancta / Maria da Loreto in octaua rima...

48 ff. n. ch., s. : *A-F.* — 8 ff. par cahier. — C. rom. ; la première ligne du titre en c. g. n. ; les cinq lignes suivantes en lettres rondes, rouges. — 30 vers par page. — Au-dessous du titre, bois de l'édition 25 mai 1515. — Dans le texte, 19 vignettes de diverses grandeurs, dont sept seulement proviennent de l'édition 25 mai ; outre les deux petits bois avec monogramme ✥, un autre est à signaler, au v. E_{iiii}, portant le monogramme ʙ.

R. F_8 : *Stampata in Venetia p̄ Nicolo Zopi/no e Vincentio cōpagno. nel. M./ D. xxi. Adi. iiii. de Marʒo.* Au-dessous, marque du St *Nicolas.* Le verso, blanc.

1847. — Nicolo Zoppino, 12 septembre 1525 ; 8°. — (Milan, T)

Opera Spirituale di messer / Castellano di Castellani Fiorētino e di messer Ales/sandro Brunetto de Macerata, Sonetti, Stātie. / Capitoli, Laude...

46 ff. n. ch., s. : *A-F.* — 8 ff. par cahier, sauf *C*, qui en a 6.[1] — C. rom. ; la première ligne du titre en c. g. — 10 *terʒine* par page. — Au-dessous du titre, bois de l'édition 25 mai 1515. — Dans le texte, 13 vignettes, des éditions précédentes (deux avec monogramme ✥, et une avec monogramme ʙ).

R. F_8 : *Stampata in Vinegia p̄ Nicolo Zoppi/no nel. M. D. XXV. adi / XII. de Settemb.* Au-dessous, marque du St *Nicolas.* Le verso, blanc.

1515

Agostini (Nicolo degli). — *L'Inamoramento de Tristano e Isotta.*

1848. — Simon de Luere, 30 mai 1515 ; 4°. — (Séville, C)

Il primo libro dello inamoramento de mes/ser Tristano et di madonna

[1]. Bien que rien ne l'indique, il serait possible que le cahier *C*, dans cet exemplaire, fût incomplet de deux ff., C_{iiii} et C_5 ; le volume serait alors de 48 ff.

Isotta nelqual / si tratta le mirabil pdezze di esso Tristano e / de tuti li cavallieri dila Tauola Ritonda...

60 ff. n. ch., s. : *a-o*. — 4 ff. par cahier, sauf *a*, qui en a 8. — C. rom.; titre g. — 2 col. à 5 octaves. En tête de la page du titre, bois oblong (voir reprod. p. 291). Le verso, blanc. — Dans le texte, 13 vignettes d'inégale valeur, dont six portent le monogramme «.

R. o_4 : *Venetiis per Simonem de Luere / nomine. N. A.*[1] *M. D. XV*. Au-dessous, le registre. La 2ᵐᵉ col. ainsi que le verso, du même f., blancs.

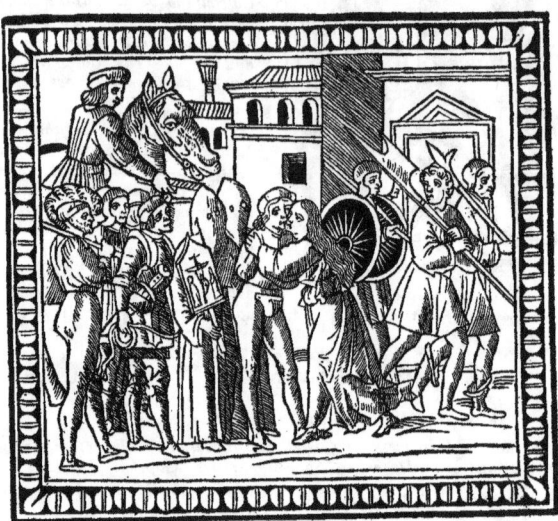

Agostini (Nicolo degli), *L'Inamoramento de Tristano e Isotta*, 30 mai 1515 (p. du titre).

1849. — Alexandro & Benedetto Bindoni, 27 juin 1520; 8°. — (Milan, M)

Il secondo e terzo Libro de Tri/stano neliġli si tracta cōe re Marco di Cor/ nouaglia trouādolo vno giorno cō Isot/ta sua moglie luccise a tradi- mēto ɿ co/me la ditta madōna Isotha vedēdolo morto di / dolore mori sopra il suo corpo...

48 ff. n. ch., s. : *A-F*. — 8 ff. par cahier. — C. g. — 2 col. à 5 octaves. — Au-dessous du titre : représentation d'un tournoi (voir reprod. p. 292). Le verso, blanc. — Dans le texte, 30 petites vignettes, médiocres, dont quelques-unes à terrain noir.

R. F_8 : ℭ *Qui Finisse il Terzo Libro de Tristano / Cōposto per. N. A. Impresso in Vene/tia per Alexādro & Benedetto de / Bindoni. Anno salutis. M. D. / XX. Die. xxyii. Mensis / Iunii...* Le verso, blanc.

1. Ces initiales désignent l'auteur du poème.

1515

INNOCENT III. — *Del dispre-*
zamento del mondo.

1850. — Georgio Rusconi (pour Nicolo Zoppino et Vicenzo de Polo), 12 juin 1515; 8°. — (Venise, M)

℃ *Opera nouamente composta del dispreza/mēto del mondo in terza rima : & hystoriata.*/ ℃ *Partita in capituli. xxxii. & uno ternale de* / *la nostra dona del unico Aretino.*

Agostini (Nicolo degli), *Il secondo e terzo libro de Tristano*, 27 juin 1520 (p. du titre).

36 ff. n. ch., s. : *A-I*. — 4 ff. par cahier. — C. rom. ; 30 vers par page. — Au-dessous du titre : une partie de la sphère terrestre, sur laquelle sont debout le Pape, l'Empereur, un roi et un vilain, chacun d'eux désigné par sa coiffure déposée à ses pieds (voir reprod. p. 292). Au verso, en tête de la page, marque du St Nicolas. — Dans le texte, 33 vignettes ombrées, dont 5 avec le monogramme ℭ, 5 avec le monogramme ℭ, 5 avec le monogramme 𝕏, et 2 avec le monogramme 𝕀. (voir reprod. p. 293).

R. I_4 : ℃ *Stampata in Venetia per Georgio de Rusconi / Milanese ad instantia de Nicolo Zopino & Vicen/zo compagni. Nel. M. D. XV. Adi. xii. de Zugno.* Le verso, blanc.

1851. — Georgio Rusconi (pour Nicolo Zoppino & Vicenzo de Polo), 5 mai 1517 ; 8°. — (Londres, BM)

Opera nouamente compo/sta del disprezamento del mondo in terza ri/ma : & hystoriata./...

Réimpression de l'édition 12 juin 1515. — La première ligne du titre en c. g.

R. I_4 : ℃ *Sãpata* (sic) *in Venetia p̄ Georgio de Rusconi Mila/nese ad instātia de Nicolo Zopino & Vicenzo cō/pagni. Nel. M.D. XVII. Adi. V. de Magio.* Le verso, blanc.

1852. — Nicolo Zoppino & Vicenzo de Polo, 25 octobre 1520; 8° — (Londres, BM)

Opera Nouamente compo/sta del Disprezamento del mõdo in terza ri/ma : & hystoriata...

Innocent III, *Del disprezamento del mondo*, 12 juin 1515 (p. du titre).

40 ff. n. ch., s. : *A-E*. — 8 ff. par cahier. — C. rom. ; la première ligne du titre en c. g. — Au-dessous du titre, bois de l'édition 12 juin 1515. Au verso, marque du St Nicolas. — Dans le texte, vignettes des éditions précédentes, et deux autres en plus.

R. E_8 : *Stampata in Venetia per Nicolo Zopino / e Vincentio cõpagno. Nel. M. D. xx./ adi. xxv. del mese de octobrio.* Le verso, blanc.

Innocent III, *Del dispreҫamento del mondo*, 12 juin 1515.

1853. — Nicolo Zoppino & Vicenzo de Polo, 10 novembre 1524 ; 8° — (Vienne, I — ☆)

Opera Nouamente Compo/sta del Dispreҫamento del mondo in terҫa ri/ma : & hystoriata./...

Réimpression de l'édition 25 oct. 1520.

R. E_8 : ℭ *Stampata nella inclita citta di Venetia per Ni/colo Zopino e Vicentio Compagno. Nel. M. / D. XXIIII. Adi. X. Nouembrio.* Au verso, marque du St Nicolas.

1854. — Nicolo Zoppino, 10 janvier 1537 ; 8°. — (☆)

Opera Nouamente Com•/posta del Dispreҫamento del mondo in terҫa / rima : & hystoriata./...

Réimpression de l'édition 25 oct. 1520. — 33 vignettes dans le texte.

R. E_8 : ℭ *Stampata nella inclita citta di Vinegia per / Nicolo Zopino. Del. M. D. XXXVII./ Adi. X. de Genaro.* Au verso, marque du St Nicolas.

1515

PIETRO da Lucha. — *Doctrina del ben morire.*

1855. — Simon de Luere, 27 juin 1515 ; 4°. — (Bassano, C)

Doctrina del ben mo/rire Composta per el Reuerendo Pa/dre Don Petro da Lucha Ca/nonico Regulare Theolo/go et predicator claris/simo :...

17 ff. num. & 1 f. blanc, s : *a-d*. — 4 ff. par cahier, sauf *d*, qui en a 6. — C. rom. ; titre g. — 2 col. à 40 ll. — Au-dessous du titre : *un marchand s'entretenant avec un ermite* (voir reprod. p. 294). Au-dessous de cette gravure : *Ars Bene Moriendi.* — R. a_{ii} : *PROHEMIO*, occupant l'espace de treize lignes ; au-dessous, vignette représentant le même sujet que celle du titre, mais avec une autre disposition (voir reprod. p. 294). — Dans le texte, six autres vignettes plus petites, de la même main, et, au v. xii, une *Crucifixion*, copie d'un bois français, employée précédemment dans le Suso, *Horologio della sapientia*, 1511, du même imprimeur.

V. xvii, au bas de la 1re col. : *In Venetia per Simone de / Luere Adi. xxvii. / ҫugno./ M. D. XV.* Au-dessous, le registre. La seconde col., blanche.

1856. — Comin de Luere, 7 juillet 1529 ; 12°. — (☆)

Doctrina del ben morire :/ Composta per el Reuerendo Pa/dre don Petro da Lucha cano/nico regulare theologo τ pre/dicator clarissimo : Cõ molte / vtile

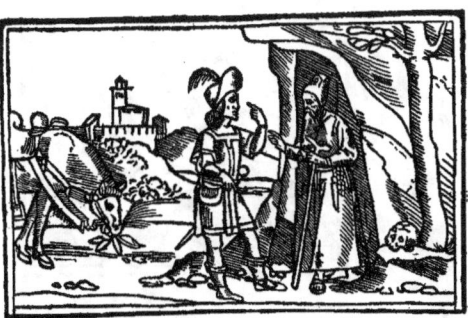

Pietro da Lucha, *Doctrina del ben morire*, 27 juin 1515 (p. du titre).

resolutione de alcu/ni belli dubij Theo/logi-ci./ Ars bene ✠ mo-riendi.

31 ff. num. et 1 f. blanc, s.: *A-H*. — 4 ff. par cahier. — C. rom.; titre g. — 29 ll. par page. — Au-dessous du titre : la Mort, à cheval, foulant aux pieds des personnages de toutes conditions ; copie d'un bois du Castellano Castellani, *Meditatione della Morte*, s. a., imprimé par Giov. And. & Florio Vavassore.

La page est entourée d'une petite bordure ornementale (voir reprod. p. 295). — R. 2. En tête de la page : un marchand s'entretenant avec un ermite, vignette de l'édition 27 juin 1515. — Dans le texte, sept autres vignettes, plus petites, mais de même facture, sauf une *Pietà*, au trait, qui se trouve au r. XXII ; un de ces petits bois, placé au v. X, a été employé dans un *Capitolo de la morte*, imprimé par Giov. And. Vavassore, s. a. (voir reprod. p. 295).

V. XXXI : *In Venetia per Comino de Luere./ Adi. vii. Luio. M. D. XXIX.*

1515

SAVONAROLA (Michele). — *Libreto de tutte le cose che se manzano comunamente.*

1857. — Bernardino Benali, 16 juillet 1515 ; 4°. — (☆)

✠ / *Libreto de lo Excellentissimo physico / Maistro Michele Sauonarola : de tutte le cose che se manzano comunae/ mente : quale sono contrarie ɀ quale / al proposito : ɀ como se apparechiae/no :... Nouae/mente Stampato.* / ✠ / *Cum gratia et priuilegio.*

64 ff. num., s. : *a-q*. — 4 ff. par cahier. — C. g. — 2 col. à 36 ll. — V. du titre : *Crucifixion*, avec signature **VGO**, copie de la gravure des livres de liturgie de Stagnino (voir reprod. p. 296). — In. o. avec figure de David, au r. a_2.

R. q_4 (chiffré par erreur : 63) : ℭ *In Uenetia per Bernardi-/no Benalio Bergomése. An-/no dñi. 1515. Adi. 16. Luio.* Au-dessous, le registre. Le verso, blanc.

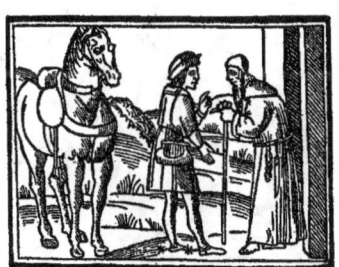

Pietro da Lucha, *Doctrina del ben morire*, 27 juin 1515 (r. a_{11}).

1515

Inamoramento de Rinaldo de Monte Albano.

1858. — Melchior Sessa, 20 juillet 1515 ; 4°. — (Séville, C)

Inamoramento de Rinaldo de monte Albano ϟ diuerse fero/cissime battaglie lequale fece lardito ϟ fră/cho Păladino ϟ co/me occise Mambrino de leuante ϟ moltissimi forti Pagani...

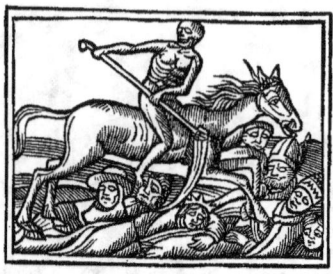

Pietro da Lucha, *Doctrina del ben morire*, 7 juillet 1529 (p. du titre).

180 ff. n. ch., s. : *a-ʒ*. — 8 ff. par cahier, sauf ʒ, qui en a 4. — C. rom. ; les quatre premières lignes du titre en c. g. — 2 col. à 5 octaves. — Au-dessous du titre : médaillon circulaire avec figure de *Renaud à cheval* (voir reprod. p. 297). Le verso, blanc. — Dans le texte, 89 vignettes d'inégale valeur, et dont un certain nombre à terrain noir ; 40 de ces petits bois portent le monogramme c.

R. ʒ₄ : *Finito le bataglie del inamoramento de Rinaldo stam/pate in Venetia per Melchion* (sic) *Sessa del. M./CCCCC. XV. Adi. XX. de Luio.* Au-dessous, le registre. Au verso, marque du *Chat.*

1859. — Joanne Tacuino, 8 août 1517 ; 4°. — (Londres, FM — ✶)

Inamoramento de Rinaldo de monte Alba/no ϟ diuerse ferocissime bataglie le q̄le fece lar/dito ϟ francho Paladino...

Réimpression de l'édition 20 juillet 1515, avec quelques vignettes ajoutées. — Les trois premières lignes du titre en c. g.

V. ʒ₃ : *Finito le bataglie del inamoramento de Rinaldo stampata in Venetia/ per Ioanne Tachuino. M. D. XVII. Adi. VIII. Auosto.* Au-dessous, le registre.

1860. — Aloise Torti, 1533 ; 4°. — (Londres, BM)

Inamoramento de Rinaldo di mon/te albano. Nelquale se tratta diuerse battaglie. Et come / occise Mambrino ϟ molti altri famosissimi pagani :... M. D XXXIII.

Pietro da Lucha, *Doctrina del ben morire*, 7 juillet 1529.

168 ff. n. ch. s. : *a-ʒ*. — 8 ff. par cahier, sauf *a-d*, qui en ont 4. — C. g. — 2 col. à 6 octaves. — Page du titre, au-dessus de la date, médaillon circulaire avec figure de Roland, dont le nom : ORLANDO, gravé sur une banderole, a été couvert d'encre à l'impression (reprod. pour le Boiardo, *Orlando inamorato*, 4° libro, 1535)[1]. Le verso, blanc. — Dans le texte, plus de 450 petites vignettes, la plupart fort médiocres.

R. ʒ₈ : *...Nouamente / stampato in Uenetia per / Aloise Torti. Nel an/no del signore./ 1533.* Le verso, blanc.

1. Voir la note mise en renvoi à cette édition (pp. 137, 140).

1861. — Aloise Torti, 23 mars 1537 ; 8°. — (Londres, BM)

Innamoramento de Rinaldo di mo/nte albano. Nelquale se tratta diuerse battaglie. Et co/me occise Mambrino & molti altri famosissimi pag/ani :...

8 ff. n. ch., 174 ff. num. de IX à CLXXXII, et 2 ff. n. ch., dont le dernier est blanc ; s. *A-Z.* — 8 ff. par cahier. — C. g. ; les six dernières lignes du titre en c. rom. — 2 col. à 5 octaves. — Au-dessous du titre: *combat singulier de deux chevaliers* (voir reprod. p. 298), copie du bois du Durante da Gualdo, *Leandra*, 3 juin 1522. Le verso, blanc. — Dans le texte, 83 vignettes très médiocres.

V. CLXXXII : ... *Nouamente Stampato in Venetia per Aluuise de Torti. nel anno del signore. / . M. D. XXXVII. Del mese di / Marzo Adi XXIII...* — R. Z_7 ; mauvaise copie du bois employé au verso du titre du Tagliente, *Libro d'Abaco*, édition s. a. & n. t. (a), décrite sous le n° 1872 (voir reprod. p. 298). Le verso, blanc.

1862. — Bartolomeo l'Imperatore, 8 octobre 1547 ; 8°. — (Londres, BM)

INAMORAMENTO DE RI-NALDO / di Mont' albano : nel qual si contiene tutte l'aspre battaglie, chegli fece con/tra gli Pagani...

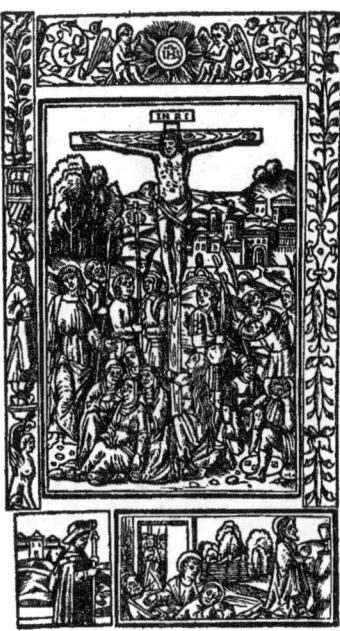

Savonarola (Michele), *Libreto de tutte le cose che se manzano comunamente*, 16 juillet 1515.

181 ff. num. et 3 ff. n. ch., dont les deux derniers sont blancs, s. : *A-Z.* — 8 ff. par cahier. — C. g. ; la première ligne du titre en cap. rom. — 2 col. à 5 octaves. — Au-dessous du titre, bois emprunté du Durante da Gualdo, *Leandra*, 3 juin 1522 (p. du titre). Le verso, blanc. — Dans le texte, 74 vignettes, dont bon nombre à terrain noir, et généralement très médiocres.

V. 181 : le registre ; au-dessous : *Finito le battaglie del Inamoramento de Rinaldo / stampate in Venetia per Bartholomeo det/to Imperatore del. M.CCCCC./ XLVII. Adi. VIII. de Ottobrio.* — R. z_6 : marque de *l'aigle impérial* bicéphale, éployé, debout, les pattes écartées, sur deux colonnes entourées chacune d'une banderole, celle de gauche portant le mot : PLVS, celle de droite le mot : VLTRA.

Inamoramento de Rinaldo de Monte Albano, 20 juillet 1515 (p. du titre).

1515

FREGOSO (Antonio Phileremo). — *Cerva bianca*.

1863. — Alexandro Bindoni, 11 octobre 1515; 8°. — (Venise, M)

Opera noua del magni/fico caualiero misser/ Antonio Phile/remo fregoso f/titulata Cerua/Biancha.

68 ff. n. ch. s. : *A-I*. — 8 ff. par cahier, sauf *I*, qui en a 4. — C. rom., titre g. — 4 octaves par page. — Au-dessous du titre, bois représentant une biche couchée auprès d'une pièce d'eau ; copie de la gravure de l'édition milanaise de 1510[1] (voir reprod. p. 299).

R. I_4 : *Stampata in Venetia per Alexandro di / Bindoni. M.D.XV. adi. xi. Octub.* Le verso, blanc.

1. ℂ *Impresso in la Inclita Citta de Mila/no per Petro Martire di Mantegazzi :/ dicto il Cassano : ad insfatia de Domi/nico de la Piaza : del Degno Authore/ amanuense : nel. M.D.X. adi. xxv. de/ Augusto...*

Inamoramento de Rinaldo de Monte Albano,
23 mars 1537 (p. du titre).

Réimpression de l'édition 11 oct. 1515.

R. I_4 : ℭ *Stampata in Venesia per Alexandro de / Bindoni. Nel. M. D.XVIII. adi. xv. / nel mese de Nouembrio*. Le verso, blanc.

1866. — Nicolo Zoppino & Vicenzo de Polo, 17 août 1521 : 8° — (Venise, M)

OPERA NOVA DEL MAGNIFICO CA/VALIERO MESSER ANTONIO PHI/LAREMO FREGOSO INTITVLA/TA CERVA BIANCHA...

76 ff. n. ch., s. : *A-K*. — 8 ff. par cahier, sauf *K*, qui en a 4. — C. ital. — 3 octaves et demie par page. — Au-dessous du titre, bois allégorique : un chasseur poursuivant une biche avec deux chiens : *Pensier* et *Desio* (voir reprod. p. 300).

R. K_4 : *Stampata in Venetia per Nicolo Zopino e Vincẽ/tio copagno... Nel. M.D.xxi. adi. xvii. del mese di Ago/sto...* Le verso, blanc.

1867. — Nicolo Zoppino, 22 mars 1525 ; 8°. — (Florence, N — ☆)

Opera nova del magnifico ca/

1864. — Melchior Sessa & Piero Ravani, 10 octobre 1516 ; 8°. — (Londres, BM)

Opera noua del magnifico / caualiero misser Anto/nio Phileremo fre/goso intitulata Cer/ua Biancha.

27 ff. n. ch., s. : *aa-ii*. — 8 ff. par cahier. — C. rom.; titre g. — 31 vers par page. — Au-dessous du titre, bois copié de celui de l'édition 11 oct. 1515 (voir reprod. p. 300). — In. o. à fond noir en criblé.

V. ii_6 : *Stampata in Venetia per Marchio sessa & Pie/ro di Rauani Bersano compagni / Nel. M. D. XVI. Adi. X. / Octobrio*. Au-dessous, petite marque à fond noir, aux initiales ·M· ·S· — R. ii_7 : ℭ *Terceti in laude de la Madona*. — R. ii_8 : Le verso, blanc.

1865. — Alexandro Bindoni, 15 novembre 1518 ; 8°. — (Londres, BM)

Opera noua del magnifi/co caualiero misser An/tonio Philaremo / fregoso ĩtitulata / Cerua biãcha.

Inamoramento de Rinaldo de Monte Albano,
23 mars 1537 (r. Z_7).

valiero messer antonio phi/laremo fregoso inti-tvla./ta cerva biancha. / corretta novamente.

Réimpression de l'édition 17 août 1521.
R. K_4 : ⊄ *Stampata nella inclyta Citta di Venetia / per Nicolo Zopino de Aristotile de Fer./rara. Del. M. CCCCC. XXV. De Marzo...* Le verso, blanc.

1515

STRAPAROLA (Zoan Francesco). — *Opera nova...*

1868. — Alexandro Bindoni, 15 novembre 1515 ; 8°. — (Venise, M)

Opera noua de Zoan Francesco Straparola da / Carauazo nouamente stampata...

Fregoso (Antonio), *Cerva bianca*, 11 oct. 1515.

56 ff. n. ch., s. : *A-G.* — 8 ff. par cahier. — C. rom. — 29 vers par page. — Au-dessous du titre, bois du Pietro Aretino, *Strambotti*, etc., 22 janvier 1512.
R. G_8 : *Stampata in Venetia per Alexan/dro di Bindoni. M. D. XV. / Adi. xv. Nouembrio.* Le verso, blanc.

Fregoso (Antonio), *Cerva bianca*; Milan, 25 août 1510.

1515

TAGLIENTE (Hieronymo). — *Libro d'Abaco.*

1869. — S. n. t., février 1515 ; 8°. — (✫)

LIBRO / de abaco che insegnia a fare ogni raxone mar./ cadantile & apertegare le terre con larte di la giometria & altre nobilissime raxone straordi/narie cō la tarifa come raspondeno li pexi & monete de molte terre del mondo con la incli/ta citta de Venetia El qual Libro se chiama / Texauro vniuersale Concesso per lo Serenissi/mo Dominio Venetiano per anni diexe. / cō gr̃a.

76 ff. n. ch., s. : *A-R.* — 4 ff. par cahier, sauf *A* et *B*, qui en ont 8. — C. rom. — 30 ll. par page. — Les

Fregoso (Antonio), *Cerva bianca*, 10 oct. 1516.

huit lignes du titre, depuis les mots : *de abaco* jusqu'aux mots : *per anni dicxe*, sont enfermées dans un cadre rempli de hachures obliques, sur lesquelles se détachent en blanc, dans le haut, le mot : LIBRO, gravé en grandes capitales de fantaisie entrelacées d'arabesques, et dans le bas, les deux mots abrégés *cō gr̄a (con gratia)*, gravés en grandes lettres gothiques. Au verso : un professeur assis, à droite, dans une *cathedra*, tenant un livre ouvert et un compas ; à gauche, un élève assis à un bureau, écrivant (voir reprod. p. 301). — R. A_2. Avant-propos, dans lequel l'auteur, Hieromino Tagliente, citoyen de Venise, expose qu'il a rédigé, avec l'aide de son parent et maître Giovanni Antonio Tagliente (*...cū laiutto del mio clarissimo cōsanguineo & p̄ceptore Meser Iouāni Antonio Taiente*) ce traité d'arithmétique et de géométrie élémentaire « *la qualle e necesaria vtile & bisognosa A frati. Preti. Studenti. Doctori. Gentilhomini. Artesani. Et. Maxime ali fioli di ciascū padre che desidera il bene del suo p̄prio figliolo etutti ne receuerāno molta vtilitade.* » — Au r. A_3, commence la première partie de l'ouvrage : *De la prima parte del numerare*. Le verso de ce feuillet et le r. A_4, sont occupés par deux tableaux gravés, montrant comment on peut figurer les unités, dizaines, centaines et milles, par différentes positions des doigts des deux mains. Puis vient, au f. A_6, la table de multiplication, disposée sur deux colonnes, séparées par une bande d'arabesques sur fond de hachures. Aux pages v. B_{ij}, r. et v. B_{iij}, r. et v. B_{iiij}, figures gravées se rapportant à la même opération. — V. B_5. Tableau pour l'opération de la division. — V. C, r. et v. C_{ij}. Tableaux pour l'opération de l'addition. — R. et v. D. Tableaux pour l'opération de la soustraction. — A partir du r. D_{ij} : exercices sur la règle de trois, les poids et mesures, et différents problèmes, dont plusieurs sont illustrés de vignettes d'une facture grossière. — Du r. O_4 au v. P_4 : principes de géométrie, avec figures. A la suite, et jusqu'à la fin du volume, tarif des monnaies et des poids usités à Venise, et leur correspondance avec ceux des autres pays.

V. R_4 : *Impresso in Venetia de lāno/. M. D. XV./ nel mese di / febraro.*

Fregoso (Antonio), *Cerva bianca*, 17 août 1521.

Tagliente (Hieron.), *Libro d'Abaco*, févr. 1515 (v. du titre).

Tagliente (Hieron.), *Libro d'Abaco*, sept. 1520 (v. du titre).

Tagliente (Hieron.), *Libro d'Abaco*, s. a. & n. t. (a).

Tagliente (Hieron.), *Libro d'Abaco*, s. a. & n. t. (v. du titre).

1870. — S. n. t., septembre 1520; 8°.
— (Venise, C — ☆)

Tagliente (Hieron.), *Libro d'Abaco*, s. a. & n. t. *(a)*
(v. du dern. f.).

LIBRO | *de abaco c̃h insegnia a fare ogni raxone mar | cadantile & apertegare le terre con larte di la | giometria & altre nobilissime raxone straordi|narie con la tarifa come raspondeno li pexi & | monete de molte terre del mondo con la incli | ta citta de Venetia El qual Libro se chiama | Tesauro vniuersale Concesso per lo Serenissi|mo Dominio Venetiano per anni diexe.| cũ gr̃a | restampata nouamente del. 1520. Et agiõtoli | altre bellissime & vtile ragione fabricate p lo | autor de la presente opra.*

80 ff. n. ch., s. : A-C, c, D-T. 4 ff. par cahier. — C. rom. — 29 ll. par page. — La page du titre est du même genre que celle de l'édition février 1515; mais l'espace du haut, où le mot *LIBRO* est gravé en capitales entrelacées d'arabesques sur fond de hachures, est un peu plus restreint; de même, les lettres gothiques des deux mots abrégés : *cũ gr̃a* sont de moindres dimensions; on a ainsi ménagé la place des trois dernières lignes : *restampata nouamente*, etc. Au verso, bois copié de celui de la précédente édition (voir reprod. p. 301). — La distribution de l'ouvrage, avec les mêmes vignettes, est identique à celle de l'édition de 1515; l'auteur y a seulement ajouté à la fin plusieurs pages de renseignements pratiques sur les principales denrées et les épices, telles que sucre, riz, safran, cannelle, etc. — Le v. T_{iii} et le r. du f. suivant sont blancs.
V. T_4 : *Impresso in Venetia del | Anno. M. D. xx.| nel Mese de Se|ptembrio*.

1871. — S. l. & n. t., 1525; 8°. — (Londres, BM — ☆)

OPERA CHE | INSEGNA | A fare ogni Ragione | de Mercãtia | & aperare le Terre | Con arte giometrical | Intitolata Componimẽto | di arithmetica | Con gratia & preuilegio | M. D. XXV.

92 ff. n. ch., s. : A-Z. — 4 ff. par cahier. — Le dernier f. manque dans les deux exemplaires mentionnés. — C. g. — 35 ll. par page. — Titre gravé en blanc sur fond noir, les deux premières lignes et la date en capitales romaines, les autres lignes en caractères cursifs agrémentés d'arabesques. Au verso, bois de l'édition septembre 1520. — R. A_2 : ℭ *Al benigno lettore | Hieronymo Tagliente*. L'auteur a remanié l'avertissement placé en tête des éditions 1515 et 1520. Il annonce qu'à la prière instante de nombreux élèves et amis, il offre au public un travail plus complet que le précédent. Et de fait, — quoi qu'en dise Cicogna dans une note de 1520 ajoutée à l'exemplaire du Museo Civico de Venise, — il ne s'agit ici, sous un autre titre, que d'une édition "revue et augmentée" du *Libro d'Abaco*. Les opérations sur les fractions, qui n'y figuraient pas tout d'abord, ont été ajoutées ici à la suite des pages consacrées à la soustraction. Le recueil des problèmes est aussi plus développé; on y retrouve les

mêmes vignettes, moins six, ainsi que les mêmes figures de géométrie. — L'ouvrage se termine, au verso Z_3, par ces lignes : *Hauendo noi con ogni diligētia dimostrato a fare | le scritte ragione con le sue regule ι amaestramē-|ti mediante quelli hauerai splendito lume che | in ogni altra ragione facile ι difficile operādo sa | perai fare. Uale.*

1872. — S. a. & n. t. (*a*); 8°. — (Venise, C — ☆)

LIBRO | Dabaco che insegnia a fare ogni raxo|ne marcadantile & apertegare le ter-|re con larte di la giometria & altre no | bilissime raxone straordinarie con la | tarifa come respondeno li pexi & mo|nete de molte terre del mondo con la ſclita citta de Venetia : El qual Libro | se chiama Thesauro uniuersale.

80 ff. n. ch., s. : *A-V*. — 4 ff. par cahier. — C. rom. — 29 et 30 ll. par page. — Page du titre : le mot *LIBRO* est gravé en grandes capitales romaines, blanches sur fond noir, et entrelacées d'arabesques auxquelles est suspendu par deux anneaux un cartouche contenant les huit lignes de l'intitulé en caractères romains. Au-dessous de ce cartouche, occupant le bas de la page, bois représentant *Pythagore & Ptolémée*, et signé du monogramme •**ᴇᴀ**• (voir reprod. p. 301). Au verso, bois de page : *Intérieur d'école*, au-dessous duquel une bordure à fond noir, enfermant un ruban contourné en nombreuses volutes où se lit la sentence : ᴠᴇʀᴛᴠ ᴘɪᴠ ᴄʜᴇ ᴛᴇsᴏʀ. ᴀsᴀɪ. ᴘɪᴠ. ᴠᴀʟᴇ. (voir reprod. p. 301). — R. A_2. L'avant-propos offre cette particularité que, tout en reproduisant à peu près les termes textuels de l'avertissement des éditions 1515, 1520 et 1525, le nom de l'auteur, Hieronymo Tagliente, en a disparu, ainsi que la mention de la collaboration de son parent Giovanni Antonio. Ces suppressions semblent indiquer qu'on se trouve ici devant une contrefaçon de l'ouvrage de Tagliente; la condition des vignettes et des motifs d'ornement dont elle est agrémentée, permet de lui assigner une date assez voisine de 1520. L'éditeur y a multiplié les bordures de pages à fond noir, de dessins variés, les initiales ornées du même genre, les culs-de-lampe, les encadrements de tableaux démonstratifs, les vignettes illustrant les données des problèmes; celles-ci sont imitées des vignettes des éditions précédentes, mais de dimensions un peu plus grandes. Une nouvelle addition a été faite à la fin du traité; deux pages sont occupées par les réductions au huitième des deux mesures spéciales en usage à Venise pour la vente des draps et des étoffes de soie; chacune d'elles, figurée par une colonne architecturale, est accompagnée d'observations pratiques. Le verso du dernier feuillet est rempli par une table de multiplication gravée, à fond criblé, au bas de laquelle on lit : *Opus lucha ātonio de uberti ſe ſ uinetia* (voir reprod. p. 302). Cette signature du graveur qui a illustré l'ouvrage, rapprochée de son monogramme •**ᴇᴀ**•, qui se trouve sur le frontispice, nous permet de donner une attribution à peu près certaine à plusieurs bois, signés du même monogramme ou non signés, que nous rencontrons dans les livres vénitiens.

1873. — S. a. & n. t. (*b*); 8°. — (Francfort, Libr. Baer, 1907)

LIBRO | De abacho ilquale insegna fare ogni | ragione mercantile : ι pertegare le | terre con larte della Geometria, ι al-|tre nobilissime ragione straordina-| rie con la Tariffa come respōdeno li | pesi ι monede de molte cittade ι pae | si cō la ſclita citta di Uinegia Il qua-|le Lib se chiama Thesoro vniuersale.

80 ff. n. ch., s. : *A-K*. — 8 ff. par cahier. — Réimpression de l'édition s. a. (*a*), sauf quelques différences de détail. Les huit lignes du titre, dans le cartouche au-dessous du mot *LIBRO*, sont imprimées en c. g. r.

1874. — S. a. & n. t. (*c*); 8°. — (Londres, BM — ☆)

LIBRO | Dabaco che insegna a fare ogni ra-|gione mercadātile : ι a ptegare le ter-|re cō larte di la geometria : ι altre no-|bilissime ragione straordinarie

Sannazaro (Jacomo), *Arcadia*, 1515.

cō la | Tariffa come respōdeno li pesi ₹ mo-|nede de molte terre del mōdo con la | inclita citta di Uinegia. El qual Lib-|bro se chiama Thesauro vniuersale.

80 ff. n. ch., s. : A-K. — 8 ff. par cahier. — C. rom. — 29 et 30 ll. par page. — Réimpression de l'édition s. a. (*a*), sauf quelques différences de détail. Les huit lignes du titre, dans le cartouche au-dessous du mot *LIBRO*, sont imprimées en c. g. r.

1875. — S. a. & n. t. (*d*); 8°. — (✩)

LIBRO | *Dabaco che insegna a fare ogni ra-|gione mercadātile : ₹ a petegare le ter|re cō larte di la geometria : ₹ altre no-|bilissime ragione straordinarie cō la | Tariffa come respōdeno li pesi ₹ mo | nede de molte terre del mōdo con la | inclita citta di Uinegia. Elqual Lib-|bro se chiama Thesauro vniuersale.*

Réimpression de l'édition s. a. (*a*), avec différences dans les initiales ornées, les bordures au bas de plusieurs pages, etc. Elle se distingue tout d'abord par la disposition défectueuse des huit lignes du titre, qui ont été portées trop à gauche, de sorte que les premières lettres touchent le trait intérieur du cartouche; et par un défaut de tirage à la partie inférieure, à gauche, du bois signé •LA•, placé au-dessous du cartouche.

1876. — S. l. a. & n. t. (*e*); 8°. — (✩)

LIBRO | *Dabaco che insegna a fare ogni ragio|ne mercadantile : ₹ a pertegare le terre | con larte di la Geometria : ₹ altre nobi|lissime ragione straordinarie cō la Ta-|riffa come respondeno li pesi ₹ mone-|de de molte terre del mondo cō la in-|clita citta di Uinegia. Elqual Libro se | chiama Thesauro vniuersale : diligente | mente reuisto ₹ corretto.*

80 ff. n. ch., s. : A-K. — 8 ff. par cahier. — C. rom. — 30 ll. par page. — Les neuf lignes du titre, dans le cartouche au-dessous du mot *LIBRO*, sont imprimées en c. g. r. — Cette édition est une copie grossière de celle qui a été illustrée par Luc'Antonio de Uberti. Dans la gravure au verso du titre, le copiste n'a pas imité la banderole placée au bas de la page, avec la légende : VERTV PIV CHE TESOR, etc.[1]

1877. — Giovanni Padovano, 1548; 8°. — (Francfort, Libr. Baer, 1907)

LIBRO | *De abacho ilquale insegna fare ogni | ragione mercantile : ₹ pertegare le | terre con larte della geometria ₹ al-|tre nobilissime ragione straordina-|rie con la Tariffa come respōdeno li | pesi ₹ monede de molte citta de ₹ pae | si cō la īclita citta di Uinegia Il qua-|le Lib. se Chiama Thesoro vniuersale.*

80 ff. n. ch., s. : A-K. — 8 ff. par cahier. — 31 ll. par page. Cette édition est conforme aux deux premières éditions sans date pour la distribution des matières de

1. Une de ces éditions copiées, dont nous n'avons qu'un fragment, porte au recto du dernier f. la souscription suivante : (⸿ *Stampata in Vineggia per Aluise Torti | Nel. M. D. XXXV. Del Mese | De Zenaro.* La date *M. D. XXXV.* est répétée au verso, au-dessous du tableau : *Multiplica per modo de quadrato.*

l'ouvrage; elle a le même frontispice, le même bois au verso du titre, et la même table de multiplication au dernier feuillet; les pages en sont un peu moins ornées, mais on y voit dans la série des problèmes les mêmes vignettes, avec quelques différences dans la répartition. Les huit lignes du titre, dans le cartouche au-dessous du mot *LIBRO*, sont imprimées en c. g. r. — Le verso du f. K_7 est occupé par un avis au lecteur, d'un certain Giovanne Rocha, (peut-être l'imprimeur lui-même?), qui se donne à son tour, sinon comme l'auteur, du moins comme le correcteur de l'ouvrage.

R. K_8 : le registre; au-dessous : ℂ *Stampata in Vinegia per Giouanni/ Padouano. Nell' anno del | Signore./ M. D. XXXXVIII.*

Sannazaro, *Arcadia*, 20 juin 1522.

1878. — Giovanni Padovano, 1550; 8°. — (Rome, Libr. D. Rossi, 1902)

LIBRO | D'abacho il quale insegna fare ogni | ragione mercantile : ⁊ perte gare le | terre con larte della geometria ⁊ al-/tre nobilissime ragione straordina/rie con la Tariffa come respōdeno li | pesi ⁊ monede de molte cittade ⁊ pae/ si cō la ſclita citta di Uinegia Il qua | le Lib. se chiama Thesoro vniuersale

Réimpression de l'édition 1548.

R. K_8 : le registre; au-dessous : ℂ *Stampata in Vinegia per Giouanni | Padouano. Nell' anno del | Signore./ M. D. L.*

1879. — Heredi di Giovanni Padovano, 1554; 8°. — (☆)

LIBRO | De abacho ilquale insegna fare ogni | ragione mercantile : ⁊ perte gare le | terre con larte della Geometria, ⁊ al-/tre nobilissime ragione straordina-/rie con la Tariffa come respōdeno li | pesi ⁊ monede de molte cittade ⁊ pae | si cō la ſclita citta di Uinegia Il qua-/le Lib se chiama Thesoro vniuersale

Réimpression de l'édition 1548.

R. K_7 : le registre; au-dessous : ℂ *Stampata in Vinegia per gli heredi | di Giouanni Padouano. Nell' an-/no del Signore./ M D LIIII.*[1]

1515

SANNAZARO (Jacomo). — *Arcadia*.

1880. — Georgio Rusconi, 1515; 8°. — (Milan, T)

[1]. Les bois de Luc'Antonio de Uberti se retrouvent encore dans des éditions postérieures, telles que celles de 1561 et 1564, imprimées par Francesco de Leno.

Archadia del | dignissimo huomo Messer | Iacomo Sannaʒaro Gentilhuomo | Napolitano.|...

80 ff. n. ch., s. : *A-V.* — 4 ff. par cahier. — C. rom.; titre g. — 30 ll. par page. — Au-dessous du titre : un berger assis au pied d'un arbre, interpellé par cinq autres bergers, debout auprès de lui (voir reprod. p. 304). Le verso, blanc. — In. o. à fond noir.

R. V_4 : *Stampata in Venetia Ad instantia de Georgio | de Rusconi Milanese. Nel. M.D.XV.* Le verso, blanc.

1881. — Nicolo Zoppino & Vicenzo de Polo, 19 décembre 1521; 8°. — (Venise, M — ☆)

Arcadia | del dignissimo homo | messer Iacobo | Sannaʒaro | gentilhvomo napo|litano. | Nouamente stampata : | & diligentemente | correcta.

76 ff. n. ch., s. : *A-I.* — 8 ff. par cahier, sauf *I*, qui en a 12. — C. ital. — 28 ll. par page. — V. du titre : bois avec monogramme 🖋, emprunté du Collenutio, *Philotimo*, 30 avril 1517.

V. I_{11} : *Stampata in Venetia per Nicolo Zopino e Vin|centio compagno nel M. D. xxi adi | xix. de Decembrio.* — R. I_{12} : marque du S¹ Nicolas. Le verso, blanc.

1882. — Zoane Francesco & Antonio Rusconi, 20 juin 1522, 8°. — (Venise, M — ☆)

Arcadia del dignissimo homo | Messer Jacomo Sannaʒaro Gentilhuomo Napolitano.| Nouamente stampata z diligentemente Correcta.

72 ff. num., s. : *A-I.* — 8 ff. par cahier. — C. g. — 33 ll. par page. — Au-dessous du titre; bois avec monogramme ϲ : un professeur parlant à un paysan en train de fouir la terre (voir reprod. p. 305).

R. 72 : ℭ *Impresso in Uenetia per Zoanne Franci|sco z Antonio fratello di Rusconi nel | Anno del Signore. M. ccccc.|xxij. die. xx. Zugno.* Au-dessous, le registre. Le verso, blanc.

1883. — Nicolo Zoppino & Vicenzo de Polo, 10 septembre 1524; 8°. — (Paris, A; Munich, R)

ARCADIA | DEL DIGNISSIMO HOMO | MESSER IACOBO | SANNAZARO | GENTILHVOMO NAPO | LITANO.| ...

76 ff. n. ch., s. : *A-I.* — 8 ff. par cahier, sauf *I*, qui en a 12. — C. ital. — 29 ll. par page. — Page du titre : encadrement architectural, avec mascarons, animaux fantastiques, *putti*. Au verso, bois de l'édition 19 déc. 1521. — Une in. o. avec figure de pape.

R. I_{12} : marque du S¹ Nicolas; au-dessous : *Stampata nella inclita Citta di Venetia per Nicolo | Zopino e Vicentio compagno nel. M. D. xxiiii.| Adi. x. de Settébrio...* Le verso, blanc.

1884. — Giovanni Andrea Vavassore, avril 1539; 8°. — (Venise, M)

ARCADIA DI | MESSER GIACOPO | SANNAZARO NO | BILE NAPOLI | TANO... M. D. XXXIX.

84 ff. n. ch., s. : *A-L.* — 8 ff. par cahier, sauf *L*, qui en a 4. — C. ital.; le titre en cap. rom. r. et n. — 29 ll. par page. — Page du titre : encadrement ornemental, enfermant, dans le bas, un écu déchiqueté, à volutes, soutenu par deux *putti* assis, avec la marque aux initiales Z A V. Le verso, blanc.

R. L_4 : le registre ; au-dessous : *Per Giouanni Andrea di Vauassori detto | Guadagnino. Nell'anno. M. D. | XXXIX. Del mese d'Aprile.* Le verso, blanc.

1515

SAN PEDRO (Diego de). — *Carcer d'Amore.*

1885. — S. n. t., 1515 ; 8°. — (Venise, M — ☆)

Carcer damore traducto dal magnifico mi-/ser Lelio de Manfredi ferrarese : de idioma / spagnolo in lingua materna : nouamen / te stampato. Cum gratia.

48 ff. n. ch., s. : *A-M.* — 4 ff. par cahier. — C. rom. — 2 col. à 30 ll. — Au-dessous du titre, bois avec monogramme ⟨⟩, emprunté du Bernardo Accolti, *Sonetti*, etc., du 12 mars, même année ; le nom du personnage, au bas de la gravure, a été couvert d'encre d'imprimerie. — Petites in. o. à fond noir.

R. M_4 : ⟨ *Stâpata í Venesia. 1515.* Le verso, blanc.

1886. — Bernardino Viano, 22 juin 1521 ; 8°. — (Rome, Vt)

San Pedro (Diego de), *Carcer d'amore*, 22 juin 1521.

Carcer damore tradu-/to dal magnifico miser/ Lelio de Manfredi / Ferrarese :....

48 ff. n. ch., s. : *a-f.* — 8 ff. par cahier. — C. rom. ; les trois premières lignes du titre en c. g. — 33 ll. par page. — Au-dessous du titre, petite vignette. La page est encadrée d'une petite bordure ornementale (voir reprod. p. 307). — In. o. à fond noir.

R. f_8 : ⟨ *Stampato in Venetia per Bernardino de Viano / de Lexona Vercellese : Nel Anno del nostro Si/gnore Miser Iesu Christo. M. D. XXI./ Adi. Vinti do de Zugno.* Le verso, blanc.

1515

BARBIERE (Theodoro). — *El fatto d'arme di Maregnano.*

1887. — S. l. a. & n. t. ; 4°. — (☆)

⟨ *El fatto darme del Christianissimo Re de Franza contra Sgui/zari : fatto a Maregnano. M. D. XV. Adi. xx. de Septembre.*

4 ff. n. ch., et n. s. — C. rom. — Poème en 78 octaves, sur 2 col. à 43 vers. — Au-dessous du titre : combat de cavalerie (voir reprod. p. 308). — V. du 4^{me} f., 2^e col. : FINIS. Au-dessous : ⟨ *Li Capitani morti e feriti / di Sguizari./ Daniel burg*

ferito. Gioanes fuit / morto. Matheo uran morto Lu•/cabasil ferito. Iacob basil morto. / Conte da Balbian ferito. Todeschi / xii. milia morti. Bandere. xxx. pre•/se. Bocche noue de Artellaria gros•/sa. Numero infinito de bocche pi•/coline. Au bas de la col. : *Composta per Theodoro Barbiere.*

Barbiere (Theodoro), *El fatto d'arme di Maregnano*, s. l. a. & n. t.

1515

Rotta (La) de li impotenti Elvezzi.

1888. — S. l. & n. t. 1515 ; 4°. — (Milan, T)

℃ *La Rotta : e Debellatione de li impotenti Eluezzi : facta / per lo cooperāte felicissimo Frācesco Re de i Re de Francia :... Die xvii. mēsis. Septēbris. M.D.XV.*

2 ff. n. s. — C. g., sauf le titre. — 2 col. à 6 octaves. — Au-dessous du titre, vignette au trait, de taille rude et négligée, représentant un combat de cavalerie.

1516

CAVICEO (Jacobo). — *Libro del Peregrino.*

1889. — Manfredo de Monteferrato, 20 mars 1516 ; 4°. — (Milan, A — ☆)

Libro del Peregrino Nouamē•/te Impresso e redutto alla/ sua sincerita con la vi•/ ta dello Au•/ ctore.

160 ff. n. ch., dont le dernier est blanc, s. : *A-X.* — 8 ff. par cahier, sauf *B* et *X*, qui en ont 4. — C. rom. ; titre g. — 41 ll. par page. — Page du titre : encadrement ornemental à fond noir (voir reprod. p. 309). — Petites in. o. à fond noir.

V. X_3 : ℃ *Impressum Venetiis per Manfredus* (sic) *Bonum / de Montis Ferrato. M.D.XVI. Adi./ XX. Martii.*

1890. — Bernardino Viano, 9 mars 1520 ; 4°. — (Milan, M)

Libro del Peregrino Nouamen/te Impresso e redutto alla sua / sincerita con la vita dello / Auctore.

160 ff. n. ch., dont le dernier est blanc, s. : *A-X.* — 8 ff. par cahier, sauf *B* et *X*, qui en ont 4. — C. rom. ; titre g. — 41 ll. par page. — Page du titre : encadrement au trait, copié de celui du *Vita della preciosa Vergine Maria,* 30 mars 1492 ; figure du Christ de pitié dans le tympan.

V. X_3 : le registre ; au-dessous : ℃ *Stampato in Venetia per Bernardino de Lisona Ver/cellese. M.D.XX. Adi. IX. Marzo.*

Caviceo (Jacobo), *Libro del Peregrino*, 20 mars 1516.

1891. — Georgio Rusconi, pour Nicolo Zoppino & Vincenzo de Polo, 5 avril 1520; 8°. — (Paris, N)

LIBRO DEL PEREGRINO/ Diligentemente in lingua Toscha cor/recto. Et nouamente stampa/to, & historiato.

284 ff. n. ch., s. : *AA, A-Z, &, a-k*. — 8 ff. par cahier, sauf *AA*, qui en a 12. — C. ital. — 29 ll. par page. — Au-dessous du titre, bois avec légende : ANCORA SPERO SOLVER ME, etc. (voir reprod. p. 310). — V. *AA*$_{12}$. *LIBRO MIO/ se aspernato O reiecto fusti... Et se del scripto/re parole intende,/ respondere poterai./ IACOmo Cauiceo da Parma/...* Page ornée d'un encadrement architectural. — Une vignette en tête de chacun des trois livres de l'ouvrage (voir reprod. pp. 310, 311). — In. o. de divers genres.

Caviceo (Jacobo), *Libro del Peregrino*, 5 avril 1520
(p. du titre).

R. k_8 : *Stāpato in Venetia in casa de Georgio di Rusconi Milane/se, ad instătia sua, et de Nicolo Zoppino, e Vincēẓo cōpagn* (sic) / *adi V. April. M.D.XX...* Le verso, blanc.

1892. — Gioan Francesco & Gioan Antonio Rusconi (pour Nicolo Zoppino et Vicenzo de Polo), 17 août 1524; 8°. — (Paris, A ; Londres, BM)

LIBRO DEL PEREGRINO / *Diligentemente in lingua Toscha cor/retto. Et nouamente stampa/to, & hystoriato.*

12 ff. prél., s. : *a*. — 244 ff. n. ch., s. : *A-Z, AA-HH*. — 8 ff. par cahier, sauf *HH*, qui en a 4. — C. ital. — 30 ll. par page. — Au-dessous du titre, bois de l'édition 5 avril 1520. — V. a_{12}. Page ornée d'un encadrement architectural, à l'intérieur duquel se lit l'apostrophe de l'auteur à son livre : LIBRO MIO / *se desprezzato fosti...* etc. — Au commencement des trois livres, vignettes de l'édition 5 avril 1520.

R. H_4 : *Stampato in Venetia per Gioan Francesco & Gioan / Antonio Fratelli di Rusconi Milanesi, ad in/stantia sua, & de Nicolo Zoppino, e Vin/cenzo cōpagni, Adi. XVII. Ago/sto. M. D. XXIIII...* Le verso, blanc.

1893. — Helisabetta Rusconi (pour Nicolo Zoppino), 5 février 1526 ; 8°. — (☆)

LIBRO DEL PEREGRINO | *Diligentemente in lingua Toscha cor/rettto* (sic). *Et nouamente stampa/to, & hystoriato.*

Réimpression de l'édition 17 août 1524 ; mais la vignette en tête du premier livre, signée du monogramme ℱ•ℛℱ, est une copie de celle de l'édition 5 avril 1520 (voir reprod. p. 312).

R. H_4 : *Stampato in Venetia per Helisabetta / di Rusconi ad instantia sua, & de / Nicolo Zopino Adi. V. Febraro. M. D. XXVI...* Le verso, blanc.

1894. — Pietro Nicolini da Sabio, 26 septembre 1538 ; 8°. — (Londres, Libr. Leighton, 1908)

IL PEREGRINO / DI M. GIA-COPO CA / *uiceo da Parma. Nuoua-/mente con somma di/ligenza reuisto, & / ristampato./ M. D. XXXVIII.*

8 ff. prél. n. ch., s. : ✠. — 271 ff. num. et 1 f. blanc, s. : *A-Z, AA-LL*. — 8 ff. par cahier. — C. ital. — 30 ll. par page.— Page du titre : encadrement architectural. — R. A: LIBRO DEL PEREGRINO | NVOVAMENTE RISTAMPATO,/ E CON SOMMA DILIGENZA | CORRETTO,...

Caviceo (Jacobo), *Libro del Peregrino*,
5 avril 1520.

Au-dessous, bois de l'édition 5 avril 1520.
— R. 3 : En tête du 1" livre : bois avec monogramme ⚹⚹⚹, de l'édition 5 février 1526.
— R. 110 et v. 172, en tête des 2ᵐᵉˢ et 3ᵐᵉˢ livres : vignettes copiées de celles de l'édition 5 avril 1520.

V. 271 : le registre ; au-dessous : *In Vinegia. Nelle Case de Pietro di Nicolini da | Sabbio. Ne gl' anni del Signore. M. D. | XXXVIII. Adi. XXVI. di | Settembrio*[1]...

Caviceo (Jacobo), *Libro del Peregrino*, 5 avril 1520.

1516

JOACHIM (Abbas). — *Expositio in librum Beati Cirilli*, etc.

1895. — Lazaro Soardi, 5 avril 1516 ; 4°. — (Paris, A)

ℂ *Hec subiecta in hoc continentur libello.| Expositio magni ꝑphete Ioachim : in libruȝ beati Ci/rilli de magnis tribulationib' ꝛ statu sancte mͬis eccle/sie :... ℂ Item explanatio figurata ꝛ pulchra in Apochalypsiȝ...*

76 ff. num., s. : *A-T*. — 4 ff. par cahier. C. g. — 2 col. à 40 et 48 ll. — En tête de la page du titre, bois représentant un écrivain assis à un bureau ; au-dessus, la légende : *Abbas Ioachim magnus propheta* (voir reprod. p. 312). — Dans le texte, 73 vignettes ombrées de diverses grandeurs, dont deux portent le monogramme ·M· ; un de ces deux bois est plusieurs fois répété (voir reprod. p. 313). — In. o. à fond noir.

R. 76 : ℂ *Impressum Uenetijs per Laçaꝛ de Soar/dis. 1516. Die. 5. Aprilis...* Au-dessous, le registre, et l'*Excusatio Laçari*. Au bas de la page, petite marque à fond noir, aux initiales de l'imprimeur, et, au-dessous : ℂ *Deo ꝛ candidissime Uirgini gratie*. Le verso, blanc.

1896. — Bernardino Benali, s. a. ; 4°. — (Londres, FM)

Abbas Ioachim magnus Propheta.| Hec subieta in hoc continentur libello.| ℂ *Expositio magni prophete Ioachim : in librum beati Cirilli de ma/gnis tribulationibus & statu Sancte matris Ecclesie :...* ℂ *Item explanatio figurata & pulchra in Apochalypsim...* ℂ *Item tractatus de antichristo magistri Ioannis Parisiensis ordinis | predicatorum.*

Caviceo (Jacobo), *Libro del Peregrino*, 5 avril 1520.

80 ff. num. par erreur LXXVIII, s. : *A-T*. — 4 ff. par cahier, sauf *A* et *T*, qui en ont 6. — C. rom. ; les deux premières lignes du titre général, et les titres des parties de l'ouvrage, dans le corps du volume, en c. g. — 2 col. à 48 ll. par col. — R. A. Entre la première et la seconde ligne du titre, bois de l'édition 5 avril 1516. — V. A_6. Grande

1. Réimpression en 1547, par le même imprimeur. — (Rome, Ca)

Caviceo (Jacobo), *Libro del Peregrino*,
5 février 1526.

figure du dragon à sept têtes, d'après le Livre de Job. — Dans le texte, 75 vignettes ombrées, de diverses grandeurs, dont 10 avec monogramme ·M· (édition 1516); ces dernières sont tirées avec trois blocs seulement, dont le premier est reproduit sept fois, et le second, deux fois. — In. o. à figures; d'autres à fond criblé ou à fond noir.

R. LXXVIII : le registre; au-dessous : ℂ *Venetiis per Bernardinum Benalium.* Le verso, blanc.

1516

LAURARIUS (Bartholomeus). — *Refugium Advocatorum*.

1897. — Bernardino Benali, 30 mai 1516 ; 4°. — (Venise, M — ✶)

Opusculum rarissimum | qð̃ Refugium aduo/catoruȝ Laurari/um vocitatur...

6 ff. prél. n. ch., s. : ✠. — 70 ff. num., s. : *A-I*. — 8 ff. par cahier, sauf *I*, qui en a 6. — C. g. — 2 col. à 42 ll. — V. du titre, bois avec monogramme ᴵ·ᴬ· : *Flagellation de J. C.* (voir reprod. p. 314). — V. ✠₆. Bois à terrain noir, représentant un arbre : *Arbor iuditiorum*. — In. o. à figures.

R. LXX : ℂ *Impressum Uenetijs per Ber-/nardinum Benalium./* ℂ *Die vltima Madij. 1516.* Le registre, dans la 2ᵉ col. Le verso, blanc.

1516

JOACHIM (Abbas). — *Scriptum super Hieremiam prophetam.*

1898. — Lazaro Soardi, 12 juin 1516; 4°. — (Rome, VE)

Eximij profundissimiqȝ sacro/rum eloquiorum perscrutatoris ac futuro-rum | prenūciatoris Abbatis Ioachiȝ Florensis scri/ptuȝ super Hieremiam prophetam:...

2 ff. n. ch., et 62 ff. num. s. : *a-n*. — 4 ff. par cahier, sauf *a*, qui en a 2; *d*, *g*, *i*, qui en ont 8; et *m*, qui en a 6. — C. g. — 2 col. à 47 ll. — Au-dessus du titre, bois de l'*Expositio in librum beati-Cirilli*, du 5 avril, même année. — Quelques in. o. de différents genres.

Joachim (Abbas), *Expositio in librum Beati Cirilli*,
5 avril 1516 (p. du titre).

R. 62 : ⓒ *Impressuȝ Uenetijs per Laçaruȝ de Soardis. 1516. Die. 12. Iunij./* ... Au-dessous, le registre. Au bas de la page, sur la droite, petite marque à fond noir, aux initiales de l'imprimeur. Le verso, blanc.

1899. — Bernardino Benali (pour Lazaro Soardi), 20 novembre 1525 ; 4°. — (Rome, An)

ⓒ *Interpretatio preclara Abbatis / Ioachim in Hieremiam Prophetam (sancto dictante / spiritu)* ...

20 (8, 12) ff. n. ch., et 62 ff. num., s. : A, a-n. — Les cahiers b, c, e, f, h, k, l, n, ont 4 ff. ; d, g, i, 8 ff. ; et m, 6 ff. — C. rom. ; la première ligne du titre en c. g. — 2 col.

Joachim (Abbas), *Expositio in librum Beati Cirilli*, 5 avril 1516.

à 47 ll. — Page du titre. Encadrement à figures ; dans le haut, bloc oblong : l'*Embrassement devant la Porte Dorée ;* côté droit : cinq vignettes, dont trois séparées par un espace blanc qui devait être réservé pour mettre une légende *(Sacrifice d'Abraham, Portement de croix, Invention de la Ste Croix)* ; côté gauche : même disposition *(Moïse recevant les tables de la loi, Descente du St-Esprit, Les Hébreux adorant le veau d'or)* ; dans le bas, bloc oblong ; médaillons circulaires avec figures de St Luc à gauche, St Mathieu à droite, tous deux avec leurs symboles, et séparés par un médaillon plus petit, renfermant le chrisme sur fond noir, rayonnant et flamboyant. Au-dessous du titre : un écu sommé d'une croix où est suspendue une couronne d'épines, et accostée des initiales : P A ; dans l'écu, figure d'un ange nimbé, couronné, le genou gauche à terre, tourné de profil vers la gauche. — V. a_7. Encadrement de page, composé des mêmes éléments que celui de la page du titre, avec interversions seulement dans les figures des côtés. Au-dessus du titre : ⓒ *Uenerabili in Christo Dño prae/sbytero : Paulo Angelo ex Iperiali olim oriundo Biȝātina pro/sapia. Frater Siluester de castilione Aretino Augustinianæ / familię Eremita charitatem perfectā opta- tamqȝ salutē.*, un autre écu, sommé d'une croix, enfermant une fleur, et accosté des initiales ·F· ·S·. (Les initiales P A du premier écu se rapportent sans doute, ainsi que la figure de l'ange, au prêtre Paulo Angelo, et les initiales F S au Frère Silvestre de Castilione.) Sur les deux côtés, pour parfaire la justification, fragments de bordure ornementale. — V. a_{10}. Figure du dragon à sept têtes de l'Apocalypse. — Plusieurs diagrammes ; in. o.

R. 62 : ⓒ *Impressum Venetiis per Bernardinū Benalium. 1525. Die. 20. Nouembris./*... Au-dessous, le registre ; au bas de la page : ⓒ *Excusatio Laȝari* (les trois distiques latins ordinaires de Lazaro Soardi, éditeur du livre). Le verso, blanc.

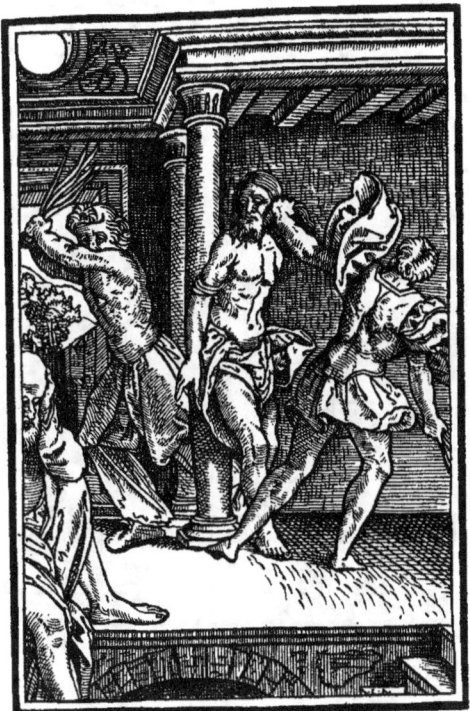

Laurarius (Barthol.), *Refugium advocatorum*, 30 mai 1516 (v. du titre).

1516

Aiolpho del Barbicone.

1900. — Melchior Sessa, 8 juillet 1516; 4°. — (Florence, L — ☆)

Aiolpho del Barbicone disceso della nobile / stirpe de Rainaldo : elquale tracta delle battaglie dapoi la morte de Car/lo magno : & come fu capitanio de Venetiani :...

80 ff. n. ch., s. *a-k*. — 8 ff. par cahier. — C. rom. ; la première ligne du titre en c. g. — 2 col. à 5 octaves. — Au-dessous du titre : figure de chevalier, grand bois qui rappelle celui du *Drusiano dal Leone*, octobre 1513 (voir reprod.

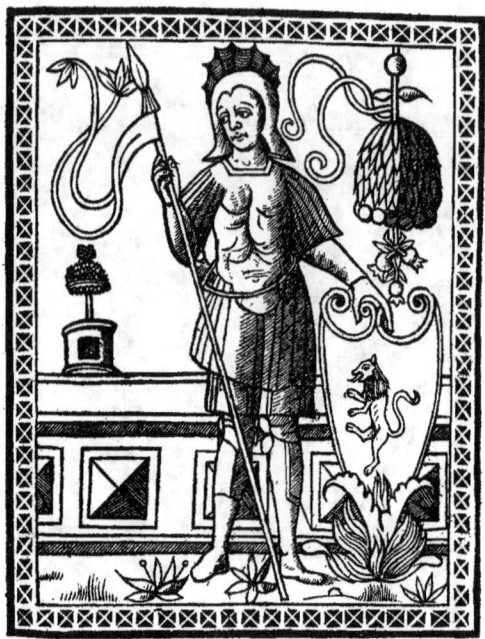

Aiolpho del Barbicone, 8 juillet 1516 (p. du titre).

p. 315).[1] Le verso, blanc. — Dans le texte, seize petites vignettes. — In. o. à fond noir.
R. k_6 : *Qui finisse el libro de Aiolpho disceso de la no/bile casa chiaramonte :... Stampato nela/ inclita cita de Venetia per Mar/ chio sessa nel anno. M.D./XVI. a di. VIII./ de Luio.* Au verso, commence une pièce en l'honneur de la Sᵗᵉ Vierge, qui finit au k_8 ; le verso de ce dernier f., blanc.

1901. — S. l. a. & n. t. (incomplet) ; 4°. — (Munich, L. Rosenthal. 1901)

Aiolpho del Barbicone disceso della nobile stirpe/ de Rinaldo : El quale tracta delle battaglie dapoi la morte de Carlo magno : ι come/ fu capitanio de Uenetiani :...

L'exemplaire, incomplet, a 71 ff. n. ch., s. : a-s. — 4 ff. par cahier, le dernier f. manque au cahier s. — C. g. — 2 col. à 5 octaves et demie. — Au-dessous du titre : figure de chevalier, copie du bois du *Drusiano dal Leone*, octobre 1513. Il est à remarquer que ce bois a dû servir pour la représentation d'un autre personnage ; la tête,

1. Il est probable que ce bois a dû paraître dans une édition antérieure, restée inconnue; car l'auteur anonyme de l'*Aiolpho*, à la fin du poème, promet un autre ouvrage sous le titre de *Carlo Martello*, et ce dernier poème a été imprimé par Melchior Sessa en 1506. Le bois du *Drusiano* de 1513, dans ce cas, serait une copie de celui de l'*Aiolpho*.

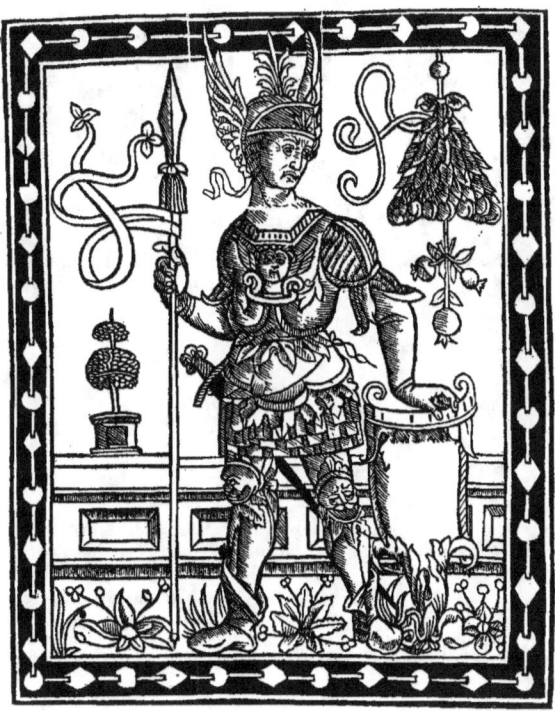

Aiolpho del Barbicone, s. l. a. & n. t. (p. du titre).

en effet, est gravée sur un fragment rapporté, qui comprend trois centimètres de largeur de la bordure (voir reprod. p. 316). — Dans le texte, vignettes au trait, dont quelques-unes à terrain noir, de diverses provenances.

1516

Privilegia papalia ordini Fratrum Prædicatorum concessa.

1902. — Lazaro Soardi, 26 juillet 1516; 8°. — (Rome, VE)

In hoc libello continētur infrascripta. / ℂ *Tabula sup puilegia papalia ordini fratrū pdicatoꝝ ꝓcessa.*/...

30 ff. prél. n. ch., s. : *a-g*. — 4 ff. par cahier, sauf *g*, qui en a 6. — 186 ff. num. par

erreur 188, s.: *A-Z, aa-hh*. — Les cahiers *A-L, S-U*, ont 8 ff.; *hh*, 6 ff. et les autres cahiers, 4 ff. — C. g. — 34 ll. par page. — Au-dessus du titre, l'écu de l'ordre des Dominicains, soutenu par deux anges, nimbés, posés de profil, un genou à terre. — R. 1. Au commencement du texte, sur la gauche, petite vignette : *S' Dominique*, tenant de la main droite un crucifix et un vase où fleurit un lis, et de la main gauche l'église symbolique.

Justinien 1er, *Instituta*, 19 nov. 1516.

V. *hh*$_5$ (chiffré 187) : ℂ *Impressa autem diligentissime fuerunt Uenetijs per La/çaruȝ de Soardis. Anno dñi. M. D. xvj. die. 26 Iulij*... — R. *hh*$_6$: le registre ; au bas de la page, marque à fond noir, aux initiales de l'imprimeur.

1516

JUSTINIEN 1er. — *Instituta*.

1903. — Luc'Antonio Giunta, 19 novembre 1516 ; 8°. — (✩)

✠/ ℂ *Instituta nouissime recognita/ aptissimisqȝ figuris exculta ad-/ iunctis qȝ pluribus in margi/ne additionibus : quas/ in alijs hactenus/ impressis mini/me reperies./ (*)*

215 ff. num. et 1 f. blanc, s. : *a-ȝ, ʒ, ꝫ, ꝗ, A.* — 8 ff. par cahier. — C. g. r. et n. — Texte encadré par le commentaire, sur 2 col. à 52 ll. — Au-dessous du titre, marque du lis rouge florentin. Le verso, blanc. — Vignettes oblongues, dont la première, en tête du r. 2, est signée du monogramme ꝏ (voir reprod. p. 317). — V. 120 : arbre généalogique, occupant toute la page. — In. o.

V. 214 : le registre ; au-dessous : *Instituta nouissime correcta : multis-/ qȝ additionibus decorata summa/ qȝ diligentia impressa venetijs/ per dñm lucantonium de giũ/ta florentinum : Anno a na/tiuitate domini. 1516. die/ 19. nouembris.* — Les deux pages du f. suivant sont occupées par la table.

1904. — Hæredes Octaviani Scoti, 2 septembre 1522 ; 8°. — (Rome, VE)

Institutiones Impe/riales : cum Casibus longis ad hunc dieȝ non visis :...

30 (8, 8, 8, 6) ff. prél. n. ch., s. : *aa-dd.* — 377 ff. num. par erreur 375, et 1 f. n. ch., s. : *a-ȝ, ʒ, ꝫ, ꝗ, A-K.* — 8 ff. par cahier, sauf *X*, qui en a 10. — C. g. r. et n. — Texte encadré par le commentaire, sur 2 col. à 49 ll. — Page du titre : petite bordure ornementale. — 22 vignettes et un arbre généalogique. — Petites in o.

R. *X*$_{10}$: ...*Uenetijs impresse iussu ac sumptibus Heredũ/ Nobilis viri dñi Octauiani Scoti ciuis Modoetiẽsis : ac/ socioruȝ. Anno salutifere natiuitatis dñice. M. D. XXII./ Quarto nonas septẽbris.* Au-dessous, le registre. Au verso, marque aux initiales d'Octaviano Scoto.

1516

Piccolomini (Augustinus). — *Sacrarum cærimoniarum libri tres*.

1905. — Gregorii de Gregoriis fratres, 21 novembre 1516; f°. — (Londres, BM)
RITVVM ECCLE | SIASTICORVM SIVE SACRARVM | CERIMONIARVM. S.S. ROMA= | NÆ ECCLESIÆ. LIBRI | TRES NON ANTE | IMPRESSI. | ✠

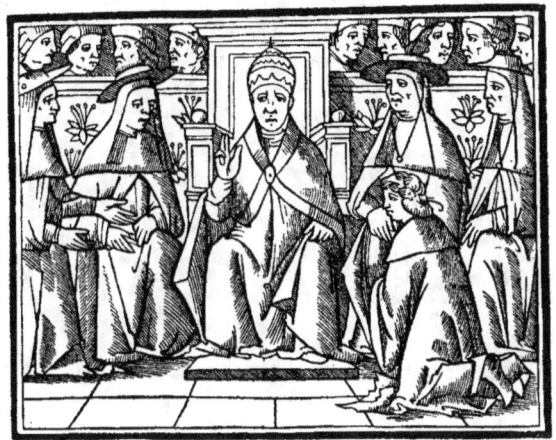

Piccolomini (Augustinus), *Sacrarum cærimoniarum libri tres*, 21 nov. 1516 (r. I).

6 ff. prél. n. ch., s. : ✠. — 143 ff. num. et 1 f. blanc, s. *A-T*. — 8 ff. par cahier, sauf *H, I, S, T*, qui en ont 6. — C. rom. — 41 ll. par page. — Grands bois en tête des trois livres : r. I, r. LXIX, et r. CXX (voir reprod. pp. 318, 319, 320). — Les blancs réservés pour les in. o. ont été garnis de petites lettres.
 V. CXLIII : *Gregorii de Gregoriis Excusere Leonardo Lauredano Principe Opti= | mo. Venetiis. M. D. XVI. Die. XXI. Mensis Nouembris.*

1516

Opera moralissima de diversi auctori.

1906. — Georgio Rusconi (pour Nicolo Zoppino et Vicenzo de Polo), 28 novembre 1516; 8°. — (Venise, M)
 Opera moralissima de diuersi | Auctori Homini Dignissimi & de eloquētia

p/spicaci : De liquali el Nome loro p suo cōtento / dalcuni nō e diuulgato...

40 ff. n. ch., dont le dernier est blanc, s. : *A-K.* — 4 ff. par cahier. — C. rom.; la première ligne du titre en c. g. — 28 vers par page. — Au-dessous du titre, imprimé en rouge, bois avec monogramme ·}·A· (voir reprod. p. 321). Le verso, blanc.

V. K_3 : *Stampata in Venetia per Georgio/ di Ruschoni ad instantia di/ Nicolo Zopino & Vicētio/ cōpagni. Nel. M. ccccc./ xvi. Adi. xxviii No/uembre.*

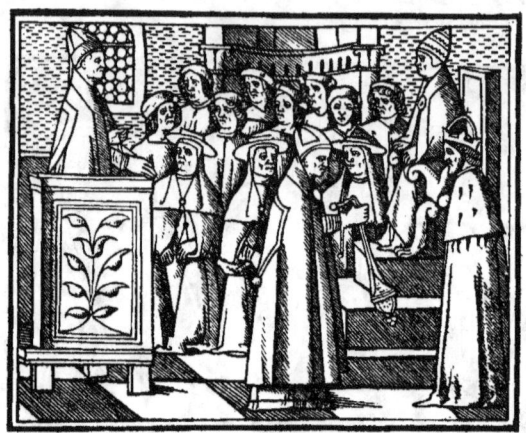

Piccolomini (Augustinus), *Sacrarum cærimoniarum libri tres*, 21 nov. 1516 (r. LXIX).

1907. — Nicolo Zoppino & Vicenzo de Polo, 4 septembre 1518 ; 8°. — (Florence, Libr. Olschki, 1898)

Opera moralissima de diuersi/ Auctori Homini Dignissimi & de eloquētia p/spicaci : De liquali el Nome loro p suo cōtento dalcuni nō e diuulgato :...

40 ff. n. ch., dont le dernier est blanc, s. : *a-e.* — 8 ff. par cahier. — C. rom.; la première ligne du titre en c. g. — 30 vers par page. — Au-dessous du titre, bois de l'édition 28 nov. 1516. Le verso, blanc.

V. e_7 : *Stāpata in Venetia per Nicolo Zo/pino : e Vincētio compagni./ Nellanno della incarna/tione del nostro Si/gnor Iesu Chri/sto. M. ccccc. xviii. Adi./ iiii del mese de/ Septēbre.*

1908. — Nicolo Zoppino & Vicenzo de Polo, 18 novembre 1524 ; 8°. — (Paris, A)

Opera Moralissima de diuersi/ Auttori Huomini dignissimi z de eloquentia perspica/ ci :... diuisa in Sonetti : Capitoli : Strambotti :...

40 ff. n. ch., s. : *A-E.* — 8 ff. par cahier. — C. rom.; titre g. — 30 vers par page. — Au-dessous du titre, bois de l'édition 28 nov. 1516. Le verso, blanc.

V. E_7 : ⟨ *Stampata nella inclita Citta di Venetia p/ Nicolo Zopino e Vicentio compagno. Nel. M. D. xxiiii. Adi. xviii de No/uembrio...* — R. E_8 : marque du S^t Nicolas. Le verso, blanc,

1909. — S. l. a. et n. t. (Nicolo Zoppino); 8°. — (Venise, M)

Opera Moralissima de diuersi/ Auttori Huomini dignissimi ᴣ de eloquentia perspica/ci : de liquali el nome loro per suo contento dalcuni non/e diuulgato :...

Réimpression de l'édition 18 nov. 1524.

R. E_8 : marque du S^t *Nicolas*. Le verso, blanc.

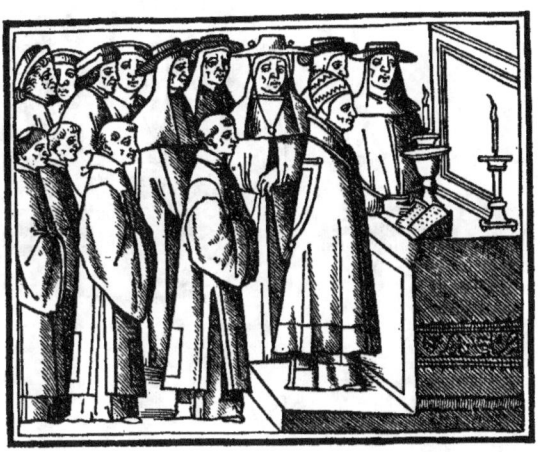

Piccolomini (Augustinus), *Sacrarum cærimoniarum libri tres*, 21 nov. 1516 (r. CXX).

1516

Historia de Senso.

1910. — Georgio Rusconi (pour Nicolo Zoppino & Vicenzo de Polo), 19 décembre 1516; 8°. — (Venise, M)

Tractato della Superbia de / Vno chiamato Senso : ilquale fugiua la / Morte : Cosa dellecteuole da / intendere.

12 (4, 4, 4) ff. n. ch., s. : *a-c*. — C. rom.; la première ligne du titre en c. g. — 3 octaves et demie par page. — Au-dessous du titre : bois composé de cinq scènes réunies dans le même cadre, et représentant les aventures successives de Senso, jusqu'à sa rencontre finale avec un paysan qui la fait monter dans son chariot, et qui n'est autre que la Mort, déguisée sous cette apparence; ce dernier épisode est signé du monogramme ⚹, que nous avons signalé plusieurs fois dans des ouvrages imprimés par Zoppino & son associé (voir reprod. p. 322).

V. c_4 : *Stampata in Venetia per Giorgio di / Rusconi Milanese : ad instātia de Ni/colo dicto Zopino & Vincētio / cōpagni. Nel. M. D. XVI. XIX. adi. de Decēbre.*

1911. — Francesco Bindoni, juillet 1524; 4°. — (Chantilly, C)

Hystoria de Senso il quale cercaua dinon / morire.

4 ff. n. ch., s. : *A.* — C. g. — 2 col. à 5 octaves et demie. — Au-dessous du titre : bois à terrain noir (voir reprod. p. 322).

V. A_4 : ℂ *In Uineggia per Francesco Bin/doni : nel anno. 1524. Del / mese di luglio.*

1912. — S. l. a. & n. t.; 8°. — (Londres, BM)

Hystoria de Senso Che cercaua de nõ morire.

4 ff. n. ch., s.: *A.* — C. g. — 2 col. à 5 octaves et demie. — Au-dessous du titre : copie du bois de l'édition juillet 1524 (voir reprod. p. 323). — V. A_4 : FINIS.[1]

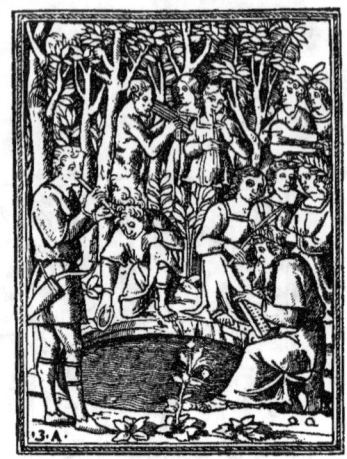

Opera moralissima de diversi auctori, 28 nov. 1516.

1516

Opera delectevole alla Villanesca.

1913. — Georgio Rusconi (pour Nicolo Zoppino & Vicenzo de Polo) 19 décembre 1516; 8°. — (Londres, FM)

Opera delecteuole alla Uilane/sca da Ridere in Egloghe : Interlocutori Bi/chignolo e Tonino e la Fiore :... Hystoriata.

12 (4, 4, 4) ff. n. ch., s. : *A-C.* — C. rom.; la première ligne du titre, en c. g. — 28 et 30 vers par page. — Au-dessous du titre, bois emprunté du Nicolo da Correggio, *La Psyche et la Aurora*, 10 juin 1507 (v. G_3). Au verso, bois du Sannazaro, *Arcadia*, 1515. — Dans le texte, trois vignettes, dont une est signée de la colonnette 𝕀 (voir reprod. p. 323); une autre, qui porte le même monogramme, flanqué des initiales · I · C ·, a été employée précédemment dans le Innocent III, *Opera del dispreʒamento del mondo*, 12 juin 1515 (voir reprod. p. 293).

1. Le Professeur Alessandro d'Ancona *(Poemetti popolari italiani*, p. 102) signale plusieurs éditions s. l. & a. de cet opuscule. La Bibliothèque Nationale de Florence en possède trois, qui sont d'origine florentine, et du milieu du xvi° siècle. Dans la première, le bois au trait placé au-dessous du titre, en tête du poème, représente la Mort armée d'une faux et tenant une banderole avec l'inscription : EGO SVM, planant au-dessus d'un terrain où sont étendus des personnages de diverses conditions. Dans la seconde, le bois, à terrain noir, représente la Mort debout sur un char où elle invite à monter Senso, descendu de son cheval; dans un cartouche qui occupe l'angle supérieur de droite de la gravure, se lit le monogramme Z D B. Dans la troisième, le bois est une copie inverse, et assez grossière, de celui que nous venons de citer. Une autre copie, inverse également, mais de meilleure qualité, se trouve dans une édition dont la Bibliothèque Communale de Lucques possède un exemplaire; le copiste a même reproduit le cartouche au monogramme, qui occupe l'angle supérieur de gauche, et où les initiales Z D B sont figurées à l'envers.

Historia de Senso, 19 déc. 1516.

R. C_4: ℂ *Stampata in Venetia per Giorgio di | Rusconi Milanese : ad instantia de | Nicolo dicto Zopino & Vin|centio Compagni. Nel.| M. D. XVI. adi. XIX.| de Decēbre*. Le verso, blanc.

1516

Sulpitius (Joannes) Verulanus. — *De versuum scansione*.

SCANSIONES SULPITII.

1914. — Gulielmo de Monteferrato, 22 décembre 1516; 4°. — (✩)

32 ff. n. ch., dont le dernier est blanc, s, : *A-D*. — 8 ff. par cahier. — C. rom.; titre en majuscules. — 40 ll. par page. — Au-dessous du titre: un personnage assis à un bureau, faisant des comptes avec une femme qui lui présente un panier de légumes (voir reprod. p. 324). — R. A_{ii}. Au commencement du texte, in. o. *C* à fond blanc. Dans le corps de l'ouvrage, autres in. o., plus petites, à fond noir.

V. D_7 : le registre; au-dessous : ℂ *Impressum Venetiis per Gulielmū de Fontaneto de Monteferrato. An| no domini. M. D. XVI. Die. XXII. Mensis Decembris*.

1915. — Gulielmo de Monteferrato, 21 janvier 1521; 4°. — (Naples, N)

Ioannis Sulpitij Uerulani viri eruditissimi | de versuum Scansione : de syllabarum | quantitate : de pedum genere : deq3 | illorum connexione : z obser|uatione libellus.

32 ff. n. ch., dont le dernier est blanc, s.: *A-D*. — 8 ff. par cahier. — C. rom.; titre g. — 40 ll. par page. — Au-dessous du titre, bois emprunté du Thibaldeo da

Historia de Senso, juillet 1524.

Ferrara, *Opere*, 10 déc. 1519. — In. o. à fond noir; au r. A_{ii}, au commencement du texte, grande in. o. *C* à fond blanc.

V. D_7 : le registre ; au-dessous : ℂ *Impressum Venetiis per Guilielmum de Fontaneto Montis/ferrati. Anno domini. M. D. XX. Die. XXI. Mēsis Ianua/rii*...

1516

CARMIGNANO (Colantonio). — *Cose vulgare*.

Historia de Senso, s. l. a. & n. t.

1916. — Georgio Rusconi, 23 décembre 1516; 8°. — (Venise, M)

La cose Uulgare de Missere/ Colantonio Carmignano gentilhomo Neapo/litano Morale & Spirituale Noua/mente impresse.

72 ff. n. ch., dont le dernier est blanc, s. : *AA-TT* (les lettres *NN-OO* servent de signature à un seul et même cahier). — 4 ff. par cahier. — C. rom. ; la première ligne du titre en c. g. — 30 vers par page. — Au-dessous du titre : *Apollon et les Muses* (voir reprod. p. 325). — R. *PP*. Bois emprunté du Sannazaro, *Arcadia*, 1515. — R. *SS*ᵢᵢᵢ : une sainte sur un bûcher, et trois démons s'enfuyant. Au verso, vignette signée du monogramme ⚜ et de la colonnette : la Mort interpellant un groupe de personnages (voir reprod. p. 325). — R. *TT*ᵢᵢ. *Crucifixion*, empruntée de l'*Offic. B. M. V.*, 2 août 1512 (voir reprod. I, p. 438).

V. *TT*ᵢᵢᵢ : *Stampata in Venetia per Georgio di/ Rusconi Milanese : Nella incarna/tione del nostro Signore Mes/sere Ihesu Christo./ M. D. XVI. Adi./ XXIII. de De/cembre.*

Opera delectevole alla Villanesca, 19 déc. 1516.

1516

Somnia Salomonis.

1917. — Melchior Sessa & Piero Ravani, 1ᵉʳ janvier 1516; 4°. — (Venise, M)

Somnia Salomonis Dauid re/gis filij vna cum Danielis pro/phete somniorũ interpretatione :...

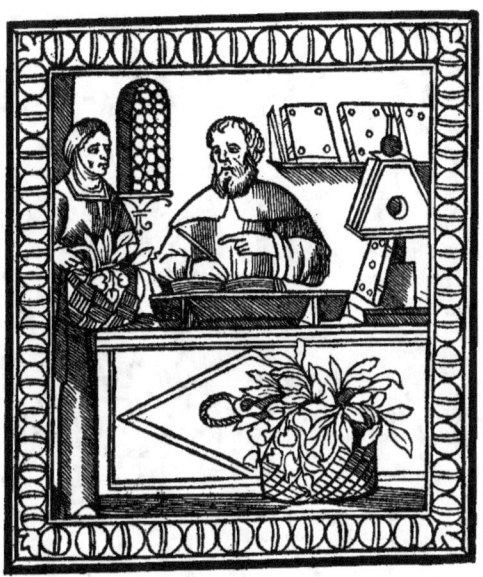

Sulpitius (Joannes), *De versuum scansione*, 22 déc. 1516.

68 ff. n. ch., s. : *A-R*. — 4 ff. par cahier. — C. rom.; titre g. — 32 ll. par page. — Au-dessous du titre, bois (voir reprod. p. 326), copié de celui de l'*Insonnio del Daniel*, s l. a. & n. t. (*b*). Le verso, blanc. — In. o. de différents genres.

R. *R*₄ : ⊄ *Explicit Somnia Salomonis... Impressssq3* (sic) *Venetiis exactissima / cura / p Melchiorē Sessam & Petrū de Rauanis so / cios. Anno dñi. M. cccccxvi. die. prīo Ianu.* Au-dessous, marque du *Chat*. Le verso, blanc.

1516

VALLA (Nicolaus). — *Gymnastica Literaria*.

1918. — Lazaro Soardi (pour Simon de Prello), 12-23 février 1516; 4°. — (Rome, An; Pérouse, C)

GYMNASTICA LITERARIA / Per. M. N. Vallam. / ⊄ *Quæ in hoc habentur Gymnasticæ / Literariæ Libello. / Præludium octo partium orationis. / De nominum declinationibus. / De generibus nominum...*

74 ff. num., s. : *AA-MM*. — 8 ff. par cahier, sauf *AA, CC, DD, II, MM*, qui en ont 4; *BB*, qui en a 6. — C. rom. — Nombre de lignes par page, variable. — Page du

titre : encadrement au trait, copié de celui du *Vita de la preciosa Vergine Maria*, 30 mars 1492; figure du Christ de pitié dans le tympan. — R. 3. Grand bois, de taille rude et épaisse: le Nom, sous la figure d'un roi, assis sur un trône, entouré de différents personnages, qui représentent les propriétés du nom (voir reprod. p. 327). — R. et v. 4; r. et v. 5 ; r. 6: diagrammes pour les déclinaisons. — V. 6 : *Verbum assimilatur lu/brico serpenti* :... Sur la gauche du texte, figure d'un dragon ailé, surmontée du mot : VERBVM. — V. 7 et r. 8 : tableau de la première conjugaison, active et passive, avec les noms des temps échelonnés sur le corps d'un serpent qui se développe en hauteur, dans la marge de gauche de la première page et la marge de droite de la seconde. — V. 9 : *Participium Prisc. iii./ loco assignauit : licet / aliter Dio. & Aug. / assimilatur aūt Marinæ Sy/renæ...* Sur la gauche du texte, figure d'une Sirène à double queue, avec, au-dessus, le mot : PARTICIPIVM (voir reprod. p. 327).

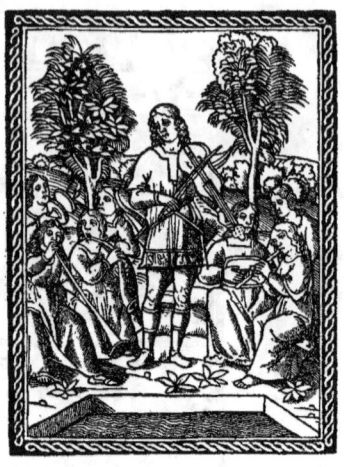

Carmignano (Colantonio), *Cose vulgare*, 23 déc. 1516
(p. du titre).

— R. 10. Le Pronom, sous la figure d'un vice-roi assis sur un trône, tenant sa cour; le texte dit : *Pronomē as/similatur pro/ regi...* (voir reprod. p. 327). — V. 10. Diagramme pour les pronoms personnels. — R. 12 : *Præpositio assimi/latur Reginæ p/cedenti ad pome/ rium cum puellulis suis / a tergo comitātib'* :... Sur la gauche, figure d'une reine escortée de trois suivantes; au-dessus: PREPOSICIO (voir reprod. p. 328). — V. 12. : *Aduerbium di / citur quasi ad/ uerbum* :... *assimilatur/ præsbytero suis indu/ mētis ornato ante altare...* Sur la gauche, figure d'un prêtre à l'autel, au pied duquel est agenouillé un servant; dans le haut, le mot : ADVEBIVM (voir reprod. p. 328). — V. 13 : *Interiectio... assimilatur uetulæ ora laceranti : & a tergo eam scurræ deri / denti...* Sur la gauche, figure d'une femme assise, pleurant, et d'une autre femme riant aux éclats ; dans le haut : INTERIECTIO (voir reprod. p. 328). — Plus bas : *Coniunctio* :... *assimilatur puel/ læ ac iuueni per manus coniunctim deambulātibus...* Sur la gauche, représentation conforme, avec le mot : CONIVNCTIO dans le haut (voir reprod. p. 328). — V. 14, blanc. — R. et v. 47, r. et v. 48 : diagrammes pour la versification latine.

Carmignano (Colantonio), *Cose vulgare*,
23 déc. 1516 (v. SS_{iii}).

R. 50 : *Impressum Venetiis per Laʒarum de Soardis. M. D. XVI. Die. XII. Februarii.* Le verso, blanc. — R. 51 : ℂ *VOCABVLARIVM PRO NOVICIIS AD CA/MAENAS QVIRICIVM SCHOLASTICIS / COMMODISSIMVM AB AVCTORE IP/SO. M. N. VALLA NOVISSIME RECO/GNITVM ET CONCINNATVM.*
R. 74 : ℂ *Impressum Venetiis per Laʒarum de Soardis. die. 23. Februarii. 1516. / Sumptibus uero & expensis nobilis uiri domini Simonis. q. dñi. Frācisci / de Prello de Lixona Vercelleñ...* Au-dessous, le registre; au bas de la page, petite

marque à fond noir, aux initiales de l'imprimeur. Le verso, blanc.

Livre des plus curieux, comme essai de rudiment classique agrémenté d'images. L'exemplaire de Pérouse offre cette particularité, qu'il est absolument intact, tel qu'il est sorti de l'atelier du brocheur; pas un feuillet n'a été même ouvert au coupe-papier.

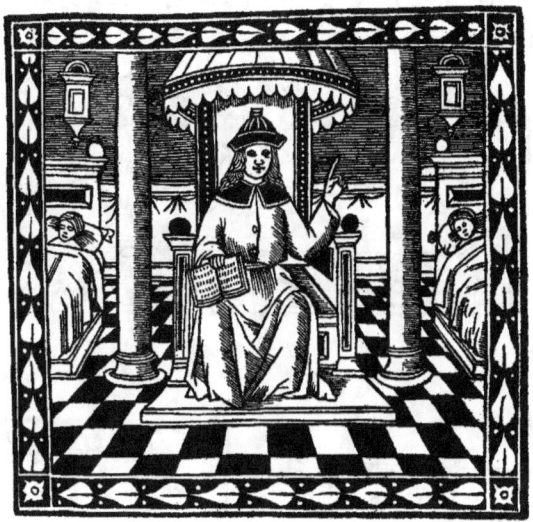

Somnia Salomonis, 1ᵉʳ janvier 1516.

1516

LAPIDE (Joannes de). — *Resolutorium dubiorum circa celebrationem Missarum.*

1919. — Georgio Rusconi, 1516; 8°. — (Vienne, 1)

Resolutorium | dubiorum circa celebrationem | Missaꝗ occurrentiū : p venerabileʒ patrē dñm | Ioannē de Lapide: doctorē theologū Parisiē/seʒ : ordinis cartusiēsis...

40 ff. n. ch., s.: *A-K.* — 4 ff. par cahier. — C. g. — 33 ll. par page. — Au-dessous du titre, bois emprunté du Cicéron, *Epist. famil.*, 20 mars 1517. — R. B_3. In. o. *O*, à fond criblé, avec figure de centaure.

R. K_4: *Uenetijs per Georgium de Rusconibus. 1516.* Le verso, blanc.

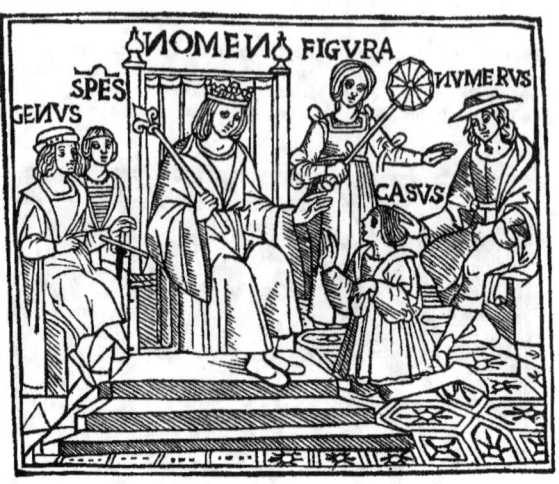

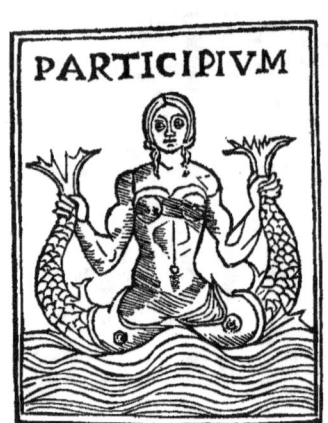
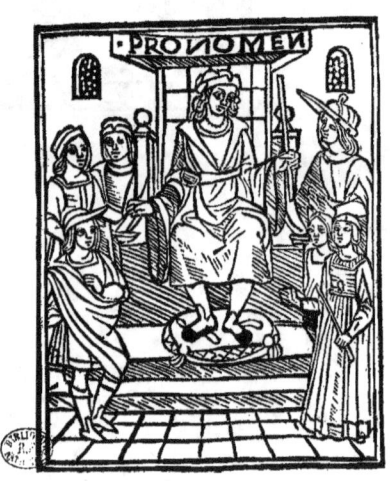

Valla (N.), *Gymnastica litteraria*, 12-23 févr. 1516.

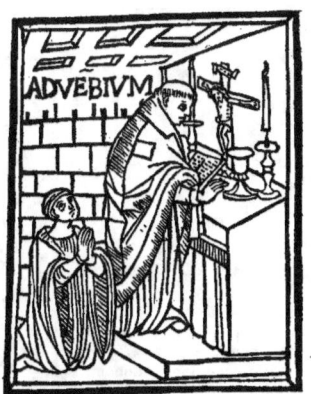
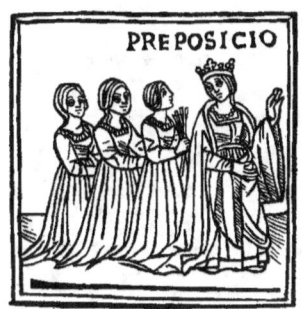
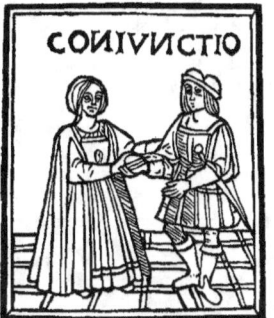
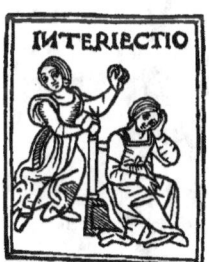

Valla (N.), *Gymnastica litteraria*, 12-23 février 1516.

1516

CICONDELLUS (Joannes Donatus). — *Sermones et Oratiunculæ.*

1920. — Georgio Rusconi, 1516; 8°. — (✩)

Sermones ɀ Oratiuncule / pulcherrime Uulgares / ɀ Litterales cuius / cunque ge/neris. / Maxime ɀ gratie ɀ vtilitatis.

32 ff. n. ch., s.: *A-H*. — 4 ff. par cahier. — C. rom.; titre g. — 2 col. à 30 ll. — Au-dessous du titre, bois emprunté du Cicéron, *Epist. famil.*, 27 mai 1511 (liv. IV): groupe de six personnages debout, dont un, au milieu, lit une lettre. Au verso : ℂ *En candide lector hunc cape Libellum...*; six lignes de texte; au-dessous: figure d'Abraham assis, tenant un livre; à droite et au-dessous de la vignette, fragments de bordure ornementale, pour parfaire la justification.

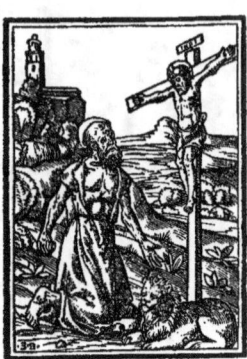

Cicondellus (Joannes), *Sermones & Oratiunculæ*, 2 mars 1524 (v. du titre).

R. *H₄*: ℂ *Impressum Venetiis per Georgium de Rusconi-/bus Mediolañ. sub Anno Dñi. M. D. xvi.* Le verso, blanc.

1921. — Joanne Tacuino, 12 mai 1519; 8°. — (Rome, A)

Sermones ɀ Oratium/cule pulcherrime vul/gares & litterales / cuiuscunque ge/neris. / Maxime et gratie et uti/litatis.*

26 ff. n. ch., s.: *a-f*. — 4 ff. par cahier, sauf *f*, qui en a 6. — C. g. — 2 col. à 34 ll. — Page du titre: encadrement ornemental, dont la moitié a été déchirée.

R. *f₆*: *Impressum Uenetijs per Ioannem Tacui-/num de Tridino. Anno Domini M. D./ XIX. Die. xij. Menses* (sic) *Maij.* Le verso, blanc.

1922. — Francesco Bindoni, 2 mars 1524; 8°. — (✩)

Sermones ɀ Oratium / cule pulcherrime Vulgares & / Litterales cuiuscũque ge/neris: maxime gra/tie & vti/litatis.

32 ff. n. ch., dont le dernier est blanc, s.: *A-H*. — 4 ff. par cahier. — C. g.; les quatre dernières lignes du titre en c. rom. r. — Au-dessous du titre, bois de facture grossière, représentant un prédicateur en chaire. La page est encadrée d'une bordure dont le bloc inférieur représente une scène d'intérieur d'école; les trois autres blocs sont à motif ornemental sur

Rosselli (Giovanni), *Epulario*, 3 avril 1517.

Rosselli (Giovanni), *Epulario*, 1519.

fond criblé. Au verso : ℂ *Ad lectorem./* ℂ *En candide lector hunc cape libellum...* Au-dessous de ces six lignes de texte, bois avec monogramme '**3·a·** : *S' Jérôme en oraison* (voir reprod. p. 329)[1]. — In. o.

R. H_3 : ℂ *Venetiis per Franciscum de Bin/donis accuratissime impressum / Anno domini. M. D. XXIIII./ Die secundo Mensis / Martii.* Au verso, marque de la *Justice couronnée*, avec les initiales F· ·B·

1516

Rosselli (Giovanni). — *Epulario*.

1923. — Augustino Zanni, 1516 ; 8°.

Opera nova chiamata Epulario, quale tracta il modo de cucinare ogni carne, ucelli, pesci d'ogni sorte. Et fare sapori, torte, pastelli, al modo de tutte le provincie, composta per maestro Giovanne de Rosselli francese.

In Venetia per Agostino Zanni da Portese, 1516.

" Petit in-8°., avec une figure sur bois au titre. Edition rare, et la plus ancienne que l'on connaisse de cet ouvrage, d'autant plus curieux pour nous qu'il est d'un Français. " (Brunet, IV, col. 1393 ; Graesse, VI, p. 163).

1924. — Jacomo Penci da Lecho (pour Nicolo Zoppino & Vicenzo de Polo), 3 avril 1517 ; 8°. — (☆)

Opera noua chiamata Epulario / Quale tracta il de cucinare ogni carne vcelli / pesci de ogni sorte. Et fare sapori torte pastel-/li al modo de tutte le prouincie: τ molte / altre gētileʒʒe. Cōposta p Maestro / Giouāne de rosselli. Frācese.

44 ff. n. ch., s. : *A-L*. — 4 ff. par cahier. — C. g. ; titre rouge. — 2 col. à 34 ll. — Au-dessous du titre, bois représentant plusieurs personnages, hommes et femmes, occupés dans une cuisine (voir reprod. p. 329). — Dans le texte, petites figures de deux poissons et d'un crustacé, empruntées des signes du Zodiaque. — In. o.

R. L_4 : ℂ *Impresso in Uenetia per industria e spesa de / Nicolo Zopino Et Uincenʒo compagni in / la chasa de Maistro Iacomo Penci / da Lecho Impressore acuratissi-/mo. Nel. M. D. xvii. Adi. iii./ del Mese de Aprile.* Au-dessous, marque du *S' Nicolas*. Le verso, blanc.

1. Cette gravure a été employée dans le *Transito Uita Miracoli τ morte del glorioso sancto hieronymo*, imprimé le 25 septembre, même année, par Francesco Bindoni et Mapheo Pasini.

1925. — Nicolo Zoppino & Vicenzo de Polo, 21 août 1518; 8°. — (Rome, Vt)

Opera noua chiamata Epulario / Quale tracta il modo de cucinare ogni carne vcelli / pesci de ogni sorte Et fare sapori torte pastel/li al modo de tutte le prouincie :...

41 ff. num. & 3 ff. n. ch., s. : A-F. — 8 ff. par cahier, sauf F, qui en a 4. — C. g.; titre rouge. — 2 col. à 34 ll. — Au-dessous du titre, bois de l'édition 3 avril 1517. — Dans le texte, petites figures de deux poissons & d'un crustacé.

R. F_4 : ℭ *Stampato in Uenetia per Nicolo Zopino / e Uincenzo compagni Nel. M. / D. xviij. adi. xxj. de Agosto.* Le verso, blanc[1].

1926. — Bernardino Benali, 1519; 8°. — (☆)

ℭ *Epulario opera noua: la / quale tracta il modo de cucinare ogni / carne: vcelli : pesci : dogni sorte. Et fare / sapori : torte : pastelli : al modo de tutte / le prouincie...*

Rosselli (Giovanni), *Epulario*, 23 août 1521.

44 ff. num., s. : a-f. — 8 ff. par cahier, sauf f, qui en a 4. — C. rom.; titre g. — 2 col. à 31 ll. — Au-dessous du titre, figure d'un bélier dans un médaillon circulaire ; la page est entourée d'une bordure ornementale (voir reprod. p. 330). — In. o. à fond noir.

R. xxxxiiii : ℭ *Stampata in Venetia p / Bernardino Benalio. 1519.* Le verso, blanc.

1927. — Alessandro Bindoni, 23 août 1521 ; 8°. — (Florence, L)

Opera noua chiamata Epula/rio : Quale tratta il modo de Cucinare ogni / Carne: vcelli : pesci : de ogni sorte. Et fare sapori : torte / pastelli : al modo de tutte le prouincie :...

37 ff. num. & 3 ff. n. ch., s. : A-E. — C. g.; titre r. et n. — 2 col. à 35 ll. — Au-dessous du titre, bois copié de celui de l'édition 3 avril 1517 (voir reprod. p. 331). Le verso, blanc. — V. 37, 2ᵐᵉ col., au-dessous du mot : FINIS, trois petites vignettes superposées, représentant des scènes d'intérieur.

R. E_8 : ℭ *Stampato in Uenetia*

Rosselli (Giovanni), *Epulario*, 22 janvier 1525.

1. Brunet (IV, col. 1393) indique une édition du 20 août 1517, des mêmes imprimeurs. N'aurait-il pas vu un exemplaire de cette édition du 21 août 1518, où la souscription aurait été altérée ?

per Alessandro de Bendo/ni. Nel anno del nostro signore. M. cccc. xxj. Adi. xxiij./ Agosto. Au bas de la page, petite marque de la *Justice*, avec initiales .A. .B. Le verso, blanc.

1928. — Benedetto & Augustino Bindoni, 22 janvier 1525 ; 8°. — (Paris, N)

Epulario Quale tratta del mo/ do de Cucinare ogni carne Vcelli pe/sci de ogni sorte :...

48 ff. n. ch., dont le dernier est blanc, s. : *A-F*. — 8 ff. par cahier. — C. g ; titre rouge. — 33 ll. par page. — Au-dessous du titre, autre copie du bois de l'édition 3 avril 1517 (voir reprod. p. 331). Le verso, blanc. — R. A_2 : Au commencement du texte, in. o. *C*, à fond criblé.

V. F_7 : ℭ *Stampato in Uenetia per Benedetto z Augustino di Bindoni Nel anno del Signore. 1525./ Adi. 22. de Zenaro.*

Cornazano (Antonio), *De modo regendi*, 3 mars 1517 (p. du titre).

1929. — Giovanni Andrea Vavassore, 1549 ; 8°. — (Londres, BM)

Epulario quale tratta del mo/do de cucinare ogni carne | Ucelli pesci de ogni sorte | z fare Sapori : torte: z | pastelli al modo de | tutte le Pro/ uincie.

47 ff. num. et 1 f. blanc, s. : *A-F*. — 8 ff. par cahier. -- C. rom. ; titre g. r. et n. — 34 ll. par page. — Au bas de la page du titre, bois emprunté du Galien, *Recetario*, 16 nov. 1524. Le verso, blanc.

V. 47 : ℭ *Stampata nell' ynclita citta di Venetia Per Giouanni | Andrea Valuassore detto Guadagnino. nelli | anni del nostro Signore. M. D. xlviiii.*

1517

Cornazano (Antonio). — *De modo regendi*, etc.

1930. — Georgio Rusconi (pour Nicolo Zoppino & Vicenzo de Polo), 3 mars 1517 ; 8°. — (☆)

Opera Nona (sic) *de Miser Anto/ nio Cornaʒano in terma riʒa : la q̃l tratta./* ℭ *De modo Regẽdi.* ℭ *De motu Fortune./* ℭ *De integritate rei Militaris : z qui in re/ militari Imperatores excelluerint./ Nouamente impressa : z Hystoriata.*

74 ff. n. ch., s. : *A-I*. — 8 ff. par cahier, sauf *I*, qui en a 10. — C. rom. ; titre g. r. et n. — 30 vers par page. — Au-dessous du titre, bois avec monogramme •E•A• : l'auteur s'entretenant avec le Duc Alphonse de Ferrare (voir reprod. p. 332). — Dans le corps de l'ouvrage, 18 vignettes, dont une avec le monogramme ▪ (voir reprod.

p. 333), une signée ·œ·, une autre ɛ, et deux signées de la colonnette ; une de ces dernières a été employée antérieurement dans l'*Opera delecteuole alla Uilanesca*, 19 déc. 1516.

R. I_{10} : ❡ *Impressa in Venetia per Zorʒi di Rusconi/ Milanese : ad instātia de Nicolo dicto Zo/pino & Vincentio compagni. Nel/ M. D. XVII. adi. III de Marʒo.* Le verso, blanc.

Cornazano (Antonio), *De modo regendi*, 3 mars 1517 (v. A_{iii}).

1931. — Nicolo Zoppino & Vicenzo de Polo, 13 septembre 1518 ; 8°. — (Paris, N)

Opera Noua de Miser Anto/nio Cornaʒano ī terʒa rima : la q̄l tratta./ ❡ De modo regēdi. ❡ De motu Fortūe./ ❡ De ītegritate rei Militaris :...

Réimpression de l'édition 3 mars 1517.

R. I_{10} : ❡ *Impressa in Venetia per Nicolo Zoppino/ & Vincentio compagni. Nel Anno della/ incarnatione del nostro Signor mi/ ser Iesu Christo. M. D. XVIII./ Adi. XIII. del mese de Se/ ptembre.* Le verso, blanc.

1517

VARTHEMA (Ludovico de). — *Itinerario*.

1932. — Georgio Rusconi, 6 mars 1517 ; 8°. — (Londres, BM — ★)

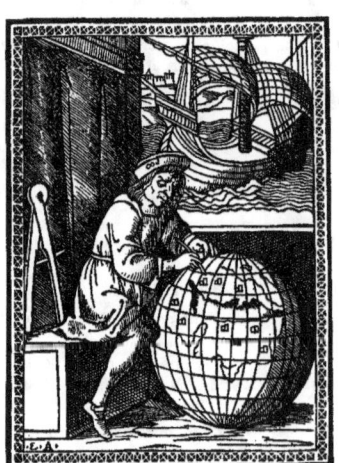

Itinerario De Ludouico De/ Uarthema Bolognese ne lo Egypto ne la / Suria ne la Arabia Deserta τ Felice/ ne la Persia : ne la India : τ ne la Ethio/pia...

92 ff. n. ch., s. : *A-M*. — 8 ff. par cahier, sauf *M*, qui en a 4. — C. rom. ; titre g. r. et n. — 2 col. à 30 ll. — Au-dessous du titre, bois avec monogramme ·Ɛ·A· : l'auteur inscrivant ses découvertes sur une sphère terrestre (voir reprod. p. 333). Le verso, blanc. — Quelques in. o., la plupart à fond noir.

R. M : ❡ *Stampata in Venetia per Zorʒi di Rusconi/ Milanese :... Nella incarnatiōe del nr̄o signore Iesu xp̄o/ M. D. XVII. Adi. VI. del/ Mese de Marʒo.* Au verso, la table. — R. M_4 : le registre ; le verso, blanc.[1]

Varthema (Ludovico de), *Itinerario*, 6 mars 1517 (p. du titre).

[1]. Brunet (V, col. 1094), relève l'erreur commise par Molini *(Operette,* p. 161), qui donne cette édition comme pet. in-4°, avec le nom de l'auteur orthographié : *Vathema,* au lieu de *Varthema.* — Brunet, d'autre part, cite une édition imprimée à Milan, le 30 avril 1523, par Joanne Angelo Scinzenzeler, et dont le frontispice semble, d'après la description, être copié du bois de l'édition vénitienne de 1517.

Varthema (Ludovico de), *Itinerario*, avril 1520
(p. du titre).

1933. — Georgio Rusconi, 20 mars 1518 ; 8°. — (Milan, M)

Itinerario De Ludouico De/ thema Bolognese ne lo Egypto ne / la Suria ne la Arabia Deserta ɿ Felice /...

Réimpression de l'édition 6 mars 1517.

R. M : ℂ *Stampata in Venetia per Zorʒi di Rusconi / Milanese :... Nella incar/natiõe del nr̃o signore Iesu xpo / M. D. XVIII. Adi. XX. del / Mese de Marʒo*. Au verso, la table. — R. M_4 : le registre. Le verso, blanc.[1]

1934. — Georgio Rusconi, 3 mars 1520 ; 8°. — (Paris, A)

Itinerario de Ludouico de Uar/ thema Bolognese ne lo Egypto ne la Su/ ria ne la Arabia deserta ɿ felice ne la Per/sia la India : ɿ ne la Ethiopia...

104 ff. n. ch., dont le dernier est blanc, s. : *A-N*. — 8 ff. par cahier. — C. rom. ; titre r. et n. ; la première ligne en c. g. — 2 col. à 30 ll. — Au-dessous du titre, bois avec monogramme ·Ɛ·A·, de l'édition 6 mars 1517. Le verso, blanc.

V. N_7 : ℂ *Impresso in Venetia per Zorʒi di Rusconi Mi/ lanese. Nellanno della Incarnatione del no·/ stro Signore Iesu Christo. M. D. XX. adi. / III. de Marʒo...* Au-dessous, le registre.

1935. — Francesco Bindoni & Mapheo Pasini, avril 1520 (?) ; 8°. — (Londres, BM)

Itinerario de Ludouico/ Varthema Bolognese nello Egitto...

100 ff. num. & 4 ff. n. ch., dont le dernier est blanc, s. : *A-N*. — 8 ff. par cahier. — C. rom. — 30 ll. par page. — Au-dessous du titre, bois copié de celui de l'édition 6 mars 1517 (voir reprod. p. 334). Le verso, blanc.

V. N_3 : ℂ *Stampato in Vinegia per Francesco di Alessan/dro Bindoni, & Mapheo Pasini compani... nel. M. D. XX/ del mese d'Aprile.*

Exemplaire en très mauvais état, surtout à la fin ; le f. N_3 a subi un

1. Brunet (V, col. 1094), cite une autre édition imprimée aussi par Georgio Rusconi, le 20 décembre de la même année, et qui doit être également une réimpression de la première, car le nombre de ff. et les signatures sont identiques.

Varthema (Ludovico de), *Itinerario*, 16 avril 1526
(p. du titre).

raccommodage, qui intéresse le texte de la souscription ; de sorte qu'il pourrait manquer un ou deux chiffres à la suite des deux *XX* du millésime, de même qu'un chiffre de quantième avant les mots : *del mese d'Aprile*.

1936. — Heredi di Georgio Rusconi, 17 septembre 1522; 8°. — (Milan, M)

Itinerario de Ludouico de Uar/thema Bolognese ne lo Egypto ne la Su/ria ne la Arabia deserta z felice...

104 ff. n. ch., dont le dernier est blanc, s. : *A-N*. — 8 ff. par cahier. — C. rom. ; titre g. — 2 col. à 30 ll. — Au-dessous du titre, bois avec monogramme •Σ•A• de l'édition 6 mars 1517. Le verso, blanc.

V. N_7 : ℂ *Stampata in Venetia per li heredi de Georgio di/ Rusconi. Nell-anno della incarnatione del no/stro signore Iesu Christo. M. D. XXII. Adi/ XVII. de Setembrio...* Au-dessous, le registre.

1937. — S. n. t., 16 avril 1526; 8°. — (Londres, BM ; Venise, C)

Itinerario de Ludouico/ de Uarthema Bolognese nello Egytto...

104 ff. n. ch., dont le dernier est blanc, s. : *A-N*. — 8 ff. par cahier. — C. rom. ; titre g. r. et n. — 2 col. à 30 ll. — Au-dessous du titre : l'auteur assis à un bureau, sur la tablette duquel est posée une sphère (voir reprod. p. 334). Le verso, blanc.

V. N_7 : ℂ *Impresso in Venetia Nellanno della In/carnatione del nostro Signore Iesu/ Christo Del. M. D. XXVI./ Adi. XVI. Aprile...* Au-dessous, le registre.

1938. — Francesco Bindoni & Mapheo Pasini, avril 1535 ; 8°. — (Londres, FM)

Itinerario de Ludouico de/ Varthema Bolognese nello Egitto, nella So/ria nella Arabia deserta...

100 ff. num. et 4 ff. n. ch., s. : *A-N*. — 8 ff. par cahier. — C. rom. ; la première ligne du titre en c. g. — 29 ll. par page. — Au-dessous du titre, bois de l'édition avril 1520. Le verso, blanc.

V. N_7 : ℂ *Stampato in Vinegia per Francesco di Alessandro Bindone, & Mapheo Pasini compani, a/ santo Moyse al segno de Langelo Ra/phael, nel. M. D. XXXV./ del mese d'Aprile.* — R. N_8 : marque de l'*Archange Raphaël conduisant le jeune Tobie*, avec monogramme ♭. Le verso, blanc.

1517

CASSIODORUS. — *Expositio in Psalterium*.

1939. — Hæredes Octaviani Scoti, 8 mars 1517, f°. — (Venise, M)

Cassiodorus super/ Psalmos./ Expositio clarissimi Cassiodori Senatoris/ Romani in Psalterium... ℂ *Venetijs M. D. XXXIIII.* (sic).

18 (10, 8) ff. prél. n. ch., s. : *a, b*. — 227 ff. num. et 1 f. blanc, s. : *c-z, ᴣ, ꝫ, ꝑ, A-E*. — 8 ff. par cahier, sauf *D* et *E*, qui en ont 6. — C. g. — 2 col. à 65 ll. — Page du titre : grand encadrement architectural, dont nous avons donné la reproduction pour la *Bible* de 1535 (voir I, p. 157); dans le bas, le buste de moine nimbé, placé dans la niche de droite, est désigné par le nom : LVDOLPHVS; le buste de gauche est celui d'un personnage coiffé d'un turban, à qui l'on a assigné le nom de l'auteur du livre : CASSIODOR' — In. o. de différents genres.

Diogène Laërce, *Vite de Philosophi moralissime*,
19 mars 1517 (p. du titre).

V. 227 : *Uenetijs impensa heredum quondam Do / mini Octauiani Scoti Modoe / tiensis ac sociorum/. 8. die. Martij /. 1517*. Au-dessous, le registre. Plus bas, marque à fond noir, aux initiales $O_M S$.[1]

1517

Diogène Laërce. — *Vite de Philosophi moralissime.*

1940. — Melchior Sessa & Piero Ravani, 19 mars 1517; 8°. — (Venise, M)

Vite de Philosophi mo-ralissime. Et de le loro / elegantissime sententie.

56 ff. n. ch., s. : *a-g*. — 8 ff. par cahier. — C. rom. — 31 ll. par page. — Au-dessous du titre, bois emprunté de l'édition de Plutarque, 26 nov. 1516 : *Vita Lycurgi* (voir reprod. p. 336).

V. g_8 : *Stampata in Venetia per Marchio Sessa/ e Piero di Rauani bersano com-/pagni. Nel. M. D. XVII. adi/ xix. Marzo.*

1941. — Nicolo Zoppino & Vicenzo de Polo, 24 janvier 1521; 8°. — (Florence, N — ✶)

ℂ *Uite de Philosophi moralis-/ sime. Et de le loro elegantissime sententie./ Extratte de Lahertio z altri antiquis-/ simi auctori Istoriate z di nouo / corrette in lingua Tosca.*

64 ff. n. ch., s. : *A-H*. — 8 ff. par cahier. — C. rom. — Titre g. r. et n. — 2 col. à 30 ll. — Au-dessous du titre, bois avec monogramme •3•a• : groupe de cinq philosophes de l'antiquité (voir reprod. p. 337). Le verso, blanc. — Dans le texte, vignettes de la largeur d'une colonne : portraits de philosophes célèbres, représentés en buste dans des niches à coquille.

R. H_8 : marque du St Nicolas ; au-dessous : *Stampato in Venetia per Nicolo Zopino e Vincẽ/ tio compagno nel. M. cccc. xxi. Adi. xxiiii./ de zenaro...* Le verso, blanc.[2]

1942. — Nicolo Zoppino & Vicenzo de Polo, 30 septembre 1524; 8°. — (Florence, M)

ℂ *Uite de Philosophi moralis-/ sime. Et de le loro elegantissime sententie./ Extratte da Lahertio z altri antiquis-/ simi auctori Istoriate...*

1. Nous avons donné cette édition à la date indiquée par la souscription, sans avoir pu vérifier sur un autre exemplaire si elle contient quelque illustration ; car il est évident, par la date, que le premier f. de l'exemplaire de la Marciana provient d'une édition postérieure.

2. On nous a communiqué une liste de livres appartenant à M. le Comte Romani, à Camerino (province de Macerata), où se trouve mentionnée une édition de 1521, imprimée par Georgio Rusconi. Nous n'avons pas connaissance de cette édition.

Réimpression de l'édition 24 janvier 1521.

R. H_8 : marque du S^t *Nicolas* ; au-dessous : *Stampata ne la inclita Citta di Venetia per Ni | colo Zopino e Vincentio compagno nel.| M. D. xxiiii. Adi. xxx. Settembre...* Le verso, blanc.[1]

1943. — S. n. t., juillet 1535 ; 8°. — (✩)

VITE DE PHILOSOPHI MO*/ralissime. Et le loro elegantissime sen*/ têtie, Extratte da Laertio, & altri an*/ tiqssimi Auttori, Historiate, ...*

64 ff. n. ch., s. : *A-H*. — 8 ff. par cahier. — C. rom. — 2 col. à 32 ll. — Au-dessous du titre, bois copié de celui de l'édition 24 janvier 1521, et qui, au-dessous du monogramme ·Ʒ·ᴀ· contrefait par le copiste, porte un autre monogramme ·I·F· (voir reprod. p. 337). Le verso, blanc. — Dans le texte, portraits de philosophes célèbres, également copiés de ceux de l'édition de 1521.

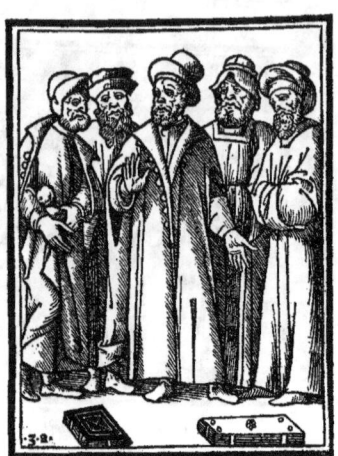

Diogène Laërce, *Vite de Philosophi moralissime*, 24 janvier 1521 (p. du titre).

R. H_8 : *Stampata ne la Inclita Citta di Venetia| Nel anno. M D XXXV.| Del mese de Luio.* Le verso, blanc.

1944. — Nicolo Zoppino, 1535 ; 8°. — (Florence, N)

⟪ *Uite de Philosophi moralis/ sime. Et delle loro elegantissime senten/ tie. Estratte da Laertio : z altri anti chissimi Auttori...*

Réimpression de l'édition 24 janvier 1521.

R. H_8 : *Stampata nella inclita Citta di Vinegia per | Nicolo d'Aristotile detto Zoppino.| Nelli anni del nostro signore.| M. D. XXXV.* Le verso, blanc.

1945. — Alessandro de Viano, s. a. ; 8°. — (Venise, M)

VITE DE PHILOSOPHI | MORALISSIME, ET DELLE LO | ro elegantissime

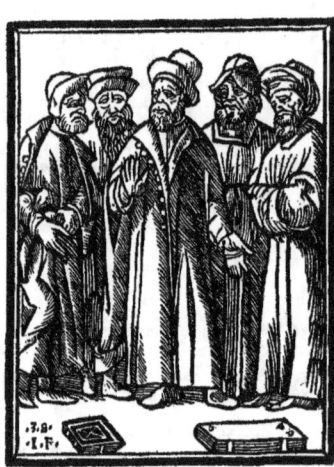

Diogène Laërce, *Vite de Philosophi moralissime*, juillet 1535 (p. du titre).

1. Un exemplaire de cette même édition, qui nous a été communiqué en 1900 par la librairie Casella, de Naples, présente des variantes dans le texte du titre : *Laertio* au lieu de *Lahertio* ; *Auttori* au lieu de *auctori* ; *Historiate* au lieu de *Istoriate* ; et dans celui de la souscription : *Settembrio* au lieu de : *Settembre*.

Lo Arido Dominico, 15 avril 1517 (p. du titre).

sententie. Extratte da Laer | tio, & altri antichissimi Auttori. Hi | storiate...

40 ff. n. ch., dont le dernier est blanc, s. : *A-E*. — 8 ff. par cahier. — C. rom. — 2 col. à 50 ll. — Au-dessous du titre, copie du bois de l'édition 24 janvier 1521. — Dans le texte, portraits de philosophes célèbres en buste.

V. E_7 : *In Venetia ꝑ Alessan | dro de Viano.*

1517

Lo Arido Dominico, etc.

1946. — Bernardino Vitali, 15 avril 1517 ; 4°. — (☆)

LO ARIDO DOMINICO POVERO SERVO | DI CHRISTO IESV AL DILETTO POPOLO | CRISTIANO ET A TVTTI LI PRENCEPI | ET SIGNORI.

28 ff. n. ch., s. : *a-g*. — 4 ff. par cahier. — C. rom. — 28 ll. par page. — Au-dessous du titre, grand bois allégorique, signé du monogramme **L** (voir reprod. p. 338). Au

verso : *Crucifixion*, provenant du matériel de L. A. Giunta (reprod. dans *Les Missels vén.*, p. 289), encadrée de vignettes à personnages. — Dans le texte, onze petits bois, de différentes grandeurs, et empruntés de plusieurs ouvrages publiés antérieurement.

R. *g*₄ : *Stampatata* (sic) *in Venetia per Bernardin Vinitiā nel tēpo / del Serenissimo Principe. Dño. d. Leonardo Lauredano/ Duce di Venetia nel. M.CCCC.XVII. adi. xv. Aprile/*... Au-dessous de la souscription : *Chemin de Damas*, bois d'origine française, et provenant probablement du matériel de Jean du Pré, comme la série dont nous avons donné des reproductions pour le *Legendario de Sancti* de 1504 (voir reprod. p. 339). Le verso, blanc.

Lo Arido Dominico, 15 avril 1517 (r. g₄).

1517

COLLENUTIO (Pandolpho). — *Philotimo.*

1947. — Georgio Rusconi (pour Nicolo Zoppino & Vicenzo de Polo), 30 avril 1517; 8°. — (Venise, M)

Opera noua composta per mi/ser Pandolpho Coldonese allo Illustrissimo & exce/lentissimo principe Hercule inclito Duca de Ferra/ra : Intitulata Philotimo./ Interlocutori. Beretta & Testa.

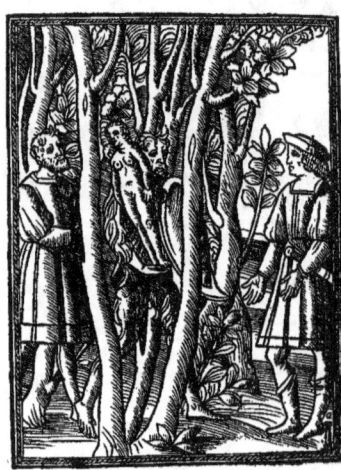

Collenutio (Pandolpho), *Philotimo*, 30 avril 1517 (p. du titre).

20 ff. n. ch. dont le dernier est blanc, s. : *a-e*. — C. rom. ; la première ligne du titre en c. g. — 2 col. à 38 ll. — Au-dessous du titre, bois avec monogramme (voir reprod. p. 339). Le verso, blanc.

V. *e*₃ : ℭ *Impresso in Venetia per Georgio de Rusconi Mela / nese ad instantia de Nicolo ditto Zopino & Vincenzo suo compagno : Nel anno / M. D. XVII. Adi ultimo del / mese de Aprile.*

1948. — Jacobo Pentio da Lecho (pour Nicolo Zoppino & Vicenzo de Polo), 30 août 1517 ; 8°. — (Londres, BM)

Opera noua composta per / miser Pandolpho Coldonese / Intitulata Philotimo./...

Réimpression de l'édition du 30 avril, même année.

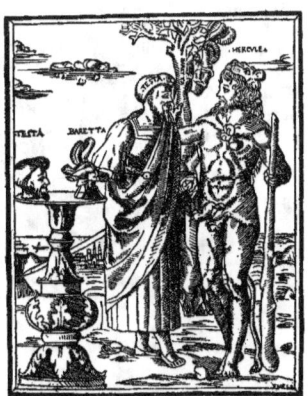

Collenutio (Pandolpho), *Philotimo*, 19 mai 1518 (p. du titre).

V. e_3 : ⟨ *Impresso in Uenetia per Iacobo pintio da Le/cho ad instantia de Nicolo ditto Zopino/ τ Uincenƶo suo compagno. Nel an/no. M.D.XVII. Adi. vltimo / del mese de Agosto.*

1949. — (Perusia) Hieronymo de Cartulari, pour Nicolo Zoppino & Vicenzo de Polo, 19 mai 1518; 8°. — (Venise, M)

Opera noua composta p̄ / miser Pandolpho Coldonese./ Intitulata Philotimo. / Interlocutori. Beretta τ Testa.

20 ff. n. ch., s.: *A-E*. — 4 ff. par cahier. — C. rom.; titre g. — 2 col. à 30 ll. — Au-dessous du titre, bois d'une jolie facture (voir reprod. p. 340); la signature illisible, gravée dans l'angle inférieur de droite, nous paraît être celle d'Eustachio Cellebrino, qui exerça à Pérouse et à Venise vers l'époque où fut imprimée cette édition. Le verso, blanc.

R. E_4 : ⟨ *Impresso ī Perusia p̄ Heronymo (sic) de Frācesco d' Car/ tulari ad instantia de Nicolo dicto Zopino &/ Vincēƶo suo cōpagno. Nel anno. M.D. XVIII./ Adi. 19. del mese de Magio.* Le verso, blanc.

1517

Familiaris clericorum liber.

1950. — Gregorius de Gregoriis (pour Bernardino Stagnino), 15 juin 1517; 8°. — (Séville, C)

FAMILIA/RIS CLE/RICO/RVM.

16 (8, 8) ff. prél. n. ch., s.: ✠, ✠✠. — 240 ff. num. par erreur: 270, s.: *a-ƶ. τ, ꝭ, ꝝ, A-D.* — 8 ff. par cahier. — C. g. r. et n. — 33 ll. par page. — Au-dessous du titre, imprimé en grandes cap. rom. r., marque du S^t *Bernardin portant le chrisme*, en rouge également. — Calendrier illustré de vignettes avec les noms des mois. — V. ✠✠$_8$. *Jésus enfant dans le temple, au milieu des docteurs*; fragments de bordure ornementale à droite et au-dessous du bois; bloc à figures à gauche (voir reprod. p. 340). — R. *a*. Figure de la main harmonique, pour l'étude du

Familiaris clericorum liber, 15 juin 1517 (v. ✠✠$_8$).

plain-chant. — V. 59. *Mise au tombeau*, bois emprunté de l'*Offic. B. M. V.*, 1ᵉʳ sept. 1512 (voir reprod. I, p. 441); même bordure qu'au v. ✠ ✠₈. — Petites vignettes hagiographiques dans le texte.

R. D₈ (chiffré 270) : ❡ *Impressum Uenetijs per Gregorium / de Gregorijs. Anno Domini 1517./ die Decimoquinto Mēsis Iunij*. Au-dessous, le registre. Le verso, blanc.

Familiaris clericorum liber,
28 janvier 1535 (v. 62).

1951. — Victor de Ravanis & socii, 28 janvier 1535 ; 8°. — (Rome, A)

Le titre manque. — 8 ff. prél. n. ch., s. : ✠. — 232 ff. num. s. : *a-ʒ, z, ɔ, ꝗ, A-C*. — 8 ff. par cahier. — C. g. r. & n. — 36 ll. par page. R. 1 : ❡ *Tabula contentorum in hoc Familiari clericorum*. — R. 5. Figure de la main harmonique, pour l'étude du plain-chant. — Dans le texte, 9 petites vignettes, et une plus grande, au v. 62 : *Mise au tombeau*, avec monogramme 🅰 (voir reprod. p. 341).

R. 232 : *Impressum Venetiis per Victorem / de Rauanis ac sociorum* (sic). *Anno / domini. M. D. XXXV. Die / XXVIII. Mensis / Ianuarii*. Au-dessous, le registre; au bas de la page, marque de la *Sirène à double queue*, la tête ceinte d'une ferronnière au lieu de couronne. — Le verso, blanc.

1517

JOACHIM (Abbas). — *Scriptum super Esaiam prophetam.*

1952. — Lazaro Soardi, 27 juin 1517 ; 4°. — (Rome, Co)

Eximij profundissimiqȝ sacroꝗ / eloquioꝗ perscrutatoris ac futuroꝗ prenuncia / toris Abbatis Ioachim florensis scriptuȝ / super Esaiam prophetam :...

8 ff. n. ch., 59 ff. num. & 1 f. n. ch., s. : *aa-qq*. — 4 ff. par cahier, sauf *aa*, qui en a 8. — C. g. — 59 ll. par page. — V. *aa₇*. Grande figure du dragon à sept têtes de l'Apocalypse. — Diagrammes et figures explicatives. — In. o. de divers genres.

V. 59 : ❡ *Impressum Uenetijs per Laçarum de Soardis. 1517. Die. 27./ Iunij*... — R. qq₄ : le registre; au-dessous : ❡ *Excusatio Laçari* ; plus bas, petite marque à fond noir, aux initiales de l'imprimeur. Le verso, blanc.

Montalboddo (Francesco de), *Paesi novamente ritrovati*,
18 août 1517 (p. du titre).

Cornazano (Antonio). *Vita & Passione de Christo*, 20 août 1517 (p. du titre).

1517

Gulielmo da Piacenza. — *Chirurgia*.

1953. — Joanne Tacuino, 27 juillet 1517; f°. — (Milan, M)

GVIELMO VVLGAR/ IN CIRVGIA NOVAMENTE STAMPATO.

70 ff. n. ch., dont le dernier est blanc, s. : *a-m*. — 6 ff. par cahier, sauf *m*, qui en a 4. — C. rom. ; titres courants en c. g. — 2 col. à 44 ll. — Au-dessous du titre : *consultation de médecin*, grand bois avec encadrement à fond noir, emprunté du Cuba, *Ortus sanitatis*, 11 août 1511 (v. du titre). Le verso, blanc. — In. o. à fond noir.

V. *m* : ℂ *Qui finisse la cirugia de maistro Guielmo/ de Piasenza... Stampato in Venetia per Ioanne Tachuino/ da Trino. Neli anni del nostro signore. M. D./XVII. Adi. XXVII. Luio*. Au-dessous, le registre. — R. *m*$_{ij}$: *Qui comenza la tauola...*

1517

Montalboddo (Francanzano). — *Paesi nouamente ritrovati*.

1954. — Georgio Rusconi, 18 août 1517 ; 8°. — (Venise, M)

Paesi nouamente ritrouati per/la Nauigatione di Spagna in Calicut. Et da Alber/tutio Vesputio Fiorentino intitulato Mon/do Nouo : Nouamente Impressa.

124 ff. n. ch., s. : *a-q*. — 8 ff. par cahier, sauf *a*, qui en a 4. — C. rom. ; la première ligne du titre et la table, en c. g. — 2 col. à 30 ll. — Au-dessous du titre : *vue de Venise* (voir reprod. p. 341). Au verso, la table, qui va jusqu'au bas du r. *a*$_4$. — V. *a*$_4$: ℂ *Montalboddo Fracan. al suo amicissimo Ioãmaria/ Anzolello Vicentino. S.* Dédicace du traducteur. — R. *b* : ℂ *Incomenza el libro de la prima Nauigatione per loc/ceano a le terre de Nigri de/la Bassa Ethiopia...* — R. *l* : FINIS./ ℂ *Incomenza la nauigatiõe/ del Re de Castiglia dele Isole / & paesi nouamẽte retroua/te...*

R. *q*$_8$: le registre ; au-dessous : ℂ *Stampata in Venetia per Zorzi de Rusconi milla/ nese : Nel. M. ccccc.xvii. adi. xviii. Agosto*. Le verso, blanc.

1955. — Georgio Rusconi, 15 février 1521 ; 8°. — (Venise, C)

Paesi nouamente ritrouati per/la Nauigatione di Spagna in Calicut. Et da

Alber/tutio Vesputio Fiorentino intitulato Mondo Nouo. Nouamente Impresso.
Réimpression de l'édition 18 août 1517.

R. q_8 : le registre ; au-dessous : ℭ *Stampata in Venetia per Zorʒo de Rusconi Milla/nese. Nel. M.D.XXI. adi. xy. de Febraro.* Le verso, blanc.

Historia de Florindo & Chiarastella, août 1517.

1517

Cornazano (Antonio). — *La Vita et Passione de Christo.*

1956. — Georgio Rusconi (pour Nicolo Zoppino et Vicenzo de Polo), 20 août 1517 ; 8°. — (☆)

La Uita ʒ Passione de Chri/*sto : Composta per Miser Antonio / Cornaʒano in Terʒa Rima : No/uamente impressa ʒ Hystoriata.*

60 ff. n. ch., s. : *A-P.* — 4 ff. par cahier. — C. rom. ; titre g. r. et n. — 30 vers par page. — Au-dessous du titre : figure de l'auteur composant son ouvrage ; à droite et à gauche, vignettes représentant des épisodes de la vie du Christ ; etc. (voir reprod. p. 342). — Dans le texte, 18 vignettes, dont 4 avec le monogramme ʙ, et une (v. L_3), signée de la colonnette.

R. P_4 : ℭ *Stampata in Venetia per Zorʒi di Rusconi / Milanese : ad instātia de Nicolo dicto Zo/pino : & Vincentio compagni. Nel / M. D. XVII. Adi. XX. del me*/*se de Agosto.* Le verso, blanc.

1957. — Nicolo Zoppino & Vicenzo de Polo, 5 septembre 1518 ; 8°. — (☆)

La Uita ʒ Passione de Chri/*sto : Composta per Misser Antonio / Cornaʒano in Terʒa Rima : No/uamente impressa ʒ Hystoriata.*

60 ff. n. ch., s. : *A-H*. — 8 ff. par cahier, sauf *H*, qui en a 4. — C. rom. ; titre g. r. & n. — 30 vers par page. — Bois de la page du titre, et vignettes dans le corps du volume, comme dans l'édition 20 août 1517.

R. *H*$_4$: ☙ *Stampata in Venetia per Nicolo dicto Zo/pino : & Vincentio compagni. Nel anno / della incarnatione del nostro signo/re Miser Iesu Christo. M. D. / XVIII. Adi. V. del mese / de Septembre.* Le verso, blanc.

Historia de Florindo & Chiarastella, s. a. (Vavassore).

1958. — Nicolo Zoppino & Vicenzo de Polo, 25 octobre 1519 ; 8°. — (Venise, M)

✠ *La Uita ɛ Passione de / Christo : Cõposta per Misser Anto/nio Cornaʒano in Terʒa Rima / nouamẽte ĩpressa ɛ hystoriata.*

Réimpression de l'édition 5 sept. 1518. — Signatures des cahiers : *AA-HH*.

R. *HH*$_4$: ☙ *Stampata ĩ Venetia per Nicolo dicto Zo/pino : & Vincẽtio compagni. Nel anno / della incarnatiõe del nostro signo/re Miser Iesu christo. M. D. / xix. Adi. xxv. del mese / de. Octobre.* Le verso, blanc.

1959. — Nicolo Zoppino, 1531 ; 8°. — (Londres, BM)

LA VITA ET PASSIONE / di Christo : Composta per Messer Antonio / Cornaʒʒano, con somma diligenʒa cor/retta, historiata, & nuouamente stam/pata. MDXXXI.

Réimpression de l'édition 5 sept. 1518.

R. *H*$_4$: *Stampata in Vinegia per Nicolo d'Ari/stotile detto Zoppino./ MDXXXI.* Au verso, marque du St Nicolas.